休閒活動設計規劃

The Process of Leisure Programming

吳松齡◎著

▲生活·學習·希望·夢想之合氣道

《現在的合氣道係以「大東流合氣柔術」（是日本眾多柔術中的一個派別）為其骨幹，再加入其他日本的武術，如槍法、劍道等武術而成的。修行武術的人應謹守的原則：1.心中不可存有邪念；2.要能實踐，並不間斷地學習；3.不僅修習劍術，也要修習其他各種技藝；4.不可精於己之所長，也要旁涉其他；5.要瞭解事情利害得失的關係；6.凡事要有正確的判斷力；7.認識不顯露於外表的本質；8.對於小事也不可輕視；9.勿為無益事，要考慮時間的功效。

照片來源：武少林功夫學苑www.wushaolin-net.com

賴處長序

　　台灣經濟發展已邁入知識經濟時代，產業朝向創意密集、技術密集、知識密集方向發展，企業間競爭朝向腦力競爭，朝向品質、創意、知識與速度的競爭。由於國人兢兢業業的工作態度，持續創新、研發設計，運用資訊科技提升速度效率，專注利基市場，以及企業家興業精神之充分發揚，已為台灣創造出經濟繁榮發展的佳績，產業結構進入如同先進國家以服務業為主的經濟形態。

　　為因應知識經濟的發展、產業結構的改變及提升國民生活品質，行政院經濟建設委員會與相關部會已研訂服務業發展綱領及行動方案，以服務業發展再創台灣經濟奇蹟為願景，提高附加價值、創造就業機會為兩大主軸，俾促成服務業支援農業及工業的發展，「台灣服務」成為台灣經濟的新標誌，與「台灣製造」同享國際盛名。

　　台灣的休閒風氣已開，休閒活動已逐漸成為國人參與休閒與體驗休閒的認知與共同語言。為使休閒活動產業化，必須透過休閒服務業的規劃、包裝及行銷，崇尚休憩、知性、娛樂、身心修養、健康取向，整合產業、景觀、生活、生態、文史、觀光與休閒等資源，例如民宿結合休閒農業與社區營造，舉辦休閒產業體驗活動，大型化、主題化及客層分層之觀光遊樂設施之規劃，以及休閒服務業專業人力素質之提升，俾充分發揮產業特色，打造台灣成為多元且優質的觀光之島，以帶動地方經濟發展、創造就業機會、增加國民所得。

　　休閒活動的規劃設計，已成為休閒組織與活動規劃者亟須追求的知識。本書休閒活動設計規劃，在「概念基礎篇」剖析休閒活動的系統概念、活動價值，休閒體驗服務與互動交流意涵，參與休閒活動的顧客行為，以及顧客休閒需求的評估。作者說明休閒組織如何呈現出良好的休閒活動規劃設計，如何創造出一個優質休閒體驗的活動環境，以及活動規劃者所應該扮演的角色。

在「設計規劃篇」中，本書指出良好的休閒活動規劃設計，乃是必須以系統化的活動企劃、活動研究、活動發展、活動執行與活動回饋等程序階段活動，俾將休閒活動展現出完整的活動服務作業流程，體貼與關懷入微的體驗服務，自由自在與享受活動體驗的價值，各自參與活動的目標與目的之實現，活動計畫編製與建立程序、活動計畫主要內容，以及充分達成所有利益關係人的期待等方面的休閒活動價值與效益。這些課題是從事休閒活動規劃設計時，休閒組織與活動規劃者必須努力的方向。

另外，本書說明休閒者與活動參與者之期望與需求體驗之目標、價值與效益，和休閒組織與活動規劃者的活動規劃設計目標、利益與效益當作概念主軸，俾引導閱讀者從企業家精神、目標管理與利益計畫的策略方案指引之下，進行系統化的成功活動規劃設計。

本書以淺顯易懂文字描述休閒活動設計規劃、經營管理，理論架構清晰嚴謹，引用許多實際案例予以印證，廣泛剖析活動參與者心理層面，將休閒需求理論與活動規劃設計程序結合運用。有效的引領閱讀者的專業觀念與思維，推展休閒活動概念與發展方法，促進閱讀者成功運用之機會。本書對於從事休閒、觀光、運動、遊憩、旅遊等行業之專業人士，可供進修學習，在閱讀、汲取、應用、加值中，中小企業對休閒服務業之創新經營將產生啓發作用，更可促成完善的休閒體驗與環境、良好與優質休閒活動之早日呈現，本人樂於爲序推薦。

經濟部中小企業處處長

賴杉桂

2006年1月

洪校長序

　　一般說來，休閒具有：非工作之閒暇時間中進行、合乎自己的興趣與個性、自由自在的、有建設性的、可以個別的或是團體的參與、愉悅快樂或刺激興奮、學習成長或自我挑戰、輕鬆舒放等消遣的特質。在以往的年代裡，人們、組織、社會與國家，無不兢兢業業戮力於追求經濟的豐富化、生存需要的滿足與出人頭地般的卓越，自然不會重視休閒活動這個領域。在以往的年代中雖然不講究休閒，甚至排斥休閒，但並不是說人們沒有休閒活動，而是將休閒活動與宗教族群節慶、生老病死、國家慶典相結合，那個時代乃是將休閒活動依附在節慶之中，藉由節慶的活動以達到休閒的功能。所以在以往的社會雖然強調兢兢業業的工作概念，但是卻仍然能夠藉由生老病死紀念日、民俗節慶、宗教廟會、族群及國家慶典的活動，得到暫時放下身邊工作的機會，冠冕堂皇的進行休閒，而不必遭到他人的異樣眼光，如此的參與休閒活動，仍是可以達到調節生理及心理的平衡，滿足個人的休閒需求與期望。

　　基於「若是能夠擁有良好的休閒活動與休閒行為，是可以建構良好的生活形態」的原則，我們以為良好的休閒活動規劃設計與經營管理，乃是參與休閒活動者的休閒目標、價值與效益（諸如：身心健康、知識學習、家庭美滿、生涯規劃、社會和諧、經濟發展、文化發展等）是否達成其所期望與需求的重要影響因素。所以，我們以為做好休閒活動規劃設計與經營管理，乃是休閒組織與產業的重要關鍵性使命與目標。而在進行休閒活動規劃設計之際，即應針對休閒活動類別的選擇、休閒哲學與休閒主張、休閒組織與活動參與者的需求與期望、休閒活動的安全與價值的考慮、休閒技能的培育與活動傳遞、休閒時間與活動流程安排、休閒組織與活動參與者的互動交流機制、活動參與者參與後的服務與活動績效評估等構面

加以整合，確保良好的顧客關係管理，達到休閒組織與活動參與者雙贏的高顧客滿意度境界。

休閒化已成為時代的共通語言與認知，休閒活動自然而然的在休閒產業之中扮演著相當關鍵的腳色，休閒活動之企劃、研究、發展、執行與回饋等五大階段，乃是休閒活動規劃設計的重要程序。良好與妥善的休閒活動規劃設計，無疑的將會把休閒組織與活動參與者引導進入緊密的互動交流網絡中，在如此的情境裡，雙方的休閒主張將會更為契合，因而休閒組織與活動規劃者得以獲取合適的報酬、強化繼續推展休閒活動的信心，與永續發展的優勢，活動參與者則獲致休閒目標的達成、愉快的活動參與經驗，與再度參與活動的期待。另外，在這個超音速的世代裡，休閒活動的規劃設計作業已經無法跳脫出企業家精神的框架，休閒組織與活動規劃者必須將活動規劃設計當作事業來經營與管理，不可以僅僅將之當作是一件商品、服務或活動而已，這就是將活動規劃設計與休閒組織的願景、使命與經營目標相結合，以建構系統化的休閒活動規劃設計程序的理由。

我個人以為一本好的書籍不只可以有效啟發閱讀者的觀念與思維，更可以間接推展書中的概念、論點，以及促進社會的發展，我很高興能夠看到吳松齡老師所寫的這一本書能夠扮演這些角色。這本書採取理論與實務並重方式加以編寫，全書分為：概念基礎、設計規劃等二大部分，其企圖引領讀者由理論研究到實質運用之意圖至為明顯，且本書架構嚴謹、層次分明、理論札實、實務性高，頗為契合休閒活動組織與活動規劃者之需求。

本書作者吳松齡老師，任職於大葉大學企管系，同時也在工商產業與休閒產業界任職輔導顧問，並為經濟部的經營輔導專家、中小企業榮譽指導員、創業顧問師、勞委會多元就業開發計畫諮詢輔導委員、創意計畫競賽指導業師與文建會創意產業專案中心經營管理顧問。我有感於吳松齡老師在忙碌之餘，仍不忘寫書立著，其努力與用心值得肯定，因此在接獲作者的邀請，為本書作序，我覺得

十分欣慰與光榮。同時藉此鄭重推薦本書給各位先進女士與先生研讀，並期待作者將來在學術界與產業界能夠有更大的成就，是以相當樂意為之作序。

大葉大學校長

洪敏雄

2005年12月15日

洪校長序

v

自序

　　由於休閒風氣的逐漸形成，休閒與活動參與者更且衍生了更新奇、更感性、更多元的活動需求，因而促使了休閒活動之設計規劃理論的興起，休閒活動設計規劃的專業知識與技術也就更為受到休閒組織與活動規劃者的重視。我個人在十多年的休閒產業的輔導生涯中，有三個面向有較深的感觸：首先，休閒活動雖然在學校休閒教育體系之中，具有一定程度的重視與納入學程規劃，只是單純的理論教育，並沒有辦法讓選修者能夠藉由「休閒活動設計規劃」課程的學習而能夠獲取有關休閒活動的整合與運用能力，也就是不容易將其在學校所學習到的休閒活動設計與規劃理論應用到休閒產業之中。對於這一個感觸，我個人在進行產業輔導的過程中，深深引以為應該為有志於休閒產業者，提供一套系統化、合理化與具有市場性的「休閒活動設計規劃」書籍，應該是對於他／她們乃是能夠產生相當重要的幫助力量。

　　其次，對於現在已經進入休閒產業的人們來說，他／她們多半來自於各個業種與業態，但是不可否認的是他／她們均有志於提供休閒商品／服務／活動給予休閒活動者進行體驗。對於這些已經具有休閒活動設計規劃經驗者而言，能夠重新學習「休閒活動設計規劃」之理論與實務運用，將會有更為透徹的休閒活動設計規劃之認知與創新構想，對於其往後的休閒商品／服務／活動之設計規劃與經營管理技術、能力、創意與知識之精進，將會是事半功倍之效。對於這一個感觸，我個人以為已經進入休閒產業的人們有必要在進行活動經營之際，不要忽略了「做中學」的道理，能夠更進一步的學習「休閒活動設計規劃」之理論與實務運用，將會是有助於本身與所屬組織的活動經營績效之持續成長與發展。

最後，休閒與活動參與者喜好的休閒流行風氣，以及休閒組織與活動規劃者為迎合休閒需求之急就章活動經營手法，乃是現今休閒活動規劃設計的盲點，由於活動參與者與休閒組織的趨流行與一窩風，以致於一項辦得轟轟烈烈的休閒活動所帶來的休閒價值與效益卻是有限的。休閒活動之所以會如此，應該是休閒組織與活動規劃者太迷信於追流行與搶搭順風車的低活動規劃設計成本思維，以及活動規劃者大多是站在「過來人、經驗者」角度而把活動設計規劃之技術當作專業來進行，可是卻未以同樣專業的眼光來進行活動企劃、活動研究、活動發展、活動執行與活動回饋等程序階段活動。對於這一個感觸，我個人以為「休閒活動設計規劃」乃是一種專業的經營管理活動，休閒組織與活動規劃者必須以企業管理的概念來進行設計規劃，才能瞭解、進入、掌握、管理與發展休閒活動市場，以及滿足休閒與活動參與者之需求與期望。

所以，我個人興起了撰寫「休閒活動設計規劃」的念頭，期望藉由本書的問世，以協助休閒系所學生、有志於休閒活動產業者、以及已進入休閒活動產業者，能夠紮實休閒活動設計規劃的基本功，並且妥善做好準備，如此不論是已進入者或是即將進入者，均能迅速的就定位為所屬組織發揮實質的功能，為其所屬組織奠定良好與優質的休閒活動設計規劃與經營管理基礎、建構所屬組織永續經營的競爭力。只是在撰寫過程當中，每每想起即使能夠設計規劃出優質的休閒活動，然而若是沒有佐以良好的活動經營與管理，則無非糟蹋了此優質的休閒活動，內則無法符合內部利益關係人與投資者的期待，外則更無法取得外部利益關係人滿意與需求，尤其顧客/活動參與者的活動體驗價值與目標/利益將無法達成，如此的休閒活動將會是失敗的！故而燃起同時撰寫「休閒活動設計規劃」與「休閒活動經營管理」的思維，這就是這兩本書同時撰寫的緣由。

由於我個人長期在工商與休閒產業進行產業診斷與輔導服務，以及在大學院校的多年教學經驗，對於休閒活動設計規劃的看法，也許不同於坊間類似書籍，只是我個人相當企盼這兩本書能夠帶給

對於休閒活動規劃設計有興趣，以及有心做好休閒活動設計規劃的學生、活動規劃者、或休閒活動組織相關人員在活動設計規劃作業或研究上的某些助益。這兩本書的內容與撰寫手法乃是將企業管理的精神與思維融入於休閒活動之設計規劃作業程序中，主要目的乃在於跳脫昔日活動設計規劃所缺乏的系統化、合理化與市場性之瓶頸，同時基於較廣、較深與較高層次的思維，嘗試建置活動規劃設計所應具備的理念架構、基本條件、作業程序與核心價值之關鍵體系。

在撰寫過程中，承受到相當多的產業輔導績效以及教學之壓力，但是為能將產業輔導與教學相長所得之經驗，傳遞給有興趣與有志於休閒活動規劃設計者分享，也就咬緊牙關將之完成付印。但是在匆促之中疏漏與嚴謹度不足之處自是不少，衷心盼望諸位先進女士先生能夠不吝指正。

這兩本書得於完成，首先要感謝揚智文化事業公司對於文化出版事業的堅持，以及對於休閒觀光遊憩教育的熱愛，更難能可貴的能夠在經營困境之中排除萬難支持本書的發行。如今這兩本書得於順利付梓出版，除了感謝該公司經營者、閻總編輯暨黃美雯主編的付出與貢獻之外，對於撰寫過程中內子洪麗玉小姐與家人之支持分攤家務的辛苦特此深深致歉與感激，另外對於揚智文化事業公司全體工作同仁之辛勞與協助，也都對這兩本書具有卓越的貢獻，在此我個人深深感謝她/他們對於這兩本書的無怨無悔與認真專業的投入。

<div align="right">

吳松齡 謹識

2006年8月10日

</div>

—— 目錄 ——

Part 2　設計規劃篇　199

目錄

休閒活動設計規劃

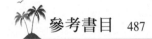

PART-1

概念基礎篇

焦 點 議 題

在第一部分「概念基礎篇」中，本書將會針對休閒活動系統、休閒需求理論、休閒體驗、互動交流、休閒組織、活動規劃者、顧客休閒需求行為的分析與評估等方面，進行休閒活動的理論與概念基礎之探討與研究。同時將休閒活動設計規劃的先期研究有關議題焦點做深入淺出的介紹，其目的乃在於開啟休閒活動設計與規劃的企劃作業階段之大門，以方便讀者學習與運用。

本 篇 主 題

▲ 舞蹈表演

目前較為流行的現代舞蹈有：Girl HIP-HOP、HIP-HOP、肚皮舞、爵士、Street Jazz、Free Style、有氧、提拉皮斯、Popping、House、基礎律動、Breaking、Locking、Reggae等等，乃為現代年輕男女的最愛，也是年輕男女參與社交活動的一項入門券。

照片來源：梁素香

第一章 休閒活動的系統概念

Easy Leisure

一、探索休閒活動的基本概念

二、釐清休閒與休閒活動相關概念之關係

三、瞭解休閒活動的七個主要概念

四、認知休閒、遊戲與遊憩的概念意涵

五、學習休閒活動體驗服務的價值

六、界定休閒活動的系統概念與價值

七、提供完整的休閒活動系統概念

▲ 母子舞動情感

幼兒成長過中的每一處角落、每一個
時刻、每一個呼吸都需要父母的參與
及鼓舞,如此才能獲得健康與快樂的
成長基礎。親子同樂活動與互動交
流,以及創造溫馨家庭的初體驗,乃
是培養幼兒幸福、健康與快樂成長的
最好方法,何況懷孕的婦女也需要適
度的參與運動與休閒。

照片來源:張淑美

　　有人說二十一世紀乃是休閒產業的時代，的確在二十世紀末期休閒已經形成人們的普遍認同，同時對於人們的工作與休閒已具有相當明顯的影響力。雖然二十一世紀初遭逢到許多的天災人禍〔諸如：全球恐怖攻擊威脅、日本地震連連、美國與歐洲的暴風雪與水災、南亞九級大地震所引起傷亡達數十萬人的大海嘯（tsunami）……等〕，但是現今經濟活動的繁榮與人們物質生活的充裕，人們的休閒與工作觀念已有重大的改變，已不再像以往凡事將工作與事業擺第一的拚命三郎之工作觀，而是將休閒與工作放在同等水平線來看待，因而休閒活動已形成現今各個國家、各個族群與人們普遍認同與鼓勵參與的共識。

　　所以不管是已開發國家或是開發中國家的主政者，大都會將休閒活動列為其施政的一項方針，台灣自然也不例外，所以有所謂的觀光年、生態旅遊年、觀光倍增等等施政計畫的推動。休閒活動已為現代社會人們生活中不可缺少的一項元素，然而在此數位時代裡，參與休閒者已不再滿足於往昔休閒活動所能提供的體驗價值與效益，所以要怎麼因應數位時代求新求變與快速回應的需求，在休閒產業的經營環境中已經形成相當沉重的壓力。所有的休閒產業經營者、策略管理者與活動規劃者，必須坦然面對的現代社會休閒主張與休閒哲學等焦點議題，諸如：1.跳脫以往休閒活動受到人們生活上、工作上與休閒上的制約；2.如何經由良好的休閒活動規劃與設計，以創造符合人們期望與需求的休閒環境；3.如何撤離昔日休閒主張與休閒哲學觀，而以嶄新的休閒活動系統以應付時代的休閒需求。

🌴 第一節　基本的休閒活動系統概念

　　事實上，現代休閒觀已無法再以經濟不富裕時代的觀點來看待，以往的休閒乃是社會頂層的專利，然而現代的人們則不分階

層、年齡、財富、教育與職業，只要能夠利用其自由時間，不論是個人的參與或集體的參與各項活動，而且能自由的、愉悅的與對其參與者本身具有經濟性或非經濟性的立即效益，同時也不是在參與之後能夠獲取獎賞或是在任何急切目的之下所必須參與某項活動之狀況，也就是說，現代的人們均可以參與休閒活動，因此在凡事講究快、速、短、小、實、簡的數位時代中，休閒活動儼然已成為廣被接受與重視的生活元素。

就現代人來說，休閒已為休閒活動的代名詞，人們對於休閒概念的瞭解不但可以從報章雜誌、書籍專題與電視電子媒體上看到有關的休閒活動、休閒地點與相關的休閒活動概念，甚至可以在大街小巷、鐵路公路、捷運航運、戲院賣場、購物中心、效區森林、景點名勝與各式各樣的POP，看到許多的休閒活動資訊。但是休閒本身並不具有讓參與者／休閒者產生休閒體驗的特性，休閒乃是參與休閒者藉由參與休閒活動的過程而能夠獲取體驗休閒之價值與效益；學者Samdahl（1998： 23）就指出：「休閒可當作是知覺，也為互動關係的特殊模式，所以休閒是一種對環境所下的特殊定

◀◀ 施放天燈祈求平安

天燈又叫作孔明燈，相傳天燈扮演著祈福、希望之燈，於廟會、慶典、學校晚會、教學活動等場合中，由施放者將其祈求的願望書寫在天燈，之後予以施放而得以心想事成，近來已為一項休閒活動。惟因2006年中正機場因天燈發生火災事件，所以已研擬天燈施放準則以規範：利用燃料與風速控制在五公里範圍、燃燒時間不超過十分鐘、機場／儲油槽／彈藥庫／高速公路／化學廠／住宅區／商業區／港區避免施放天燈、天燈尺寸限於直徑六十公分、高度一百三十公分、外圍三百六十公分以內。

照片來源：展智管理顧問公司陳瑞新

義。」Kelly（1999： 136）也指出：「休閒乃是從注意力導引、資料處理、意義界定，直到體驗產生的一系列過程」及「休閒活動的關注焦點乃在於體驗，而不是外在的結果。」

所以筆者以爲人們在進行或參與某項休閒活動時，休閒活動本身只是休閒組織或活動企劃者、策略管理者所提供給人們有參與休閒的機會或商品／服務／活動而已，至於參與休閒者到底能不能夠認同該項休閒機會？能不能夠藉由參與休閒活動而獲得符合其期望與需求之體驗價值與效益？則是要看參與休閒活動者如何去體驗或參與其選定的休閒活動，也就是其參與休閒活動時的心靈狀況、時間狀態、活動定義、行爲決策與需求動機（吳松齡，2003： 6-7）。因爲這就是參與休閒者如何看待或解讀其所參與休閒活動行爲的基本意義與定義。

第二節　休閒活動主要概念及價值

筆者爲方便休閒參與者與休閒組織的經營管理者／活動企劃者／策略管理者，能夠進一步對於休閒活動設計規劃與休閒體驗之重要概念有所瞭解，所以將休閒活動的主要概念予以區分爲七個概念，期望藉由這些概念的說明，以爲休閒參與者與休閒組織能夠在休閒活動的構想、概念與彼此之間的相互關係之中，得以瞭解這個七個概念的意涵與關係情形。休閒活動七個主要概念分別爲：休閒（Leisure）、遊戲（Play）、遊憩（Recreation）、競技（Athletics）、運動（Sport）、藝術（Arts）與服務（Service），每一個概念乃代表著不同形式的休閒體驗，其所需要的活動企劃自然也會因而有所不同；當然休閒活動的概念事實上應不僅此七個概念，然而筆者爲提供讀者簡單易瞭解的休閒活動概念，故而將其他的休閒活動概念硬予歸納在此七個概念之中，乃是爲防止過多的定義反而易於引起困擾，故而不得不做此規劃，惟本書仍將提供整體與通俗的概念，以

供讀者參考。

　　學者Kelly（1983）、Driver、Brown和Peterson（1991）、Stewart（1999）、Edginton（1995）及Neulinger（1981）均不約而同地將休閒概念列爲涵蓋遊戲、遊憩、競技、運動、藝術與服務等概念在內的廣義概念，也就是將休閒視爲當今社會人們的重要生活元素（如圖1-1所示），雖然如此，這七個概念的休閒活動均視爲休閒的一種型態，其特性與意義乃是可以加以區分說明的。

一、休閒

　　休閒這個名詞乃爲時下許多人均能說得出口的名詞，只是並不是每一個人均能夠瞭解休閒的眞正意義。

（一）休閒學者對休閒的定義

　　休閒──依據：1. Edginton等人（2002）的觀點可分爲：自由時間（free-time）、活動（activity）、心靈狀態（state of mind）、社會階級的象徵（symbol of social class）、行動（leisure as action）、

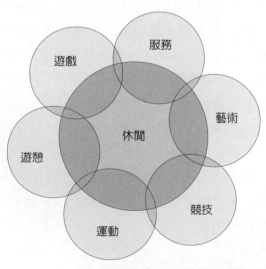

圖1-1　休閒與休閒活動相關概念之關係

反功利（antiutilitarian）與整體觀（holistic）等面向來討論。2.Dumazedier（1974）的觀點則分由：休閒乃是一種行爲模式、休閒與工作有關、休閒受個人宗教與社會政治活動的影響、以時間定義休閒等面向來定義休閒。3.Murphy（1975）則提出：古典觀的休閒、自由時間的休閒、社交功能的休閒、活動形式的休閒、反功利主義的休閒、全方位思想的休閒等面向來探討休閒的類型。4.Kelly（1996: 19）更認爲休閒是一種活動，包括遊戲、運動、文化活動及一些有工作表徵卻不是一項工作的活動。5.Brighthill（1960）則提出：休閒和時間、工作、遊戲與遊憩相關，而休閒乃是一種在自由時間狀態之下，可以充分而自由地被用來休息或做其想要做的事情。6.Nash（1960）則由：被動的、情緒的、主動的與創造性參與等層次來探討休閒活動的參與。7.Edginton等人（1995: 7）更提出：休閒乃是多面向的概念，也就是當某人在沒有束縛或壓力的時候，會有比較正向的影響，其透過內在需求動機的鼓舞而得以獲取自由的知覺，而最重要的乃是人們透過休閒可以提升其幸福感、快樂與生活品質。

（二）本書對休閒的定義

筆者則分由時間、活動、心靈狀態、行爲決策與需求動機來說明休閒的定義（吳松齡，2003: 6-7）：

1. 以時間來定義：休閒乃是指人們在生涯發展活動之中除去生活與生存的時間之外所剩餘的時間裡，可以自由自在選擇符合自己所需求與期望的活動，而且不會受到職場或事業經營管理活動之任務壓力所影響。

2. 以活動來定義：如同在自由時間裡可以自由自在選擇符合自己的期望與需求的活動，更重要的此等活動不會受到工作上、職場裡或事業組織、本身生活所需壓力的束縛，同時更可盡情地放鬆自己與愉快地參與活動。

3.以心靈狀態來定義：休閒乃是在沒有壓力、沒有急切狀態、心情放鬆坦然、拋棄工作上與生活上的包袱／束縛等狀態之下參與的活動，其目的與效益乃在於回復活力、提高自我成長潛能、昇華自己生涯發展與幸福的機會。

4.以行為決策來定義：休閒強調自由的時間、自由的精神狀態、自由的行動、自由的態度與心靈、自由的休閒選擇、自由休閒目的／效益／目標的抉擇。

5.以需求動機來定義：休閒的積極目的在於實現休閒者／參與者的幸福感、自我價值與心靈昇華之動機，事實上休閒活動參與者的需求動機頗為符合Abraham Maslow的需求動機理論，這個部分本書將在稍後加以說明。

二、遊戲

遊戲這個名詞，存在已有好幾百年的歷史，只是尚未發展出一套普遍為休閒學者或社會行為學者所接受的定義。

（一）Edginton等人對遊戲的定義

據Edginton等人整理Kraus（1971）所著 "Recreation and Leisure in Modern Society" 一文所指出Kraus有關遊戲的定義為（Edginton等人著，顏妙桂譯，2002: 8-9）：

1.遊戲是一種行為模式，並非為達成目的之手段。

2.遊戲常為參與者帶來精神的愉悅與提供其自我成長的機會。

3.遊戲可以是沒有目的、沒有組織性、偶然發生的活動，當然也是可以有組織性或複雜性的一種遊戲活動。

4.遊戲活動的參與者很廣泛，可以是兒童參與的活動，也可以是成人參與的活動，當然也可以是兒童與成人共同參與的活動。

5.遊戲根源於內在的驅力，而且有好多的遊戲活動尚且是文化

層次的一種學習活動。

6.遊戲是自發性的、愉悅的、輕鬆自然的活動，只不過有些遊戲活動卻也有可能存在有冒險性與限制性的特質。

7.遊戲活動事實上隨著國家、族群、地域之文化差異而有其不同的活動意涵，所以遊戲乃存在於文化之中。

8.遊戲活動和法律規定、宗教禮俗、福利制度、藝術人文，與商業活動等社會行為具有相當重要的關聯性。

（二）其他學者對遊戲的定義

1.Hunnicutt（1986: 10）對遊戲的定義為：「遊戲可能是我們用來理解其他事物及開創一種真理的方式。」

2.Rossman等人（2002）則將遊戲視為一種具有非自發性、自我表達性的天真特質，同時絕對不是一種嚴肅的休閒活動。所以遊戲能夠促使參與者自由自在地互動交流與發展出各地區、國家、族群間不同需求的不同遊戲活動。

（三）本書對遊戲的定義

　　遊戲乃是人類的具有正向價值的一種社會行為之活動，一般而言，遊戲活動乃是參與該項活動的人們均會對其活動的形式與模式具有高度的共識與認同，否則這個活動將會是非自發性與非自願性的活動。所以遊戲本身會是跳脫某一種道德規範、禮俗禁忌、法律規章、社會行為、不合常理……等框架，而使得參與者能夠依其遊戲活動之參與人員、事物、想法、創意與活動方式，而發展出符合參與者的全新的、意想不到的、愉悅的、天真的感覺與價值。也就是因為遊戲的特殊性、自發性與自由自在的本質，使得遊戲活動的設計在休閒活動中乃是較具有困難性與挑戰性，但是遊戲活動的不受禮俗、傳統與教條規範特性，自然其互動交流的擴大乃是在進行遊戲活動設計規劃時所應思考的一種方向。

三、遊憩

　　遊憩乃是一種較為特殊的休閒活動，事實上有許多人將遊憩當作一種休閒活動的形式。

　　（一）Hutchinson（1951: 2）就將遊憩定義為：「一種有價值而且是能夠為人們所接受的休閒體驗，遊憩活動能夠讓參與者立即獲得其內在的滿足。」

　　（二）Neumeyer（1958: 261）則認為遊憩活動應包括：「休閒時間中所追求的各項活動，不論個別型或團體型的參與，均是在自由自在的、愉悅的、具有立即效益的狀態下參與，但卻不是為了獲取事後的激勵獎賞，或是有急迫性壓力而必須參與的活動。」

　　（三）Jensen（1979: 8）則指出：「遊憩活動乃是必須要能夠對所參與遊憩活動者具有吸引力。」

　　（四）De Grazia（1964: 233）則認為：「遊憩在本質上與工作具有關聯性與具有社會意義性，因為參與者在遊憩之後能夠回復體力、消除疲勞、振作精神與重新出發完成更多的工作，所以遊憩為有助於工作的一種活動。」

　　（五）本書則引用Edginton等人整理Kraus（1971: 261）有關的遊憩定義（Edginton等人著，顏妙桂譯，2002: 8）如下：

- 遊憩不同於純粹的閒散或完全休息，而是被認為是一種包括有身體的、心理的、社會的、情緒的參與特性在內的活動。
- 遊憩涵蓋範圍相當廣泛（例如：運動、遊戲、手工藝、藝術創作、音樂、戲劇、旅遊、嗜好與社會活動），參與者在一生當中也許只參與過一次，也許參與過好多次，更也許是持續性的參與某特定的活動。
- 參與遊憩活動者乃是自願的與自由自在地參與，絕不是非自願的參與遊憩活動，更不是被脅迫參與的。
- 參與遊憩活動乃出於內在休閒需求動機的促進，而不是受到激勵獎賞或有特定的外在目的之促進。

‧因爲參與遊憩活動乃在強調參與時的心理狀態與參與的態度，所以參與遊憩活動的動機會比參與活動的本身來得重要。

‧參與遊憩活動者對於參與之活動的高度投入，將會創造出該活動的價值與效益。

‧遊憩活動的價值與效益乃是多元性的，涵蓋心智模式、體適能、與社會交流互動上的成長，以及參與者個人的愉悅、幸福、快樂，但是不可否認的遊憩活動也可能是危險的、缺乏價值的、對人格發展有害的，所以在規劃設計時，應注意排除此等負向的因素。

四、運動

運動乃是需要結合參與運動活動者的體能、耐力、敏捷力、毅力、決心、意志力與愛好度才能夠順利推廣的一種休閒活動。基本上運動與競技均需要參與者體能耗損、參與活動的規則及參與的技巧等概念的認知，所以一般在社會上大都把運動與競技合併爲競技運動的概念，然而兩者在概念上仍然有其基本的差異性，其主要的差異乃在於競賽性的概念；運動是可以有競賽性的，也可以是非競賽性的，但是競技則應界定在競賽性的活動之中，所以當運動融入了競賽之目的時，則此項運動就應該稱之爲競技運動了（Donnelly et al., 1958: 3）。

運動表現在參與者身體訓練的完成及其獲得良好的技能，在許多的運動類型中（如**表1-1**所示），參與者利用特殊設計的設備與設施（例如：籃球、排球、回力球、棒球、球拍、球棒、籃球架、排球網、槌球的弓形小門、箭靶……等），在各類運動之限定形式與大小的範圍、區域或場地內進行有關的運動，一般來說各類運動均有其一定的運動規則（雖然有些運動聯盟可能會制定出有別於一般同類運動聯盟之運動規則，但整體而言，在同聯盟或區域、國家、

表1-1　運動類型表

形式	類別舉例
單人運動	田徑、體操、射箭、游泳、高爾夫球、自由車、滑冰、滑雪、滑草、騎馬、舉重、浮潛、跆拳道、空手道、武術、跳舞、射擊、衝浪、打獵、釣魚、跳水、高空彈跳、滑翔翼……等。
雙人運動	網球、拳擊、搏擊、摔角、相撲、羽毛球、乒乓球、手球、板球、回力球、交際舞、雙人芭蕾舞、跆拳競賽……等。
團體運動	曲棍球、籃球、排球、棒球、叢林漆彈、壘球、橄欖球、足球、躲避球、划龍舟、划艇競賽、集體登山、拔河比賽……等。

族群中的運動規則應是一致的）。

　　運動有如下五個主要的特性，休閒活動企劃者在規劃設計運動之時，應該要能夠深入瞭解的，雖然有許多的運動之活動企劃者本身，就是從事於運動之活動與場所、設備設施的工作，但是仍然應該加以理解，方能設計規劃與提供給參與者獲得實際的效益與挑戰。這五個特性為：

（一）體能的耗損

　　運動與競技均會使參與者在參與此等活動時消耗體力，所以參與者必須要能夠有毅力、有耐心、有決心與對此等活動的熱愛，方能持續地參與活動，如此也才能夠使參與者感受到參與活動的價值與利益，否則就會「一曝十寒」，進而導致其對運動的評價不具備正面價值。唯研究運動的學者大都同意運動的體能耗損之獨特性，所以他們大都將玩牌、下棋等類的活動排除在運動的定義範圍之外。

（二）活動的體驗

　　運動參與者在參與過程中除了耗損體能之特性外，就是在參與活動的過程裡要能夠獲得參與活動的體驗，而運動體驗的範圍涵蓋參與活動的心靈感覺、體能訓練完成與運動技能提升等方面，此些體驗則為是否將運動列為休閒活動之依據。

（三）活動的規則

　　Leonard（1998: 13）就指出：「競技與運動的本質就是要在各類競技運動之有規範與條理的規則下，經由社會過程加以制度化、正式化與統一化的規則，以爲針對競技運動做適宜的規範」。通常運動參與人員除了遵守各項運動規則之外，尚應遵守所屬的聯盟、國家或族群的規範，尤其在競技項目裡更應遵守，否則會被所屬聯盟、國家或族群所禁制（例如：嗑藥禁賽、沒收比賽⋯⋯等），當然這些運動規則與聯盟規範是可以經由民主程序的討論而修訂的，只是在修訂之前尚應考量到有關團體或政治機關的關注程度，以免被抵制參與競技運動（如：國際性運動常會抵制某些國家或族群的競技運動者參與）。

（四）活動的技巧

　　各項的運動均有其特定的技巧（例如：滑水要求體力與游泳，乒乓球須運用手與眼睛之協調，跑步需要體力與耐力，舉重需要力量及手部運用，籃球棒球則需要體力、智慧與團隊精神，賽車則除了人員的體能與駕車技巧之外尚要考量到車輛性能⋯⋯等），這些技巧均是在參與運動之過程需要努力強化訓練與培養完成的重要目標。

（五）持續的參與

　　運動與遊戲最大的不同，乃在於參與遊戲一段時間之後若累了或不想繼續下去時，遊戲自然就停止活動了，然而運動的活動真義乃在於持續下去，甚至於到達完全的筋疲力盡方告停止（Danford & Shirley, 1970: 188）。

五、競技

　　在前面討論運動時我們也討論到競技的意義，競技與運動基本上其特性是相同的，只是競技乃定位在競爭性的運動之中，而運動

若融入了競賽或競爭的目的時，就是所謂的競技運動。另外，運動或競技也可以從參與者參與該項活動的動機或該項活動本身的特性加以界定，例如：1. 參與者若將其參與運動的動機作為其工作或職業的範疇之中，則該項運動應為競技活動；2. 若參與者將運動當作是一種玩遊戲的活動來進行參與時，則此運動就有可能成為一種遊戲；3. 若參與者將運動當作一種自由體驗的活動，則此運動就變成休閒遊憩活動了。

競技運動乃是休閒涉及規則性競爭時的體育活動，其乃是一種需要持續性的體能競爭，而且是有一定的制度化規則的競賽。在競技運動中，大都具有如下特性：持續性競賽、積分計算與排名、預定分數的表現、指定參加場數的完成及競技運動的組織化（例如：美國ABA聯盟、美國NBA聯盟、國際奧委會……等）等特質。而競技運動乃是以體力消耗與運動技巧來決定參賽者的勝負，所以競賽規則就顯得很重要了，因為競賽的規則對於參賽者採取的戰術戰略與技巧具有相當的影響力，雖然同類型的競賽規則大致是相同的，只是在每場次的競賽的規則與賽程安排往往會左右參賽者的成績（例如：跆拳道比賽往往受到韓國籍的委員與裁判所左右，地主國安排賽程自然有利於本國選手之參賽等），所以一般在企劃競技運動之活動設計與規劃時，活動的企劃者自然應該參與有關比賽規則的討論。

另外競技運動的規則與方式則會因所屬的運動聯盟之不同而有所差異，例如：美國NBA與ABA職籃聯盟雖然均是職業籃球聯盟，但是其競賽規則卻有所差異。當然競技運動的競賽規則並非一成不變的，只要是能夠依照所屬的競技運動聯盟的組織章程所規範的變更競賽規則程序進行變更修改作業，就能夠將其競賽規則予以變更；所以競技運動的活動企劃者必須深入瞭解其將設計與規劃之競技活動之宗旨與焦點議題，而將其執行企劃的焦點放在其活動宗旨與焦點議題之上，例如：有些專為青少年的遊憩活動企劃者專為青少年設計規劃的競技運動，就規範著參賽者父母不得在競技運動

進行中歡呼，更有個叫作silent sunday的活動中，強制要求參賽者父母必須去上「競技運動精神與道德」的課程，否則其子女不得參加此一活動。

六、藝術

藝術乃是包含創造性的專門領域之一項休閒活動，一般而言，在二十一世紀藝術的發展正逐漸取代運動，成為時下社會之主要休閒活動（Naisbett & Aburdence, 1990: 62）。

就廣義的藝術來說，藝術包含有表演藝術、視覺藝術與科技藝術等三大類：1.表演藝術（例如：音樂、舞蹈、戲劇、戲曲、文學、詩詞、寫作、兒童節目、唱遊⋯⋯等）；2.視覺藝術（例如：繪畫、雕刻、建築、石雕、影雕、版畫、石版畫、木刻畫、刺繡、編織、紙雕、手染及手工藝⋯⋯等）；3.科技藝術（例如：電視、電影、廣告、攝影、廣播、錄音、網路⋯⋯等）。

休閒活動企劃者在設計規劃藝術活動時，應該對於各項藝術活動在休閒活動中的獨特性有所深入瞭解，方能設計與規劃出符合各項藝術休閒活動參與者的需求。例如：

（一）音樂活動

在設計規劃音樂為休閒活動時，應該瞭解到音樂在休閒活動中所扮演的角色與其他情境之中的角色有何差異？雖然休閒音樂活動未必如正式的音樂活動來得正式，但是卻是可以藉由音樂與休閒結合的活動，將音樂的技能、演出與內涵詮釋在休閒活動之中，進而使得參與音樂活動者能夠愉悅的演出，及使觀賞者能夠藉由音樂活動過程，而獲取愉悅的情緒及展現出其美好的內涵與素養。

（二）舞蹈活動

舞蹈則是一種充滿活力與創造力的體能活動，能夠提供舞蹈者

紓解壓力、控制情緒、發展優雅氣質、維持健美身材、詮釋自信表達自我及促進社會公眾關係與互動交流。舞蹈者經由日常生活中的某些普遍化動作（例如：踮腳、抬腿、旋轉、跳躍、飛躍、收縮、轉身、轉跳、擁抱、滑步、輕吻……等動作），自然發生的內在或外在刺激之表達或反應，同時舞蹈也是一種有意識或無意識的非口語溝通，參與者藉由舞蹈休閒活動所獲取的價值相當多，如Tillman（1973: 168-169）所指出：「舞蹈可以促使參與者發展鑑賞美學、認識與瞭解文化、放鬆及解脫生活與工作壓力、發展出節奏感與協調性，及獲取新經驗的機會」。

（三）戲劇戲曲

戲劇與戲曲乃是需要人們的聲音與身體去進行創造性的自我表達，表演者及其編劇或作詞作曲者並將其所要傳遞、反映、表達、詮釋與豐富的人生／文化／生活／藝術，經由戲劇或戲曲的自我表達藝術之技巧、風格與活動方式，而在考量觀賞者之娛樂效果與其對該項活動之作品（含劇情、情節及表演者技藝風格在內）的評價等因素下，所呈現出來的表演藝術。戲劇與戲曲種類繁多，諸如：台灣的歌仔戲與布袋戲、中國大陸的平劇、歐美的舞台劇皮影戲木偶劇，及一般的歌舞劇、童話故事劇、即興演出劇、舞台劇、默劇、偽裝劇……等均是。

由於戲劇與戲曲的範圍廣泛，其參與表演者與觀眾的職業與年齡層相當廣泛，所以休閒活動規劃者在設計規劃此兩類別的活動時，就應考量到其活動價值的廣泛性與個性化，以及其活動所提供參與者之想像的擬情機會與視野之拓展，同時更可以藉由此等活動傳播文化、生活、思維及人際公眾關係的互動交流與自我表達……等特性，方能吸引不分年齡、職業、職種與族群的人們積極參與或觀賞。

（四）美術工藝

美術與工藝事實上乃是不易予以明確劃分開來。美術一般指的是創作者以其自身的理由（例如：文化素養、生活思維、意念創意、人格特質、人生閱歷……等），而運用材料表現於平面或造型的圖案、符號、景物、人物與概念，美術可能是寫實的，也可能是抽象的，更可能是折衷的意念；工藝則是利用材料予以創造出具有實用價值的物品，所以工藝乃是可以被操作及使用的，當然工藝品則是創作者基於實用性之用途，而將其本身理由予以情感表達出來，以與觀賞者／購買者／收藏者／評鑑者互動交流與溝通，所以說工藝與美術均是為個人與生俱來的創意予以提供其意念、文化、性格與思維的表達途徑。美術與工藝活動呈現在休閒活動之中，乃是基於返璞歸真、自然純潔與賞心悅目的期望與需求，所以人們藉由美術與工藝的創意、創新、獨特、藝術、文化與品味等特性而得到其需求與期望的滿足，不論是休閒組織或休閒者均能夠藉由美術與工藝，反映出其生活方式的需求與生活意義的價值觀，所以休閒組織在提供美術工藝之休閒活動時，就應該設計與規劃出給予參與者得以學習其技術、能力與創作之管道，以及促進提供者創作、示範、展演與銷售其作品之機會，同時也為觀賞者／購買者／收藏者／評鑑者提供購買作品與學習之機會。

（五）攝影廣播、電視與電腦藝術

此等藝術則為科技藝術之範疇，此類藝術乃是由個人或群體合作運用某項科技工具或儀器來進行的活動（例如：1. 照相、幻燈片、錄影帶、VCD／DVD等攝影技術；2. 電腦動畫設計、卡通、遊戲軟體等以個人的適當知識與技能，運用電腦程式設計軟體，經由電腦有關設備以供創作者之自由創作／創意進行規劃設計此等藝術，以供參與者身歷其境，欣賞、理解與表達其理念與企圖、想像力等；3. 廣播與電視則是利用口語、非口語與視覺溝通路徑將創作

者的創作／創意展現在戲劇、作品、劇本、音樂、舞蹈、綜藝節目與主題節目之上）。而此等科技藝術的休閒意涵與價值，如同其他藝術一般，均可經由參與者的參與及創作／提供者的創作／創意之互動、溝通與交流，而得以使此等藝術展現出個性化、文化性、創造性、娛樂性、學習性與成長性的價值與意涵。

（六）文學教育活動

此等活動在基本上乃是表演藝術的範疇，1. 文學活動可涵蓋寫作、傳播、閱讀、國際研究、研討等方面活動，寫作涵蓋戲劇、詩歌、故事、小說、網路文學、鄉土文學、情色文學等方面的獨創性，而藉由寫作者的創作／創意而形成文學的題材，以供參與者（觀賞者／購買者／收藏者／評鑑者）藉由公開演說、論辯、廣播、電視／網路傳達、小組／團體討論、書面書本／雜誌、有聲書與電子書等形式，而與創作者產生認同、反對、共鳴、激辯的情境之活動。2. 傳播則將上述寫作文學之作品或題材經由書報雜誌、有線傳播、無線傳播與網路傳播途徑予以散布，使創作者與參與者情境融合、互動交流、溝通分享與創作創意之一種活動。3. 閱讀則是經由研習會、研討會、發表會、讀書會與經驗分享會之途徑，產生創作者與參與者的互動、溝通與交流等分享活動。4. 研討則是將創作之作品或題材經由各參與者深入探討，並發表研討心得與辯論意見，一般大都是設定某種議題供參與者研討，或邀請創作者和參與者一起討論的活動。5. 國際研究則是將國際經典名著、典範模型、理論模型、文學創作及宗教文化、禮儀規範與經文教義等進行研究討論，以為瞭解國際性語言、文化、宗教、經濟、政治、社會、藝術、歷史與哲學的活動。事實上文學教育活動與休閒活動是可以並行的，也就是經由上述文學教育活動類型與休閒遊憩互動與結合發展是可以預期的，尤其二十一世紀人們在缺乏心靈慰藉、生活貧乏單調、工作與生活信念紊亂的情況之下，更須有志休閒活動規劃設計者將之融合而相互為用。

（七）電影廣告活動

電影、廣告活動在基本上乃屬表演藝術的範疇，只是：1. 廣告乃是綜合音樂、舞蹈、戲劇、戲曲、美術、工藝及攝影／寫作技術，將創作者所想傳遞的意涵、意義、宗旨、理念、想法與策略，予以廣告方式呈現給觀賞者／購買者／收藏者／評鑑者，以引起共鳴與認同，進而導引他們參與廣告活動所提供或販售的商品／服務／活動。2. 電影則一如廣告一般，結合導演與編劇的理念、意涵、策略、願景與想像力，經由大銀幕、小銀幕、VCD／DVD、MTV與網路等媒介，提供給參與者投入其活動。廣告、電影與休閒遊憩互動結合，能夠提供給參與者心智、身體與思維和創作者互動交流及心境情境結合，進而使其享受到廣告電影的價值。

七、服務

服務乃是二十一世紀最有意義的一種休閒遊憩方式，一般而言，服務休閒乃是參與者利用參與此項活動之際，將其一部分的時間去為他人服務或做某些事情，這就是二十一世紀興起的志工服務（volunteer services）活動。而另一種服務休閒活動，乃是呈現在社交遊憩（social recreation）活動上。

（一）社交遊憩

一般來說，參與社交遊憩活動的最主要目的，乃在於培養其本身的社交、公共關係或公眾關係之能力，雖然參與者為達到上述目的而運用的社交活動種類有許多種（例如：社團聚會、運動、會議、工作討論、營隊活動、俱樂部活動、舞會、野外郊遊露營或餐飲、宗教或家庭聚會、婚喪活動與喜慶宴會、展演活動、文化宗教祭典……等），然而社交遊憩的最主要特色乃是非競爭或非競賽性，也許有許多的社交遊憩活動仍存在有競爭的本質，但是社交的重要性卻遠大於競爭性乃是無庸置疑的。休閒組織在規劃設計社交

遊憩的服務活動時，Ford（1970: 134）就指出，社交遊憩活動應該遵循社交活動曲線（social action curve）的變化；而所謂社交活動曲線乃是說：「參與者在剛參加社交遊憩活動時，從剛開始投入的低程度興奮度，跟隨著活動的參與進行，而在活動進行中途亦會產生出較高程度的刺激度與興奮度，而在接近活動結束時，則其興奮程度度將會下降。」此種曲線（如圖1-2所示）乃顯示出社交遊憩活動的開始與結束。所以休閒組織在規劃社交遊憩活動時，就應該營造出其活動的熱烈與興奮度乃是循序漸進的，而且在活動結束時更應該調查參與者的滿意度與建議事項，以為下次社交遊憩活動的規劃、進行與評核的參考。

（二）志工服務

志工乃是在不支領酬勞的情況下推展與完成多項的服務，同時履行其服務的責任，所以基本上志工服務就是一種休閒遊憩的方式。休閒組織的志工服務活動的進行，乃是在休閒組織基於對志工的需求與認知、組織運用與管理、帶領服務活動及達成服務目的之範疇下，所規劃設計的休閒遊憩活動。時下有許多的志工服務活動，諸如：天災人禍災區（例如：九二一地震災區、南亞海嘯災區、伊拉克戰爭復建區……）居民關懷與兒童扶育服務、安寧病房

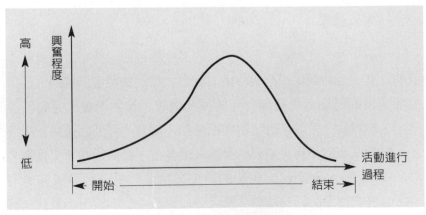

圖1-2　社交活動曲線

病人照護、淨山生態維護、喜憨兒教育服務、青少年服務學習……等，均是志工服務休閒活動的形式。而這些休閒活動的推動組織與參與活動的志工必須能夠展現出志工服務的價值，例如：1. 志工可藉以發掘出其潛在技能與知識；2. 志工更可藉由服務活動使其自信心與貢獻的快樂滿足感展現出來；3. 志工更可藉此獲得更多的技能、知識與經驗的交流與學習機會；4. 休閒組織則藉由志工的參與，因而擴大其所服務社區、社團與社會之公眾關係；5. 休閒組織透過志工的熱忱與貢獻，因而擴增其規劃設計之志工服務的知名度與活動貢獻度，吸引更多志工的參與，及擴展組織的服務深度與廣度。

▲ 營隊活動

營隊活動就是聚集一群人、一群工作人員和一群參與的夥伴，在有限的時間、經費與資源的情況下，透過PQ、IQ、EQ、AQ、MQ（潛能開發、智力開發、情緒管理、壓力管理、責任道德）五個面向的發展，能夠得到最大的滿足感與成就感，培養出現代人健全的領袖特質、互動交流與社會責任。

資料來源：王香詅

第一章 休閒活動的系統概念

第二章 活動需求與社交情境

Easy Leisure

一、　探索活動需求與社交場合互動因素之概念

二、　釐清休閒活動與活動需求理論之關係

三、　瞭解休閒活動的價值、功能與效益

四、　認知休閒活動規劃設計之情境因素

五、　學習休閒活動規劃設計之服務行銷特質

六、　界定休閒活動設計規劃情境因素之關聯性

七、　提供休閒活動體驗與互動交流之活性化手法

慈恩塔

位於青龍山頂，塔頂高度達海拔1000公尺，為日月潭最高點，登塔遠眺，日月潭之青山綠水及晨昏美景盡納眼底。由於塔在日潭的南側與月潭的東側，清晨登頂不但能見度清晰，日照的角度亦最鮮明，因此來日月潭的遊客千萬不可錯失此一最佳觀景點。

▲ 日月潭活動標識牌

標識的選擇必須評估幾個準則後，再選出最適當者，在選擇標識技術前，必須考慮下列因素：標識物存留時間、能辨識標識物的距離、不同個體辨別度、進行標識操作所需的時間、辨識物有多少時間以及標識物對環境與景觀的傷害及行為有無影響。

照片來源：德菲管理顧問公司許峰銘

　　在前章已能對休閒活動的七大基本概念有所瞭解，當然我們也將會對於休閒活動的規劃者與策略管理者所必須瞭解參與者／休閒者的休閒活動需求，予以深入的說明，以為協助休閒組織及其所有的專業人員能夠更進一步建立符合參與者／休閒者需求與期望的休閒活動方案。至於規劃與設計休閒活動方案之基本的考量問題則有：所規劃與提供的休閒活動到底給予休閒者／參與者什麼樣的意義？能否帶來愉悅／新奇／成就／創造／快樂的經驗？所規劃與提供的休閒活動是否能夠在顧客的休閒主張中形成吸引前來參與的魅力？所規劃設計的休閒活動能否普及化大眾化，而不是特定顧客的偏愛活動？休閒經驗有否特定價值與目的而沒有限制性？

🌴 第一節　活動需求理論與活動分類

　　休閒活動在休閒組織與休閒者／參與者之中各有其不同的需求與期望，休閒組織必須確保其所規劃與設計的休閒活動，能夠確保符合休閒者／參與者之需求與期望，所以休閒組織及策略管理者、活動規劃者必須要能夠鑑別出休閒活動的需要，設法在設計與規劃休閒活動時能夠滿足休閒者／參與者之要求，如此方能爭取到其顧客的參與。至於休閒者／參與者則有可能受到其年齡、性別、嗜好、個性、職業、經濟水準、學識經歷、休閒經驗、休閒目標利益與價值觀哲學信念等等因素的影響，而將依其參與休閒活動之休閒動機予以選擇性參與休閒活動。

一、休閒活動的需求理論

　　休閒活動需求理論在筆者的《休閒產業經營管理》（吳松齡，2002: 8-9）一書中，嘗試經由Abraham Maslow的需求五層次理論加以說明，本書擬依此架構做更深一層的說明休閒活動之理論主張或

概念，並藉以將休閒活動需求作定義（如**表2-1**所示）。

表2-1　休閒活動需求理論之實踐

需求層次	休閒概念	休閒者／參與者之活動主張	休閒組織規劃方向
（一）生理需求	工作休閒	生涯願景與生涯目標之塑造	藉由工作追求所得穩定或提高之工作即休閒活動
	休息度假	身體生理與心理活力之回復	藉由睡眠或午休回復活力之休閒活動
	購物休閒	滿足生理需要與心理需求	藉由血拼滿足生理需要與心理需求之活動
	餐飲休閒	滿足生理飢餓渴飲之需要	藉由參與餐飲回復活力之休閒活動
	遊憩治療	幫助個人回復體力、保持活力健康之活動	藉由休閒經驗使休閒者精神再生、體力回復，以保持青春活力之休閒活動
（二）安全需求	休息度假	不同於閒散的或完全的休息，而是有目的與健康的參與活動	藉由休閒者經驗之參與，以維持身體健康和情緒免受傷害之活動
	休閒資源*	休閒有關法規之遵行與符合	休閒組織符合法規（含勞基法、安全衛生法……在內）
		建立快速回應機制	休閒服務需求與要求之回應系統化
		休閒組織人力資源管理	休閒組織內員工可享自我成長之活動
		休閒組織溝通管道建立與暢通	休閒組織內平行、向上與向下溝通管道
	能量養生	有機養生體能調整之行為	參與健康活力、成長、美姿、美體與養生之活動
（三）社會需求	宗教信仰	取得心靈合一與寄託、放鬆俗世壓力	藉由宗教信仰活動達到身心合一、紓解壓力、回復活力與自信
	親情享受	達成親密和諧、心情放鬆、釋放壓力	藉由親情享受達到回復工作活力與親情甜蜜
	遊戲休閒	將休閒當作人類遊戲與排寂解憂的一種活動	藉由遊戲使能享受愉悅與情慾、友誼之活動
	觀光旅遊	觀賞文化風光、體驗或觀察其中新事物或新景觀之活動	藉由旅遊走透以達到歸屬感與體驗價值
	教育學習	建立群體或DIY參與學習模式	藉由參與學習以達到學習與群倫價值
	文化藝術	建立社會文藝活動之參與學習模式	藉由參與藝文活動以達成情慾、歸屬感與群己關係之價值

（續）表2-1　休閒活動需求理論之實踐

需求層次	休閒概念	休閒者／參與者之活動主張	休閒組織規劃方向
（四）自尊需求	教育學習	建立休閒專業證照與體驗服務之活動	培育專家與積極參與社會活動以達成自主、成就感、身分地位與受人重視
	文化藝術	建構休閒產業文化藝術行為模式	培育休閒者休閒主張與休閒組織文化
	遊戲休閒	將遊戲當作行為模式以提供自我表現機會	藉由遊戲行為達成自我表現與受人肯定之活動
	工作休閒	達成生涯願景與生涯目標之行為模式	藉由工作達成工作即休閒並確保成功為人尊重之活動
	休閒資源*	休閒產業文化薰陶	藉由休閒活動之發展達到休閒組織文化形象提升
（五）自我實現需求	遊戲休閒	建立遊戲休閒取得國際賽友誼賽獎賞	經由遊戲休閒取得休閒者實現其個人生涯目標與願景
	工作休閒	建立工作即休閒以取得個人內心渴望之達成與自我挑戰潛能	經由達成個人自我成長、發展潛能與自我挑戰之目標
	觀光旅遊	建立國際化多國觀光旅遊行為模式	藉由國際化觀光旅遊培育國際全球化人才
	教育學習	取得休閒者與休閒組織之內部員工參與休閒規劃	藉由參與休閒規劃培育休閒人才與產業發達之目標
備註	*休閒資源雖非休閒相關之名詞，惟其影響休閒活動、休閒者與休閒組織相當深遠，其在顧客滿意與產業經營管理方面相當重要，故列於本表中。		

二、休閒活動價值與功能

（一）休閒與休閒活動的意義與功能

　　由休閒者／參與活動者的角度來看休閒活動的價值與功能，最直截了當的議題應該就是「到底人們從休閒活動之中能夠找到什麼？又能夠得到什麼樣的利益與價值？」而這裡所謂的利益就是休閒者／參與者經由參與某種休閒活動之過程所能得到的生理方面、心理方面、工作方面、事業方面或其他方面的情況與績效的改進，可能是可以量化的經濟效益或不可量化的非經濟效益；而這裡所謂

的價值則是滿足休閒者／參與者的特定需求、期望、嗜好、文化或風俗之目標及休閒主張。

一般來說，休閒乃是在一種自由的情況（freedom）之下，爲追求其個人休閒需求與期望所進行或參與某項休閒活動之體驗與實現，所以休閒乃是休閒者／參與者爲追求其個人的休閒主張、概念、理想與價值的一項time free from work or duties，而這個time free from work or duties則是*Merriam-Webster's Desk Dictionary*爲休閒所下的定義，其本意乃爲「工作與責任之餘的自由時間，以較不費心力之狀況進行自己想要進行的事，以鬆弛身心」之意涵。

Sylvester（1987：84）曾將休閒定義如下：「1. 愛、美麗、正義、善良、自由與休閒乃人類存在的偉大信念；2. 休閒乃是人類需要將之視同其他願景、價值與理想的一般地位而積極地加以追求實現的方向」。Edginton等人（1995：XI）又將休閒定義爲：「休閒乃是影響生活品質的一項重要因素，休閒經驗的滿足可以提升人們的幸福感與自我價值」。在台灣及世界上許多國家與地區的人們在傳統的認知裡則將休閒界定爲「無所事事、遊手好閒」，而且大都認爲，休閒不是正面的一項活動，但是歷經第三波工業革命的洗禮，在全世界不論是高度工業化或工業化、開發中的國家或地區之人們，已經跳脫以往的認知框架，逐漸將休閒活動視爲當前與未來人們生活、工作、退休、學習與人際關係行爲所應追求的一項活動，同時更有人將二十一世紀視爲休閒產業經濟時代。

（二）休閒活動的價值與功能

休閒活動的價值、功能及人們對其評價與認知，已爲二十一世紀的理想價值觀，人們正努力經由休閒活動的參與而追求此些利益、效益與目標。至於休閒活動的價值與功能，則以筆者在《休閒產業經營管理》（吳松齡，2002: 7-10）的論點，作爲其價值與功能的陳述如下：

1.經濟性效益

　　依據參與休閒活動之後所獲得的經濟利益，雖然所獲得的經濟利益不易評估，惟可經由休閒服務價值改變的大小予以金錢化的評量，然而評估過程尚須予以客觀公平的價值判定，以免失去公正的原則。

2.非經濟性效益

（1）回復工作潛能與活力，促進個人發展：休閒者藉由參與休閒活動以維持身心的正常功能，能於休閒活動裡獲得自我成長，回復自信、潛能與活力，創造個人願景與生涯目標的實現。

（2）促進個人的身體健康與體能發展：休閒者經由參與休閒活動，可以維持身體之正常功能、體能的調適、平衡生理機能與增進身體的健康，進而增強個人的自信心，提升工作效率。

（3）擴大社會活動之參與範圍、增進社會人際關係：經由休閒活動之參與過程，可以擴大休閒者之社交圈與社會互動機會，和認識的同好與同道、同性與異性、名人與各行各業人群等，建立新的人際網絡，增進家庭和諧、社會群體關係與人際交往技巧。

（4）促進家庭親情交融：經由休閒活動（例如：親子旅遊、夫妻旅遊等）可以增進家族間情誼，享受親情歡娛之幸福。

（5）減少生理與心理之壓力與束縛：經由休閒活動，可減輕甚至排除來自於工作、學業、生活及人際關係上的壓力與束縛，消除生理上的體力負荷和心理上苦悶壓抑過勞現象。

（6）提高心靈與智慧之昇華利益：經由宗教信仰、文化藝術與教育學習等休閒活動，擴大心靈層次之提升與智慧之昇華利益。

（7）提高自我實現機會與成就感：休閒活動（例如：學習新技術、DIY學習、運動、藝術、文化、人群關係等）可以使參與休閒者在工作、學業與生活上，發揮潛能，接受挑

戰，實現個人願景與生涯目標。

（8）創造冒險與創新機會：透過休閒活動（例如：競賽、遊戲、工作、旅遊、學習等）可以擴展休閒參與者之冒險與創新意願與機會，進而提升創新能力。

（9）探索學習能力之體驗：經由觀光旅遊、遊憩治療、遊戲、教育學習與文化藝術等休閒活動，使參與者能探索新知識、新技術、新能力，展現成就感與自我意識。

（10）增進新奇與刺激之機會：體驗新的休閒活動，激發參與休閒者之好奇心與嘗試，擴展休閒生活的新體驗。

（11）享受自由自在無拘無束的感覺：休閒本質即自由自在之休閒，使參與者拋棄束縛與壓力，享受自由的感覺，進而激發潛能，回復活力。

（12）增進社會福利：經由宗教信仰、文化藝術、教育學習、購物消費、觀光旅遊、餐飲消費等休閒活動，足以擴張社會經濟活動，增進社會福利經費來源。

（13）營造「眞善美」意境之實現：藝術之美、宗教之善、文化之眞、自然之美、社會之善、人性之眞。

（三）休閒組織提供休閒活動的經營效益

休閒組織藉由休閒者／參與者的需求與期望的鑑別與瞭解之後，所規劃設計的活動與提供給予休閒者／參與者的體檢，將可帶給休閒者／參與者得以享受休閒的價值、感受與利益。當然休閒者／參與者（或簡稱爲顧客）之所以參與／購買休閒組織所提供的休閒活動，乃是基於該項休閒活動（或稱之爲休閒商品／服務／活動）所能提供給他的整體性的價值與效益，在此我們願意很愼重的提供休閒組織的高階經營管理層、執行長或活動規劃者與策略管理者一個建議：「休閒顧客要參與您所提供的休閒活動，並不是看上您所提供的單獨的設施、場地、服務、活動或商品，而是需要您能夠整體性的包套、感動與感覺的品質，以及完善的以顧客需求與期望爲

出發點的整體性休閒活動設計與規劃。」

　　二十一世紀的休閒組織與其經營管理團隊、活動規劃設計策略者，必須體認到在此時代的多元性、多變化性、快速服務性、感覺感動性與好還要再好的可計量性效益，乃是休閒顧客的主張與休閒認知，所以休閒組織必須要能夠掌握到休閒顧客的休閒效益與價值功能需求，而予以休閒活動方案與效益明確地定義與定位清楚，而後妥適合宜地規劃設計與提供符合其顧客需要的休閒活動，如此才能夠穩當地建立起顧客滿意的休閒組織願景與經營目標，當然在高顧客滿意度的休閒活動方案下，該休閒組織方能確保其顧客在參與或體驗其所提供的休閒活動之後的滿足感與滿意度之持續發展下去，否則顧客在參與後的實際休閒效益不符合預期目標將會顯現出來，因而導致顧客在參與之後拒絕再度前參加（即使是新的休閒活動），甚至於會影響其人際關係網絡的親友師長同學之參加意願。

　　由此可見休閒組織提供的休閒活動必須完完全全的站在顧客的角度來看其活動方案的規劃設計，絕對不宜站在經營者／規劃者的角度來進行活動方案之規劃設計，因而休閒組織就要能夠深層的認知與體認到休閒活動所要展現出來的休閒效益，乃是多元化的（何況顧客分布又是多元化的情形）特性，所以休閒組織與活動規劃者就必須要將此多元化特性完完全全的反應在其所規劃設計與提供的休閒活動之所有資源上面，如此方能滿足每一客層的顧客需求。例如：1. 美國南方航空公司就將其事業設計定位與定義在公路運輸產業而不是航空業者；2. 台灣艾思妮國際公司的曼黛瑪蓮內衣就將其事業設計定位在生產性服務業，因為她們要販售美麗、窈窕、健康、浪漫與快樂的女性內衣，而不是只販售「美好挺、豐胸、保暖」的事業設計概念；3. 雅文（Charles Revlon）化妝品就將其事業設計概念定位在工廠之中乃是生產製造化妝品，但是在商品則是販賣希望給她的顧客；4. 台灣的救國團則是提供給年輕人一個充滿希望、活力、熱情、企圖心與人際關係網絡的活動，而不是只在做「反共抗俄」的政治思想範疇；5. 慈濟志工的宗旨乃在協助災難居

第二章 活動需求與社交情境

民的生活與心靈重建，而形成志工旅遊的典型個案。

　　以上幾個個案可以告訴我們，若是休閒組織能夠將其活動設計規劃的策略，予以較有前瞻性的眼光與願景來進行其事業或商品／服務／活動的設計與規劃，則將會令人興起參與的欲望與熱忱，同樣地也能爲其組織帶來更大更多的經營效益（如**表2-2**的個案），惟慈濟志工乃非以有形效益爲主軸，其乃是樹立慈濟的志工形象及提高台灣人民的公益熱忱爲其較高境界的無形效益。

三、主要的休閒活動類型

　　本書第一章第一節中曾提出休閒活動的七個主要概念（休閒、遊戲、遊憩、競技、運動、藝術與服務），這七個概念的休閒活動同時也均被看作是一種休閒形態。而休閒活動的類型則可依休閒組織所規劃與設計的產品（商品／服務／活動）的特性、情況、形態來加以分類（如**表2-3**所示）：

　　在**表2-3**中本書爲便於將休閒活動之分類與休閒活動的目標／利益／價值相結合，而將休閒活動的類型分爲十四類，（每一類型的簡要描述將在本書作者的另一本書《休閒活動經營管理》中有所陳述，請讀者參閱。）當然這種休閒活動類型的分類並不能完整的進行各類型休閒活動的區隔或界定，因爲各類型活動之中存在有跨

▶▶鹿寮成衣文化節

沙鹿成衣商圈是聞名全國的成衣製造暨批發的集散地，透過舉辦「台中縣常民文化節系列活動」的「鹿寮成衣文化節123換新衫」的各項精彩活動，以呈現出鹿寮的服飾文化特色，期望能推動鹿寮社區成爲具有經濟、觀光、文化效益的社區，更希望藉由鹿寮成衣商圈的營造，以結合港區周邊觀光景點，帶動台中縣海線地區觀光事業的發展。

照片來源：中華民國區域產業經濟振興協會

表2-2　社區休閒遊憩公園的效益（個案）

項目	簡要效益說明
一、休閒者的個人效益	1.享受戶外或自然資源的感覺、純真與洗禮；2.遠離都會的塵囂；3.脫離都會區住宅的狹窄、鬱悶氣氛；4.靜思與構思創意；5.進行體適能或健康休閒運動；6.暫時避開家庭的低氣壓；7.享受自由活動的愉悅與自由自在的感覺；8.進行社區鄰居人際公眾關係與休閒社交活動；9.享受家庭集體到社區公園活動的溫馨氣氛；10.撫平心靈的創傷或情緒的回復穩定；11.活動筋骨紓解壓力；12.暫時擺脫工作上或學習上的壓力；13.徹底休息一下；14.打發時間以消除空虛的情境因素；15.進行有愉悅、興趣與幸福感覺的戶外休閒活動……等。
二、社區環境的效益	1.由於社區休閒遊憩公園的設計與管理，可創造出社區的休閒風氣與社區的自然環境、新鮮空氣；2.為社區帶來綠地及自然環境的保護；3.為社區的高樓大廈／平房格局中開發出一片沒有人工建築物的公園，可紓解社區的空間壓迫感與創造出居民休閒活動場所；4.遠離人車嘈雜的市區，建構寧靜的環境；5.提供居民休閒、運動與遊憩的自然環境與空間；6.可開發為自然生態野生植物與昆蟲鳥類的棲息地；7.甚且可提供野生動物的活動場所／景點……等。
三、社會行為的效益	1.可供社區居民或鄰近社區的休閒活動處所，並可進行競賽、合作、文化學習、人際關係社交活動、公益活動……等休閒遊憩活動之進行；2.凝聚社區居民的社區向心力、認同感與共同維護意識；3.社區老人活動處所（例如：棋藝、歌唱、文學、交友、健康……等）；4.社區兒童活動處所（例如：嬉戲、遊憩、學習、互動、安全、歡樂……等）；5.社區團體意識形成的處所；6.家庭與世代互動與感情培養；7.團體參與及助人、自助的價值……等。
四、經濟活動的效益	1.促進社區遊憩公園的活性化，成為社區居民的休閒遊憩空間／場所；2.社區遊憩公園免門票（即使收門票也屬清潔費性質），可吸引社區居民的踴躍參與；3.由於成為社區居民的休閒遊憩場所，相對地可引來商機；4.更可因而促進社區的發展，帶動社區資產的升值；5.提供社區居民發展社區經濟活動與富裕居民財產的機會。
五、休閒活動的效益	1.提供社區居民參與休閒活動的機會（例如：嬉戲、散步、藝術、文化、學習、運動、休息、聚會、聚餐、聯誼、歌唱……等）；2.促進社區居民的互動交流，拉近居民的感情與消除都會城市的冷漠隔閡，促進社區的利益與命運共同體之形成；3.成為社區創新生活之創意構想的產生與發展場所。

<div style="writing-mode: vertical-rl">第二章　活動需求與社交情境</div>

表2-3　休閒活動的分類與類型

代表性學者／專家	分類與類型
1. Edginton, Hanson, Edginton, & Hudson（1998）	藝術（表演藝術、視覺藝術、科技藝術）、文學活動、自我成長／教育性活動、運動／遊戲／競技、水上運動、戶外遊憩、健康活動、嗜好、社交遊憩、志工服務、旅行／觀光等。
2. Russell（1982）	運動與遊戲、嗜好、音樂、戶外遊憩、心靈與文學、社會遊憩、藝術、手工藝、舞蹈、戲劇等。
3.Farrell & Lundegren（1983）	藝術、手工藝、舞蹈、戲劇、環保活動、音樂、運動與遊戲、社交遊憩。
4.Rossman & Schlatter（2000）	休閒、遊憩、競賽、運動、遊戲。
5.Sessoms（1984）	音樂、舞蹈、戲劇文學活動、運動與遊戲、自然旅遊、社交遊憩、藝術、手工藝。
6. Rossman（1989）	運動、個人活動、健康活動、嗜好、藝術、戲劇、音樂、社交遊憩。
7. Chase & Chase（1996）	冒險挑戰、社區／社會的環境、手工藝、健康體適能、嗜好、終身學習（例如：美術、閱讀、寫作等）、戶外生活／戶外技能／露營、運動與遊戲。
8. Mackay & Crompton（1988）	服務行為的特質、活動方案關係的類型、以顧客為導向、活動需求的承載量與品質性、活動方案的屬性、活動的受益者等六種形態來說明休閒活動。
9. 本書的分類	營隊活動、民俗節慶、會議展覽、生態保育、觀光旅遊與度假、志工服務、競技健康與體適能、社交遊憩、藝術與文學、文化知識與學習、寂寞遊戲、餐飲美食、購物休閒及遊憩治療等。

類型或彼此之間存在有密切關係，例如：營隊活動與社交遊憩、遊憩治療活動之間均存在有遊憩或遊戲的活動在內，藝術文學與文化知識學習活動均存在有自我成長與競技的特質在內，民俗節慶又和藝術文學、文化知識學習存有相當密不可分的目標／利益／價值，所以本書做如此的分類乃為方便討論與呈現給讀者的進一步的瞭解，事實上各類型活動或多或少均有跨越到其他類型的活動範圍，尚請讀者有所理解本書作者的苦衷。

第二節 社交互動與活動情境因素

　　休閒活動之所以能夠進行，仍係由休閒組織提供活動規劃、場地／設施／設備，以及活動流程，方能使活動參與者／休閒者前來參與，而達成社交場合的互動交流。休閒活動既為休閒者／參與者的自由自在與獨立自主地參與休閒活動，自然在參與者之中存在有自我的共同傾向，發生在某些活動情境的社會系統之中，也就是在此一情境活動系統之中進行有關情境因素之整合、互動與體驗，從而獲取其參與活動的體驗價值之實現。

　　Denzin（1975: 458-478）則提出六個建構所有社交場合的共通元素：1.具有不同自省性的參與者／休閒者；2. 社交場合或情境本身（例如：實質領域）；3. 用以填補情境且為參與者／休閒者所運作討論的社交事物；4. 社會規範（如：法令規章、禮儀制約等）及被明確／默許的引導與塑造互動交流之特質；5. 互動交流形成的一連串關係；6. 互動過程中所有參與者之有關本身與他人共同傾向定義之轉變。而後Goffman及Denzin則將此六個元素重新命名為：1. 參與互動者（interacting people）；2. 實質情境（physical setting）；3. 休閒事物（leisure objects）；4. 規則（rules）；5. 參與者間的關係（relationships）；6. 活化活動（animation），從而將休閒活動之情境活動系統的六個活動規劃因素予以明確的呈現出來，而此六個活動情境因素在休閒活動規劃與設計作業之中，乃居於相當關鍵性的地位，頗值得休閒活動規劃者予以關注。

　　本書將Kotler（1996）之服務業行銷三種類型（內部行銷、外部行銷與互動行銷）的觀念模型（如**圖2-1**所示）和上述六個情境因素予以整合為如下七個關鍵因素：1. 參與互動者；2. 實體環境；3. 休閒事物；4. 活動哲學觀與價值觀；5. 參與者間的互動關係；6. 休閒服務過程；7. 獨家活性化活動手法（know-how）（如**圖2-2**所示）。至於此等因素在休閒活動之中所扮演的角色與功能則分別說明如下：

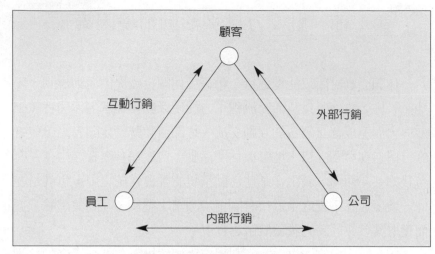

圖2-1　服務行銷的黃金三角

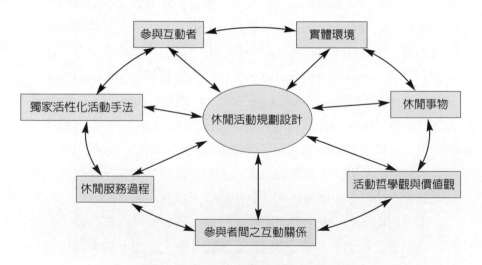

圖2-2　休閒活動情境因素關聯圖

一、參與互動者

　　休閒活動乃是由休閒組織的服務人員與參與者／休閒者之間，在休閒組織所規劃設計的社交場合中進行互動交流，而參與者／休閒者在接受休閒活動的互動交流過程中，乃基於許多不同的且爲自由自在與自發自主的參與者／休閒者所構成的社交場合之互動交流行爲。所以休閒組織／活動規劃者必須事先瞭解其所將設計規劃出來的休閒活動之目標顧客群與可能潛在顧客群在哪裡，有哪些人會成爲其提供的休閒活動的參與互動者，而他們到底要來此社交場合進行什麼樣的互動交流，他們的期望與需求的休閒目標／價值／利益爲哪些。諸如此類的預期階段的顧客休閒行爲的調查研究，乃是規劃設計其休閒商品／服務／活動的必要工作，當這些工作完成之後，則可進行休閒商品／服務／活動的類型定位及正式展開設計規劃，當然在這些工作均告完成之際，即可進行廣告宣傳與招攬目標的參與互動者，前來參加互動交流與體驗休閒活動了。

　　在上述筆者何以特別提出在進行活動之規劃設計時，要先設定好目標的與可能的潛在顧客群？乃是因爲參與者不同，其所期望與需求的休閒活動自然會有所不同，例如：銀髮族參與互動交流的社交場合／休閒活動自然與青少年的需求會有明顯差異，年輕男性與年輕女性所期待參與的社交場合／休閒活動，勞工階層與白領階層的上班族所參與的休閒活動都會有差異。所以休閒組織／活動規劃者在進行活動規劃設計時，必須要先設定好其顧客群組的定位，否則其後續的活動規劃設計內容即使再有魅力及吸引力，也會變成一個失敗的活動設計規劃經驗。這就是同樣一個活動內容在某個參與族群進行得相當成功，但是在另一個不同族群的參與互動時卻是一敗塗地的理由所在。例如：營隊活動若用在上班的藍領階層，其參與欲望不若同是上班族的白領階層，乃因藍領階層平時已相當耗損體力，在休假日又來個營隊活動自然興趣缺缺，而反觀白領階層卻是平時缺乏活絡筋骨，以致對戶外活動的參與欲望較爲高昂。

　　事實上也有在此七大活動情境因素之其他六項因素均未改變，而只有參與互動者改變之情境下，其活動基本內容也未做任何改變，但是活動的結果卻是依然圓滿成功的案例，例如：救國團所辦理的寒暑假戰鬥營，雖然每一期前來參與活動的人員均不同，但是其戰鬥營內容基本上並未有做修改，然而卻是期期熱烈被響應與參與。只是在休閒活動的七個情境因素之中，只要其中任何一個因素改變時，其活動的本身在實值上卻存有不可否認的變化事實，所以也有一些在其招攬參與之對象改變為另一批人時，有可能原本失敗的活動，卻在某些不同族群的參與者的參與互動交流，大為成功的案例，例如：地方特色產業的DIY活動，原先將當地或鄰近地區居民作為其目標客層時乏人問津，其因素乃為當地／鄰近地區居民每天都看到聽到的事物，以至於不屑於此種商品／服務／活動，但是當招攬都會區居民參與時，則因為有懷舊思鄉因素存在，以致大為成功吸引都會區居民參與人潮，進而傳染給當地／鄰近居民的不妨試看看的心理，而參與DIY活動，因而形成一股全民DIY學習的活動熱潮。

　　所以休閒組織／活動規劃者必須要能夠充分瞭解市場的定義與定位之意涵，在進行活動規劃設計之前即應先充分掌握與瞭解到其預定的市場／顧客到底在哪裡；之後更要調查與評估這些目標顧客（包括可能的潛在顧客在內）參與休閒活動之目標／願景到底在哪裡？因此有關目標顧客的地理區位變數與人口統計變數、參與休閒活動的心理與生理需求／期望，及參與休閒活動的互動交流技巧與目標／利益……等方面的調查研究，則是休閒活動規劃設計的必要工作，絲毫不得疏忽其中任何一項要素。因此參與者／休閒者就成為休閒活動規劃設計的第一個關鍵因素了，惟任何的休閒活動大都會在有意無意的情形下，為了配合某一個特定顧客族群之需求與期望，而有點量身打造出符合某特定客層的活動內容之設計規劃情形，所以在數位知識經濟時代裡有所謂的顧客參與計畫的理由也在於此，這就是休閒活動規劃者必須將參與互動者、所提供的商品／

服務／活動、參與者與休閒組織所追求的休閒體驗效益，做正確合宜的組合規劃的原則，而這三個組合規劃原則若能符合顧客的需求與期望時，將會導引活動的成功，否則易淪為失敗的活動。

基於上述的討論，休閒組織／活動規劃者要能夠懂得其市場／顧客的定義與定位，並且要能夠蒐集更多的潛在顧客資訊以及進行研究分析整合，如此才能夠設計規劃出符合顧客需求與期望的休閒活動，惟休閒組織／活動規劃者必須持續不斷地調查、分析、整合與研究其商品／服務／活動是否需要再進行市場／顧客的再定義與再定位，以確保在其顧客需求與期望變化之前，即能掌握到其可能變化趨勢，及時因應修正其活動設計規劃的內容，確保其顧客的滿意度與信賴感／忠誠度。

二、實體環境

實體環境乃是休閒活動規劃設計中有形的實質情境，在這個關鍵因素裡，最重要的乃在於休閒組織或其提供的休閒商品／服務／活動之情境銷售策略，而這個情境銷售策略可能涵蓋的情境感官（例如：聽覺、味覺、視覺、觸覺、嗅覺……等），而這些情境感官在休閒活動設計與規劃活動中，均會有意或無意地予以併入考量，而這些情境感官已為活動規劃設計中的重要考量因素，因而本書將實體環境當作一個休閒組織進行情境行銷的重要策略思考方向。至於休閒活動的實體環境應該如何運用於休閒活動的設計與規劃之中？本書提出如下五個方向供讀者參考：

（一）鑑別辨識出活動實體環境的實質情境

實體環境乃指休閒組織所擬推展的商品／服務／活動之設施、設備與場地之規劃投資而言，而此等實體環境的規劃與投資行為將會創造出不同的實質情境，不同的實質情境也會造成休閒活動的差異化，縱然活動的內容一樣，但其給予顧客的感受性／感覺性將會有所

差異。所以說休閒組織／活動規劃者必須要能夠將其主要實質情境予以鑑別辨識出來，否則一旦活動的實體環境改變之時，其內容雖然相同的活動本身所帶給顧客的體驗價值／效益，也會隨之改變。例如：每年農曆三月舉辦的大甲媽祖文化節為何信徒達數十萬人跟隨進香活動？而其他各地媽祖廟的進香繞境活動就沒有辦法如大甲媽祖的進香繞境活動一般的盛大與轟動？其理由乃在於大甲媽祖的進香繞境活動已有百年歷史，而且是宗教、文化、藝術、經濟與學習的文化、觀光、美食活動，不若一般媽祖廟的純宗教活動。

（二）塑造出獨特的實質情境

屏東墾丁舉行的春天吶喊音樂季活動，每年均能吸引數萬年輕男女的參與，如果想複製到基隆碼頭時，即使主辦單位提供一模一樣的軟體（例如：音樂、宣傳道具與手法、活動規則）與硬體設施（例如：舞台、燈光），但是卻有可能無法如墾丁一般的成功，甚至於有可能會以失敗收場，其原因乃在墾丁的南部海邊地形及氣候，正是年輕人進行狂野吶喊的獨特情境，而不是基隆碼頭所能複製的，這就是活動規劃者之所以要鑑別辨識出哪些實體環境會是導致活動成功或失敗的因素，在其鑑別辨識出來之後，必須去瞭解其所規劃設計的活動之實體環境是否具有獨特的實質情境，若有，要如何予以彰顯表徵出來，以塑造其活動的獨特情境，而不會是任何休閒組織／活動規劃者能夠輕易模仿複製得來的，如此的活動才能成功！當然若沒有所謂的獨特的實質情境時，則應該考量是否可以複製情境，若可以複製其他活動成功的情境，則可循此實質情境加以複製某個成功的活動過來，但是若無法成功地加以複製某項活動之實質情境時，則應該是沒有辦法可以成功地複製該項活動！

（三）瞭解實體環境的情境限制

一般而言，實體環境大都存在或多或少、或大或小的情境限制，例如：1. 地方特色產業大都受限於產業規模及周邊腹地難以支

援的困境，以致無法取代觀光產業的角色；2. 民宿也類似規模過於狹小而無法取代觀光旅館；3. 社區活動中心也因為缺乏田徑場地與寬廣空間，以至於沒有辦法把社區活動中心變成運動競賽場地；4. 遊憩型休閒農場也無法取代主題遊樂園；5. 量販店也因土地使用限制，致無法變成一個合乎要求的購物中心等，均是在辦理休閒活動規劃設計時，不得不考量的實體環境本身所存在的不適合發展某項活動的情境限制，而且這個不合宜的情境限制將會抵消掉休閒活動本身所可能帶來的價值！

（四）實體環境與實質情境乃是可以創造的

若休閒組織／活動規劃者認知到其所要規劃設計之活動的獨特性實體環境／實質情境乃是必要的，那麼就會傾全力去建構創意構想與創造出合宜的實質情境／實體環境，以為發展出其理想的獨特性情境之休閒活動，只是休閒組織／活動規劃者也應瞭解到若此具有獨特性情境對其所規劃設計的休閒活動之成功，具有相當分量的影響力時，則應該創造出不易為其他休閒組織／活動規劃者所模仿或複製的獨特情境，當然要達到這個目標，若他本身在缺乏獨特實質情境的實體環境中，又如何能夠創造出獨特而不易為人複製的實質情境？

（五）改變實質環境與實質情境乃是項大投資行為

事實上實體環境與實質情境要達到100％的複製是不容易的，但是要改變它卻是可以達成的，只是在這一方面的投資金額相當高昂。例如：1. 在台灣的六福村野生動物園的環境、場地、設施、設備與動物購買／畜養／維護的費用，就相當高昂；2. 在台灣要建造一個溜冰館、滑雪場與海底生物館，同樣也不是一筆低廉的投資金額就能達成的；3. 在都會地區蓋一座溫泉館，則其投資費用與營運費用更不在話下。所以休閒組織／活動規劃者在計畫投注大筆經費進行環境與情境之改變前，應該瞭解到這樣的獨特性情境究竟是否

爲經營該休閒活動的最重要關鍵因素，又若是關鍵因素，則其投資回收期限與投資報酬率是否值得，否則不如不要做此改變環境與情境之決策乃爲上策。

三、休閒事物

在前文的社交場合與互動交流中，本書曾提到：「社交場合中任何可以指稱、點明與談論的事物，乃是社交場合中所用以爲互動交流的事物，而這些事物若就休閒活動來說，可以涵蓋休閒、競技、遊戲、遊憩、運動、藝術與服務在內的任何類型之休閒活動在內。」所以休閒活動在本質上即包含有休閒事物在內，在此處所謂的休閒事物應該會有如下三種形式：1. 象徵性的、2. 社會性的，及3. 物質性的。所以本處所稱的事物不論其是否爲物質的、社會的或象徵性的物件（例如：1. 棒球隊比賽的球場、燈光照明、壘包、棒球、球員、服裝等；2. 聖誕節的聖誕老公公送禮活動若缺聖誕老公公、襪子、禮物就無法進行；3. 感恩節若缺少火雞，則主辦單位一定要準備好火雞肉，否則就沒有辦法圓滿辦理此一節慶活動等），均有可能變成休閒活動的關鍵物件，活動規劃者就應該要具備有鑑別與辨識的能力，在活動規劃設計作業時應了然於胸：1. 到底有哪些事物是必備的？2. 有哪些事物是可有可無的（沒有了也無傷大雅的）？3. 有哪些是不必要的（可以刪減的）？

如前所述，休閒組織／活動規劃者必須要具備有足夠的能力與智慧去設計規劃出能夠滿足休閒者／參與者／顧客的休閒需求與期望之情境，當然在進行設計規劃時，即應能鑑別與辨識出各種活動情境因素之間的相互影響／連動關係。如此方能給予其各項活動情境因素與休閒事物相當的關注，只是這樣子的說法並不代表所有的休閒事物均要予以確認清楚，本書認爲只要能夠確認出到底有哪些因素會造成活動成敗之部分就可以了，至於要怎麼樣判定哪些是要確認清楚的因素，或哪些是不必要確認，這就要看在規劃設計的休

閒活動之互動交流與休閒服務體驗而言，哪些休閒事物是不可或缺的，哪些是可有可無但有是最好的，哪些是不必要的。所以此些休閒事物有可能是休閒活動的互動交流的促進因素，也有可能是促使休閒活動成功或失敗的事物，更有些是有了也不會助長活動的體驗價值，但是沒有時也不會減損活動的體驗價值。

例如：百米賽跑活動中的田徑場、跑道整理維護、起跑線與終止線、電子碼錶乃是必備的，鳴槍起跑若改為吹號角或鼓號響，則也未嘗不可，凡前三名者給予獎盃之外另加定額獎金（只要預算夠時，就可以增列激勵性獎金），又啦啦隊設置則未被列為必要性（因百米賽跑時間極短，不若球類競賽來得重要）。

四、活動哲學觀與價值觀

休閒活動的互動交流，乃是需要建構其遊戲／運作的規則或規範，以供休閒者／參與者得以順利地在活動前及活動時之互動交流，否則休閒活動乃齊聚有一個人以上的參與，假若來自不同的國家或地區、族群、社區，則有可能同一種休閒活動會有不同的互動交流模式，如此下來，將會抵消參與休閒活動的滿意度與感受性，甚而會出現不歡而散的失敗經驗。所以休閒活動大都會基於休閒主張、哲學觀與價值觀的不同，予以制定其活動的規劃／規範，以為引導或制約各種活動之互動交流模式。而此些規則／規範乃可視為活動價值觀或活動哲學觀，此些價值觀包括有：1. 國家／社會的規範與法令規章；2. 社會／文化／宗教的禮儀／禮節／儀式；3. 休閒組織的組織宗旨與章程；4. 休閒組織的活動運作規則；5. 休閒組織所隸聯盟之規章／規則／運作方式／比賽方式；6. 活動時每天討論的相關決議事項……等，均是活動的哲學觀與價值觀，而此等價值觀乃是制約與規範其活動的互動交流規則。

所以休閒組織／活動規劃者在規劃設計休閒活動時，必須先調查清楚有關該類活動的活動價值觀，以為事前預測與計畫活動的規

則／規範將會如何影響到活動進行中的交流互動情形／結果，另外尚應該事先確定有足夠的活動規則／規範可以作爲該項活動的引導進行與制約，在既定的期望與需求模式下順利推展，而且這些規則／制約並不會造成整個活動的互動交流與體驗休閒機會的破壞或減損，如此方能使參與者／顧客得以藉由此活動，而能體驗休閒之價值與互動交流。

事實上各種活動，或基於安全需要（例如：此池水深禁止游泳、此地不准野炊生火、禁止拍照攝影等），或基於道德規範（例如：禁止裸泳、禁止男賓入內、禁止親熱動作等），或基於法令規章（例如：禁丟煙蒂、禁止拋棄廢棄物、禁止出海等），或基於組織規範（例如：運動禁止嗑藥、禁止施打違禁品、禁止吸毒等），或基於設施操作標準（例如：開機前的要求、運作中的要求及關機的作業標準等）之理由，而有了各種規則／規範與制約的要求，其目的乃在於確保休閒活動的體驗休閒機會與社交場合的互動交流，所以活動規劃者應該將之納爲設計規劃的依據，以爲確保參與者／休閒者得以在規則制約下，自由自在與自主獨立的互動交流，享受活動的自由體驗機會與互動交流價值，當然也不宜過度的加以規範與制約，以免參與者感受到沒有辦法自由的活動空間，如此將減損其參與活動的興趣。

當然這些活動的規則／規範或哲學觀／價值觀之所以能夠順利導引在活動之中，主要乃是依賴休閒組織來加以進行的，所以休閒組織在推展其活動時，應該規劃設計出運作活動的組織，而一般來說，這個運作組織並不一定等同於該休閒組織，有可能是休閒組織／活動規劃者另行建構出運作組織之方式來推展該活動，例如：1. Farrell和Lundegren（1983: 82）就列出五種形式：教育活動（例如：訓練班、研習營、座談會等）、競賽（例如：○○錦標賽）、活動俱樂部、表演或特別節慶活動，其他公開活動等。2. 美國海軍的六個活動形式：家庭聚會之非正式社交場合、特別節慶活動、技能研習、競賽、俱樂部團體，及自導式非競爭活動（按：美國海軍只

提供水手的各設備出租服務）等。3.台灣救國團的教育活動則分為破冰活動、認識活動、溝通活動、問題解決、合作信任及戶外冒險性活動等六種類型。

五、參與者間之互動關係

人們參與休閒活動時，大多數人大概會找其人際關係網絡中的親朋好友或同學同事一起參加休閒活動，所以休閒組織／活動規劃者在為特定休閒活動進行規劃設計時，即應先瞭解或判定前來參與休閒活動的人們之間有沒有關係；若有關係時，則應瞭解他們之間到底是哪一種關係；同時更要評量其間的關係對於所規劃設計之活動有沒有直接或間接的影響，要不要安排原先互不相識的參與者來個活動正式展開前的認識。同時也要評估一下先安排參與者彼此相識／建立友誼再正式展開活動的利弊得失。另外瞭解參與者之間的關係可能在社交場合／活動之互動交流中所扮演的角色，以及預測這樣的角色對於參與者參與休閒活動之滿意度到底是有幫助作用或是抵消作用，乃是相當重要的一項認知！因而休閒組織／活動規劃者切莫以為去協助參與者間建構良好互動關係之作法是正確的！因為如此一來，將會干擾到參與者在自己的小群體之中，可以享受到自由自在互動交流與珍貴的互動時光與氣氛，而且有可能會引起參與者對其參與活動的不滿意與不快樂！這乃是活動規劃者在規劃設計活動時，應該深刻瞭解與認知之重要議題。

六、休閒服務過程

休閒服務過程乃是一種感性／感覺式服務行銷策略，其利用與顧客／參與者間的服務接觸過程的感性與感覺式的服務品質，導引顧客／參與者的滿意度與滿足感提升。假若在休閒活動進行前與進行時的整體服務流程發生延滯或失誤，或者是休閒活動的第一線服

務人員的服務品質不佳／服務態度不好時，那麼將會發生顧客不滿意的情形，即使你的活動中有極為高級／豪華／吸引人的實體環境或設施場地與設備，仍然是會為參與者帶來負面的評價以及不滿意的休閒經驗。

所以休閒過程不但是休閒組織的服務人員與參與者／顧客的互動交流場合，更是休閒組織進行互動行銷與感覺行銷的唯一而且極其重要的社交場合，在這個場合的互動交流結果／經驗乃是左右顧客／參與者的滿意度與信賴感是否高漲或低落的關鍵所在點，絲毫疏忽不得！何況「實體環境畢竟是死的事物，而人員的服務情境則是活的服務實質情境」，休閒組織若能夠在規劃設計休閒活動時，即能針對休閒服務過程予以深切的規劃設計，同時並在活動展開之前，即能針對休閒服務人員做好妥善的服務作業訓練，並建構具有快速反應機制在內的服務作業標準（SOP）與服務稽核標準（SIP），則將會把「有限的資源充分運用無限的創意」以為服務顧客／參與者，使他們的滿意度與信賴感均能整體的促進，只是仍要注意到不要落入破壞參與者之間原有建構的關係陷阱之中。

七、獨家活性化活動手法

獨家活性化活動（animation）的手法，事實上可以稱作獨門密技（know-how），首先先談什麼叫作活性化活動。活性化活動事實上乃是說要怎麼樣將此一活化的活動落實到行動之中，而且要能在整個活動之中形成一個持續改進的循環，所以筆者將這個活性化活動的手法稱之為活性化循環（如圖2-3所示）。

要如何進行活性化循環？首先，應由活動規劃者著手，其必須以自由自在、自主自發及生動自然的手法來規劃設計其休閒活動，同時應該預測在各項互動交流的過程中的行動如何展開，與基於何種動機而展開，另外也應預測參與者參與活動的互動交流順序為何。其次，就是至少要能夠培養出一個獨門的活動指導員〔例如：

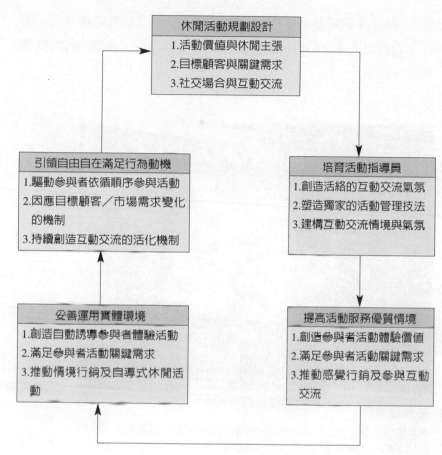

圖2-3　休閒活動的活性化循環

舞蹈界的編舞（choreographing）、戲劇界的舞台調度（blocking）、馬戲團的雜耍表演者〕，以帶動整個活動的氣氛與建構互動交流的情境，達成活性化活動的效果。第三，則是善用服務人員與實體環境的緊密獨特性配合手法，使服務人員得以充分扮演好活性化活動因素的角色，以助於發揮優質服務之感性與感覺、感動情境，達成顧客／參與者滿意的成果。第四，則是運用實體設備之規劃設計，以自動誘導參與者依既定活動順序進行休閒體驗（例如：美麗華購物中心的摩天輪、美國與日本迪士尼樂園的機械／電子遊樂設施、利用指示／指引／標示／錄音／錄影方式進行的自導式休閒活動

等）。最後，就是善用技巧，引領或驅動參與者依循活動方向／順序，進行更高層次的自由感受／感覺與自我滿足／感動的行為動機概念。

▲ 合氣道舞曲表演
合氣道的技擊手法近似於中國的內家拳，以靜制動，以柔克剛，講究圓形運動、沉肩墜肘、氣沉丹田，主要使用擒拿和投摔技法。青少年合氣道不但可以完整的顯示出合氣道的力、美與技法，而且可以與節慶活動相融合，合氣道更可以藉由舞蹈展露其精髓。

照片來源：武少林功夫學苑 www.wushaolin-net.com

第三章 休閒體驗與互動交流

Easy Leisure

一、探索休閒活動規劃與休閒體驗之概念

二、釐清休閒體驗服務的特性與關鍵要素

三、瞭解休閒服務活動的品質管理特性

四、認知休閒服務活動的品質提升策略

五、學習休閒接觸體驗與社交互動之運作

六、界定休閒體驗與互動交流的三大階段

七、提供社交場合與互動交流的交流機制

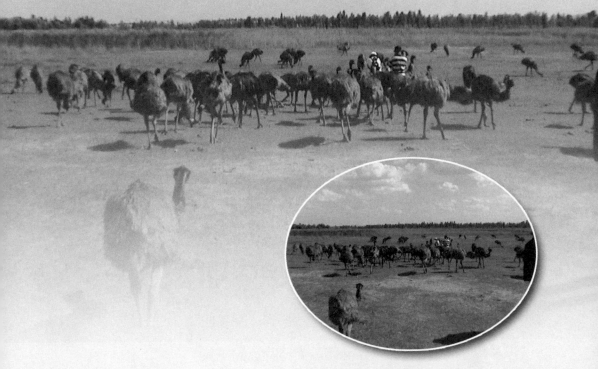

▲ 中國內蒙塞外原野

沙漠之舟──駱駝頂著炎熱的太陽、穿越滾滾沙
暴，在沙漠中往返，運載人們和商品通過最乾燥
的地區。雙峰駱駝為亞洲駱駝，單峰駱駝則是叫
作阿拉伯駱駝，單峰駱駝的腳比較長、身體比較
輕，所以可以走得比較遠，雙峰駱駝的腳雖然比
單峰駱駝粗，走得比較慢，但是牠卻可以背比較
重的東西，而且可以適應比較寒冷的氣候。

照片來源：陳俊碩

　　休閒活動雖然有許多種分類方式，然而不論是哪一種活動類型，在圖1-1休閒與休閒活動相關概念之關係圖中我們知道，各種休閒活動類型的休閒概念之間，存在有相當多的不易明確界定的模糊地帶，所以我們在進行休閒活動的規劃與設計時，就應該考量到要怎麼樣才能夠滿足我們的顧客（休閒者／活動參與者）的休閒體驗，也就是不論在企劃哪一種類型的休閒活動之時，勢必要能夠將休閒的目標／利益／價值融入在休閒活動之中，使休閒活動得以展現出休閒概念，當然就是在顧客的參與休閒活動中及結束之後，得以呈現出休閒活動具有自由自在的選擇，內在動機的滿足與愉悅的感受，個人參與活動的勝任感受，及對參與休閒活動能有發揮一定程度的影響力之正向效應等休閒體驗的準則。

第一節　休閒活動規劃與休閒體驗

　　休閒活動設計規劃之目的，乃在於促進顧客（休閒者／活動參與者）滿足其休閒體驗，而且Rossman（1995: X）也提出：「休閒專業人員必須重視服務的功能性，不但要瞭解顧客的需求，還要能夠做好事前的預測。」所以說休閒組織為達成滿足顧客休閒體驗之目標，就應該在休閒活動規劃設計之前，即深入瞭解如下幾個概念：休閒活動概念與活動價值、休閒活動需求與活動類型、休閒活動企劃行為與概念、休閒組織經營策略、休閒活動方案與休閒活動管理、休閒活動的永續與創新服務角色等。

　　休閒組織若能夠認知到提供休閒體驗乃是其休閒事業的經營任務／願景／使命，那麼休閒組織就必須透過休閒活動的設計與規劃，作為其提供給顧客（休閒者／活動參與者）體驗與體現其休閒目標／利益／價值的服務平台或媒介，也就是其顧客經由活動的參與將可以使其休閒哲學觀／價值觀得以實現，因而達成其參與休閒活動的目標／利益／價值（例如：體能活力的回復、鬱悶／疲勞壓

力的消除與放鬆、新鮮／多樣／愉悅的感受、創造力／智慧／知識的展現、挑戰力與個人成長、公眾關係能力之提升……等）。

上面所說的休閒體驗服務平台／媒介，就是休閒組織所提供的休閒活動方案，而休閒活動方案（program）到底是什麼？應該包括哪些內容？事實上活動方案乃指著一項或多項為了引起休閒體驗而加以設計規劃的休閒服務活動機會，當然在二十一世紀講究創意創新的時代裡的休閒服務活動機會，涵蓋了有形的休閒商品（例如：工藝品、運動器材、保養美容養顏品、保健養生品、餐飲美食……等）及無形的服務與活動（例如：度假、遊憩、競技、營隊、旅遊、觀光、志工……等）。

所以休閒活動方案的概念乃是一項頗具有彈性的概念，可以當做提供休閒者／活動參與者休閒體驗的活動過程，而這個活動過程可以經由各種不同的運作模式（例如：休閒、遊憩、遊戲、運動、競技、藝術、服務）而提供給其顧客達到休閒體驗的機會。當然休閒活動方案可以活潑生動的、富有創造力的與生命力的、自由自在與主動參與的或被動參與的、愉悅的／寧靜的／溫馨的、挑戰性的或成長力的方式予以呈現給顧客選擇，只是不管休閒活動方案的類型為哪一種，活動方案的目的就是要能夠提供顧客的休閒品質乃是無庸置疑的！而要怎麼樣才能創造休閒體驗／經驗及提高其品質？那就是利用休閒活動方案以為安排、協助與提供顧客能夠在一個充滿著社會性、自然環境的、人文環境的、愉悅的及自由自在的情境之中，享受著休閒組織及其經營管理者／活動企劃者／策略管理者利用所設計規劃的活動方案及組織經營、設施設備與場地、活動的經營管理所呈現出來的休閒體驗。

當然如上的休閒活動規劃概念的界定，尚應考量到活動的規劃者與休閒組織經營領導階層的活動概念的整合，以及設計規劃的概念，因為任何一種的休閒活動的設計與規劃目的乃是藉此活動而達到顧客的休閒體驗，其達成的途徑乃在於活動的導入於顧客的休閒活動之中，而其導入的程度則會受到活動規劃者之設計規劃概念的

影響，如：面對面的帶動活動、人爲設計的實體情境或虛擬情境、制定休閒規範／政策以爲約束參與者的休閒行爲、活動前的預演或模擬、國家法令規章的規範休閒行爲……等。

所以休閒活動的規劃者與休閒組織就應該深入分析與瞭解休閒行爲的需求與活動關鍵因素，例如：1. 顧客對休閒體驗的認知或解讀如何？2. 是否能夠涉入休閒活動及／或能夠促進活動的進行？3. 是否瞭解到不同人有不同的休閒體驗之特性？4. 對於休閒體驗之過程及其影響的結果是否能夠通盤瞭解？5. 是否有考量納入社交互動的活動情境因素？（而這些方面的知識，本書將在往後的章節中加以介紹。）

▲ 運動舞蹈

舞蹈是一種極為古老的運動和社交生活方式，於1920年代開始成為運動比賽，運動舞蹈比賽項目主要分為標準舞和拉丁舞等兩大類。在運動舞蹈比賽中，較常比賽的項目，標準舞有華爾滋、探戈、Viennese Waltz、Slow Foxtrot和Quickstep。拉丁舞則有森巴、恰恰、倫巴、Paso Doble和Jive。

照片來源：南投中寮阿姆的染布店吳美珍

🌴 第二節　休閒體驗服務與互動交流

休閒組織藉由其所設計規劃的休閒活動，而與休閒者／參與者在社交互動交流的場合中，得以發展出成功的休閒活動，及達成休閒者／參與者的休閒體驗。所以休閒活動的規劃者必須對於休閒活動的互動交流經驗與休閒專業知識有相當的具備與瞭解（例如：休

閒行為、體驗休閒的現象學及社會學等理論／知識內容），方能藉由社會學理論三大途徑（結構功能學、衝突社會學與象徵互動學），來進行和休閒者／參與者之互動和參與知覺的機制，尤其藉由象徵互動學可進一步探討研究出休閒者／參與者行為與需求所在。

因為休閒、遊戲、遊憩、競技、運動、藝術與服務等休閒活動形態，乃藉由休閒組織／休閒活動規劃者和休閒者／參與者的面對面互動交流過程，以為產生人們行為的一種社會行為。而休閒者／參與者往往是經由休閒活動的參與，以建構出休閒者／參與者的參與行為需求及其可能變化的趨勢，所以休閒組織與活動規劃者要想瞭解到休閒的參與行為，就應該深入瞭解到休閒參與行為的邏輯辯證基礎，也就是參與者／休閒者的參與行為與社會的互動交流之基礎，以及其可能的變化趨勢之社會整體環境，所以Eisenstadt和Curelaru（1977: 46-47）就以象徵互動學的「藉由看似獨立自主的個人活動，來探討社會現實架構的不同層面」觀點加以陳述：「象徵互動學的主要貢獻在於探究出人類行動的不同層次與形式之非正式與隱秘情形。這些情形超越了種種的正式規範與情境，乃是日常生活之中較不受制約的層面（例如：他們的現象與本質）；而互動的結構與規劃就這樣產生了，同時其乃與在正式規範定義下的目標有所差異；同時經由如此創造／組織出來的情境，也就得以建構出互動與參與的知覺機制，而這個機制對於社會則具有一定的影響力。」（取自：陳惠美、鄭佳昆、沈立譯《休閒活動企劃（上）》，品度公司出版，2003年7月，頁19-20。）

而根據Blumer（1969）與Denzin（1978）所提及的結構功能學，乃泛指「探究社會的基本架構與社會組織之作用、功能、角色與組織在社會行為之中的影響力，例如：影響到個人或社會集體之行為」；衝突社會學則是「探討社會中的衝突行為在社會行為之中所扮演的角色，以及衝突行為對社會行為或秩序的影響情形」，經由上述的討論，我們將會瞭解到在進行規劃設計休閒活動時，應對於社會科學理論有所探討與瞭解，如此所規劃設計的休閒活動，方

能在社交互動的場合中爲休閒者／參與者所能體驗到其休閒的利益與價值。

一、休閒體驗服務

休閒服務組織乃是本著服務業的以人際互動爲主軸的特性，以提供休閒者／參與者休閒商品／服務／活動進行體驗休閒，所以在基本上，休閒服務的特性應具有服務業的特性（例如：對話、同理心、營造氣氛與情境、創造需求服務的動機，以及人際間互動交流與溝通等），當然最重要的乃是休閒組織必須以服務導向爲其核心概念，深入探討其目標顧客與一般顧客的需求與期望，並將其休閒活動的規劃設計重點放在顧客需求的基礎上，以爲妥適且能滿足於服務者與被服務者需求的規劃設計作業，而且這樣的考量、研究乃在於針對服務者與被服務者之間做有效規劃與設計，以爲達成顧客滿意與組織滿意的目標。

（一）休閒服務的特性

一般來說，休閒體驗服務的特質乃是無形的，而且休閒者／參與者的休閒體驗乃是伴隨著休閒組織休閒活動的供應、提出、參與及消費過程所同時進行的同時性，所以休閒活動所提供給休閒顧客或參與活動者最重要的特性，就是以服務來提供服務。而這樣子的以服務提供服務之特性或因素，乃是影響到休閒組織的休閒體驗服務的好壞，及休閒者／參與者的體驗服務價值／利益高低的最重要因素（如**圖3-1**所示）。

至於休閒服務之特性，宜由休閒組織所提供的休閒服務與顧客參與休閒活動時體驗服務等兩個面向來加以探討，如下所述：

1.休閒組織所提供的休閒商品／服務／活動構面

休閒產業組織在規劃設計服務時，應考量所提供的主要服務會伴隨衍生附加服務的原則。諸如：台灣天王巨星張惠妹的巡迴演唱

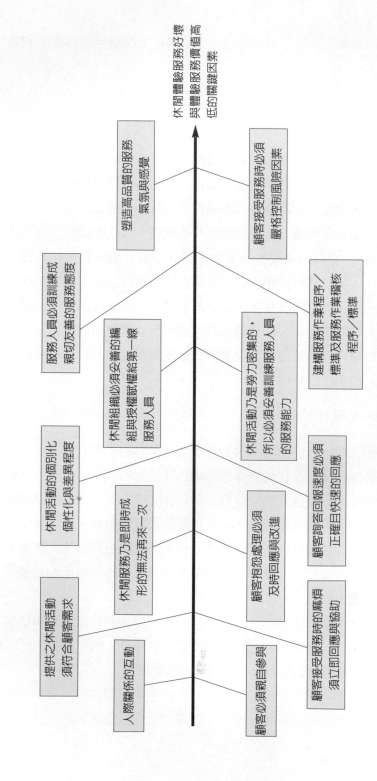

圖3-1 休閒服務關鍵因素特性要因圖

休閒體驗服務好壞
與體驗服務價值高
低的關鍵因素

塑造高品質的服務
氣氛與感覺

服務人員必須訓練成
親切友善的服務態度

休閒組織必須授權的編
組與授權賦權給第一線
服務人員

休閒活動的個別化
個性化與差異程度

休閒服務乃是即時成
形的無法再來一次

提供之休閒活動
須符合顧客需求

人際關係的互動

顧客抱怨處理必須
及時回應與改進

顧客詢答回報速度必須
正確且快速的回應

顧客必須親自參與

顧客接受服務時的麻煩
須立即回應與協助

休閒活動乃是勞力密集的，
所以必須妥善訓練服務人員
的服務能力

建構服務作業程序/
標準及服務作業稽核
程序/標準

顧客接受服務時必須
嚴格控制風險因素

會，不論張惠妹的個人魅力多high、演唱秀內容安排多麼符合歌迷的需求，但是若主辦單位所提供的場地讓參與者感到不方便、不舒服，甚且讓鄰近居民感受到壓力時，很可能會將此一演唱會之績效大打折扣，甚至前功盡棄，失去娛樂歌迷之效益與價值。同樣地，休閒遊樂區入園限制、工作人員工作態度老大，一副不屑零散入園顧客等情形，勢必讓其參訪之顧客感受到失去參訪該遊樂區之價值與滿足感。

休閒產業組織在利用服務提供服務時，要關注到顧客的需求與期望之外，尤應注意到服務本身就很容易發生令顧客不滿足或弊病的地方，所以休閒產業組織在提供服務之際，應時時對目標顧客群所需要的主服務與附加服務之特性，和顧客需求體驗重點的意義，予以活化，並提高其產業、組織之優質競爭力。

2.顧客參與休閒活動時的休閒體驗構面：

休閒產業組織所提供之服務效益與價值必須能符合顧客之體驗，以及顧客對組織提供之服務的感受程度與滿足程度，而決定休閒體驗好壞與價值高低則取決於如下因素：

（1）提供之休閒服務能符合顧客的需求：休閒組織乃提供服務以服務其顧客，所以要以「人─顧客」的需求為依歸，而將其服務經由顧客的參與而得到相當的體驗與價值效益之回饋。

（2）休閒服務的個別化、個性化與差異程度：休閒組織需要重視每一個前來參與休閒活動的顧客需求，而此顧客需求涵蓋了權利與義務、休閒主張與休閒哲學、感覺與感受、社會文化與知識水平等方面，所以休閒組織必須傾聽與蒐集顧客之聲音，並規劃設計出提供各位顧客之休閒服務活動。

（3）人際關係的互動：休閒服務的提供，對於該休閒組織工作人員與參與休閒之顧客間，存有相當的互動與人際交流關係，諸如：組織內員工培育訓練與服務作業管制、顧客解說導覽

與指引訓練、顧客申訴抱怨處理與回饋，以及其他各種形式之服務活動等，均可以促進休閒服務提供者、顧客間及提供服務與顧客之間的人際關係網絡發展與活絡提升。

（4）顧客抱怨處理成效與回饋速度：休閒服務組織利用服務提供服務時，若能針對任何申訴與抱怨，均本著「顧客的小事，就是我們的大事」之理念來受理與處理，則顧客對該組織將會是滿意的，若處理結果能在第一時點予以回應，則會吸引顧客更高的滿意度，該顧客將會是再度光臨與消費的忠誠顧客。

（5）顧客服務是即時成形的，無法再來一次：休閒服務之行為是具有即時性的，因為服務行為發生於傳遞服務之同時，是無法事先準備的，尤其服務行為在提供服務之際，接受服務的顧客感覺與感受已立即成形，若想重來一次是不可能的，所以服務品質管理之理念與作法，必須在提供服務之前即妥適規劃與提出。

（6）顧客接受服務遇到麻煩時應立即回應與協助：休閒服務所提供之服務活動，是即時成形而且可能是無形的，所以當顧客在接受服務時遇到麻煩，休閒服務組織與工作人員必須立即予以回應，協助排解麻煩，務必在第一次的接觸時，就讓顧客留下受重視與關心的休閒體驗。

（7）顧客詢答回報速度要快速而且正確：休閒參與者在休閒活動中接受休閒服務組織提供服務時，若有任何疑惑或不明瞭，組織與工作人員必須充當休閒顧問、教練、輔導員與規劃者之角色，立即予以回答與協助，絲毫不得延遲與錯誤，否則將會前功盡棄，甚至流失顧客。

（8）顧客必須親自參與：休閒服務體驗乃是參與休閒者之個人感受與體驗，所以顧客必須在服務的現場情境中，親自深切體驗接受服務之感覺與感受，如此的休閒服務方能誘發顧客再度接受服務，或引介親朋好友參與接受服務之感動

與行動，況且休閒服務乃是無形的，無法被儲存。

(9) 服務人員與顧客親切友善的應對態度：休閒服務活動在二十一世紀是一種奢侈的必需（necessity of luxury），因為工作壓力、精神壓力、親情淡薄、男女感覺之轉折發展等因素，促使人們追求休閒，但是在接受休閒服務時，若無法接受到服務人員親切友善的態度，將會創造休閒噩夢之體驗，如此的消費／休閒經驗將會造成裹足不前，進而失去接受服務之意願與需求，所以提供服務之工作人員必須在與顧客互動過程中，保持親切友善之應對態度，期使顧客留下歡娛幸福與被尊重之休閒體驗。

(10) 塑造服務時之氣氛與感覺：休閒服務是顧客於接受服務時的經驗，服務立即成形與休閒商品之無庫存特性，乃是塑造在提供服務時的氣氛與感覺，讓接受服務的顧客能享受歡娛、幸福、被尊重、自我成長與歸屬之休閒價值與效益，所以休閒服務之品質保證必須在提供服務時，即塑造出完美的氣氛與感覺之情境，方能傳達出休閒服務組織提供服務之卓越性與品質滿意度。

(11) 顧客接受時之低風險機率：休閒服務提供前應做好硬體環境妥善完備之安全與衛生規劃，而軟體作業行為（作業程序與作業標準）更需要做好妥善標準化之規劃（如ISO 9001／14001與OHSHS18001），期使參與休閒者於接受服務時，能在低風險、甚至零風險的狀況下進行其休閒體驗。

(12) 積極培育與訓練服務人員的服務能力：休閒活動需要相當的前場服務人員與後場的服務人員參與服務作業系統，而站在第一線的前場服務人員更是會直接影響到服務的品質、體驗的價值與感受性，所以休閒組織必須進行人力資源規劃、員工專長與服務能力盤點、教育訓練等有關人力資源管理措施的落實，使休閒活動展現出來

的服務品質契合顧客的要求。

（13）完善規劃組織並授權與賦權給予第一線服務人員：任何站在第一線的服務人員均應取得休閒組織的授權與賦權，以利在顧客需求產生之際（甚至在尚未產生之時），即能給予顧客適宜合理的即時服務；當然在顧客建議、申訴與抱怨時，也必須能適宜合理的及時回應顧客，惟要達成如此的目標，休閒組織必須給予第一線服務人員合宜的授權與賦權。

（14）建構服務作業程序／標準以追求服務品質的穩定性：休閒活動的展開與面對顧客時之服務作業、顧客申訴抱怨時之處理與回應作業，及針對休閒活動的導覽解說……等有關的作業程序／標準，均應在服務作業展開之前，即能予以妥善規劃設計完成，方能在服務提供時給予顧客滿意的體驗，以提升顧客再度前來參與休閒活動之意願。

（15）建構服務現場稽核程序／標準以立即改進不符合事項：同樣的，休閒組織與活動規劃措施也應在休閒活動規劃設計之際，也須併同將有關其服務作業系統中的品質稽核節點的稽核作業程序及驗證作業標準予以規劃設計完成，以便在服務作業展開時，可以控制與管理服務作業之品質，以符合顧客之要求，提升顧客滿意度與回流意願。

（二）休閒服務的品質管理

休閒服務的品質管理依據筆者的從業經驗，應可由如下兩個方面來加以探討（以下摘自吳松齡《休閒產業經營管理》，揚智文化公司，2003年10月，頁59-62）：

1.休閒服務的品質管理原則

（1）只有顧客能判斷服務品質的好與壞、高與低，所以休閒服

務組織必須使提供之服務符合目標顧客群的需求並超越其需求，才能達到顧客滿意。

（2）必須重視顧客的意見，同時予以承諾在提供服務時確實予以實現對顧客的承諾。

（3）顧客才能對組織提供之服務良窳予以評定與判定，所以不是休閒組織自己的看法與思維可以評判的。

（4）休閒組織必須建立明確、肯定、清新與以客為尊的企業形象或服務形象，方能吸引顧客之青睞與接受服務。

（5）顧客對休閒組織所提供服務之完美要求是嚴苛的，絲毫不會放水，所以休閒組織必須隨時保持應有的服務品質水準。

（6）工作人員與民眾、顧客間，必須建構禮貌、貼心、親切、和諧與關懷的人際互動關係。

（7）瞭解服務的目標顧客層，對顧客提供服務的品質保證。

（8）瞭解顧客需求與期望並加以管理，以使顧客能得到最完美的服務，達成高顧客滿意度。

（9）協助顧客接受休閒組織所提供之服務，使顧客體驗到組織所提供之服務價值與效益。

（10）規劃安全、舒適、方便、需要、喜歡與魅力之服務活動，以提供顧客接受其服務。

（11）向顧客提出的承諾應建立服務供給之品質基準，使其供應鏈能適切發揮效用與價值，以降低顧客申訴抱怨與不滿。

（12）建構系統化標準化之作業標準與作業程序，提升服務顧客之品質水準，穩定服務方式，降低風險機率。

（13）強化服務人員之服務準則與教育訓練，盡力排除服務瓶頸。服務組織上自高階經營管理階層下迄工作人員均須全員參與，竭力降低甚至排除所有的服務缺點。

2.休閒服務品質管理特性

（1）顧客的需求日趨嚴苛：休閒組織與從業人員，必須隨時保持應有的服務品質水準，時時體會顧客要求提升的品質意識、顧客追求好還要再好的品質要求，服務人員需要具有服務業行銷概念與追求顧客滿意的服務手法，把顧客的小事當作組織與服務人員的大事來看待與辦理回饋，深切瞭解顧客之需求與期望，時時站在顧客立場來思索如何提供優質之休閒服務，此等作法乃是休閒服務品質管理的當務之急。

（2）將抽象的服務予以具體化：因為休閒服務重視的乃是參與休閒者與接受服務之顧客的體驗，所以在其接受之前大都存有不確定性、沒有安全感、沒有價值感等風險因子，所以休閒組織應將其所提供之服務具體化（例如：場地外觀、服務人員觀感、價格高低、他人評價、服務感覺、服務資訊清晰度、組織品牌形象等），以降低顧客因初次接受服務之不確定性與未眼見為憑特色等方面的疑慮，進而大膽接受服務。

（3）以客為尊提升品質：休閒服務產業乃是高度服務品質需求之產業，所以具有「以客為尊」的產業特性，其於提供服務時應注意到休閒組織所提供之服務必須對顧客負責，組織與工作人員應站在顧客的立場以規劃及提供服務，而不是僅依本身之意識形態來規劃與提供，所提供的服務必須講究創新服務活動內容與品質，應提供多元化、多樣化之休閒體驗價值與效益的服務以供顧客選擇，強調尊重與建立互相尊重與信賴感的服務品質，並能建構公平、合理、合情與合法的情境與機會，供顧客選擇接受服務。

（4）休閒服務活動不是全盤皆贏就是全盤皆輸：因為參與休閒之顧客在評價其接受服務之品質與滿意度時，大都是針對其所接受服務時之過程的整體性評價，大都不會把服務之要素一一予以釐列提出加以探討的，所謂的「一粒老鼠

屎，壞掉整鍋粥」，正是休閒服務品質之最佳寫照。因此服務之整體形象相當重要，所以在推出服務時，應力求服務品質之各項特性要素均能保持一定的水準，絲毫不能大意忽視某一個看似不重要之特性要素的重要性，即應力求各品質特性要素之品質均衡，以達到完善之服務（service complete）。

(5) 提升服務品質概念相依相存：品質乃是服務的代表，也是一種感受度、量化之價格與價格間比率，雖然品質在不同地區、族群、文化間會有所差異，但是其對顧客之見解應屬大家均會認同的品質要素。所以提升服務品質之品質地圖的相依相存步驟，乃是有需要加以討論與執行的顧客服務品質提升策略。

(三) 休閒服務品質的提升策略

休閒服務品質的提升乃是建構優質的「顧客服務」，以提升服務的價值，當然最重要的是要能夠滿足顧客參與休閒活動的需求與期望。所以休閒組織與活動規劃者在規劃設計休閒活動時，即應站在顧客服務與體驗滿意的導向，進行有關休閒活動的規劃與設計；同時在該項休閒活動推動／上市時，即應做好內部員工（尤其是與顧客接觸的第一線員工）的教育訓練與規範，要求員工應將顧客擺在第一順位，而且必須以關懷、尊重、負責與及時的服務態度面對顧客與服務顧客，當然我們在本章節中所提出的服務作業SOP（標準作業程序／標準）與SIP（稽核作業程序／標準），則應詳細且完整的建構完全，同時更應依員工所擔任服務作業屬性予以人手一冊，惟在分發時即應培育並訓練員工能夠充分瞭解並知道如何進行SOP、SIP。

另外也應給予顧客、員工與社會，對於員工必須完美演出對顧客的服務品質之外，尚應讓顧客與社會瞭解到「應該尊重員工，對於員工未取得其組織授權的部分，應該同意經由轉介給其上級主管

調處，或循申訴／建議管道，以獲取其不滿意的體驗或不贊同的意見之解決或獲致合宜的回應」之重要性，如此的良性互動交流，將會是提高休閒組織的服務品質及顧客體驗休閒品質／價值之重要依據。但是不管怎麼說，這些都是為了展現出休閒組織優質休閒服務品質保證的決心與形象所必須努力的方向，至於要如何提高休閒服務品質？本書就以**表3-1**來說明之：

表3-1　休閒服務品質的提升策略

1. 服務至上（people is our business）的精神與顧客便是國王（customers are kings）的信念，乃是休閒組織及活動規劃者所應瞭解的「由顧客的觀點」來進行休閒活動之規劃設計焦點議題。
2. 休閒服務必須要能夠符合顧客的需求，甚至於要能夠超越顧客的需求。
3. 確認顧客服務品質提升行動方案的優先順序。
4. 將心比心，站在顧客的立場來看組織所規劃設計的休閒商品／服務／活動，是否符合顧客的需求與期望，而不可以只由組織或規劃者角度來評估顧客的需求與期望。
5. 極力推展實現休閒組織或其商品／服務／活動對其顧客的承諾或其消費契約書所規範的內容／條文。
6. 盡力鼓舞顧客與休閒組織／活動規劃者共同面對有關體驗休閒服務過程中的問題或瓶頸，及共同協商改進或調整有關的作業流程／程序／標準。
7. 極力營造顧客在參與活動時有被尊重與抬轎的氣氛與感覺。
8. 建立休閒組織與商品／服務／活動的明確、清新、肯定、感動性的形象。
9. 在休閒組織內部應該建立良好的內部行銷與互動行銷的良好互動環境。
10. 在休閒組織外部應該建立良好的外部行銷與關係行銷的良好互動環境。
11. 在服務內部顧客與外部顧客時，應該以尊重、關懷、禮節、貼心與溫馨的行動，以建構出內部顧客的忠誠度與向心度，外部顧客的滿意度與再回流率。
12. 在顧客參與休閒體驗過程中所出現的不滿意、不符預期與抱怨／抗議情形時，休閒組織與第一線服務人員應該立即展現高度虛心就教與誠意改進的氣度與行動，使顧客之怒不會變成「星星之火足以燎原」的危機，而將危機化作轉機。
13. 塑造顧客能夠參與休閒商品／服務／活動的規劃設計的情境，以為協助顧客能夠順利的與高意願的參與休閒服務之體驗。
14. 充分瞭解顧客對於參與休閒活動的特定想法、文化素養、風俗習性、事物偏好、休閒目標、生涯規劃、人生願景與思維模式等方面的差異性，而將之納入規劃設計休閒活動的參考因素。
15. 基於提供顧客舒適、優雅、方便、歡娛、興奮、浪漫、安全、利益與價值的特

（續）表3-1　休閒服務品質的提升策略

殊性，盡可能的將之納入為規劃設計休閒活動的關鍵要素。
16.藉由提供主服務而衍生之附加服務的價值來寵幸顧客。
17.針對服務人員（尤其第一線人員）施予緊急應變與事故處理能力之訓練，使其 對於休閒組織的SOP與SIP有更深層的認知與遵行之外，能夠在危機發生時立 即採取應變措施，使危機得以控制在最小的情形之內，防止顧客的身心與財物 的損失。
18.頒定各種休閒商品／服務／活動的SOP與SIP給予員工，對於顧客則也應給予 來參與活動者充分顯露其操作方法，參與方法與流程，及緊急應變方面的說明 書，以供顧客得以明瞭如何操作活動。
19.嚴格執行使用休閒活動的各種設施、設備與場地的使用操作與預防保養、預測 維護的規範與SOP/SIP，以確保員工、顧客、公共資源、自然資源與人工資源 的安全。
20.協助顧客「夢想未來」或「創造未來」，以建構顧客對休閒組織及其提供的商 品／服務／活動的滿意度、忠誠度、信賴互信關係與再回流關係。
21.對於顧客服務絕對不可以忽略掉任何小地方的不滿意或小瑕疵，只要任何有可 能發生或潛在發生之可能性時，就必須立即加以改進。若遇到無法由服務人員 單憑一己之力予以改進或處理時，則應立即向其組織中的相關人員求助，甚至 於可向外部顧問專家請求協助解決。

二、休閒活動體驗的互動交流意涵

　　休閒活動在規劃設計時，除了針對上述所敘說的休閒體驗服務的重要理念／理論基礎有所瞭解與體現之外，更應該促使休閒組織的經營管理階層與活動規劃者將其關注焦點議題朝向休閒活動的體驗方面，傾全力加以關注及融入於規劃設計作業系統之中，以為規劃設計具有社交互動意涵的休閒商品／服務／活動。這樣的休閒活動體驗的概念，就是基於本章第一節所提出的象徵性互動學的概念，因為象徵性互動學乃是探索休閒者／參與者在參與休閒活動時的一種互動、交流與參與的行為，以及休閒者／參與者在參與活動的過程中，怎麼樣才能體驗休閒的理論基礎。

　　依據Denzin（1978：7）的象徵性互動學三個基礎假設：1.假設人們的體驗行為乃來自於社會真實性於被感受、知曉與理解過程

中的一種社會產生行爲；2. 假設人們有能力進行有意識的自發性行爲，及有能力去影響他人的行爲方向，當然其本身的行爲自然是受其自發性行爲的影響；3. 假設在這種自發性引導自身與他人的行爲過程中，人們之間即會產生社交互動。而Blumer（1969：2）也提出三個與Denzin假設有所不同的假設：1. 假設人們會依據其本身對某件事物的看法與該件事物對其本身的意義，而會採取相對應的行爲（而這些事物泛指人們在社會中所可能得到的東西）；2. 假設這些事物的意義乃源自於人們間的社交互動；3. 假設人們間的社交互動，乃爲在處理其所經歷事物的認知過程中之產生與修正的意義。

（一）休閒接觸與互動交流

基於上述的討論，我們將可瞭解到在規劃設計休閒活動時，應該如何促使活動規劃者與休閒組織的專注於體驗休閒的有關因素之理由，因爲這些關注的要素乃爲規劃設計休閒活動時不可忽視的接觸或互動交流之意涵。基本上我們要能夠深入瞭解到所謂的休閒接觸的定義，方能對於象徵性互動學有所深入的體會，所謂休閒接觸（leisure encounter）乃爲：「休閒組織與休閒活動規劃者在提供其休閒商品／服務／活動給顧客進行體驗服務時，休閒組織之服務人員或活動提供者與顧客在服務過程中的接觸時間點內，在所進行面對面的互動交流之影響下，所共同形成的體驗。」事實上，我們在此更要爲休閒接觸擴大其意涵到不限於休閒組織的服務人員與活動規劃者以及顧客之間的社交互動範疇，而是涵蓋了整個休閒組織與顧客之間的所有可能發生的互動項目，也就是包含了休閒組織、經營管理人員、活動規劃者、活動服務人員、有形的休閒設施設備與場地，以及可接觸到／可感受到／可看得見的商品／服務／活動在內。

1.休閒接觸的核心觀念

基本上，休閒活動不僅涵蓋有形的休閒環境（例如：場地、設備、設施）與休閒事物（例如：可見到／可觸及／可感受到的休閒

商品／服務／活動），及無形的體驗服務過程（例如：以顧客爲尊的服務態度、即時回應顧客的需求／建議／抱怨）等特質而已，尚需要能夠從與顧客的第一個接觸點就開始，一直到服務完成的時段中，所要呈現出來之足以爲顧客所感受的體驗服務過程，同時顧客更會以各種不同的感受程度介入參與休閒活動體驗的整個過程，這些就是休閒接觸的核心觀念。

2.休閒接觸的運作模型

休閒接觸的過程與意涵已如上所述，所以休閒組織在進行休閒活動的規劃設計作業時，即應考量休閒活動場所、休閒活動服務人員及顧客之間的互動交流情形，以及其所可能產生的互動結果。而此處所說的休閒活動場所，實際上乃是一個休閒體驗的生產實體，休閒活動服務人員則是休閒體驗的供給者，顧客則是消費者／參與者／休閒者，此三者之間的互動情形與互動結果，乃爲建構休閒接觸之模型（如**圖3-2**所示）。

圖3-2　休閒接觸模型

3.休閒接觸的接觸構面

休閒接觸應可分為五種接觸的方式／形式：

（1）遠距離之服務接觸，例如：郵寄、型錄、摺頁、海報、網頁等非直接人員的接觸。

（2）直接人員的服務接觸，乃指第一線的服務人員為其組織提供給顧客的有關其組織的商品／服務／活動等。

（3）間接人員的服務接觸，則非與顧客面對面的接觸，而是以其設計規劃之休閒活動以為服務顧客者，以及與顧客透過電話或網路交談互動之顧客服務者、休閒組織的經營管理階層之顧客服務行為等。

（4）實體環境的接觸，如休閒商品／服務／活動及其提供體驗服務的設施、設備與場所。

（5）傳播工具的接觸，如招牌看板、T霸、標示牌、路線標示、廣告文宣、公眾報導、企業形象……等。

儘管上述的休閒接觸方式有五種之多，然而休閒活動的規劃者在規劃設計活動時，最重要的乃是要能夠掌握到休閒接觸的內容或構面，如此方能與上述的接觸方式相互運用，而在與顧客的接觸互動過程中，適時地引導顧客的知覺判斷，以形成顧客對休閒體驗服務品質／價值／利益的正面知覺感受，這就是休閒活動的設計規劃與經營管理策略之有效方法。而休閒接觸的內容或構面乃涵蓋：

（1）顧客的休閒需求與期望的休閒體驗價值之休閒哲學觀與休閒主張，例如：休閒動機、休閒目標、休閒結果、休閒利益與成本風險等。

（2）休閒組織之服務人員的服務品質，例如：專業知識、導覽解說能力、服務態度、引導休閒者參與的能力、顧客反應事件之回饋與回應能力／速度、危機處理能力等。

（3）休閒活動產生的實體環境，例如：交通狀況、停車設施、活動動線、活動內容、活動時間、活動的安全性、活動進行流程、活動節奏性……等。

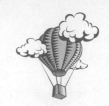

（4）休閒活動規劃的體驗階段、互動過程中事物運作的特性、休閒體驗如何從互動中產生？互動交流要如何引導產生？休閒體驗的現象應該如何？

（5）休閒組織的經營管理階層的休閒活動策略思維、策略選擇、策略行動、績效評估與持續改進等。

因為休閒組織／活動規劃者／服務人員與顧客的互動交流或休閒接觸的過程中，即應該要能夠與顧客共同創造出具有休閒體驗價值與效益的接觸與互動交流情境，以期能夠使得此次休閒活動中的參與者／顧客感受到滿足或滿意，甚至於能夠藉由此次的參與體驗的經驗／印象，而對於舉辦該項休閒活動的休閒組織／活動規劃者產生信賴感，進而發展為能夠再度回來參與或重複休閒的忠實顧客。當然若能夠達到這樣的境界，該忠實的顧客不但自己會進行多次的回流消費／再度休閒，更且會影響其人際關係網絡中的親戚、朋友、鄰居、同儕、師長與同學的休閒需要，及引介他們前來參與其所認同的休閒組織／活動規劃者所規劃設計與推展的休閒活動，所以筆者願意將休閒接觸當作休閒活動之規劃設計與行銷服務策略的一項關鍵要素與方向。

（二）休閒體驗與互動交流

休閒活動的規劃設計，在基本上應該將休閒體驗的相關要素予以整合，並作為引導活動規劃者關注與思考、企劃的具體方向與指引，如此方能將其活動規劃在具有互動交流的基礎之上，也才能吸引顧客的參與。在前述本書所強調的象徵性互動交流理論中，已將休閒定位在人們涉入在自己所參與／創造出來的社交場合中，所產生的特殊意義，這也是我們在探討互動交流對於休閒活動規劃的重要意涵時，所應深入瞭解休閒活動規劃的休閒體驗與互動交流意涵的關鍵所在。

依據Stewart（1998b: 391-400）的研究指出：「休閒乃是一種具有多重階段的體驗，而且至少休閒體驗應可分為預期（anticipa-

tion）、參與（participation）與回應（reflection）等三個階段。」另外依據Clawson和Knetsch（1966）在戶外遊憩活動研究中，則將休閒體驗階段擴增為五個：「預期（anticipation）、去程（travel to）、現場（on-site）、回程（travel back）與回憶（recollection）。」本書在休閒活動規劃設計的象徵性互動過程之休閒體驗考量方面，乃以預期、參與、回應等三個階段均應考量到休閒體驗與互動交流的重要意涵，方能規劃設計出符合顧客休閒需求與期望及滿足顧客休閒體驗之價值與目標的休閒活動。

1.預期階段

休閒組織的經營管理階層與活動規劃者必須要嘗試站在顧客的立場，去看待與瞭解顧客到底想要的休閒活動是怎麼個樣子？有哪些特殊性與一般性的需求與期望？有哪些是他們所不願意嘗試的經驗？……等方面的顧客需求行為之變化趨勢與關注焦點。而休閒活動規劃者也必須跳脫以往只關注到顧客前來參與休閒活動時的休閒體驗過程之框架，必須在活動規劃設計尚未展開時，也就是在預期階段，即應嘗試去發掘出其目標顧客的需求與期望，並且要思考到要如何將之掌握在休閒活動管理作業之中。例如：

（1）休閒活動企劃案中的廣告文宣定位與文案、用詞、圖片等，將會影響到參與活動人員的職業或職位層別，年齡層別、及人數多寡。

（2）活動進行前的服務人員訓練方案與內容，也會影響到報名參加的人員的期望高低、報名參與的休閒價值觀。

（3）休閒活動進行流程的安排將會影響到參與人員的參與體驗過程與參與意願。

（4）參與費用的預算更會影響到參與者的體驗品質及影響到以後再參與的意願。

（5）活動場地設施設備的規劃更會影響到參與活動人數與意願。

2.參與階段

　　活動進行時的參與階段，應包括有休閒者／參與者之去程、現場與回程的有關休閒體驗與互動交流在內，當然回程中的離開該休閒活動處所之後即應歸屬在回應階段較爲合宜，惟在離場時的互動交流將影響到休閒體驗的價值，乃是可以瞭解的。休閒者／參與者在參與休閒活動的過程中所感受到的經驗，應該包括有進場的互動交流品質，參與活動的休閒組織與其服務人員的服務作業品質，以及離場時的互動交流與服務品質在內，所以參與階段的體驗服務之價值與感受度，將會深深影響到參與階段的滿意度、參與者是否會再回流參與的意願，以及是否會引介其人際關係網絡中的友人親長同儕前來參與的意願與行動。

3.回應階段

　　活動進行結束後，休閒者／參與者自活動場地離開之後，即會思考參與該項活動的感覺與感受度是否滿意？在參與活動時所獲得的資訊與資料（包括摺頁、商品、拍照），將會在參與之後予以整理、分析與歸納出參與該活動的感受性記憶、價值與目標達成度之評價、活動照片彙整與參與者聯誼，以及回憶起該項活動的意義等，足以影響是否再參與該休閒組織／該類型休閒活動的意願，及是否引介其人際關係網絡中的人士前去參與該休閒組織所辦理或類似該活動之動機與行動。這就是參與之後的回應階段所可能呈現的回憶與反應動作，所以休閒組織／活動規劃者在設計與規劃休閒活動時，即應能考量納入此些回應階段可能的影響到休閒體驗的因素與策略行動，如此才能使互動交流與休閒體驗相互爲用，互爲提升休閒活動的體驗服務品質與價值，以導引休閒組織與休閒活動的成長。

（三）社交場合與互動交流

　　社交場合中任何可以指稱、點明與談論的事物，乃是社交場合中所用以爲互動交流的事物，而這些事物若就休閒活動來說，可以涵蓋休閒、競技、遊戲、遊憩、運動、藝術與服務在內的任何類型的休閒活動在內，例如：球類活動、戶外遊憩、觀光旅遊、餐飲美

食、藝術文化、文學成長、學習成長……等，均可以由參與者與其親友師長同學同儕共同來參與有關的休閒活動。而且人類本來與生俱來就具有互動交流的基因，人類透過這些具有互動交流本質的事物，將可在休閒活動中產生互動交流與社交活動的休閒行為；另外，即使是具有競爭或競合本質的事物，也會自然而然地產生互動交流，當然在此類競爭或競合本質的休閒活動中，也是具有如此互動交流的影響力。

1.休閒活動所產生的互動交流

由於休閒的意義主要建構在自由自在、工作時間之外、沒有工作與職責壓力等基礎之上，所以休閒活動的意義，乃應該建立在「事、時、地、物、資訊與人」之間的互動，在此互動的過程中，人們乃居於主動的角色，人們為獲得其「生活的目的與生命的意義」的實現與昇華，也就是人們可藉由休閒體驗與活動參與，而使這些事物（泛指休閒活動）得以融入在人們的休閒經驗之中。

休閒活動的情境、設計規劃焦點議題與互動方式，將會促使參與休閒活動的人們產生不同的方式去體驗該活動的價值。在前面我們已提出休閒體驗必須同時考量預期、參與、回應等階段的互動交流影響因素，所以休閒組織與活動規劃者也應認知到如何調整其規劃設計因素，以符合參與者的需求與期望，縱然休閒活動參與者有可能在參與階段，加以妥協或調整其參與休閒活動的需求與期望，但是休閒組織／活動規劃者也應有妥協與調整的認知，如此才能使休閒活動的參與者／休閒者得以順暢地融入該項活動之內，也才能促使參與者的休閒體驗得以圓滿感受到。

上述的意義與價值乃源自於人們與「事、時、地、物與資訊」之社交場合與互動交流的結果，而在此我們要特別說明的，乃是休閒活動場合內的互動交流與其他場合的互動交流乃是有所區別的，因為休閒乃是：「（1）自由時間參與的活動；（2）同時休閒的心理思考層面或狀態的休閒行為模式或態度；（3）休閒行為乃是有錢有閒階層的象徵；（4）休閒也為有目的的行動與自我決定的因

素之一種行為；（5）休閒本身即目的，不涉及任何工具或價值，也就是不是附屬於工作之自我表現與自我實現的行為；（6）休閒並不拘泥於時間或地點／事物，而是隨時均有可能進行之行為；（7）休閒乃是自願性的活動，可能發生在具有高度創意、高度創造力與完全解放之間，所以說，任何活動或多或少均含有休閒的意涵在內。」

休閒參與者在參與休閒活動之社交場合中的互動，乃起自於參與休閒活動之意欲與期望，在預備階段開始到參與階段及休閒活動結束後的回應階段，均能使休閒者獲致自我的滿足，如此的自我滿足也將會導引休閒者與休閒組織／活動規劃者勇於自我創造更能符合休閒者之要求的休閒活動，進而得與休閒組織／活動規劃者和休閒活動參與者維持良好的互動交流關係，及高品質的參與者體驗價值。

2.社交場合中如何產生互動交流

Goffman（1959: 15）指出：「面對面的互動乃是人們在實際接觸過程中所立即產生的彼此相互影響」，雖然人們乃是透過社交場合所衍生的短暫互動企圖，但是人們之間的接觸有可能會衍生更多更緊密的互動關係，也可能是終止再互動交流的因素。所以在休閒活動的社交場合裡，休閒組織與活動規劃者要如何審視社交場合中的互動交流情形及其代表的意涵，而將之擷取作為修正其休閒活動之規劃設計方向的參考，則是休閒場合中互動交流行為中所必須體現的重點，這就是在象徵性互動學理中的基礎概念，也就是假設人們從事有意識與自發性的休閒行為中，人們藉由活動與他人產生互動交流時，就有可能會引導他人的行為而融入在其本身的行為範疇中，進而形成共同參與的行為。事實上在休閒活動中這種概念乃是相當重要的，因為休閒活動乃是需要參與者和休閒組織／活動規劃者進行共同參與的行為，藉由積極參與活動之過程得以自我成長與自我滿足，這就是休閒的社交場合中必須特別關注的互動交流條件。

當休閒活動的社交場合中，所建構的體驗服務行為與社會秩序，在基本上乃是相當需要每一位參與者盡心盡力的維持，否則這

個社會秩序之基礎乃是相當脆弱的。若是參與者在此社交場合中，能夠透過互動交流而獲致其期望的休閒體驗價值，同時在人們互動過程中，也能彼此衡量各人的行為及解讀各人的互動交流意涵，則這個互動交流行為將可再度持續發展下去，此個「不斷地循環→不斷地重複→持續不斷地延續下去」的互動交流思維模式，將可以持恆地進行下去。

所以說社交場合中的互動交流，乃是要在我們與「事、時、地、物與資訊」之間產生不斷地、重複地與持續地互動交流下去。而休閒活動的規劃設計更應該瞭解休閒活動的社交場合裡的人、事、時、地、物、資訊之間的互動，以及參與活動之顧客與休閒組織／活動規劃者之間能夠依循「不斷地循環→不斷地重複→不斷地延續」之模式，進行有關任何在休閒活動的社交場合中的一系列休閒行為。

3.休閒組織如何協助顧客進行休閒體驗

（1）休閒組織應建立與人們互動關係之策略行動：休閒組織／活動規劃者必須具有全方位的思考能力，從基本的休閒活動規劃設計、基本的服務到那些受到休閒組織支持、輔助或增加工作價值之周邊服務上，均應予以納入在規劃設計有關互動交流的關係基礎上，例如：休閒活動的聯繫與廣告宣傳、電話與網路電子傳輸互動、資訊的充分顯露與流通、報名登記或購買進場時的互動交流、休閒處所有關設施設備與場所的預防保養維護與五S整理整頓、服務人員的服務態度與氣氛、辦公處所的五S整理整頓與服務氣氛、非正式與正式的會談、客戶申訴抱怨處理與回應、售後服務……等方面，均應進行策略性管理，以為建立起與顧客的良好互動交流關係。

（2）休閒活動規範的制定：休閒活動規範方面，則有可能會因其以往所參與過所存留（回憶）的有關互動交流與體驗之經驗，以及有關休閒活動的互動交流機制／規則之規範，

而影響到休閒活動規範的制定，當然這裡所說的休閒活動規範，乃必須在大家均能夠接受的社會秩序與角色之基礎下給予制定出來，以供人們參與此已加規範與定義好的休閒社交場合，例如：壘球、棒球、籃球、高爾夫球、排球等，均是具有相當正式且完整的比賽規則，任何人只要參與其中任何一項活動，就必須要依照其規則來參與，而且各個參與者應該會依規則來扮演好其應／或已被賦予的角色，同時也瞭解到對手的期望，如此才能使該項休閒活動得以互動交流或比賽進行下去，也才可能經由此項活動的參與，而得以得到各人的參與目標／價值／利益、自我成就的滿足與互動交流的機會。

(3) 休閒活動互動交流關係書面化／電子化：休閒組織應該將與休閒者的所有互動關係，以文書或電子文書方式予以建置完成，其內容乃在於描述休閒活動的所有服務人員與顧客之間的互動過程中，人們的不同情境需求程度的互動交流對策，以為創造出顧客的成功休閒經驗。這些對策涵蓋：言詞的親切友善、態度的和悅快樂、互動的禮貌與以顧客為尊、客訴反應的及時回應與適時調整互動交流或活動進行方式、參與後的關心體貼服務等方面，而此等對策對於顧客而言，將會具有相當的感動性與感受／感覺。休閒組織將這些互動關係予以程序化標準化之後，將會容易與顧客／參與者建立起正面的關係，及提供給顧客良好優質之服務機會，例如：迪士尼樂園的卡通人物與顧客互動、花蓮賞鯨導覽解說會以鯨魚的角度向遊客介紹，以吸引人們的參與賞鯨活動、921地震紀念園區的身歷其境的瞭解地震過程……等，若均能將其互動情形予以記錄下來，作為研究有關以後的休閒活動之設計規劃參考，同時並列為第一線服務人員的訓練與培養出和顧客良好的互動交流關係，如此將可為爭取顧客再度光臨與引介他人前來

參與的最好策略行動方案。

（4）休閒體驗的象徵性互動理論含義的重視：在本章節中探討了休閒體驗的象徵性理論，乃在於說明體驗乃是從休閒者參與了某個休閒活動時的知覺中所獲得者，也就是休閒組織／活動規劃者及活動參與者能藉由整個休閒活動之社交場合中的互動交流可以被認知到、詮釋與指引的。因為經由互動交流的過程，可以依據個人的意識管理，進而導引在休閒活動中的互動交流，所以休閒者參與休閒活動時，會接受到互動交流之導引，更且依據休閒組織／活動規劃者所規劃設計的體驗順序而參與了整個活動，惟這個順序乃是休閒參與者自行下決策而獲取其休閒體驗的滿足，及在互動交流過程中達到其休閒目標／利益／價值的實現。

依據Rossman和Schlatter（2000）的研究指出：「休閒活動的象徵性互動學之理論所衍生的四個含義，會直接影響到活動規劃者的努力方向：A.互動交流過程中，每互動一次就會重新再建構一次體驗的新事物，所以說，過去成功的體驗案例並無法保證在相同狀況下一定會再次獲得同樣的經驗；B.由於社交互動場合具有脆弱性，所以在休閒活動企劃案並不適宜在參與者參與活動時強烈予以操縱與控制，否則易招致參與者無法自由自在參與及參與前預期需求無法達成之適得其反後果；C.參與者參與休閒活動最重要的是要有自主權，若在其參與過程中太多的指導或控制，反而會讓參與者在參與過程中缺乏角色扮演，與沒有足夠依據自己的需求而參與活動之機會；D.參與者與活動企劃者／休閒組織之間需要建構不受拘束之休閒體驗的情境行為（situated action），賦予參與者不必付出過大代價或每次參與時均要重新與活動規則妥協之權力，使參與者得以在互動交流之活動情境中，獲取其參與休閒活動之最大利益。」

（5）發展休閒活動的情境活動系統：基於上述的象徵互動理論之說明，我們將會深刻體現到有關交流互動方面的知識，應該可以作爲活動規劃者進行休閒活動規劃設計時的指引。由於參與者／休閒者參與在休閒活動時，急切需要能夠當作其社交場合，以爲自由自在與自主的享受休閒體驗的價值／效益，所以活動規劃者／休閒組織就應該引用象徵性互動學、社會學、公衆關係學與休閒學的理論基礎，設計規劃出其活動場地設施、設備、流程與經營管理方面具有互動交流精神，而且應該符合社會行爲秩序與規範的情境場合，以供參與者／休閒者前來參與休閒活動。

　　當然要發展符合休閒活動目標／效益與體驗價值的情境場合，需要營造出具有社交場合之互動交流情境與機會，以爲協助或導引休閒者／參與者的自由自在與獨立自主性參與活動，並且使其參與休閒活動之目標／效益與體驗價值得以實現。而這樣的情境活動系統最主要的，乃在促使休閒者／參與者能達成新鮮、多樣、溫馨、愉悅、歡欣、興奮、回復體力、提高接受挑戰與創新能力，及體驗休閒的經濟性與非經濟性效益的實現。所以情境活動系統乃是活動規劃者／休閒組織應予以關注的焦點，此部分將在第七章第二節中加以說明，請讀者參閱。

◀◀ 水中魚兒與美景
清澈的海水從島嶼純白的珊瑚沙灘向海上暈染出漸漸層層的藍色，令人目眩神迷，各式各樣艷麗的軟硬珊瑚之間，有大大小小不怕生的熱帶魚穿梭，海中魚兒悠遊嬉戲與海底植物之美，值得熱愛大海的人們勇敢的去參與體驗海中之美。

照片來源：林虹君

第三章　休閒體驗與互動交流

79

第四章　活動規劃者及其組織

Easy Leisure

一、探索提供休閒活動的休閒服務組織

二、釐清公共服務、營利與非營利性的休閒組織

三、瞭解休閒組織所提供的商品／服務／活動

四、認知活動規劃者的專業規劃角色

五、學習成為卓越領導者的技巧與扮演角色

六、界定休閒活動規劃者所應扮演的角色

七、提供卓越的休閒活動組織之基本方向

▲ 大鼓表演活動

鼓的兩面都蒙著皮膜，用一支鼓槌敲擊其中的一面，使鼓皮振動而發出聲音，聲音低沉而宏大。如同時敲擊鼓的兩面，鼓皮的振動會互相影響而抵消，就不發出聲音了。通常鼓槌都用毛皮蓋著，不但可以保護鼓面，也可以使聲音變柔和。

照片來源：中華民國區域產業經濟振興協會

　　二十一世紀數位知識經濟時代的政治、經濟、社會、文化、工作與休閒形態均或多或少地受到數位科技技術、變動快速與人們的感動性需求等趨勢的影響，而產生相當劇烈與快速的變動、變化、變革與變遷，尤其人們的工作與休閒哲學更是產生前所未有的改變，例如工作形態走向自由化、輕鬆化、個性化與休閒化，因而有所謂的工作休閒（working holiday）的嶄新休閒形態。提供休閒服務的休閒組織也就必須時時關注到休閒者的多元化需求與期望，以及休閒主張的多樣化趨勢，勢必不能一味地秉持以往的休閒服務主張與哲學，時時刻刻以戰戰兢兢的心態，多方蒐集當代休閒主張與哲學變化的驅動元素之走向與關注焦點。尤其針對政治、經濟、社會、人口、資訊、科技、文化、法令規章及生活／工作觀的潮流方向與變化趨勢，所導致休閒服務之需求與期望的多面向轉變、衝擊與影響，要能夠趕在變化之際（甚或之前），就有所瞭解與掌握，如此的休閒組織方能精確且符合時代潮流需要地規劃設計出其休閒活動與商品／服務／活動，因而才能奠定其休閒組織的永續經營與發展，進而成為標竿型的休閒組織。

🌴 第一節　提供休閒活動的休閒服務組織

　　一般而言，休閒服務組織乃是基於其組織的宗旨、使命與願景的價值觀，以為分配休閒策略規劃與管理的資源，進而採取其休閒活動的設計與規劃之行動準則，也就是說，休閒服務組織的宗旨、使命與願景之價值觀，會影響到其所採行規劃設計休閒活動的策略及服務方式。而休閒服務組織一般來說，大致上可分為：政府部門或政治公共休閒服務系統之休閒組織、營利組織的市場服務系統之休閒組織，及非營利組織的志願服務系統之休閒組織等。

一、政府部門或政治公共服務系統的休閒組織

　　政府部門為了提升國民的生活品質及休閒品質，經由政府施政預算的編製而成立了公共服務系統或領域的休閒服務組織，這些休閒服務組織的基本組織成立宗旨、使命與願景，乃建構在提供休閒服務給予該組織所在地區的社群來參與，當然參與該組織所提供的服務對象並不局限於當地的社群，而可能會涵蓋不同地區社群的參與（如**表4-1**所示）。公共服務系統所提供的休閒服務範圍，可能比休閒企業組織與非營利休閒組織所提供者更為多元化多面向，諸如：1. 國家公園管理處所規劃設計的休閒活動可能包括有：觀光旅遊、度假旅遊、生態旅遊、知性文化或學習之旅、會議展覽、環境保護、公民美學……等類型的休閒活動。2. 博物館所規劃設計的休閒活動則可能涵蓋：藝術文學、遊憩休閒、親子教學、會議展覽、購物、餐飲美食、文化知性學習……等類型的休閒活動。3. 地方政府、交通旅遊局、觀光局或文化局所規劃的休閒活動可能有：宗教文化學習、遊憩休閒、地方美食或特產解說／展售、歷史回味、人際公關、志工服務、工作休閒……等類型。4. 公營企業所規劃設計且開放社區居民參與的休閒活動則有：員工與眷屬的觀光旅遊、度假休閒、學習、會議、運動競技比賽……等，以及開放給企業所在地區的社區居民參與的人際溝通、學習、運動競技比賽……等，另外尚有發動所屬員工在社區進行志工服務、工作休閒、教育學習、藝術文化……等類型的休閒活動。5. 各級政府與休閒企業組織或／及非營利休閒組織共同合作規劃設計的：藝術文學、教育學習、自我成長、知性文化、歷史解說、生態旅遊、環境保育、志工服務、人際關係、社交關係……等類型的休閒活動。

二、營利組織的市場服務系統之休閒組織

　　市場服務系統的營利性休閒企業組織乃是休閒活動之設計規劃

表4-1　公共服務系統的休閒組織（以台灣為例）

中央政府	1.交通部觀光局；2. 國家公園（金門、陽明山、太魯閣、玉山、雪霸、墾丁）；3. 國家風景區（北海岸及觀音山、東北角海岸、獅頭山、馬祖、阿里山、雲嘉南濱海、茂林、大鵬灣、澎湖、梨山、八卦山、日月潭、東部海岸、花東縱谷）；4. 國家森林遊樂區（內洞、滿月圓、東眼山、觀霧、棲蘭、明池、太平山、阿里山、藤枝、雙流、墾丁、大雪山、八仙山、武陵、惠蓀、合歡山、溪頭、奧萬大、池南、富源、知本）；5. 自然保護區（福山植物園、拉拉山自然保護區）；6. 社交文化機構（台灣史前文化博物館、國史館台灣文獻館、台灣工藝研究所、鳳凰鳥園、農委會特有生物研究保育中心、921地震教育園區、台灣省諮議會、台灣美術館、自然科學博物館、台南社會教育館、海洋生物博物館、科學工藝博物館、故宮博物院、台灣科學教育館、歷史博物館、台灣博物館、國父紀念館、中影文化城、傳統藝術中心、郵政博物館）；7. 觀光局旅遊服務中心、觀光局（國民旅遊組）服務中心；8. 退除役官兵委員會、農委會、文建會、經濟部商業局、勞委會……等行政院組織。9. 衛生署署立醫院。
地方政府	1. 公營風景區（瑞芳、十分、碧潭、烏來、小烏來、達觀山、石門水庫、蘇澳冷泉、武荖坑、冬山河、尖山埤、曾文水庫、烏山頭、虎頭埤、澄清湖、明德水庫、鐵砧山、霧社）；2. 各院轄市與縣市政府交通旅遊局、文化局、農業局、教育局……等組織；3. 各地區公園、綠地、保育區、特殊休閒區……等；4. 各鄉鎮市村里等組織；5. 醫療院所等；6. 社交文化機構；7. 地方政府轄屬遊樂區遊憩區等。
公營企業	公營企業的遊憩、休閒、競技、保育、公園與社區服務及附設遊樂設施／遊憩區。
法人團體	各級政府組織轄屬的社團法人與財團法人，如：各縣市家扶中心、各縣市中小企業服務中心、療養院所、後備軍人協會、中小企業協會、勞資關係協會、救國團……等。

與提供的最大推動者與促進者，一般而言，在社會上或休閒市場中所說的休閒組織，大都指的就是這個休閒企業／組織（如**表4-2**所示）。市場服務系統的休閒組織對於休閒者／顧客／休閒活動參與者的需求與期望的掌握與瞭解，乃是休閒組織的休閒活動設計規劃之最重要策略發展與策略決定的因素，尤其休閒組織乃是提供休閒商品／服務／活動以滿足其顧客的要求，也就是要設計規劃出什麼

第四章　活動規劃者及其組織

85

表4-2　市場服務系統的休閒組織（以台灣的部分組織為例）

主題遊樂園	花蓮海洋公園、東方夏威夷遊樂園、香格里拉樂園、西湖度假村、台灣少林寺、月眉育樂世界、亞歌花園、泰雅度假村、九族文化村、台灣民俗村、劍湖山世界、頑皮世界遊樂區、布魯谷主題親水公園、大世界國際村、八大森林博覽樂園、海洋世界、八仙海岸、小人國主題樂園、小叮噹科學遊樂區、六福村主題遊樂園、金鳥海族樂園、大聖渡假世界、東山樂園……等。
遊憩區	新光兆豐休閒農場、東河休閒農場、台灣池上牧野度假村、初鹿牧場、飛牛牧場、武陵休閒農場、福壽山休閒農場、東勢林區、后里馬場、清境農場、梅峰農場、大佛風景區、嘉義農場生態度假玩國、藝都表演村、中華民俗村、走馬瀨農場、高雄休閒農場、小墾丁綠野度假村、和平島公園、雲仙樂園、樂樂谷遊樂中心、海王星度假樂園、味全埔心觀光牧場、龍珠灣度假中心、萬瑞森林樂園……等。
產業觀光	碧砂漁港觀光漁市、淡水漁人碼頭、富基漁港觀光漁市、台北建國假日花市／玉市、貓空茶香、宜蘭酒廠、林口酒廠、竹圍漁港觀光漁市、南寮漁港觀光漁市、峨眉茶葉展示中心、金門陶瓷廠、嘉義酒廠、台鹽觀光鹽場、隆田酒廠、台糖公司休閒事業部高雄分部、屏東酒廠、大湖觀光草莓園、梧棲觀光漁市、月眉觀光糖廠、台中酒廠、埔里酒廠、南投酒廠、信義鄉農會（梅子製品集中地）、南投縣鹿谷茶園、溪湖糖廠、彰化縣大村鄉觀光葡萄園、彰化縣田尾公路花園、花蓮酒廠、花蓮縣光復糖廠、舞鶴觀光茶園、池上蠶桑休閒農場、鹿野高台觀光茶園、石藝大街……等。

樣的休閒活動（含商品／服務在內）、多少數量或／及額度的休閒服務（含商品／活動在內）。這類型的休閒服務乃是以營利為目的的企業／組織，也就是他們提供休閒商品／服務／活動，以獲取其經營休閒事業之商業利益，同時也是維持其休閒活動的持續創新設計與規劃的最重要資源。

　　休閒商品／服務／活動的市場在未來乃呈現正向的發展，在美國的休閒商品市場每年產值高達三千億美元以上（2000年底），而所謂休閒商品市場乃涵蓋有場地設備、娛樂服務、戶外設備、招待中心、零售／購物、餐飲食品、運動健身服務、休閒遊憩、旅遊觀光……等方面（如**表**4-3所示）。

表4-3　休閒組織所提供的商品／服務／活動（舉例）

戶外遊憩	健行、馬拉松、單車、飛行活動、風帆、衝浪、潛水、賞櫻、泛舟、花東賞鯨、水上活動、休憩、森林浴、賞鳥、登山、自然生態之旅、921地震景觀之旅、浮潛、飛行傘、滑翔翼、拖曳傘、攀岩、露營……等。
運動競技	網球、溜冰、滑雪、滑草、滑水、賽馬、騎馬、射箭、馬拉松、登山、攀岩、水上摩托車、風帆、衝浪、國術、跆拳、泰國拳、西洋拳擊、水上芭蕾、芭蕾舞、曲棍球、籃球、棒球、足球、美式足球、排球、田徑、高爾夫、射擊、漆彈、賽車……等。
健身休閒	泡湯、SPA、健身、塑身、健行、瑜伽、有氧舞蹈、土風舞、標準舞、交際舞、太極拳、運動操、體操、美容、豐胸……等。
娛樂服務	賽馬、賽車、博弈、技擊、運動、馬術、演唱會、歌友會、電影、戲劇、舞會、營火會、音樂營、樂團演奏……等。
會議休閒	演講、研討會、訓練營、休閒購物、觀光旅遊、演唱、音樂欣賞、辯論、讀書會、成長營……等。
購物休閒	零售、夜市、購物中心、便利商店、百貨公司、大賣場、量販店、精品店、主題購物店、餐飲美食店、地方小吃店、手工藝品店、展覽會……等。
餐飲美食	咖啡、歐式料理、台式料理、港式料理、中式料理、地方美食、水果餐、養生餐、藥膳、酒吧、夜店……等所供應的食品服務。
觀光旅遊	主題遊樂園、觀光旅館、國民旅舍、民宿、休閒農場、地方景點、森林遊樂區、生態保護區、風景特定區、國家公園、節慶祭典、地方特色產業、社交文化產業、風景區、遊憩區、單車道、健行步道……等組織所辦理的活動。
文化學習	寫作、傳播、閱讀、國際研究、戲劇、詩歌、短篇故事、小說、演說、辯論、廣播、團體討論、說故事、讀書會、經典著作研討會、文學討論、翻譯閱讀、書評、圖書館及博物館／美術館巡禮、民間風俗／神話／古典文學／現代文學研討、各式主題討論、宗教活動、祭典活動……等。
藝術創作	音樂、舞蹈、戲劇、美術、工藝、攝影、電腦設計、電影／電視創作、廣告、動畫、廣播、演唱、歌舞、地方戲曲、唱詩、作曲、伴奏、樂器演奏、獨白、冥思……等活動。
志工服務	公益活動、志工服務、環境保護、弱勢關懷、原住民關懷、社區服務、公益造橋／鋪路／修路、活動義工、安寧病房照護、法律義務諮詢、家暴協助……等。

三、非營利組織的志願服務系統之休閒組織

　　非營利組織（non-profit organization; NPO）泛指經依法設立的各種公益團體、學術研究組織、醫院、各種類型的基金會等不以營利爲目的的組織，有人也稱之爲第三部門（the third sector）。非營利組織（如**表**4-4所示）具有如下特徵：1. 合法設立且具備法人資格的正式組織；2. 非政府組織一部分的民間組織，也不由政府官員充任董事會所管理；3. 非營利組織在特定時間內聚集利潤，但要使用在組織任務之上而不是分配給組織內的財源提供者；4. 須由組織成員依程序與章程自己治理；5. 非營利組織乃由志願人員組成負責領導其董事會，所以說乃爲志願性團體；6. 非營利組織爲公共目的而服務，故具有公共利益之屬性；7. 組織收入來源較少依賴顧客，其主要資金來源是捐贈，所以其收入乃依賴募款能力而非組織的服務績效；8. 組織宗旨乃爲直接提供服務給予其服務對象；9. 通常較少組織層級且具有較高彈性之類似扁平式組織；10. 非營利組織存在著低度手段理性與形式化／高程度團結一致性的組織特性。

　　非營利組織成員與志工具有強烈的意願，將其精力、時間、人力與物力貢獻在志願服務之上，其目的乃在於營造出社區／會員的良好生活品質。基於對此服務宗旨的認知，所以社會上有許許多多的組織、機構、團體會努力設計規劃出休閒活動，以爲滿足接受服務者的需求，以及符合該組織的捐贈者、會員需求與期望的社會公益性服

▶▶牛車環保文化活動
牛在傳統農村社會的功能與角色，扮演著實質功用、經濟價值、生活文化、歷史意義以及自然景觀。牛在傳統社會，不是純粹勞動力而已，也是一種生活化的動物，與農民生活密不可分。牛車文化與環保相結合，對生活內涵、休閒方式的影響自是足以提倡。

照片來源：牛屎崎鄉土文史促進協會洪金平

表4-4　志願服務系統的非營利休閒組織（以台灣為例）

類型	休閒服務組織
兒童照護	中華兒童福利基金會、早產兒基金會、中華兒童暨家庭扶助基金會、心臟病兒童基金會、台灣兒童暨家庭扶助基金會、兒童癌症基金會、過動兒諮詢協會、兒童福利聯盟文教基金會、喜憨兒社會福利基金會、世界展望會……等。
青少年服務	童子軍、女童子軍、青商會、女青商會、救國團、四健會、青少年生活關懷協會、張老師諮輔中心、生命線、宇宙光輔導中心、天主教福利、基督教救世會、戶外教育協會、全人文教協會、金車教育基金會、少年福利權益促進聯盟。
婦女關懷	現代婦女基金會、主婦聯盟、婦女會、勵馨社會福利基金會、晚晴協會、保母策進會、婦女新知基金會、心路文教基金會、婦女救援基金會……等。
健康照護	乳癌防治基金會、子宮內膜異位症婦女協會、創世基金會、伊甸社會福利基金會、罕見疾病基金會、啓聰協會、肝病防治學術基金會、羅慧夫顱顏基金會、兒童燙傷基金會、台北市盲人福利協進會、各醫療院所……等。
急難救助	紅十字會、救世界、世界展望會、普仁之友會、搜救總隊、中華社會福利聯合勸募協會、紅心字會、中華救助總會……等。
運動休閒	羽球協會、撞球運動協會、國際奧林匹克委員會、舉重協會、體育運動協會、手球協會、數位運動管理協會、運動傷害防護學會、網球協會、鐵人三項運動協會、田徑協會、專任運動教練協會、山岳協會、職棒聯盟……等。
慈善服務	台灣佛教慈濟慈善事業基金會、佛光慈悲社會福利基金會、嘉邑行善團、中華至善社會服務協會、各地廟宇／寺庵／教會……等。
社會服務	獅子會、扶輪社、同濟會、崔媽媽基金會、台北市愛盲文教基金會、中華捐血運動協會、中華血液基金會、消費者文教基金會、台灣媒體觀察教育基金會、各地區社區發展協會……等。
弱勢關懷	伊甸社會福利基金會、家庭扶助中心、中華民國智障者家長協會、老殘關懷協會、心臟病兒童基金會、台灣原住民文教基金會、婦幼協會、脊髓損傷者聯合會、老五老基金會……等。
生態保育	自然環境保護基金會、流浪動物之家、動物權益促進會、野鳥協會、蝴蝶保育學會、珊瑚礁學會、台灣綠色和平組織、生態永續協會、生態藝術基金會、荒野保護協會、綠色消費者基金會、關懷生命協會……等。
文化學習	鐵道文化協會、中華文化復興總會、國家文化藝術基金會、美術學會、攝影學會、資訊工業策進會、人力資源學會、電腦技能基金會、書法學會、書畫教育協會、中華文化社會福利基金會、各地區廟宇／寺庵／教會……等。

務。諸如：弱勢族群照顧、受害者受虐者支援、孤苦老人照護與送餐服務、緊急災難支援與協助、多元就業服務、保護環境與生態保育……等方面的需求，而辦理許多面向的休閒商品／服務／活動之設計規劃與推動實施活動，而這些休閒活動的類型乃涵蓋戶外遊憩、運動競技、健身休閒、娛樂服務、餐飲美食、觀光旅遊、文化學習、藝術創作、志工服務、社交遊憩……等方面的休閒活動。

第二節　活動規劃者所應該扮演的角色

在前面我們已討論到休閒組織及休閒的規劃概念，接下來我們就要探討，休閒活動的規劃者在進行休閒活動的規劃與設計過程中，所應扮演的角色。活動規劃者在規劃、組織與活動推展等方面乃是居於關鍵性的角色，其所應從事的範圍，在基本上乃是頗為廣泛的，也許是休閒商品／服務／活動的企劃者與領導者，也許是休閒組織的規劃者與領導者，也許是休閒活動的促銷者與領導者，也許是引導顧客體驗休閒者與促進者，其工作範圍涵蓋休閒活動的規劃與設計、活動組織與進行休閒服務的各個層面之工作、扮演休閒組織及第一線（前場）／後場服務人員的諮詢與輔導顧問之工作任務，以及休閒活動的推動者之角色，活動的規劃者乃是休閒組織與休閒活動的關鍵靈魂人物，其規劃的能力、說服能力與執行能力攸關到休閒組織能否順利引導顧客進行有價值（甚至要超越顧客要求）的休閒與服務體驗，所以活動規劃者在休閒組織裡面不但是專業人員（professional）與領導者（leadership），更是休閒活動策略（strategy）成敗的關鍵人物（key-may）！

一、活動規劃者乃是專業規劃者

活動規劃者乃是休閒活動的專業規劃者（the programmer as a

activity professional），活動規劃者之所以是專業規劃者，乃在於有關休閒活動之規劃設計所需要牽涉到的專業領域，涵蓋相當多方面，諸如：休閒活動的科學領域資訊、認同的價值觀、規劃與設計的技術與能力、策略領域的理論與實務、企業管理領域的組織領導與企業倫理文化等方面，而在這些方面的知識與技術，乃是為奠定其在休閒組織中的專業地位所需要的專業條件（common elements of professions）。活動的規劃者之所以要具有如此的專業條件，乃是因為活動規劃者不只是追求個人的成長與酬勞而已，尚且應該要以服務為其專業的宗旨要項，所以活動規劃者在基本上乃是為其顧客設計規劃與管理某些休閒活動，以供其顧客能夠在自由自在、獨立自主與互動交流的情境下，進行休閒服務體驗，故可謂其工作之目的，乃在激起休閒參與者／顧客的休閒體驗之意欲與滿足感，其專業責任與專業目的乃在為服務顧客、滿足顧客與為其休閒組織創造經營與管理效益。

（一）專業的條件

事實上不單單休閒活動規劃者必須具備有專業條件而已，其他各項商品／服務／活動的規劃者也均必須具備這些專業條件。而這些專業條件乃涵蓋有：1. 社會科學領域的知識、2. 休閒服務的價值觀、3. 規劃設計的專業技術能力、4. 策略管理的能力、5. 組織管理的能力、6. 領導管理的特質，及7. 溝通說服的能力。

1.社會科學領域的知識

休閒活動規劃者不僅僅對於休閒遊憩與觀光餐飲科學要能夠深入瞭解，尚應針對社會學、心理學、人類學、生物學、植物學、動物學、環境學、地理學等方面的社會科學領域有所瞭解與認知，同時更要懂得如何蒐集這些領域的資訊，並要能夠將所蒐集的資訊與資料予以整合分析與運用，否則身為一個休閒活動的規劃者就無從瞭解與掌握到休閒的情境，以及在推展該休閒活動時應該如何塑造互動交流情境與方式。

　　這些社會科學領域的知識乃是一般人們所稱的「社會大學」，它們的資訊、資料與知識的來源，事實上乃是多元化的，諸如：專業的書籍、雜誌、期刊、報紙及有關公會、協會、學會、研討會、發表會中的文件等，均是此等專業知識來源。身為休閒活動的規劃者就必須多方攝取有關的專業知識。雖然休閒活動所涉及的社會科學領域相當廣泛，但是卻是不得不極力擁有這些專業知識，否則談何容易去瞭解休閒行為、休閒遊憩心理？

2.休閒服務價值觀

　　休閒服務體驗乃在提供顧客能夠滿足其需求與期望的休閒體驗，而休閒者／活動參與者／顧客之所以要前來參與活動規劃者所規劃設計的活動，乃在他們期望能自由自在、自主獨立、無拘無束、有尊嚴有感受性的休閒價值，這就是休閒顧客所期待的休閒活動。所以活動規劃者就必須要能夠將這個休閒價值轉化在休閒活動之中，以使其顧客能夠滿意與滿足的最高指導原則，這就是活動規劃者所應具備的專業知識。

3.規劃設計的能力

　　規劃設計的能力乃是活動規劃者必備的技能，若是活動規劃者欠缺這個專業能力，則其組織的休閒商品／服務／活動將會無法從創意構想一路發展到休閒活動的正式上市行銷，而此規劃設計的能力在往後的章節中將會做詳細的介紹。然而活動規劃者在此領域的技能應該始於活動概念／創意的誕生，一直到活動設計與開發作業、領導統御、財務資金預算、廣告宣傳、行銷與服務、經營利潤計畫等系列的專業技術，則是應該具有的，然而規劃設計涵蓋專業領域相當繁雜廣泛，並不宜只由一個人來進行規劃設計有關作業，應該是一個群體的組合來推動與執行，才較易於成功，此即是一個"team work"的作業。

4.策略管理的能力

　　休閒組織必須充分瞭解並能妥善運用組織／產業的功能，並予以執行與運作、外部（PEST）環境及組織／產業內部環境，以及

經營者的主要架橋工作，方能進行策略管理，否則將會無能為力，無法進行活動的規劃設計，因為策略就如同人類的神經系統與血液系統，策略規劃與管理導入於休閒活動之規劃設計作業裡，將會對外部經營環境的變化產生敏感性，進而導引活動規劃者／休閒組織的內部管理系統予以因應，如此才能規劃與設計出符合顧客／休閒者所期待的休閒活動。

（1）外部環境（PEST）

休閒組織在規劃設計其休閒活動時，應對於外在環境之變化有所瞭解，方能充分掌握並做適當的資源整合，如此才能發展出合乎市場／顧客／休閒者期望與需求的休閒活動。PEST泛指：A. politics（國內外與世界的政治局勢、政府產業政策及其有關法令規章之發展方向與變化趨勢）；B. economics（國內外與世界的經濟與景氣概況，及有關經貿組織／地區經濟協定之規範的發展方向與變化趨勢）；C. social（與休閒產業的經營管理有關的利害關係人間有關的社會性、文化性、消費行為、族群／部落之發展方向與變化趨勢，例如：生態保育意識、健康養生概念、能量有機概念、流行文化、消費能力、國民可支配所得提高、人們教育程度提高、全球化風潮……等均是）；D. technology（休閒商品／服務／活動之研究發展、設計開發、生產與服務作業、宣傳廣告、行銷服務等技術之發展方向與變化趨勢）。

（2）內部環境

休閒組織對於活動規劃設計的考量，於其組織之內部環境方面，可往如下幾個方向（簡稱7C）來討論：A. customer（顧客／休閒者需求與期望的變化）；B. competitor（競爭者／同業間的競爭情勢之變化）；C. competence（休閒組織本身的核心競爭力之變化）；D. channel（休閒組織與休閒活動的行銷通路之變化）；E. computer（活動組織因應數位化、網路化與電腦化變化之能力）；F. communica-

第四章　活動規劃者及其組織

tion（休閒組織從業人員之間以及與顧客之間的互動交流程度之變化）；G. chain-alliance（休閒組織之同業與異業策略聯盟程度之變化）。

（3）經營管理架橋工作

休閒組織的組織願景若能形成全組織成員或與其內部利益關係人的共同願景，將可以融合其組織的經營理念與組織文化，以形成其經營目標，而爲達成其各期的經營目標（一般以一年爲短期目標，一至三年爲中期目標，三至五年爲長期目標），則要擬定其經營管理系統的各項策略及行動方案，而此策略乃是結合其組織的經營管理能力、經營管理資源、經營管理架構，及組織願景與目標所推展出來的緊密連結指引與方針（如圖4-1所示）。

5.組織管理的能力

休閒組織的休閒活動不論是在設計與開發作業或是推展與行銷／服務，均需要經由組織架構的有效運作機制，方能將其休閒活動順利地提供給顧客／休閒者，進行休閒服務體驗之工作與機會。而

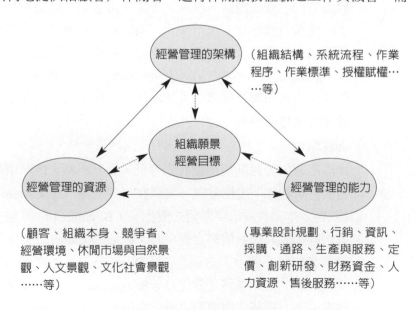

圖4-1　休閒組織的策略鐵三角（strategy triangle）

此一組織運作機制純賴以該休閒組織與其所有服務人員之間經由完整的組織流程與作業系統的規劃，並結合組織與所有服務人員的經營管理能力，及妥善運用可用資源（如圖4-1所示），方得以將其休閒活動的流通與提供顧客休閒體驗有關知識予以系統化的展開，而且一旦順利展開休閒體驗服務之時，通常此項休閒活動就會成為顧客所歡迎、接受與滿足的休閒服務與活動，而成為休閒市場上一項成功的休閒活動。所以休閒活動規劃者在進行活動規劃與設計時，即應能對其休閒組織的組織結構、作業系統流程、作業程序、作業標準及職能權限區分有所充分的瞭解，遇有發生新的休閒活動可能不適於現階段之組織管理模式，則應予以提出完整的企劃案，以供組織之經營管理階層審核與裁決，而此項組織管理的能力乃是規劃者不可或缺的一項專業能力。

6.領導管理的特質

活動規劃者在進行活動的設計規劃作業時，必須要有領導統御的能力，否則將無法領導整個活動規劃設計團隊。因為休閒組織的休閒活動可以說是休閒組織的一種專業設計，任何休閒活動的規劃設計與上市行銷，均足以將其休閒市場／顧客予以重新定義與定位，進而影響到休閒組織的企業與商品／服務／活動之形象。而休閒活動之開發所以能夠成功，應該不是一個人或一個企業功能所能竟功的！而是需要一個團隊（包括各種不同企業功能的人員參與）來群策群力方可達成，惟中國人有句話說：「一個和尚挑水喝、兩個和尚扛水喝、三個和尚沒水喝。」就足以表示一個團隊若無一個領導者作為計畫、管理、指揮、協調與控制的樞紐角色，以帶引團隊走向如期、如質、如目標地達成活動目標的規劃設計作業，將會是一個失敗的下場，而此一領導管理者就要落到活動的規劃者身上，所以活動規劃者必須具備有領導管理的專業能力之理由，即在於此。

7.溝通說服的能力

休閒活動一經設計規劃完成到正式推動上市行銷時，就會面臨

到移轉給採購與外包作業、生產與服務作業、行銷與服務作業等系統人員承接，有關休閒服務體驗活動之重要議題，諸如：

（1）What：活動到底是什麼？其目的在哪裡？

（2）Why：為什麼會將活動設計成這個樣子？是什麼理由／原因所引發的設計規劃理念？真的是這個理由／原因？為什麼？

（3）How to do：這個活動要怎麼進行？有哪些搭配的方案？為什麼是這些方案？這些方案真的可以嗎？做得到嗎？可能的話有哪些優點或缺點？要不要有限制條件呢？

（4）How much：這個活動的經費與收入預算到底多少？和同業同類型活動比較又怎麼樣？何時／何種情況可以回收／有利潤？其利益若分有形效益與無形效益時各有多少利益？

（5）When：這個活動何時才推動上市比較好？進行這個活動的啟動期、執行期與完成期之進度時程如何？是否為顧客所能接受？

（6）Where：這個活動應該在什麼場地／設備／設施下進行？我們現有的活動地點或設施設備可否運用？或是要另行設計場地或另行增購設備？

（7）Who：這個活動需要多少人員投入？要什麼樣的人員投入？投入人員的訓練有哪些是必需的？

以上七項議題（簡稱5W2H）乃是需要活動規劃者去負責計畫移轉給服務／行銷現場的行動方案，同時必須極力去進行溝通、協調、諮商、說服（甚至於須運用談判技巧）其後續服務作業流程的所有人員（至少各部門主管乃為必須說服接受的對象）能夠承接其活動，如此才能順利的推展上市與提供顧客進行體驗其活動。

（二）專業的資格

休閒活動的規劃者之任務，乃為規劃與設計並提供給顧客／休

閒者／活動參與者進行休閒服務體驗。所以在基本上活動的規劃者必須具備有專業權威的概念，也就是專業能力需要能夠經得起社會大眾（最起碼的前來參與活動體驗之顧客）的檢視、稽核與驗證，使其顧客（包括潛在顧客）能夠相信其專業的行為及敢於參與體驗其規劃設計出來的休閒活動。而這個部分最為不易做公正的評估，乃因政府主管機關與有關團體並未進行一種值得社會大眾廣為接受的專業證照核發管理機制，雖有些領域已有核發證照之行為（例如：交通部觀光局的導遊人員、解說導覽人員、旅遊領隊等），但是社會大眾對其專業能力之運作有效與否的瞭解程度有限，以及台灣在二十一世紀起才逐漸興起專業證照的驗證風氣，所以目前專業權威尚未廣泛被認同與建立，但是取得專業證照在理論上其應經過一定時數與完整的系列訓練，或是經過一定形式的測驗，而取得專業資格的正式文件（即執照、證照、證書、註冊、登錄），其實應該可資證明其已取得社會大眾在某個專業領域之執業權威，也就是取得社會的認同，在這個層次下，該專業人員必須受到某些執業上的權利限制，因為他們也深怕壞了專業之權威性，以及造成瀆職或自毀聲譽，及被撤銷證照之嚴重後果。

（三）專業的責任

　　活動的規劃者乃是休閒服務專業人員，所以活動規劃者除必須努力於專業能力的培養及取得專業權威的資格之外，尚須努力於其專業責任的養成，如此方能成為一位真正具有專業權威的活動規劃者。至於哪些是活動規劃者所應努力養成的專業責任？本書經由實務經驗與參酌有關學者專家的論點，予以整理出如下幾個方面以供讀者參考：

1.做事必須要能夠主動積極的專業認知與行動

　　專業人員最重要的工作習慣乃是要主動積極（proactive），這個工作習慣更是專業人員的專業責任，因為活動規劃者要想成為一個具有權威性的專業人員，就必須在進行活動規劃設計之前，即能

多方蒐集資料與資訊，並且需要仔細的查驗其價值性與眞實性，以免所取得的資料與資訊是被蒙蔽掉其事實，因而做出錯誤的判斷。同時身爲一位活動規劃者更要以身作則顯露出主動積極的工作態度：（1）勇於任事不推諉責任；（2）對於顧客的需求與期望的瞭解要巨細巨靡地加以蒐集與整合分析；（3）主動發掘顧客／市場的疑問點並加以分析及提出改進對策；（4）對部屬／規劃團隊的要求要即予回應；（5）對於組織或經營管理階層的詢問與要求能夠即時回覆，或請示具體方針目標……等。

2.掌握住休閒活動規劃設計的方向

專業人員必須建立起其最重要的責任在掌握住方向（begin with the end in mind），也就是要能夠深入瞭解到其進行休閒活動規劃的最重要方向：

（1）滿足顧客需要的服務：此專業責任乃必須反映在活動規劃的各個層面之上，如活動的規劃設計作業、活動的預算作業、活動規劃中的團隊成員互動與顧客之需求互動交流……等層面，均應以滿足顧客之要求爲依歸。

（2）達成休閒組織對顧客服務品質目標之承諾：活動規劃人員必須充份瞭解其所規劃設計的活動之目的，乃在於滿足顧客的需求與期望，以及達成休閒組織之共同願景與經營使命／目標，所以活動規劃者必須以能夠達成休閒組織的願景目標與滿足顧客休閒要求爲其活動規劃設計之最高指導原則，而休閒組織對於其顧客前來參與／消費其商品／服務／活動之承諾，也就是要能夠符合顧客之期待，及滿足其需求與期望，而這些承諾則有賴於活動規劃者去規劃設計與達成。

（3）奉行顧客權益至上的理念：因爲休閒組織與其商品／服務／活動之所以可以取得顧客的青睞與前來參與體驗服務，乃是在於休閒組織與其全體服務人員能夠與顧客保持良好的互動交流。所以休閒活動規劃者就必須確切保持與顧客

存在有互相依賴、均衡互惠、互信互諒與相互尊重的基本信念，如此方能使顧客在受到關懷、尊重、信賴的情境之下，進行其體驗休閒服務，達到自由自在、獨立自主地享受休閒之真正價值。

3.要把設計規劃出令人期待與滿意的活動任務放在第一位

活動規劃者在領導其活動設計規劃時，應該將其主要任務放在能夠引領設計出來一個或多個令顧客期待、而且能夠符合顧客要求、需求與期待的休閒活動，這就是要務第一（put first things first）的原則。因為休閒活動的規劃者在帶領其活動設計規劃團隊時，若缺乏這一個任務導向的認知，將會在設計規劃過程中或因事務性的牽扯、或因行政事務規範的拘束、或因團隊運作上的意見思考方向之差異、或因個人雜事與家庭／個人因素之拉扯……等因素，而導致忽略掉活動規劃設計之時間限制性、成本預算性、顧客的額外／增加需求性、組織的業積／業態之特性及法律規範之特殊性，以致於無法如期如質如量地設計規劃出能夠符合顧客與組織要求的休閒活動。

4.要能夠先充分瞭解顧客與組織需求，再讓顧客與組織瞭解你的設計理念

活動規劃者必須要能認清一件事實，那就是你所帶領的團隊之任務，乃在於設計規劃出能夠符合顧客與組織所期待的休閒活動，所以身為規劃者的專業責任，就必須去瞭解顧客或市場對於休閒活動的需求與期望到底是什麼？他們的目標與休閒主張是哪些？他們之所以前來參與的動機又是什麼？而另外一個層面就是要能夠瞭解到其休閒組織與休閒商品／服務／活動的市場定義與定位在哪裡？其期望的組織願景與經營目標又在哪裡？其未來可能的發展方向／趨勢又在那裡？諸如此等的瞭解與確認之後，方能設計規劃出符合顧客與組織所期待的休閒活動，要不然所設計規劃與發展出來的活動會是沒有市場性，同時也會造成組織的形象與發展發生阻礙或倒退的後果。當然若是規劃者已能朝向符合顧客與組織期待的活動方

向進行規劃設計時，即應將其設計規劃的理念在其研擬的休閒活動之中予以注入，並且對內部利益關係人進行溝通、說服，讓組織能夠支持你的設計規劃理念與休閒活動；接著透過行銷策略的手段，將休閒活動的意涵與價值予以傳播出去，讓外部利益關係人均能夠瞭解，進而得以接受與前來參與。

5.應該要能集思廣益多方聽取組織內外部利益關係人的意見

活動規劃者雖然具有專業的技能／知識及專業權威，但是中國人有句諺語：「隔行如隔山」，即使你在某個業種的休閒產業之中具有相當的專業知識技能與權威，但是要知道組織的文化與地區性休閒行為的特殊嗜好或禁忌，則是不得不注意的事項。另外對於活動規劃設計過程中應予注意的事項，也須多方聽取利益關係人的意見，諸如：有過類似規劃經驗者之意見交流、供應商與可能的潛在顧客在規劃方向的建言、休閒組織內部員工（尤其第一線服務人員）對規劃方向的建議、社會利益團體與壓力團體（例如：環境保護協會、綠色組織、慈善團體、民意代表……等）的期望與建議，期能在雙贏或多贏的情況下，設計規劃出合乎內部與外部利益關係人期待的休閒活動。

6.需要時時接受新知識的訓練以累積足夠的專業能力

活動規劃者必須時時做好學習新知識與新技術的準備，經由足夠的教育訓練及實質的工作經驗，以累積其扎實的專業能力。而此些專業能力除了對休閒商品／服務／活動及規劃設計技術的瞭解之外，尚應培養出敏銳的眼光與思維，及有足夠擬定完整的策略行動方案之能力，才能說他已具有足夠的專業能力。

7.確立並執行符合顧客要求及持續改進服務品質缺口的專業服務標準

活動規劃者在規劃設計休閒活動時，應該確定其專業服務的品質標準，同時努力於達成能讓顧客對其服務品質滿意之專業服務，另外更須有足夠的專業能力，以確定其服務品質之缺口所在，並極力予以持續改進，以追求讓顧客滿意員工滿意與組織滿意的休閒活

動得以被他們規劃與設計出來，如此方能提高其休閒活動與休閒組織的良好形象。

8.須能夠與顧客之間維持良好的公眾關係

活動規劃者本身需要能夠充分掌握顧客／休閒者的休閒行為動向與需求期望，所以必須要能夠隨時與顧客／休閒者／參與者之間保持良好的互動交流與公眾關係，同時也應與休閒組織內部的服務／企劃／管理部門保持良好的互動交流關係，並且由組織所建構的顧客關係資料庫中，擷取與分析有關休閒行為、期望與需求資料，以為活動規劃設計之參酌。當然活動規劃者不僅需要善用顧客資料庫的資訊與資料之外，尚應藉由顧客的關係管理（優質服務、需求調查與分析、休閒行為趨勢分析、休閒消費預算、休閒消費頻率……等）網絡，以為進行活動之規劃與設計作業。

9.需要在規劃設計團隊之中營造出良好的工作狀態

事實上活動規劃者與設計團隊必須形成優質的高績效工作狀態，方能使整個規劃設計團隊形成高績效的工作團隊，如此每個團隊成員才能發揮出優質與高績效的工作狀態與成果。尤其活動的規劃與設計過程中，每位成員若能維持良好的工作狀態，自然在整個規劃設計管理過程中較易於發揮團隊的共識與力量，也較能夠將整個休閒活動的規劃設計結果符合休閒組織所進行之活動規劃設計的願景與經營目標、滿足休閒者／參與者之期望與需求、控制規劃設計時程進度與經費／收入預算、提高休閒者／參與者的平均客單價……等組織或／及活動的目標。所以活動規劃者在進行活動規劃作業之際，應由前置時期就開始極力塑造出極富市場性、顧客需求性、績效性與互動交流性等方面的優質工作狀態。而這個工作狀態，乃是將活動的規劃設計作業從活動的概念／創意／構想之誕生、討論、評量、審查與確立等流程開始，一直到活動的正式設計與開發作業、活動上市企劃作業、活動的正式上市行銷，以及銷售／參與後的顧客／休閒參與者之售後服務作業等，系列作業流程中的全體參與規劃設計與行銷、服務、管理人員，均處於極富思考

力、執行力與品質力的工作情境、工作士氣與工作文化中。在這樣的工作狀態、工作文化與工作情境的活動規劃與設計作業中，將會規劃與設計出值得顧客／活動參與者一再回鍋參與該組織的活動，及引介更多其人際關係網絡中的人員前往參與該組織的活動，所以活動規劃者必須要具有營造出設計規劃團隊及服務團隊的良好工作狀態之專業能力。

10.須具有規劃設計作業過程的自我管理與自我成長能力

活動規劃者必須具備足夠的自律（self-regulation）能力，而這個自律能力乃泛指：（1）自我成長與學習之能力；（2）自我要求必須建立專業標準，除了自我管理與規範之行為外，尚可作為一項指導方針（guide-line）以為規範其規劃成員；（3）自我要求須依照規範團隊的工作規則與工作計畫，以為執行有關休閒活動的設計與規劃任務。

11.須建立合乎倫理道德的信念

活動規劃者在執行休閒活動之規劃設計作業之際，必須要能夠秉持著合乎企業倫理、企業文化與職業道德的信念，也就是：（1）坦率誠實且勇於面對團隊成員與休閒組織成員及／或顧客的疑惑與問題；（2）堅守企業責任（例如：企業永續經營、環境保護與生態維護、尊重組織成員與顧客……等方面）的設計規劃理念；（3）不歧視團隊與組織的任何成員，並包括任何顧客，其服務品質是不可以有差異化的；（4）遇問題須能夠勇於面對、不拖延、不打高空，必須給予正面的回應與協助解決問題；（5）不採取詐騙與虛偽的不當資訊以為誤導休閒組織成員與顧客；（6）不脅迫、不受賄與公平地對待任何顧客；（7）遇挫折或障礙時，要能夠具有PDCA與要因解決／分析能力，以及不畏縮與不屈服的勇氣。

12.須能將累積的專業經驗建立知識庫以為傳承與延續

活動規劃者需要能夠具有將其累積的專業經驗在其休閒組織內部傳播，以為促使其專業知識、技能與經驗能夠擴散於其休閒組織內部，而能引領其專業經驗得以延續發展下去，並提升整個休閒組

織成員的專業能力、知識與技術水準。因為專業知識、智慧與技術若無法在其組織內部形成傳承與延續之價值時，其所謂的專業經驗將會因規劃人員的異動或離職而造成遺失之窘境，即使再好再優質的專業知識、技能與經驗也會是泡沫化，所以活動的規劃者應該要具有建立知識資料庫之認知與責任，以為建構其休閒組織的延續管理機制而努力與實踐，如此的認知與熱忱將可對其組織的專業領域的持續發展具有極大價值的貢獻。

13.須能建構優質與高績效的設計研發機制與團隊

活動規劃者除了建立與設計優質與專業領域的休閒活動之認知外，尚需要培育出其整個設計規劃團隊的優質專業能力與高績效的設計研發能力，如此才能使其活動設計規劃作業過程與成果，得以達成休閒市場變化需求的滿足，以及掌握住其上市行銷時程之關鍵點，如此的績效更是需要規劃者努力建構出一套嚴謹而且合乎市場／顧客與組織需求的設計研發制度／作業程序，方能將其團隊的設計與規劃作業呈現出高績效與優質的設計規劃成果，這也是身為一個卓越的活動規劃者所必須努力的一個重要專業責任與能力。

二、活動規劃者應該是卓越領導者

就如前面所討論的，我們將確認活動規劃者必須是一位卓越的領導者，因為休閒活動的規劃設計團隊裡的運作與管理，對於休閒活動的規劃是否成為一個成功的休閒活動，乃具有相當關鍵的影響力，就拿該活動是否如規劃設計活動計畫書的時間點完成、活動是否符合休閒者要求、活動是否具有組織的經營利益貢獻度？等方面來說也就足以說明活動規劃者之所以需要是一位卓越領導者的理由了。再就活動規劃者之對於活動規劃所需的資源與計畫安排、進程管制、績政監視量測、上市前規劃等方面來說，若是一個活動規劃者沒有能力整合其組織內部各個部門的資源，及欠缺PDCA的能力，那麼將會是無法掌控其活動規劃的各個作業環節，也必然無法

整合其各個部門的力量，更是沒辦法達成如時、如質、如顧客需求與期望的休閒活動，以為順利地呈現給顧客進行體驗。

（一）卓越領導者應該具有的特質

一位卓越的領導者所應該具有的特質，事實上不易敘述得正確而傳神，但是不可否認的，這些特質也可當作是其觀念與技術，或是基本的工作原則。本書擬以如下幾個方向加以說明：

1.領導者應該具有的掌控觀念與技巧

（1）領導者的各項經營與管理能力：如：A. 制定經營管理之計畫；B. 需要能夠站在經營管理的第一條戰線之上直接面對內外部顧客與市場；C. 需能夠具有策略性投資與提高生產力／品質力之能力；D. 需要將部屬工作效率與品質、專業技術與知識等能力／素質之提升任務付諸實施；E. 需要充分瞭解到其企業組織的願景、宗旨與目標／標的；F. 須具有計畫、執行、檢核與改進的PDCA能力；G. 須具有優質的與前瞻的掌握到其企業組織之發展生命週期，與對重新事業設計之敏感度；H. 需能掌握到活動規劃設計與上市行銷所需的資金需求，並能順暢地周轉與管理；I. 需要具有正確的休閒組織發展之衡量天秤觀念，切勿抱持「船到橋頭自然直」的觀念。

（2）領導者應具有的人才管理技巧：如：A. 開拓順暢的水平溝通與垂直溝通管道；B. 必須善盡人才的培植與養成，而不是「凡事只要自己一下海就一切搞定」的思維；C. 需將組織的願景、宗旨與目標方針傳達給部屬瞭解；D. 需要具有自重與尊重員工的管理態度；E. 需要講究授權與賦權的原則及賞罰分明。

2.領導者的管理角色

1960年代的Henry Mintzberg對高階經理人的研究結果，提出了十種不同但是卻存有相互關聯的角色，這就是Mintzberg的管理角

表4-5　Mintzberg的管理角色分類

一般角色	特定角色
人際關係角色	焦點人物、領導者、聯絡人
資訊傳遞角色	監理者、傳播者、發言人
決策制訂角色	企業家、危機處理者、資源分配者、談判者

資料來源：Stephen P. Robbins著，何文榮、黃君葆譯（1999），《今日管理》2版），
　　　　台北市，新陸書局。

色（management roles）（如**表4-5**所示）。

3.指揮官／領導者的基本認知

(1) 基本的勝任能力：如：A. 能夠具有提出變革、改進商品／服務／活動，以及有效控制之制度；B.能夠管理、維持並改進商品／服務／活動，以及傳遞給內外部利益關係人；C. 能夠充分掌握組織之資源，並能夠加以妥適運用；D. 能夠遴選團隊／組織成員，並能施予妥適的訓練與協助他們做好職業生涯規劃；E. 能夠規劃與分配組織／團隊成員的工作（含自己本身工作在內）；F. 有能力評估其組織／團隊所有人員的工作負荷與工作績效；F. 能積極蒐集顧客／市場需求資訊，並加以引用在其商品／服務／活動的規劃設計與上市推展之上。

(2) 對商品／服務／活動之認知、設計規劃與上市推展的能力：眞正的商品應該是指：A. 企業組織的主持人之人格、生活態度、經營理念與方針、經營思維與哲學；B. 工作同仁的言行與人品；C. 組織之組織機能；D. 系統化的各項作業管理程序與作業標準；E. 實際上市行銷的商品／服務／活動。身爲一位領導者，就必須對其組織的眞正商品／服務／活動能夠深確的領悟到其意涵，並能將之規劃設計完成及上市行銷。

(3) 要具有打破慣性的創新能力：也就是要能夠深深體現到「要改變數字就必須改變行動！要改變行動就要能夠改變

第四章　活動規劃者及其組織

休閒活動設計規劃

目標！要改變目標就要能夠改變慣性！要改變慣性就要能夠改變想法！要改變想法就要抱著持疑的態度」之真正意義，才能夠創造出新的休閒活動與新的管理典範。

（4）沒有品德與遵守倫理道德將會危害整個組織：每一位管理者必須建立起自己與整個組織的品格、理念、思考方式的責任與精神，所以管理者本身必須定期（每年至少一次）對自己的行動、行為與作風做一次盤點，以確保具有品德與遵行有關社會／休閒組織倫理道德之文化得以形成。

（5）必須具有PDCA的能力與技術：管理者的工作大致上應分為如下幾個層面：A. 設計目標、構思、計畫、管理；B. 改進作業；C. 育成屬員；D. 促進人際關係與互動交流機制的運行；E. 說服部屬與內外部利益關係人接受你的規劃案／提案。

（二）卓越領導者所應扮演的角色

領導者所爆發出來的領導力量乃是任何組織所賴以成功的重要力量，一個卓越的休閒組織必須是數位新經濟時代的新領導者，而此一世代的領導者必須具有高績效的領導力、集體領導智商及培育下一代領導力的認知。領導力又是什麼？領導力乃是鼓舞激勵出個人發揮最佳績效的過程，而這個過程尚應包括在一個組織或團隊之中能夠透過互相合作與共同努力之方式，以達成該組織／團隊的目標在內。

1.領導者與管理者的差異

依據Bennis和Nanus（1985）的研究，管理者乃是把事情做對，而領導者則是做對的事情（managers do things right, leaders do the right thing），在他們的看法中，管理者與領導者的確有其差異性。本書將有關此方面差異性彙總如**表4-6**所示：

2.當代領導者應扮演的角色

二十一世紀的領導者所關注的議題，應該放在：（1）如何在

表4-6　領導者與管理者的區別

1.管理者乃透過升遷、辦公室、幕僚與權力作為激勵的方式，而領導者卻是給予部屬／團隊成員更大的自主空間，並提供給他們機會與報償／分紅。 2.管理者是依組織工作守則或規章制度執行，而領導者則會打破慣性與創新工作。 3.管理者著重在短期目標的實現，而領導者則將目標拉長到五年甚至於十年以上的組織成長目標之規劃與逐步實施。 4.管理者的工作任務乃是管理（也就是計畫、執行、監督與指揮），而領導者則是將其本身直接投入於創新性與改革性的工作。 5.管理者對風險因素的承受度較低，而領導者則有較高的風險承受度。 6.管理者著重在組織／團隊的系統與結構管理，而領導者則著重在部屬的引領與指引方向上。
7.管理者對部屬的工作較強調在控制的技術方面，而領導者則採取信賴的出發點以激發部屬的工作績效。 8.管理者對於失敗或失誤的事物大都採取能夠避免就避免的態度，而領導者則會坦然承認與接受。 9.管理者對於資源策略管理問題順序為：（1）我控制了什麼樣的資源？（2）什麼架構決定市場與組織關係？（3）如何降低他人對我執行能力的衝擊？（4）適當的機會在哪裡？而領導者則是：（1）機會在哪裡而我要如何將其變成為我的資產？（2）我需要什麼資源？（3）我如何才能取得資源的控制？（4）最佳的架構是什麼？ 10.管理者關心的事物乃是人事與方法，而領導者則是關心事實與原因。 11.管理者著重在短期組織願景，而領導者則是著重在長期的組織與員工的共同願景。 12.管理者在領導／管理角色上乃著重在激勵方式、主動式的例外管理、被動式的例外管理，及自由放任以避免責任與決策制定，而領導者則是著重在魅力領導以取得部屬尊重與信任、鼓勵及明確傳遞事業宗旨、激發部屬智慧以理性解決問題，及重視個體與培訓他們。 13.管理者注意的乃是某件事物管理的最終結果，而領導者則更注意到未來可能的發展。

組織／團隊之中建立誠實與信用？（2）如何獲取權力？（3）團隊領導到底有多重要？（4）如何變成一個有效能的導師與教練？（5）如何尋找並創造一個有效能的新一代領導者？等方面。

　　（1）領導者如何建立信用與信任？

　　一般而言，領導者之所以會爲追隨者所信任（trust）而尊敬他與追隨／學習他的領導特質，乃是領導者要有信用（credibilities）。信任與信用的意涵又是什麼？信用的最基本要素乃是誠實（integrity），誠實對一個領導者來說乃是絕對的重要，而絕對的誠實更是要成爲一位被尊敬的領導者必備的特質；因爲有信用的領導人會具有且不吝於表現出鼓舞部屬之特色，同時領導人也應具備有效溝通部屬的信用與熱誠，所以追隨者要從哪些特質來判定領導者的信用？其途徑乃是由領導者之誠實與有效溝通能力、能夠激勵部屬的能力來判定者。而信任則可定義爲相信領導者的誠實、特質與能力而追隨領導者，他們願意受到領導者之管理、監督與控制，甚至於責難也願意，而此乃因他們相信領導者會照顧到他們的權益，而且不會草率將他們犧牲掉。

　　所以信任的概念應涵蓋誠實、能力、一致、忠實與開放等層次，因而我們將信任當作領導者所必須主動去尋找並建立信用與信任，其方法有如下幾個方向值得去努力：A. 要清楚地傳達你的決策標準是什麼，你爲什麼要做此一決策。也就是以開放的態度充分揭露你的部屬所要的資訊；B. 對於部屬的激勵獎賞與懲罰必須要公正公平公開；C. 對於事實的揭露應將自己的感受與體現，分享給你的部屬，使部屬能夠感同身受，並進而提高對你的尊敬度；D. 應該將事情與組織目標／願景清楚明白地告訴你的部屬；E. 應該瞭解部屬到底要什麼，而將你的價值信念與部屬的需求相融合，轉化爲你的目標與決策／行動依據，則你與部屬的一致性決策與行爲將加深部屬的信任；F. 必須眞誠地實踐你對部屬的承諾；G. 建立部屬對你的信心，確信你不會出賣他們；H. 展現你的專業能力與專業權威；I. 強化你的溝通、協調、諮商、說服與談判能力與技巧。

　　（2）如何獲取權力？

　　領導者權力來源最常見在正式組織／團隊的職位所爲其帶來的權力，只是這樣的權力乃是命令與預期組織／團隊成員所必須服從的權力，以及組織的上級機關（例如：法令規章所賦予的、制度與

作業程序所編配的）所授予的權力。另外一種權力來源則為領導權力擁有者的個人特質、專業技能、專業知識所造成對他人的影響而形成的權力，這個權力來源最常見，像會計師、律師、電腦軟體的系統工程師與防毒專家、土木技師、環境技師、行銷顧問師、經營顧問師、心理專家、醫師……等均是。

　　休閒活動規劃者的專業權威並非如前第一項權力來源所說的權力，而是經由其個人對休閒活動的瞭解與掌握，並能夠將活動資源順利整合在既定／計畫時間之內，以合乎市場／顧客需求與期望的商品／服務／活動展現給顧客體驗，並可獲取顧客的滿意與再度休閒體驗機會，因而形成的活動規劃設計之專業權威，活動規劃者並經由此一專業權威的建立而獲取一定的權力。

　　（3）如何形成有效的團隊領導？

　　活動規劃者想要成為設計規劃團隊的有效能領導者，就必須自身培養出領導團隊的專業技能與領導統御能力，而這些專業技術與能力則為：A. 克服掉你可能要承認失誤的恐懼，勇敢地面對團隊成員的任何疑問或質詢，同時要能夠一一化解掉；B. 必須學習如何分享權力，進行團隊成員的授權與賦權行動；C. 但是也必須認知到授權而不授責，也就是授權之後，你仍必須監視與評量整個團隊的執行狀況，以建立團隊可以自行解決問題之能力，而其成敗責任卻是你要自己承擔的，絕不是將之推託給團隊部屬去承擔；D. 必須持續地與團隊保持暢通管道，隨時準備給予適時適量與適質的支援與協助；E. 掌握何時介入以扭轉團隊的瓶頸與困厄之時機點。

　　（4）如何成為一個有效能的導師？

　　領導者若能與其團隊成員建立起導師與學生之關係，則領導者將會扮演如下的角色：A.教練的角色，也就是導師幫忙部屬開發潛能與培育其專業知識與技能；B. 顧問的角色，則由導師提供諮詢服務、支持與協助部屬建立專業技能與知識的信心；C. 支持／贊助者，則是導師主動介入說服被其支持／贊助或保護的部屬，取得工作機會與獎賞分派權力。

事實上一個領導者之所以會變成導師，乃是因為組織／團隊的利益與被保護員工之利益關係存在有一個有價值的導師與被保護之員工間的管道，而此一管道乃是導師藉此以瞭解被其保護員工的態度與感覺，此乃為導師獲取早期警訊與潛在問題的來源，進而使導師能夠在其組織的其他人或更高階主管瞭解此等問題之前即能有所瞭解之機會。所以領導者要如何成為一位具有效能的導師，就應該秉持：（1）分析改進員工績效與能力的方法；（2）建立一個具有績效改進的環境能力，也就是經由傾聽與授權給部屬能夠實施其所建議的適當觀念，以營造出互動交流的環境、互相幫忙指引與協助的能力；（3）介入部屬的持續改進觀念，以認同、激勵、獎賞來鼓舞員工的改進行為能力。

作為一位導師，乃是要建立起不論你是否在組織或作業活動現場之中，你的部屬必須要能夠獨立且有效的完成工作，當然導師的工作就是：A. 教育他們，B. 訓練他們，及C. 培養他們成為能夠獨立自主地解決問題與執行組織／員工的共同願景與目標。

（5）如何尋找與創造一個有效能的新一任領導者？

一個組織必須尋找一個未來的領導者人選，並加以教育訓練與培育成為新一代的領導者，以為填補可能因你調職、創業或離職時的空缺。而這樣的領導者特質應如本節所述說的領導者特質一致，同時在篩選、培育、試用與磨練的過程，則是你的組織／團隊所必須建構的主管／領導者能力發展與栽培訓練之重點所在，任何組織／團隊均應將此工作當作必要的工作，否則會因領導者培育不及或尚未培育，而對組織／團隊的未來願景實現產生相當嚴重的影響。

三、休閒活動規劃者所扮演的角色

休閒活動規劃者的工作到底是什麼？可分由如下幾個方向來加以說明：

（一）就規劃者參與服務的基本概念來說

應可分為兩種方向／層面來加以說明：

1.直接的服務

活動規劃者基於其自身的專業理念、專業知識／技能／經驗及專業的責任，將其所規劃設計出來的休閒活動直接提供給顧客／休閒者／參與者參加體驗服務，並以滿足其休閒體驗之目標與價值。

2.間接的服務

活動規劃者並沒有直接將其所規劃設計的活動提供給顧客／休閒者／參與者進行體驗服務，其方式乃是將其規劃上市的活動經由專業人員提供給顧客參與體驗，也就是經由專業人員與顧客之間的互動交流、互助互惠的通力合作，以鼓勵顧客能夠自我進行體驗休閒，而不需要其他休閒組織或社會福利單位的介入。

（二）就直接面對面的活動領導者專業角色來說

在當前（尤其在此之前）的休閒產業之經營管理環境，最常見的問題乃在於星期一到星期五的顧客來源不足，以至於大多數的休閒組織均採取少量的全職／正式員工及大量的部分工時／兼職／季節性員工，因而活動規劃者就需要扮演與顧客面對面的活動領導者（activity leader）之角色。而面對面的活動領導者則需要依照其所面對的情況，而具備各種不同的專業技能／知識／經驗，以達成其應肩負的專業責任，而這些專業技能／知識／經驗的共通的基本條件，乃是互動交流之模式，然而此種互動交流模式則是休閒組織內部員工及其顧客之間所進行的互動與交流行為，而此互動交流行為就稱之為團體動力（group dynamics）。

1.活動領導者應該思考與進行有效的激勵團體動力

活動領導者須直接面對其參與活動的顧客，所以為營造出團體動力，就應該極力創造出正面的團體互動交流氣氛，同時也應盡可能地提升及維持高昂的團體互動交流氣氛，以為促進團體動力的有

效運作。至於如何去促進團體動力？一般來說，活動規劃者可由兩個面向來進行此項創造、提升與維持團體動力的有效運作方法：

（1）由本身組織或團隊的面向來看：

休閒組織或設計規劃團隊成員的團體動力之創造、提升與維持的前提，乃在於活動領導者是否授權／賦權給予其員工，並且要能夠予以支持其員工設計規劃與體驗服務的工作，同時也應建構出其員工被尊重與具有安全感的工作情境，如此才能促進其組織／團隊內部的良性互動交流，當然組織的工作規則與管理典範則是組織成員所應共同遵行的行為準則，另外活動領導者也應運用激勵獎賞、協調溝通與說服談判等公眾關係手法，以維繫團體動力之有效運作，如此下來將可塑造出團結的有效能的團隊精神以服務顧客。

（2）由顧客／休閒者／參與者的面向來看：

活動領導者在引領其全職的與兼職的員工面對顧客時，同樣的也應創造、提升與維持正面良性的互動交流團體氣氛，以引導參與活動的顧客能夠在愉悅、自由、自在、幸福、受尊重的休閒情境裡，體驗休閒與服務之價值與效益，當然體驗休閒活動進行之中，也應制定一套可被接受與合法的休閒活動遊戲規則，作為互動交流與體驗服務之行為準則，如此方能帶給顧客滿意與滿足。

2.休閒領導者應該具有廣泛的領導知能以促進顧客之體驗價值

活動領導者若須負責組織與活動的安排，以及活動設施設備之一般監督與管理行為時，即是一般面對面領導職責的活動領導者，也稱之為休閒領導者（leisure service leaders）。休閒領導者應該具備有廣泛的領導知能（應該要跳脫出專業技能之領域），即為營造出顧客熱烈參與活動的氣氛，並能夠指引與引領顧客的熱烈互動交流氣氛，同時對於非廣為人知的創新活動方式，則應處於教練的角色以為移轉參與活動技巧給予所有的顧客，另外必須依照活動行為準則監督活動及其所衍生活動的進行。

3.活動領導者也應該化身為專業技術指導專家

活動領導者有時將會是另一種模式的面對面活動領導者，他們

所扮演的角色需要具有相當的專業技術，例如：（1）生態旅遊活動領導者就應該具有生態保護、旅遊、解說與導覽方面的專門知識與技術；（2）賞鯨活動的領導者也須具有鯨魚知識、海洋生態與解說導覽方面的專業知識與技能；（3）運動休閒活動管理者則對運動發展、各類運動知識及休閒知識與活動行為的專業知識與技術要能有所瞭解。這樣子的活動領導者應可稱之為休閒專業技術指導專家（leisure service specialist），此類專家對於專門領域之休閒知識、技術與經驗應有所深入瞭解，同時對於其專門領域的休閒作業規則與程序，也須能夠具有提供給活動參與者之能耐，當然其活動之運動技巧也應有所瞭解與熟悉運用，則是基本的要求。

4.面對面活動領導者應該具有專門技能而不需要有淵博的概念知識

由於面對面的活動領導者乃是直接面對顧客並與其進行互動交流，休閒組織／規劃團隊也必須經由他與顧客的接觸與互動交流，才能確實地評估其活動的成與敗。所以活動領導者就具有組織／團隊交付予他的任務與責任，活動領導者對於組織的願景、宗旨、政策與活動程序／內容均需要相當的瞭解，而且要能夠確保其活動的順利為顧客所體驗與參與，這就是活動領導者所必須具有的乃是專門的技術、知識與經驗而不是淵博的概念知識之理由。

5.活動領導者可能扮演的角色

依據Neipoth（1983）的研究，活動領導者會因市場因素、社會因素、政治因素、經濟因素及專業領域之變化而有所改變，其可能的角色約有：（1）領導者，（2）導師，（3）團體帶動者（group facilitator），（4）代言人（advocate），（5）仲介者（referral worker），（6）顧問，（7）主辦者／嚮導（host/guide），（8）教練（coach），（9）街頭工作者（outreach worker）（泛指在自己的地盤／場地內為配合顧客的需求，而直接提供服務活動給顧客，以作為休閒組織工作的延伸）。

（三）就活動方案的規劃、協調、宣傳、監視與量測工作任務來說

活動領導者若其所擔任的工作，乃在於活動方案的設計規劃、協調宣傳與監視量測等，其實這時候的活動領導者就是活動的協調者、服務的監督者之角色與任務。事實上活動方案協調者（program coordinator）有可能會在不同的休閒活動中擔任不同的工作，但是其工作大都是具有相當挑戰性與刺激性的，例如：1. 在面對顧客抱怨時就扮演折衝、溝通、協商、解決方案與問題回應的角色；2. 在面對歹徒恐嚇時，即扮演著溝通、談判與危機管理者的角色；3. 在面對媒體時，即扮演著宣傳、代言人與引導參加活動之角色；4. 在進行活動現場巡查與顧客滿意服務時，即扮演著監督者、服務者、市場調查者等角色；5. 在簡報室時，即扮演著宣傳者、說服者、顧問與導師等角色。

（四）就活動規劃者扮演社區發展角色來來

活動規劃者往往是社區的積極服務者、社會的組織者、社區的發展者（community developer）及娛樂休閒的領導者，然而他也就是在社區中鼓勵社區居民及居民的親友師長來參與其所規劃設計的休閒活動，自然而然也就變成社區休閒活動發展的責任者與導引者。基本上，活動規劃者扮演的社區發展者之基本職責有：1. 倡導者；2. 個人與社區的休閒需求的調查與分析；3. 衝突管理，4. 休閒活動過程問題的解決；5. 建立社區的互動交流網絡；6. 協助社區居民發展技能，改進居民生活品質；7. 提供各式休閒活動的諮詢服務；8. 支援與協助社區居民有關休閒資訊的蒐集，及推薦與參與有關休閒活動；9. 在社區發展和諧與互動交流的公眾關係；10. 在社區宣傳與傳遞有關休閒活動資訊；11. 社區休閒活動有關事務性工作的支援與協助；12. 建立社區的休閒活動，同時並領導活動之順利進行；13. 扮演社區的領導者角色，以促進社區休閒活動的推展，同時並須肩負執行活動管理的任務。

（五）就活動規劃執行與績效評核的角度來說

　　事實上，活動規劃者應該扮演專案管理者的任務，因為活動從規劃設計開始，以至於溝通協調、宣傳說明、監視與量測等一系列的作業過程，就是一件專案管理（project management）的工作任務，所以活動規劃者基本上應該扮演著專業管理者之角色與任務。專案管理者的主要任務乃為規劃設計與解決特定的重大事情，其目標乃為達成休閒組織的特定目標與使命，而專案管理往往是打破既有的組織架構之指揮體系，通常由專案管理者當召集人，由召集人引領專案組織裡面的成員以完成其專案組織的任務，所以其組織目標乃是任務導向形態，而且其任務乃是相當的重要，不同於一般形態的正常性活動。

◀◀ 2005豐原燈會
採用迪士尼人物為主題，分成許多專區，從維尼熊、一〇一忠狗、花木蘭、獅子王等等，每區都依主題做不同動作與位置設計擺放，讓人有驚艷與具有卡通世界的感覺。

資料來源：張芳瑜

第五章　顧客休閒需求與行為（Ｉ）

Easy Leisure

一、探索當代休閒產業經營者應有的認知

二、釐清未來可能發展的休閒服務典範

三、瞭解當代新興的休閒活動

四、認知休閒產業中對顧客的稱謂及意涵

五、學習參與休閒活動的顧客心理活動

六、界定休閒活動之顧客服務行為典範

七、提供對休閒顧客需求行為的基本概念

▲ 墾丁海上競賽活動

海上旅遊活動可提倡正當休閒活動，鍛鍊強健
體魄，培養冒險精神及堅強毅力，提升國民游
泳技能，促使人們認識海洋、親近海洋、體驗
海洋、喜愛海洋，以擴展運動人口及觀光遊憩
休閒活動。

照片來源：梁素香

　　數位時代的顧客／休閒者／活動參與者之休閒行為與休閒需求，乃是探討休閒活動規劃與設計時，所應投入相當的人力、物力與財力，以為探討顧客的需要、需求與期望。同時顧客的休閒／消費行為也是影響到該休閒組織與其休閒商品／服務／活動成功與否的一項關鍵要素，一般來說，一個休閒組織或一個休閒活動之所以會如此的成功，乃是因為以其組織與其活動方案來服務顧客與貼近顧客，也因為有了如此的認知之後，休閒組織所設計規劃與提供顧客參與／體驗的活動，將會以滿足顧客的需求與期望為其當務之急，而為貫徹這樣的理想，休閒組織就必須要先能夠瞭解顧客、接近顧客及提供符合顧客休閒需求與期望的休閒商品／服務／活動，否則就不要奢談活動的規劃與設計了。

　　數位時代的休閒組織更應該瞭解顧客與接近顧客，否則其所設計規劃與提供的活動，將會無法以合宜的價格與價值，在適當的時機點上，提供給予具有滿足顧客需求與期望的高體驗價值休閒活動。所以我們在探討這個世代的休閒組織要怎麼樣才能夠傾整個組織的力量，將關注的焦點均能放在如何滿足顧客與提升顧客之體驗價值議題之上，就必須先能瞭解此一世代的休閒產業的經營理念、活動發展趨勢與服務新典範，同時更應該深入瞭解與研究顧客的休閒行為與需求評估，如此才能在這個競爭激烈的休閒市場中掌握住顧客的需求，以及能夠呈現給顧客滿足與滿意的休閒活動，進而奠定組織永續發展之基磐。

第一節　當代休閒活動與服務典範

　　二十一世紀乃是數位化的知識時代，休閒產業自然也如同工商產業一般，受到這一股國際化、全球化與知識化的洗禮。而所謂的網路化、通信化與資訊化的高度發展結果，使得體驗型的休閒活動逐漸在這個世代裡蔚為潮流，從以往的「有錢方有閒」的思維，轉

化為「人人均可休閒」的休閒哲學觀。現在不論你是高所得或是一般所得者、不論是居住在已開發或是開發中的國家／地區、不論是都會居民或鄉鎮區居民、不論是企業人或是社會人，只要你能夠拋開繁雜的工作、自由自在與自主開放心胸時，就能夠享受休閒與體驗休閒。

由於人們的休閒觀念已形成一股時代的風尚與價值觀，所以各種類型的休閒大為興起，尤其台灣在1999年歷經921大地震的洗禮之後，政府為重建災區及災區產業，更是發展了相當數量與類別的休閒產業，因而在台灣一股休閒風潮帶動了整個休閒產業，有成為台灣產業明日之星之架式。雖然在2002至2004年台灣歷經了SARS風暴、桃芝風災、納莉風災與一系列的經濟衝擊及環保自然生態的浩劫，社會響起讓山河生息暫緩開發之呼聲，然而台灣的休閒產業發展已經到了沒有辦法停下腳步的時刻。何況在2005年起台灣已宣告脫離自1999年來的經濟低潮期，而朝向科技產業、生醫產業與休閒產業邁步前進中，由於台灣在以往享受著高經濟成長與國民所得成長的時代裡，人們執著於工作的苦幹實幹精神，在此一時代已不合時宜，這個時代講究「創新、執行、彈性、快速與休閒」，尤其休閒更被認為是人們「創新、執行、彈性與快速」的動力泉源，所以休閒人口的大量增加乃是這個時代必然趨勢，而休閒產業的蓬勃發展更是理所當然的結果。

一、當代休閒產業經營者應有的認知

在這個講究休閒體驗的時代裡，休閒產業應該具有如下七項認知：

（一）需要運用現代化企業管理技術經營其事業

休閒產業如同工商產業一樣，在整個產業環境裡，仍然要面對「產、銷、人、發、財、資訊與時間」的整合運用與管理發展之壓

力，一個休閒事業體不論是什麼樣的業種或是什麼樣的業態，均會需要一套完整的企業管理模式以供其運作、經營與管理，絕對不會因為其規模小，就不需要某一部分的作業系統或作業程序／作業標準，例如：一個小型民宿雖然只有三五間民宿，但是仍然要面對著：1.經營策略與經營目標；2.服務作業管理；3.商品／服務／活動的創新與研發；4.人員調配與服務人員培育訓練；5.經營利益分析與資金管理；6.網頁管理與網路宣傳；7.稅務法務管理等方面的經營與管理問題，所以休閒組織經營管理階層必須引進現代化的企業管理技術於休閒組織之中，方能達成其事業體的永續經營目的。

（二）需要嘗試一次購足式的套餐組合創新經營策略

二十一世紀的人們因為受到工作與生活的壓力，以至於缺乏充裕的自由時間，而且現代的人們更因為缺乏體力性工作（要不然就是超體力工作）及追求物質生活的滿足，以至於大都在進行休閒時也存在有強烈的欲望：「多麼希望假日可以登山、SPA、美容、文化、學習、購物……等均能同時達成」，所以休閒產業在未來應該思考如何如同購物中心（Shopping Mall）一般可以一次購足，因為現代人們真的沒有那麼多時間可以「東店買個生鮮，西店買個雜貨，南店買個家電，北店買個衛生用品」，當然在休閒活動方面更是抱著星期天一出門就可以運動、美容、健身、學習、文化購物一骨碌地在一天之內就完全OK！所以筆者在此鄭重的呼籲休閒產業業者應該瞭解到此一發展的可能性，及時思考嘗試如何創新經營策略，構思要怎麼樣讓你的顧客能甘心、放心與願意來你的產業裡體驗休閒的策略，以為因應顧客的多樣化休閒體驗一次購足之需求變化（此論點筆者正實驗之中，俟有結果時，將另以專書介紹）。

（三）應該努力於滿足顧客之感官、感性、感覺與感動的需求

現代的休閒產業乃是為提供人們的休閒體驗，使其在你的休閒活動場合的交流互動中獲得自由、自在、自主、興奮、愉快、幸福

及獲得尊重的服務體驗,所以休閒產業的經營者必須站在顧客的需求與期望之角度,來進行商品／服務／活動的規劃與設計。同時由於休閒產業大都是販賣無形的商品／服務／活動,所以必須構思如何塑造與提供給顧客有感官、感性、感覺與感動上的休閒情境系統,好讓顧客能夠在到達你的休閒活動處所時,即能在身臨你為他們提供的休閒情境之際,就能全身舒暢、歡欣愉悅、自由自在地享受著你為其量身打造的休閒體驗,進而滿足於其休閒經驗與形成你的最好活動推銷員與忠誠顧客。

(四)朝向結合多種休閒哲學與主張以滿足顧客需求

基於本節(二)所介紹的顧客多樣化同時體驗休閒的需求,所以若休閒組織只單一業種的經營休閒事業時,將意味著該休閒組織僅能以單一的休閒哲學與主張之休閒效益以滿足其顧客,那時的顧客將會發生其休閒需求與期望無法滿足的現象。在這個時候你的顧客將會離開你,而到別處可以滿足他的需求與期望的產業去體驗,所以在這個時候,你若能夠與鄰近周邊區域的其他休閒哲學與主張的休閒組織進行結合,並發展出策略聯盟的特色(就如同一日遊或二日遊的多個休閒組織組合而成的套餐組合一般),如此將會吸引住你的顧客前來你的休閒處所或休閒活動進行體驗。當然這樣子的策略或許較符合台灣人的「寧為雞首毋為牛後」認知,只是這樣的策略也可能會產生各個聯盟體系的競爭關係,或是同個聯盟體系中的休閒組織有可能參與多個聯盟體系之情形,均有可能在往後的發展過程中埋下「破局」的導火線。

(五)需要善盡企業責任回饋社區繁榮地方

休閒產業的經營與發展過程乃是或多或少、直接或間接地會影響到當地社區與居民的生活品質,諸如:1. 當辦理大型休閒活動時所造成當地社區與居民的交通不便,與生活步調受到干擾;2. 當外地休閒人口進入時對當地治安與物價水準的干擾;3. 但是卻可為地

方帶來社區居民的就業機會與當地農特產品／工藝產品／餐飲美食的增加銷售機會，另外尚可協助改善與提升當地居民的家庭生產力與生活水準。所以休閒組織的經營者必須與當地社區保持良好的互動關係，對於當地居民與社區的繁榮與發展應該秉持著「共生共贏」的精神，盡可能做好善盡當地的企業責任，利潤回饋社區，做好敦親睦鄰及與社區融爲一體的企業責任目標。

（六）推展保護生態環境的綠色休閒產業經營理念

　　休閒產業的商品／服務／活動在生產製造、研發設計及市場行銷之階段，對於生態環境的衝擊程度與危害風險狀況，乃是存在有許多的風險性因子，尤其休閒組織在辦理有關休閒活動時，對於環境保護與生態維護之影響，更是常爲生態保育人士所批評。所以休閒組織更應該秉持對生態環境的保育概念，在設計規劃有關休閒商品／服務／活動之際，即應進行綠色設計、綠色製程或服務作業、綠色商品、資源回收與再生……等方面的綠色企業概念與作法，以形成綠色企業的經營理念與經營策略。休閒產業能夠對於環境生態保育有所關注，而且將有關生態保育的具體管理手法融入在其產業的經營管理體系之中，舉凡在商品／服務／活動的規劃設計開始，即將綠色設計、綠色製程／服務作業的理念予以納入，而在商品／服務／活動實際推展與行銷之際，即能秉持綠色行銷手法，使前來消費與參與的顧客得以融進綠色商品／服務／活動之概念裡面，因而形成綠色風氣，以爲維護生態環境，善盡企業社會責任。

（七）進行國際性策略聯盟以發展爲全球性休閒產業經營

　　由於國際化與地球村主義的盛行，休閒產業應該跳脫出以往的在地化與本地化的經營思維，以便和國際的休閒產業接軌與整合，分享有關休閒產業的經營管理資訊與資源，使在地化與本土化的休閒產業特色得與世界各地的本土化在地化特色相連結相合作，而在產業聯盟思維之中，得以使運籌管理（logistic management）的概

念也在此一世代中串聯整合，因而造就休閒產業的運籌經營策略的形成。在網際科技高度發達的時代，休閒產業經營形態也必須注入運籌管理的策略思維，以迎接休閒年齡層的年輕化，而且國際化的潮流對於取得國外知名／高形象的休閒組織的授權，以便國內進行複製經營的機會，將會呈現給國人大眾進行體驗（例如：月眉的馬拉灣、香港的迪士尼、日本的迪士尼……等）；而且文化性學習性的休閒產業（例如：埃及古文明、佛教古文物、中國秦朝兵馬俑文化……等）則可跨洋過海，進行不同層次的體驗活動，將會更為緊密地展開！

二、當代新興的休閒活動

二十一世紀初乃是動盪的時代，台灣歷經1999年921大地震衝擊，美國則在2001年發生911大災難，2002年印尼、菲律賓、印度、俄羅斯則慘遭國際恐怖主義之洗禮，2003年全球各地更遭受到SARS的襲擊，而且自1999至2003年全球性的經濟不景氣一直未見復甦好轉，可說是一個前景未可預知而失業率全球性上揚，利率有走向零利率之壓力，全球的休閒產業大都呈現停滯不前，甚至有向後退縮之跡象。休閒是當代之潮流，其發展已不可能停滯，雖然二十一世紀初是經濟困厄的時期，但是休閒風氣已開，而且深植於現代各階層、各族群、各國家人民的心坎裡，大家均能瞭解休閒乃是為求他日成長、發展、奮鬥與向前行的原動力，所以休閒產業不可諱言的乃是二十一世紀的主流產業。

（一）健身俱樂部

健康的身體與心理是e世代要做個高附加價值的社會人與企業人所必須具備的條件之一，健身俱樂部乃是順應時勢潮流而興起的一種休閒運動產業。

二十一世紀的來臨，需要積極的生活與工作態度，更需要使自

己的身體與心理能夠達到一個和諧與平衡的境界，使工作與生活相得益彰，相輔相成，進而提高生活與工作之品質，如此才能轉換爲人民與國家社會共有的和樂、活力、創意與生命力。健身俱樂部提供人們不受天候影響的健身運動，大略可分爲飯店內附設之健身俱樂部、專業健身俱樂部與企業內健身俱樂部；而專業健身俱樂部又可分爲單點的健身俱樂部與連鎖性健身俱樂部。

健身俱樂部設備器材與收費狀況各家不同，一般採取會員制經營模式，而價格上從早期的單純會員制銷售的「個人卡」，到全家人一起運動的「家庭卡」，以及將健康概念推展到各大企業的「公司卡」。至於經營模式則有走向異業結盟以增加多元化銷售管道、定期引進國外新的團體課程與新課程或新產品發表會等求新求變的經營模式。

（二）水上運動

多種類型的水上戶外活動，諸如：游泳教學（instructional swim）、開放游泳（open swim）、競賽游泳（competitive swim）、水上運動（aquatic exercise programs）、橡皮船和獨木舟及風浪板等小船之教學與運動、水上遊戲、水上社交活動、海底潛水等。水上活動之目的在於提供一個安全的水上體驗，參與者享受水上活動之歡娛與發展水上活動之技能等效益，而休閒產業之組織在從事水上活動時，應提供參與者正面而豐富的學習機會，以減少意外事故發生，並提供水上娛樂、專業教練與安全的水域，使參與者能盡情享受水上運動之體驗。

（三）空域戶外運動

此類型的運動很多，諸如：飛行傘、滑翔翼、熱氣球、超輕飛行運動等。此類空域戶外運動已在世界各國家與地區逐漸蓬勃發展。惟參與此類運動者除了須有合宜的專業訓練外，更應由政府主管機關制定相關法律，讓參與此類運動者與休閒產業組織有所遵

行，如此才能發揮其運動之效益——提供安全的空中體驗，使參與者享受空域活動之歡娛與發展空域戶外運動之技能。

（四）清貧旅遊活動

二十一世紀是競爭相當激烈的世紀，想出人頭地，要能保持旺盛的工作意志與生命力，於是產生了對無法抽出足夠時間與金錢參與休閒活動的民眾而開發出來的清貧旅遊活動。此活動是白領階級或企業的中上經營與管理階層最常利用的一種休閒活動，此項活動可以在沒有人認識的地方進行，自由自在，毫無目的地。

（五）比賽觀賞活動

在都市化緊張的工作與生活壓力下，遂產生了參與比賽和觀賞比賽的活動，諸如：賽車、賽馬、賽狗、職業棒球賽、職業籃球賽、職業足球賽、美式足球賽等活動，均吸引了成千上萬的參賽者與民眾前往觀賞和加油，參賽獲勝者可以享受萬人吹捧與關懷羨慕的眼光，觀賞者可以聊天、思考、欣賞甚至評論剎那間的高潮或失誤，更可以感同優勝者之歡娛，進而達到紓減壓力回復活力的休閒效益。

（六）生態旅遊活動

「生態旅遊」單純就字面意思可解釋為觀賞動植物生態的一種旅遊方式，也可詮釋為具有生態概念、促進生態保育的遊憩過程。生態旅遊包含強調獨特的自然文化之旅，以及深度體驗自然生態和原住民部落生活的旅遊活動。二十一世紀講究環境保護意識尊重各族群生存權，所以生態旅遊業者或生態旅遊社區之認證制度興起，並要求給予提供旅遊當地社區自主與充分參與的機會、政府當局的支持、民間團體的協助、休閒業者的配合以及參與旅遊之遊客的自律，這些均是發展自然文化保育的生態旅遊之必要措施。

（七）健康活動

健康活動興起得很早，但是由休閒服務企業或組織來經營健康活動，則爲近年來才開始蓬勃發展的事，由於企業組織的投入與提倡，因而提振社會大衆對健康（wellness）、體適能（physical fitness）及幸福生活的關心。健康活動的項目相當多，諸如：舞蹈、武術、慢跑、快跑、健身、塑身、攀岩、球類運動、射擊、衝浪、溜冰、滑雪、滑草、釣魚、游泳、田徑運動、打獵、體操等均是健康活動，而戒煙戒毒志工服務也可列爲一種健身活動。健康活動係將促進健康之行爲結合教育或其他方式，以形塑更健康的人類生存與發展目的，在二十一世紀工作與生活壓力日趨加重的環境下，健康活動無疑的將是很重要的休閒活動。

（八）嗜好性活動

個性化與個人自主化主義的興起，將使個人基於強烈的興趣而形成長期追求其個人嗜好的活動，人們經由參與此一活動，可以獲得參與感及成就感。此類活動可分爲蒐集性嗜好（colletion hobbies）、創造性嗜好（creative hobbies）、教育性嗜好（educational hobbies）與表現性嗜好（performing hobbies）四種。人們將嗜好當作一種休閒活動是相當正面的，因爲在有限的休閒時間內，個人投入嗜好性活動可以作爲放鬆壓力、消除無聊及生活調適之方法與管道。

（九）志工服務活動

志工服務活動乃是利用個人休閒之部分時間，去爲某些人做某些事或是爲某些事服務的活動。志工服務活動是在沒有報酬的情況下，推動各種服務與履行種種的責任。休閒服務企業或組織近年來已將志工服務納入企業組織化的經營管理，其著重在如何運用志工、志工需求、志工的認知等核心議題之規劃與管理，而志工服務的主要範疇爲行政管理、活動引領與服務導向三個構面。近年來志

工服務已蔚為風尚，志工服務範疇很多，諸如：四健會、YMCA、男女童子軍、慈濟功德會、嘉邑行善團、安寧病房義工、喜憨兒等均是。志工服務對於個人與組織是有價值的，其能使具有專長且自信的人得到表現技能及活用知識的機會，更可以發掘潛在技能及才能，而經由志工服務活動的參與，可以強化參與者或組織與社區、民眾間的社交關係；志工可以增強組織計畫與活動之熱誠，將其熱誠與技能、知識、經驗擴大延伸服務之領域，進而促進社會的和諧與進步。

（十）文化創意設計活動

文化創意乃是從原始的創意上透過不同的媒體或載體，做進一步的衍生，例如：「F4」、「壹週刊」、「蛋白質女孩設計之情歌CD」、「雍正王朝電視劇」……均是文化創意活動成功地將「文化產業」創意設計為具有商業整合的成功案例。文化創意設計活動依據「台灣2008國發計畫」，為結合人文與經濟發展產業，開拓創意領域，政府特地規劃成立文化創意產業推動組織，以培養藝術、設計與創意人才，並進一步整備創意產業發展環境，促進創意設計重點產業發展。

（十一）知識學習活動

二十一世紀人人追求標竿，一股知識經濟時代之潮流風行於全球各地，所謂的智慧資本（intellectual capital），正是個人、企業和組織能否轉型為更具有競爭優勢與高附加價值的關鍵。知識學習為累積智慧資本之捷徑，同時，知識學習已融入於學習、日常生活、工作與休閒之中。學習不必刻意在課堂中進行，於是便有平時即是學習、休閒也是學習、工作更是學習與休閒等論點的產生，e世代的個人可以經由參與休閒活動而獲得其潛能之發揮、知識之累積、經驗之蓄積與技能的習得機會。如此的自我成長活動（self-improvement／education activities）將促使參與者的行為有所改變，

進而使其在工作、家庭或休閒關係上有更進一步的成長。

（十二）購物休閒活動

　　二十一世紀的人們乃是生活與工作在緊張、忙碌與壓力的情境之中，雖然興起了休閒遊憩的風氣，然而由於這個世代的人們對物質生活水準之追求，受到了經濟環境因素的影響，以至於絲毫沒有比現在或者以前更輕鬆就能獲得一定的水準，所以人們就會將休閒轉化於工作之中，以及日常生活所必需的購物行為之中，因而有所謂的購物休閒的嶄新理念之興起。例如：1. 每當國外知名藝人來到台灣進行其表演或酬謝粉絲、簽唱會、簽書會與公益活動時，主辦單位大都會將其行程騰出幾個小時，以利該藝人進行血拼、夜市小吃等活動；2. 由於現代的人們工作忙碌緊張致生活壓力相當沉重，然而購物卻是為維持其一定生活或工作／休閒上的需要，不得不進行「血拼」，但是若將購物當作是一定要在多少時間內完成，那就沒有休閒的意味存在了，而若在閒逛商店街／電子街、夜市、百貨公司、購物中心可暫時將生活與工作的壓力釋放出去，可藉由購物行為中的人際關係與購物行為中的互動交流、瀏覽各店家／專櫃的裝潢意象與人來人往、享受沒有壓力的舒緩氣氛，與達成購物目的之系列的社交場合互動交流。3. 放空自己而到夜市／商圈或百貨公司／購物中心，不為購物而當作進行社會性的公眾關係與人際關係之互動交流，及學習／揣摩他人的互動交流過程，自然會為自己達到另一層次的賞心悅目、快樂舒暢、自我學習成長與消除壓力回復企圖心／競爭心理等目的。

（十三）宗教文化復古活動

　　數位時代的商務環境快速變化與人們工作壓力的沉重，乃是可以預期得到的，但是這個時代人們生活在緊張刺激、壓力重重的環境下，顯得心靈的空虛、精神的鬱悶、情緒的起伏不定，以至於憂鬱症病患呈現正比例的成長。為紓解這個心靈空虛的壓力與現象，

宗教性與文化性的復古風正好可以提供人們宣洩壓力的對策。人們經由宗教性與文化性的復古休閒活動，將其眼前的壓力與苦悶暫時凍結冰封起來，而投入在此等活動之中，不但能夠獲得心靈的解脫，更可以藉由此等活動的潛移默化，而扭轉其內在／內心深處的苦悶、壓力與痛苦，因而創造出高的AQ能力，及回復接受時代與競爭對手考驗的高度企圖心與競爭力。諸如：台中縣大甲鎮瀾宮的媽祖八天七夜繞境進香活動、苗栗縣南庄鄉賽夏族矮靈祭活動、每月農曆三月初的玄天上帝進香活動、布農族的八部合音、阿美族的豐年祭、每年農曆三月初到三月二十三日的媽祖十八庄繞境活動……等均是。

（十四）奢華休閒活動

在2004年起全球的消費行為有朝向新奢華消費主義發展的趨勢，例如：1. 帶有工匠成分的新奢侈品，雖然不全然是手工打造或手工裝配，然因其具有工匠的本質，其售價就可以至少提高50%，卻是為消費者搶著要。2. 零下公司（Sub-Zero）推翻了「售價超過一千美元以上的家電用品就乏人問津」的價量需求曲線之理論。3. 女性內衣與烈酒等商品的前10%的購買者，就為業者貢獻了超過50%以上的營業額與利潤。4. 名牌如LV包包與PRADA提袋一個售價超過三萬、五萬甚至四十萬元者仍然一大堆人搶著買，而且又多是年輕的顧客所貢獻的。5. 頂級超市（例如：微風廣場自營的Breeze Super，台北遠企的香港City Super，新竹風城的日本AEON，天母商圈的松青超市自創的MATSUSEI，台北101購物中心的Jasons Market Place）更是引爆了奢華消費。6. 精品旅館的住房價格比五星級國際旅館更不遑多讓，卻是需要預約與等著消費！7. 豪華民宿與汽車旅館更是風起雲湧地設立，而客源卻是滾滾而來。

這種風氣也已悄悄地帶進休閒活動裡面，因為休閒市場之中也已興起一群群的新奢華主義信仰者之消費浪潮，他們渴望從商品／

服務／活動之中尋找「情感」的價值。此股浪潮乃因對於過去的休閒價值已不具有興趣，頂級的舊奢侈商品／服務／活動已逐漸褪去魅力，這股休閒主義奉行者基本上並非「敗家一族」，只是他們忠於最符合其本身品味與價值主張的休閒商品／服務／活動。

（十五）休閒美學活動

基本上，二十一世紀的人們生活上、心靈上與休閒行為上出現了結晶化的發展趨勢，也就是人們的休閒行為會出現兩極化消費主張，也就是非常在乎品牌形象（high brands）和極度不重視品牌形象（no brands）等兩種消費者認同。而極度不重視品牌形象的消費行為者，乃是因為他們的休閒價值／目標相當具體，全看休閒組織所提供的商品／服務／活動之價值是否契合其要求，而不再像以前迷信大品牌就是價值的保證心態，現在所要求的乃是要能獲得扎實的價值與非常特殊的附加價值。由於此一消費認知的消費行為在市場中乃是占有最大消費能力的族群，所以導致了「大品牌瓦解」而逐漸發展為更多隱秘與細分的品牌，也就是分眾市場的小品牌快速發展及消費行為變成分裂與不相通的情形。尤其在當代的網路、通信與電腦科技技術的發達，所造成的資訊流通加快，與取得品牌最新資訊之任務將會轉到消費者的一邊，而使得逆向、隱秘與細分品牌的選擇更為容易。在這樣的潮流之下，休閒者已不須在大眾與分眾當中做區隔了，也就是在生活美學與休閒氣氛之中，就可以吸引各個年齡層與所得階層的休閒者參與了，這就是未來的休閒商品／服務／活動須將少數人分享的知識與休閒經驗放大到隱秘的休閒處所／景點／興趣／體驗，以形成休閒美學部落化現象。

三、未來休閒服務典範的可能發展

基於時代變化與科技技術的高度發展趨勢，對於當前與未來的休閒服務的要求，已有許多證據與研究在告訴我們，未來的休閒服

務將會朝向專業化經驗的方向快速發展下去，傳統的休閒服務典範已不能滿足／符合新時代的休閒需求與期望，未來的休閒事業組織勢必會被休閒者／顧客所要求，必須發展出更具突破性的、創新性的新休閒服務典範。而本書所謂的休閒服務新典範（a new paradigm for leisure service delivery）（如**表5-1**所示），乃是基於休閒服務的專業性與自主性以爲尋求新的休閒服務定義，同時必須將之建構在顧客需求與期望的關注焦點、顧客關係及顧客滿意的議題之上，如此才能呈現出並提供其顧客具有感受性、感動性與感覺性之滿意與滿足的休閒服務品質。

由**表5-1**中，我們將會在未來的休閒服務模式之中，看到或瞭

表5-1　傳統的與未來的休閒服務典範

傳統的休閒服務典範	新的／未來的休閒服務典範
1.依活動規劃者／休閒組織的創意與構想，設計規劃出可供顧客自由選擇參與／消費的休閒活動。	1.休閒活動的規劃與設計之創意／構想，乃是衍自於顧客的休閒哲學、休閒主張與需求期望的要求或可能趨勢，而加以規劃設計出來，以供顧客選擇與消費者。
2.休閒組織所提供出來的休閒服務體驗，乃是根據休閒的自由自在與平等互惠之概念基礎，而爲規劃者所設計規劃，並爲休閒組織所提供給顧客自由選擇參與／消費者。	2.新的休閒服務體驗概念，除了以往的自由自在平等互惠的服務概念之外，更需基於社交互動交流與休閒顧客的經濟需要等概念基礎，而將休閒活動予以設計規劃與呈現給顧客進行參與／消費的自由選擇者。
3.休閒組織與活動規劃者乃依據其所認知的休閒行爲與休閒需求，規劃設計與提供一系列的活動方案以供選擇。	3.除了依據顧客休閒行爲與需求加以分析研究之外，並且秉持著超越傳統的需求滿足觀點，以及依據顧客個性化與感性化感動化基礎，而加以設計規劃與呈現給顧客選擇的活動方案。
4.休閒活動方案乃是借助於休閒組織資源及其第一線員工的服務作業程序，而得以直接提供給顧客體驗。	4.休閒活動除了借助於組織資源及第一線員工直接提供給顧客體驗服務之外，尚應訓練顧客成爲可以自我體驗與自我領導的能力，而不必然一定要有休閒組織的第一線服務人員在場引導進行休閒體驗。

傳統的休閒服務典範	新的／未來的休閒服務典範
5.休閒組織與活動規劃者在設計規劃與提供活動方案時，即應依照活動需求，提供給顧客參與休閒時所需的設施、設備與場地。	5.休閒活動的進行可以利用休閒組織所提供的設施、設備與場地之外，尚可以利用顧客所居住的社區之有關設施、設備與場地進行休閒體驗，而不盡然一定要在休閒組織所在地區進行活動體驗。
6.休閒組織與活動規劃者在有關活動方案的推動與參與活動裡，往往是扮演著活動的領導者身分，以為引領顧客進行體驗。	6.休閒組織與活動規劃者不但在活動裡扮演著活動領導者身分，更是扮演著活動資源與顧客休閒需求相結合的引領者／領導者及催化／鼓勵者之身分。
7.休閒組織與活動規劃者大都依照其本身或同業的設計規劃與推動之經驗，來考量其新的活動方案之設計與規劃作業。	7.除了參照本身與同業的活動規劃設計與經營經驗之外，最重要的乃在於須掌握到休閒市場與顧客的休閒行為變化趨勢，並參酌新的行銷與管理典範，加以設計規劃與經營管理者。
8.活動方案大都採取廣告、宣傳與促銷策略、價格策略的行銷模式，以開發顧客、激勵顧客與管理顧客。	8.當然行銷7P策略（商品／服務／活動、價格、通路、促銷、服務程序、休閒設備設施／場地與服務人員）是免不了要善加運用的，但是顧客參與規劃及協同商務模式的新的行銷策略，則是應予考量與採行的。
9.活動收入乃是休閒組織與活動規劃者進行活動方案規劃設計的主要決策因素。	9.休閒組織與活動規劃者所考量的決策因素除了活動收入之外，尚須有能力開拓更多的相關性收入來源，例如：商品收入、服務收入、專利／著作權之授權權利金、使用者付費、合作／聯盟之收入……等。
10.休閒組織與活動規劃者對於服務人員的服務品質大都採取稽核、監視與量測、及激勵獎賞方式來促進與提高服務品質。	10.除了傳統的稽核查驗、監視量測及激勵獎賞之品質管理策略之外，尚應開發員工潛能、鼓勵員工參與規劃設計、員工分紅入股與股利獎賞……等多重策略行動，以建立高品質高績效的企業價值與組織文化。
11.休閒組織與活動規劃者對於第一線直接面對顧客的員工，大都採取顧客體驗與服務計畫之計畫者與執行者的態度，當然其執行成效將會直接影響到顧客體驗價值與對休閒組織評價的高低。	11.休閒組織與活動規劃者除了仍具有對員工服務顧客之計畫與執行者的態度之外，尚須鼓勵員工參與設計與規劃的計畫行動，同時更重要的，會採取群體創意思考模式來激發員工之創意／構想，讓員工也具有計畫力與執行力，使全員參與休閒活動設計規劃以及提供優質的服務績效。

（續）表5-1　傳統的與未來的休閒服務典範

傳統的休閒服務典範	新的／未來的休閒服務典範
12.大都採取第一線員工直接面對顧客／活動參與者或社區居民，由第一線員工提供與鼓勵顧客／活動參與者／社區居民進行活動參與及休閒體驗。	12.除了直接面對顧客／活動參與者／社區居民，並提供與鼓勵他們參與活動與休閒體驗之外，更應鼓勵他們參與有關活動之設計規劃，以充分發揮顧客參與及體驗休閒的需求與期望，及滿足其要求。
13.大都會在活動結束之後，休閒組織／活動規劃者會針對活動績效（顧客參與人數、收入、利益）作評核，以作為次一個活動的規劃與設計方向與重點之參考，尤其對於財務績效之關注尤為重視。	13.除了評核活動績效與財務績效之外，尚必須經由顧客的消費行為／購買行為，以瞭解並掌握未來的休閒活動需要及其可能發展趨勢，而企圖能在次一個活動規劃設計裡，設計規劃出符合並掌握住顧客的需要方向，以為滿足顧客的消費／購買行為需求與期望。
14.活動的規劃設計乃以該活動的完成作為活動規劃設計任務的結束，惟其預算決算情形乃是休閒活動的重要評價項目，當然尚且應該包括顧客體驗滿意度、參與人數多寡、收益情形在內。	14.活動的規劃設計當然須在每一個活動的結束之際，做該項活動的績效評估，惟在此時代的活動規劃設計更應該考量永續性，尤其在活動之後的顧客服務與顧客需求的促進與提升，以及如何讓休閒組織的鄰近社區居民也能形成願意參與的意願，以形成社區利益共同體。
15.活動規劃完成之後的遊憩休閒活動之順利進行，並謀取財務績效，以維持休閒組織得以永續經營，為其最終的活動規劃設計與經營管理之目標。	15.須以市場／顧客及人性／感性／幸福／感動的角度來進行活動規劃設計與經營管理，同時要讓員工能夠與顧客／社區居民一起體驗休閒服務之價值，而活動結束之後的檢討基礎，不單單只考量到預算決算情況而已，更是要考量到社會與顧客的需要、社區發展、人性關懷、生態保育、環境維護等方面的需要。

解到一個事實，那就是在未來的休閒組織，必須及時將其事業或商品／服務／活動的定義與定位再做審視及修正，而且這樣的事業或商品／服務／活動的再定義與再定位，絕不會是僅做延續性的創新（sustaining innovation）而已，而是必須做一個破壞性的創新（dis-

ruptive innovation），也就是在未來要做一番大的而且很可能與原來的休閒組織定義與定位有極其不同的破壞性創新。因為未來的時代乃是資訊高度發展、休閒新主張與新哲學盛行的時代，若是仍然沿襲以往的思維及原來那一套的規劃與設計模式，勢必沒有辦法去滿足多變化、多元化與全球化時代人們的休閒需求。

　　未來的休閒活動規劃者應該跳脫出往昔的設計規劃思維，不應該老是依賴著以往本身的成功規劃與設計經驗，或是本身曾有過的創意，或是蒐集／價購他人的創意，因為這些創意／構想雖能夠稱得上是不錯的活動規劃方向，但是在未來的活動規劃不單單需要好的創意／構想，更是需要能夠瞭解休閒市場與顧客所期望與需求的顧客／消費行為，而且對於顧客需求與將之規劃設計成為能夠符合與滿足顧客需要，則是必須具備的智慧、經驗與能力。要能夠具備有此等智慧、經驗與能力的規劃者，乃必須是位專業的活動規劃者，因為唯有專業活動規劃設計能力的規劃者，才能夠設計規劃及提供給顧客與休閒社群滿足與滿意的休閒活動，而且在未來的休閒市場之中更為需要的活動規劃者，乃是要能夠成功地扮演著活動的促進者／帶動者之角色，而不僅僅是活動的規劃者角色，就能夠設計規劃出完美、符合顧客要求與滿足顧客消費行為的休閒活動。

◀◀社團幹部研習營
多認識自己一點、多瞭解所屬社團一點，社團是一種生命的觀念與態度，身為一個社團組織的幹部，期許自己能夠有深入的瞭解，才能找得到帶領社團的方向到底在哪裡。

照片來源：王香羚

第二節　參與休閒活動的顧客行為

　　休閒活動規劃中，對於顧客行為的瞭解將會有助於活動規劃者掌握到顧客的需要，而這個顧客的需要則涵蓋了顧客的休閒哲學與價值觀、休閒動機、生活與工作／休閒方式、個人人格特質、家庭／工作群體／族群／社區等社會因素在內，活動規劃者經由此方面資訊的蒐集、調查與分析，將會掌握到顧客之休閒行為基礎與發展趨勢，如此將可以為其所規劃設計之休閒活動加以明晰的定義與定位，如此其為顧客需要而加以規劃設計之活動，成功機會將可大為增加。

　　顧客行為可從許多面向來加以探討，諸如：心理學、社會學、人類學、行銷學、廣告學、商品管理學等，而這些學科在探究顧客行為（或稱為消費者行為與購買者行為）之有關行為背景知識、心理活動、需求心理、消費心理與消費行為等人們對於參與休閒活動之研究，將會有助於休閒組織與活動規劃者進行活動規劃設計，以及顧客決定參與各種休閒活動時的內在與外在因素的激發，與採行有關決策之認知與知識。

一、休閒產業領域中顧客所代表之意涵與名稱

　　休閒產業組織與活動規劃者、全體服務同仁和顧客之間，本來即需要建構綿密而扎實的關係網絡，而如此的顧客關係網絡更是該組織的商品／服務／活動正式上市行銷以供顧客參與體驗時，將會因組織之習慣或是組織所屬之業種特性，而將顧客的名稱或定義給予不同的稱呼，例如：客戶、參與者、顧客、消費者、來賓、會員、旅客、贊助者、使用者、訪客……等。然而不論是採取哪一個名稱，大體上均應存在著其所隸屬業種特性與關聯性，而且也隱含有休閒組織、活動規劃者與全體服務人員和其顧客之間所存在的權

利義務、服務方式、溝通模式、專業認知、休閒價值、從屬關係等範疇意涵在內（如**表5-2**所示）。

表5-2　休閒產業中對顧客的稱謂與意涵

稱謂	顧客對休閒活動的需求	活動規劃者應關注的議題
一、客戶（client）	1.名詞定義：客戶乃是被動性接受休閒組織與活動規劃者服務之顧客。 2.服務體驗：客戶與休閒組織／活動規劃者之間乃是相互依附，客戶大都相信活動規劃者的專業意見，所以客戶選擇體驗服務之項目大都受到休閒組織／活動規劃者之左右。 3.需求滿足：客戶的需求與期望大多由休閒組織／活動規劃者所創造或開發出來，自然依規劃者方案進行其需求的滿足。	1.須先要瞭解、鑑別與診斷出客戶的真正需求。 2.再依據專業知識與認知提供規劃者所判斷的客戶需求與期望，而予以規劃設計出來自認為可以滿足客戶要求的商品／服務／活動。 3.此種特性之活動規劃與休閒體驗服務之提供，大都依賴活動規劃者之專業權威來進行，少有開放予客戶參與之機會。
二、消費者（consumer）	1.名詞定義：消費者泛指主動購買及使用商品／服務／活動以滿足其需要之顧客。 2.服務體驗：消費者從休閒組織／活動規劃者所規劃設計、傳遞與提供的休閒活動中，自由選取符合自己需要的項目進行體驗。 3.需求滿足：活動規劃者或休閒組織只扮演提供休閒體驗項目供消費者選取，所以消費者得以其需要及選擇活動之權利來獲取體驗服務之滿足，而不受規劃者／組織之左右。	1.休閒組織／活動規劃者必須瞭解到如何保障消費者安全、舒適與高品質的體驗休閒權益之重要性。 2.再依此對消費者權益保護的前提規劃設計與提供傳遞高效率與體驗價值的活動方案，以供消費者選擇。 3.此一類型的活動規劃必須事先能夠與消費者進行溝通與瞭解，以確實掌握到消費者之真正需求，而所謂的溝通自然有消費者參與的意涵存在。
三、顧客（customer）	1.名詞定義：乃指顧客與休閒組織／活動規劃者之間建立了緊密的夥伴關係，雙方的利益乃基於互信互惠的基礎。 2.服務體驗：顧客乃基於需求的滿足與忠誠的關係，方能使顧客與休閒組織之間存有均衡互惠與相互依賴的關係，所以休閒組織與活動規劃者必須進行顧客需求分析與行為瞭解，而顧客對服務體驗評價之回饋則是規劃者之規劃設計重要依據。 3.需求滿足：休閒組織與活動規劃者	1.休閒組織／活動規劃者必須具有相當敏銳的察覺能力，以瞭解他們的真正需求與期望，也就是必須建構一套扎實而感動的顧客需求導向策略思維。 2.須和顧客之間建立互動頻繁且能深入瞭解他們需求與期望的互動交流關係網絡。 3.應該利用CRM（顧客關係管理）的技術，以扎根服務他們，建立互信互賴與高忠誠度的互動交流關係。

（續）表5-2　休閒產業中對顧客的稱謂與意涵

稱謂	顧客對休閒活動的需求	活動規劃者應關注的議題
	必須基於顧客導向之基礎，深入瞭解顧客需求，並依此規劃設計與傳遞符合顧客需求之商品／服務／活動，確保顧客之滿意、信任與忠誠度，並建構雙方互惠與夥伴之緊密關係。	4.但是在服務品質、及時服務、提供便利性與高體驗價值的議題上，更應全力以赴。 5.不管怎樣，均應以顧客為尊的顧客第一之具體理念，作為服務作業的基本議題。
四、參與者（participant）	1.名詞定義：乃指主動參與分享有關休閒商品／服務／活動者，休閒參與者與休閒組織／活動規劃者間存在有合作夥伴的關係。 2.服務體驗：參與者藉由合作與支持的基礎而參與有關商品／服務／活動之規劃設計與傳遞、體驗過程，使休閒組織所提供的活動方案得以提供給參與者進行體驗與滿足。 3.需求滿足：基於合作夥伴機制，活動規劃者與參與者之間必須能夠樂於共同分享，及活動方案規劃開放給參與者參與之開放決策模式，使雙方得以在活動理念與服務體驗方面相互為用，以確保參與者之滿足。	1.休閒組織／活動規劃者必須要能夠開發出符合參與者的意見與需求，同時也要將規劃設計與服務的理念開放給他們參與。 2.另外尚須將規劃設計與服務理念透過參與前、參與中及參與後的溝通，給予他們能夠分享的機會。 3.當然休閒組織／活動規劃者若能夠將組織願景、經營理念、企業責任與休閒活動預期價值／目標一併給予參與者的參與機會，則是抓住參與者成為忠誠的參與者／顧客的一項不錯的策略與戰術／技巧。
五、來賓（guest）	1.名詞定義：乃指受到組織／活動規劃者／全體服務人員之尊重與親切招待者。 2.服務體驗：需要雙向流暢的溝通方式，以符合其要求之服務，促能滿足其來賓之需求與期望。 3.需求滿足：本於充分的雙向溝通方式，以掌握來賓之需求並極力迎合其需求，使來賓得以得到滿足。	1.休閒組織／活動規劃者應讓每一個來賓相互融入於活動方案之中，使來賓與員工均處於融洽與水乳交融的活動情境之中。 2.在這樣認知之領域中，將會由於員工與來賓的雙向互動交流關係網絡中，徹底地瞭解到來賓的參與目標與需求所在，進而規劃設計出符合他們要求的活動方案，以供其進行體驗。 3.員工服務來賓，必須把他們當作家人與親密朋友般的予以親切、熱忱與尊重地服務他們。
六、會員（member）	1.名詞定義：休閒組織中繳付年費而成為可以獨享某些特殊權益或使用組織之場地／設施／設備或服務	1.休閒組織／活動規劃者必須將組織與活動的宗旨與目標予以充分溝通，讓會員能充分瞭解。

（續）表5-2　休閒產業中對顧客的稱謂與意涵

稱謂	顧客對休閒活動的需求	活動規劃者應關注的議題
六、會員（member）	者，乃稱為會員。 2.服務體驗：會員與休閒組織／全體服務人員／活動規劃者之間必須仰賴相當層次的友誼關係，而得自組織之商品／服務／活動中獲得個人化的相關服務，以為體驗其參與並繳納會費之組織的服務活動。 3.需求滿足：會員乃與休閒組織及組織各服務人員建立個人化的友誼關係，其所獲取之需求滿足也是經由此一關係得以達成，尤其互動模式更是具有影響力。	2.對於會員的互動交流網絡必須建構在良好的、多元的與積極互動的基礎上，方能對於會員的需要有充分瞭解，如此所規劃設計的活動方案才能符合其需求與期望。 3.給予會員的影響力產生空間（例如：服務方式、服務範圍、服務水準、服務價格、回饋方式……等），以利充分掌握他們的休閒體驗價值方案，並積極滿足顧客之需求與期望。
七、旅客（tour）	1.名詞定義：乃指前來參訪旅遊某個景點、設施、場地、活動方案者，具備遊憩與休閒的意涵在內。 2.服務體驗：他們或許參與某項活動方案，或許被鼓勵促進，或許不定時，或許自願地前來參與相關組織／活動規劃者所提供的活動方案，他們藉由參與該項活動方案而獲得其體驗價值。 3.需求滿足：由於他們可能是為促進活動所吸引，也許是自發性前來參與，所以休閒組織／活動規劃者應能不斷地規劃設計出新的活動方案以吸引他們，促使他們在體驗過程中能夠滿足需求，如此服務的優質化才能達成的。	1.休閒組織／活動規劃者對於旅客在旅遊過程中的舒適、自由、禮遇、尊重與高品質服務，乃是應該努力追求的方向。 2.這個方向在旅遊行程中與目的地、交通工具，特別需要將之納進活動方案內容之中，以全程的掌握與管理在旅客滿意之基礎上。 3.旅客在參與旅遊行程中的任何服務活動，必須加以注意的乃是要能夠使他們有個賓至如歸、休閒體驗與快樂愉悅的感覺，以感性與感動的服務技術滿足他們。
八、訪客（vistor）	1.名詞定義：乃指參訪或參與某項活動方案者，訪客具有參觀訪問與參與活動之意涵。 2.服務體驗：他們也許是固定參訪或參與者，也許是臨時起意者，所以他們具有被邀請、非正式／正式、自發性之服務體驗特性，休閒組織／活動規劃者須設法拉住他們、吸引他們成為體驗的常客。 3.需求滿足：他們前來參與活動並接	1.休閒組織／活動規劃者必須與訪客之間建構出相互尊重與積極正向的互動交流網絡，如此才能取得他們長期的支持。 2.訪客來參與活動時，應營造出他們能夠受到全組織與人員的尊重與禮遇之氣氛，使他們能夠在參訪中獲得其參與活動的目的與價值（例如：學習、文化、教育、成長……等）。

（續）表5-2　休閒產業中對顧客的稱謂與意涵

稱謂	顧客對休閒活動的需求	活動規劃者應關注的議題
八、訪客（vistor）	受服務／使用設備設施場地，自然需要組織與全體服務人員給予尊重、支持與貼心服務，而經由如此的互動交流，方得以滿足其參訪／參與活動的需求與期望。	3.在規劃設計活動方案時，對於訪客之禮遇、尊重與貼心服務則是要努力追求的規劃焦點。
九、贊助者（patron）	1.名詞定義：乃指長期性或定期性／不定期性支持或購買／參與休閒組織／活動規劃者所規劃設計與提供的活動方案之服務者。 2.服務體驗：贊助者一般而言相當忠誠於或支持休閒組織／活動規劃者，所以其服務體驗則有賴於緊密的互動交流關係，隨時以最符合贊助者之需求的商品／服務／活動提供其服務體驗之機會。 3.需求滿足：休閒組織／活動規劃者必須持續地規劃設計與提供贊助者，一個接一個能符合其需求與期望的活動方案，如此才能維繫其忠誠度。	1.休閒組織／活動規劃者必須不斷地提供符合他們個人需求與期望的商品與服務，以建立他們的忠誠度。 2.贊助者最需要的乃是要能夠受到尊重，所以他們才願意投資人力、物力與財力來支持休閒活動，當然他們不必然會成為活動方案的參與者或顧客，也就是他們主要焦點在受到尊重。 3.休閒組織／活動規劃者必須與贊助者之間建構起長期而永續的互動交流網絡，而最主要的乃是尊重他們，如此才能使他們樂意做個快樂而有成就感的贊助者。
十、使用者（user）	1.名詞定義：乃指前來參與使用或消費休閒組織所提供的商品／服務／活動者。 2.服務體驗：使用者大都將其參與有關活動方案之體驗行為當作一種持續性的消費行為，所以休閒組織／活動規劃者應與使用者之間建構一道需求滿足、相互依賴與互信互賴的服務體驗關係網絡，方能不斷地提供服務。 3.需求滿足：休閒組織／活動規劃者不需要與使用者間建構緊密互動交流關係，但是卻需要不斷地刺激他們的需求，並適時地提供其體驗、購買、參與的商品／服務／活動，當然若能建立起個人化使用需求，則最能符合其需求與喜好，也能充分體驗與擁有其商品／服務／活動。	1.休閒組織與活動規劃者（甚至於第一線面對使用者之服務人員也包括在內）必須要能夠持續不斷的進行創新設計與創新服務。 2.因為持續不斷的創新其活動方案，將可以滿足其使用者／顧客之個人的自由自在，歡欣愉悅、冒險成長與自發性的需求。 3.事實上，休閒組織與活動規劃者並不必然需要去與使用者維持雙向互動交流關係，也不必刻意去追求與他們合作、忠誠與相互尊重之關係，但是卻必須要創造出使用者之需求與期望，以開發他們的個人喜好。

（續）表5-2　休閒產業中對顧客的稱謂與意涵

稱謂	顧客對休閒活動的需求	活動規劃者應關注的議題
十一、涉入者（involvementor）	1.名詞定義：此乃指對於休閒組織／活動規劃者在進行商品／服務／活動之規劃設計與推展活動中的有關服務或活動方案內容，會有所特別關切及強烈建議者，其有可能是顧客、會員、消費者、旅客、訪客……等身分，也可能是購買者、經銷商、掮客、仲介商，更有可能是政府主管機關、利益團體、公益團體……之成員所扮演的。 2.服務體驗：他們需要經由他人參與或購買服務之後的經驗，以及他們主觀的評價觀感來進行服務體驗價值之評價，當然也有可能會親自參與，以獲取體驗價值之評價。 3.需求滿足：休閒組織／活動規劃者應對於顧客之特性（自我觀念、個人化特性、特殊專業知識）、商品／服務／活動之特性（時間承諾、價格、符號意義、潛在傷害性、潛在差的表現）及活動情境因素（休閒情境、使用／參與／消費／購買情境、時間壓力、社會環境），有所關聯性分析與瞭解，方能反應在活動方案，以滿足涉入者的主張與要求。	1.必須瞭解到涉入者的關注或涉入焦點所在，以及其涉入的來源。 2.涉入的來源不一定要太多的涉入者之個人涉入，但是顧客在體驗服務過程之中可能會有短暫的涉入，例如：對於某項設施之故障時他們要如何緊急應變，要花多少時間與精神才能回復到正常狀態，壓力與內心的掙扎。 3.所以在規劃設計活動方案時，將顧客／涉入者的參與體驗與否的決策有關情境予以納入思考及實行，以化解涉入者／顧客在決策過程之疑慮，並營造其決策之過程的經歷，而不是放在活動方案本身。 4.情境的自我關聯會結合涉入者／顧客的內部自我關聯，以創造其在決策的實際經歷之涉入程度。 5.所以活動規劃者與服務人員就應藉由環境的操弄，使情境自我關聯發揮作用，以影響顧客／涉入者之涉入程度。

二、參與休閒活動的顧客心理活動

對於休閒活動而言，休閒活動環境與顧客的心理活動，乃是影響休閒活動設計規劃與推展決策的不可控制變數，其對於休閒活動之市場、休閒組織的規劃設計與行銷推展策略，將具有相當大的衝擊力道，也是休閒活動之發展與市場行銷之機會與威脅的肇始者，休閒組織與活動規劃者與行銷策略管理者必須嚴肅地面對它，否則很容易淪為失敗或被淘汰的命運。

（一）顧客的心理活動

顧客的名詞意涵已如前所述，所以我們應該深切的認知到，顧客的參與／消費／購買之行為，乃是為求滿足其本身的需要而進行之活動參與行為，顧客具有多樣化的參與行為，乃是受到其千姿百態與千變萬化之心理活動所導致。顧客的活動參與行為不僅僅是經由其個人的參與活動而發生，同時在其參與過程中（包括參與前、參與中與參與後）所發生的心理活動之中，也因會受到活動環境之主觀客觀因素、自然環境、人文環境與文化環境的牽扯與制約，而在其參與活動的動機上、興趣面、情緒情境與參與意志等方面，則會存在於其參與活動的決策因素之中。

因此顧客在參與休閒活動的過程中所產生的心理活動，將會是顧客主體對於客觀的休閒活動及其相關事物，以及其本身對於參與休閒體驗的需求與期望之反應，也是主觀與客觀的統一。所以對於顧客的複雜多變與互相微妙影響的心理活動，將會直接地支配與影響到他們的參與行為，同時也會決定其進行參與的整個過程，這就是形成顧客之間的各有不同需求與期望的參與行為之重要因素。

1.顧客參與心理的認識活動

顧客的參與休閒活動心理過程，乃是以主體的顧客參與休閒活動行為中的心理活動過程，其乃是顧客不同的心理現象對客觀現實的一種動態反應，而顧客心理的認識活動則是顧客的參與活動之心理活動的第一步。事實上這個顧客參與心理的認識活動，乃是圍繞在如下的問題之中：（1）我為什麼要參與這個活動？（2）要在哪個組織或地方參與這個活動？（3）應該是在什麼時間點去參與這個活動？（4）參與這個活動是自己一個人去？或是和他人一起去？（5）參與這個活動到底要如何參與？怎麼參與？

這些問題的本質即存在有心理活動的作用，而且對數位時代的休閒顧客而言，他們相當重視理性與感性、感覺與感動的心理活動，而且是相當直接的，因而休閒組織與活動規劃者對於參與活動

的顧客參與行為之心理現象與規律，則必須將之納入在活動之規劃設計與行銷推展活動之中，如此才能提供符合顧客需求與期望的活動方案，也才能為休閒組織創造永續經營的根基。事實上在休閒市場中，不管是簡單的或是複雜的顧客心理現象，應該是均離不開顧客在參與某項休閒活動之周圍的情境或現象在顧客心理或腦中的反應，例如：顧客在參與某項活動時，從選擇決定與進場時即會在腦中呈現該項活動方案的整個過程，以及該個活動方案所存在的各種客觀的或主觀的心理現象，當然這些心理現象會是極其複雜的、多元化的（例如：要參加嗎？用什麼方式或身分去參加？該項活動的價值主張如何？有可能是哪些層級的人參與？參加的動機如何？活動過程中人際關係的互動交流機制如何？要花多少時間？要多少經費？……等）。

這些複雜而多元的心理現象乃源自於看到活動廣告／報導才產生的，也就是從認識休閒商品／服務／活動開始，而這個認識活動的過程事實上乃影響著顧客參與心理與行為的重要基礎，而這個活動方案的認識心理過程，大致上應包括有對活動方案的感覺活動、知覺活動、關注活動、記憶活動與思維活動等顧客參與心理的認識過程（如**表**5-3所示）。

2.顧客參與心理的感情與意志活動

顧客對於休閒活動方案的理性與感性認識過程一旦完成，並不代表著他們就會立即採取行動進行參與／消費／購買該項活動方案，因為顧客在歷經認識過程之後，尚且會思考／評量此一活動方案真的符合他們參與休閒活動之動機或價值嗎？而在如此的思考／評量過程就是顧客感情活動過程，而且在歷經感情過程之後，尚須經過顧客心理的意志活動過程。所謂感情與意志活動過程就是顧客在進行參與心理活動過程，如：（1）顧客是否真的想參與？（2）參與之目的與動機相符？（3）參與時是否要有能力自覺的支配或調節其經費／體力／時間？（4）有能力克服困難而去參與該項活動？（5）假如參與了該項活動，是否就可以滿足本身的需求心理？

表5-3　顧客參與活動心理的認識過程

認識過程	活動過程的心理反應
一、感覺活動	1.這個過程乃是顧客對於休閒活動方案之參與的最早期反應，同時這個過程乃是休閒活動方案直接引起顧客的感覺活動，也就是引起顧客對於休閒活動的屬性或定位之一種反應活動。 2.一般來說，顧客大都對於活動方案的感受與感覺（甚至於行動），乃源自於其個人的感覺（例如：視覺、聽覺、觸覺、味覺、嗅覺等方面），而針對活動方案之有關資訊進行理性與感性的判斷，因而形成顧客對於活動方案之個性化反應。
二、知覺活動	1.這個過程則是經由感覺過程而促使顧客對於其所關注的活動方案之整體或總體印象的呈現或獲取之過程。 2.一般來說，顧客在感覺知覺的過程中，會對於活動方案之外部特徵及休閒組織／活動規劃者傳達的價值與目標有所認識與瞭解，而在這個過程中最重要的會對於其所關注的活動方案有所記憶及思考，此系列的心理過程對其採取參與活動之決策具有相當的影響力。
三、注意活動	1.當顧客對某項活動方案有所感覺與知覺之際，並不是代表著其對此時所有的活動方案有所感知，因為他大概只能對某一定的活動方案有所感知而已，而對於某一定活動的感知乃是對其有關的方案內容與其所傳達的意涵有所集中與注意之過程。 2.一般來說，顧客對某項活動方案的某些內容與傳遞價值，因強烈的感知而引起對某項活動方案的注意，就是在眾多的活動方案之中，由無意識的注意轉向為有意識的注意，因而在這個強烈的感知刺激情況下，使得他會對其發生特殊之感知過程。
四、記憶活動	1.當顧客對某項活動方案有特殊之感知過程時，其心理常會引起相當的記憶，諸如在過去曾參與過或體驗過的活動所帶給他的回憶，常會在其思考或心理中泛起陣陣的回憶。 2.一般來說，記憶／回憶有助於淨化顧客的認識過程，因為依照顧客以往的認識、印象、經驗與感受，將會快速地加重其對某項活動方案的感覺知覺與注意程度，也就是有助於其認識過程的發展。
五、思維活動	1.當顧客對某項活動方案內容在進行認識之際，不單是從該活動方案的外在形象（企業與活動形象）、美麗型錄／導覽解說／摺頁及組織人員所極力傳遞的語文／文字／影像／圖檔等方面的認識而已，尚且會由該活動方案的特殊性、價值性與本身參與／體驗之目的來進一步認識，也就是針對某項活動方案予以全面性以及本質性的品質均加以認識，也即為思維／理性認識的過程。 2.一般來說，顧客在經由對活動方案的本質、屬性、目標、價值與整體形象的認識過程之後，大都會運用分析、綜合、比較、概括、推論、判斷與決策等思維過程。而且當顧客參與某項活動體驗時，將會有哪些體驗價值與成果進行評估、衡量與選定，此一思維活動的過程也在其選定時圓滿畫下句點，也就是在此思維過程結束時，便已完成了整個認識的過程。

（1）顧客參與休閒活動時的情緒活動

顧客情緒表現程度大致上有三種：A. 積極的情緒，容易表現在其參與休閒活動的積極態度上，而積極的情緒能夠導引顧客參與休閒活動的欲望，進而促成其消費／購買行為的發生；B. 消極的情緒，也會表現在顧客進行參與休閒活動之消極態度上，消極的情緒能夠壓制其參與的欲望，也就是阻礙顧客進行消費／購買行為的發生；C. 雙重的情緒，也就是在某一個決策因素上滿意而在另一個決策因素上不滿意之情緒，可能會同時存在於顧客的消費／購買行為中，至於如何左右到顧客的參與心理決策？則要看到底積極情緒比消極情緒大或小的情形而定，若積極因素多於消極因素，當然該顧客會傾向積極參與該活動方案，反之則走向消極參與之決策。這種例子很多，如某甲想參與某個活動方案時，若他對參與費用太高而感到不滿意，但卻認為若參與時，他會有機會走入他預想的社交圈，幾經思考，他為及早踏入該社交圈，因而不將參與費用太高當作決定因素，最後他還是參加了該項活動。

顧客參與休閒活動時之情緒反應，事實上並沒有辦法具體的呈現出來，但是休閒組織／活動規劃者是可以透過顧客消費／購買行為的研究，由顧客的言談舉止與表情反應方面之喜、怒、哀、欲、愛、惡、懼等七情表現，而予以瞭解與判斷其情緒活動到底是積極的情緒、消極的情緒，還是雙重的情緒，進而執行其活動方案之規劃設計作業。

（2）顧客參與休閒活動時的情感活動

顧客的感情過程應該包括有情緒活動過程與情感活動過程兩種，雖然顧客在進行活動之體驗時，主要乃是表現在其情緒狀態上，但是一般來說，顧客往往在其參與決策的最後關頭，也會受到情感狀態的影響。而影響顧客的消費／購買行為決策之情感因素乃是多方面的，例如：顧客對於休閒組織的品牌情感、活動設施的安全／清潔、第一線服務人員的服務態度，乃是能夠發展出顧客的正面而積極的情緒，反之則會是負面而消極的情緒。同時顧客參與休

閒活動之思維能力、決策類型、人格特質，也會影響到顧客感情過程的狀態，例如：顧客評量活動方案內容能力的高低、對活動的滿意度評量水準高低、決策行為之快慢或單純度複雜度、人格特質等，均會左右其參與決策的快慢或參與活動時之情緒高低。

顧客參與休閒活動時的情感活動也存在於顧客心理背景因素（例如：生活經歷、工作或事業生涯成敗、夫妻／親子之親疏情形等）之中，因為這些心理背景因素很容易左右到顧客是否參與活動的決策，而且即使參與了休閒活動，也易於影響到參與過程之成敗，例如：因小孩參加大學入學甄試不順時的心情不佳情況下，參與自強活動，將會是難於盡興，而偏偏在這個時候又遇到第一線服務人員愛理不理，就會發生將其情感活動引到負面／消極的方向，甚而影響到以後再參與的態度。

另外顧客參與休閒活動的另一項不可忽視的社會性情感因素也是不可不注意的，而所謂的社會性情感因素乃指社會的價值觀、道德觀、理智與真善美感等方面，此些社會性情感因素不易掌握到其脈動或趨勢，但是活動規劃者卻不得不加以考量，因為許多的休閒活動之規劃設計若是逸出了此些情感因素時，將會遭受到顧客、社會、輿論、媒體、壓力團體及行政主管機關的左右、制約甚至撻伐，例如：墾丁春天吶喊之搖頭丸事件與男女失去應有道德規範事件、在台灣辦理裸體露天海上活動……等。

（3）顧客參與休閒活動的意志活動

顧客參與休閒活動的意志活動過程大都具有：A. 意志過程與顧客參與休閒活動之目的性相關聯性，及B. 意志過程與顧客之克服困難性相關聯的特徵。顧客為什麼要參與休閒活動？乃因為他們想要滿足其某方面的休閒需求與期望，而不是他是被動的被拉去參與休閒活動；另外顧客在決定參與某項休閒活動時，應該是在沒有困擾阻礙的情形下參與的體驗活動，雖然在他下定決心參與時，無論是內在因素（例如：經費、時間、體力、感情因素……等）或外在因素（例如：社會眼光、道德觀、價值觀……等），均應已經予

以克服與排除，否則顧客應該不會去參與的。如上所說的就是參與活動方案時的意志活動過程，所以這個意志過程乃是顧客的心理狀態與外部動作有了調節作用，而此一調節作用乃包括了：A. 可以導引顧客為進行消費／購買行為所需的情緒與行動，B. 也可以制止顧客進行與參與活動的消費／購買行為目的之情緒與行動。

顧客進行消費／購買行為的意志活動大致上來說，應可分為兩個層次，也就是顧客的消費／購買行為決定的層次及顧客進行消費／購買行為決定層次。顧客的消費／購買行為決定層次乃是顧客意志活動的起始層次，此一層次主要在五個方面予以呈現出來（如圖5-1所示）；而顧客的進行消費／購買行為決定層次則為顧客意志活動的第二個層次，這個層次乃是進行參與活動決定的層次，也就是在其決定進行消費／購買之決策時，即已要展開實際的消費／購買行為。

3.顧客參與心理的感知活動

一般來說，人們所具有感覺除了上述所稱的五種（觸覺、聽覺、嗅覺、味覺、視覺）之外，尚有不少的感覺也是休閒組織／活動規劃者所應加以關注的（此等其他的感覺例如：方向感覺、平衡感覺、舒服感覺、安寧感覺、快樂感覺……等均是）。不論是哪一種感覺均會是經由信息持續不斷的輸入在人們的腦波中，但是人們必須從眾多的信息中予以篩選，將不必要的、額外或干擾的信息予以排除，而免於人們的大腦負荷過重而發生行為、思維與決策的失常現象之危機。

一般而言，顧客在選擇某項休閒活動時，其感知作用會受到感知的想像結構因素所影響，而此等感知想像結構因素為：（1）感知的主體性，乃是顧客個人所獨一無二的世界觀，更是主導顧客的休閒活動參與動機與態度以及參與決策與行為的重要因素；（2）感知的訊息分類，乃是顧客的預先判斷其參與某項活動方案的過程，而將其所獲得訊息予以組織成為某些相關的活動方案；（3）感知的選擇性，乃是顧客經由大腦從眾多的活動方案中挑選其所認

147

1. 參與休閒活動之需求	2. 投入變數（認識感情過程）	3. 知覺變數（意志感知過程）	4. 學習變數（反射學習過程）	5. 產出變數（參與決策過程）
	・物的刺激：實質價值／功能（例如：品質、價格差異性、服務、參與的可行性）。 ・象徵的刺激：心理因素、品牌形象、感情因素等。 ・社會的刺激：社會、文化、家庭、道德、價值、團體等。	・注意。 ・刺激的曖昧性。 ・知覺的偏誤。 ・明確探索。	・動機。 ・品牌理解。 ・品牌選擇標準。 ・對品牌的態度。 ・對品牌的購買意圖。 ・對品牌的信賴度。 ・參與後對品牌的滿意度。	・注意。 ・品牌理解。 ・對品牌態度。 ・對參與活動的意圖。 ・參與活動。

個案舉例

（1）張三想參加志工休閒活動，以回饋社會與獲取心靈昇華與積極進取精神。

（2）張三看到媒體報導某大醫院召募安寧病房志工，他為求既可休閒又能在求名心理上獲得滿足，因此決定報名參與該項活動，但是在進入該醫院安寧病房參訪之後，他經由對該項活動的認識過程與感情過程，所產生的動機、需求心理與現實有些相違背，或是不能滿足其動機要求之情形，例如：安寧病房志工不符合其原先動機，因為他看到的志工充其量只可以說是個免費看護工，而且醫院正職人員卻是當個「英英美代子」。

（3）這個時候，張三就會調整其動機與感情活動，因為本來就有多種動機會互相干擾，若此時張三缺乏意志的努力，以針對其參與此項志工活動的主導動機做評估與權衡時，則會動搖其參與該項志工活動之意志與感知過程，如此張三就會退出參與該項活動了。

（4）結果張三有考量若他不排除對該醫院的不良作法之感知時，就不會參與此項志工活動，但是他看到安寧病房的病患所亟待親友關心與鼓舞其光彩走完人生之希望，則他心底裡產生了一股「我不幫他們，誰能夠幫他們？」及我本來就是要來做志工休閒活動的，又何須去介意世俗的醜陋？

（5）最後，張三就把志工活動本就是犧牲自我以幫助為社會或親友疏忽的病患，何必去計較他們的親友之冷漠及醫院正職人員的勢利眼？因而排除了當初不平與不甘心之心理傾向之思維，而毅然決定投入這個志工活動。

圖5-1　參與休閒活動之消費／購買行為模式

同的活動方案，而這個選擇性乃是主觀性的選擇；（4）感知的期望性也就是顧客在其個人化的特殊解釋方法所期待的訊息；（5）感知的過去經驗，顧客過去所參與休閒活動的經驗，乃是其在進行參與某項活動方案選擇決策時，將經驗（已知）的感覺作為他所想參與活動的經驗（未知）之反應。

所以顧客參與休閒活動的感知作用，乃是顧客將其決定消費／購買行為建立在其所選擇的訊息基礎之上，顧客會透過個人所位處的環境資訊而有不同的決策，同時每個顧客均有其不同的看法，於是乎有的顧客以品質期望作為其依據，有的則以價格高低為指標，更有的以參與的便利性為考量重要因素等，凡此等的顧客參與休閒活動之感知作用均是產生不同的反射作用。韋伯（Weber）定律則是說明了「人們依賴於最小的察覺刺激變化之大小」，也就是某種活動方案若是發生了某些變化時，卻被其顧客（含潛在顧客在內）所發現，則會產生一種非常強烈的刺激，而伴隨著一個更為強大的變化，但這種情形就如同：（1）「當顧客要求總應付帳款一百零五元而要求去尾數方式付款給你的5%折價方式，應該會比總價一萬零五佰元同樣給予5%（即五百元）折價方式來得更為強烈反彈」的情況一樣；（2）主題遊樂園門票非假日促銷價由四百九十九元降為三百九十九吸引顧客來園參與的策略；（3）餐飲定價由五百元改為四百九十九方式，雖然只有0.2%折價，但卻頗能引起顧客的注意。

感知往往是和現實有所差異的，因為現實乃存在人們的大腦之中，若是有一個感知／感覺同時存在於不同的人們／顧客，由於人們對於感知／感覺資訊的處理與分析方法各有不同，所以每個人所使用的解析或反應出來的選擇，就有所差異，因而其現實就會和感覺／感知有所不同。這種例子在休閒活動方案中相當多：（1）同樣是打麻將，有人將之定位在休閒或益智，防止老人癡呆，更或是賭博；（2）人體藝術畫展，則有藝術眼光與色情眼光之評價；（3）高爾夫運動，有人當作休閒、運動、健身，但也有人說是有錢人的

炫耀運動或違害環境保護的殺手。

4.顧客參與心理的反射活動

　　人們的心理反射作用,則是在人們有所感知之後所產生的,反射的過程則是爲了去解釋更高層次的學習理論,例如:人們在學習的過程中,有所謂的思考從某項行爲以爲獲取某項獎賞或是避免某項懲罰的操作性反射作用。然而在一般情況下,顧客參與活動決策,往往其大腦就能夠很快地做出決定,什麼是值得去參與的,什麼是不值得參與的,雖然他也許會在進行參與活動決策之時,周遭就有許許多多的活動方案供其選擇,但是他會對其中大部分的活動方案無動於衷,這乃是這些被摒棄的活動方案之訊息到了他的大腦之前,就被他的感覺所篩選過濾掉了。而當休閒組織/活動規劃者提供給顧客選擇之活動訊息時,顧客大腦所獲取的訊息也許並無法給顧客完整的意念、意象或景象,然而這些空隙就會被顧客的感知(例如:想像、經驗、價值觀、感受性、感覺)所填補起來,因而顧客的認知將不再只是一個照片或是景象而已,反而成爲顧客所想像的系統或是結構。

　　事實上顧客參與休閒活動的反射作用可分爲兩個層面來說明:其一,就是反射作用的操作性條件:操作性條件的反射作用之基礎,乃在於強化人們/顧客的學習概念,例如:某個人當他參加了某個組織主辦的社交活動之後,所感受到的滿意度或滿足的感覺,將會是他以後會再選擇該組織所主辦的活動方案,或類似活動方案之選擇與決策的參考指標。所以說,這樣的概念乃是爲顧客參與休閒活動注入一股積極性/正面性的加強作用,也能爲下一次他會因「條件反射」而再度去參與該類活動方案。當然積極面的條件反射作用越大,他再度參與的機會越高,反之則會對類似活動方案顯得興趣缺缺。所以如果顧客參與誘因/獎勵性(指:滿意度、滿足感)起了有效的作用時,顧客就會爲他自己謀取參與休閒活動之欲望更爲強烈,例如:許多歌星不論到國內的任何角落,甚或到國外,均會引起其粉絲的追逐,而不計時間與金錢的花費。

其二，就是反射作用的認知學習：認知學習的重點一般而言並不在能夠學到多少，或是什麼，而是著重在怎麼樣能夠學習到之基礎上。認知學習乃是因為是自動發展的有意識過程之理論，所謂的認知學習基本上應該具有五個要素：學習的動力、學習的暗示、學習的反射、學習的加強與學習的保持力，而此五大要素乃是促進學習技巧的操作項目，每一位顧客經由上述五大要素的認知學習，將會將其訊息深深地烙印在其大腦之中，而將之儲存記憶起來，就如同電腦記憶體或資料庫一般，給予顧客參與休閒活動之前，有了巨大的回憶／想起往昔他曾參與過的效果／事物，因而促成其參與活動之決策。

5.顧客參與心理的學習活動

顧客參與活動心理的學習，並不意味著是在教室、講堂或研討會中所學習得來，而是大多數經由參與活動之經驗與體驗價值所累積得來的。例如：（1）曾參與過的活動之體驗價值，將會是顧客作為判定下一次是否要再參與該組織所主辦的活動，或是類似的活動之依據，而這乃是他們經由實質體驗而學習得來的經驗；（2）休閒組織經由廣告信息的傳遞期以獲致顧客的青睞，不一定代表只有對商品／服務／活動能成功，例如二十世紀末的金蜜蜂多瓜露以藝人白冰冰及every-day廣告詞深深撼動消費者的心，不但多瓜露成功站上該業種第一品牌，同樣地白冰冰也一炮而紅；（3）也有些商品／服務／活動利用廣告明星代言，但是其商品卻是失敗的，然而卻捧紅了代言者（例如：Cinzano酒以Leonard Rossiter和Joan Collins代言，商品銷售業績不見起色，但兩位代言人卻成了大明星，因為消費者關注的乃是Cinzano的競爭對手Martini的廣告策略。而不是Cinzano酒的價值）。

顧客參與心理的學習活動主要因為自主反應（反射）可以學習，而且反應出來一個事實，那就是非條件的刺激會導致一個非條件的反射，例如：（1）有人說不能戒掉喝茶的習慣就很難戒掉抽煙的習慣；（2）某個音樂伴隨某組織的任何商品／服務／活動出

現在電視廣告中，久而久之只要該音樂出現，人們便直覺地以爲是該組織的商品／服務／活動之廣告；（3）垃圾車播放「少女的祈禱」歌曲，讓人們一聽到「少女的祈禱」歌曲時，即直覺地認爲垃圾車要來收垃圾了。

當條件刺激不再激起條件反射時，就會發生廢除的效應，就如某項新的刺激與目前現有刺激所引起的反射作用相類似或相同時，就代表著這個新的刺激和既有的刺激已呈現出普遍化的效應。例如：（1）一個新的商品品牌有點類似某個知名品牌時，易引起消費者的反應；（2）一個新上市的商品包裝若和競爭對手商品包裝有些類似，易引起消費者的購買／消費；（3）一個新上市的休閒活動有點類似於某項活動時，易於引起休閒參與者的參與。但是這個普遍化效應卻存在於顧客的辨識能力之學習過程，進而使得顧客有區別或分辨的能力／反應，這個區別能力的形成也就是顧客的學習活動之過程，當此過程已告形成時，休閒組織／活動規劃者也就必須相對地培養出其商品／服務／活動設計規劃的辨識能力，以和其競爭對手做比較，不論如何就是要採取積極性操作條件的反射作用，將其商品／服務／活動刺激能夠予以延長一段更長的時間，促使其顧客能夠有更多的積極參與行爲。

▶▶桌球運動

桌球又稱為 Flim Flam或 Goosima，1890年英人Jame Gibb從美國帶回賽璐珞球代替軟木球。當時因使用糕皮紙做成的球拍，所以打起來類似「乒乓」的聲音，故又有了乒乓球的別名。

照片來源：黃耀祥

　　但是顧客參與心理的學習活動也因為：（1）須具備有參與行為之變化或反應傾向，及（2）須能產生出外在的刺激，即因發生了外在刺激方能促其參與行為之變化，所以顧客學習活動的外在刺激也是會隨著顧客的學習活動而產生其參與行為的變化，因而休閒組織／活動規劃者就應該思考如何激起顧客的外在刺激，方能促使其顧客的參與行為之變化，例如：應該注意到活動方案的反應傾向、成熟狀況及參與者的短暫參與心理，乃是沒有辦法給予外在刺激之學習價值。

第六章 顧客休閒需求與行為（Ⅱ）

Easy Leisure

一、探索顧客的顯性休閒行為

二、釐清顧客生命週期變化中的休閒行為

三、瞭解顧客休閒需求概念

四、認知顧客休閒需求類型

五、學習顧客休閒需求評估的概念

六、界定顧客休閒需求評估的程序

七、提供顧客休閒需求行為分析與評估方法

▲ 聲暉庇護工場開幕名人義賣

政府是要協助身心障礙朋友，透過名人義賣，除了為身心障礙朋友福利支出工作籌募經費之外，也希望藉著身心障礙者的服務，以迎接希望的精神，鼓勵身心障礙朋友努力與勇敢的邁向社會，開創自立自我發展的燦爛人生。

照片來源：彰化縣聲暉協進會方乃青

　　顧客的休閒行為有許多的含義，有時它可能指的是一門學問或是學校教育學程中的一門課程；有時卻是針對的顧客的想法、感覺與作為／決策，以及影響到此三者間的一切事物。然而休閒組織與活動規劃者卻應該將顧客行為當作是顯性顧客行為（overt consumer behaviours）的特定意涵，也就是指顧客在休閒行為之可觀察及可衡量的行動或反應，所以我們要指出的乃是所謂的顯性顧客行為，與情感或認知完全不同，顧客行為可以由顧客的外在行為加以觀察，而不是如同情感或認知活動乃屬於顧客的內在心理的一個或多個過程一樣。

　　而顧客要怎麼樣選擇休閒活動方案？影響到顧客決策的要素有哪些？休閒活動的消費行為與購買行為又有哪些差異性存在？這些問題大都和顧客的顯性行為有所相關，雖然在學者專家與休閒產業業者之間，大都尚未發展出合適的分析或評量的模式，但是卻是行銷專家、休閒組織與活動規劃者不得不努力去瞭解這些顯性的顧客行為（顯性行為）與顧客的心智行為（情感與認知）之間的影響情形。

　　本章將要探討影響顧客休閒行為的相關因素，首先乃是探討顧客行為分析，以瞭解休閒活動的顯性行為之意義；其次將分別由兩個角度來探討顧客的休閒行為，也就是由消費者的角度與購買者的角度來探究顧客的休閒行為。

第一節　顧客休閒行為的分析

　　首先我們從顯性顧客行為談起，所謂的顯性行為，是形之於外且可以讓人感覺或觀察得到的行為或行動。因此休閒活動之顧客在其進行休閒活動之顯性行為中，應該是包括著該休閒活動之顧客的消費／購買、參與、使用與體驗等行為在內，而且可能是前述各項動作之一種或多種在內之複雜的動作組合。如同顧客到日月潭涵碧

樓消費，雖然只是住宿行為，但是卻是需要許多相當複雜的行動，方能夠決定到涵碧樓住宿一晚，而這些複雜的行為有資訊接觸、訊息交換、資金取得、旅館接觸、商品／服務／活動接觸、交易、消費與使用等行為類型。

顯性的顧客行為乃是值得休閒組織與活動規劃者努力研究的課題，在研究這個顯性顧客行為時，應該先確立三個層次的問題：1. 第一個層次即為決定所要分析的適當層次，也就是對於休閒組織所規劃設計及推展行銷的商品／服務／活動到底定位在哪個層次？是局限在顧客的休閒行為動機？或是其購買／消費／參與／使用的全部行為？當你所要定位與分析的層次一經界定，即代表著活動規劃應予以深入蒐集資訊／資料，並妥予分析與瞭解其顧客的需求與期望之所在。2. 第二個層次乃在於顧客本身的消費／購買行為或是整個產業／市場的消費／購買行為。因為這個定位乃在於區隔出活動規劃者所規劃設計的休閒活動，到底是要滿足／符合個別的顧客？或是國內的產業／市場？或是全球市場？3. 第三個層次則是顯性行為和顧客的情感與認知之間，到底有哪些具體互動或影響的關係？因為這些問題雖然尚未經產業、學者專家證實其間的影響力，但是卻是活動規劃者在進行活動規劃設計與行銷推展時，不得不正視的顧客心智行為（情感與認知）與行銷策略的重要課題。

一、顯性的顧客休閒行為

顯性的顧客休閒行為乃是顧客休閒行為分析中的重要項目，因為任何一個休閒商品／服務／活動想要能夠進行有效與成功的行銷策略，就應該瞭解到要怎麼樣去維持或／與改變其顧客社群的消費／購買行為，而不僅僅是寄望於如何維持與顧客之間的情感，或他們對於你的組織／商品／服務／活動之認知與忠誠度／滿意度，就可以使你的活動方案能夠順順利利地上市行銷與推展！這個原因乃在於情感與認知對於顧客行為的影響力雖然存在著，但是卻不是相

對的穩定，因爲顧客雖然想來消費／購買／參與你的休閒活動，但是卻是僅止於「想」的階段，卻未能付諸「行動」，或許他們受到其決定休閒行爲的複雜因素（例如：關聯性、差異性、時間壓力、生命週期的變化、休閒行爲的特殊性等）所影響其決策，以至於有可能選擇其他組織的活動方案或你的組織內的其他活動方案。

（一）顯性的顧客行爲模型

依據休閒活動的行銷活動觀點，將休閒活動的消費行爲過程與購買行爲過程視爲一系列的認知事件之後所發生的一項顯性的顧客行爲，一般稱之爲採用、參與、購買或消費。而所謂的消費／購買過程（如圖6-1所示），乃將認知變數（例如：知曉、理解、興趣、評估、相信等）當作是商品／服務／活動之行銷重點，當然此等變數也爲活動規劃者與行銷策略管理者的活動規劃設計與行銷推展之主控重點。依據消費／購買行爲來說，活動規劃者與行銷策略管理者必須將此等變數的出現頻率予以增強，並據以擬定其活動規劃設計與活動行銷推廣的策略與戰術戰略。但是休閒組織與規劃者／策略者也必須要認知到，改變認知變數／過程的策略與戰術戰略，是一個有效的中介步驟，但是最重要的乃在於企圖改變顧客行爲，才是應該追求的方向，因爲唯有改變顧客的休閒決策，才能爲其組織／商品／服務／活動創造獲利的空間。

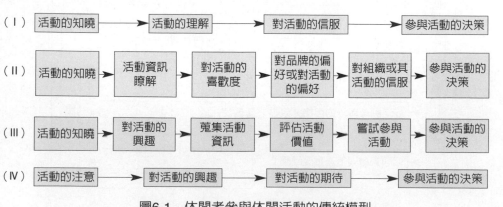

圖6-1　休閒者參與休閒活動的傳統模型

（二）顧客參與活動決策過程

顧客參與休閒活動的決策過程（如**圖6-2**所示），乃是說明參與休閒者為解決其所面臨的問題，或實現其生涯與休閒的需求與期望，而進行的一連串顧客參與休閒活動的行動，也就是顧客選擇特定組織品牌或活動品牌而進行休閒活動的一系列過程。在此過程裡

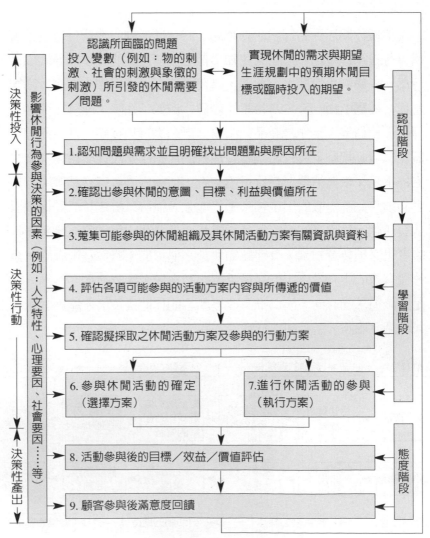

圖6-2　休閒活動參與決策的過程

所構成的參與活動之決策過程要件，除了參與活動決策過程之外，尚包括有影響決策過程的有關因素在內。

1.顧客消費／購買前階段

顧客消費／購買前階段也就是參與前的認知階段，在這個階段的決策行為類型，大致上乃指基於休閒者的心理上、生理上、社會上、文化性與市場上所認知到參與休閒活動的問題點／瓶頸，或是基於休閒者本身的生涯規劃所預期或受到休閒活動資訊的刺激，因而瞭解到其為何要休閒？要選擇哪類的休閒活動？當然經由如此的問題與需求認知之後，就會導致或引發休閒者的休閒需要與休閒目標／價值之出現，如此方可進入決策性行動之學習階段。

2.顧客消費／購買階段

顧客消費／購買階段也就是正式參與活動決策的學習階段，在這個階段需要經由所想參與的活動方案之規劃設計與行銷推展的組織，及其所推展的休閒活動方案之有關資訊與資料的蒐集，並且進行參與方案的評估，以掌握到休閒組織／活動方案所可能傳遞的價值之訊息，並加以評量是否符合其需求／期望與問題解決之目標。若是例行性的計畫參與活動之決策時間，將會大為縮短其決策時間與步驟，然而非例行性／計畫性的活動方案資訊蒐集與決策之時間與步驟，則會有一段較長的處理（processing）時間，所以休閒組織／活動規劃者與行銷策略管理者就應該要將其策略的運作放在參與決策過程的各個步驟，而不是僅僅注意到最後的購買／消費決策，如此較易於掌握到顧客要如何參與活動的各項問題。

當然顧客參與活動策略的確定，也就是在其確定的時刻裡，應該考量到其所想參與那個組織與那個活動方案的確立，在這個階段，仍然會受到其人文特性、心理要因與社會要因等因素的影響。經由參與決策確立之後，自然就進入了正式參與其所選定的活動方案之參與（即消費或購買）階段，在這個階段，休閒者也會有所謂PDCA循環之內涵存在（例如：參與計畫、步驟、資源與體驗評核）。

3.顧客消費／購買後階段

在這個階段就是休閒者參與休閒活動的態度階段,在此階段,休閒者將會將其參與之後所感受到、感覺到或量測到的體驗價值做一番評估,同時會將其參與／體驗的經驗傳遞到其人際關係網絡裡的親朋好友、師長同學與同儕,使他們對其參與過的休閒活動及其組織之活動方案內容、價值與意涵有所瞭解,而這個資訊將會影響到他們的休閒決策;另外有些休閒者也會把體驗的經驗或建議主動回饋給休閒組織／活動規劃者,以為次個活動方案的決策參考。

(三)顧客的休閒決策形態

顧客對於參與休閒商品／服務／活動之偏好決策形態有許多種類,而這些休閒活動偏好的決策會受到有關休閒活動資訊的不確定性(uncertainty)、複雜性(complexity)、社群中的衝突性(conflict)、財務的風險性(risk)及以往休閒經驗(experience)的影響(如圖6-3所示)。由於這五種情況將會導致顧客休閒決策更為複雜化與多樣化,而休閒決策的各種不同的影響因素,有些是休閒顧客平時的日常生活中所決定的,有些是休閒顧客必須多方蒐集資訊以為評估之後再決定的,更有些是受到其生命週期變化而有所改變的。而這些因素,在顧客的休閒行為決策時會發生交互影響。例如:在規劃設計休閒活動時,會同時考量到顧客前來參與活動時的方便性／便利性,同時也會將該活動方案的參與成本高低、活動過程的安排、活動方案內容所傳遞的價值、參與過的人所感受的經驗／價值等,有關休閒活動的消費者行為與購買者行為,一一予以納入考量並加以整合之後,進行其活動之規劃設計作業。此等考量的因素乃是活動規劃者及休閒組織所必須關心的顯性消費行為,而此等因素有賴於活動規劃者及休閒組織在進行活動規劃設計前,引用行銷研究之技術來進行評估,以為擬定許多的策略來促進顧客的參與。

至於顧客參與休閒活動的決策形態,則和參與休閒者的消費／

購買決策過程繁簡程度存在有許多密切的關係。要到國外旅行與到國內休閒農場參與旅遊休閒活動之決策過程，就有許多差異，到國外旅行要考量的要件、資訊及決策過程所需的時間，與在國內休閒農場休閒所需要的考量要件、資訊與決策時間，自有相當大的差異性存在。所以就休閒參與者及休閒組織／活動規劃者來說，不論是休閒參與者的購買／消費決策，或休閒組織／活動規劃者之休閒活動規劃設計策略與行銷策略的決策形態，均會與決策過程與資訊處理過程存在有相當緊密的關係。

　　一般來說，依資訊處理與決策參與度的角度來看，休閒參與者的購買／消費形態，將可分為四種購買／消費決策形態與七種模式（如**表6-1**所示）。

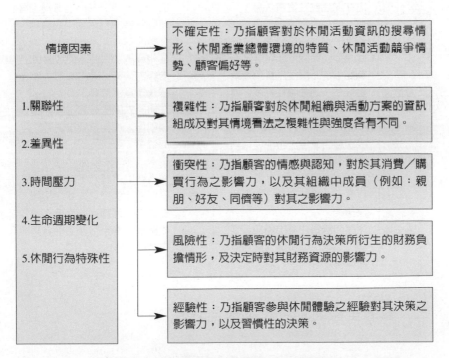

圖6-3　影響顧客參與活動決策之情境

表6-1　休閒顧客購買／消費決策形態與模式

購買／消費決策類型		購買／消費決策模式		
I 複雜性決策型	1.此類型決策大都發生在高價位且非經常性參與之休閒活動，例如：國外旅遊、國內長程旅遊、國外展覽活動……等。 2.決策前須經資訊蒐集與評估，故休閒組織須提供充分資訊及活動價值。	I	組織決策模式	顧客的參與決策大都經由其所屬組織之管理者或經由組織內部討論所形成的參與決策。
			個人決策模式	乃指由參與者自行決策的行為，例如：假日到台北101購物、週末看電影……等。
II 忠實性決策型	1.此類型決策發生在高度參與投入，但是其資訊提供卻不必充分。此類型決策乃是顧客已經由學習過程而對其選擇充滿了滿足感。 2.一般發生在高風險性高價位之休閒活動之選擇決策上，但一般性日常活動也會有此特性。	II	基本決策模式	乃指參與者的生活／工作／學習生涯之中的承諾或認知而做之決策，例如：參與組織辦理之活動等。
			例行決策模式	則係由日常的事務性／健康性／學習性的決策，例如：每週日爬山、每週三晚上參與土風舞、每週六到購物中心購物……等。
III 多樣選擇性決策型	1.此類型決策屬低參與度但須有相當的時間投入資訊蒐集與評估，方能轉換品牌／商品／服務／活動之選擇。 2.休閒組織應提供促銷活動以吸引顧客試用，方能促成顧客前來參與。	III	集權式決策模式	在組織內決策時未開放給員工參與的決策，而由高階主管逕予決定選擇活動。
			分權式決策模式	在組織內開放給員工或幹部參與討論，甚至投票表決所參與的活動。
IV 習慣性決策型	1.此類型對品牌忠誠度低、參與度低，大都強調方便性的決策。 2.休閒組織須注意市場知名度與占有率，鋪貨與活動方案種類要充分。	IV	問題解決模式	顧客參與休閒乃基於為解決某項問題而進行之決策，例如：為提高身體體適能而參與運動俱樂部，為爭取獎金而參與圍棋社……等。

二、顧客生命週期變化的休閒行為

　　事實上參與休閒活動之顧客群涵蓋從幼兒、兒童、少年、青年、壯年及老年等各種不同生命週期的人們在內，休閒組織／活動規劃者／行銷策略管理者必須能夠深深地瞭解到各種不同年齡層的

個人或團體組織之休閒需求與期望，而後依照顧客生命週期變化進行其活動方案的規劃設計與行銷策略擬定，如此方能促使其顧客群參與休閒活動，並獲致體驗的滿足感與價值。Buehler（1933）發展的生命週期、Lavighurst（1953）的發展階段論，以及Super（1953）的職業發展（vocational development）所形成的發展心理學，乃在於探究人類生命週期的發展（life development），以發現影響到發展之因素涵蓋了生理學、遺傳學、心理學、社會學、教育學、宗教學、經濟學及政治文化等方面的研究在內，而如此的研究成果也發現到人類成長與發展的決定因素（如**表6-2**所示），將會引導給休閒組織／活動規劃者／行銷策略管理者更多的瞭解與認知，尤其在顧客群內部各個年齡層的生理、心理與外在社會（環境）之變化，對於休閒需求與期望的影響力，更是必須加以探討與融進於休閒活動的規劃設計與推展傳遞行銷活動之中。

表6-2　休閒顧客的人類成長與發展決定因素

內在因素	生理因素	生物時鐘（biological o'clock）、遺傳基因、神經系統、心臟血管、肌肉骨骼、血液化學、工作與休閒需求節奏（rhythm）、心智與身體成熟度、工作壓力、體能負荷、對社會與群體的適應能力、對群組／社會的情感交流能力……等。
	心理因素	自我舒壓概念、自我成長概念、生涯規劃理想、自我統整與信念、人格特質、自我認知能力、自我學習能力、自我調適能力與方法／機制、對工作與休閒的價值觀、對休閒的看法與認知的休閒主義……等。
	形而上因素	形上學（metaphysical）內涵：生命的意義、生活的目的、生命的價值、生命的發展……等。
外在因素	社會層面因素	社會對休閒的價值判斷、家庭對休閒的認知、同學同儕親友的休閒的接受度與認知、休閒教育的發展、經濟能力的發展、對參與休閒活動的語言交流程度……等。
	文化層面因素	自然環境景觀、宗教文化與風俗習慣、人文景觀、組織／家庭的休閒哲學觀、地理環境……等因素。
	情感層面因素	累世間情感、親人間親情、友朋間友誼、同儕與同學間情感、社會互動交流氣氛、群組／族群的情感交流、社交圈的互動……等。
	物理層面因素	交通設施、活動場地與設備、地理區域、社區、政府法令規章、社會福利制度規範、族群習俗規範……等。

（一）依年齡層面來看休閒與工作生涯發展

　　人們的各個年齡階段對於人們的生涯與休閒發展，將有各種不同的階段認知與發展任務（如**圖6-4**所示），而各個階段之中也涵蓋有各階段的次階段與各個次階段所著重的對工作與休閒之認知與需求。休閒組織／活動規劃者／行銷策略管理者就必須掌握住人們各個階段（含次階段）所需求與期望的休閒體驗價值，方能依據所瞭解的人們工作與休閒發展的特性，作為其規劃與策略的基礎，以為符合各階段休閒顧客之需求與期望，進而使其活動方案得以獲得休閒顧客的青睞。

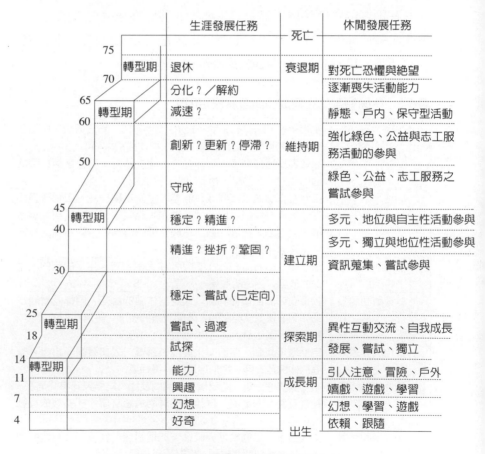

圖6-4　休閒與生涯發展階段與發展任務

1.成長階段（自出生到十四歲）

在這個階段的主要任務乃是經由家庭與學校的互動交流與學習過程，而發展出對於工作／生涯及休閒的自我認知概念，事實上在這個階段的重點，乃是其身心的發展與認識周邊環境，而在此階段更是奠定探索階段的試探與選擇其工作生涯及休閒活動之基礎，這個階段有四個次階段，分別說明如**表6-3**所示。

2.探索階段（十五至二十四歲）

在這個階段的主要任務乃是經由自我概念／工作概念／休閒概念的形成、自我檢視、角色嘗試、學校中的工作生涯探索／休閒活動與兼職打工／休閒活動參與等任務的探索，這個階段有三個次階段，分別說明如**表6-3**所示。

3.建立階段（二十五至四十四歲）

在這個階段的主要任務，乃是藉由工作與休閒的參與所經過的錯誤嘗試，以為確立／確認在前一個階段所做的工作生涯／職業的選擇／決策，及所認知的休閒哲學／主張是否正確，若認為是正確的決策，則會仍維持前一階段所做的決策，但是這個階段也會嘗試另一專業領域的工作生涯／職業及休閒活動之建立，這個階段有兩個次階段，分別說明如**表6-3**所示。

4.維持階段（四十五至六十四歲）

在這個階段的主要任務，乃是堅守其所選定的工作生涯／職業，並且要全力以赴把它做好，而在休閒活動方面則會著重在退休的休閒活動資訊之蒐尋與規劃，這個階段的主要特徵說明如**表6-3**所示。

5.衰退階段（六十五歲到死亡）

在這個階段的主要任務，乃為因其體力與心智能力的衰退，故其工作／職業及休閒活動將會有所改變，並發展出新的角色（例如：由選擇性的參與者發展到完全的觀察者），在這階段的主要特徵說明如**表6-3**所示。

表6-3　年齡與人類工作／休閒行為的關係

生涯階段	年齡	性格與社會發展	工作與休閒行為特徵
成長期	0－4歲	信任／不信任、自主／害羞、害怕／焦慮、生氣／挫折等情緒行為出現，並會嘗試獨自活動及探索周遭環境與人事物。	依賴親人、不能專心、一切以自我為中心，對於需要會以動作（例如：哭、鬧、丟東西……）要求親人的回饋，沒有自我控制能力，一切均是跟隨參與。
	4－10歲	會產生幻想與需求／期望，能夠自我中心思考及發展對周遭環境與人事物的認知，可經由家人同學互動交流，而產生喜、怒、哀、樂情緒，及模仿、競爭、嫉妒導向。	逐漸發展出社會互動交流的能力與動作，且其想像力也逐漸發展出來，同時開始學習自我控制、學習做事與遊戲參與的能力。
	11－12歲	會產生興趣，喜歡是抱負與所進行工作生涯及休閒活動的主要原因。逐漸能夠直覺式思考、組織訊息與問題解決能力，並開始注重同學與家人的互動及產生自我形象、自尊與情緒成熟。	逐漸瞭解到工作要有毅力、勤勞、付出與技能的重要性，而休閒活動則仍然側重在嬉戲、遊戲及學習的層次之上。
	13－14歲	會產生要求培養自己工作與休閒參與的能力，而且可以發展出理解能力，並可適應周遭環境，且情緒會左右其工作與休閒行為時的人格特質。	逐漸接近青春期，所以工作與休閒活動上會有忸怩、害羞、笨拙或故意引人注意的行為發生。
探索期	15－17歲	會開始進行試探自己的需求、期望、興趣、能力、價值觀、理念與機會，而此等試探則是經由幻想、討論、工作／休閒與課程的試探性選擇。惟此階段的選擇並不是未來的唯一選擇，因為仍對自己的能力、就業機會、休閒活動不很能確定下來。	發展個人的認同與價值觀、發掘自我的能力與知識、表達強烈的喜怒哀樂、對群體的認同，並且會嘗試性建立自己的目標與願景，尋求獨立自主參與休閒或工作之機會。
	18－21歲	在此階段對自我的想法、價值觀與信念會發生過度加以膨脹的現象，而試圖努力實	對工作與休閒活動參與著重在異性的互動交流與吸引注意／欣賞眼光之上，以致有

（續）表6-3　年齡與人類工作／休閒行為的關係

生涯階段	年齡	性格與社會發展	工作與休閒行為特徵
		現其自我的概念與認知，但已能考量現實的狀況。	發展自我認同之技能／工作與休閒活動之現象。
	22－24歲	在此階段已確立一個似乎較為適當的工作領域與休閒活動類型，所以在本階段已有嘗試可否予以維持下去之準備，只是此時的嘗試範圍縮小到可供其選擇有重要機會的工作與休閒活動之內。	對工作與休閒的定向已有所建立，在此階段對於異性的追求、工作職業的確立均會投注相當的心力與時間，予以在工作生涯選擇的定向與定位，而參與休閒活動大都以戶外、刺激與風險性高方面為其自我能力之展示。
建立期	25－30歲	可能會發現原已定向／定位的工作職業不合宜，以至於會嘗試另一定向／定位的工作職業，另外由於情緒安定、自我擴展、與他人互動交流的努力，而得以建立現實的覺知和生活／休閒的哲學觀／主張，並擺脫兒童時期的不合宜想法與對父母的依賴性。	工作生涯中乃是生產力與品質力的表現階段，在社會關係方面逐漸脫離對父母的依賴，發展實現自我與擴展自我能力、而且在此時更會注意到休閒活動資訊的蒐集，並嘗試參與休閒活動。
	31－44歲	此階段工作／職業已告安定，而且會努力將之穩定下來，並在該領域之中發展出一定的階級或成就感。而此階段更因已具有穩定特質，所以會接受自己與他人、關注自我實現的挑戰（此階段的生理、心理及社會發展將會影響其中年的危機）。	工作生涯追求自我實現的機會與挑戰，以期能創造一定的地位與成就感。對於休閒活動則也以能夠自我實現的需求動機為主要關注對象，而參與的休閒活動將會是多元性、地位性與自主性的為主。
維持期	45－50歲	在此階段在工作生涯上是力求守住這份工作，並努力將工作做好，以免被資遣或強迫提前退休，但是在情緒上易發生彈性疲乏與心理彈性僵化現象。	老化顯現對工作／心理／社會交流的影響逐漸顯現，而在休閒活動上也因其工作穩定、生活安定與社會一定的地位，而嘗試在生態環保、公益服務與志工活動的參與。
	51－64歲	對於工作角色的區分頗趨向自我、個人的執著與自我超越之自我統整方向，但是老	在此時其知識、記憶與需求將會是不易改變的，工作上

（續）表6-3　年齡與人類工作／休閒行為的關係

生涯階段	年齡	性格與社會發展	已逐漸交棒或淡出退休，但工作與休閒行為特徵
		化已不可免，因而其工作心理、身體生理與休閒趨向的轉型勢不可免。	參與志工／綠色休閒活動的意願則逐漸強化，並投入參與。
衰退期	65－75歲	害怕失智的隱憂、死亡的恐懼、失去工作的焦躁、無所事事的悲傷、體力智力與技能失掉的煩悶。	孤獨感產生，以休閒取代工作，但參與休閒活動以軟性、文化性、不激烈、缺競爭力的類型為之，惟動作已趨遲緩。
	76歲～死亡	1.同65－75歲。 2.另已逐漸接受死亡的命運，抱著過一天是一天的知命生活與休閒理念。	逐漸喪失自我認同感，健康狀況衰退、休閒活動參與可能須仰賴他人。在此階段要著力在孤獨、依賴與寂寞等死所帶來的絕望上之減輕與

（二）依角色扮演來看休閒與工作生涯發展

　　人們的角色扮演乃是依照個人一生之中所扮演的各種角色，而構築出人們的工作與休閒生涯彩虹圖（life-career rainbow）。據Super（1984）的研究，將生涯發展心理學理論加入角色理論，而提出一個廣度與深度更佳的生活廣度、生活空間的生涯發展觀，並以生涯彩虹圖說明該項理論。

　　據Super的看法，一個人一生之中所扮演的角色包括兒女、學生、休閒者、公民、工作者、配偶、家管人員、父母與退休者等九大角色。而不論哪一個角色，不外乎在家庭、社區、學校與工作場所等同儕團體（cohort）的人生舞台上，扮演著其各個階段的角色，例如：在成長期階段乃是剛出生、嬰兒、幼兒、兒童與學生；在探索階段則是學生、學徒、軍人或工作者，在建立階段則扮演著研究生、家長、工作者與配偶；在維持階段又是工作者、公民、休閒者與退休者；在衰退階段則可能是工作者，但大都是公民、退休者與休閒者。在如此的說法中，工作生涯發展強度與休閒生涯發展

強度乃是有呈現反向關係，也就是人們在維持階段之前主要的生涯發展任務在工作及公民／父母的角色，而在這階段起會將公民／父母／休閒者角色逐漸強化，尤其是休閒活動參與頻率與數量會呈現正向發展之趨勢。

這就是生涯發展理論加入「時間向度」之後，休閒組織與活動規劃者在規劃設計休閒活動時，將透過時間的透視，把過去的、現在的與未來的變化因素均納入考量，就會將其休閒活動規劃設計的方向結合人們生命中角色的觀念，以擴大其活動方案之規劃設計的思維與空間。

（三）依人口統計變數來看休閒與工作生涯發展

事實上要研究休閒者的顧客行為（購買／消費）乃是相當複雜的，而且每一個人的休閒行為之影響因素不但複雜，更有相互關聯性存在，例如：在前面所說的生命週期中的年齡就會因為性別、個性、教育、職業、收入、種族、國籍、是否已婚、是否空巢期、健康狀況等方面的相互影響，而有各種不同的休閒活動之購買／消費行為、休閒形態與工作形態出現（如**表6-4**所示）。

表6-4　休閒與工作生涯發展之人口統計變數關係

因素名稱	工作生涯發展	休閒行為發展
1.年齡	1.生理、心理與社會層面因素對於工作生涯發展，乃是自成長期開始逐漸增強其對工作／職業生涯發展的參與頻率、強度。 2.也發生由個人需求與欲望的追求，一直到互助合作與競爭發展之群體行為。 3.但是在過了維持期之後，卻呈現衰退的趨勢（乃因生理老化、心理成熟關係）。	1.人們在過了建立期之後，其休閒需求與期望會在同儕團體間的社會文化期待之影響下，逐漸增強。 2.當然在此之前也是有休閒行為的，只是此階段的自我表達、自我成長與跟隨的因素較大較多。 3.但在衰退期之後，參與休閒活動也因體力老化而改變為文化性、公益性與志工服務性為主。

（續）表6-4　休閒與工作生涯發展之人口統計變數關係

因素名稱	工作生涯發展	休閒行為發展
2.性別	1.工作生涯發展受到根深柢固的性別因素影響相當大及明顯。 2.工作生涯發展大都以社會的性別刻板印象而有職種、業種上的明顯男女性別之差異。	1.仍受到社會的不同性別參與休閒活動期待之影響，致男女選擇休閒活動存在有差異性。 2.近年來稍有不重視男女生刻板印象，而走向中性化休閒趨勢，例如：激烈競技活動或危險性休閒活動（例如：跳水、跳傘、高空彈跳、拳擊、摔角……等），近來已有女性參與。
3.性格	1.個人的興趣、價值觀、信念與能力對於其工作生涯的發展方向會有相當大的左右能力，尤其展現出個人的工作企圖心、工作品質及思維的強弱、大小、優劣與積極消極性。 2.當然個人的性格也會受到年齡、性別、教育程度與收入高低的影響。	1.個人參與休閒活動之是否積極？是否熱心參與？是否偏好競爭性？是否偏好冒險性？均受到休閒者之個人性格的影響。 2.當然個人性格也會受到同儕團體的文化、嗜好與規範而有所改變。
4.教育程度	1.個人的教育水準高低對於其生涯工作規劃方向具有深遠且龐大的影響力。 2.例如：企管碩士或博士就不會去當操作員，而高中職畢業的也因無法當執行長，乾脆就去創業。	1.因為休閒活動大都是專業人士、自由工作者、自營事業主較有規劃其自由時間的能力，所以休閒活動也是此等人物的習慣／例行性決策而參與者。 2.當然也受到社會休閒風氣影響，基層作業員也會參與休閒活動。 3.而大多數教育程度較高者大都較有自由時間可供運用，乃因他們的職業大都是白領階層而非藍領階層。
5.職業與所得水準	1.職業的高獲利性與低獲利性、職種的白領或藍領階級、自營作業者與受雇階級、自由工作者與朝九晚五工作者，均會影響到其個人對未來工作職業生涯發展的方向。 2.例如：勞工只求收入穩定不會被資遣，老闆則求提高市占率與競爭力。	1.職業的業種與業態，對於其事業體從業人員規劃的休閒活動會有不同類別，例如：科技公司喜好國外旅遊、養身美容與藝文活動，而傳統產業則偏好國內旅遊、烤肉露營與登山露營活動。 2.由於職種的差異自然其休閒方式有所不同，例如：白領階級喜好戶外、競技與冒險，而藍領階段則偏好旅遊、觀光、購物活動。

（續）表6-4　休閒與工作生涯發展之人口統計變數關係

因素名稱	工作生涯發展	休閒行為發展
6.族群與國籍	1.族群種族差異性易影響到其人員的工作生涯規劃，例如：原住民大都從事勞力工作，外籍新娘則從事餐飲與家庭清潔、照護老人工作。 2.國家的發展狀況對其國人的工作生涯規劃有很大的影響力，例如：G8工業國家發展科技通信與資訊產業、開發中國家則朝向加工形態產業發展。	1.休閒活動則會受到族群或種族的影響，例如：原住民男性喜歡參與競技與冒險活動，女性原住民則發展工藝與歌唱藝術。 2.休閒活動也會受到國家的政策與發展方針所影響，例如：荷蘭人受政府鼓勵，每年最少有1/3人民出國旅遊；台灣921之後的休閒觀光政策，吸引國人參與地方特色產業之休閒活動人潮。
7.個人的身體健康概況	健康狀況的好與不好對於人們參與工作的意願與能力，具有相當深遠的影響力，例如：煙毒癮者無法工作但是卻可能會為生活而犯案。	健康的良窳對於參與休閒活動也有極大的影響力，例如：養生運動產業對於人們健康、塑身、美容有幫助，遊憩治療對於人們身體健康有益，SPA對於消除疲勞與健身有吸引力。
8.婚姻與家庭概況	1.婚姻對於人們工作企圖心應是正向因素，而現代有所謂的頂客族或頂仕族，則也一樣受到家庭因素的影響而努力工作。 2.溫馨和樂家庭的成員對工作企圖心遠高於殘敗家庭、中途之家出身的成員。	1.家庭性與個人性休閒活動對於休閒活動規劃具有相當不同的規劃重點。 2.空巢期的休閒活動頻率應比小孩在家的時期高。 3.頂客族、頂仕族的休閒活動參與率也高於有小孩的家庭成員。
9.居住與交通環境	1.都會區的居民由於生活費用高昂，所以其在工作／職業方面的投入時間與企圖心遠高於鄉鎮區居民。 2.交通的便利也影響人們的工作意願，例如：缺乏機車或汽車工具的人們，自然沒有能力追求更高挑戰但地理位置過遠的工作機會。 3.政府交通建設的便利性也會影響人們的工作機會。	1.在都會區辦理的休閒活動場所、距離與停車設施，乃是都會區休閒活動規劃時應考量重點。 2.鄉村區休閒活動則應考量交通道路與便利性。 3.對於有小孩的家庭性休閒活動、行動不便人士參與的休閒活動，則更應考量交通工具、停車設施、交通路線等因素。

▶▶原住民舞蹈表演
依主題及不同族別的祭儀、生活風俗、服裝特色,以各個族別的傳統舞蹈來充分呈現各族樂器及音樂之特色,如:阿美的木鼓、泰雅木琴、布農八部合音、排灣鼻笛……等。

照片來源:林虹君

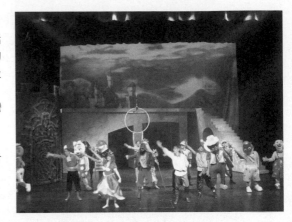

第二節　顧客休閒需求的評估

　　顧客休閒行為已如前面所說明,所以我們對於休閒者／顧客在其不同的生命週期中的不同休閒活動需求,有相當的必要性加以瞭解,與針對其休閒行為的需求進行評估,以利我們能夠順利藉由休閒活動的規劃與設計,使休閒者／顧客能夠在參與(消費／購買)之後,得以為其帶來許多有形的與無形的利益、生理與心理的健康、社會的互動交流與和諧等益處,如此方能使休閒組織／活動規劃者／行銷策略管理者有其成就感與成長利益存在,也才能使休閒組織與其活動得以永續經營發展下去。

　　如前面所述,我們願在此處引述Navar(1980: 21-28)、Edginton等人(1998原著,2002年由顏妙桂譯:135-136)所提出之殘障成人的休閒技能評量指標:1. 能獨立作業的身體技能;2. 與更多人共同完成活動的技能;3. 須和一人或多人共同參與的身體技能;4. 參與戶外活動的技能;5. 不受季節影響的身體技能;6. 延續價值的能力;7. 足以促進循環系統功能的技能;8. 單獨參與的心智能力;9. 參與他人的心智能力;10. 能經由觀賞及被動的反應,以激發情感或心智表達,及培養出鑑賞的能力;11. 能經由聲音或視

覺傳達媒體，以建構自我表達的能力；12. 能建構與改進家庭環境的能力；13. 能參與社會主流活動的身心技能；14. 能夠發展社區服務與互動交流的技能；15. 能夠發展為社會服務的領導技能等評量指標，以作為休閒行為之瞭解與休閒消費／購買能力之特殊性的說明。

一、顧客休閒需求概念與需求類型

顧客的休閒行為乃源自於休閒者的內在與外在因素所誘發出來的休閒需求，也就是休閒需求乃是受到休閒者的休閒能力、休閒組織所提供的休閒活動及休閒活動處所與設備所影響的行為，所以休閒行為需求具有相當多的特殊性。而這些特殊性的休閒需求據Murphy等人（1973）的研究，就提出如下的特殊行為加以描述：1. 社會化行為，2. 集體性參與，3. 嗜好性行為，4. 競技性行為，5. 實驗性或試驗性的心智活動，6. 冒險性行為，7. 積極主動或探險性參與，8. 參觀欣賞或間接參與，9. 感官刺激的體驗或激發感官的反應，10. 自我表演或肢體表達的行為，11. 文化藝術的創作，12. 自我或對他人的創意、表演與創作的鑑賞活動，13. 突破習慣領域的創新與蛻變性活動，14. 預測或期望實際參與的體驗價值之活動，15. 回想或尋找昔日體驗過的經驗之活動，16. 關懷與關心他人的滿足感行為，17. 傳遞自己休閒主張的心靈性活動……等。

（一）顧客需求的概念

一般而言，顧客的需求乃指的是顧客個人的生理方面、心理方面或社會方面的不平衡狀態下所產生的需求，如同本書所說的馬斯洛需求理論所揭示的五大需求理論一般，休閒的顧客需求也就存在著如下各種不同需求層次的概念：

1. 生理需求：例如：生涯願景與生涯目標的塑造、身體生理與心理活力之回復、生理需要與心理需求之滿足、飢餓渴飲與

日常生活所需的滿足……等。

2. 安全需求，例如：幫助個人體力之回復與保持活力健康之活動、有健康目的之休息與旅遊活動、休閒活動場地設施設備之符合法令規章要求、有機養生與體能健身之活動……等。

3. 社會需求，例如：宗教信仰與心靈寄託之活動、親情享受與友誼互動之活動、排憂解悶與寂寞休閒之遊戲、觀光旅遊與體驗觀賞活動、教育學習與科學工藝活動、文化藝術與知識傳承活動……等。

4. 自尊需求，例如：培育專家與積極參與之學習活動、休閒產業文化藝術行為之活動、自我表現與遊戲行為之活動、達成生涯願景之工作休閒行為、休閒產業文化薰陶之活動……等。

5. 自我實現需求，例如：競技競賽之遊戲行為、競技競賽之運動行為、達成自我挑戰之突破與成長行為、國際觀光旅遊之國際化行為、組織與顧客參與之學習行為……等。

由於顧客需求形態會影響到顧客休閒活動之參與程度，而這個參與程度將會影響到顧客需求的評估結果，所以在進行顧客需求評估之前，也應先對於顧客的需求基本概念與需求者的基本概念有所瞭解，方能有效進行顧客休閒活動需求的更深入更寬廣的監視、量測與分析。當然顧客休閒活動需求單以馬斯洛理論來說明，尚有些不足之處（例如：馬斯洛理論本身在定義需求類型時，未曾將需求呈現方式界定是由參與者來表達，或是由組織／專業人員進行監視量測與分析診斷過程所鑑別出來的參與者的需求來表達），所以我們在此將以如下幾個方向來加以補充顧客需求的概念：

1. 休閒需要

休閒需要（wants）乃指的是參與休閒活動之顧客所盼望、期待或要求能夠得到某個事物、經驗或目標，一般來說所謂的需要與需求主要的差異乃在於：（1）需要乃是居於自身的盼望、期待或要求，並以需要者個人在以往的經驗或認知之知識為基礎，而產生

其所謂的休閒需要，但是這個休閒需要乃在表達出需要者想要參與某一個特定的休閒活動，乃是由於他個人的偏好，或他認為經由參與過程會給予他在某個方面的滿足或價值，所以他會有參與某個休閒活動的需要，但卻不一定能夠真正達成／符合他休閒需求的經驗；（2）而需求則是指需求者乃基於為了維持其生活的目的與意義或生命的價值，而萌生出來的休閒需求，同時這個休閒需求會受到其個人的生理的、心理的或其休閒需要的影響，所以休閒需求的認定應涵蓋休閒需要、需求、行為、價值、態度與資源等方面的資訊蒐集、分析與診斷。

2.休閒需求

休閒需求乃指的是參與休閒活動之顧客在生理方面、心理方面或社會方面缺乏滿足的感覺或是發生不平衡狀態所產生的需求，或者是在其參與休閒活動之後的實際狀況與期望狀況之間的經驗（experienced）產生了差距（gap）或矛盾情況時，也就產生了其休閒需求。而這個經驗可能是意識性需求（conscious needs），也可能是非意識的需求（unconscious needs），惟休閒參與者／顧客一旦產生了需求，就意味著他必須要進一步地去追求需求的滿足，這也就是造成他會參與休閒活動的動機來源，所以說，意識性需求較能夠催化參與者／顧客進行參與休閒活動之行為。

3.休閒動機

休閒動機（motive）乃指的是參與休閒活動的顧客，為了能夠消除某種經驗差距與矛盾／不平衡狀況，或是某種緊張的狀態，而經由他個人內心裡所引發出來的驅使力（drive）或衝動力（urge），這個驅動力或衝動力就是其參與休閒活動的動機。一般來說，動機乃是一種轉化為行動決策的理由，也就是被激化出來的需求，所以說，當某個人有了休閒動機時，他就會被這樣的休閒動機所逼迫或驅使他採取參與休閒活動的決策，否則他將會產生無法滿足的緊張狀態。在心理學上來說，這個緊張狀態也就是需求，而為了消除這個緊張狀態所投注的精力（energy），就是驅動力或衝動

力，當然這樣的精力所投注的方向，乃是藉由誘因（incentive）的引導而激發出顧客的休閒動機，進而確立了其休閒的需要與需求。

4.休閒知覺

休閒知覺（perception）乃指的是參與休閒活動的顧客在決定參與某項休閒活動之過程中，由於經由資訊蒐集，以及對其所蒐集的資訊加以篩選、剔除與整合，而產生其個人對於某項休閒活動或某個休閒組織所辦理的休閒活動，具有特殊意義之形象，這樣的形象過程也就是所謂的知覺。另外所謂知覺，乃是經由人們的感官（例如：視覺、嗅覺、聽覺、味覺、觸覺……等）工具，進而加以進行選擇性知覺及知覺的組合（organization）的過程，以形成顧客對於所蒐集的休閒資訊而產生的休閒知覺。然而，對於資訊的解釋將會因為顧客間的感官工具之差異性及其個人的選擇性（例如：選擇性接觸、選擇性扭曲、選擇性保留……等）與組合原則（例如：接近原則、相似原則、連貫性原則或相關性原則）之不同，而有相同資訊卻有不同的解讀之現象，所以休閒組織／活動規劃者在進行活動規劃設計時，也就常要加以瞭解的一個休閒需求認知概念的理由也在於此。

5.休閒價值

休閒價值（values）乃指的是參與休閒活動的顧客（可能是指個人、社區或社會），所進行評量其在參與休閒活動之前或之後的品質程度之標準、原則或指引。而這個所謂的價值，也就是參與休閒活動的顧客作為其是否要參與、到底要參與哪個部分，或者會做什麼樣的休閒利益／目標／價值之假設……等等的判斷依據。事實上這個價值就是引導顧客休閒行為與決策的方向，惟休閒價值普遍會受到顧客以往自己或其人際關係網絡的親友師長與同僑的經驗影響，這乃是人們的經驗往往會引發出人們有關的情感反應，及是否願意參與、參與程度如何等等的決策，所以休閒組織／活動規劃者就應該針對其目標顧客的休閒價值予以調查、分析與研究，以為瞭解其目標顧客的期望／期待休閒價值是什麼，有多大期望強度。當

然在能夠經由價值的評量及瞭解顧客的期望價值所在之後，將會有助於規劃設計出符合目標顧客的期望與需求之活動方案，自然較能收取事半功倍之效！

6.休閒態度

　　休閒態度（attitude）乃是指參與休閒活動的顧客之一種情感或心理的狀態，也就是某個人們對於特定的休閒活動所抱持之有利或不利的想法（thinks）或感受（feels）。態度是人們的學習反應傾向，也是人們對於休閒的一種看法或描述，休閒態度往往是決定人們對於休閒活動之喜愛或厭惡的程度，在休閒行為的形成過程中，態度的產生也就表示著休閒參與者已經對於某個活動方案或休閒商品／服務／活動，形成具體的休閒參與行為之趨向。態度乃是經由休閒參與者之認知層面（cognitive level）、感情層面（affective level）與行為層面（behavior level）所構成，所以休閒參與者的態度也就會反映出他對於休閒活動方案、休閒組織形象與休閒商品／服務／活動之品牌的看法及可能的行動。另外態度也會影響到顧客／參與者的知覺與判斷，進而影響到他們的學習，以致於休閒顧客若對某個品牌／組織／休閒活動有負面的看法與態度時，將會影響到他們對於這個品牌／組織／休閒活動的消費或購買機會。

7.休閒學習

　　休閒顧客往往受到以往本身或他人的休閒經驗，而改變其個人目前休閒行為之過程的一系列休閒學習的現象，而這個學習的現象也就是Howard（1963: 3-4）的學習曲線（learning curve）。學習的增長與強化會促使休閒顧客之認知與記憶更為清晰，因而在休閒消費／購買的決策過程中，也就可以不加思索即可下定參與或是不參與之決策，而若是如此的現象一直發展下去，那麼那一個／一群顧客的參與休閒活動之行為就變成一種「習慣」。若是這個習慣已告形成，那麼休閒組織／活動規劃者將會無懼於競爭者的投入與威脅了，然而學習也可能會為顧客所遺忘，也就是學習的喪失，而這個學習的喪失乃是受到：（1）替代者的興起與取代顧客的參與行為

興趣；（2）遺忘掉了（即因工作或個人生活的影響而間隔久遠未來參與）；（3）消失（活動方案已失掉吸引力或是顧客休閒行為／需求已經發生了變化）等因素的影響。所以休閒組織／活動規劃者就必須經由如下的途徑來強化／影響顧客的學習（即經由如下的刺激以產生反應的過程）：（1）強化；（2）分散或重複訊息的傳遞；（3）編排訊息的順序；（4）利用特定刺激以產生反應，或利用相似刺激以產生相同的反應之一般化過程；（5）鼓勵顧客能夠共同參與以擴大顧客的學習效果。

8.休閒者個性

休閒者個性（personality）指的就是某個人與他人之間的差別特殊特性，而這個個性乃是形塑一個人的內在與外在形象之重要特質，並且會持續不斷地影響到人們的休閒行為。就休閒活動之規劃設計與行銷推廣而言，個性會幫助休閒顧客的休閒動機創造，並影響到其動機的衍生、發展與強化，所以休閒組織／活動規劃者也應瞭解其目標顧客的休閒個性。一般來說，休閒者個性大致上可分為三個類別來加以說明：（1）以心智模式為基準（例如：血型、性別、族群、星座等不同的人們各有其不同的心智模式）；（2）以社會特徵為基準（例如：保守傳統或尋求刺激的嘗鮮心理、人云亦云的追隨者心理等）；（3）以個人價值為基準（例如：馬斯洛的五大層次需求類型），只不過雖然個性對於休閒顧客的消費／購買行為有相當的密切影響力，但是卻不一定是絕對的，因為二十一世紀人格特質受到多面向與多元發展之影響，將不會是相當肯定的因素，然而休閒組織／活動規劃者卻是不可疏忽的！

9.休閒形態

休閒者的休閒方式、休閒興趣、休閒價值觀、休閒時關注的焦點……等等，將會構成休閒者的休閒形態（leisure style）。而這個休閒形態將會影響到個人對於參與休閒活動時的預算編配，即在參與休閒活動時的時間、金錢、深度與廣度，同時對於顧客的休閒需求與參與休閒活動決策的考量因素，也會有相當大的影響力。例

如：你有八天的假期，但是你只有六萬元的休閒經費預算，而你要帶著妻兒與父母一同參與休閒，這個時候你將不會考量到國外去度假旅遊，而因父母同行，那麼你也許不會考量參與戶外的體能活動，同時你必須考量是休閒遊憩或購物、餐飲、民宿之類的休閒決策。所以休閒組織／活動規劃者在規劃設計休閒活動時，不妨先決定目標顧客的休閒形態，而後再針對顧客的休閒形態特徵（例如：休閒興趣、休閒主張、休閒價值觀、休閒活動的方式、休閒時關注的意見或議題……等），加以蒐集、整合、分析、診斷與瞭解之後，並作為休閒活動方案之規劃設計作業，以及有關考量與設計重點／方向之參考。

（二）顧客休閒需求的類型

本書前面提出的Abraham Maslow（1943）的需求五層次理論，並將之運用在休閒的顧客需求理論，乃是受到人類的休閒發展演進過程的影響，當然在二十一世紀的今天，若以此五大需求（身體／生理的需求、安全／保證的需求、社會的需求、自尊的需求、自我實現的需求）作為休閒需求的類型（need typologics）依據，也許會有所不足之處，例如：（1）休閒需求的概念與行為要如何呈現在此五大需求層次之中？（2）休閒組織的專業人員（例如：活動規劃者、行銷策略管理者）要怎麼樣來進行五層次需求在休閒需求與行為之診斷？（3）有些需求的概念與影響力要如何予以量化與測量？所以休閒活動的顧客需求研究學者，例如Brill（1973）、Murphy和Howard（1977）、Bradshaw（1972）、Mercer（1973）、Godbey（1976）、McAvoy（1977）等人，就分由不同的角度來加以探討休閒的顧客需求類型（如**表6-5**所示）。

表6-5　顧客休閒需求的類型

需求類型	學者專家	簡要說明
需求階層論的五大需求	A. Maslow（1943）	Maslow將需求分為五個層次： 1.身體／生理的需求。 2.安全／保證的需求。 3.社會的需求。 4.自尊的需求。 5.自我實現的需求。
生活層面的五個基本需求	A. Brill（1973）	Brill將人們的需求依據基本生活層面分為五個基本需求： 1.身體／生理的物質結構與有機的過程之需求。 2.情感／心理的情緒與情意領域之需求。 3.社會／與人群生活的關係之需求。 4.理智／智慧的思考能力之需求。 5.精神／賦予生活意義的重要原則之需求。
休閒表現於生活層面的五個潛在需求	J. F. Murphy & D. R. Howard（1977）	1.生理的需求，例如：體適能、體能測驗、疲勞回復、肌肉鬆弛、精神恢復、復健、運動、身體成長……等。 2.心理／情感的需求，例如：愉悅、喜愛、自我成長、自信、興奮、挑戰、期待、安全、自我實現、成就、幸福……等。 3.社會的需求，例如：公眾關係、友誼、情誼、參與、賞心悅目、分享、關懷、歸屬、互動交流、和諧、敦親睦鄰、夥伴……等。 4.理智／智能的需求，例如：學習、新的體驗、解決問題、興趣發展、技能熟練、觀察力、統整能力、自我DIY學習……等。 5.精神／心靈的需求，例如：心靈的發展與契合、冥想與幻想、驚奇與喜出望外、超越與成長、著迷與深思……等。
休閒遊憩表現於社會需求類型的五大需求	J.Bradshaw (1972)、D. Mercer (1973)、G. Godbey (1976)、L. H. McAvoy (1977)	1. 規範性需求（normative needs）：休閒遊憩專家與政府法令規章與社區利益關係人所提出／期待的價值判斷，多數的休閒人口或是所期望與需求的標準，就是規範性的需要（例如：開放空間的基準、休閒遊憩設施規範與要求、無障礙空間、距離與交通設施、工作人員與服務規範、顧客滿意的最低限度……等）。 2.感覺性需求（felt needs）：休閒遊憩人們的

需求類型	學者專家	簡要說明
休閒遊憩表現於社會需求類型的五大需求	J.Bradshaw (1972)、D. Mercer (1973)、G. Godbey (1976)、L. H. McAvoy (1977)	要求與渴望、體驗與經驗基礎、服務品質標準等方面感覺性或呼聲的需求，就是感覺性需求（例如：顧客到底要做什麼、顧客受到廣告、報導與宣傳而被挑起的需求感覺、顧客參與活動規劃設計之渴望需求、顧客想要參加的活動、顧客經由學習過程所累積的需求形態……等）。 3.表達性需求（expressed needs）：休閒遊憩人們經由實際的活動參與，而得以將其休閒的偏好、習慣、品味、興趣與喜好等方面的知識予以付諸行動之需求，就是表達性需求，而此需求乃是顧客先建構所想要的需求之後再予以表達出來並加以實現者（例如：為健康而參加運動俱樂部、為養老而到老人照護中心、為競技需要而參與田徑運動、為瞭解地方文物而參觀地方特色產業、為學習工藝技能而參與工藝產業DIY活動……等）。 4.比較性需求（comparative needs）：休閒遊憩人們參與活動之經驗差異、休閒組織將其提供之商品／服務／活動之成敗與類似組織或社群所提供的成效做比較所得知之不足狀況，這就是比較性需求（例如：休閒組織／活動規劃者為克服或改善其顧客所抱怨的服務差異、休閒處所之環境限制的功能障礙、顧客所拿同業服務比較之服務差異……等）。
	G. Godbey (1976)	5.創造性需求（created needs）：休閒組織／活動規劃者為提高顧客的需求而進行的活動方案之規劃與設計，以為創造顧客的興趣與價值，並鼓勵顧客的參與，以爭取雖然曾參與過／想要做／其他組織已有提供的休閒活動之顧客前來參與，如此所創造出來的需求也就是創造性需求（例如：台中縣大里市菩提仁愛之家為照護年老、獨居或行動不便的市民，因而開辦送餐的服務；中寮植物染文教協會開辦到縣境國小進行植物染布DIY教學課程、彰化縣千高台文化協會開辦員林立庫視覺藝術設計展覽會……等）。

二、顧客休閒需求評估的概念與方法

　　顧客休閒需求的評估概念已如前面所說明，惟在進行需求評估的過程中，需要運用什麼樣的工具與方法，則是我們在進行需求評估時所應予以瞭解的。因為休閒組織／活動規劃者必須體會《孫子兵法》所說：「知此知彼，百戰百勝」及「多算勝，少算不勝，況無算乎？吾以此觀之，勝負見矣」。一位睿智的活動規劃者也就必須針對顧客需求（消費／購買）行為之資訊蒐集、分析、統整與診斷，如此的事前作業乃稱之為顧客需求評估。所以顧客需求評估乃指休閒組織／活動規劃者運用科學的方法，調查蒐集與分析目標市場／顧客有關的需求行為，以發現出休閒活動有關的背後現象與特徵，並進而運用這些現象與特徵，使其組織得以在不確定情況下，予以規劃設計出符合顧客需求的休閒活動。

　　當然在進行顧客休閒需求評估時，會產生如下五個問題：1. 顧客需求評估的範圍為何？也就是目標市場或目標顧客在哪裡？2. 什麼樣的科學評估方法？也就是顧客需求評估所需要運用的方法與工具有哪些？3. 如何來運用評估工具？也就是某項工具在評量某個休閒需求時很有效，但是卻在另一個休閒需求評量時卻不適用。4. 如何完成需求評估之目的？也就是需求評估是手段，若是無法引用評估出來的資訊於活動規劃設計作業上時，則將會是無效的需求評估。5. 選擇不合適的評估工具所造成的顧客與休閒組織／活動規劃者之間，會產生認知上的差異，而這個差異將會導致評估方法的效度（正確的評量）與信度（一致性的評估）不足，以致規劃設計時會發生漏失掉有價值的資訊。

（一）顧客休閒需求評估的概念

　　顧客休閒需求評估的目的，乃在於藉由需求認定（needs identification）與需求評估（needs assessment）過程，以瞭解休閒者／顧客的個人與團體的休閒行為。休閒組織／活動規劃者／行銷策略

管理者藉由需求評估的技術與過程，以判斷與評定需求評估所蒐集到之資訊的意涵，同時將其意涵運用在活動規劃與行銷策略擬定之策略規劃因素內，也就是活動規劃者經由需求評估之後，就能夠對其目標／潛在顧客群的界定、活動資源運用的判斷，及對活動方案與其資源的匹配進行判斷是否延續、結束，或發展？

　　而休閒活動規劃者／行銷策略管理者也藉由需求認定之技術與過程，來瞭解休閒者的休閒形態是什麼？（例如：休閒者在休閒時大都在進行什麼樣的休閒活動？多久會進行一次休閒活動？大都是獨自參與或參與休閒組織所辦理的活動？參與休閒設施設備之頻率多大？為何有些設備／設施會被超量使用，而有些卻被閒置？……等）同時藉由休閒需求認定的評量其所提供的休閒商品／服務／活動所傳遞的因素（例如：其活動的領導品質、設施／設備使用與維護品質、活動的價值與休閒資源的改進與創造），是否可以滿足其顧客所要求的需求與期望？

　　休閒顧客與休閒組織／活動規劃者，乃分別扮演著需求的被認定／評估者與認定／評估者之角色，休閒組織與活動規劃者經由休閒需求之認定與需求之評估過程，將可瞭解到顧客與組織／規劃者兩者之間的相互影響因素。也就是活動規劃者將可經由需求的認定與需求的評估過程，以獲取對顧客／休閒者之需求滿足所應該納入檢視與考量的各個有關問題的瞭解，而這些有關問題乃是經由需求認定與評估之過程中所應予以徹底瞭解的問題所在，例如：（1）顧客所要求的商品／服務／活動有哪些？（2）所擬規劃設計的商品／服務／活動的服務對象有哪些？（3）如果要滿足他們時應該怎麼樣規劃設計合乎顧客要求的活動方案？（4）如此的活動方案內容需要哪些要素？（5）如此的活動方案要達到什麼樣的成效／結果／目的？

　　一般來說，影響顧客需求評估過程的因素包括有：1. 休閒組織的事業共同願景與經營方針目標，2. 休閒組織可用的資源，3. 社區／位處周遭地區的社會經濟環境，4. 政府的法令規章，5. 公共建設

與設施的問題，6. 休閒活動規劃設計決定的問題，7. 活動方案實現與上市推展的問題，8. 休閒組織與休閒規劃者的表現問題，9. 休閒者的休閒需求、體驗經驗與休閒主張，10. 顧客休閒需求資訊蒐集的適合性、代表性與正確性問題。11. 休閒組織／活動規劃者的內在與外在特質……等。

所以說，休閒組織／活動規劃者在進行顧客的休閒需求認定過程中，需要運用相當多而且要能夠廣泛蒐集有關的休閒資訊與資料之策略，才能在顧客休閒需求評估過程中有足夠的資訊，以供相當專業的診斷與評審團隊進行顧客休閒需求之診斷。當然這個診斷專業團隊最重要的資訊蒐集是否足夠與有用？資料整理與分析診斷的方法與方式是否合適？如何評估並轉換為合乎顧客需求的活動方案之內容？均是活動規劃者所必須努力學習與運用的重要任務。需求評估必須要針對休閒組織與活動方案之目標顧客之需求與期望，予以認定與鑑別出來，而後再依據其可用資源進行合理的分配，當然活動規劃者與其專業團隊成員更應該具備有創意與創新的構想，以及規劃設計的技藝、知識、能力與經驗，而對於其組織及組織員工／股東的共同事業願景及經營理念、組織文化與事業發展各項作業管理系統的政策，更應該予以考量並納入在活動方案之規劃設計中，如此所呈現出來的活動方案才能夠達到顧客滿意、員工滿意、股東滿意與社會持正面評價之最高活動經營之目標。

只是光有如上的認知與行動尚有所不足，因為一旦確立了活動規劃設計與上市行銷之方向與策略；仍然必須由活動規劃者、專業團隊與組織經營管理階層展現出堅定與堅持落實執行之決心，如此的活動方案才可能如所規劃設計的目標被推展上市，也才能促使活動方案成功達成規劃的預期目標。

（二）顧客休閒需求評估的程序

在前面我們提到了顧客需求評估的進行，必須要能夠符合科學方法的精神。一般來說，所謂的科學方法之進行，乃是依循著「問

題→方法→目的」之程序，故而休閒活動之顧客需求評估的進行步驟，基本上來說也應該遵行這樣的程序／步驟來進行。本書將顧客需求評估之程序簡化爲五個步驟（如**圖6-5**所示）。

1.確定研究主題與研究目的

（1）研究主題的設定可由如下兩個狀況而引發：

A.源自於休閒組織／活動規劃者所面對的異於尋常之表徵或現象；也就是代表著該組織已經發覺到某些誘發性問題與發生要因的出現，這個時候若是不加以正視，則很可能發生對整個組織的營運不良之影響。所以組織與活動規劃者就應該利用情勢分析（situational analysis）的方法，來發覺與尋找所要解決的問題所在，而依據組織的策略管理者與活動規劃者之資訊需求，進一步確定其所探索與研究的研究主題與研究目的。

事實上活動規劃者／策略管理者所面對的異常問題並非就是研究的主題，而是他們所面對的問題應該是管理的問題，因爲這個問題可能來自於組織外部環境影響（例如：同業競爭、顧客需求改變、政治經濟社會技術等環境改變……等），及組織內部環境的影響（例如：商品／服務／活動、價格、通路、促銷、人員、設施設備、作業程序、夥伴等），而爲了確定其問題所在，可

圖6-5　顧客需求評估五部曲

經由組織與市場／產業內部相關資訊及外部專家／經驗豐富人士之意見，以排除不太可能之原因後，確定休閒活動規劃設計所要研究的問題，也就是研究主題。

B.源自於休閒組織／活動規劃者／行銷策略管理者所想要瞭解的某一個商品／服務／活動之市場性、行銷可行性、未來發展性與影響因素怎麼樣，而會導致其面對組織目標選擇與可行性評估之問題（例如：什麼休閒活動值得開發？若要加以開發，其目標顧客／市場在哪裡？每月／季／年的營運目標是多少？），也就是由顧客需求的角度加以研究，並訂定為研究主題。

（2）依研究目的之分類及確立其研究目的：研究目的大致上可分為三個類型，也就是探索性研究（exploratory research）、結論性研究（conclusive research）及預測性研究（forcasting research）。

A.探索性研究：探索性研究乃指研究問題的性質與研究方法，尚未能完全掌握之前，事先施予預試性的研究，或是於尚未正式研究時，先進行小規模的研究，以便能夠藉由蒐集初步的調查資料，作為進一步進行結論性研究的先期準備，所以也叫作預試研究（pilot study）。這個研究乃因為對整體產業／市場環境因素或休閒人口的需求並未能夠很清楚，因此即使藉由問卷訪查，也只能做些簡單問卷，而且也很少運用機率抽樣選取樣本，所以這個研究方法大致上是探討次級資料、訪問專家／有經驗人士、研究類似市場調查個案、小組討論（運用腦力激盪……等）、深度訪談等方法。

B.結論性研究：結論性研究目的乃在於藉由此方法之研究，以提供活動規劃者／策略管理者一些有用的資訊（例如：市場／產業之現象與特徵），而此研究又可分為兩種，其一為敘述性研究（descriptive research），敘述性研究乃在於提供敘述性資料以供決策之用（例如：顧

客的人口統計變數資料、市場的活動類型與參與者數
量、廣告效果、競爭同業動態、交通設施概況、休閒人
口分布與地理分布情形……等），其主要目的乃在瞭解
休閒活動的市場與行銷問題特徵，而僅就問題本身加以
探討，並未利用此些資料以為推論預測，坊間最常用的
方法為觀察法與訪問法。其二為因果性研究（causal
research），因果性研究則在探討變數之間的關係，以發
掘異常問題／現象的發生要因，而這一個研究方法乃在
於深入瞭解異常要因，故需要進行實驗法，以為鑑別出
其問題的異常要因，故也稱之為實驗性研究（experi-
mental research）。

C.預測性研究：預測性研究乃藉由結論性研究完畢之際其
所呈現的結論性資料，對類似的市場／活動做研究，以
為推論預測之用，這個研究需要建立適當的預測模式
（例如：相關迴歸分析、時間序列分析、指數平滑法…
…等）。

2.發展研究設計的計畫

發展研究計畫也就是要發展出一個有效的研究設計（research
design），而此一研究計畫必須依循如下幾個環節來進行，才能達成
有效之目標。

（1）進行文獻探討及建立研究架構與研究假設：

這個環節主要乃是藉由文獻探討以為瞭解所探討研究的主題的
相關知識概念與構念，並藉由學者專家曾探討的研究問題、研究假
設、研究方法與研究分析的技術，進一步將其研究主題與子題的相
關構念，依其研究思想的脈絡或構念間的相關性，以建立研究架
構、研究命題或研究假設。

（2）確定研究主題所需要的資料及其來源：

研究計畫的開展也就這個環節展開，因為研究計畫的研究主題
所需要的資料必須要能夠完整、精確與可靠性高，而這些資料可由
研究人員所進行的探索性研究，以廣泛地蒐集與研究主題有關的資

料，以作爲更深入研究之依據。

研究計畫所需的資料可分爲初級資料（primary data）與次級資料（secondary data）兩種。初級資料又稱爲原始資料，乃是經由調查者直接由資料來源處蒐集得來的未經整理之資料；次級資料又稱之爲二手資料，乃經由他人或有關政經組織所蒐集的且已經過整理之資料，另外組織內部現成既有資料也是次級資料的來源。一般來說，次級資料來源管道有：A. 內部資料來源，B. 外部資料來源，如：圖書館、同業公會或協會／學會／促進會／合作社、出版事業單位、商情研究／調查組織、學術研究機構、政府機關……等。

（3）初級資料的蒐集

一般常用的原始資料之蒐集方法可分爲質的調查研究與量的調查研究兩種，其採行之原則乃基於研究需要而採取者。

A.質的調查研究，可分爲觀察法、人員訪問法、電話訪問法、郵寄問卷法、e-mail問卷法、定點設站訪問法、家庭留置樣品測試法、試遊／試玩法、長期／固定顧客調查法……等。

B.量的調查研究，可分爲投射技術法、小組討論會法、深度訪談法……等（此方法將在本章節之（三）中加以詳細說明）。

（4）問卷設計

問卷調查必須要能夠設計出一份結構嚴謹的問卷，調查出來的結果才能具有可靠性，而一份問卷的設計大致上須有如下的步驟，才能設計出一份結構嚴謹的問卷：A. 需要針對研究的主題所需要問的問題（what）予以確立，而這些問題要能夠涵蓋到研究主題的內容，而且問題不宜過多或過少。B. 決定問題的形式，也就是要如何問問題（how），一般來說問題形式可分爲開放性問題（指以問答型式由受調查者自由回答）及封閉性問題（指以選擇形式呈現出問題，由受調查者自由選擇一項或多項）。C. 設計問題／題目。D. 問題題意與詞句要避免引起聯想、暗示之詞語。E. 問題順序安排要避免有意或無意的順序安排，以免影響或暗示受調查者的思考

方向。F. 評估問卷的信度（問題對受調查者之穩定性與一致性程度的高低）與效度（指涵蓋研究主題程度的高低）。G. 問卷版面的布局與編排要注意（例如：紙張品質、問卷外觀整潔、印刷清晰與題目編排……等）。H. 大規模調查前可進行預試，以發掘出問題的矛盾處或不妥處。I. 修訂與定稿。

（5）確定受調查的樣本

在此環節應依下列步驟進行：A. 界定研究／調查的母體。B. 確定抽樣的架構（sample frame），乃指名冊、通訊錄、地圖……等。C. 選定抽樣方法（例如：機率抽樣與非機率抽樣）。D. 決定樣本數的大小。E. 選出樣本單位（從抽樣架構中擇取受調查之樣本單位）。F. 蒐集樣本單位可供研究之資料。G. 評估抽樣結果是否具有代表性與是否能夠確實執行？

（6）調查研究工作時程的安排與編配

在此環節之中，就是要將調查研究的工作項目依研究團隊成員職責予以分配妥當，同時將各個工作項目之進度時間加以界定清楚，如此將可提供研究／調查者照進度執行有關工作，也不會發生疏漏之情形（這個工作時程安排可利用甘特圖、PERT/CPM等方法予以安排）。

（7）經費的估算

任何調查研究均應基於經濟性原則及成本性考量，而編列經費預算以供執行，同時在結案之時也應進行經費之預算與決算之評估，以瞭解各項經費動支情形，作為下次調查研究時的參酌。

3.資料與資訊的蒐集

在這個步驟裡，應該依據研究計畫來加以執行以蒐集初級資料，然而在這個步驟中可能會發生許多的障礙與困難（甚至於在研究設計時也未曾預料到的情況）。而這些困難的情況有可能會是如下之一種或多種：

（1）電話訪問法中可能有的狀況，例如：電話沒人接聽、重打率過高、受訪者擔心詐騙集團的設局而拒答……等。

（2）郵寄／e-mail問卷法中可能有的狀況，例如：回收率太低、回答不完整率偏高、無效問卷偏高……等。

（3）人員訪問法中可能有的狀況，如：訪問員未實際訪問而造假資料、受訪者擔心身份外洩而拒絕受訪、訪問樣本搬遷或門禁森嚴以致無法訪問到樣本對象、受訪者與訪問員間溝通不良以致發生糾紛、訪問員甄選不當影響訪問品質……等。

（4）研究計畫未依照既定流程進行，以致調查作業功虧一簣。

（5）督導訪問員之作業未落實，以至於蒐集資料不符合要求。

4.資料與資訊的整理、分析與研判

（1）資料與資訊的整理作業：

蒐集資料所獲取的資訊與資料應經過一番編輯或過濾的作業，以去除一些無效／失眞的資料（例如：胡亂作答、草率作答、不合邏輯……等），之後即進行各項標準來驗證樣本是否能夠代替整體母群體（例如：樣本大小、年齡、性別、地理位置、所得……等），以提高對母群體推論判斷的信心，接著就可進行資料編碼與資料列表繪圖等工作了。

A.資料的編輯工作（editing），乃是資料整理的第一步工作，其主要的工作任務乃是初步的檢查與驗證，以維持所留下來的資料乃是有進一步分析的價值。

B.資料的編碼（coding）與建檔（filing），乃是將資料予以代碼或符號（例如：1、2、3、4、5、6、7等），給予資料貼上標籤（即爲編碼），並予以編輯在適當的類別中以利歸檔及再使用（即爲建檔）。

C.資料的列表與繪圖，則是將已分類的資料做有系統的編繪成各種圖表，以收簡化清晰之易於研究人員的分析與利用之效益。

（2）資料與資訊的分析與研判

資料經由整理作業之後，即可應用電腦軟體（如：Excel統計

軟體、SPSS統計軟體）針對編碼後的資料加以分析，並進一步運用統計學的相關理論與知識，針對分析的結果加以解釋，以便瞭解到有關研究問題之現象與原因，而進一步作爲規劃設計／行銷的決策參考依據。所用的分析方法主要有三種：其一爲針對單一問題或多項問題做交叉分析，並予以檢定（例如：交叉表分析、獨立樣本t檢定、單因子變異數分析……等）。其二爲針對研究群體加以分類，以瞭解各分類群體的特質（例如：因素分析、集群分析、區別分析……等）。其三爲針對研究主題建立預測模式（例如：指數平滑法、多元迴歸分析法……等）。

5.提出研究結論與報告

在最後的一個步驟裡乃是要將前面各個步驟中所探討的重點，例如：面對的問題、假設、研究計畫、執行、資料分析與研究發現，予以完整而簡單扼要地加以正確陳述出來，這個正確的陳述就是研究報告。

研究報告乃依據研究結果，在報告中予以呈現出有關的問題解決對策之建議與結論，而一篇報告應該要具有如下五個特質，才能算是一篇好的報告：（1）完整性；（2）精確性；（3）清晰性；（4）簡潔平易性；（5）可讀性。至於研究報告之類型大致上可分爲兩種：其一爲專業性報告（technical report）或稱爲技術報告，其二爲管理性報告（management report）。

（1）專業性報告的主要內容應包括如下各項：A. 研究主題頁（包括題目、撰寫人、報告人、日期），B. 目錄，C. 結果的摘要，D. 調查研究動機與研究目的，E. 調查研究的方法，F. 研究設計的計畫，G. 資料的分析及研究結果，H. 研究結論與建議，I. 參考資料文件與文獻，J. 附錄（例如：問卷、參考書、技術性說明、統計公式……等）。

（2）管理性報告的主要內容大致應包括有如下各項：A. 調查研究的處理，B. 建議事項，C. 調查研究之目的，D. 調查研究之方法、技術與資料說明，E. 調查研究的結果，F. 附錄，G. 補充性資料。

（三）顧客休閒需求評估過程中資料的取得方法

休閒組織／活動規劃者／行銷策略管理者在進行資訊與資料之蒐集作業過程，比較常用的方法約有如下四種：

1.社會指標

社會指標（social indicators）乃是為尋求建立量化的服務需求資料之來源，一般來說，此類的指標大都會考量到一些所謂決定休閒設施的標準需求、人口統計變數資料、社會經濟指標、國民健康資訊、教育水準、人口密度、家庭組成類型、國民婚姻狀況、國家老年人比率與幼兒生育率、社區活動狀況、社會犯罪趨勢、國民自殺率與精神／心理疾病比率、中輟生情形……等方面的標準／實際情形，與國民休閒需求的相關情形。這些社會指標類型之來源則源自於：（1）國家行政機構之統計報告、研究報告與出版品；（2）財團法人與社團法人組織的統計報告、研究報告與出版品；（3）學術研究組織的論文與報告；（4）利益團體的報告與統計資料；（5）其他個人或組織的報告與相關資料等的資訊與資料，而這些資料的取得將會是休閒組織進行休閒需求評估的初級資料的來源。

2.市場或社會調查與研究

休閒需求的社會調查（social survey）及市場調查或行銷研究（marketing research），乃是為獲取休閒者的休閒偏好之相關訊息與資料，而發展出來的需求評估方法（在本書本章節之（二）已有所討論），一般來說，進行社會調查或市場調查所取得的資料，乃是休閒組織／活動規劃者在規劃設計休閒活動方案與設置處所的主要參考依據。

一般來說，任何一個休閒組織在進行社會調查／市場調查之前，大都會與該組織的內部利益關係人（例如：董事會董事、各商品／服務／活動的執行長與行銷策略管理者，及有關員工）、外部利益關係人（例如：社區的利益／壓力團體或個人、行政主管機關、金融保險機關、工安環保衛生機關、供應商、目標顧客……

等），進行充分溝通與訪談內容／問卷內容的大綱之擬訂，以確立訪談／問卷的題目，當然經由如此的探討與設定之題目尚應經過「預試」修訂，以及活動規劃者／行銷策略管理者／顧問專家的最後確認，以確保調查的信度與效度。

如此的社會調查／市場調查不外乎包含如下的目的：

(1) 確認休閒組織與休閒活動的範圍與廣度深度。

(2) 確認開放目標顧客能夠參與進行休閒活動規劃設計作業。

(3) 確認休閒活動方案能夠符合有參與的與未參與的休閒者之需求與期望。

(4) 確認休閒組織所擬推展的休閒活動方案之項目、內容與服務品質。

(5) 確認休閒組織所擬推展的活動方案之有關限制條件與影響要素。

(6) 確認活動方案有關設施設備與場地的社會或法規要求要素。

(7) 確認活動方案的目標顧客參與該活動方案時的參與／運用形態與要求。

(8) 確認該地區休閒顧客需求的主要／次要考量因素及影響其決策因素。

(9) 確認該地區休閒顧客的生活／經濟／工作／休閒型態。

3.社區投入的策略與技術

社區投入的策略與技術，乃是休閒組織／活動規劃者／行銷策略管理者利用引導社區居民參與／投入的策略與技術，以引導社區居民能夠藉由他們參與和他們生活、工作與休閒生涯目標有關的議題討論過程，以呈現／表達他們的強烈或次強烈的休閒需求與期望。這就是藉由社區的參與而使休閒組織／活動規劃者得以瞭解到他們的想法、意見與價值觀，進而能夠規劃設計出符合社區居民需求與期望的活動方案，如此的策略與技術最大價值，乃在於提供給社區居民或利益關係人主動表達休閒哲學與休閒主張的機會，使他

們的意見與想法有被重視與被瞭解的機會，進而達成邀請他們參與規劃設計活動方案之過程的目的。

　　社區投入的策略與技術在現今重視社區主義／族群主義的時代裡，乃是值得加以運用的，這些策略與技術比較常用的約有五種：（1）社區論壇，（2）焦點團體，（3）類別團體技術，（4）德菲法，（5）社區印象法（Edginton et al., 1998），茲依據Edginton等人著、顏妙桂譯《休閒活動規劃與管理》一書（2002: 153-160），簡要說明如下：

　　（1）社區論壇

　　社區論壇（community forums）乃是由休閒組織的專業人員召開社區會議，以討論有關休閒需求的各項議題，同時這個會議乃是一種開放的會議，讓參與的社區居民能夠充分表達與交換意見，而休閒組織的專業人員則以傾聽及記錄的角色，以廣泛蒐集社區居民的意見，同時討論方向不限制休閒組織的既定議題，尚可擴及有關休閒活動的特定計畫、服務與常見問題等方面議題。

　　（2）焦點團體

　　焦點團體（focus groups）乃是徵詢休閒需求、期望與要求的一種方法，而這個方法不僅在尋求社區居民所期待休閒組織能夠提供的活動方案資訊，尚可在服務品質要求標準、促銷宣傳活動、價格決定、協助方案設計與實施等方面進行溝通，休閒組織經由焦點團體策略與方法，可以充分掌握到社區居民／目標顧客的真正需求，及競爭同業有關策略與方法，但是經由顧客的焦點團體所獲得的資訊，不見得就是未來的顧客需求與期望，同時其為維持與焦點團體的持續互動交流，卻在時間、人力與成本上往往是相當需要考量的成本負擔。

　　（3）類別團體技術

　　類別團體技術（nominal group technique）乃是一種非互動交流的工作坊，其應用如下三個步驟：A.問題認定，B.問題排序，C.重要參照團體的反應（顧客、專家、機關專業人員的回應）。此方法

乃由類別團體（一般由八至十人組成）成員被要求針對問題說出其想法，而這些想法經過記錄整理之後經由團體的評論，而參與成員可以循環發言（round-robin），使所有成員能夠充分發表意見（均須加以記錄），在發言時為鼓勵充分提出意見，故不作評論，一直到問題點獲得澄清時方告停止，最後每個參與者又須被要求隨意排出最重要的五個想法，而後再取出最多認同／共識的想法至少五個，以作為休閒組織規劃設計活動方案的依據。

（4）德菲法

德菲法（Delphi technique）乃聚焦於一組特定的議題或關心的事務，經由多次意見反應或陳述過程，同時在意見反應中是允許匿名方式來進行，以取得參與者自由與開放的提供意見。德菲法依據Siegel等人（1987: 80）的研究，約有如下五個步驟：A. 確認主要要題，B. 專家審查，C. 登錄結果，D. 不一致項目的處理，E. 過程的循環／重複進行直到達到共識為止。

（5）社區印象法

社區印象法（community impression approach）乃是經由社區中能夠代表說出或有效提出團體需求與期望的關鍵人物之互動交流，使休閒組織／活動規劃者得以將其規劃設計的活動方案契合社區居民的要求與期待，並能使他們獲得問題的解決與休閒體驗的滿足。社區印象團體大都是利益團體（例如：各種運動協會、休閒遊憩協會、法人組織等），而這些印象團體的需求資訊，乃是最能代表社區居民對於休閒組織與其活動方案的改進意見。

4.其他的調查研究有效策略

在這方面大都以社會調查／市場調查的一些方法，作為進行休閒需求評估的方法或工具，這些方法與策略包括有：（1）直接面對面訪談，（2）電話訪談，（3）e-mail/MSN訪談，（4）郵寄問卷，（5）信件／電話結合在一起的調查訪問，（6）組織內部資訊與資料的引用，（7）組織外部資料的蒐集，（8）展覽／展售／說明／發表會，（9）研討會……等管道來進行資訊與資料的蒐集。

▶▶煙火秀

您想要與他（她），共度一個不一樣的夜晚嗎？休閒活動煙火秀可以為您打造最浪漫的情人夜晚，除了讓您享用浪漫晚餐，更於晚間施放絢爛的煙火表演，激起如膠似漆的健康婚姻生活。

照片來源：南投中寮阿姆的染布店吳美珍

PART-2

焦點議題

本篇已正式進入活動的企劃與研究階段，在本階段，活動規劃者必須進行活動的導入分析，以確定活動的適法性、適宜性與可行性，同時界定活動的目標，以為活動設計規劃時參考。在此階段裡，更要針對活動規劃要素多以深入探討，並得以開放給顧客參與有關規劃設計之建議。同時活動的商品與服務機能，增強休閒活動目標之實現能與機會。

設計規劃篇

本篇主題

▲ 射箭活動

射箭運動風行於歐美，人們用射箭來健身、休閒、或一較高下。透過日常的練習及競賽，參加者須集中精神及放鬆情緒，很多人參與了正統訓練後，都能不同程度地改善寒背、斜視及斜立等不良姿勢。

照片來源：廖婉菁

Easy Leisure

一、探索活動方案規劃設計與資源、資訊系統之關係

二、釐清活動設計規劃程序的五階段十一個步驟

三、瞭解活動規劃設計各個過程的重要任務

四、認知休閒活動的有關資源系統

五、學習休閒活動資訊系統各個層次的意涵

六、界定休閒活動設計規劃所需的資訊系統

七、提供休閒活動資訊處理系統及設計規劃程序

▲ 王功漁火節

位在彰化芳苑沿海的王功漁港的夕照,是彰化八
大美景之一,為振興王功漁港的休閒產業,並轉
型成為賞夜景的新指標,2005年特別利用中秋節
兩天假期,擴大舉辦王功漁火節系列活動。漁火
節的重頭戲將是越夜越美麗,除了有百艘漁船點
燈祈福之外,還有高空煙火秀與聯合國樂團演唱
會,在純樸的漁村中,展現多元文化以及邁向國
際的企圖心。

照片來源:彰化縣王功蚵藝文化協會余季

　　由於二十一世紀的休閒產業不但無法擺脫掉產業競爭者的競爭挑戰，更且受到經濟環境的多變化性、休閒產業組織風起雲湧般的爭相投入、休閒產業經營的微利與越趨微型企業組織形態……等方面的衝擊與煎熬，以至於休閒產業的經營管理階層不得不努力追求商品／服務／活動的創新，以及經營管理與組織文化的創新，以為因應這個激烈競爭時代的所有產業經營管理環境之變化，所謂的「優勝劣敗」、「物競天擇」、「昨日成功的策略與方法在今日已無用武之地」、「昨日獲利制勝的休閒活動時至今日已無人問津」……等一系列的事實，正說明了今日與未來的休閒產業組織必須追求創新，發展出新的商品／服務／活動及管理典範，否則在此世代之中將會被淘汰出局！

　　而在這樣激烈競爭的時代裡，休閒組織／活動規劃者必須將活動方案的策略規劃與目標管理工作當作其專業工作的目標，也就是對於休閒組織與活動規劃者來說，必須認清其組織所位處的競爭情勢、目標顧客與休閒活動的市場定義與定位、企業組織目標利益與股東／員工目標利益、各種商品／服務／活動之經營計畫與利益計畫……等願景與目標，如此才能徹底地瞭解到其企業組織所面臨的課題，而後才能重新進行其事業體或商品／服務／活動與管理典範的重新設計。

　　當然休閒活動的規劃設計作業，涵蓋有該休閒組織的新商品／服務／活動之設計與規劃、舊商品／服務／活動的再生／重新設計與規劃，以及新的休閒組織進入市場／產業時的商品／服務／活動之設計與規劃在內，惟在進行規劃作業之前，除了本書第一部分所介紹的一些基礎概念有關之作業課題必須加以引用與思考之外，就應該進行活動規劃課題與策略目標、休閒市場供需之預測方法、運用目標企劃法發展活動、活動方針與行銷策略、經營計畫與利益計畫，以及活動企劃與資源預算等方面的思考，以便活動規劃作業得以獲得全方位之考量而不會有所疏漏。

第一節 活動方案設計與規劃程序

在休閒產業組織進行活動規劃時，應該在進行休閒活動分析、適法性可行性與適宜性分析時，將顧客的需求、活動規劃本身及活動規劃之範疇予以整合，應用在所有的休閒活動規劃情境中。當然在進行休閒規劃時，應先瞭解活動方案規劃的意義。因為活動規劃之目的乃在於研擬有效的活動方案之內容及其有效之措施，以為指導與限制未來休閒資源的環境因素、經濟因素、技術因素與政治因素之變化時，得以持續經營管理或發展出新的休閒活動方案，以及追求能夠符合顧客的休閒體驗之期望與需求。

休閒活動方案之規劃與設計，大致上應該考量到與發展出該休閒組織的商品／服務／活動之內容與需求，藉以將其活動方案予以規劃設計出來，呈現給其顧客體驗。當然休閒組織／活動規劃者務須考慮到其組織／活動的價值系列之判定與策略定位、策略規劃與管理有關發展活動重要議題，方能有效的規劃設計與發展流程。

一、新休閒活動方案的規劃與設計程序

休閒產業組織無論是新進入者或是已在產業環境中營運者，其於推出休閒商品／服務／活動時機應講究不斷地創新開發新的休閒活動，以供應及滿足顧客需求與期望，並能延伸其組織與活動的經營觸角，來確保組織與活動在休閒產業或產業市場上的優質競爭優勢，進而達成持續發展與永續經營的卓越新契機。

休閒組織／活動規劃者在進行新的休閒活動方案的開發，與發展既有的休閒活動時，應該瞭解到活動方案的開發與發展流程，方能做有效的規劃設計。一般來說，本書所稱的開發作業應該包含有企劃的理念與行動在內，因為開發乃是廣泛的概念，活動的開發應包括有休閒組織／活動的使命與願景，策略規劃、活動發展、技術

研究、活動目標、活動設計、活動規劃、活動試銷、正式上市、生命週期管理、後續行動等五個階段十一個步驟之活動方案的從無到有，從有到修正、放棄或繼續的一切行為過程（如**圖7-1**所示）。

二、新休閒活動發展流程說明

由**圖7-1**所示，可以瞭解到新休閒活動方案的規劃設計／發展流程大致上可分為五個階段十一個步驟。在這個發展流程中乃是一

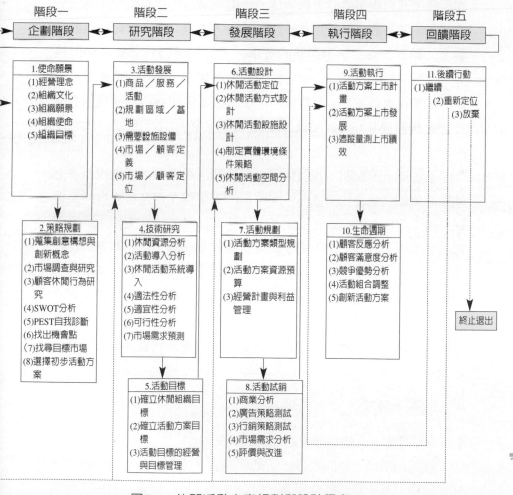

圖7-1 休閒活動方案規劃與設計程序

套系統化的發展模型,而且這一套系統化發展過程,在基本上乃是一個重複循環的互動過程,而且是需要休閒組織與活動規劃者持續不斷地進行這個系統化的五階段十一步驟。理論上,經由如此不斷地反覆進行,應該可以發展出對該休閒組織或活動規劃者,以及活動參與者/顧客來說,乃是可行而且符合活動組織與活動參與者之休閒目標與效益的休閒活動,雖然這個發展過程也許是一次就能找到,也許是 n 次才能找到(所謂的 n 次乃是歷經好一段時間的磨合或好多次的磨合)可行而且有價值/效益的活動。但是任何一個休閒組織/活動規劃者必須認清楚,所謂現階段可行有價值/有效益的活動,並不能代表可以永續運作下去,因為二十一世紀的活動參與者/顧客的參與活動體驗的要求,乃是隨著時代脈動與休閒趨勢,導致其體驗休閒的主張/哲學觀有所變化,而且在未來更可預期的是變化更為激烈,所以任何一個休閒活動組織與活動規劃者就必須能夠抓得住這樣的變化潮流與趨勢,否則遲早會被淘汰出局的!

　　基於如上的說明,我們強烈主張休閒活動組織與活動規劃者必須徹底認知這個時代潮流與休閒趨勢的重要性,切勿故步自封及迷戀於過去或現在因規劃設計出某一個休閒活動的成功案例,或是沉迷於活動規劃設計案例中的成功設計與規劃典範,因為若是以現在或過去的成功典範自娛,將會在不久的未來為活動參與者所厭倦與拋棄之歷史,乃會一再的重演。所以休閒活動組織與活動規劃者必須要重複著此一循環,而且更要持續不斷地修正或創新,方能達到永續經營與管理發展之休閒組織與其內部/外部利益關係人的共同願景。

(一) 第一階段——企劃階段

1.第一個步驟——使命願景的瞭解與認知

　　在這個階段,休閒組織/活動規劃者必須要能夠徹徹底底地認知與瞭解到其組織的經營理念、組織文化、組織願景、組織使命與

組織目標，如此才能達成該組織的內部利益關係人（例如：股東、董監事、投資團隊、經營團隊，及所有員工與員工眷屬）的經營休閒活動事業之使命與目標。雖然有人說組織願景／使命／目標及其事業組織發展方向乃是相當穩定的，所以活動規劃者並不必然要求能夠在進行活動規劃設計時，即對其組織的經營理念、組織文化、組織願景、組織使命與組織目標重新去謄寫一遍，然而我們卻以為活動規劃者若是不針對上述的使命願景與目標再做一番深入的瞭解，將會造成在進行活動規劃設計之過程裡，陷入前所忽視的陷阱（例如：（1）想當然是如此的願景使命與目標，殊不知因時代潮流的變化，已全然不適用於未來的活動發展需要；（2）若是外聘的活動規劃者並不必然對其委託規劃設計之休閒組織的使命與願景有所深切認知；（3）或因國家／組織的政治、經濟、社會與技術環境有所變化等，無法全盤掌握的盲點）而不自知，如此所規劃設計出來的休閒活動方案很有可能會是失敗的，所以活動規劃者必須再次（而且要不厭其煩的）針對該休閒／活動組織之經營理念以及組織文化／願景／使命／目標，進行深入的瞭解與認知。

另外，當活動規劃者有所瞭解與認知之後，應該可以在這些使命願景與目標的基礎之上，順利地發展出可以協助該休閒組織達成使命願景與目標的休閒活動服務，而且在此一前提之下，活動規劃者所進行規劃設計的休閒活動，將會促使內部利益關係人的認同與支持。當然，活動規劃者在進行組織經營理念與組織文化／願景／使命／目標的深入瞭解過程中，並不意味著要將這些前提在活動方案提案中加以說明，而是可以由該組織的有關人員予以提出／撰寫／說明。但是不論是由活動規劃者自己撰寫或說明，活動規劃者卻是必須要真的能夠認知與瞭解，只有如此才能在此基礎上，據以發展出可行且有價值／目標／利益的休閒活動服務。

2.第二步驟──策略規劃與管理

休閒活動組織與活動規劃者在深入瞭解與認知其組織之使命與願景／目標之後，即應進入策略規劃與管理步驟。在這個步驟裡，

活動規劃者對於所擬想／構想發展的休閒活動，應該進行市場調查研究與顧客休閒行為研究，以找尋出可能的活動方案，供往後的各個過程的參考。

在選擇擬想發展的休閒活動方案後，即應針對各個活動方案構想進行SWOT分析與PEST自我診斷分析，以找出可能的發展機會點及可能目標市場／顧客族群到底在哪裡。在這個過程中，活動規劃者應該達到市場定義、定位與再定義之境界，也就是針對所選擇（但尚未確認）的活動方案予以瞭解到底其目標市場在哪裡？可能的目標顧客族群有哪些？休閒活動組織想要的市場與顧客族群在哪裡？如此的策略思維、策略構想、策略選擇與策略決定，將會是導引活動規劃者真正進入休閒活動方案之規劃設計研究階段。

事實上，在本階段的策略規劃與管理之第一步，應該可以經由創意構想的發想及創新手法，將該組織有可能（指：不會跳離其經營理念、組織文化／願景／使命／目標之方向，同時不會超出該休閒組織的財務負荷範疇者）發展的休閒活動方案構想，而後針對這些被列為可能可以發展的休閒活動方案，加以進行策略規劃與管理，經由SWOT分析與PEST自我診斷分析，找出可能的機會與市場／顧客之定義／定位／再定義，接著就能從N個可能構想中找出較為可行且契合休閒組織與市場需求與期望的n個休閒活動方案出來（n>0，n個≦N個），而這些經由初步篩選出來的休閒活動方案，將會是進入活動發展步驟的重要方案來源。

（二）第二階段——研究階段

在這個階段乃是已經由企劃構想與篩選的過程，而將該組織可能發展的活動方案予以進入研究階段，而研究階段的主要步驟有三個：活動發展、技術研究與活動目標等三個步驟，茲分別簡單說明如下：

1.第三步驟——活動發展與研究

在這個步驟裡，休閒組織初步篩選出來的n個活動方案就必須

進入活動發展可行性的研究過程。在這個過程裡的主要作業任務乃是：（1）發展出最有可能的一個休閒活動（但是這個活動應包括有多個活動方案之組合），這個休閒活動有可能會發展出休閒商品與服務，以與此一休閒活動相匹配；（2）依據休閒組織所在地區／區域／基地的特性，進行符合該項休閒活動的區域與基地規劃；（3）同時針對此一休閒活動（當然內含有多個活動方案在內）所需要的場地、設備與設施進行研究，包括詢價與活動目標的初步成本利益計畫過程在內；（4）將該休閒活動的市場／顧客之定義、定位與再定義，以確切瞭解此——休閒活動（包括多個活動方案在內）所應該的定義、定位與再定義，以為掌握往後的可行研究過程之方向；（5）在這個步驟裡，有可能會有兩個或以上的休閒活動（各自包括有多個活動方案在內）同時列入活動發展與研究的過程，其目的乃在於找出最可行的休閒活動。

在這個過程中，不管如何進行活動發展與研究，但是其最重要的前提，必須要能同時確立目標市場或顧客族群的特殊活動需求與期望，而且也必須能滿足目標市場或顧客族群的要求與期待，同時也要能夠達成組織使命／願景／目標。基於如此的認知與共識，該休閒組織／活動規劃者才能在其組織的既定可用資源範圍之內，規劃設計出符合上述目標的休閒活動。

2.第四步驟——技術可行性研究

歷經活動發展與研究步驟之後，休閒活動的選擇應在此時進入緊鑼密鼓的階段過程，在此時休閒活動的活動規劃者將需要其他功能性專長人員的參與，而由活動規劃者召集進行技術性與可行性的分析研究，在這個過程裡，其主要的作業任務有二：（1）針對該休閒組織與活動基地所位處的休閒資源進行分析，以瞭解並掌握住將進行的休閒活動所可能的內在或外部開發的休閒資源；（2）瞭解該休閒活動將要如何導入在該休閒活動基地之內，最重要的必須要能夠契合休閒資源供需平衡所需，以及要能符合顧客參與活動與進行體驗休閒的要求與期待；（3）對在於該地區導入該項休閒活

動（包括內部多個活動方案），是否合乎政府法令規章要求？是否不會違反當地民俗風氣？是否觸犯當地居民的禁忌？等方面加以分析，以期在正式進行活動推展時，得以沒有障礙與遭受干擾；（4）對於該地區導入該休閒活動（包括內部多個活動方案）是否適合市場／顧客之需求與期望？是否能滿足顧客的體驗服務與活動之價值與利益？（5）另外對於市場需求進行預測，以掌握住市場及進行促銷策略規劃之方向等任務。

在這個過程中，最重要的是瞭解到該等休閒活動選項在活動基地推展的可行性研究，其目的乃在掌握住該等休閒活動是否可以滿足顧客／市場的要求與期待，同時必須與其休閒組織或活動基地的各項政治、經濟、社會與技術資源相匹配吻合，否則若貿然在當地推動該等休閒活動，將會是充滿著不穩定或可能失敗的風險，所以活動規劃者必須要進行技術性與可行性的研究（有關這方面的討論請讀者參閱第九章的說明）。

3.第五步驟──活動目標規劃與管理

休閒組織或活動規劃者在進行活動規劃與設計時，不管該組織或活動是否屬於非營利組織或營利組織，大都必須要為該等休閒活動制訂目標，以供活動的規劃設計與經營管理之參考依據。而這些休閒活動目標的設定乃是受到該組織的總體經營目標之牽制，也就是組織的整體目標為求能夠落實實現，就必須依據此等組織之目標衍生與發展出各項休閒活動之目標，而該組織之總體經營目標是否能夠達成，則有待於各項休閒活動目標之達成，方能使組織之目標順利達成。

一般來說，休閒組織的高階經營管理階層必須為其組織的利益與經營目標加以設定，作為該組織各個部門及全體人員努力之方向指引。而組織目標則為各項休閒商品／服務／活動目標之總和，所以當組織目標一經制定之後，各個部門主管就必須依據組織之目標並參酌各項商品／服務／活動之市場趨勢與休閒者行為趨勢，而加以制定出各項商品／服務／活動的目標。另外，休閒活動規劃者在

進行新的休閒活動規劃設計時，也必須設定新活動的目標，即使是非營利組織的活動規劃設計，也必須要有目標管理之概念。為何不論是否為營利形態之休閒組織均應為其各項休閒活動設定經營與管理之目標？乃因NPO/NGO組織在未來的發展趨勢，大都朝向自給自足一部分的預算（不足部分再找捐贈或贊助）方向發展，而且即使該NPO/NGO組織的捐贈或贊助經費已經足夠，也應將各項活動制定目標，以利激勵獎賞各個活動方案的執行團隊／人員，以免淪為沒有績效的活動陷阱，進而讓捐贈者／贊助者喪失再捐贈／贊助之意願。

（三）第三階段──發展階段

在這個階段乃是將決定發展的休閒活動（含多個活動方案在內），加以進行正式的發展階段，在此階段的主要步驟為：活動設計、活動規劃與活動試銷等三個步驟，茲分別簡單說明如下：

1.第六步驟──活動設計作業

在這個過程中，所要進行的乃是如何將休閒活動之構想、藍圖或草案，予以正式設計為讓人可以感受得到或看得到、摸得到的參與體驗之休閒活動，而不是只停留在構想企劃與研究階段而已。在這個設計作業過程中所要進行的任務有：（1）針對市場／顧客的定義、定位與再定義，進行各項活動方案的市場與顧客定位；（2）針對已經市場／顧客定位之休閒活動（含各項活動方案）的方式加以設計，以符合顧客的需求與期望；（3）針對上述的休閒活動所需的設施設備與場地條件、空間環境與實體設備配置策略加以設計與分析。

在活動設計過程中，乃是針對休閒活動所需要的硬體實體環境及其活動場地／設施／設備、活動空間等方面加以分析，並予以設計形成休閒活動所需的基本硬體／實體規劃。當然在這個過程裡，活動規劃者必須能夠確切瞭解與分析活動基地內與基地外的聯絡交通設施概況；有些時候在進行活動設計時，尚應掌握到活動參與者

的食宿需求，所以若是休閒組織缺食宿供應能力者，必須將委外辦理或進行策略聯盟方式納入考量（此方面在往後章節與《休閒活動經營管理》一書中會加以探討，請參閱）。

2.第七步驟──活動規劃作業

當活動場地／設施／設備與空間已做好設計之際，即可進入休閒活動的規劃過程了。在這個活動規劃過程中所要進行的任務包括有：（1）針對活動的發展方向，將各項活動方案的類型予以設定並進行規劃，此規劃過程最重要的必須與活動設計的方向相結合，以利往後活動方案的推展；（2）任何活動方案的規劃項目不可避免的必須進行資源預算計畫，將各項活動資源（例如：設施設備的一次可容納多少活動參與者、商品／服務／活動需求量預算、活動場地的衛生環境需求、停車容納量需求、緊急事件發生時疏散路線……等）；（3）針對該休閒組織與各休閒活動的經營計畫與利益計畫進行編製與管理。

在這個步驟的各個作業過程中，活動規劃者乃是站在將要把這個休閒活動推展或傳遞到市場／顧客的角度，而加以進行資源供需分析預測、顧客參與體驗需求滿足及休閒組織的活動利益目標之規劃作業，其目的乃在於建構出完善的休閒活動上市推展與傳遞行銷之管理系統，在這個過程裡，乃是與活動設計過程，並稱為活動規劃設計中最耗費時間與人力、物力、財力的階段，所以活動規劃者在此兩個步驟中，必須站在發展休閒活動的執行計畫之角度，構思與執行如何將活動傳遞給顧客的行動方案。活動規劃者與相關部門人員必須監控與管理整個活動設計與活動規劃整體執行過程的各項細節，活動規劃者必須巨細靡遺地加以監督與量測，遇有不符合規劃設計之要求者，應予以進行差異分析及改進、修正。

3.第八步驟──活動試銷作業

在這個過程裡，最重要的目的乃在於將已設計規劃完成的休閒活動（含內部各項活動方案）加以進行市場試銷作業，在這個試銷過程中的主要任務有：（1）進行商業化計畫，也就是測試商業化

過程所需的組織編成與人員訓練，休閒活動方案的服務作業程序與作業標準制定，其實施運作策略方案、各項行銷策略方案之制定與實施行動方案，監視量測與調整改進計畫等；（2）擬定廣告宣傳與公眾報導有關之策略行動方案，並進行有關廣告宣傳策略行動的方案評估，以及進行廣告宣傳策略行動方案之調整；（3）擬定行銷活動策略行動方案，進行行銷策略實施成果監視量測與評估改進對策，以及因應市場／顧客需求變化與進行有關行銷策略方案之調整；（4）針對市場／顧客之需求與期望進行調查與研究，同時在市場測試過程裡進行有關市場／顧客需求與行為之分析結果，及時修正有關行銷策略與行動方案；（5）針對上述四大主要議題，在市場測試過程中所蒐集與發現之問題點予以分析，除了找出與設計規劃作業中有差異之關鍵點或方案之外，並企圖加以擬出改進對策與預防再發之措施；而在這個過程裡，也應一併進行市場測試成效之評估，以作為後續改進行動之參考。

在這個過程中，主要的目的乃在於進行活動設計規劃之市場測試，以確實瞭解該等活動方案是否為市場／顧客所接受與認同？因為任何活動方案若能取得市場／顧客的認同，方能讓顧客決心付諸行動前來參與／消費／購買該等活動方案；否則，若貿然推出上市行銷，很可能會落個「曲高和寡」或是「叫好而不叫座」的失敗下場。當然在市場測試過程裡，活動規劃者最重要的要將其設計規劃出來的休閒活動放在市場裡，讓目標顧客群體檢視與批判，針對顧客所反應回饋之資訊／情報／資料加以分析，並研究出改進之行動對策，與採取矯正預防措施，如此才能在該等休閒活動在正式上市行銷之前，即能掌握住市場／顧客之要求與期待方向，以利於正式上市行銷。

（四）第四階段——執行階段

在這個階段算是「苦難媳婦已熬成婆」了，所要進行的主要過程與任務乃在於：（1）休閒活動的正式上市行銷與活動傳遞推

展；（2）在活動進行過程中對有關的活動生命週期之各個週期採取因應對策；（3）在生命週期過程中採取修正、調整、改進或評估是否持續進行之行動。

1.第九步驟——活動執行作業

在這個過程裡，最重要的目的乃在於將所規劃設計完成且經市場測試作業的休閒活動正式上市行銷推展。在這個過程中的主要目的乃在於：（1）將休閒活動（含內部各個活動方案）的正式上市／行銷計畫／活動傳遞計畫予以確認；（2）進行發展上述活動的行銷／上市／傳遞計畫，在各項活動發展策略行動方案之指引下，正式在休閒市場中大力推動；（3）在休閒活動方案推展過程中，針對各項活動方案之預期績效／經營目標予以監視量測與評估，以確切掌握活動方案績效是否達成預期目標，並做及時改進措施。

任何活動方案的最終目的乃在於市場中得到驗證，尤其在驗證其績效是否符合活動規劃者與休閒組織、利益關係人之預期目標，所以在活動正式執行行銷與傳遞的過程中，活動規劃者與行銷管理者必須全程監視量測其各項活動方案之推展、行銷與傳遞過程的各項作業進行情況，同時也應進行實際成果與預期目標的比較分析，以資瞭解與掌握住各項活動方案的執行／傳遞績效。另外，若有未能達成預期目標時，即應進行未達成原因之分析，並針對未能達成預期目標之原因進行要因分析，擬定改進與矯正預防措施，期能在最有利的時間點及時切入改善，以達成活動目標與組織經營目標。

2.第十步驟——生命週期管理作業

所有的休閒活動（含各項活動方案）均有其生命週期（例如：活動的誕生、開始進行上市行銷、達到活動參與顛峰，以及趨於疲乏衰退的週期現象），在這個生命週期之中，若不能隨時掌握住其週期發展趨勢，勢必無法在異常或衰退期到來之前提早予以調整／修正，甚至於有可能某個活動方案會加速衰退，以致被迫下檔／退出市場。所以我們要求活動規劃者與行銷管理者／策略管理者發現該等活動方案已有趨向衰退或弱化現象時，即應採取挑戰性、複雜

性、創新性或強化顧客之再度前來參與或新鮮感之調整策略行動，否則將會導致顧客失去興趣與再參與的欲望，甚至於被迫正式退出市場。

　　活動規劃者與行銷管理者必須時時觀察或診斷整個活動的推展與傳遞情形，以確實瞭解／知道其推展行銷之活動到底處於活動生命週期的那個階段，而在不同的週期採取不同的調整／改進或延續／再生策略。在這個過程中，活動規劃者與行銷管理者乃對於市場與顧客參與的狀況，諸如：（1）市場／顧客在參與活動前、參與時或參與過後所反應的事項；（2）顧客參與活動服務體驗或消費／購買休閒商品服務活動之後的滿意度；（3）活動市場的競爭環境與同業間的競爭策略分析；（4）經由上述的分析與診斷之後所採取的休閒活動方案組合策略之調整；及（5）在活動方案組合中進行某些已喪失吸引力的活動方案加以修正、改進與創新；使新的活動方案組合得以呈現出吸引顧客再參與的欲望與行動。

(五) 第五階段——回饋階段

　　在這個階段裡，活動規劃者與行銷管理者乃是需要採取某些後續的行動，而這些後續的行動則涵蓋了：1.繼續經營；2.將該休閒活動（含各項活動方案）重新定位或修正、創新之後再創另一波生命週期；3.評估結果已無法再吸引顧客的參與時，則予以放棄掉，也就是終止該休閒活動並退出該休閒活動的市場。

　　在這個階段，活動規劃者與行銷管理者或許是召集該組織內部相關人員進行活動評估分析與診斷，或許是委託顧問專家來進行活動評估、分析與診斷。不論是怎麼樣進行活動診斷與評估，大體上均須經由企業經營診斷技術之應用（此部分將在作者另一本書《休閒活動經營管理》之中加以說明，請讀者參閱），而在進行診斷評估的過程裡，最重要的乃是要觀察活動現場及有關經營管理數據／資訊／情報的蒐集與分析，如此才能就現場、現況、現實來加以客觀判斷是否繼續？修正／調整？放棄／退出？

▶▶兒童才藝表演活動

「伴我成長、兒童才藝」，為了給孩子們一個美好的
回憶，可以安排精彩表演，在服裝上也精心的打
扮，家長可以錄影或照相，為小朋友留下一個快樂
的回憶，而小朋友在台上的表演也能贏得鼓舞的掌
聲。藉由兒童才藝表演更可以促使孩子們發展個人
潛能，建立自我肯定、自我表現機制，提升欣賞、
審美能力，陶冶高尚情操。

照片來源：中華民國區域產業經濟振興協會洪西國

第二節　休閒活動規劃的資訊系統

　　休閒活動規劃設計所需要的資訊（information）之種類與數量，乃是相當多元的與複雜的，對於休閒組織與活動規劃者來說，資訊系統的管理已是相當重要的一項規劃作業。一般來說，資訊乃是資料（data）與訊息（message）的統稱，活動規劃者在進行活動規劃之前，必須要能夠對於其所想規劃設計的活動有關資源與資訊做一番有系統的蒐集、分類、整理與分析，以便能夠更為深入地對於活動規劃之資訊系統有所理解。所以休閒組織／活動規劃者在進行活動規劃設計之前，必須要能夠對於資訊系統之層面、空間層次、構成內容、資訊蒐集方法、資訊調查方法與資訊庫建立方法等有所瞭解，如此才能夠將資訊轉換為可用、好用、有效率與有價值的資訊，而且此等方面更是活動規劃設計的重要課題。

一、資訊系統的層面分析

　　基本上，休閒活動的資源均可視之為一個系統，同時休閒活動系統也是相當複雜，但是仍然脫離不了活動參與者、活動資源與法令規章等層面：1.活動參與者也就是顧客，而且顧客是休閒活動的

主體；2.活動資源則是休閒組織與活動規劃者提供給顧客進行休閒體驗的資源，而且這個活動資源一般來說乃是動態的，會隨著時間、空間、文化、生態、氣候、地質、政府法令規章及顧客之消費與購買行為趨勢而發生變化，惟其所位處層面應屬客體；3.政府法令規章與利益團體／壓力團體／民意機構的規範、教育引導與運用輔導等層面緊密關聯運作，促使休閒活動順利進行（如**圖7-2**所示）。

（一）政府及社會責任機制面

政府及社會團體所擔任的角色乃在於分派、管制、規範、管理、監督、協調、輔導與輔助：

1. 政府機構（輔導機關、執行機關與合作機關）著重在休閒活動的發展目標訂定與施政規劃方向，同時依國家與地區發展休閒的政策導向制定各項有關的計畫（例如：土地使用、設施設備、生態環境、公共安全、營建管理、衛生醫療等）。
2. 社會團體（公益機構、環保機構、關懷弱勢機構、道德文化

圖7-2　休閒活動資源系統圖

機構……等）則著重在有關休閒活動參與者及在參與過程中，要求應該要將社會責任導入於休閒產業之活動規劃設計作業之中。

（二）休閒活動資源供給面

休閒活動資源供給面則著重在休閒活動資源的分析，例如：休閒活動所在地區的環境背景、自然環境背景、社會人文景觀、土地／場地／設備／設施使用背景、交通運輸背景、公共設施背景、休閒活動據點評估與分析等方面的適法性、可行性與適宜性分析（請讀者參閱本書第九章）。

（三）休閒活動市場需求面

休閒活動需求面可分為如下幾個方向加以探討：

1.活動資源供給分析後之活動規劃的定性與定量分析，以作為休閒活動市場發展趨向與潛力之評估基礎。
2.政府及社會責任機制下的休閒活動發展指引，以作為休閒活動定位及作為活動之初步規劃目標。
3.休閒組織／活動規劃者的休閒活動發展機能定位。
4.顧客（含居民及顧客在內）的需求特性，以為顧客／市場之定位。
5.休閒活動市場發展趨向與潛力，則依據社會休閒主張、經濟與生活水準、顧客人數多寡、顧客人數分布、休閒活動種類、休閒活動分布及休閒活動形態等指標加以分析。

（四）休閒活動方案計畫面

休閒活動方案計畫面則可由如下幾個方向加以探討：

1.依據政府及社會責任機制面的休閒活動政策方案之指引與運用，進行活動方案之定性與定量分析。

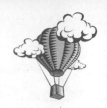

2.藉由休閒活動資源（例如：休閒活動設施種類、分布與數量、休閒活動使用方式、休閒組織及休閒活動經費……等）之分析，以瞭解休閒活動資源利用潛力的大小。

3.藉由休閒活動發展潛力與趨向以瞭解可能的未來活動需求方向與數量、形態、目標／價值。

4.依照休閒活動資源體系、活動體系與活動空間發展構想，進行休閒活動的實質發展規劃與設計。

5.依照市場需求面之顧客需求定位，以確立活動方案發展機能之定位。

（五）休閒活動之投資經營管理面

休閒活動之投資經營與管理方向如後：

1.依政府與社會責任機制進行有關：（1）休閒組織定位；（2）組織經營目標；（3）活動方案規劃設計與投資發展方向；（4）尋求合作對象；（5）籌措活動經費；（6）確立活動規劃者與團隊等的經營管理策略之確立。

2.依據市場需求面規劃設計有關休閒活動方案。

（六）休閒活動方案之執行面

休閒活動方案之執行面應有如後幾個系統：

1.活動經營管理經費預算與運用方向。

2.經營管理及組織體系架構。

3.設計活動方案之經營管理內容、策略與方式。

4.確立經營計畫（例如：休閒活動發展計畫、財務資金管理計畫、領導統御計畫與構想）。

5.實質實施計畫與活動方案執行。

二、休閒活動資訊系統的空間層次

就休閒活動規劃的空間層級而言，事實上是可大可小，惟其整個空間發展層級之架構，則可分別說明如下：

（一）國際層級（international level）規劃

國際層級規劃中，可涉及各國之間或洲之間的高層級規劃，在此層級規劃中所需要的資訊有：1.國際間的交通運輸服務、流量及便利性；2.參與活動者在參與活動時的不同國家之旅遊計畫與活動計畫；3.其他足以吸引顧客的特殊觀光遊憩活動與休閒活動之特色與設施、設備、場地；4.各個國家的觀光休閒政策；5.各個國家的休閒活動之市場行銷與推展促銷計畫。而國際層級的休閒組織相當多，諸如：世界觀光組織（World Tourism Organization; WTO）、國際航空運輸協會（International Air Transport Association; IATA）、亞太旅行協會（Pacific Asia Travel Association; PATA）、國際民航組織（International Civil Aviation Organization; ICAO）……等均是。

（二）國家層級（national level）規劃

國家層級規劃乃指某一個國家最高層次的休閒活動規劃，因為此層級乃涵蓋整個國家的休閒觀光旅遊活動政策與方針，所以其資訊蒐集也就頗為廣泛，諸如：1.國家的觀光旅遊政策；2.國內的實質環境因素（例如：天然環境、人文環境、社會環境、宗教環境等）；3.國內的交通基礎建設、大眾運輸系統、交通與氣候資訊網路；4.國內的住宿設施（例如：觀光旅館、飯店、民宿、汽車旅館、旅社等）與服務品質；5.國內的觀光休閒有關法令規章；6.國內的休閒組織結構及其商品／服務／活動之經營管理政策；7.國內的休閒活動有關之教育訓練計畫；8.國內休閒組織的休閒活動之行銷策略與推廣計畫；9.國內的各項休閒活動的設計規劃與經營發展標準；10.國內參與休閒活動人口統計因素；11.國內的各項休閒活動對

於經濟、環境、社區、文化與活動技術之影響與衝擊（impact）分析等。

（三）區域層級（regional level）規劃

　　區域層級規劃則未涵蓋整個國家各個行政區域之範圍，惟其乃為國內的某些行政區域作為其規劃的範圍，在台灣而言，通常範圍涵蓋幾個縣市或島嶼（例如：金門、馬祖或澎湖、蘭嶼綠島等離島地區，台灣北區／中區／南區／東區），這個區域層級雖然未及全國，然其資訊蒐集自然也屬不小。諸如：1.區域間各地方政府的休閒觀光政策；2.區域間的交通設施、運輸設備與交通網路；3.區域間的活動場地、設施與設備；4.區域間的自然景觀、人文景觀、社會文化與宗教景觀；5.各級政府對休閒觀光的獎勵措施；6.區域內的休閒活動對經濟、環境、社區、文化與活動技術之影響與衝擊程度之分析；7.區域間休閒組織的活動規劃設計與經營發展標準；8.區域間休閒組織的休閒活動之行銷策略與推廣計畫；9.區域間的人口統計因素……等。

（四）地域層級（sub-regional level）規劃

　　地域層級規劃乃承續自區域層級的規劃，其範圍也可能涵蓋好幾個行政區域之範圍（例如：北部濱海遊憩系統、花蓮賞鯨遊憩系統、中央山脈系統、大屯山遊憩系統……等均是），而此層級休閒活動所需資訊範圍也不少，例如：1.吸引顧客的資源情勢狀況；2.住宿休息設施設備（例如：飯店、旅社、民宿……等）；3.休閒遊憩設備（例如：風景區、景點、休閒農場等）；4.休閒組織與服務品質；5.交通運輸網路系統；6.天候氣象資訊網路；7.社區居民親善情形及人口統計因素等。

（五）地區層級（local level）規劃

　　地區層級規劃大致上均對各個觀光景點、遊憩據點、運動設

施、度假村、觀光農場、民宿……等辦理休閒活動的潛力與能力、休閒活動模式與遊戲／操作規則、發展活動之條件（例如：產業特性、社區與聚落發展），進行資訊的蒐集、分析與整理，以為規劃設計符合其顧客需求與期望的休閒活動。在這個層級的資訊範圍也不少，諸如：1.休息住宿據點的方便性、安全性、合法性；2.交通運輸狀況；3.公用設施狀況；4.社區經濟、文化、國民所得、宗教情形；5.天然人文景觀情形等，均是活動規劃者在休閒活動規劃設計時，應予以重視與考量的重點資訊。

（六）個別層級（user level）規劃

在這個層級的資訊蒐集重點，乃包括有：1.活動場地之環境條件與資源發展潛力；2.活動所需的配合措施；3.活動開發／規劃設計的初步構想；4.活動處所的食、衣、住、行、育、樂情形；5.活動場地的休閒與遊憩活動設施之設置狀況等。

（七）重要設施區的細部規劃（facility site planning）

乃指針對某個休閒商品／服務／活動所位處設施進行實質規劃與設計，例如：度假村、飯店、餐飲美食店、觀光景點、運動／健身房、購物中心等範圍之內，進行規劃設計有關的商品／服務／活動及相關設施／設備／場地，在此層級除如個別層級規劃所需的資訊之外，尚須考量其建築物、景觀、設施做整體性的細部規劃。

三、資訊系統的構成內容

休閒活動資訊系統的組成，大致上可分別依其特質，類型及結構情形加以說明：

（一）資訊系統的特質

資訊系統的特質大致上可分為動態資訊與靜態資訊兩種：1.動態資訊主要乃來自依照眼前及過去所獲取的資訊，作為預測未來可

能的發展趨勢，這方面的資訊來自於靜態資訊之蒐集、調查與分析的基礎上，所以休閒組織／活動規劃者就應在自己所蒐集到的資訊，及有關政府／大學／研究機構／公開發表會所做之調查分析與報告資料中予以整理、分析、研究與歸納，以便對現在與未來所可能的發展趨勢做預測。2.靜態資訊：則來自於問卷或訪談調查、休閒活動顧客之屬性調查、休閒活動資源調查、土地使用調查、田野調查……等實際調查所獲取的資訊。

（二）資訊系統的類型

休閒活動資訊系統的類型大致可分為兩大類，其一為空間資訊：依據該資訊的空間相對位置來看，則可分為點、線、面與地表的方式來呈現其資訊，例如：1.點的資訊有標示牌、解說牌、涼亭、植栽、公車站牌……等；2.線的資訊有登山步道、解說系統、道路交通、河川、公共設施管線……等；3.面的資訊有位置圖、關係圖、平面圖、遊客服務中心、土地使用現況圖……等；4.地表的資訊有基地水系分布圖、基地岩層走向圖、基地坡向分析圖、斷層帶分布圖、基地等高線圖……等。其二為屬性資訊：乃以文字或數字方式呈現其資訊的特徵，例如：1.報表類有許可證、證書、指標等；2.報告類有計畫書、研究報告書、提案書等；3.量度類有交通流量、用電量、用水量、雨量、河川蓄水量等；4.圖示類有街道牌、門牌、路線指引牌、警語標示牌等。

（三）資訊系統的結構

休閒活動資訊系統的結構則可分為三大類，其一為階層式資訊庫；也就是資訊的儲存系統依據樹狀結構形式，其資訊的擷取必須依照該資訊庫所設定的路徑，或上或下到不同資訊層次中搜尋擷取，這個資訊庫存在有相鄰資訊重複儲存的空間浪費與儲存／擷取成本浪費之缺點。其二為網路式資訊庫，也就是將相鄰或共同要素的資訊予以結合儲存，通常此方式乃採取環式指示碼結構來呈現其

複雜的拓樸結構，此方式有資訊編輯與更新上的複雜性與困難性缺點（因為要做編輯或更新時需要改變原有相連的資訊結構，方得以進行）。其三關聯式資訊庫，則將資訊以簡單的記錄形式儲存在一個二維表格之中，並記載其相互關聯之屬性，因其資訊庫乃以共同屬性為設計之基礎，以連結每一個二維表格間之關係，所以除了關聯屬性之外，與其他資訊並無任何關係，所以其資訊結構相當具有獨立性，但是若要擷取與其無關聯之資訊時，則要花費相當的時間，乃是其缺點。

四、資訊系統的資訊蒐集方法

資訊的蒐集方法大致上可分為兩大類別，其一為量的調查研究法，可分為觀察法、人員訪問法、電話訪問法、郵寄問卷法（含email問卷法）、試用／試遊／試玩測試法、顧客固定樣本（consumer panel）（含顧客消費／購買行為固定樣本、電視觀眾固定樣本、商店／景點／場所稽核固定樣本），及混合法（指分階段採取不同的蒐集方法）。其二為質的調查研究法，則有：1. 投射測驗（projective test），投射測驗乃是依據心理分析之原理加以進行的，這個投射技術基本上乃是人格測驗的一種，其發展的方法有：（1）墨漬測驗（Ink Blot Test），則有Rorchach Ink Blot Test與Holtzman Ink Blot Test兩種；（2）主題統覺測驗（Thematic Apperception Test; TAT）；（3）字彙聯想法（work association）；（4）句子完成法（sentence completion）；（5）故事完成法（story completion）；（6）圖畫完成法（cartoon completion）；（7）角色扮演法（role playing）；（8）心理戲劇法（psychodrama）等。2. 小組討論會（focus group interview; FGI）。3.深度訪談（depth interview）等幾個類別（讀者若有興趣深入瞭解這些資訊蒐集方法之技術，可參考市場調查或行銷研究等類書籍，本書礙於篇幅限制，就不做深入說明，企盼讀者諒察）。

五、資訊系統的建立

良好的休閒活動資源規劃乃建立在其良好的資訊處理系統之上，其整個資訊系統架構（如圖7-3所示）包括有輸入、儲存、管理、解析、產出或資訊提供等。基本上我們對於休閒活動資訊的系統建構中最重要的乃在於其產出，因為我們需要其產出的資訊，以提供休閒活動規劃設計與經營管理決策之用途，所以活動資訊系統不僅僅是在於資訊的建檔而已，尚且要能夠以有組織有效率的方法加以儲存、擷取與運用分析其所建檔的資訊。

至於資訊庫的建立，事實上是依據資訊調查的方法，將休閒活動資訊的次級資料與蒐集得到的初級資料加以整理、分析及評估，以達成資訊系統調查目的與資訊內容之取得，並為查驗篩選所蒐集分析與產出資訊的真實性與價值性，如此所分析研究出來的資訊可信度（信度與效度）將可大為增加，而這些資訊庫的建立則如圖7-3所說明的數理統計分析模式、顧客參與數量預測模式、自然資源

圖7-3　休閒活動資訊處理系統架構

使用預測模式、交通流量預測模式、社會經濟預測模式、空間分析預測模式及其他分析預測模式等資訊庫建立模式／方法，乃是一致的。

惟在建立資訊系統時仍應注意到如下幾個方面的有關事宜：

（一）建立資訊系統時應先確認資訊系統內的關鍵要素（變數），例如：資訊的檔案、人口統計變數系統、土地使用系統、法令規章所規範禁止事項、社會文化或宗教禮俗有關規範……等。

（二）建立資訊系統時，須確立資訊蒐集、調查與分析技術。

（三）建立資訊系統時，要能夠確立有關編碼與儲存作業標準。

（四）建立資訊系統不可疏忽掉更新的工作。

（五）在進行資訊系統資料應用時，必須要有正確而明晰的應用，及／或時間與成本的觀念。

（六）對於資訊品質的要求要明確，尤其引用次級資料時切莫發生轉檔／轉錄之錯誤情形；另外對於整個調查／蒐集資訊的作業過程也要同樣的以客觀立場來進行，切莫流於主觀意識。

（七）對於資訊庫的管理必須要能夠做到：1.彈性，以利新的資訊能夠進入及以新的方法擷取；2.組織內部資訊與組織外部資訊宜具有配合性；3.資訊必須時予更新，以維持最新的資訊。

▶▶ 溪頭旅遊民宿

民宿的經營，看你想營造怎樣的氣氛，如想豪華五星級民宿可能要花費很多錢，現在投資太豪華的民宿，並不是理想之路，以現有資源去布置就好了，最主要的是要能夠展現主人的熱情與親切，更重要的是讓人有家的感覺，那才是真正的民宿。

照片來源：德菲管理顧問公司許峰銘

第八章 活動方案規劃與目標策略

Easy Leisure

一、探索活動企劃過程有關必須考量的議題

二、釐清休閒活動資源的形成與類型

三、瞭解休閒活動規劃者的角色與權利義務

四、認知休閒活動經營目標之策略規劃程序

五、學習活動目標策略執行階段之重要任務

六、界定活動目標、標的與行動方案之管理系統

七、提供活動企劃與研究階段的重要任務

Easy Leisure

▲ 手工藝品展示活動

如：製扇、神轎、家具、神像雕刻、製錫器、彩繪
燈籠、製香、刺繡、紙雕、石雕、影雕、銅雕、紙
雕、布偶、金工、押花水晶、琉璃、字畫、仿古銅
器、交趾陶、珠寶、景泰藍、國畫、漆器類、乾燥
花飾、花籃……等。

照片來源：南投中寮阿姆的染布店吳美珍

在基本上，休閒活動應該是包含休閒商品、服務與活動在內，所以本書所稱的休閒活動乃包括有形的休閒商品、無形的休閒服務與活動。在休閒活動（或簡稱為活動）規劃設計作業中之所以要探討活動企劃、策略管理與目標管理系統，在於各個休閒組織為什麼會設計規劃某一種類型的休閒活動？事實上其設計規劃的動機有所差異，所以會有各種不同業種或業態的休閒活動呈現在休閒產業裡。

當然各個休閒組織或是基於：1.追求經營理念達成其組織成立的目的；2.推進組織願景、使命與經營目標的一貫性與徹底性；3.向更高的組織經營目標挑戰的經營體質與建立實現的系統；4.追求成為業界標竿的最高組織願景之實現；及5.制定導向型的短、中、長期經營與管理計畫等目的，而必須實施目標管理制度。休閒組織的經營管理者、活動規劃者與各部門管理人員必須依據該組織的經營理念、組織文化與組織願景引進目標管理制度，同時必須將該組織的目標／方針明確地傳達到全體員工能夠確切理解、認同與支持，方能順利推展其組織之目標／方針。

一般來說，休閒組織要想順利引進目標／方針管理系統，必須要上自最高經營管理階層親自帶領全體管理人員與服務人員朝向如下必要條件發展：1.必須全員均能理解組織經營目標／方針管理的基本原則與認知，要有行動方案來執行有關目標／方針；2.各部門主管人員必須學習問題解決之能力；3.全體人員（尤其管理人員）必須高昂地進行日常管理；4.全體人員應能夠認知到將須管理的項目當作必須管理項目並加以整理、分類；5.全體管理人員要能夠廣泛蒐集市場經營資訊，及資訊處理分析體系要能夠札實推展。

另外，休閒組織／活動規劃者切莫因目前組織條件與環境因素，而不苟同上述的必要條件，要認清一個即使目前條件並未齊備，但並不表示不屑於引進目標／方針管理的可能什麼都沒有的事實。但也不是為了引進而引進，而是要確實瞭解本身組織的優劣勢，並且也須引進目標／方針管理制度，如此本身的條件將會逐步提高。

第一節　活動的企劃課題與策略制定

　　休閒活動規劃者必須深切體會到其所進行規劃設計作業行動之前，就應該要能夠針對其所想要規劃設計的休閒活動之整體環境有全面性的瞭解，才能夠藉由資訊與資料之蒐集與所進行的鑑別、篩選與整理分析，如此也才能瞭解並掌握到其組織或商品／服務／活動所面臨的有待解決之課題。所謂的課題乃指的是消極性的發掘出來其問題的根源，並且付諸行動謀求解決問題，而這樣的解決對策就是解決問題與規劃設計新的休閒活動之行動方案／對策，此對策方案正是協助休閒組織達到其經營目標與永續發展的策略。

一、休閒活動資源的形成與類型

　　休閒組織在進行活動規劃與設計之作業時，首先必須考量到其組織的資源（例如：資金、人才、場地、交通道路、地理環境、經營管理能力……等）分配方式與其組織的決策模式，而這些分配方式與決策模式乃取決於該組織的休閒主張、哲學觀與價值觀，當然光有上述資源的考量尚有所不足，而是應該更為慎重地考量有關產業的資源系統的配合與支援／協助之程度與課題，如此才能夠順利的達成其組織規劃設計之休閒活動的目標。

　　休閒活動資源一如上面所討論的，乃須考量到該休閒組織的內部資源、外部資源及內外部資源連結架橋的介面／平台，而後將這些資源統稱為產業總體環境資源，並將之分析、瞭解與診斷，以作為提供其休閒組織規劃設計其休閒活動時的配合與應用，此等資源的形成就是該休閒組織制定經營方針目標的主要因素。

　　休閒產業的總體環境資源包含總體經營環境資源、個體產業環境資源及競爭環境資源等三個層次的資源，而這個產業總體環境資

源的組成對於休閒組織的資源分配、活動規劃的策略與目標，具有相當的影響力與策略管理的效益。

（一）總體經營環境資源

休閒產業的總體經營環境資源涵蓋了政治、經濟、社會、科技、文化、風俗、學習風氣、休閒與工作哲學觀、宗教、藝術及居民參與公眾事務的程度等方面，而這些資源可以說是左右社會的工作與休閒的主張、休閒活動類型與休閒產業發展榮枯的重要關鍵因素。所謂的總體經營環境資源的變化或改變，往往對於某個休閒組織與休閒族群的影響會呈現出極大的正相關之關係，甚至於對於整個休閒產業與休閒族群的休閒行為也會產生巨大的改變，而且對於休閒組織與整個產業的經營環境、資源分配、經營管理與活動規劃策略，均會相對地發生正相關的變革。所以休閒組織／活動規劃者必須時時關注到總體經營環境資源之變化趨勢，若其朝向正向發展或負向變異時，必須及早進行整體經營管理系統的策略調整，以為因應總體經營環境資源變化所帶來的衝擊，及早擬定妥善的因應對策。

（二）個體產業環境資源

個體產業環境資源乃指依該休閒組織所位處或分類的產業特性，來思考其所處地區、鄰近與相關地區之資源，此類資源涵蓋有：1.自然景觀資源、2.人文景觀資源、3.人口統計資源、4.工商產業資源、5.政府建設資源、6.法令規章資源、7.政府政策資源、8.利益關係人資源，及9.休閒組織本身的資源等九個構面之資源，這些個體產業環境資源對於休閒組織的商品／服務／活動的規劃設計策略，具有相當的影響力。

（三）競爭環境資源

經由休閒組織本身的競爭優劣勢分析（S/W分析），可以瞭解其與競爭者之間在商品／服務／活動的8P策略構面（即：商品、價格、通路、促銷、人員、作業程序、實體設備與夥伴策略）、內部經營管理資源策略構面（即：人力資源、生產與服務作業、市場行銷、研發創新、財務資金管理、設施設備與環境工安管理、策略規劃與管理、績效管理、內部與外部溝通管理……等策略）及執行文化方面的優勢或劣勢所在，而此一經由自我診斷（PEST）與SWOT分析，以深入瞭解自己與競爭同業間的市場吸引力與競爭力位置、資源分配與經營管理策略之內涵的方法，乃為及早尋求因應對策之策略目標。

二、休閒活動經營目標的策略規劃

休閒活動的經營目標乃源於前面的產業總體環境資源分析診斷，該休閒組織／活動的經營實績及該休閒組織的組織文化／經營理念／組織經營管理政策，以及建立其組織／活動之願景、使命與目標方針，以至於形成其活動／組織的策略目標與行動方案（如**圖8-1**所示）。

（一）策略管理者／活動規劃者的角色與權利義務

任何休閒組織／活動策略管理者均應該視之為該組織／活動的執行長（chief executive officer; CEO）、總裁（president）、所有人（owner）、董事長（chairman of the board）、執行主管（executive director）、總經理（general manager）、創業者（entrepreneur）、活動／專案規劃者（the grammar as a professional）等角色，自然其在休閒組織／活動之中，也就必須要能夠規劃與建構一個可以應付任何轉變／競爭的組織系統，以為因應組織的轉型、重組或蛻變，及

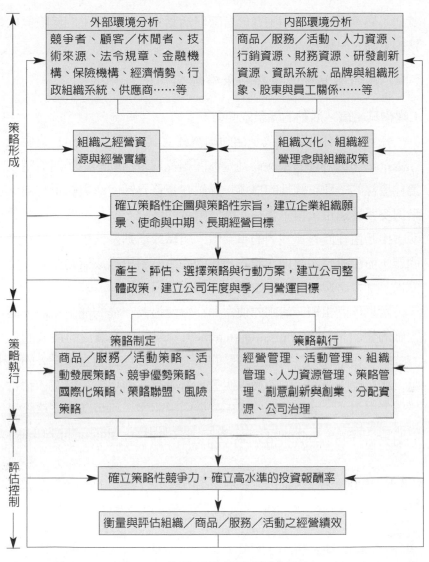

策略形成

策略執行

評估控制

外部環境分析	內部環境分析
競爭者、顧客／休閒者、技術來源、法令規章、金融機構、保險機構、經濟情勢、行政組織系統、供應商……等	商品／服務／活動、人力資源、行銷資源、財務資源、研發創新資源、資訊系統、品牌與組織形象、股東與員工關係……等

組織之經營資源與經營實績

組織文化、組織經營理念與組織政策

確立策略性企圖與策略性宗旨，建立企業組織願景、使命與中期、長期經營目標

產生、評估、選擇策略與行動方案，建立公司整體政策，建立公司年度與季／月營運目標

策略制定	策略執行
商品／服務／活動策略、活動發展策略、競爭優勢策略、國際化策略、策略聯盟、風險策略	經營管理、活動管理、組織管理、人力資源管理、策略管理、創意創新與創業、分配資源、公司治理

確立策略性競爭力，確立高水準的投資報酬率

衡量與評估組織／商品／服務／活動之經營績效

圖8-1　休閒活動之策略管理程序

休閒活動的重新規劃與設計所遭受到的衝擊，同時達成其組織與活動之目標的權利與義務。

　　活動規劃者／策略管理者所擔負的權利與義務，除了上述所說明的角色扮演之外，尚應該具有爲其組織或其規劃設計的活動謀求足夠的經營利潤，尚應具備有完成其組織／活動所應該承擔的社會

責任,與承擔組織／活動在經營管理活動中所可能發生的風險與危機的意願、勇氣及認知。

(二)休閒活動經營目標的策略規劃程序

1.建構其組織／活動的願景或使命

任何一個休閒組織或是活動均應建立其願景(vision)或使命(mission),因為願景或使命乃是休閒組織或是活動的中長期希望成為什麼樣的一種正式性的描述。雖然在實務界裡使命與願景常被混淆與交互著運用,但本書在此願做兩者的區分,使命一般在使命說明書中乃用在回答「我們的事業體／組織或活動是什麼?」之類的問題,而願景說明書則在回答「我們的事業體組織或活動要變成什麼樣子?」之類的問題(如**表8-1**所示的例子)。

所以休閒組織／活動的使命乃在於陳述其存在的理由,而一個明確的使命說明書(mission statement)則是定義廣泛而持久的目的聲明,藉以說明該組織／活動的營運範圍以及對利益關係人的貢獻,所以說一個明確的使命說明書,乃是有效地獲致組織／活動目標與形成組織／活動策略的基礎。使命說明書一般也其稱之為願景說明書(vision statement)、企業原則說明書(a statement of busi-

表8-1 Magnesty 公司的使命與願景說明書

使命說明書
Magnesty公司乃是一家知名的全球性膠磁生產公司,我們經營膠磁產品業務,並提供品質良好的產品與服務給我們的顧客,我們的責任乃在於尋求較佳的財務報酬,並追求長期性的發展,達成顧客滿意、員工滿意與股東滿意之永續經營目標,我們對於社區／社會的責任承諾將堅定不移,而在此等承諾中,獲致企業經營目標與社會責任的平衡。
願景說明書
Magnesty公司將會發展為全球性的卓越綠色企業,而且會成為員工、供應商、顧客、投資者、競爭者與其他相關的利益關係人心目中一致讚賞的卓越企業,我們更將成為其他企業組織衡量經營績效指標時所引為標竿的標準,同時我會秉持創新、誠信、品質、服務、快速回應、群體合作、企業責任與創造機會的能力,持恆永續成長與發展。

ness principles)、哲學說明書（a statement of philosophy）、信念說明書（a statement of beliefs）、目的說明書（a statement of purpose）、教條說明書（creed statement）、定義事業說明書（a statement of defining business）……等。

使命說明書如上所說明，乃在於陳述其組織／活動在未來希望能夠成為什麼樣子，及希望所服務之對象的長期願景。所有的組織／活動均有必要規劃與建構出一個可以應付任何轉變或競爭的組織系統或活動，以為因應轉型、重組、轉變、競爭、衝突的衝擊，進而達成其組織／活動得以成為No.1、成為業界標竿、最具有顧客導向、最具有經營績效、最有創意與創新能力，及最有社會責任之策略性意圖（strategic intent）的組織／活動宏遠目標。惟光是建構好使命說明書是不夠的，而是要向全組織或活動規劃設計、服務作業與行銷等全體同仁宣告或聲明，使其均能對於經營理念、組織願景與事業／活動宗旨之和其他競爭同業界的差異性與特殊性有所認知與瞭解，如此方能夠將組織／活動的願景轉換為全體同仁的共同願景。

2.發展願景／使命的程序

使命願景的發展大都存在於組織的高階經營管理階層上，而其發展乃必須在策略行動方案形成與執行之前予以完成，所以使命／願景應涉及SWOT分析（如**圖8-2**所示），故而組織／活動的活動規劃者／策略管理者大都會藉由發展使命／願景說明書的過程，將導引其全體員工（甚至於包含其利益關係人）更加認同其組織／活動。故而發展願景／使命說明書時，應該有如下幾個方向的思考與行動：

（1）廣納各機能別的管理者參與該組織／活動之使命／願景的發展。

（2）準備一些使命／願景說明書的資訊資料，以供參與者詳加閱讀。

（3）要求參與者自擬一份他們心目中的組織／活動之使命／願

圖8-2　組織／活動使命的角色

景說明書。

（4）而後蒐集他們擬出的使命／願景說明書整合為一份使命／願景說明書草案，於會議召開前分發予各參與者參考，準備參加會議。

（5）透過震腦會議模式舉行之會議中，共同討論與修改此份使命／願景說明書，必要時再經由會議或會簽方式予以確立其願景／使命，並完成其使命／願景說明書的文件，此時該組織／活動將會更容易獲得經營管理階層在其他各個策略之形成、執行或評估作業時的支持。

（6）發展使命／願景的過程中必須取得其組織的經營管理階層的支持，最好是經營管理階層能夠帶頭支持，則易收事半功倍之效。

（7）發展使命／願景過程中，有可能會延聘外部顧問專家或學者參與或協助其發展過程之順利進行。

（8）在願景／使命完成之後，必須將之傳達給所有的內部利益關係人與外部利益關係人，以取得所有利益關係人的共識

與認知。

(9) 在發展使命／願景過程中，應努力創造一種組織與員工之間情感的融合與使命感，期盼全體員工對組織／活動之策略能支持與認同。

3.願景／使命說明書的內容與評估

由於願景／使命說明書乃是進行策略規劃過程中最常見的也最公眾的部分，所以其內容應該包含哪些項目／內容則是相當重要的課題；同時針對使命／願景說明書的評估作業，則在於評量與提供經營管理階層一個超越個人的、狹隘的、短暫的需要之一致性方向，並提出說明書以供各階層員工作爲共同目標與利益分享的價值／期望。

（1）**願景／使命說明書之內容：**

一般來說一份完整的願景／使命說明書應能夠涵蓋與回答如下各個問題：A.顧客到底是誰？顧客定位在哪裡？B.商品／服務／活動是哪些項目？C.市場的定義與定位在哪裡？D.技術能力（含管理能力）是否符合未來願景／使命發展的需求？E.財務資金健全度如何？有無做發展、經營與利益計畫？F.組織與活動的信念、價值、利益與社會責任之順序如何？G.組織／活動的核心競爭能力與優勢在哪裡？H.組織／活動的社會責任目標在哪裡？I.組織／活動之規劃者／策略管理者與經營管理階層對於顧客滿意、員工滿意與股東滿意的看法與行動如何？

（2）**願景／使命說明書之評估：**

一般來說，可以將自己的組織／活動的使命／願景說明書與其他競爭者或標竿業者／活動，依上述九項內容／指標來加以比較／評估，以瞭解自己的組織／活動與他人的異同，以瞭解所處的競爭情勢（如**表8-2**所示）。當然在評估過程所發現／評估爲比競爭者差的時候，即應將問題找出來加以分析、瞭解與擬定改進的策略／行動方案。

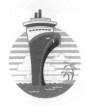

表8-2　使命／願景說明書的評估

評估準則 ＼ 組織／活動別	11111	22222	33333	44444	55555	備註
1.目標顧客／顧客定位明確？						
2.符合商品／服務／活動的主要内容						
3.市場的定義與定位明確？						
4.技術／管理能力的契合需求？						
5.財務資金管理系統的建立？						
6.對生存、發展、成長與獲利的關心						
7.經營哲學著重信念、價值、利益與責任？						
8.對社會責任的關心程度？						
9.對顧客、員工與股東的關心度？						
其他說明	1.代表回答了問題的以「是」代之，否則以「否」代之。 2.累計最多是的代表表現優異，依序評估之。					

4.SWOT分析

　　策略管理者／活動規劃者緊接著就要進行SWOT分析，本書在此部分僅作簡單說明，讀者若想更進一步瞭解SWOT的精義，可參考有關「策略管理」方面的書籍。

　　（1）外部環境與分析

　　外部環境分析乃是針對組織／活動的外部機會與威脅進行分析，在此方面主要乃著重在：A.外部經濟環境力量、B.技術環境力量、C.政治環境力量、D.社會文化環境，與E.競爭環境力量等關鍵外部力量加以分析，以爲瞭解外部資源到底對於本身的組織或商品／服務／活動的影響力是個機會點或威脅點（如圖8-3所示）。

　　（2）內部環境與分析

　　內部環境分析則是針對組織／活動之可控制活動在爲其組織或員工執行時，所呈現出來的好與壞、良與劣、優勢與劣勢等方面，此方面乃著重在內部的關鍵力量之分析，所謂的內部關鍵力量乃泛指：組織各個功能領域間的關係（例如：組織管理、市場行銷、財會預算、生產服務作業、研究發展、資訊管理與時間管理等）的整

外部的關鍵力量：1.經濟力量，2.社會、文化、人口統計與環境力量，3.政治、法律及政府力量，4.科技（例如：資訊、電腦、網路）力量，5.競爭力量。

商品／服務／活動、市場、顧客、競爭者、供應商、經銷商、通路商、員工、股東、董監事、執行長、策略管理者、活動規劃者、政府機構、金融保險機構、工會／環保／消費者團體、社區／鄰居、自然／人文環境、交通設施與建設……等。

組織／活動的機會與威脅

圖8-3　外部關鍵力量與組織之間的關係

合策略、文化形塑、組織經營、環境與工安、衛生管理、組織倫理與責任等內部資源的優勢與劣勢，以作為活動規劃的重要參考。

（3）情勢分析

情勢分析（situations analysis）乃針對內部與外部的SWOT分析之後，加以進行其組織／活動在產業之中所位處之優勢、劣勢、機會與威脅之瞭解與掌握，以進一步形成其活動的規劃策略（如圖8-4所示），其主要的作業項目為：

A.對組織／活動之使命／願景的評估。
B.對休閒商品／服務／活動的策略定位。

圖8-4　活動規劃的策略管理模型

C.對於顧客之需求與期望的瞭解與評量。

D.對於組織與休閒活動的目標進行評估。

E.對於組織與休閒活動的策略進行評估。

F.對於策略管理者與活動規劃者之能力、知識與經驗進行評估。

G.對於策略選擇進行分析及準備進行策略與目標的擬定階段。

5.擬定策略與目標

經由上述的分析，策略管理者與活動規劃者將會憑藉著上述的分析，以及其特有的敏銳眼光、直覺觀察與經驗的累積而進入可行有價值的策略形成及選擇，經其所選擇的策略當然會與其內部員工（甚至涵蓋其他利益關係人在內）做溝通討論，以經由參與決策分析與選擇的管理模式，取得組織與利益關係人的認同與支持。緊接著就可以進行目標的制定、市場選擇與策略定位等作業了。

（1）目標的制定

休閒活動的規劃與設計之最終目標必須是具有高度的市場競爭力、市場占有率與促使其所屬組織的高度成長率，當然休閒組織與休閒活動的規劃與設計必須要能夠創造其永續發展的潛力，雖然有些時候某個休閒活動之推展本身不具有利潤的價值，但是其所屬組織卻可藉由該項活動而帶引其全組織的利潤創造，所以說，任何一項休閒活動的推展均是為能獲取實質性的勝利；當然有些非營利組織所辦理的活動並不會產生有形的利益（例如：金錢或物質的報酬），但是卻可牽動無限大的無形利益，則是一項不爭的實質性勝利，殆無疑義。

至於非屬於非營利組織的實質性勝利，不外乎圍繞在市場占有率、投資報酬率、商品／服務／活動的平均員工貢獻度／平均每平方公尺場地貢獻度／平均每項活動貢獻度、股東的每股盈餘、員工的可分配紅利……等項目上，當然活動規劃者／策略管理者必須要能夠判別出諸多可量測的績效指標之輕重緩急或先後順序，方能妥適地制定其目標計畫（請參閱本章第二節及往後章節的說明）。

（2）市場的選擇

一般來說，雖然休閒產業之市場有點固定，而且消費／購買的行為不太容易改變，然而休閒組織之策略管理者／活動規劃者仍然具有影響顧客的市場選擇之能力。只是策略管理者／活動規劃者在其瞭解了市場情勢與顧客行為之後，基本上已經確立了其商品／服務／活動的模式與類型（即業種與業態），在這個時候，就應該針對其所應有的市場特性加以深入的瞭解與掌握，也就是必須坦然地面對其所選定的市場或商品／服務／活動的所有可能的競爭因素。這裡所謂的競爭因素，乃涵蓋了：A.所具有的競爭優勢與核心能力有哪些？B.所選擇的市場或商品／服務／活動是不是所屬組織與策略管理者／活動規劃者所熟悉或具有競爭優勢的市場？C.選擇競爭者所忽視或較缺乏競爭優勢的市場或商品／服務／活動？D.所選擇的市場或商品／服務／活動進入的障礙有無能力或可能性予以克服？E.是否注意到市場或商品／服務／活動的複雜性、多變性與不可預期性？（此方面可參閱吳松齡著《休閒產業經營管理》，揚智文化公司，2003年，頁162-163。）

（3）策略的選擇

休閒組織為能順利進行休閒活動之規劃設計，就必須設定其專業的工作目標，而此等專業的工作目標就應該先確定其組織／活動本身的整體目標。因為這個整體目標就是該組織／活動的休閒主義／哲學目標，它們將會影響到該休閒組織的商品／服務／活動的類型、顧客與市場的定位、員工與顧客價值、股東價值與休閒組織利益，以及組織規劃設計與行銷推展的個別商品／服務／活動的目標或利益。

所以任何休閒組織的策略管理者／活動規劃者就必須基於該組織的組織文化的創意創新與永續發展的概念作基礎，企圖為確保其組織、員工、股東與顧客的價值與目標能夠順利達成，而且其組織所提供的商品／服務／活動必能呈現出其組織的明確意圖，故而我們在此願意明確的指出，任何休閒組織所呈現／提供的休閒活動必

須要能夠以其組織的價值（包含爲顧客創造的價值在內）爲依歸。而這就是爲何休閒組織必須基於組織的整體考量基礎進行其組織／活動的策略選擇，當然這些策略乃是爲達成其組織的使命、願景與目標的整體方法，一般來說，策略大致上可分爲四種：穩定（stability）、成長或擴展（expansion）、退縮（retrenchment）與綜合（combination）（如**表8-3**所示）。另外這四種策略的選擇乃是基於組織層次的策略（corporate-level strategy），策略管理者必須基於其產業競爭力與市場占有率、組織願景／使命、組織文化等整體考量，而選擇其組織應行採取的策略方案。

（4）策略的制定

休閒組織的策略管理者／活動規劃者接著在策略選擇之後，即可進入策略的制定階段，而在此階段的策略制定原則本來就是延續前面所說明的市場進入選擇原則、集中力量原則、發展管理原則與緊急應變原則（如**圖8-5**所示）。

目標的制定
1.依目標的輕重緩急加以制定目標，2.制定之目標需要能夠達成的，3.達成的目標須能夠獲取利益。

策略的制定			
市場選擇	集中力量	管理發展	緊急應變
1.具有競爭優勢與核心能力的市場。 2.為組織所熟悉的目有競爭優勢的市場。 3.為競爭者所忽視或缺乏競爭優勢的市場。 4.沒有進入障礙的市場。 5.瞭解市場的複雜性、多變性與不可預期等市場特性。	1.將組織有限資源加以充分運用。 2.擬定與競爭者的競爭優勢戰術戰略計畫並加以執行。 3.發展創意、創新與創業精神，並加以妥適管理。	1.進行組織與活動的內部資源充分運用並予以規劃。 2.必須具有實質利益與利潤的獲取與發展特性。 3.應以取得產業吸引力與市場占有率的優勢而加以規劃與發展。	1.對於潛在風險因子應加以分析、瞭解與掌控。 2.針對風險因子加以管理，以降低發生機會。 3.利用風險管理機制加以管理風險，同時並予以因勢利導加以運用風險與管理風險。

圖8-5　目標與策略的制定

表8-3 休閒組織的商品／服務／活動的策略選擇

策略類型	說明	策略分類	活動類型	具體作法
穩定策略	穩定策略採行之條件乃在於目標市場對於休閒組織所提供的各種活動類型的期望與需求是穩定而持久的，另外組織也能鑑別市場之需求與期望，以充分提供活動及進入市場。	維持現狀策略、目前利潤策略、暫停策略、謹慎行事策略……等。	商品／服務／活動	休閒活動進行流程或廣告宣傳方面做小幅度的修正、調整或變更。
			市場	針對顧客的利益目標、價值觀進行推廣、行銷與促銷。
			組織功能	針對休閒活動的價值、效益與目標做改進。
成長策略	成長策略採行之條件乃在於目標市場對於休閒組織所提供的各種活動類型的期望與需求呈現越來越多的趨勢，同時更瞭解到休閒市場之需要，且可擴大增加其推出滿足休閒參與者之需求與期望。	水平式整合成長策略、垂直式整合成長策略、多角化策略（例如：合併、購併、合資……）等。	商品／服務／活動	推出新的休閒活動或轉移新的休閒體驗。
			市場	開發潛在顧客、尋找新的潛在顧客群。
			組織功能	和異業策略聯盟，擴大經營規模。
退縮策略	退縮策略採行之條件乃在於目標市場對於休閒組織所提供的各種活動類型的需求已呈現遞減現象，而且該休閒組織要撤退出此市場也沒有多少障礙。	重生（重整再造）策略、撤資策略、成為附庸組織策略、清算策略、收割策略……等。	商品／服務／活動	將已不具價值與效益之休閒活動予以撤退，並進行保守的休閒活動之研發創新。
			市場	減少市場行銷、結盟之費用支出與撙節開支。
			組織功能	可為其他組織併購、壓縮研發創新活動。
綜合策略	綜合策略採取上述三種策略之彈性應用時機，乃在於市場的變化、策略管理者／組織的投資策略變化、顧客／市場的需求變化……等情形之彈性選擇與運用。	穩定策略、成長策略與退縮策略之彈性運作與選擇。	商品／服務／活動	將不具價值與效益之活動予以撤退，但仍不斷研發創新，推出新的休閒活動。
			市場	對於較少前來參與之顧客予以拋棄，但須加強開發新的顧客。
			組織功能	提高設施設備利用率、參與率與經營效率。

（5）策略的評估

休閒組織與其策略管理者／活動規劃者更應該在其眾多的策略中，依據其制定的目標之輕重緩急與預期利潤／效益目標大小而加以評估，以為確立其在不同的策略與不同情勢之下的有效運用做系列的評估，並據其評估的結論作為策略行動方案實施之依據（如圖8-6所示）。

企管策略學者Steiner（1982）與Tilles（1963）曾提出策略評估時應考量的標準如下：

A. 選擇與制定之策略是否與其組織的內部環境與外部環境之各種限制因素一致？

主觀性的策略評估	客觀性的策略評估
1. 策略目標是否符合組織的願景、使命與政策？ 2. 策略目標對於組織在現階段所擁有的資源是否具有意義或價值？ 3. 策略與總體經濟環境、競爭環境、個體產業環境能否相匹配？ 4. 組織是否具備有獨特的競爭力或競爭優勢？ 5. 策略管理者／活動規劃者有無創造競爭優勢的能力？ 6. 當策略要付諸實施時，其所擁有的資源有哪些？ 7. 當策略要付諸實施時所需的資訊情報有哪些？	1. 策略行動方案的定義與範圍在哪裡？ 2. 策略行動方案的預估經費預算是多少？ 3. 策略行動方案之可用資源有哪些？ 4. 策略行動方案執行時，執行者的執行力品質如何？ 5. 策略行動方案的執行團隊成員的執行經驗與執行績效如何？ 6. 策略管理者與活動規劃者的經驗與績效如何？ 7. 策略行動方案的成功機會有多少？ 8. 策略行動方案主要內容有哪些？ 9. 策略行動方案是否具有完善規劃與成功機會？

圖8-6　策略評估流程

B. 選擇與制定之策略要能確認競爭者是誰？及其可能採取的策略行動方案有哪些？

C. 選擇與制定之策略是否符合其組織之願景、使命、政策，組織結構、休閒主張與休閒哲學？

D. 選擇與制定之策略是否能夠與組織的現有各項資源相匹配？

E. 選擇與制定之策略是否能夠瞭解及掌控可預見與不可預見的風險因素？

F. 選擇與制定之策略是否能夠掌握到市場占有率、產業吸引力？

G. 選擇與制定之策略是否能夠被有效率的實施與執行？

H. 選擇與制定之策略是否可能避免掉市場循環與重複的發生？

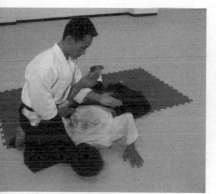

◀◀合氣道之二教技法

這一技法之要領雖然在於手之抓法，不單是要依靠握力且須與持劍同一要領，勒緊小指並予固定，將防手之正面，與劈劍下來時的角度一樣地以雙手向中心發生作用為原則。勒緊時不僅要用力於上身，須穩定整個身體，非集中全身力量對付對方不可。當然，下半身之踏法、腰之塞進方法、重心之方法如果不正確，就無法學會具有效果的二教技法。

照片來源：武少林功夫學苑www.wushaolin-net.com

🌴 第二節　活動目標訂定與策略執行

在本章第一節，我們探討了有關活動的規劃課題與活動的策略規劃有關程序之後，緊接著我們就應該依據前面的策略制定階段所評估選定的活動策略方案加以執行，惟在正式進入有關議題之前，我們應該對於所謂的策略制定與策略執行之意涵有所瞭解（如**表8-4**所示）。

表8-4　策略制定與策略執行之意涵

項目區分	策略制定	策略執行
1. 實施的時間點	在採取行動之前	在採取行動之過程中
2. 管理的功能	決策行為	管理行為
3. 實施的目的	效能的獲得與提升	效率的獲得與提升
4. 作業的過程	概念思考與智識蓄積	作業管理與作業控制
5. 所需的技能	思維、感覺與分析	領導統御、溝通說服與激勵獎賞
6. 參與的成員	策略管理者、活動規劃者與經營管理者	幾乎全組織的所有成員均參與
7. 組織的規模	不受組織規模的限制	受到組織規模大小之限制，須視組織規模而做彈性調整

一、策略執行階段的重要任務

（一）策略的執行

在策略評估之後，即針對合乎組織／活動願景、使命與組織文化的策略予以導入執行，惟對於哪些不合乎組織的方針與目標之策略則予以修正、調整或重新制定。在策略執行時應著重如下幾個考量重點或作業過程：

1. 在正式導入實施之前，應該將所選擇及經由評估確認可行的策略行動方案透過組織的內部溝通程序，取得全體成員的瞭解與共識，或者在制定的過程中盡早讓經營管理階層與員工能夠參與策略之制定過程與策略執行之決策過程，則策略經由策略管理者／活動規劃者的分析、解釋、建議與承諾，那麼這個策略將可鼓舞全體員工的企圖心與信心，進而導引策略執行的有效進行。反之，若未能取得全體員工的認同與支持，則對於策略執行而言，將會發生極大的阻礙或拉扯力量。

2. 休閒活動的進行，若是未能取得政府行政官僚與技術官僚體系的支援，則其策略的執行速度、績效與價值將會顯得力不

從心與事倍功半。而這些政府資源支援乃指：交通道路法令規章、土地使用法令、國土規劃、道路交通建設、通信基礎建設、醫療衛生體系與建設、公共設施……等方面。

3. 策略行動方案的制定與執行是否順暢與有價值，往往受到策略管理者／活動規劃者與其組織的高階經營管理者的素質是否良好的左右，因為有高素質的策略管理者／活動規劃者與經營管理階層較易於將其策略在其組織／活動之中形成全員共識，也易於激發全員追求組織願景、使命與目標的達成。而這些素質乃指：（1）策略執行要能夠慎思明辨與慎謀能斷，（2）策略執行必須全力以赴與貫徹始終，（3）策略執行要能泰然自若與氣定神閒地執行策略行動方案，（4）策略執行過程若遇障礙時要能夠彈性調整或修正行動方案，（5）策略執行過程要能秉持PnDnCnAn的持續改進精神，以追求完美的執行結果。

4. 將休閒事業與活動予以產業化與組織化，所謂的策略執行，乃是全員動員與依靠組織力量將商品／服務／活動經營得組織化與產業化，絕對不是單靠策略管理者／活動規劃者與經營管理者之力量，就可以成功達成策略目標。當然對於一個新的商品／服務／活動的經營管理組織要如何設計才是最佳的策略？事實上並無一定的公式可供運用，惟可採取榮泰生（1997）的九個組織設計模式加以參考（如**圖8-7**所示）。

5. 休閒組織的管理行為要素

策略執行階段，策略管理者／活動規劃者應該思考三項問題：（1）策略行動方案的責任落實行動人員是誰？（2）策略行動方案要達到什麼樣的目標？（3）要怎麼樣來完成這些行動方案之目標？所以休閒組織在進行策略執行時，應該要能夠深入瞭解其組織／活動的管理資源、管理技術與管理行為要素，方能順利地將策略行動方案加以執行。此處所謂的管理行為要素乃泛指：

（1）執行速度要能夠快速，而且也必須講究快速回應的原則。

	策略的重要性	
非常重要 ◀━━━━━━━		━━━━━━━▶ 不重要
③ 特別的事業單位	⑥ 獨立的事業單位	⑨ 完全脫離原事業單位
② 新商品／服務／活動單位	⑤ 新投資的事業單位	⑧ 契約
① 直接整合	④ 微型新投資事業單位	⑦ 孕育新事業單位或委外經營管理

（左側縱軸：低度 ↕ 高度，作業的相關性）

圖8-7　新創事業／活動的組織設計

資料來源：榮泰生，《策略管理學》，第四版，華泰書局，1997年，頁408。

（2）執行要講究適合環境與資源，及靈活創新的原則，切勿故步自封與拘泥於既定方案之中，遇有需要彈性調整時，即應予構思創新方案以為因應。

（3）執行過程中不應忽視競爭者之挑戰，要有風險管理與緊急因應之應變與管理能力。

（4）善用組織既有的資源，不可忽略掉組織的經驗與智慧。

（5）要具備有擬具預測、預知與預見的競爭之戰術與戰略能力。

（6）要能夠充分善用溝通、協調、諮商、說服、談判與廣告宣傳的公眾關係能力。

（7）要能夠強化與訓練部屬的執行力、服務品質、工作士氣等能力。

（8）對於策略執行任務要有能力加以明確界定，並傳遞給組織的利益關係人，使其瞭解及認同、支持。

（9）要具有資訊情報蒐集能力及3C的運用能力。

（二）策略的衡量與控制

1.策略衡量與控制的過程

　　一般來說，策略衡量與控制過程乃是策略活動的最後一部分，

因為控制乃受到策略制定與策略執行的過程與所設定的預定目標狀況的影響，而控制與衡量的主要任務乃是針對實施該策略行動方案所達成的實際績效與預定的目標績效做比對分析，同時將其分析結果（尤其若發生落後目標情形時的異常要因分析、矯正預防對策）回饋給策略管理者／活動規劃者與經營管理階層，作為持續改進的參考依據。而策略的衡量與控制過程大致上可分為五個階段：（1）確立所要衡量的指標是什麼；（2）建立績效指標的衡量公式／方法；（3）衡量策略執行後的成果／績效；（4）把實際績效與目標預定績效做比較分析，遇有落差時必須進行差異要因分析，找出異常原因所在及如何造成之原因；（5）採取改進、矯正、預防再發措施，並建立資料庫以為保存及參考。

2.策略衡量與控制的架構

（1）回饋所屬休閒組織的策略基礎：在衡量與控制之際，應審視組織的策略規劃基礎有沒有改變或修正。例如：A.組織的內部資源有否改變？以前的優劣勢如今怎麼樣？B.組織的內部資源有否被強化？強化了哪些項目？強化的動機／理由如何？C.組織的內部資源有沒有被弱化？弱化了哪些項目？弱化的原因？D.組織的外部環境有沒有發生變化？機會是否如常？威脅又怎麼樣？E.目前組織有沒有新的機會？是否有所助益？而哪些舊的機會安在？F.目前組織有沒有發生新的威脅？其威脅層面如何？而舊的威脅是否仍然存在或消失、冬眠？G.競爭環境資源如何？競爭者的策略行動方案有哪些？比以前更激烈或和緩？有沒有可能產生競合或合作關係？H.目前的市場占有率與產業吸引力如何？比以前強或弱？理由如何？I.組織的策略管理者／活動規劃者與經營管理階層的素質與能力比以前好或不好？理由何在？

（2）績效衡量項目：一般休閒產業的策略行動方案績效衡量項目與方向為：A.投資報酬率、B.股東權益報酬率、C.邊際

利潤、D.市場占有率、E.負債權益比、（F）遊客人數／集客力、G.買票入園人數／提袋率、H.平均員工貢獻度／平均每平方公尺營業業績、I.每股盈餘、J.業績成長率、K.資產成長率……等項目。

（3）持續改進行動：將目標績效與實際績效做比較分析，若發生落後或遲滯現象時，需要召開相關員工一起開會，經由腦力激盪的方式予以找出績效落後的原因所在，並在原因發生之源頭開始，展開改進行動，同時必須秉持著矯正預防措施及好還要再好的精神，追求永久對策的發展，以根本消除策略行動方案的任何可預見與不可預見、可預測與不可預測的異常因子，達成組織的永續發展願景、使命與目標。

二、活動目標的訂定

在前面所探討的願景、使命、目標中，我們曾一再地談到活動目標的訂定，現在我們就正式進入到這個領域之中加以探討。一般來說，休閒組織的活動規劃者與策略管理者在進行其活動的策略規劃與管理程序之際，即應訂定活動的目標與標的（goals & objectives），以作為其所規劃設計與行銷推展的一項重要過程。在這個過程裡，活動規劃者／策略管理者會將目標與標的和其組織的休閒哲學、休閒主張、組織願景／使命與組織政策／方針結合在一起，並且納入在其日常的工作與專案工作之中，使之成為合乎作業程序／標準與管理典範的休閒活動規劃設計。

活動規劃者／策略管理者的休閒商品／服務／活動（簡稱休閒活動）規劃設計作業，乃因上述的結合而得到其組織的授權及能夠有效地利用組織的各項資源，進而得以將其知識、技能、經驗與智慧集中在休閒活動的規劃設計作業之上，而得以順利地推出合乎組織願景／使命與員工／顧客期望的休閒活動，呈現在休閒市場之

中，以供顧客（含非目標顧客在內）進行參與休閒活動的體驗。

（一）休閒活動的目標和標的

在進入探討休閒活動的目標與標的之前，我們再回到本章第一節之中所謂的願景或使命說明書，據Peters（1987）的研究曾對願景的使用原則有所討論：1.願景須具有激勵作用；2.願景是明確且有挑戰性的（接近卓越境界）；3.在競爭／變動的市場中願景應該具有彈性的行動力；4.願景必須是穩定的但卻必須要能承受不斷的挑戰，並能夠及時應變調整與因應任何挑戰；5.願景必須要能夠掌握先機；6.願景乃優先強化組織內部員工的認知、共識與支持程度，其次則在顧客的強化；7.願景需要能夠放眼未來，只是不可遺忘掉過去的經驗與成果；8.願景要能夠具體，而不是一些打高空之不實際描述。

而使命聲明書則須具有：1.簡潔且直接的說明其組織的工作與抱負；2.經常指出休閒組織所能提供給顧客參與的商品／服務／活動、市場與體驗／參與之利益／價值；3.特別強調會影響休閒活動服務傳遞品質是否卓越的某些變項因素；4.經常將其組織的工作價值與方向予以陳述出來；5.以廣泛、整體的詞彙來編寫使命說明書，以至於不易將其使命量化。

1.休閒組織／活動的目標與標的之意義

一般來說，休閒組織受到各個利益關係人的影響，以至於休閒組織／活動的目標必須考量到各個不同的利益關係人的壓力，以期能夠延攬每一個利益關係人的持續參與有關的活動方案之設計與規劃活動。如前所說的願景或使命乃是休閒組織存在的理由，而休閒組織／活動的目標則是代表努力想達成的一般結果。

標的通常是特定量化的目標，例如：組織的經營管理階層可能會建立一個目標：「經由組織的成長來擴大組織的規模」，而由此一目標可以得出／延伸許多的特定目的。例如：（1）因應勞工退休金條例的改變，本公司在未來的十年內，必須每年增加10%的營

業額；（2）爲縮減人事費用的支出，本公司在未來的十年，每年的業務外包量成長率必須維持在10％以上的成長率；（3）爲達成十年後成爲業界龍頭，本公司每年的25％營業業績，必須來自於新的商品／服務／活動之研發成功與上市行銷。

所以說，標的乃是可以經由驗證且是特定的，若是沒有辦法提供組織或活動一個明晰與清楚的方向時，那麼這一個組織／活動也就沒有辦法加以評估其績效水準了。而目標卻會受到各個不同的利益關係人的影響，例如：拿某一家知名民宿的利益關係人目標來說明：（1）顧客希望民宿業者能夠以合理的價格提供住宿、休閒、餐飲與學習方面的民宿；（2）一般社區居民則期望民宿業者能帶來周邊的休閒經濟效益及能雇用社區居民就業；（3）餐飲材料供應商則希望能夠與民宿維持長期的關係，並能在合作中獲取合理利潤；（4）員工則盼望民宿業者能夠提供舒適工作環境、合理公平公正公開的報酬及升遷受訓與成長機會；（5）債權人則希望該民宿業者能夠維持健全的財務狀況與制度，並能按時支付本金與利息；（6）股東則希望民宿業者的目標是建構在提高股東權益報酬率之基礎上；（7）董事會則希望該民宿業者經營順利，達成其他利益關係人之要求，使董事不會涉及訴訟而且能繼續連選連任董事之職位；（8）專業經理人則期望該民宿業者能獲利，提高市場佔有率與產業吸引力，進而提高其分紅額度；（9）通路商／經銷商則期望能夠維持合理利潤與長期夥伴關係……等。

2.休閒活動的目標與標的制定應考量範疇

活動規劃者／策略管理者必須專注在目標與標的設定之各個範圍，諸如：活動規劃的關鍵元素（例如：參與互動的人、實質情境、休閒事物、活動的規則、參與者之間的關係及活化活動等）、活動構成要素（例如：活動的選擇、結構體的形成、評鑑方法的選定等）、計畫促銷活動的策略發展，以及財務資金管理規範等各個範圍均應加以考量。所以在進行活動的目標與目的之制定時，應該考量的範疇大致上可分爲：活動方案規劃設計策略、活動方案發展

策略、活動方案行銷促銷策略、活動方案服務作業策略、活動方案財務資金管理策略等範圍。

（1）活動方案的規劃設計策略

目標與標的之設定過程中最早期時，應該考量到活動規劃的關鍵要素（請參閱本書第二章第二節的說明），乃是攸關到休閒組織的活動規劃者／策略管理者對於社交互動交流的各項情境因素之是否被納進到休閒活動的規劃與設計作業之中，而藉由諸項的情境因素的考量與進行策略規劃的作業程序，因而導引了活動方案的創造與傳遞，以及擬定其活動方案的目標與標的。在這個階段，活動規劃者必須集中注意力在如下的議題：A.這樣的活動之參與互動交流的人們／顧客在哪裡？有哪些需求與期望？有否改變？而這些參與互動交流的顧客／人們在追求什麼樣的活動目標與效益？B.設計規劃活動的實質情境到底涉及多少種感官需求（視覺、聽覺、嗅覺、觸覺、味覺）？這些實質情境有哪些獨特性？有沒有情境限制？這些情境可否藉由裝飾、燈光或其他實質環境的改變而加以控制？C.在活動設計規劃過程中，活動規劃者必須要有能力來確認出滿足其顧客的休閒情境，以及在和顧客互動交流時發揮作用的關鍵情境元素中，有哪些事物是不可或缺的？就是哪些事物乃是為達成該活動方案之期望互動交流的不可或缺關鍵？D.活動規劃者所用以導引活動方案的顧客／活動參與者互動交流的社會規範與法令、社會禮儀與宗教儀式、競賽活動的系統化規則，及每天對話的相關規則有哪些？有哪些互動交流的允許與限制？也就是這些規則所建立的活動社交系統會不會傷害到真正休閒體驗不可或缺的自由感受？會不會阻礙到活動規劃者與參與的顧客之間體驗的期望與需求？E.活動規劃者必須事先判定參與者／顧客之間的關係是否早有過互動交流關係？若有到底是哪些種類的關係，而這些關係對於活動方案的潛在影響如何？若沒有，活動規劃者有無必要安排在活動進行時，讓參與的顧客互相認識之社交娛樂？也就是必須瞭解參與者／顧客之間的關係在活動方案之互動交流中所扮演的角色，並要預測此關係對

於參與者／顧客滿意度到底是具有促進或阻礙的作用？F.活動規劃者要如何將活動方案予以活化？以及如何持續活化活動？為達成這個目標，活動規劃者就必須要能夠預測出參與者／顧客的休閒行為，同時要確保這些行為所需要的技巧必須存在，更要讓顧客／參與者有所瞭解，才能使活動持續地活化下去，因為任何活動絕不會自動活化的。

（2）活動方案的活動發展策略

事實上，活動規劃者在進行活動方案之目標設定過程中，應該要能夠創造與傳遞其所設計與規劃的商品／服務／活動，及其有關的目標與標的，而活動方案的目標與標的之訂定，乃在於提供給活動規劃者的明確方向，所以活動方案的目標與標的要能夠予以明確的敘述與說明出來，方能有利於活動方案的發展。這些目標與標的之敘述與說明的具體內容如後：A.這些活動方案的參與者／顧客到底是誰？也就是提供給哪些人來進行體驗？B.這些活動方案的內容有哪些？也就是能夠提供哪些服務給參與者／顧客？C.這些活動方案的發展與推展，休閒組織要具備有哪些活動方案之經營與管理能力？D.活動方案的進行或提供購買／消費的地點／處所在哪裡？E.活動方案進行的時間有多久，以及起訖時間如何？等等的具體內容乃是構成活動方案之目標與標的訂定基礎。這些活動的目標與標的往往會被認為是某一種休閒活動的一般指導原則與活動方案發展的目標（program development goals）（如**表8-5**、**表8-6**與**圖8-8**所示）。

（3）活動方案的行銷促銷策略

活動方案規劃設計過程中，必須將其在上市推展階段所應該考量的行銷與推銷有關的策略方案一併納入考量，否則等到活動方案一旦規劃設計完成面臨上市推展之時，將會雜亂無章，甚會將行銷策略定位錯誤，以至於原本極具發展潛力的活動方案弄成失敗的方案，甚至於因而退出休閒市場。所以活動方案在制定目標與標的時，即應一併考量到行銷促銷的策略，例如：A.市場與活動的定位

表8-5　美國伊利諾美州香檳公園區的遊憩活動原則

1. 不限年齡、性別與興趣，提供給所有民眾的活動機會。
2. 不限於具備特定少數技能的熟練者，只要具備有基本的技能者均能夠參與此園區內的活動。
3. 參與者本身能夠持續地參與此園區內的活動。
4. 提供給參與者有參與挑戰自我的活動機會。
5. 提供給參與者有參與競爭性與非競爭性、主動與被動的活動機會。
6. 提供給社區民眾的戶內與戶外活動的均衡方案。
7. 提供給社區進行節慶活動與一般性活動的場地、設施與環境。
8. 提供給社區民眾進行互動交流機會的活動場所。
9. 在社區中發展社區民眾的社區參與計畫與志工服務機會。
10. 在遊憩活動中提升社區民眾的社區意識。
11. 社區民眾藉由參與遊憩活動機會，發展出與其他社區或休閒組織所提供的休閒活動互動交流。

資料來源：整理自Champaign Parks District及Edginton 等著，顏妙桂譯，《休閒活動規劃與管理》，頁184。

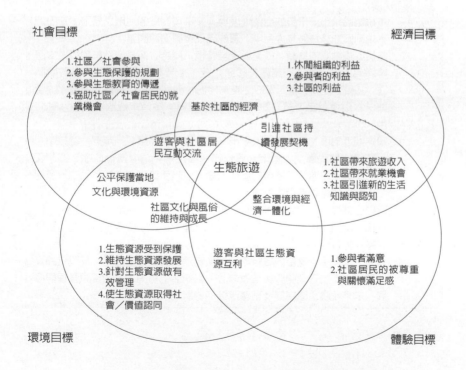

圖8-8　生態旅遊的社會、經濟、環境與體驗目標

表8-6　大坑中興嶺遊憩系統規劃目標與標的

一、目標：建立完整的大台中觀光遊憩系統，提升遊憩服務品質。

二、說明：藉由大台中地區各遊憩系統景點的連接以形成線狀的發展，並擴大線形發展為面狀的遊憩系統，以為建構大台中地區的完整遊憩系統。同時在各個遊憩系統之建立與提供完善的交通道路與公共設施規劃以為連接，進而擴大提升整個遊憩系統的遊憩服務品質。另外並配合各景點特色以建立鄰近觀光地區的良好互動交流關係，進而建立完整的觀光遊憩空間系統，使各景點的觀光遊憩利益大幅提升。

三、標的：

3.1　確立本規劃區在大台中觀光遊憩系統中的角色與功能。

3.2　基於本規劃區的景點特色，及連結大台中地區觀光遊憩系統內各個觀光遊憩景點，整合規劃出妥適的觀光遊憩活動系統。

3.3　強化本規劃區與鄰近觀光遊憩景點間的互動交流機制。

3.4　基於所規劃的休閒活動需要，加強本規劃區的遊憩設施，同時提報交通設施與公共建設規劃給台中縣市政府與交通部觀光局，請同意編製預算及付諸執行。

3.5　依據遊客需求綿密規劃設計與提供合適的遊憩設施、場地與設備。

四、策略方案：

4.1　本規劃區以市郊形態的自然環境與人文環境為經營利用之原則，期盼使本規劃區能夠發展為大台中地區的自然景觀遊憩園區。

4.2　基於本規劃區的景觀、人文與產業特色，擬建立兼具自然景觀與人文產業特色的地方特色產業觀光遊憩系統，並建立遊客徒步區、遊客嬉戲區、遊客DIY成長區、遊客靜坐冥想區、遊客登山／單車步道區、瞭望區、水車遊戲區、賞鳥區……等遊憩資源，塑造本規劃區遊憩活動特色。

4.3　串連鄰近地區（台中市、太平市、新社鄉、東勢鎮、石岡鄉、豐原市、卓蘭鎮、后里鄉、大里市、霧峰鄉、國姓鄉、草屯鎮等地區）遊憩資源，規劃一日遊、二日遊的遊憩活動，以吸引跨區的遊客互動交流及提高遊憩休閒體驗意願的機會。

4.4　區內公共設施（例如：水、電、防土石流、排水、電信、衛生設施、停車場、旅館、民宿……等）及交通道路建設，力求能使本規劃區內各資源的充分運用。

4.5　考量未來在本規劃區內各組織的經營管理與市場行銷需要，擬設立園區發展協會作為管理中心與營運中心，以為活化行銷、人力資源管理與發展、未來發展策略規劃及輔導改進的總管理中心。

（例如：顧客在哪裡？他們想要的是什麼樣的活動、這些活動的參與價值／目的在哪裡？價格定位是多少等）；B.與目標市場／顧客的溝通方式（例如：用哪些管道和顧客溝通，運用哪些溝通與傳遞活動之工具，是摺頁、DM、DVD/VCD光碟或故事等）；C.如何辦理活化活動（例如：招待既有潛力顧客試遊／試吃／試銷、促銷方案的傳遞、促銷方案的目的與價值……等）。這些市場行銷與推銷策略在規劃設計活動方案之過程中，最重要的是在確定其市場與顧客、市場溝通與傳遞方式、促銷方案與促銷目的／利益／價值等議題。

（4）活動方案的財務策略

因為活動方案在設計與規劃過程中，若是沒有考量到設計規劃階段與正式營運階段資金需求的預算與控制，對於該活動方案與其組織是否能夠順利地被開發完成，以及正式營運管理是否得以順利運作，將會有相當關鍵性的影響，同時更是對於正式營運之後的經營管理模式更具有決定性的影響，所以休閒組織與活動規劃者／策略管理者必須在規劃設計階段，即須能夠加以進行綜合性的規劃，以為未雨綢繆之目的，及早對於活動場地／場所與設施／設備、經營管理與市場行銷／促銷等方面的資金進行妥善規劃，免得屆時資金短絀，以至於功敗垂成。

活動方案的財務策略應分為幾個方向來規劃：A.開發期的財務資金管理策略與運用，例如：進行活動方案的財務可行性分析（例如：開發集資方面、市場價值方面、財務可行性方面等）、投資經費的評估（例如：投資經費預估、投資經費籌措方式、投資經費運用方式），及投資計畫書編製等。B.營運期的財務資金管理策略與運用，例如：休閒組織及休閒活動的生命週期與財務管理策略，也就是針對休閒組織與休閒活動各階段生命週期擬定不同的財務資金管理策略與運用策略方案，例如：善用政府對產業的各項策略性貸款與輔導措施、有效運用資金收現循環以減少資金積壓情形之發生、珍惜有限資源的運用與分配並且要能夠量力而為、建立即時會

計資訊與制度、運用作業成本會計分析（ABC）來管理成本與營運策略之修訂等。C.善用損益平衡點分析技術來管理財務資金與營運策略（讀者若想進一步瞭解，可參考吳松齡著，《休閒產業經營管理》，揚智文化公司，頁394～432）。

（5）活動方案的服務作業策略

在休閒產業裡，休閒組織／活動規劃者在進行活動方案的規劃設計時，即應一併考量到該活動方案未來正式營運時所需要的服務、作業管理需要的技巧、技術、工具，以及員工的服務顧客之文化與作業模式，因為休閒組織存在的目的，乃在於獲得員工、股東與顧客的滿意，而且以獲取顧客終身價值（consumer lifetime value）的滿足與實現，為其最重要的活動方案經營目標與標的。所以休閒組織與活動規劃者／策略管理者必須要在規劃設計活動方案過程中，即須考量到休閒服務作業管理的規劃設計與制定其有關服務滿意顧客需求之策略行動，方能確切瞭解到顧客的需求與期望、參與休閒活動的實質意義，找出顧客的終身價值，以便在他日正式上市推展／經營管理過程中，得以順利地傳遞滿意與價值給予顧客，以確保得以永遠保有顧客的需求服務之行動機會，及贏取顧客滿意之競爭優勢（讀者若想進一步瞭解，可參考吳松齡著，《休閒產業經營管理》，揚智文化公司，頁343～391）。

（二）活動方案之願景與目標標的之特質

在本章第一節及本節當中，我們曾探討到目標與標的，在此處我們將針對兩者之間的共同特質加以說明。由於目標與標的常在學術界與實務界被看作同義詞，但我們曾指出目標乃是指引組織與其利益關係人努力之方向所期待與要求的結果，而標的則是一種特定的、可驗證的與通常是可量化的目標。所以在基本上兩者之間仍存在差異的特質，休閒活動方案之目標（goals）就是由大的方向來界定休閒組織／活動規劃者所提供的休閒服務與休閒體驗，其用意乃在於引導出休閒活動方案的專業服務方向；而標的（objectives）則

是針對上述目標予以明確的敘述，同時以可以量化與驗證的方法加以描述，另外標的則必須考量到時間因素（如**表8-7**所示）。

1.活動方案之目標與標的乃須以組織／活動之願景與使命為依歸

　　活動規劃者在進行活動方案的標的發展與設定時，通常需要考量到的是該活動方案到底要做什麼？怎麼去做？如何做？要如何評量與管制？而一個活動方案的標的正是在描述出該活動方案目標的實現與評量，其主要的目的乃在於促使休閒組織的使命／願景的達成，也就是將其組織的願景／使命及活動方案之／目標與標的結合／綁在一起。

2.活動方案之目標與標的共同特質

　　活動方案之目標與標的須具有共同特質為：（1）目標與標的均應做明確的、清晰的與具體的描述，以利於將組織／活動的願景／使命轉化為實際的行動；（2）目標與標的須能夠測量與評量，作為評量其組織與活動所要達成的結果；（3）目標與標的必須能切合實際可行的，方能作為組織與活動的發展指引；（4）目標與標的需要能夠值得去執行的有用目的，方能有利於組織／活動之規劃者及其利益關係人所認同與努力；（5）目標與標的須能符合顧客終身價值與組織／員工的共同願景／使命。

表8-7　南投植物染文教協會願景、使命與2005年的目標標的

壹、使命聲明書：
堅守讓中寮植物染布產業發展，使環境綠色產業在南投縣發展為值得經營的產業，使傳統的手工藝復活並能夠站上國際舞台，這就是我們協會全體員工的努力方向與使命，這也是我們一再地開發出藝術性、文化性與生活性的植物染布產品的理由。我們對於我們的產品有一種是其他產業或組織所難以理解與欠缺的熱情，只要您們看到我們每次一再推出的產品時，您就會瞭解到我們和別人不一樣的地方與理由。我們不但將植物染工藝產業化，同時我們更是創造傳奇與驚嘆，如果問及任何到過我們這裡或是曾經擁有過我們產品的人，您會發現，我們已將植物染手工藝轉化為生活中的一部分，而且會留下一段頗長時間之美好、幸福與感動的記憶，這些就是他人沒有辦法跟我們比擬的。我們更知道在九二一大地震之後，我們為重建災區、重振地方產業、牽引居民就業、帶動南投縣中寮地區之休閒觀光產業的發展，所以我們獨自發展中寮植物染產業。同時您們將會在各個

（續）表8-7　南投植物染文教協會願景、使命與2005年的目標標的

角落裡看到我們努力的成果，而我們更是喜歡聆聽各位的聲音，及對我們的批評與支持，並期待與各位保持暢通的交流互動機會。我們保證願意堅持我們的經營理念與產業使命，時時和各位顧客緊密地貼在一起！

貳、願景說明書：

南投植物染文教協會乃是一個行動導向、生態導向、文化導向與生活導向的產業組織，我們承諾持續提升我們的利益關係人（顧客、員工、股東、供應商、政府與社區）之利益的領導者，我們更相信我們要成功的關鍵乃是必須開創顧客價值、員工價值與股東價值的活動，同時更要追求上述三方的利益平衡，甚至於其他所有的利益關係人的利益，也是我們組織上下的共同關注之焦點議題。

我們的組織願景就是組織的全體內部利益關係人的共同願景，這個共同願景就是責任、道義與環境保護，這個願景幫助我們持續地藉植物染有關的商品／服務／活動的重視品質／環保／道義，來增加收入現金之宏觀思維，來創造我們與所有利益關係人的滿足與滿意之角色扮演。而且與我們願景同等重要的是產業的行為規範，就是我們的信念與價值觀：誠信、品質、創新與服務，此外我們不會忘掉九二一大地震及其他天災所帶給我們的課題，即：重視環境生態的保護、居民的就業與參與、產業的生產力與品質力、資金規劃與管理等。

我們要讓所有的員工、股東、顧客的終身價值實現，更會謹守環境生態保護的社會責任與道義，相信您們不會對我們失望！

參、2005年的目標與標的：

一、目標：增加集集展示館，以作為一般DIY與大型團體活動的整體利用與參與的場地。

二、標的：

2.1　經由我們的網路行銷與平面媒體促銷活動之辦理，促使集集展示館的能見度與知名度之提高，吸引遊客的參與意願。

2.2　利用既有顧客之間的互動交流管道，以發展出其他更有效的傳遞、傳達與溝通手法。

2.3　蒐集分析與瞭解既有顧客的想法與滿意度情形，同時藉由顧客抱怨與建議策略，以為解決顧客的抱怨與不滿情緒，並將我們的服務品質提升之承諾傳達給顧客，使顧客能夠瞭解到我們的誠意與認真態度，扭轉其對我們之既有看法與評價。

2.4　持續性蒐集、分析與評量既有顧客與可能潛在顧客的需求與期望，並將所瞭解與認知的顧客需求與期望傳遞到我們的經營管理階層。

2.5　持續地進行第一線服務人員的訓練，以提升其服務能力與品質。

2.6　開放第一線服務人員和經營管理階層與活動規劃者的溝通管道，以為取得全組織的共同對商品／服務／活動的認知。

2.7　鼓勵員工（不限第一線員工）積極與顧客互動交流。

中寮植物染服裝表演舞台平面

▲展演舞台設計

舞台設計的精緻程度分類上大致都可分為露天野台、流動舞台、室內舞台三種，舞台設計是以「舞台」為標的物的設計，包括有舞臺設備、燈光、布幕、音響、演出道具、懸吊與更換支架系統、戲服、戲妝等標的物的設計。這些標的物乃是需要擔任「配角」之腳色，而主角則是「表演活動」，舞台設計還具有劇情配合的時間向度的特性。

照片來源：南投中寮阿姆的染布店吳美珍

第八章　活動方案規劃與目標策略

第九章　活動導入分析與目標管理

Easy Leisure

▲ 地方產業DIY學習活動

地方產業包括有：工藝產業、原住民產業、農特產品產業、照顧服務產業、休閒觀光產業等；DIY學習活動乃是鼓勵直接參與地方產業的各個作業過程，以體驗其參與過程之成就感與自我滿足感、技能學習、自我挑戰……等價值。

照片來源：中華民國區域產業經濟振興協會
　　　　　洪西國

　　休閒組織在進行其商品／服務／活動之規劃設計時，除了考量其組織的市場定義與定位之外，尚應考量到其所位屬產業之資源與休閒活動之類型的監視與量測、分析與檢討、規劃與設定其有關的休閒活動之規劃設計可行性，以及未來經營管理策略導入實施的研究與分析，並驗證其組織的願景、使命與經營目標的實現可行性。所以休閒組織與活動規劃者就應該進行其活動方案的導入分析與適法性、可行性分析，同時必須考量其組織或產業資源，及其經營與利益計畫是否能夠支持其使命與願景之連結與實施，以及其短期、中期與長期營運目標的達成。

第一節　活動方案導入與可行性分析

　　休閒組織／活動規劃者在規劃設計休閒活動方案之際，首要因素乃在考量其休閒資源之分配方式與決策方式，因為此等方式往往會受到其組織或經營管理階層的休閒主張、哲學觀與價值觀的影響，因為此等主張與哲學觀／價值觀及其組織的願景、使命與經營目標，均會影響到其休閒活動方案的規劃設計之策略決定。當然政府的法令規章、利益／壓力團體的要求與呼籲、社區居民的支持或反對態度，均會對其活動方案之規劃設計方向與策略產生重大影響。另外，若休閒組織／活動規劃者在其活動場所或鄰近地區的整體環境及其規劃區的休閒資源中，則更應有深入的瞭解與評估、掌握，如此方能將其活動方案得以妥適、合法、可行地規劃設計及呈現出來，以提供給其顧客進行體驗。

一、產業之休閒系統分析

　　休閒組織／活動規劃者對於其所擬將規劃設計與提供之休閒商品／服務／活動所屬產業的有關休閒系統應能深入瞭解，否則其所

規劃設計之活動方案將會在其未來的行銷與經營管理方面產生無法連結與策略聯盟的窘境。此外所謂的休閒系統，乃指其規劃區所在地在行政主管機關所規劃的區域計畫、地區觀光整體發展綱要計畫、所在地觀光整體發展綱要計畫……等休閒系統的關聯位置中所位處之發展可行性、適宜性與價值性（如**表9-1**所示）。

　　休閒組織／活動規劃者對於其規劃區的產業休閒系統分析，將有助於瞭解其所擬規劃設計的活動方案，與其鄰近的相關休閒產業的有關休閒活動是否能夠形成一個策略性的連結休閒圈，以及有助於分析其所擬規劃設計之活動方案的可行性、適宜性與適法性。所以休閒組織／活動規劃者在進行活動方案之規劃與設計時，即應先行瞭解其產業之休閒系統分析，以利於其活動的策略定位與導入之策略管理。

（一）休閒活動規劃的策略定位

　　休閒組織／活動規劃者在規劃設計其活動方案時，應該要能夠針對休閒活動之體驗價值與效益之多樣性有所瞭解，也就是針對所規劃設計活動方案之目標顧客休閒活動需求類型與休閒主張／哲學／價值有所連結，以吸引目標顧客的參與及潛力顧客的嘗鮮／參

表9-1　嘉義寵頭休閒農業區鄰近遊憩系統分析表（個案）

上位計畫	南部區域計畫	嘉義地區觀光遊憩整體發展綱要計畫	番路鄉觀光遊憩整體發展綱要計畫	農委會
遊憩系統	阿里山系統 烏山頭系統 嘉南濱海系統	濱海系統 嘉義近郊系統 瑞豐、瑞里系統 奮起湖系統 石卓、達邦系統 曾文水庫系統 豐山、來吉系統 阿里山系統	仁義潭系統 觸口系統 半天岩系統 草山系統	休閒農業區

資料來源：《嘉義縣番路鄉寵頭休閒農業區規劃研究報告》，逢甲大學建築與都市計畫研究所，1999年，頁85～86。

與，如此的考量自然會受到目標顧客與擬開發顧客之休閒體驗之多樣性價值或價值系列（a spectrum of values）（如**圖9-1**所示）的影響，而有不同的策略思維、策略選擇與策略決定，也就是會左右到其活動方案的策略定位，而將其規劃設計之活動方案予以不同的市場／顧客定義與定位。

（二）休閒活動規劃的策略思考

休閒活動導入分析的目的，乃在於產業環境之中尋找將其進入規劃設計與推動導入休閒市場的策略與定位，而這個導入分析的過程之中，我們將會對其如何將有限的資源予以分配、市場行銷策略如何制定、服務作業管理策略如何規劃，以及如何將之順順利利地經營管理下去……等的策略行動方案有何瞭解，所以說，休閒活動之導入分析對於整個休閒活動資源分配與經營管理策略行動之中，居於相當關鍵性的地位。至於休閒活動規劃之導入分析的策略管理應考量的向度，則有如下十一個：

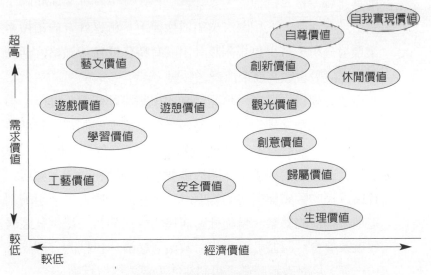

圖9-1　休閒活動價值序列圖

1. 休閒組織的願景：也就是休閒組織全體員工與組織的共同願景，也是其事業使命。

2. 休閒組織的經營理念：也就是經營管理階層與活動規劃者的休閒主張、哲學觀與價值觀，而將之轉化成休閒活動方案，以呈現給人們體驗休閒服務之價值。

3. 顧客的休閒需求與期望：規劃策略依賴在符合顧客之需求與期望，而將之規劃設計為活動方案，以為滿足其目前與未來潛在的顧客之需求與期望。

4. 顧客滿意度的最低限要求：所規劃設計與提供給顧客體驗之休閒活動方案，必需要能夠創造顧客的滿意水準與風氣，否則將不被接受。

5. 與同業的比較結果：所提供出來的休閒活動方案必須放在比較的天平上，以和同業的策略、價值與顧客評鑑做競爭情勢分析，又所謂的同業大都指的是鄰近地區的同業或有相關性／替代性的產業組織而言。

6. 鄰近地區的產業環境分析：由於休閒產業的商品／服務／活動具有獨特性、排他性、互補性、替代性等特性，所以除了對與本身活動方案相關產業組織做競爭分析之外，尚須做產業環境分析，方得以規劃設計出具有特色或獨特風格的活動方案，以吸引顧客前來消費／參與。

7. 政府法令規章之規定：休閒活動的規劃設計與導入推展必須符合法令規章之規定，否則易遭受到公權力的制裁，包括停水、停電、勒令停業、罰款與移送法辦等等在內的制裁。

8. 當地社區居民的要求：休閒活動要想能夠順利營運，鄰居／社區居民的觀感與對待的態度具有相當的影響力，所謂的創造地方經濟的繁榮、帶動社區居民的生活品質、提供社區居民就業機會、回饋社區文化／政治／經濟／科技的資源支持……等，均是敦親睦鄰不可忽視的重要思維與行動。

9. 公益／志願系統的要求：環境生態保育要求、環保工安與衛

生的呼聲、交通秩序的維持、社區治安的支持……等均是利益團體、公益團體與壓力團體所關注的重點。

10.綠色產業與活動的需求：社區居民可能現在歡迎您來此設立活動場地，但是可能在不久的未來卻要把您趕出社區，其所秉持的理由乃在於您對社區的自然環境、人文景觀、天然景觀及生物保育方面給予的是負面的評價，甚至於是製造禍害的根源，所以在此方面的策略思維與保護環境生態之行動乃是不可缺少的。

11.組織的目前資源分配：任何休閒組織──如工商產業組織一樣，均會受到資源有限的限制，所以必須自我診斷與自我分析本身的資源有哪些？可能得到外界支援的資源（包含政府的輔導資源在內）有哪些？目前的資源需求有哪些？未來發展所需資源有哪些？這些均會對休閒組織與活動方案的市場定位與經營管理模式產生重大的影響力！

二、休閒活動的導入分析

休閒活動導入的策略定位與策略思考已經進行完成了，緊接著下來就應該探討休閒活動的導入分析了，茲說明如下：

（一）休閒活動系統分類與資源分析

休閒活動方案位處的區域所屬於政府規劃的區域計畫、地區觀光遊憩整體發展綱要計畫、所在地觀光遊憩整體發展綱要計畫之關聯位置所擁有的產業資源到底有哪些？諸如：風景特定區、森林遊樂園、古蹟區、國家公園區、觀光區、生態保護區、遊憩區……等。另外休閒組織／活動規劃者也應深入瞭解其所擬規劃推展之休閒活動的主管機關及其所定位的遊憩系統為何？這些均是在進行規劃設計休閒活動之際，必須深入瞭解的關鍵事項。

而休閒組織／活動規劃者在進行資源分析時，除了上述的休閒

活動系統分類的瞭解之外，更須經由資源的調查、蒐集、分析、研究與整合，以爲正式規劃設計時，可供依循政府／政治系統的資源規劃、創新發展與推動其所規劃設計的商品／服務／活動，期能以具有獨特風格（例如：差異化的休閒活動方案、差異化的服務作業策略、低成本的經營管理策略……等）或創意創新出嶄新的商品／服務／活動，以吸引顧客前來消費／購買／參與有關的活動方案。

（二）休閒活動方案的形態與發展分析

進行休閒活動方案的形態與發展分析，乃延續上述的休閒活動系統分類與資源分析之必要行動，因爲規劃設計之休閒活動方案所位處的規劃區的休閒形態是屬於哪些種類的休閒活動？例如：溪頭遊樂區乃爲遊覽型的遊憩系統，而其所提供的休閒活動則爲目的型、停留型與遊覽型三種。休閒組織／活動規劃者經由休閒活動方案的形態與發展分析，則可以瞭解到該休閒組織或是該活動方案的休閒價值與效益有哪些？以及對於該組織／活動的未來發展方向的定位。經由如此的定位將可促使其深入化、精緻化地經營其未來有關的休閒商品／服務／活動，而達到其組織／活動的永續經營與發展之目標。

例如：1.劍湖山主題遊樂園結合古坑鄉的華山咖啡、國外知名表演團體的來園表演、配合雲林縣政府辦理的咖啡文化節，因而創造出一波波的營運高峰。2.台北動物園的引進國王企鵝、澳洲無尾熊，則是擴大吸引遊客入園的目的型、學習型與遊憩型活動。3.冬山河的轉化爲國際童玩節、台南善化糖果的辦理糖果文化節、屏東的黑鮪魚文化祭……等均是休閒活動型的擴大化、精緻化的成功案例。

（三）休閒活動資源的分配

休閒組織／活動規劃者想要能夠將其活動方案順利規劃完成、推展上市行銷及經營管理，必需要能夠針對活動方案所位處處所的

鄰近地區有關休閒資源加以瞭解、鑑別與分析，同時更應將規劃處所區域內的各項設施、設備及交通建設做妥適的結合運用規劃，並要針對政府／政治系統所規劃的休閒系統形態加以配合規劃，如此的將有限的資源做最有利的規劃之目的，乃在於充分發揮其資源之效益。

（四）活動方案應集中在開發據點或規劃據點

休閒組織／活動規劃者應該考量到資源是有限的，而且必需要能夠充分應用與發揮其休閒價值與效益，所以最好能夠就其開發據點／規劃據點，集中選擇最能夠吸引休閒事業／活動形態之目標與資源的價值／效益的據點／場所，來進行活動方案的規劃設計與推展上市行銷。

例如：1.霧峰九二一教育園區，因具有九二一地震教育服務據點、斷層環境地區與自然環境地區之特性，同時適合於國內國外遊客與青少年的參與體驗九二一大地震的威力，而其設施機能則強調在地震教育學習機能、觀光休閒機能與九二一大地震主題之地標等機能，交通工具則適合於休旅車、小轎車、機車、遊覽車與公車乘客之到達與體驗，所以政府將九二一大地震的教育園區放在霧峰的光復國中國小校址上。2.台北101購物中心，則為台灣的新地標，交通發達便利，因而塑造成為具有購物、休閒、運動、遊憩、學習、社交與觀光機能的大型購物中心。3.中寮和興有機文化村則為摒棄檳榔鄉的污名，而發展出的有機文化觀光據點、學習有機植物據點、有機養身餐飲據點，雖然其位於偏遠的中寮，卻因善用了青少年遊憩機能、民宿住宿機能、學習傳統工藝機能、家庭旅遊機能及原住民文化機能之資源，而成就其為九二一重建區的成功產業形象。

（五）整合規劃與開發多種休閒價值的休閒地點或處所

現代人們不論是國內或國外，年輕的或年長的、勞心階層或勞

<div style="writing-mode: vertical-rl">第九章　活動導入分析與目標管理</div>

力階層、性別或族群，均會要求便利性、多樣化、新穎化與一次購足的特殊要求，所以休閒組織／活動規劃者必須研擬規劃多機能休閒體驗原則的前提下之休閒地點／休閒處所，將活動方案做多機能的整合規劃與開發，而不盡然要求將休閒活動方案侷限在其原規劃區的休閒空間系統之中，方能吸引顧客的光臨與前來參與你所規劃的活動方案。例如：1.京華城購物中心就將其休閒處所／地點規劃為購物中心、商務中心、媒體中心與育樂中心等多機能。2.霧峰玉蘭谷休閒農場的休閒地點／處所則有露營區、烤肉區、野外活動區、玉蘭谷、餐飲區等休閒機能。3.員林百果山遊憩園區則有地方特色產品展售、登山健行、休閒遊憩、餐飲美食、茗茶閒聊與宗教文化學習等機能。

三、休閒活動方案的規劃與導入

　　基於上述的討論，休閒組織／活動規劃者將可基於如下三個方向逐步地依其休閒資源狀況而加以規劃導入，並得以將其活動方案之形態予以定位。

(一) 活動導入的三大方向

1.組織或活動的自然休閒資源

　　休閒組織／活動所規劃的休閒地點／處所之自然休閒資源，乃是左右到活動方案規劃設計與導入推展的重要關鍵因素，這些自然休閒資源乃指：（1）天然景點；（2）山川氣勢與起伏變化；（3）天候變化所產生的日出、日落、彩霞與雲霧；（4）動植物特殊景觀；及（5）地形地物所勾勒出的虛擬與實體境界的自然資源之利用、再造與塑造。例如：（1）阿里山的五奇（日出、雲海、鐵路、森林與晚霞）就是阿里山能夠成國內國外遊客蒞臨遊憩的重要景觀（雖然神木已倒）。（2）屏東黑鮪魚文化觀光季乃以屏東黑鮪魚特產，結合屏東地區絕佳景點（例如：墾丁國家公園、霧台鄉原

住民魯凱族藝術文化、恆春古城巡禮、東港黑鮪魚、台灣西海岸唯一大型潟湖地形的大鵬灣、海洋生物博物館……等）及超值好玩行程之焦點，而成為南台灣的一種大型的休閒活動。（3）台中縣媽祖文化季乃以大甲鎮瀾宮媽祖的每年一度的進香繞境活動、結合台中縣海線地區的地方特色產品，串起藝術表演、宗教祭典、民俗表演、文化學習、觀光遊憩、心靈成長與展覽等活動，而成為台灣的一大盛事。

2.組織或活動的人為設施資源

休閒產業組織與休閒活動的導入，除了運用自然資源加以規劃設計與導入推展之外，人為的設施資源也是休閒活動方案成功與否的關鍵影響力。所謂的人為設施資源應該涵蓋到既有的休閒設施設備與場所，以及擬規劃開發與設置的人工休閒設施，例如：（1）在2004年的連續風災之後為人所詬病的生態工法卻在南投縣中寮鄉的和興有機文化村基點周遭外的生態工法發揮了作用，以至於成為觀摩學習的樣板。（2）后里月眉育樂世界乃以三期的開發計畫（第一期的綜合育樂區之馬拉灣水上樂園、探索主題樂園、主題旅館與歡樂街等，第二期的複合休閒區，第三期的家庭娛樂區）來進行導入，而此等計畫均是以人工設施的方式來導入其各項休閒活動方案。（3）佛光山2003年平安燈會暨國際花藝特展活動（2003年2月1日至2003年2月23日），則將佛教寺院以花藝、景觀、盆栽、盆景、奇木與雅石等六大特色創作成為九大主題，呈現出「妙心吉祥」與「靈花淨土」的意境，當年春節期間藉由展出的「一花一世界，一葉一如來」，讓每位朝山者均能夠融入自然與生命之中，使心靈得以淨化，社會得以美化。

3.組織或活動的產業休閒資源

事實上，休閒組織或休閒活動所位處據點或鄰近地區的休閒產業資源，對於休閒活動的導入乃是具有相當大的影響力，所謂的休閒產業資源乃泛指：休閒處所／據點所在地區或鄰近地區的農業、林業、漁業、山產、礦產、動植物以及工業商業產品，均可以引用

並予以規劃與導入於其休閒活動之中，以形成該地區／處所／據點或鄰近地區的產業休閒活動。這方面的例子相當多，例如：（1）台東飛魚的故鄉——蘭嶼，則以原住民達悟族人的生活文化，結合該島嶼的未受污染之海域、貝類、珊瑚礁岩岸、藻類、魚類與礁棲性軟體生物的自然生態，並活用該島嶼與四周的多樣性生物（哺乳類九種、鳥類一百一十種、兩棲類三種、蝶類十六種、爬蟲類十六種及各種魚、蝦、蟹、貝、珊瑚），因而形成相當具有發展潛力的觀光遊憩、生態旅遊、文化學習型的休閒產業。（2）南投魚池鄉，則以聞名中外的日月潭所擁有的豐富魚、蝦、蟹類資源，引用台灣最大的內陸自然湖的特殊資源、邵族原住民文化藝術與工藝產品、歌舞表演、酋長制的原住民領導體制，而形成中外遊客指名遊覽觀光的景點，尤為中國大陸與日本最喜歡的台灣觀光休閒處所之一。（3）雲林縣霹靂布袋戲產業，則以傳統的地方掌中戲劇及黃海岱家族的創新經營（例如：電視頻道播放、網路遊戲的結合、數位音樂網）手法，外加政治人物的加持與促銷，以至得於形塑為華人最大的布袋戲產業，甚且在2005年躍上國際舞台，且以英語演出！

（二）活動形態的五大策定策略

經由如上的探討，休閒組織／活動規劃者應該進入將其活動方案的形態予以策定，以利其休閒活動方案的規劃設計與導入推展，進而晉升為一種休閒商品／服務／活動，跳脫出腹案或產品而無法上市行銷之厄運。

至於如何將活動方案之形態予以策定，我們以如下五大策定策略來說明之，惟因限於篇幅，故在本章節僅列出其策略方向，在往後章節中再加以補充，敬盼讀者見諒！

1.依據休閒時間、活動目的與休閒資源提供之必要性分析。
2.依據休閒活動的動態與靜態性質分析。

3.依據休閒活動場地的城市化與鄉村化分析。

4.依據休閒活動的關聯性加以分析。

5.將各項休閒活動加以歸納分析。

四、休閒活動的適法性、適宜性與可行性分析

在經由上述三大階段的導入分析之後，休閒組織與活動規劃者即能瞭解到其擬規劃設計與導入推展的活動方案之定位與定義，在這個時候即可以進入其適法性與適宜性分析以及往後第三項的可行性分析，在經由適法性分析之後，休閒組織／活動規劃者即可瞭解到，在規劃的休閒處所／規劃據點推展該項活動方案是否爲政府／政治系統所接受。當然若沒有辦法合乎既有的法令規章及利益／壓力團體的要求，即應改弦易轍另作有關活動方案之考量，或乾脆將計畫廢棄，否則到頭來可能白忙一場，而且是勞民傷財與損人不利己的下場。

（一）適法性分析

有關休閒活動方案之規劃設計與導入推展所應進行的適法性分析，應該針對休閒組織／活動之推展與設置處所／據點的有關法令規章與社區利益／壓力團體的關注焦點議題，列出系列明細清單並一一加以審查，以鑑定是否合乎法令規章之規定，以及是否不在社區禁制議題的限制條款之內。一般來說，有關適法性分析大致上有如下幾個方向可供審查：

1.區域計畫法相關法規

區域計畫法之立法精神乃爲促進土地及天然資源之保育利用、人口及產業活動之合理分布，以加速並健全經濟發展、改善生活環境、增進公共福利等目的與精神。廣義的區域計畫法內容包括區域計畫法、區域計畫法施行細則、非都市土地使用管制規則、實施區域計畫地區建築管理辦法，及各種使用地容許使用項目表等法令規

章在內。

2.都市計畫法相關法規

　　相關法規包括都市計畫法、都市計畫法台灣省施行細則及非都市土地使用管制規則等法令規章。

3.建築相關法規

　　包括建築法、建築法施行細則、建築物室內裝修管理辦法、公寓大廈管理條例、室內設計相關法規、建築設計施工篇及建築物防火避難設施等法令規章。

4.土地法相關法規

　　相關法規包括土地法、土地法施行細則、平均地權條例、平均地權條例施行細則、土地登記規則、土地法第34-1條執行要點、祭祀公業管理要點等法令規章。

5.土地重劃相關法規

　　相關法規包括土地重劃條例、土地重劃條例施行細則、市地重劃實施辦法等法令規章。

6.文化資產相關法規

　　包括文化資產保存法、文化資產保存法施行細則等法令規章。

7.不動產相關法規

　　包括不動產經紀業管理條例、公平交易法、消費者保護法等法令規章。

8.農業相關法規

　　包括農業發展條例、農業發展條例施行細則、休閒農業輔導管理辦法、農地釋出方案、農業推廣實施辦法、農業用地農業使用認定及核發證明辦法、集村興建農舍獎勵及協助辦法、休閒農場經營計畫審查作業要點、休閒農場專案輔導實施作業規定、非都市土地申請做休閒農業設施所需用地變更編定審查作業要點、休閒農場建築物設計規範、申請非都市土地農牧用地做農業設施容許使用審查作業要點、休閒農業區劃定審查作業要點、休閒農業區管理辦法等法令規章。

9.其他相關法規

（1）九二一重建法規：九二一重建法規包括九二一震災農村聚
落重建作業規範、九二一震災災區農業用地興建農舍暫行
辦法、九二一震災社區重建更新基金農村聚落個別住宅重
建融資撥貸作業要點等法令規章。

（2）正視國土綜合發展計畫法立法精神與規定：國土綜合發展
計畫法與城鄉計畫法之立法要旨與精神，均將為土地憲法
立下新的里程碑，休閒產業組織之規劃者與經營管理者不
得不予以注意立法情形。

（3）環境保護法規的審查：空氣污染防治、水污染防治、噪音
管制、毒化物管制、廢棄物管理等方面的立法精神與規
定，均是休閒組織／休閒活動規劃時應予以關注的議題焦
點。

（4）工安與公安法規的正視與納入考量：勞工安全衛生、公共
安全衛生與設施設備安全維護等方面的法令規章及社區居
民與利益關係人所關注的議題。

（5）勞動法規的審查與執行規劃：勞動基準法、勞工退休金條
例、兩性工作平等法、性騷擾防治法等法令規章。

（二）適宜性分析

在本書前面幾個章節中對於休閒活動的討論，知道可以將休閒
商品／服務／活動予以歸納整合分類，而後將其所整合歸納分類之
類別，經由各活動項目之適宜性分析，以確立其實施之適宜性高
低，並據以設置其休閒活動之活動方式、實質環境條件與策略、活
動設施內容等適宜性分析。

1.活動方式

即將所規劃之休閒活動項目（或名稱）予以規劃設計其休閒活
動之目標客群、休閒機能、休閒活動運作方法、休閒活動分類、訴
求議題重點、活動進行時程與其他活動結合策略等方面需求，使其

休閒活動得以滿足其顧客／休閒活動參與者之需求與期望，藉以提高顧客佔有率、經營業績目標、經營利潤、組織企業形象及顧客入園／參與活動率，以達成該休閒產業／活動之永續發展與持續創新發展之組織共同願景與經營目標之達成。**表9-2**中將以七種住宿之形態爲例，予以說明其適宜性的活動方式。

表9-2 住宿形態之活動方式（個案）

形態名稱		活動方式
1.觀光飯店	1.1	此種住宿形態乃供應中產階層及以上階層人士在觀光旅遊、商務旅遊、洽公會議與高級化享受之住宿需求為主。
	1.2	其設施以滿足輕鬆、舒適、安全與無壓力之住宿需求為主。
2.旅館飯店	2.1	此種住宿形態乃以供應軍公教人員與上班族之觀光旅遊、商務旅遊、洽公會議與平民化消費之住宿需求為主。
	2.2	其設施以滿足基本生活（例如：食宿、休憩）所需者為主。
3.國民旅社（舍）	3.1	此種住宿形態乃以供應青年社團與學生團體之觀光旅遊、旅行、郊遊與大眾化消費之住宿需求為主。
	3.2	其設施以滿足住宿者基本生活（例如：食、宿、休息）需求為主，同時也須能提供大型團體人員的食宿需求滿足。
4.汽車旅館	4.1	此種住宿形態乃以供應自備汽車之個人與團體的食宿與休息需求為主。
	4.2	其設施以每一住宿單位均須備有私用停車空間，且必須具有隱秘性與安全性之住宿需求為主。
5.小木屋	5.1	此種住宿形態大都為度假區與遊樂區等地區用為住宿與度假的小木屋，其外部環境應能保留該地區自然環境資源之特色，同時內部設施則規劃為具有居家與滿足生活所需之基本需求為主。
	5.2	其設施以滿足個人與家庭休閒度假旅遊，及情侶與新婚夫妻度假旅遊之住宿、飲食需求，但須講求寧靜、私人、安全與空間完整性之要求。
6.民宿	6.1	此種住宿形態以現有民宅建築物加以整修或新建而成，惟須保留有居家感覺之住宿方式。
	6.2	其設施乃為滿足零散遊客、原野旅遊、清貧旅遊、遊學與山野住宿體驗等之住宿需求，但也提供休閒遊憩區鄰近無其他可供住宿之體驗、休閒與遊憩者之需求。
7.三溫暖	7.1	此種住宿形態以三溫暖、SPA之現有空間改裝而成，以提供出差者或臨時性休息之住宿需求滿足為主。
	7.2	其設施除滿足住宿需求之外，尚能提供住宿者消除疲勞、紓解壓力之需求的滿足。

2.實質的環境條件與策略

休閒產業組織規劃區與活動基地之自然環境與人爲環境、設施環境條件與狀況作爲適宜性分析之基礎，此方面條件如**表9-3**所示。

表9-3　實質環境條件適宜性分析表（個案）

條件區分	適宜性分析	
1.交通條件	1.1	交通的可及性如何？交通行程以多久為宜？
	1.2	車輛行動線之行程遠近？時間約需多久為宜？
	1.3	區域內或基地內交通動線規劃的形態以何種為宜？
	1.4	區域內或基地內是否有車輛行動線穿越？
	1.5	展示／活動基地應否避開主要交通線？
2.立地選擇	2.1	區域／基地／展示／活動區的坡度以多少為宜？坡向以何向為宜？
	2.2	區域／基地／展示／活動區是否避開稜線或斷層帶、土質鬆軟區？
	2.3	區域／基地／展示／活動區是否避開水土保持不良或土質易崩塌處？
	2.4	區域／基地／展示／活動區是否避開排水線或土石流危險區？
	2.5	區域／基地／展示／活動區所要求腹地要多大？
	2.6	區域／基地／展示／活動區要求離水岸草地距離多少？以及多大距離為宜？
	2.7	區域／基地／展示／活動區離潮濕沼澤地或腐質土壤處距離多遠？
3.四周環境	3.1	活動區域／基地要不要喬木遮蔭、植物覆蓋？若要時要多大或覆蓋度多少為宜？
	3.2	活動區域／基地會不會破壞生態或自然環境？
	3.3	活動區域／基地要求的自然／人文景觀與景緻是如何？
	3.4	活動區域／基地是否要自然／人文景觀與設施環境？
	3.5	活動區域／基地有沒有可供設置觀賞之制高點或適宜位置？
	3.6	活動區域／基地及鄰近區域可有供休閒遊憩之環境與條件？
	3.7	活動區域／基地之地形地物變化情形如何？
	3.8	活動區域／基地要不要設置在景觀空間品質良好的地方？
	3.9	活動區域／基地要不要有開放性視野？
4.設施要求	4.1	活動區域／基地之坡面要不要設置階梯？要不要設置噪音隔離設施？要不要設置遊客活動時之安全設施？要不要設置緊急事故逃生路線與指標？要不要緊急事件處理設施？
	4.2	活動區域／基地內部要不要設置耐踐踏之植栽？要不要設置餐飲設施？要不要設置活動與公共設施？

條件區分		適宜性分析
	4.3	活動區域／基地內有沒有空間設置交通場地／停車場？有沒有需要設置和當地居民生活的私密空間隔離設施？有沒有資源供作社區居民的休閒遊憩免費／開放區域？
5.其他情況	5.1	有無供未來空間／基地擴充之可能？其可行性如何？
	5.2	社區居民生活水準與自然人文景觀資源如何？
	5.3	與鄰近區域之同業／異業活動基地的距離有多遠？有無合作／聯盟的空間與機會？

3.活動設施內容

　　休閒產業組織規劃區與活動基地的設置所需活動設施內容，則為該組織與活動導入實質經營管理時之必要的適宜分析項目之一，因為設施內容影響其活動運作之品質優劣及顧客／活動參與者之體驗甚巨，所以在導入活動之適宜性分析中應一併查驗探討（如**表9-4**所示）。

（三）可行性分析

1.環境資源對於發展休閒活動的可行性方面

（1）自然環境方面

　　設置休閒產業或推展休閒活動規劃時，應考量自然環境資源是否適合發展該產業或該休閒活動，而自然環境之檢視與審查重點為：地理區位、地形地貌、坡度坡向、土壤地質、水文排水、氣候、動物植物等方面，至於應該偏重審查那些重點則依該產業或該

表9-4　會議活動設施需求表（個案）

活動區分	活動設施內容
1.國際會議	國際會議廳、同步翻譯設施、餐飲設施、公共設施、投影設施（例如：單槍、筆記型電腦、投影機）、主副控制室設施、桌椅、講台、白板筆或粉筆（多色系列）、標語布幔、貴賓室、教師休息室、視訊設施、垃圾桶（分類）、飲料（含咖啡）及其他相關設施。
2.團體講習	會議室或教室、教育解說設施、公共設施、餐飲設施、投影設施（例如：單槍、筆記型電腦、投影機）、主副控制室設施、專椅、講台、白板筆或粉筆（多色系列）、標語布幔、茶水飲料咖啡、分類垃圾桶及其他相關設施。

活動之特質與需求而定。

（2）人文環境方面

設置休閒產業或推展休閒活動時，應考量人文環境資源是否適合發展該產業或該休閒活動，而人文環境之檢視與審查重點為：該規劃區之歷史沿革、人口統計因素、風俗文化等方面，至於應該偏重審查之重點仍須依該產業或該活動之特質與需求而定。

（3）社經環境方面

當然產業資源結構情形、交通設施資源狀況（內部道路與聯外道路系統）、土地利用使用情形、公共設施資源狀況（郵政通信、教育、金融、道路、停車空間、電力與水利系統、污染系統、排水系統）與當地居民生活水平等方面，均是設置休閒產業或推展休閒活動時所應做好事前之檢視與審查的重點，以利分析與而後之推展作業進行。

（4）政治環境方面

規劃區居民友善與否、公益／社工系統主張和態度之支持與否、地方政治派系結構、地方士紳與領導者（意見領袖）支持與否等，則是必須加以檢視與審查之不可忽視的要項因素。

（5）其他環境方面

諸如當地以後擴展腹地大小、地價高低、是否為地震帶、環境影響評估通過與否、建築物安全係數高低、地方地痞狀況、當地人才與襲產（hertiage）優質度如何？……均可列為規劃設置休閒產業組織或休閒活動時，應行檢視與審查之關鍵要素。

2.資源對於發展休閒活動的可行性方面

（1）自有資金與外來資金方面的考量

例如：A.休閒組織的自有資金、B.股東往來資金、C.金融機構可融貸資金、D.政府輔導資源……等資金，是否足以發展其擬議中的休閒活動所需資金。

（2）人際關係網絡方面的考量

例如：A.休閒組織經營管理階層與各部門主管的人際關係網

絡、B.顧客關係網絡、C.供應商人際關係網絡、D.員工人際關係網絡，以及休閒組織與政府行政主管／金融保險機關網絡，是否能對其活動方案之發展有所正面助益？至少不是負面的拉扯關係。

（3）活動規劃技術與知識方面的考量

例如：A.活動的規劃技術、經驗與智慧、B.商品／服務／活動的開發技術、經驗與智慧、C.引進規劃與開發活動方案的可行性、D.活動規劃者的技術、經驗與智慧……等方面，考量是否有足夠的能力來規劃設計與開發活動方案？

五、市場需求預測

休閒組織／活動規劃者在進行休閒活動規劃設計時，常常會過度擔心其所預估的需求到底是否正確？甚至相當擔心也許他引用一套可能無法充分反應出顧客需求的預測方法，以至於忽略掉某一個極具開發價值的需求，或是錯誤地誤認某一個需求是多麼大。這些現象大致上起因於活動規劃者的缺乏經驗與技巧，或是受到某些資源的限制，以至於其所進行市場調查的結果不符合預期的要求或結果，所以進行市場調查或是市場需求預測時，活動規劃者必需要能夠具備有如下的知識：1.休閒學的知識、2.行銷學的知識、3.統計學的知識、4.管理學的知識、5.經濟學的知識、6.資訊軟體的應用，及7.市場調查／行銷研究的知識。

有關於市場調查／行銷研究的需求評估之討論，在本書第五章與第六章中已有提及，請讀者參閱。至於本章所謂的市場需求預測將偏重在休閒人數／人次的預測模式與個案的介紹，因為我們認為市場調查／行銷研究乃是一種手段，其目的在於如何提供有用的市場資訊，以為休閒組織／活動規劃者決策的用途，事實上諸多的決策範疇乃在於活動類型（第一章及第八章）、活動方案（第八章及第十章、第十一章），及行銷策略（第十二章、十四章及作者另一著《休閒活動經營管理》）的擬定。

（一）一般休閒人數預測模式

管理學、統計學及經濟學迄今所發展的預測模式大致上可分為如下幾種：

1. 經濟模式：乃以國民可支配所得中可供休閒之額度概念，來推估某一休閒產業組織或活動可能的分配額度／預算／需求量，其所考量的參數／因素約有休閒所需的經費、國民實質可分配所得、年齡、職業、人口密度、休閒所需時間等。

2. 迴歸模式：乃利用現況調查得到該活動之休閒比率發生資料和現況社經資料進行迴歸分析，以找出其常數項及各自變數的係數，並假設這些係數在目標年度／期間不變，繼而以目標年度／期間之社經資源進行目標年度／期間之該活動的休閒比率預估。

3. 成長率模式：乃預測未來的該休閒活動需求量最簡單之方法，其適用情況為基本資料不足，或目標年度／期間休閒基地周邊之交通建設與社經建設改變不大時使用之。

4. 競爭機會模式：乃以該休閒組織或活動之吸引力與其在該地區中具競爭性休閒組織或活動之總吸引力之比值，進而推估國民前往參與／消費其休閒活動之機率，惟須考量該休閒組織／活動之吸引力與總休閒資源供給量。

5. 時間序列投影模式：將過去與未來之該休閒活動需求量作為時間之函數，其精神乃將過去資料有其真實因果關係存在，可經由數量分析以為預測，若過去之關係呈現穩定狀況，則未來做預測之假設時，此一關係仍然存在的。

6. 其他模式：如以人口數及休閒消費力資料來估算現有整體休閒市場之規模及未來潛力；或以當地區該產業營業資料來推估未來市場潛力或現有市場規模；美國土地經營管理局（BLM）以利用性指數（usability index）來建立之比較性模式等。

（二）休閒人次預測

　　休閒人數預測模式選定，原則上應以該休閒組織／活動所位處地區的休閒行為特性，以及有關休閒統計資料之取得難易程度，作為選定何種模式的考量參酌依據。預測模式之運用易受到資料缺乏或不足之限制，所以在引用預測模式時，可考量各休閒產業組織所屬之地區／區域／國家的該休閒資源條件與利用條件，據之採取空間分派之原則予以預測。也就是說，將某項休閒活動在該區域為預估對象，以預估該區域的該項休閒活動需求之比率／旅次，再據此按該區域所屬各地區之該項休閒活動的誘致比率分派到各地區之該項休閒活動中（如**表9-5**、**表9-6**）。

（三）尖峰休閒人次預測

　　各休閒處所之休閒人次依其時程呈現波動現象，不論是每日或每週、每月、每年均呈現高低波動現象，尤其在假日與平時上班日各休閒處所則更為顯現參與休閒者／顧客之明顯變化，而有連續假期時段則更為明顯湧入相當多的消費人潮，例如，春節假期與中秋假期最為擁擠〔后里月眉育樂世界在2003年春節五天假期（2月1日至2月5日），入園門票收入即達萬元以上〕。依經驗值顯示一般觀光地區尖峰日旅遊人次佔全年旅遊人次的比率為1%～3%，全年尖峰

表9-5　南投縣國民未來的國內旅遊需求預測表

年度	人口數（P）	每位國民的平均旅遊次數（T）	中部地區佔台灣的旅遊誘致率（R_1）	南投縣地區佔中部地區的旅遊誘致率（R_2）	南投縣國內旅遊的旅遊需求量（D）
2000	22,216,107	3.31	29.43%	21.03%	4,551,195
2001	22,339,759	3.37	29.43%	21.03%	4,659,485
2002	22,520,776	3.44	29.43%	21.03%	4,794,809

說明：
1.$D＝P×T×R_1×R_2$
2.假設未來每一年中部地區旅遊狀況仍維持R_1（29.43%）之發展趨勢。
3.假設未來每一年南投縣旅遊狀況仍維持R_2（21.03%）之發展趨勢。

表9-6　南投主要觀光路線旅遊需求預測表

年度	觀光旅遊路線　　項目	八卦山貓羅溪旅遊線	清境盧山旅遊線	中潭旅遊線	玉山東埔旅遊線	溪頭杉林溪旅遊線	觀光鐵道旅遊線
2000	旅遊誘致率（%）	1.23	9.49	12.55	10.31	14.30	12.30
	年旅遊需求量(人)	55,980	431,908	571,175	469,228	650,821	559,800
2001	旅遊誘致率（%）	1.33	9.51	13.45	10.49	14.33	14.35
	年旅遊需求量(人)	61,971	443,117	626,701	488,780	667,704	668,636
2002	旅遊誘致率（%）	1.33	9.60	15.15	10.40	14.85	16.85
	年旅遊需求量(人)	63,771	460,302	726,414	498,660	712,029	807,925

備註：南投縣各旅遊路線之誘致比率的變化，乃受到九二一大地震之影響。

日旅遊人次在既有設施計畫容量來評估時，會呈現人手或設施無法順暢容納消化之窘境，但若該遊樂區依尖峰日旅遊人次來規劃其服務人員與設施時，則投資會在全年大都數時間內顯露不經濟現象。所以有研究者以為將該遊樂區之全年尖峰日旅遊人數的第十五順位之旅遊人次為其設施計畫容量的依據，經驗值為全年旅遊人次的0.71%。

◀◀宗教體驗活動
媽祖廟都要舉行奉祀和媽祖像巡街活動，媽祖信徒人數之多，香火之旺，至今亦然。媽祖始終是人心皈依，是不可或缺的精神寄託，乃是另一種台灣式的媽祖信仰，為華人世界的主要信仰神祇之一，更是台灣文化特色與無形文化資產。

照片來源：張芳瑜

第九章　活動導入分析與目標管理

第二節　活動目標的發展與企劃方法

　　休閒組織與活動規劃者必須將其活動方案之專業工作目標予以設定，以為確立其活動方案與組織的工作方向，同時最重要的必須將其組織的願景／使命和其活動之目標標的相連結，也就是活動規劃者必須確保全組織的員工目標、活動目標和其組織的目標是一致的，組織內的商品／服務／活動必需要能夠反映出其組織明確之意圖，特定的活動方案之目標則必需要能夠以其組織的價值為依歸。

　　休閒組織必須制定其目標標的之理由，依Edginton等人（1998）的觀點應包括：1.能夠連結到顧客的需求與其組織的服務；2.應該要能夠與方法、目的機制相結合；3.提供評量的基礎；4.提供資源使用之優先次序；5.應該考慮到活動的公平、價值與品質。

一、效益基礎企劃方法

　　事實上現今的社會科學中之有關活動方案的規劃與設計之思考模式或方法有許多種，例如：Kraus和Curtis（1999：67）就曾經整理出六種方法：1.生活品質法；2.市場行銷法；3.人類服務法；4.法規法；5.環境／美學／保育主義法；及6.享樂／個人主義法。然而Rossman和Schlatter（2000）所推崇的效益基礎企劃法（benefits-based programming; BBP），則是針對高危險環境的青少年問題而發展出來的理論，且獲得美國國家遊憩與公園協會（National Recreation and Park Association; NRPA）認可。本節將針對BBP加以介紹，同時藉此延伸到目標的企劃與管理領域，以為更進一步的瞭解到休閒組織與活動規劃者的目標設定技巧。

　　BBP乃是一種以結果為導向的企劃方法，活動規劃者引用此一方法時，乃是須藉由為特定的參與團體設計結果導向之活動，也就是活動規劃者必須致力於為其所設定的特定對象創造出具體的利

益，以作為參與者在參與該活動之後的成果，而這個成果應該能與原先預期的成果做比較，若有差異時，則可引為改進的依據，若無差異也可作為持續改進（好還要再好）的基礎。

（一）效益基礎管理

在說明BBP之前，應該先對NRPA所強調的 "The benefits are endless..." 有所瞭解，因為公園與遊憩機構認為其所提供的場所／設施／活動對於社區居民具有效益無窮盡的好處，也就是說，NRPA所提供給社區居民運動機會的各種好處，在對於居民個人、整個社區、社區經濟與社區環境均有許多的效益，並在其願景、使命與目標標的之描述中予以揭露出來（在網站、摺頁、宣傳小冊子、業務報導、傳真封面／表頭、信件開頭……等傳播媒介上公布），使社區居民與社會／利益團體對其運動的效益有所瞭解。

就拿運動休閒組織所提供的休閒設施、場地與活動之規劃，則會將有關於人們在參與運動之後所可能呈現出來的好處（例如：1.喜歡運動的小孩比不喜歡運動的小孩減少40%變壞的機會；2.每天運動十五至三十分鐘將會帶給四十五至五十四歲的男性增加一點二五年的壽命；3.女性參與運動組織的專業規劃女性運動項目，將會把更年期延後二、三年；4.每天規律化運動三十分鐘，戒煙成功機會增加35%；5.每天參與運動美容項目的女性將會使其皮膚滑嫩許多……等），予以在其有關的行銷與推銷媒介物上呈現出來，以傳遞給其目標顧客參與該組織有關活動之好處的訊息，進而吸引更多的參與者／顧客前來參與其所規劃與提供的活動。

這些就是所謂的效益基礎管理（benefit-based management；BBM）的意涵，而BBM的體認則是BBP的應用體認活動，因而諸如：1.生態旅遊組織就會把藉由大自然享受與體驗過程達到與原住民的互動交流、參與者間社交活動、原住民文化關懷與生態環境保護之功能，一一予以呈現在其所提供的活動過程中；2.地方特色產業學習旅遊組織則會將對地方特色產業之認識、支持與照顧，和旅

遊活動、DIY學習活動或文化欣賞活動結合在其旅遊活動的過程中：3.運動俱樂部則會把運動的學理知識轉化到運動之中，以使參與者能由認知到熱衷參與……等休閒組織／活動所帶來的好處，呈現在其活動規劃設計作業之中，藉以形成休閒文化與休閒哲學，當然更重要的是帶給休閒組織利益與參與者的體驗滿意度之提高。

（二）效益基礎企劃法

Rossman 和 Schlatter（2000）所倡導的BBP規劃模式共有四個元素：1.第一階段主要議題，2.第二階段活動組成元素，3.第三階段利益成果，4.第四階段察覺利益基礎（如**圖9-2**所示）。

BBP方法的實施前提，乃是活動規劃者對於休閒活動的企劃已經有了相當正確與通盤的瞭解，而且也相當具備了充分的企劃理論與各項企劃技術，才能順利的達成。同時BBP方法需要有密集的人力、大量的記錄與報告，嚴密監視與量測有關活動的進行，所以BBP乃是一種耗時又耗人力的方法，但是若採取此方法來規劃設計活動目標，將會有相當的利益與價值，所以說這個方法乃是值得學習的（讀者如想進一步瞭解有關BBP企劃方法，請參閱Rossman, J. R. 和 Schlatter, B. E.著，陳惠美等譯，《休閒活動企劃：企劃原理與構想發展》（上冊），品度公司出版，2003年7月一版，頁49~66）。

二、行為目標企劃方法

就如同前面章節所討論的，活動的目標與標的之訂定的確能夠幫助休閒組織與活動規劃者，確認其所規劃設計之活動方案的發展方向與市場行銷策略、財務資金管理策略、服務作業策略。所以活動規劃者必須基於大部分的活動目標與標的，乃係基於顧客終身價值之角度，而進行發展其活動方案之目標與標的，這樣的發展方法我們稱之為行為目標（performance objectives），而行為目標基本上

第一階段　主要議題	第二階段　活動組成元素
1.整個活動中將處理的主要社會議題或問題。 2.選取在整個系列活動中將發展的保護因素。 3.關切保護的因素，包括但不僅限於如下範圍：應付能力、目標定位、內在期許、積極樂觀、個人責任、自我效能等。	1.寫出績效目標以確認每日活動中可觀察得到的結果。 2.界定特定的日常活動與程序，以達成主要的目標。 〈活動實施〉 3.藉由討論參與者對於主要目標達成的認知，來執行每天的活動。 4.監控活動目標的達成，評量實施過程中成功原因與問題所在，於下次活動開始之前考量是否需要做些改變？

第四階段　察覺利益基礎	第三階段　利益成果
將BBP成功的地方傳遞給社會大眾、出資者與投資者，例如： 1.改進的狀況 2.抑止事態的惡化 3.瞭解心理層面的期許 傳遞方法： 1.新聞稿 2.用來推廣宣傳的物品 3.商務通訊 4.年報 5.說明會 6.網站 7.其他方式	總結達成增加參與者之適應性的主要目標項目： 1.應付能力 2.目標定位 3.內在期許 4.積極樂觀 5.個人責任 6.自我效能

圖9-2　效益基礎企劃模式

資料來源： Rossman, J. R.和 Schlatter B. E.著（2000），陳惠美等譯（2003），《休閒活動企劃：企劃原理與構想發展》（上），品度股份有限公司，頁53。

乃與活動之標的存在有相同的特質，因為行為目標乃是以能為顧客表現行為用語所描述，也就是將顧客參與活動方案的結果予以書寫出來。

　　行為目標乃依據顧客表現的實際行為，例如：1.顧客到底知道哪些需求與期望？2.顧客的需求與期望到底要用怎麼樣來陳述或量

測？3.顧客所期待的活動到底要如何來呈現、陳述或以數據表現出來？4.顧客所擬想參與的活動方案內容是怎麼樣？5.顧客參與活動方案時要怎麼樣來表現出其休閒的特定行為？6.有哪些情境因素或特定因素會左右到顧客的某些參與休閒活動之學習與表現？7.顧客期待休閒活動的最低限度體驗結果與價值如何？而這些顧客的實際表現行為乃是活動規劃者必須加以深入瞭解的，因為活動規劃者可以藉由直接介入其顧客參與活動方案所呈現出的休閒行為，提供活動規劃者試圖改變或維持其顧客的休閒行為。基本上，行為目標乃是著重在顧客的休閒行為而不是活動規劃者的行為，所以我們若以此企劃方法來制定目標時，其主要的確認方向乃是確認與量測出其顧客的休閒行為之改變情形，以及觀察其顧客的休閒行為與找出量測／評量的方法。

（一）行為目標的特質

如上面所說，行為目標乃是著重在顧客的休閒行為，而不是著重於休閒組織與活動規劃者的規劃與設計之行為特質，所以我們在探討以行為目標企劃之法來設定活動方案之目標與標的時，不宜放在規劃設計作業中的介入、促使、誘發顧客參與休閒體驗，而應該將其注意焦點與關鍵課題放在如何去確顧客參與休閒的行為，以及要怎麼監視與量測顧客休閒行為的改變等方向上。當然，我們要進行這些課題之管理與控制時，也就要瞭解到某些行為目標的特質，諸如：

1.需要能夠可以觀察的特質

顧客休閒行為必須是可以被觀察的，例如：（1）SPA溫泉休閒必需要能夠將其顧客的進行SPA休閒的沖、泡、洗與休憩行為予以標準化（當然有些顧客可能會有創新的休閒行為），而這些標準化技能乃是被顧客可以表現、觀察與測量的；（2）撞球的花式打法之技能，也一樣能為顧客所表現、觀察與測量的；（3）高爾夫運動的技能也須為顧客所表現、觀察與測量的。就拿國際標準舞來

說，參與的顧客必將其參與時之實現與動作技能有關的行為目標，因為其精湛舞技與配合音樂節奏之表現，若能夠獲得在場的其他參與者／活動規劃者之讚賞，也就是表示該顧客的國際標準舞已臻完美、精熟與令人稱羨的水準。如此的休閒行為乃是經由顧客的知識、技能與智慧所呈現出來的認知技能，往往是可以經由某些休閒活動的規則或標準來加以監視量測或評鑑的。

2.需要能夠被期待表現出感動、愉悅與成長的情境行為特質

顧客參與休閒活動之目的，乃在於經由休閒的體驗，以獲取新鮮、多樣、愉悅的感受，富有挑戰性、促進個人成長、創新、恢復活力、放鬆自己、發展幸福的機會……等休閒效益。然而這些感動、愉悅與成長的感性行為，若要將之以上述的可觀察與可量測特質來說，也許有其困難性存在，然而若是經由活動規劃者站在顧客的本身特殊之解釋、領悟與感受之立場，來加以設定所謂的感動／愉悅／成長之標準與定義，則可能會變成可以監視量測的，例如：（1）所謂的顧客滿意可以用再度參與之頻率或參與人數的成長率予以界定；（2）所謂的愉悅／幸福則可用顧客參與活動過程中的笑聲與表情來加以定義；（3）所謂的新鮮或可以顧客參與的熱度來加以量測；（4）所謂的滿意則可由顧客參與活動過程時間長短加以量測，（5）所謂的個人成長則可看顧客是否多頻率的參與來加以檢視等等方法，或許可以將一些不易量測或觸知之顧客休閒行為，予以進行可操作可測量的加以監視量測與評鑑。

3.可以利用效能導向加以評估的特質

事實上另一個行為目標的特質乃是經由效能的導向來加以進行的，而這一個方法乃是休閒組織／活動規劃者最常引用的，諸如：（1）顧客的入園數量變化比率；（2）顧客入園除了門票之外的其他消費單價高低變化；（3）問卷調查時，非目標顧客對活動方案或休閒組織知名度高低；（4）顧客二次或二次以上的再度參與或消費情形；（5）顧客回程時的評價高低等，均屬於此一方法的範疇。

（二）行為目標的制定

基於上面有關行為目標特質之瞭解，接著我們就要進行行為目標的制定，其制定步驟大致上有如下幾個：

1.第一步須先瞭解到顧客的期望與需求是什麼

事實上顧客的期待乃是一種行為的結果，也是一種終點行為，這個終點行為乃是顧客的最後表現之成就狀況，而這個情況大都是運用動詞語法來加以描述的。例例如：（1）棒球的打擊行為乃是該項運動的終點行為；（2）洗溫泉浴的洗溫泉也為進行該項活動的終點行為；（3）跳舞的跳躍動作即為參與跳舞活動之終點行為。而休閒組織／活動之活動方案提供，乃是參與該項活動的目的，顧客則須藉由休閒理念／主張／哲學來參與該項活動方案之過程，將會將其本身的需求與期望予以呈現出來，進而要求達成其參與體驗之結果。

2.第二步須詳細敘述顧客的參與方法

例如：（1）方程式賽車在彎曲坡道的賽車場中進行；（2）室內籃球比賽乃是在室內的國際標準籃球場上進行比賽；（3）女子NBA的籃球比賽規則乃是不同於男子NBA的比賽規則的；（4）殘障奧運的比賽規則和國際奧運比賽的規則也是不同的；（5）在台灣舉行的瓊斯盃籃球賽的比賽規則乃是依照國際籃球協會的規則加以制定的……等。

3.第三步則需要說明影響目標達成的情境或因素

此步驟乃在說明某些影響到參與休閒活動之成果的情境或因素，例如：（1）參與登山健行者必須經由主辦單位在路程中所設定的中途服務站取得蓋章認可；（2）參與一二三盃滑雪比賽者必須在五千呎長與垂直向下一千二百呎長的大彎道滑雪場中進行滑雪；（3）參與高美盃沙灘排球賽的選手必須在台中的高美海水浴場之沙灘上進行沙灘排球賽……等。

4.第四步則須考量到參與者的成就水準

　　這個步驟乃在於行為目標之可被監視量測或評鑑的陳述／說明，例如：（1）高美盃沙灘排球賽必須賽完三場，每一場時間三十分鐘；（2）棒球比賽須在合乎國際標準的棒球場中進行，採九局比賽，決賽為雙循環制，勝者兩分敗者０分，和者和一分，決賽完後比分定高下，遇同分時以同分隊伍的勝分率為之；（3）全壘打比賽，以十五球投擲打擊者，打擊最多全壘打者為全壘打王，遇有相同全壘打數目時加賽十五球，直到分出勝負為止……等。

三、目標企劃方法

　　目標企劃方法（goal and objective technology）乃是運用詞語文字來加以描述界定顧客或休閒組織想要達成的活動範圍，這一個方法在企業管理領域（含實務與理論）中常被引用。這個方法乃是經由一連串的文字詞句漸進式的加以說明（可能會涵蓋到某些專業的術語在內），在最後的一個目標則是以相當明確或特定的目標敘述作為結束（如**圖9-3**所示），一般來說，目標企劃方法在策略管理、方針目標管理及經營目標與利益目標管理，乃是最常見的以目標為導向的企劃方法。

　　各個活動的細部目標之設計，乃是源自於各個年度與各階段（期間）的營運目標計畫，所以營運目標事實上即為主要目標（goal），也就是目標之範疇，而各個活動的細部目標則應屬於次要目標，也就是標的之範疇，惟不論是目標或標的均應分別加以陳述其內容，同時不管是主要或次要目標其本身就無法明確、特定或可以量測出來的，所以在編製主要或次要目標時，應採取如下三個方式來加以陳述：（1）不定詞（每一個陳述說明詞句當中，只能有一個不定詞來說明組織／活動規劃者所可能採取的行動方案；因為大概只有一個行動方案時，其目標之達成將較為簡單，當然**圖9-3**的目標則有三個，乃是較為複雜的編製方法）；（2）主詞（每個

休閒活動設計規劃

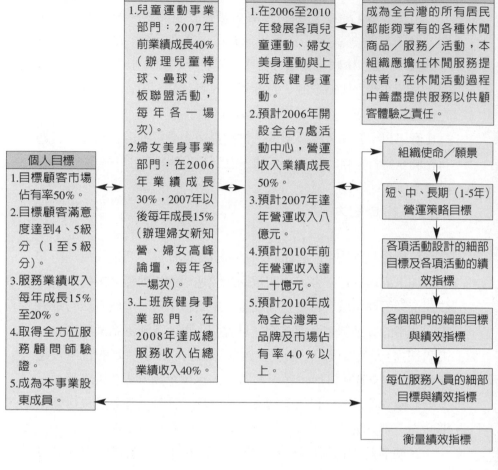

個人目標	部門目標	休閒活動目標	休閒組織願景
1.目標顧客市場佔有率50%。 2.目標顧客滿意度達到4、5級分（1至5級分）。 3.服務業績收入每年成長15%至20%。 4.取得全方位服務顧問師驗證。 5.成為本事業股東成員。	1.兒童運動事業部門：2007年前業績成長40%（辦理兒童棒球、壘球、滑板聯盟活動，每年各一場次）。 2.婦女美身事業部門：在2006年業績成長30%，2007年以後每年成長15%（辦理婦女新知營、婦女高峰論壇，每年各一場次）。 3.上班族健身事業部門：在2008年達成總服務收入佔總業績收入40%。	1.在2006至2010年發展各項兒童運動、婦女美身運動與上班族健身運動。 2.預計2006年開設全台7處活動中心，營運收入業績成長50%。 3.預計2007年達年營運收入八億元。 4.預計2010年前年營運收入達二十億元。 5.預計2010年成為全台灣第一品牌及市場佔有率40%以上。	成為全台灣的所有居民都能夠享有的各種休閒商品／服務／活動，本組織應擔任休閒服務提供者，在休閒活動過程中善盡提供服務以供顧客體驗之責任。

組織使命／願景

短、中、長期（1-5年）營運策略目標

各項活動設計的細部目標及各項活動的績效指標

各個部門的細部目標與績效指標

每位服務人員的細部目標與績效指標

衡量績效指標

圖9-3　連結組織願景的個人績效衡量指標（個案）

　　陳述內容必須只能有一個主詞，如**圖9-3**中的各年度目標只有一個，其目的乃在明確告知利益關係人組織的活動目標，以為提供組織的全體員工努力追求之方向）；（3）評估方法（則應予以明確清晰地制定，以便於進行績效評估，方可瞭解到績效達成目標的努力與執行、評估方向）。

294

▲探索自我、體驗自然與漂流的獨木舟活動

獨木舟的英文名字又叫KAYAK，為「一人一條船」的意思。獨木舟在不同的水域上也可從事水上活動，如在河流、湖泊及海洋等地，皆可看到獨木舟活動的足跡，也因此大家更將獨木舟分為休閒型與挑戰型兩大類，增添了獨木舟在水上的趣味性。

照片來源：梁素香

第十章　活動方案的設計規劃要素

Easy Leisure

一、探索活動發展之規劃階段的作業程序

二、釐清活動據點開發潛力的分析方法

三、計畫活動方案的角色與機能定位

四、認知休閒組織的休閒主張及品質概念模式

五、學習休閒活動規劃時各項應考量要素

六、界定休閒活動計畫的各項規劃要素

七、提供休閒活動設計規劃系統程序

▲ 地方特色產業國際交流活動

在國際交流日益頻繁的今天，地方特色產業應該不再只重視在地的經營模式，在日常生活上留意提升國際形象外，更可發揮產業組織的力量，積極參與在地及社區內的國際交流活動，甚至跨海到國外進行國際交流活動，以增進外國人對台灣的親善態度。

照片來源：南投中寮阿姆的染布店吳美珍

　　休閒組織／活動規劃者在進行活動規劃與設計的發展階段時，就如同前一章所討論的技術研究（例如：休閒資源分析、活動導入分析、休閒活動系統導入、適法性分析、適宜性分析、可行性分析與市場需求預測），及活動目標的企劃與管理所需要的顧客需求評估一樣，也需要針對休閒活動的設計與規劃模式加以制定。至於顧客需求資訊系統的管理，以及休閒活動的市場需求面與供給面的資訊蒐集與分析，則是我們要如何將顧客群體之休閒行為融入在活動的規劃與設計作業之中（請參閱本書第四章與第五章有關的介紹）。如上的目的乃在於提供給休閒組織／活動規劃者能夠避免失敗或因僥倖而成功的發展出活動方案之機率發生，故而本章的目標，乃在於導引活動規劃者及休閒組織能夠更為考量顧客的需求、顧客的外顯行為，及其潛在的參與休閒遊憩之特性，如此的期望當然就是希望能夠使活動的設計規劃成功之可能性更為提高。

第一節　活動發展潛力與角色定位

　　事實上，我們在活動的規劃與設計過程中，一再強調的是任何活動方案之規劃與設計，均必需要能夠整合顧客的需求，同時更要能夠注意到活動本身有關的類型與範疇、規劃設計作業的要素，以及活動的經營計畫與利益計畫，以上這些因素則是可以運用在所有的活動規劃與設計情境之中。就如同某個組織／活動規劃者要想規劃設計一套活動方案時，將免不了要經歷過三個基本步驟：1.設定活動的目標與標的，2.建構與執行活動設計要素，3.擬定並執行活動設計策略等步驟，此三大步驟也就是活動發展階段的設計規劃模式（如**圖10-1**所示）。

　　由於休閒活動的規劃與設計之架構大致上可分為四大層面來探討（即：休閒活動的市場需求層面、休閒活動資源的供給面、政治政府機制面與投資經營面等），所以在活動的設計規劃時，應針對

結果	設定活動方案目標與標的
	1.確認並滿足顧客休閒體驗的需求與期望。 2.快速回應顧客在活動前後的要求。 3.提供高品質的休閒活動給顧客參與。 4.訓練出符合活動方案或休閒組織願景╱使命的專業服務人員。 5.設計規劃出差異化、低成本與能創造出組織利益的活動。
方法	活動方案設計要素與方法的建構與執行
	1.鑑別新活動方案的規劃要素（例如：顧客、活動地點╱場所、活動主題、活動規則…………）。 2.活動方案的經營管理系統之研擬（例如：生產與服務作業、行銷與推廣、人力資源管理、創新與開發新活動、財務與資金管理、經營與診斷…………等）。 3.活動類型規劃、活動方案資源規劃與經營利益計畫。
過程	活動方案策略規劃與管理
	1.考量未來市場環境的多元、複雜與快速變化的互動關係。 2.設計規劃出新的活動方案之計畫，以及其可能的替代方案。 3.實施活動方案之測試與評價、改進。

圖10-1　活動規劃模式──發展階段的作業程序

此等關鍵層面的資訊系統有關內容有所深入計畫。而且不論你是否為此市場的新進入者或是已在該產業之中營運者，均應依據你所蒐集的有關資訊加以歸類、處理與分析，並在規劃設計任何類型的有關休閒活動時，不斷地講求創意與創新，開發出新的休閒活動，以供應數位時代顧客需求與期望的滿足，同時藉由活動的不斷開發與上市，而達成其組織的永續經營與確保其組織的競爭優勢。

事實上，大都數的休閒組織與經營管理者、活動規劃者在進行新的休閒活動之設計與規劃時，均會採取針對某些影響到其活動規劃設計的要素，加以鑑別出來，並且將之納入在其活動規劃設計之重要的策略思維。只是大都數的休閒組織╱活動規劃者在其活動規劃時，所採行的策略規劃要素或考量重點大致上乃是相同╱類似的，這些規劃要素不外乎如下方向╱重點：休閒活動據點的開發潛

力與限制條件、休閒活動方案的角色機能定位、休閒組織的休閒哲學與休閒主張、休閒活動的類別、休閒活動設計的方案、休閒活動的時間、休閒活動的設施與設備地點、休閒活動的人力資源規劃。休閒活動的財務規劃、休閒活動的策略行銷、休閒活動的情境規劃、休閒活動的整體交通規劃、休閒活動之經營管理、休閒活動的實體設備、休閒活動之活動流程與程序、休閒活動之緊急應變與風險管理、休閒活動的導入方式、休閒活動與設施的供需關係、休閒活動與空間發展架構、休閒活動特殊考量因素及其他考量因素等。

　　當然並不是說每項休閒活動之規劃考量要素均要能夠相同，而是要看不同的休閒活動之設計方案而有所調整與修正，舉例來說，在「2003年台灣燈會IN台中」的燈會之活動規劃，則和一些休閒產業組織之休閒活動在規劃上會有所不同的著重於某些因素，同樣的，也會有些因素不是很看重的，因為「2003年台灣燈會IN台中」為行政院交通部觀光局與台中市政府主辦，台中市商業會承辦，而此為政府之系列施政預算內支應辦理的，則其不注重利潤與經營此活動之有形收益，但卻是相當在意行銷宣傳、場地規劃、交通規劃與緊急事故與危機處理。但是對於具有營業形態之休閒活動，不論其規模之大小，大概相當看重促銷與行銷活動及活動成本與利益；而屬公益形態之活動規劃則著重在人事成本、宣傳促銷活動及提供具有號召力之全新活動內容，以吸引更多社會人士之支持。

一、活動據點開發潛力之分析

　　休閒活動方案在正式進行方案的設計規劃之前，通常會對於所擬發展的活動據點（尤其是觀光遊憩、遊憩治療、運動休閒、購物休閒、志工服務、生態旅遊、文化藝術……等產業）的內外環境分析（SWOT分析）及PEST自我診斷分析（如**表10-1**所示），以為充分計畫及掌握到該活動據點與休閒組織的優劣勢與機會威脅，同時就所分析與確認的優劣勢與機會威脅，據以針對所擬設計規劃／投

表10-1　彰化縣蝴蝶園休閒農場發展潛力與限制條件分析

外在環境內部資源		機會（O）	威脅（T）
優勢（S）		以優勢贏得機會 ↑ 轉換	規避威脅 ← 轉換
劣勢（W）		克服劣勢轉換為優勢	危險
分析項目		優勢內容簡述	劣勢內容簡述
內部資源分析	組織願景、使命與經營理念		
	據點的地質地形		
	據點的空氣品質		
	據點的交通建設		
	據點的公共設施		
	據點的周邊景觀		
	據點的植栽植生		
	據點的土地產權		
	蝴蝶品種類別數量		
	組織的經營團隊經營能力		
	組織的公眾關係能力		
	組織的財務資金資源		
	組織的活動規劃能力		
	其他		
分析項目		機會內容簡述	威脅內容簡述
外部環境分析	國家政治體系之政策		
	政府法令規章		
	經濟環境品質		
	社會風俗規範		
	區位連結關係		
	相關產業關聯		
	休閒遊憩觀光人口與趨勢		
	競爭環境生態關係		
	活動經營技術趨勢		
	其他		

備註：為免影響該農場的營業機密外洩，故將內容部分予以空白。

資經營的方向與策略做適宜的修正，如此下來，將會對其既有的商品／服務／活動因受到內部資源改變與外部環境變遷而必須跟隨修正的逼切性與應該往哪個方向做修正有所體認。另外，對於擬開發的活動方案也將會知道應該要如何地規劃與設計。因而休閒組織／活動規劃者對於其活動方案的開發與修正，將可周而復始地持續針對其內部資源與外部環境進行分析，以確保休閒組織／活動規劃者所擬設計開發與投資經營新的活動方案的可行性，並能達成其活動規劃設計之目標，以實現其組織／活動的願景。

二、活動方案的角色機能定位

不論哪一種休閒活動，均應該在該活動方案類型上予以角色機能的定位，以確立該休閒活動的市場定位與其顧客定位，也就是站在休閒組織（包含投資者在內）及活動規劃者的立場，來設定所擬開發或修正的活動方案的顧客在哪裡？在哪一個時間點以哪一種方式推出該活動方案？所需的活動據點之設施、場地與交通條件有哪些？要以哪一種收費條件（含免費提供在內）呈現出來？要以哪些服務作業方式與品質水準來服務顧客與滿足顧客的需求與期望？當然最重要的要能符合休閒組織／活動規劃者的活動經營目標與願景。簡單的說，活動方案的角色機能定位之目的乃在於：1.以休閒組織（含投資者在內）與活動規劃者的立場來規劃設計與推展行銷其活動方案，滿足其活動經營管理的目標與標的，及獲取利益以維持其組織的永續經營。2.以目標顧客（含潛在顧客在內）之需求為導向，滿足顧客體驗／消費／購買商品／服務／活動的需求與期望。3.以休閒組織及活動據點之資源特性與條件為基礎，創造出其組織／活動與相關設施／設備／場地／資源的充分匹配運用，及達成其活動方案的目標與利益。

活動方案的角色機能定位之主要目的一如前面所說明，而這些目的之達成乃藉由活動方案的角色機能之定位，以尋找出該活動方

案的市場／顧客的定位。市場／顧客的定位點要怎麼去尋找出來？一般來說，大致上乃是經由三個階段予以達成的，此三個階段乃為市場／顧客的定義、定位與再定位等三階段：

(一) 市場／顧客的定義

休閒組織／活動規劃者乃是必需要以有效的與潛在的顧客為其研究的對象，藉由顧客需求面向之角度，針對其組織既有的商品／服務／活動及擬開發上市行銷的新的商品／服務／活動之體驗價值，探討是否能夠滿足顧客的體驗要求，其目的乃在於確立其新活動方案的角色機能之定位。這個意涵乃在競爭激烈的休閒市場中，為了維持及擴大其組織與商品／服務／活動的市場佔有率與產業吸引力，以及創造出更高的休閒活動之需求，休閒組織與活動規劃者除了需要計畫到其顧客的休閒與參與活動的特性及本身的活動方案之商品特性之外，尚應計畫到影響休閒活動市場的總體環境，及具有同樣能滿足休閒需求的活動方案提供者或競爭者之動態／策略行動。所以休閒組織／活動規劃者就必須以其活動據點／所在地之位屬區域的總體環境、休閒者／顧客的休閒情境、休閒市場中各業種或各業態的休閒組織／活動的營運狀況，及各休閒者／顧客的休閒需求等方向，作為其活動方案的市場研究參考點，經由如此的市場調查研究的過程所獲取的顧客的休閒體驗要求情報與活動方案的市場情報，將可作為其活動方案規劃設計時的市場／顧客之定義，也就是活動方案的角色機能定位的參考點所在。

(二) 市場／顧客的定位

經由上述的市場／顧客的定義，休閒組織／活動規劃者應可找到其活動方案在市場／顧客中的定位，也就是活動方案的角色機能定位的寄託點所在。休閒活動方案若經由市場／顧客定義之後，其休閒組織／活動規劃者將可選定其目標市場，而針對其目標市場之計畫與研究，應可選擇並確立出許多不同而且最佳的區隔市場，也

就是其市場機會點所在，這些市場機會點就是此處所說的市場／顧客的寄託點所在，此些寄託點均可促使該休閒活動成為該區隔的市場領導者。當然休閒組織／活動規劃者找出這些市場寄託點時，必須同樣地考量顧客需求的特性與情境如何與本身的活動方案相結合，佐以各種市場行銷與廣告宣傳策略，以滿足其顧客的需求與期望，方能達成其組織／活動方案之願景與目標，否則空能將市場做區隔以找出其更多更佳的市場機會，也無法將其市場／顧客加以定位，更沒有辦法達成活動規劃設計之目標。

（三）市場／顧客的再定位

在確立了各個區隔市場的目標顧客族群所在的市場寄託點之後，就必須將其活動方案的發展方向予以再定位清楚，經由此一市場／顧客的再定位之後，將會使其規劃設計中的活動方案之體驗價值更能符合其各區隔市場的目標顧客之需求與期望。這就是要將其所規劃設計出來的活動方案能夠達成：1.要提供什麼樣的活動類型以供給顧客參與體驗？2.要怎麼規劃與設計活動內容與場地、設施、設備？3.要怎麼設計出一套符合顧客要求的活動方案內容，如：服務作業流程、服務品質標準、顧客要求因應作業流程？4.要在什麼時間點推展出來？5.要怎麼經營管理方能確保休閒組織、員工、股東與顧客的共贏利益？……等目標。

▶▶女性內衣名模峰情走秀
籌辦女性內衣秀，雖然內衣業者的重點在於創造品牌形象與知名度，但是卻可以融入休閒活動的精神，如此的女性內衣名模峰情走秀，乃是可以當作一種休閒活動來規劃，以為參與者能夠達成歡欣、幸福、購物、滿足、學習與互動交流之目的。

照片來源：艾思妮（曼黛瑪璉）國際股份有限公司
　　　　　黃雅芬

休閒組織／活動規劃者就依據選定的目標及市場／顧客之定義與定位，進而得以規劃設計出其活動方案的內容、類型、推出上市時機、資源運用、資金預算、規模大小、利益／利潤目標、目標顧客族群……等方面關鍵議題，而此些議題的確立，乃為其市場／顧客的再定位所必須重視的課題。

🌴 第二節　活動規劃的主要考量要素

一、休閒組織的休閒主張

休閒產業組織進行其休閒活動之規劃時，該活動的規劃者與該組織之經營管理階層，對於該活動所抱持之經營理念（即活動理念），應該是經過調查其目標顧客群之需求與期望，再融合組織之資源條件後，所形成的休閒活動理念，所以休閒活動之規劃受到其組織與顧客之休閒主張與休閒哲學之影響應是無庸置疑的。

休閒活動規劃者與休閒組織經營管理階層，經由目標顧客群之需求與期望之瞭解與確認，評估組織之休閒資源及休閒主張與哲學，確認其休閒活動之目標後再規劃其休閒活動之類別。在本書第二章第二節中所提到與討論之休閒主張與休閒哲學，均存在於休閒組織與休閒參與者／顧客雙方之休閒理念中，其雙方之休閒理念若能如經濟學供需均衡理論時，則休閒活動將會是最符合休閒參與者及休閒組織之最大休閒價值與效益，只不過此一均衡點有待休閒活動規劃者與組織之經營管理階層努力規劃。

休閒活動之目的乃是創造出休閒參與者的休閒體驗（例如：自由自在、滿足感、享受歡樂與成長、徹底放鬆、紓解壓力、回復活力等之感受與感覺）及休閒目標（例如：自由自在、想做什麼就做什麼、內心之歡娛與滿足等之價值與效益）之實現，休閒體驗與休閒目標之衡量標準不易以數據化來表達，但是休閒參與者／顧客則

一如商品之消費者般，會將其期望與需求設定在某一個水平上來加以衡量評估的，若其參與前之期望與需求之認知和參與後之感受與感覺之價值與效益出現落差，則會對該休閒活動甚或該休閒組織予以負面之評價，進而將會流失某些目標顧客群與潛在的目標顧客群；相反的，若參與前和參與後之評量呈現滿足參與者／顧客之需求與期望時，則將會帶動更多的活動參與者／顧客之再度參與休閒機會（如**圖**10-2所示）。

二、休閒活動類別

　　休閒活動類別乃指休閒活動所呈現予休閒參與者之方式，本書

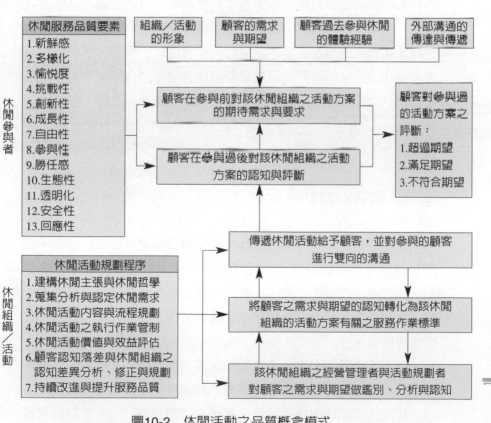

圖10-2　休閒活動之品質概念模式

所討論之類別包括：藝術與工藝、智力與文藝活動、運動遊戲及競技、社交性活動、志工服務活動、特殊嗜好與興趣的活動、觀光旅遊活動、治療性活動、戶外遊憩活動等種類。休閒產業組織經營管理者與休閒活動規劃者經由休閒資訊之蒐集分析，與鑑別休閒參與者之需求和期望，並評估休閒參與者及休閒產業組織之休閒主張與哲學，予以確認其休閒活動之目的與價值，及擬訂其休閒活動範圍與服務流程，以作爲休閒活動規劃之重點。

休閒參與者在參與休閒活動時，休閒產業組織宜規劃並提供轉爲多元化的活動方案，以供休閒參與者選擇，因爲二十一世紀之休閒主張與哲學已不再局限某項單一方案或單一休閒價值／目的之需求，而是會做多元性與多重性之參與，若休閒產業組織經營管理者與休閒活動規劃者未能瞭解顧客多元化需求，將無法滿足其顧客之要求。諸如：休閒購物中心不能僅提供休閒購物單一功能之商品／服務／活動，而連帶推展休閒運動、美食文化、學習、遊戲與會議等多項功能之休閒活動，乃是兼顧其顧客之不同休閒需求層面的服務活動；SPA溫泉山莊也推展洗澡、泡澡、健身、美容、咖啡等服務活動，以滿足其不同層面需求之顧客；咖啡吧也推出咖啡、閱讀、飲食與遊戲等服務活動。

三、休閒活動設計之方案

休閒活動之不同方案的設計，將會帶給休閒參與者／顧客不同的休閒體驗，所以爲強化休閒活動之特色及有效推展各項休閒活動，休閒產業組織與休閒活動規劃者應鑑別其休閒活動之參與者的需求，並全力以赴地爲之規劃設計各種可行之活動方案，以滿足其需求與期望。

休閒活動設計方案，乃是以滿足其活動參與者／顧客的各種休閒體驗，及增進休閒參與者／顧客之休閒目標與價值的各種休閒方法。休閒產業組織與休閒活動規劃者必須體認到──必須用最適當

的休閒活動方式來滿足其活動參與者／顧客的需求與期望。然而二十一世紀的休閒需求講究多樣性、獨特性與符合顧客要求的客製化服務特性，所以休閒活動設計方案更需要朝向眾多之顧客需求與期望，予以呈現出其休閒活動之體驗價值與差異化之休閒活動架構，如此方能為其顧客提供合適的活動與體驗方式。

休閒活動設計方案之類型與休閒產業組織、休閒活動規劃者與參與者之休閒主張與哲學具有相當的緊密關聯，因為若是主張競爭性（competitive），則可將競爭性的休閒活動規劃為競賽（contest）、比賽（game）或為與自己競爭等活動方式；若是主張特定大型活動（special event）時，則應考量如何讓前來參加的所有人都能夠參與和融入該活動之中；如是主張工作坊／研討會（workshop／conference），則須讓參與者在相當短暫的時間內，進行密集項目或內容之活動方式，期許參與者能夠專注在某些特定議題或感興趣的主題上（如**表10-2**所示）。

四、休閒活動時間

休閒活動規劃時間因素對於作業產業組織與活動規劃者是相當需要予以注意的一項因素，休閒活動之主要規劃目標乃是以滿足顧客／休閒參與者之需求與期望為目標，所以在活動規劃時應針對顧客／休閒參與者的時間需求做考量與評估，期使參與休閒活動者能在自由自在、愉悅與輕鬆的情境中充分享受其優質的休閒經驗。

休閒活動時間之規劃乃須要做雙向考量，其一為休閒產業組織之推展休閒活動的時間構面考量因素，另一則為休閒參與者／顧客之參與休閒活動的時間構面考量因素。諸如：展覽產業對於其展覽活動之規劃，仍然須針對各項展覽的產業淡旺季、消費者購買物品時間需求因素、商品特色等予以安排各項商品展示檔期，如此方能吸引參展人潮；社區活動對於其社區辦理活動時間需求仍須充分考量，同時對於其辦理之某項活動規劃，須在規劃該活動辦理前、辦

表10-2　「2003台灣燈會IN台中」活動設計方案

<div align="center">吉羊康泰台灣情・吉氣洋洋台中心</div>

活動時間地點：

台中公園園區：2003年2月9日至2月23日

經國綠園道區：2003年2月16日至2月23日

活動規劃要項：

一、活動進行前之準備作業

　　（一）規劃與施工部分：

　　　　（1）規劃湖心亭包裝成禮盒狀；（2）設計夜光森林；（3）設計「三羊開泰慶太平與五路財神喜福會」兩件大型花燈作品；（4）日月湖上架設浮桶步道；（5）日月湖規劃十座不同主題花燈；（6）設計燈爆造型；（7）馬車遊園；（8）媒體文宣廣告；（9）組織編組。

　　（二）協調與邀請部分：

　　　　1.協調台灣燈會花燈比賽部分作品陳列吊掛於台中公園區爪哇合歡周圍。

　　　　2.邀請胡志強市長揭幕按鈕揭開湖心亭禮盒。

　　　　3.邀請陳水扁總統主燈點燈。

　　　　4.邀請民歌手、熱門樂團、名歌手、老牌歌手組成合唱團。

　　　　5.邀請布袋戲、歌仔戲、講古說書、廣播劇、八家將等民俗技藝表演。

　　　　6.邀請國立台灣交響樂團。

　　　　7.邀請百名人瑞與百名滿月嬰兒參加慶生與祝壽活動。

　　　　8.尋求報社之照片檔案尋找台中公園有關照片刊登報社全國版。

　　　　9.邀請市籍或臨近縣市籍演藝人員出席晚會。

　　　　10.協調金馬獎電影作品或經典作品。

　　　　11.協調婚紗業及百對新人結婚。

　　（三）活動設計與協調部分：

　　　　1.活動理念宣導。

　　　　2.燈會活動流程設計。

　　　　3.展示活動流程設計。

　　　　4.競賽活動流程設計。

　　　　5.場地規劃。

　　　　6.交通路線規劃。

　　　　7.交通位置規劃。

二、活動進行中之作業管制

　　1.交通管制與園區安全管理。

　　2.攤販管理與環境衛生管制。

　　3.燈會活動進行管理與緊急應變處置。

　　4.展示活動進行管理與緊急應變處置。

　　5.競賽活動進行管理與緊急應變處置。

　　6.電力、通信與水資源供應管制。

（續）表10-2 「2003台灣燈會IN台中」活動設計方案

7.平面／立體媒體與網路通信宣傳廣告及報導。
8.協調各飯店、溫泉與餐飲業者推出促銷專案。
9各負責權責人員執行燈會管制及管理有關責任工作。
10.環保局衛生局人員執行燈會活動有關進行之稽核。
11.煙火施放管理與安全防護管理。
12.查驗各活動場地之軟硬體設施定位與管理狀況。
13.監控各活動進行有關細節。
14.執行陳總統胡市長及貴賓安全防護措施。
15.緊急事件之協調、處理與善後措施。
三、活動後成效追蹤
1.環境及借用場地回復原狀及清理。
2.歸還全部借用之設施、設備與有關物品。
3.主燈安置定位及牌樓宣傳標語清理或定位暫存。
4.發布新聞稿（含感謝函給有關單位與團體、廠商）。
5.檢討活動計畫與執行之優劣點並做成備忘錄。
6.結清所有帳務並做成績效報告。
7.慰問及致謝工作人員、安全人員、交通人員、環安人員及社區居民之辛勞與
配合。

理中及結束後做規劃焦點議題之查核（如**表10-2**及**表10-3**所示）。

五、休閒活動之設施／地點

休閒活動規劃要素中，設施或地點乃佔有相當的重要分量，諸如：建築物、使用土地區域、影響交通層面與範圍、場所容納入場人數限制、社區居民受影響幅度，及每天或每週開放時間長短等，均是在規劃休閒活動時，須予以考量並妥善規劃的要素。

休閒活動設施之設置地點、位置、布置情形、供給量、交通狀態與交通流量、開放時段、停車設施及大眾運輸工具方便性，均會影響到休閒參與者／顧客之參與活動之使用價值與體驗，所以休閒產業經營管理者與活動規劃者勢必要考量有關其規劃或提供之休閒活動之設備的需求，與使用是否能夠充分傳遞其休閒活動？提供活動之場所的需求與使用是否能充分供給休閒參與者／顧客之期望與

<div style="text-align:right">第十章 活動方案的設計規劃要素</div>

表10-3　「2005屏東黑鮪魚文化觀光季」活動計畫

一、活動範疇：產業觀光旅遊結合深度文化體驗

二、活動類型：開放空間／自由參加

三、活動名稱：特色產業文化旅遊體驗

四、顧客：全國國民及國外遊客

五、活動目的：透過黑鮪魚拍賣、錄影帶、影片、幻燈片、畫作、攝影及總統與縣長的蒞臨，以提供國內外遊客的在地特色產業觀光旅遊經驗。

六、活動目標：規劃採「鼓勵觀光休閒、刺激產業再造、深度文化體驗」統籌辦理，巧妙結合農漁特產與套裝旅遊，以開拓在地產業文化新紀元，創造屏東縣高品質的文化產業觀光之旅。

七、活動時間：自2005年3月24日起至同年6月26日，每個月均各有不同主題的活動，並自同年5月7日以「第一鮪全國猜，縣長請吃黑鮪魚大餐活動」正式揭開序幕，於同年6月26日閉幕。

八、活動方案：

時間	活動方案	活動地點
3/24（四）	第一鮪全國猜 縣長請吃黑鮪魚大餐活動	
3/15~5/15	「東港漁鄉」新詩、散文比賽	
4/2.3.10.17	全國巡迴表演	太平洋SOGO百貨
4/9（六）	第一鮪拍賣活動	東港魚市場
4/13（三）	餐廳認證暨美食展	東港區漁會
4/30起～	行船人的愛系列活動	漁業文化館展示館
5/12（四）	開幕典禮	東港魚市場觀海樓
5/12起～	東隆宮王爺傳奇展覽	東隆宮前廣場
5/12~6/26	漁鄉風情畫	大鵬灣國家風景區管理處 遊客服務中心一樓展覽廳
6/4（六）	鮪鮪畫來、攝影活動	東港魚市場
6/11（六）	台啤之夜	東隆宮前廣場
6/18（六）	琉球漁民之夜	花瓶岩前廣場
6/26（日）	閉幕典禮	大鵬灣

九、其他事項：

（一）黑鮪魚的秘密（釣黑鮪魚方法、東港的絕佳美味、生態簡介）

（二）美鮪料理

（三）活動場地交通資訊

（四）套裝觀光旅遊行程

（五）大鵬灣園區

需求？其提供活動之地點是否能充分供給休閒參與者／顧客之便利性？其提供活動之地點是否能符合社區居民之期望與要求？

每年冬季合歡山賞雪活動總是會造成許多愛好賞雪的遊客之向隅，難於上山、交通意外、捐客黃牛敲竹槓、賞雪區之意外及附近居民生活受影響的抗議等責難或批評，乃是賞雪場地之交通建設、路況管制、賞雪人潮與車潮安全措施、賞雪休閒者教育等各項因素之規劃及執行不足所致，當然合歡山飄雪在台灣乃是稀有資源而造成的困境，惟若在有關管理機關之事前規劃時能多一份用心與細心，並嚴加執行每一個活動進行中之人、事、時、地、物及其他狀況之控管，自是可以做得更好些。

六、休閒活動之人力資源規劃

任何休閒活動之推出與提供免不了需要有人員來推展與運作，所以休閒活動之人力資源規劃乃是是否能將該休閒活動順利運作管理與持續改進的重要項目。在休閒產業組織之經營管理行為中，員工位居相當重要的地位（如**圖10-3**所示）。休閒產業組織或休閒活動中員工之任用、培養、訓練、管理、獎懲、薪酬與福利乃是休閒產業組織或休閒活動中必須妥善規劃的工作，因為員工乃是直接面對組織或活動的顧客，而組織或活動之經營管理者／規劃者／執行者乃是居於規劃、管理與執行之層次，較少能直接和顧客面對面做服務或溝通，所以休閒產業組織／活動的人力資源規劃與策略管理則顯得相當重要。

雖然很多休閒產業組織或活動之員工是兼職的和季節性聘雇之契約性員工，或有不支薪與支薪之志工，但是在人力資源規劃與策略管理上乃是相似的，均應該加以進行管理。至於**圖10-3**之金三角關係中，有三個關係強度（A、B、C），其關係強度之意義與運用策略為：

1.若A的關係強度不強，而C的關係強度大於B的強度時，則其

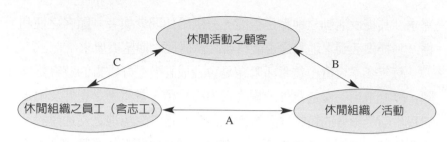

圖10-3　休閒產業組織經營管理黃金三角關係示意圖

核心員工離職時，將會導致該企業組織的顧客流失，而若其員工係跳槽同業時，則顧客流失將會很明顯。

2.又若A強度不強，而B的強度高於C時，則顧客將不易流失。

3.反之，若A的強度很高時，則該企業組織員工不太會流動。

4.所以有人稱A為內部行銷或內部顧客滿意度；B為外部行銷或外部顧客滿意度；C則為互動行銷或是外部顧客滿意度。

5.由是觀之，休閒產業組織如何做好內部人力資源管理策略，強化勞資關係與爭取員工向心力與忠誠度，實乃達成高顧客滿意度與取得高顧客忠誠度的關鍵議題之一。

七、休閒活動之財務規劃

任何休閒產業組織與休閒活動的成本管理，乃是攸關其支出與收益之重要因素，支出項目與收益（含可實現收益與預期潛在利益）影響休閒產業組織之經營管理行為之持續性，以及休閒活動規劃範圍、形式、場所、設施等方面之進行。此些財務管理規劃與策略管理，本書將於稍後章節及作者另一本書《休閒活動經營管理》之中加以說明與探討。

八、休閒活動之策略行銷

行銷乃是休閒產業組織／活動與顧客之溝通方式；顧客需求與

期望之鑑別與審查、行銷策略規劃、行銷計畫與行銷績效管制，均和顧客之溝通、休閒活動或組織之訊息、溝通管道（例如：廣告、宣傳、報導、公眾關係、促銷）及顧客／休閒參與者存在有相當重要的影響因素，所以在休閒活動規劃時，對於該活動之行銷策略的規劃與管理，乃是休閒產業組織之經營管理者與活動規劃者必須縝密構思與建構的一項工作，此些有關行銷之策略管理，本書將於稍後章節及作者另一本書《休閒活動經營管理》之中加以說明與探討。

九、休閒活動之情境規劃

休閒活動場地與設施設備的情境規劃，乃是包括場地設施之硬體規劃、設施設備之使用方法、價值與安全維護保養等項目，其目的乃提供休閒參與者／顧客之便利性與可用性的使用或參與情境，如此方能讓其顧客在自由自在的情形下，充分使用或享受該休閒活動所提供之體驗價值。

當然休閒設施與場地因素很重要，但其對於休閒體驗與價值而言，可能情境因素之規劃與管理會比實質的設施與場地因素來得重要些，因為在二十一世紀的休閒體驗與價值乃著重在感覺、感受與感動之層次上，所以休閒產業組織與活動規劃者在規劃或提供其休閒活動時，應予以深切考量。例如：1.規劃舞台劇的組織／活動規劃者若將表演場地由觀眾席的階梯舞台轉換到戶外表演或國家音樂廳表演時，其同一個組織與戲碼但卻可因表演場地之不同，而可能會吸引更多與不同的對象／觀眾／顧客來參與觀賞。2.辦理兒童夏令營活動時，在學校裡面辦理，與在風景區／海灘／兒童公園／寺廟裡辦理，所吸引兒童報名參加的人數、個性與家長職業類別可能會有不同的結果。3.體育活動乃是一般認知的大都在戶外進行，若所辦理的戶外活動地點為人所熟知，且交通上也頗為便利，則在此地辦理戶外的體育活動之參與人數與活動類別，將會是比在室內辦理來得更多人、活動更多樣化，主辦單位在活動規劃上將會更具有彈性。

　　休閒活動的環境氣氛事實上往往比實體設施／設備來得更爲重要，雖然不可否認的環境氣氛會受到實體設施／設備之影響，但是參與的顧客往往相當重視其感覺、感受與感動層次的 feeling，所以有可能不同的顧客使用同一套實體設施／設備的體驗結果會有所差異，而且顧客也會受到服務人員的服務作業程序與品質而有所不同的體驗結果，所以說，休閒活動規劃設計過程中不應該忽略掉休閒活動的情境規劃，乃是休閒組織／活動規劃者爲滿足不同族群與需求／期望的顧客所必須注意的一項關鍵課題。

　　這些環境氣氛，乃指滿足顧客參與活動前後所在意的休閒組織與活動服務人員／場地／設施／設備，務必要能夠提供給他們舒適、自然、體貼、熱情、易接近、愉悅與個別顧客的體貼服務等需求。而這些氣氛的營造者則分由：休閒組織的經營管理者、活動規劃者、活動服務人員、停車場服務人員、門票人員、管理者、寄物間管理人員、清潔人員，以及其他人員所共同營造出來，絕不會是單一的服務人員就足以營造出來的，所以休閒活動在規劃設計時，也應將此一議題納入思考與落實規劃。

十、休閒活動整體交通規劃

　　休閒參與者／顧客對於參與休閒活動的交通便利性與方便性（包含停車場規劃在內）之思考模式，將會影響到其參與之意願、興趣、成本與時間等決策因素，若是整體交通規劃無法提供給參與者／顧客方便性與便利性，則其參與意願將會降低，甚至裹足不前。此種情形反應在春節期間的遊樂區、觀光勝地年年入園人數下降，反而前往國外度假的人數不斷在成長。所以會如此，乃是因爲受到其交通之整體規劃不佳，路上塞車時間往往佔了相當多的休閒時間，以至於入園人數年年下降。所以在「2003台灣燈會IN台中」及「2005墾丁風鈴季」之活動規劃裡，即針對交通做了詳細的規劃（如**表**10-4及**表**10-5所示）。

表10-4　「2003台灣燈會IN台中」交通整體規劃表

一、規劃免費元宵接駁專車：
　　1. 以大型巴士（45人座）包裝上路。
　　2. 協調台中客運、仁友客運與統聯客運或台中市遊覽車公會等大眾運輸業者加開班次。
　　3. 規劃四線免費接駁專車，經由鐵路與公路車站、大型停車場及人口密集區。
二、停車場規劃：
　　1.太平、霧峰、大里方面：干城停車場。
　　2.彰化、烏日、大肚方面：巨蛋停車場。
　　3.南投、草屯、埔里方面：戰基處。
　　4.東勢、豐原、潭子方面：干城停車場。
　　5.清水、梧棲、沙鹿方面：新市政中心及國家音樂廳預定地。
三、設置公車及計程車專用車道：
　　規劃於中正路設置公車、計程車專用車道，兩者使用同一車道，但是計程車須經台中市交通局認證登記者方可行駛專用車道。
四、交通管制計畫：
　　1.在網站上公布交通管制圖。
　　2.在燈會期間宣導與透過媒體宣傳。
　　3.協調交通隊進行管制。

十一、休閒活動的經營管理

　　一般來說，休閒組織／活動規劃者在進行活動方案之規劃與設計時，即應考量到活動的組織規劃（如**表10-6**所示）、活動的目標管理規劃、活動的經營管理規劃，及活動的生產與服務作業規劃、經營與利益計畫、品質經營與持續改進計畫等方面的課題。而這些課題對於休閒組織及休閒活動的經營及運作，乃具有相當重要的影響力，若是休閒組織的經營管理能力不具有競爭力，將會導致其所規劃設計與推展上市的活動黯然退出其產業之舞台；相反的，若其經營管理能力具有競爭能力，將會使該活動順利的商業化，同時能獲取相當的利益與價值，更而提升該組織／活動的形象與品牌，達成其組織的永續經營之事業願景與使命（本書將於往後章節及作者另一本書《休閒活動經營管理》之中加以說明）。

表10-5 「2005墾丁風鈴季」交通指南

一、從中北南部來：

　（1）北中直飛恆春五里亭機場：

　　　自2004年1月11日起台北松山機場和台中水湳機場直飛恆春五里亭機場，大幅縮短交通時間，目前有華信立榮公司經營，到了恆春五里亭機場，到墾丁只需二十分鐘，屏東客運墾丁街車班車配合班機起降輸運旅客到恆春半各街車全線上路，配合風鈴季試行上路行駛墾丁二路段），或者在五里亭坐計乘車亦可。

　（2）飛機：飛到小港機場，轉乘屏東客運、高雄客運或中南客運，往墾丁的巴士（車體外有寫屏東觀光列車，或彩圖肖像）班次密集，每五至十分鐘一班，頂多十五分鐘。

　（3）火車：台鐵坐到高雄火車站，轉乘屏東客運，高雄客運或中南客運，往墾丁的巴士，或者直接坐到屏東枋寮站，高雄客運，中南客運也可以。

　（4）觀光火車旅遊：由屏東縣政府和台鐵及易遊網旅行社合作推出墾丁之星由台北站坐到屏東枋寮站，沿路停靠幾個站，也提供包套一，二，三日遊的行程預定。

　（5）自行開車：走南二高民眾，可通到林邊，中山高接台八十八線快速道路高雄潮州通車，通車訊息可上交通部公路http：//www.thb.gov.tw/走國道一，接台26線往墾丁方向，或台十七海線接台26線往墾丁方向。

　（6）搭觀光船：可選搭高高屏海上藍色公路，由高雄市鳳鼻頭港到屏東縣車城港，航程約七十分鐘，船上有吃喝玩樂沿海風光，比自行開車節省一小時，單程票價500元，週六及週日有定期航班，平時要團體包船（可上鳳凰旅遊網站查詢）當然到了車城海口港，若要下墾丁請轉乘屏東客運，高雄客運或中南客運，往墾丁的巴士（車體外有寫屏東觀光列縣長的彩圖肖像）班次很密集，約每五至十分鐘一班，頂多十五分鐘。

二、從花東來：

　（1）搭火車：坐台鐵坐到屏東縣枋寮站下車，轉乘往墾丁方向的屏東客運，中南客運，高雄客運也可。

　（2）自行開車：走南迴公路，到屏東楓港，就要左轉往墾丁。

　（3）搭船：在台東若干漁港，有漁業休閒娛樂船，可坐船到屏東縣恆春後壁湖港到達再接轉乘車輛。

資料來源：屏東縣政府文化局http：//www.cultural.pthg.gov.tw/windbell/2005/main/main04_2.htm

表10-6　嘉義縣2005年全國中等學校運動會籌備委員會組織章程（個案）

第一條：為辦理2005年全國中等學校運動會，特組成「中華民國九十四年全國中等學校運動會籌備委員會」（以下簡稱本會）。

第二條：本會會址設於嘉義縣政府教育局。
（嘉義縣太保市祥和新村祥和一路一號）

第三條：本會職掌為辦理2005年全國中等學校運動會之籌備、進行及結束等事宜。

第四條：本會設置主任委員一人，綜理會務，由縣長擔任之；置副主任委員一至五人，襄助主任委員處理會務，由主任委員聘任之；置委員若干人，由主任委員依據任務需要聘任之；置常務委員十一至十五人，由主任委員就籌備委員擇聘之。

第五條：本會籌備處，置主任一人，由主任委員兼任；置副主任一至五人，襄助主任執行會務；置總幹事一人，置副總幹事一人，以上均由籌備主任聘任之。

第六條：本會籌備處設四部二中心共二十三組，其名稱如下：
（一）後勤支援部：行政文書組、總務會計組、醫護衛生組、警衛安全組、交通運輸組、環保組。
（二）活動部：典禮組、接待組、聖火組、表演組、周邊活動組、服務組。
（三）競賽事務部：競賽記錄組、裁判組、場地組、器材組、獎品組、禁藥檢測組、隊本部、選手村組、膳食組。
（四）宣傳部：公關宣傳組、布置美化組。
（五）新聞中心。
（六）資訊中心。
（七）企業合作。
前項各部置部長一人，副部長一至二人，秘書若干人，各組置組長一人，副組長若干人，組員若干人，均由籌備主任遴聘有關局室、團體、學校相關人員擔任之。籌備主任得視實際需要調整各工作組。

第七條：本會籌備處各組工作職掌另訂之；各組辦事細則及工作進度，由各組組長擬訂，提請籌備主任核定後施行。

第八條：本會另設運動禁藥管制委員會、運動競賽委員會、運動記錄委員會、生活教育評審委員會，及其他視需要而設置之委員會，各委員會組織簡則另訂之。

第九條：本會委員會議每六個月召開一次，常務委員會議每三個月召開一次，必要時均得召開臨時會議，均由主任委員召集之。

第十條：本章程經籌備委員會議通過後施行，修正時亦同。

資料來源：2005年全國中等學校運動會訊http：//sport94.cyc.edu.tw/page3-4.html。

十二、休閒活動之實體設備／設施

　　休閒產業／活動之實施與運作免不了須具備有活動場所內之有關活動設備與物品，活動設備乃指具有重複使用之固定財形態的器材設備，而物品則是隨著休閒參與者／顧客之使用或參與而須做增補之耗材。在休閒產業之行銷策略規劃中，實體設備乃是一個相當需要加以關注的焦點，因為實體設備之良窳將會實質影響到休閒參與者／顧客之感覺、感受與感動度高低，同時也具有參與前之吸引力及溝通效益，此在休閒產業之策略行銷上同列為9P：1.product（商品）；2.price（價格）；3.place（通路）；4.promotion（促銷）；5.person（人員）；6.process（作業程序與流程）；7.physical-equipment（實體設施）；8.partenership（夥伴）；9.programming（規劃）等的重要理由。

　　休閒活動之實體設備／設施，包括有活動據點之建築物、土地範圍、活動設施、停車場、植物草皮等。簡單的說，例如：1.公園區域內的公園專車、停車場、衛生設施、健康步道、亭園、運動場、簡報室、住宿休閒用房舍、會議室……等；2.健身俱樂部內的健身器材、健身場、休息室、更衣室、餐飲室等；3.社區商業的休閒設施，如：保齡球館、網球場、籃球場、健身中心、SPA、電影院、舞廳、餐館……等；4.地方特色產業區內的DIY教室／學習場、教室／簡報室、特色產業有關生產設備與產品展示間、餐飲區，衛生設施……等；5.學校或學習區域內的游泳池、室內體育館、室外球場與田徑場、會議室、圖書館、教室、小型劇場、衛生設施與停車場……等。

　　這些休閒活動的實體設備／設施並不是休閒活動的本身，只是參與該休閒組織的休閒活動時，就必須具有與該休閒活動相關的設備／設施，否則這個活動將無法順利運作與實施，甚至於根本沒有辦法運作（例如：1.射箭活動若缺乏箭或箭靶；2.籃球比賽缺少籃球、籃球場或記分牌、碼錶；3.購物休閒活動缺乏足夠的商品／服

務／活動或廠商參與……等）。

但是在另一層面來說，光有規劃設計與建置良好的設備／設施，卻缺乏為其搭配良好完善的休閒活動方案之規劃與設計，則休閒活動的價值也會降低，甚至於根本沒有價值（例如：1.台中縣大里市空有耗資億元以上的停車場，卻沒有規劃好有關停車作業，以至於落成五年多仍未開放，形成蚊子場；2.休閒農場規劃完成，場內綠意盎然，設置了優雅完善的設施，但是卻因經營者未能為其規劃出營運計畫與有關休閒農場之活動方案，以至於遊客零零落落，而有關場之計畫；3.電影院生意因缺乏一套完美的行銷方案，以至於電影院有如蚊子院……等）。

因此在活動的規劃設計作業上，設備與設施的需求與使用乃是休閒活動能否傳遞與經營下去的重要關鍵因素。另外設施與設備的設計、管理與維持，則是延長其使用壽命的重要工作。另外，活動規劃者應在進行活動規劃與設計時予以深入的計畫，甚至於參與設施／設備之規劃及構思維護保養管理之規劃：

（一）設施設備之規劃與設計理念的參與

因為任何休閒商品／服務／活動均會有所謂的生命週期之問題，也許目前的活動設施設備並非在該等設備設施規劃時的目的，換言之，為目前的活動方案量身打造的設施設備，也許在不久的未來會因市場／顧客休閒需求改變，而不得不沿用此套設施設備而規劃設計與之匹配運用的另一個活動方案，所以活動規劃者最好能計畫到（甚至親自參與）設備設施之規劃理念，方不會因活動方案的修正、調整或改變而必須將既有的設備設施予以拋棄，也就不會浪費資源與資金，而保有營運的資源。此例子不少，例如：1.台灣的生產工廠因大環境轉變而將生產設備整套外移到中國大陸另行設廠，而留在台灣的廠房及土地，則可改為工廠觀光或文化產業（例如：傳統家具展售中心、紙藝工廠、陶瓷DIY場……等）；2.廢棄的學校、車站或公營事業場改為文化藝術、休閒遊憩、工藝展售中

心……等；3.老舊商圈裡的商場改爲老人服務中心、銀髮族聯誼休閒中心……等。

（二）設備設施的管理與保養維護

任何設施設備均要給予系統化管理、日常性保養維修、預防性與預測性的保養維持，否則其使用壽命將會遞減，以至於附隨該設備設施的休閒活動之服務品質與顧客體驗價值會每下愈況，甚至於喪失顧客，所以設備設施之管理與保養維護作業乃是不可避免的認知。而所謂的設備設施的管理與保養維護，可涵蓋到：1.場地的五S整理整頓與清潔；2.照明燈光設施之配合活動方案要求（或明亮、或陰暗）；3.空調（溫濕度）的控制；4.牆壁的色調與粉刷；5.窗簾、天花板與地板之保養；6.監視設施的設置；7.日常（每日、每週或每月）的定期保養維護；8.每年的定期預防保養與依設備設施特殊要求的定期性預測保養……等。

十三、休閒活動之活動流程與程序

休閒活動進行中有關其休閒活動流程與程序之規劃與執行，本書將於稍後章節之中予以探討與說明，休閒服務作業管理乃是攸關休閒活動提供者／規劃者和顧客之間的互動，有助於環境氣氛之營造，透過服務作業管理，將展開和顧客間的良性互動，以激發顧客融入休閒活動之情境中，享受其休閒體驗價值之服務，如此方能提供顧客窩心、貼切、溫暖、舒適、親近與歡娛的客製化服務。

休閒活動之流程與程序，乃指有關休閒活動之提供有關作業流程與作業標準，也就是休閒參與者／顧客之參與流程與計畫，此乃左右了該休閒活動之服務品質與體驗價值的高低與良窳。

休閒產業組織近年來爭取ISO9001國際品質管理、ISO14001國際環境管理及OHSAS18001職業安全衛生管理系統驗證之行動，乃爲爭取其活動流程與程序之標準化、程序化與合理化，其主要的目的不

外乎爭取到顧客之高滿意度與再度消費意願。另外在休閒產業組織應該注意在休閒活動進行流程當中，休閒參與者與顧客重視的乃是要求能夠受到同等級的待遇、尊重與感受，顧客能達到其預期的休閒體驗與服務價值，則爲休閒產業組織永續經營與發展之原動力。

十四、休閒活動之緊急應變與風險管理

　　休閒活動進行途中，常常會發生對休閒產業組織、員工與其顧客之危害、危險或災害事件，而此些事件本身若休閒產業組織之經營管理者與活動規劃者能於規劃時就應將其想要推展上市的休閒活動加以進行預防管理，則可將其損害降至最低，甚至於消弭於無形之中。

　　休閒產業組織之風險管理策略不應只限於某些休閒活動，而是要全面性的推動，風險管理乃需要先對於該休閒組織及其所推展之全部休閒活動之風險因子做先期審查、評估與鑑定，不論是同業中曾發生過的或本身可能發生的風險均加以管理，此些風險涵蓋合約、活動方案、活動設施、活動實體設備、參與者／顧客、員工／經營管理者、財務風險等方面，休閒活動及休閒組織之風險管理旨在保護顧客與組織同仁、組織的身體與財產、精神之安全維護，確保在風險發生前後能夠緊急應變得宜，並予以妥適控制在可以接受之範圍內，甚至消弭於無形。

　　緊急應變與風險管理之流程和管理程序，不應只針對可能發生的負面情況予以評估與分析而已，尚應對可能存在的危害因素與危害要因提出探討與分析，並擬定模擬應變計畫以供休閒組織與員工演練參考依循，如此才能管理風險。

十五、休閒活動的導入方式

　　一般來說，休閒活動的規劃與設計的導入，乃是基於休閒活動

之導入分析加以規劃其有關的導入方式與過程，休閒活動的規劃與設計事實上也是一種策略管理的系統（如**圖10-4**所示）。休閒組織／活動規劃者所規劃設計的活動方案是否得以經營成功，除了本書前面章節所談的休閒系統分析、休閒活動之策略定位、休閒活動規劃之經營管理、休閒活動之導入分析、產業／組織與活動的自然休閒資源、產業／組織與活動的人為設施資源，及產業／活動與活動的產業／組織休閒資源之外，尚應考量到：1.適當的活動導入將可以促進與賦予休閒活動更具有吸引力與生動的生命力；2.適當的決定所要導入的活動項目以符合組織／活動與目標顧客的休閒體驗需求與期望；3.完善的市場／活動顧客人數預測，將可使活動本身更具有滿足顧客需求之能力；4.活動類型的區隔分析以確立活動的定位，以綜合其活動／組織的資源供給能力、遊客／顧客的需求與組織／活動的經營管理條件；以及5.活動的特性分析以符合顧客與組織／活動規劃者的要求、資源使用的適宜性、活動特性與活動的經營管理之各種條件與因子之需要，而得以確立適宜可行與適法的活動方案以為導入等要素。

　　本章節將不再針對在本書前面章節已討論過的部分再作說明（例如：適法性分析、適宜性分析、顧客需求行為分析、可行性分析……等），只針對如下幾個議題加以說明。

（一）活動類型的區隔分析

　　活動的區隔分析的主要工作，乃在於針對產業／組織所位處的環境加以分析，而此一階段的重點工作乃著重在活動方案之經營管理可行性評估之議題上，其目的乃在尋求各種不同屬性的活動及加以分成不同類型的活動方案，而針對此等活動類型深入加以討論，再加以綜合評量其可行性。基本上在這個階段所探討的課題主要乃有如下幾個課題：

1.必須在其組織或活動之共同願景與使命的基礎上，來探索出有活動的創意企劃，以及發展出符合其組織願景與使命的休

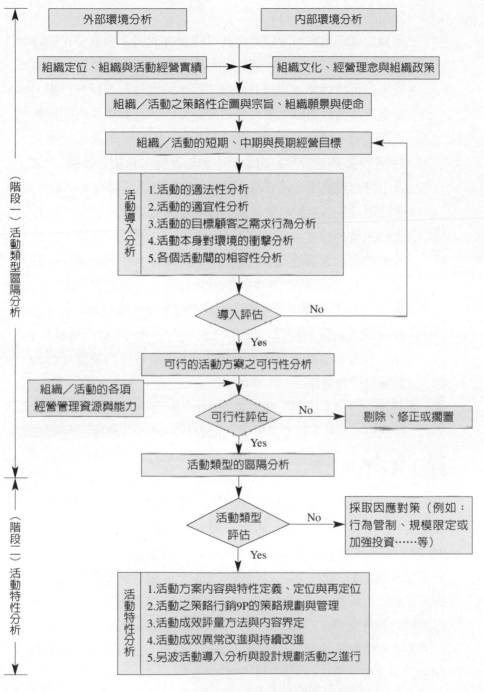

（階段一）活動類型區隔分析

（階段二）活動特性分析

外部環境分析　　　　　內部環境分析

組織定位、組織與活動經營實績 → ← 組織文化、經營理念與組織政策

組織／活動之策略性企圖與宗旨、組織願景與使命

組織／活動的短期、中期與長期經營目標

活動導入分析
1.活動的適法性分析
2.活動的適宜性分析
3.活動的目標顧客之需求行為分析
4.活動本身對環境的衝擊分析
5.各個活動間的相容性分析

導入評估　　No

Yes

可行的活動方案之可行性分析

組織／活動的各項經營管理資源與能力

可行性評估　　No　　→　剔除、修正或擱置

Yes

活動類型的區隔分析

活動類型評估　　No　　→　採取因應對策（例如：行為管制、規模限定或加強投資……等）

Yes

活動特性分析
1.活動方案內容與特性定義、定位與再定位
2.活動之策略行銷9P的策略規劃與管理
3.活動成效評量方法與內容界定
4.活動成效異常改進與持續改進
5.另波活動導入分析與設計規劃活動之進行

圖10-4　活動方案設計規劃的導入策略管理流程

閒商品／服務／活動。

2.需要能鑑別出來並予以確定其目標顧客的需求與期望，同時予以納入在其所擬設計規劃的休閒活動方案之基礎上。

3.找出可行的活動並加以進行適法性、適宜性與可行性分析，並進行其活動對於環境影響的衝擊分析，及其與現有的活動之間的相容性分析（此部分將在往後章節與作者另一本書《休閒活動經營管理》的章節中加以說明，請讀者參閱），以找出符合其組織的各個利益關係人的期待之活動方案。

4.進行組織或活動的經營管理資源與能力之考量，例如：（1）管理的難易程度；（2）環境生態與人文環境的保護；（3）遊客的安全維護程度；（4）員工的緊急事件處理與排除能力；（5）活動的季節性與假期非假期人力調配與管理因應能力；（6）生產與服務作業管理流程規劃與技術水準；（7）設備設施的保養維護、安全衛生、消防管理能力與技術；（8）經營利益計畫與資金管理；（9）策略性行銷管理及公眾關係能力與經驗……等。

5.若有不符合上述四項課題之要求者，將予以剔除、修正或暫時擱置，而能夠符合者將進入活動特性分析之議題。

（二）活動特性分析

經由活動類型的區隔分析之後，則可選定其所擬規劃設計之新活動方案，而針對此選定之活動方案，則可進行特性分析（如**表10-7**所示），進而將其分析的結果依照如下幾個方向來加以評定何者才是最適宜的活動方案，以作為現在或未來進行活動規劃設計之參考依據：1.活動方案內容與特性之定義、定位與再定位；2.活動之策略行銷9P策略的規劃與管理；3.活動成效評量方法與評量項目之界定；4.活動成效異常改進與持續改進；及5.另一波或相銜接的活動方案之導入分析與規劃設計活動之進行。

表10-7　活動項目與活動特性相關矩陣表（舉例）

活動特性		簡易型體能運動	競技型體能運動	攝影活動	餐飲美食服務	DIY工藝學習	展演參觀活動	購物休閒活動	健身美容活動	清貧旅遊活動	志工旅遊活動	觀光休閒活動	宗教文化活動	藝術表演活動	社交活動	嗜好型活動	智力藝文活動	遊戲休閒活動
適合對象	老年人	●		●	●	●	●	●	●	●	●	●	●	●	●	●	●	
	中年人	●	●	●	●	●	●	●	●						●			
	青少年	●	●	●	●	●						●	●	●	●	●	●	●
	兒童	●	●	●	●	●												
適合遊客的組合	團體式	●	●	●	●	●	●	●	●	●	●	●	●	●				
	家庭式	●	●	●	●	●	●	●	●	●	●	●	●	●	●			
	結伴	●	●	●	●	●	●	●	●	●	●	●	●	●	●	●		
	單身	●	●	●	●	●	●	●	●	●	●	●	●	●	●	●	●	●
利用時段（季節）	春季	●	●	●	●	●	●	●	●	●	●	●	●	●	●	●	●	●
	夏季	●	●	●	●	●	●	●	●	●	●	●	●	●	●	●	●	●
	秋季	●	●	●	●	●	●	●	●	●	●	●	●	●	●	●	●	●
	冬季	●	●	●	●	●			●			●	●	●	●	●	●	●
利用時段（時間）	假節日	●	●	●	●	●	●	●	●	●	●	●	●	●	●	●	●	●
	非假節日	●	●					●	●			●	●	●	●	●	●	●
消費金額的高低	高		●		●			●	●							●	●	●
	中	●				●						●	●	●	●			
	低			●			●			●	●							
需要技術或經驗的大小	高		●						●	●	●							
	中	●		●													●	●
	低			●	●	●	●											
天候影響程度	大	●	●	●						●		●						●
	中			●	●		●	●	●			●	●	●	●	●	●	
	小					●												
每次休閒使用時間	4小時以內	●	●	●	●	●			●							●	●	●
	～8小時						●	●							●			●
	～16小時									●		●						
	16小時以上									●	●	●						
景觀眺望狀況	佳			●				●		●								
	中							●				●	●	●	●	●		
	可									●						●	●	●
對自然環境的影響程度	大		●							●								
	中			●			●		●									●
	小			●				●									●	
對人文環境的影響程度	大			●							●							●
	中	●	●		●	●	●						●		●			
	小			●						●	●							
對交通設施的要求程度	高			●				●	●			●	●					
	中	●	●			●	●									●	●	●
	低									●	●							

十六、休閒活動與設施的供需關係

　　休閒活動的設施設備／場地，對於休閒活動供需關係存在有相當關鍵的影響力（如**圖**10-5所示），因為休閒活動的需求、活動類型、活動數量、所在區位與區域及活動間的交流互動等因素，乃構成休閒活動的定位重要因素，而休閒活動的設施／設備／場地則可由設施的提供、種類、數量、所在區位與區域，及交流等因素所界定。一般來說，不論是活動間的互動交流或設施間的交流範圍，大致上涵蓋活動區內的交流、活動區與活動區之間的交流，以及各個區域內的互動交流等範圍，也就是休閒活動的水平、垂直與內部間的互動交流網絡的形成，乃是滿足顧客參與休閒活動時所要求的體驗價值與目標，而且這些互動交流乃是受到顧客需求行為與需求目標的影響，所導致各個活動的內部或同組織間的各個活動與鄰近區域內不同組織間的各個活動之間，會產生所謂競爭或替代性情形。

　　活動設施與休閒活動二者互有相當的影響力，例如：1.經活動數量的分析就可以推定到底要多少活動設施；2.活動種類則由顧客的活動需求、活動規劃者的能力與經驗、活動設施的設置等形成；3.活動區位（活動本身、組織內部各活動與組織外各活動的區位布置）則可推算出活動設施的布置；4.活動交流分析用於交通設施標準時，可推算出所需的交通設施規模；5.活動交流分析用於門票管理系統，則可推算出何時要多少門票的管理人員；6.活動交流分析用於人力資源管理系統，也可推算出輪班作業標準；7.活動交流分析用於旅館系統，則可推算出客房之規劃（例如：單人房、雙人房、團體房、VIP房、總統級套房）。而活動與設施之間也須藉由各項標準或管理系統的調整，隨時修正或調整其種類、數量、區位布置與交流方式，以利到達供需的新均衡點。

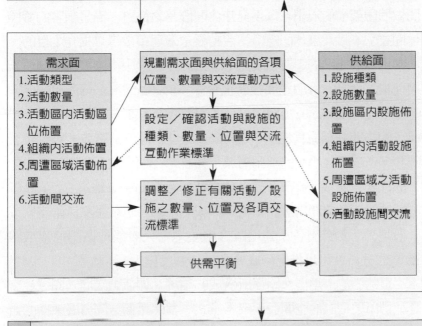

活動需求（需求面）
一、目的：提供參與活動顧客休閒體驗的功能上滿足。
二、需求應考量的關鍵因素：活動種類、活動數量、活動區內的布置、組織內各項活動區位布置、不同組織間的各項活動之區位布置及各項活動間交流等因素。
三、活動交流互動的範圍：活動區域內部的交流、休閒組織內部各活動之間的交流，及鄰近區域內各組織的各項活動間的交流。

需求面
1.活動類型
2.活動數量
3.活動區內活動區位佈置
4.組織內活動佈置
5.周遭區域活動佈置
6.活動間交流

規劃需求面與供給面的各項位置、數量與交流互動方式

設定／確認活動與設施的種類、數量、位置與交流互動作業標準

調整／修正有關活動／設施之數量、位置及各項交流標準

供需平衡

供給面
1.設施種類
2.設施數量
3.設施區內設施佈置
4.組織內活動設施佈置
5.周遭區域之活動設施佈置
6.活動設施間交流

活動設施的提供（供給面）
一、目的：休閒組織的經營管理階層與活動規劃者對休閒活動的開發取向與目標標的。
二、提供設施時應考量的關鍵因素：設施的種類、設施的數量、設施所在位置的區位分布、組織內各項設施區位布置、不同組織間的各項設施的區位布置及各項設施間交流等因素。
三、設施交流的範圍：活動區內的設施交流、休閒組織內部各項活動設施間的交流，及鄰近區域內各組織的各項活動及設施間的交流。

圖10-5　休閒活動與設施間的供需關係

十七、休閒活動與空間發展架構

　　事實上，在休閒活動的規劃設計作業上應考量到空間發展的對應問題，例如在觀光旅遊、遊憩治療、休閒購物、運動休閒、文化藝術、人文學習……等休閒活動，均應該要針對其區域內的整體空間做體驗架構的規劃，以為提升休閒服務之品質、滿足顧客的體驗休閒要求，以及讓休閒組織的活動經營管理績效得以提升之目的。活動場地／據點的實質環境乃是經由許多大大小小不等的空間所架構而成，而且在每個空間裡面也有許多的compartments所組成，同時每個compartments裡面還可分割為許多更小的compartments，這樣子的空間被稱之為圈域（domain）。也就是活動區域一般皆包含許許多多或大大小小的活動圈域，而且每一個休閒活動圈域皆由如下的元素所組成：1.代表該活動之特殊意義的中心地區；2.依該中心地區的活動空間為服務對象所形成的區域，也就是次活動空間或一般地區；3.聯絡各活動地區之中心地區與一般地區的通道或路徑。

　　這些中心、地區與路徑所構成的環境（即活動空間／圈域）就是我們所要探討的空間發展架構模式，當然這個空間發展架構的概念模式中，我們不宜疏忽到各個圈域及其連結路徑中所必須存在的軸點（junction point），這個軸點乃是：1.兩條路徑的交通交會軸點；2.或是某一條路徑進入活動圈域的主要開口軸點；3.或是作為路徑上的指示方向（例如：指引路線的標示牌）、預告目的地（例如：距△△還有多少距離或多少時間？鳥語花香的△△觀光農場就在前面三公里處！人間仙境的△△SPA溫泉遊樂區到了！）；4.或是為塑造出讓人們不虛此行／幸福美麗／溫馨／節奏感的據點形象（例如：廣場、小花園、涼亭、噴水池、圖騰、露天咖啡座、販賣店、公告欄、路標……等）；5.或是呈現歷史、文化與活動結合的歷史軸點（例如：古城門、廟宇、牌坊、古蹟、遺址……等）。但是並不是每個活動區域之內均須有如上的軸點存在，只是活動規劃

休閒活動設計規劃

者是可以加以創造出來的，例如：1.對巨石加以神格化變成許願石；2.針對休閒活動區域內的人文環境加以故事化，而變成故事的軸點；3.針對自然動物或植物生態予以變成生態旅遊的開口軸點。

不論是什麼樣的軸點乃是可以和活動空間／圈域組合，而形成空間的水平意象結構，若換個角度由活動環境垂直的意象結構來看，將會發現這個活動空間乃具有層級性的，各個圈域之中會存在有層層相容相包之層級結構現象（例如：某個旅遊景點在於該地區與該行政區域之中，甚或該國家之中的一個垂直意象）。所以我們在進行活動規劃設計時，應該以活動據點／場所為中心，以水平的與垂直的意象結構組成一群一群或一層一層相連結的關係結構，以為引導一般人們／顧客對活動／組織的認知與青睞，更而促使組織／活動規劃者體現到其在整個體系之中所佔有的位置與賣點，以為引導或配合整個體系的活動經營管理之行動落實，如此下來，活動才得以永續經營下去（當然活動內容與方式乃是需要創意與創新經營的）！

十八、特殊考量因素

規劃休閒活動，不論是休閒組織之經營管理者或是休閒活動之規劃者，均應將有關政府法令規章之規定及組織設置地區之社區居民之特殊要求、公益團體與其他志工組織之要求與建議事項、宗教與衛道組織之訴求、女權運動組織、環境保護組織之訴求等方面的特殊性個別需求，納入活動規劃之考量因素。諸如：台灣的殘障福利法及美國殘障法均規定，企業與政府機構均須提供障礙者就業機會、提供障礙者有休閒活動機會、障礙者行的無障礙空間等；環保團體要求保護生態環境及動物保護要求；宗教團體要求的宗教平等及不得歧視特定宗教信仰；兩性工作平等法、性騷擾防治法與女性保護團體的女性保護公平就業與公平待遇及保護女性不受性騷擾措施；活動內容不得有性別歧視與性暗示等，均是休閒產業組織在進行活動規劃設計時應予以深入探討與考量的要素。

十九、其他應列入考量的因素

　　例如：1.提供給予顧客參與活動規劃設計的空間與機會；2.活動所在地區的有關地區風俗習慣與居民禁忌；3.活動位處地點的周遭地區有關敦親睦鄰的分眾關係要求；4.活動據點設施設備對鄰居的住居生活品質與交通、治安影響程度；5.活動據點所在地區的政治派系與族群關係……等等，均是在活動規劃設計時，應將之納入思考及納進規劃設計要素之中。

▲新港國際文化節競技活動
從2005年11月6日至11月14日舉辦的「新港國際文化團圓節」，主要表演場在新港鄉公園民俗表演場及鐵路公園，另外還特別規劃六場校園及社區巡演，希望讓大嘉義的縣民都能確實親身參與這場國際化的文化團圓慶。活動邀請了國外團隊及國內團體等，還有「尋訪台灣囡仔──交趾陶文化聯展」和「七嘴八舌美食尋飽」，儼然形成了一場國際文化大匯集。

照片來源：德菲管理顧問公司許峰銘

第十一章　休閒活動類型的設計規劃

Easy Leisure

一、探索有關休閒活動方案的設計類型

二、釐清休閒活動方案設計的十一個類型意涵

三、瞭解十一個活動方案類型的設計與規劃

四、認知有關活動方案設計類型的關注議題

五、學習休閒活動方案的設計規劃要項

六、界定休閒活動方案的設計方向與類型

七、提供休閒活動方案設計規劃考量重點方向

▲ 自然生態教育學習之旅

昆蟲能夠那麼精細的選擇葉片、精確計算需要咬出切口的
距離、決定在何處咬洞才能順利旋轉葉苞等過程，昆蟲所
擁有的本能還真是超乎一般人的想像！任何一個足印，都
會是一種感動，也會是歷史的改變！為了一種生命的感
動，我們就應珍惜這片土地！維護大自然才是昆蟲生態學
習之旅的真正目的。

資料來源：彰化縣自然生態教育協會莊水木

在本書前面章節之中，我們討論了有關休閒活動的類型問題，我們已經認知到休閒活動有多種分類方式，諸如：藝術活動（包含：視覺藝術、科技藝術與表演藝術）、文學活動、自我成長／教育學習活動、運動競技活動、休閒遊戲、購物休閒、觀光旅遊、生態旅遊、志工服務、空中／水上／海面／海底活動、遊憩治療、嗜好性活動與社交遊憩……等類型。各個不同類型的活動方案之設計與規劃作業，將會因活動類型的不同，而以不同的活動方案設計類型來進行設計與規劃作業，這個原因乃在於使用不同類型的方案設計規劃將會提供其參與者／顧客不同的休閒體驗，例如：1.同樣的太極拳運動，有的活動是以健康養身休閒目標來設計的，就是太極拳的授課與隨意地打太極掌，而有的則是以參加比賽為目標來設計的，就是太極拳的對打與競賽活動；2.同屬工藝產業，若其定位為商業為主軸的工藝活動，其所供應的商品／服務／活動的價格、廣告行銷手法與活動流程，將會和以文化展演／傳承為定位的商品／服務／活動有所差異，甚至於其產業組織的經營管理模式也有明顯差異；3.在眾多的地區性展演產業中，有的是以政府支持經費運作的，有的是純由營利事業運作的，但其所呈現出來的活動方案內容、競爭力與服務品質則是有相當明顯的差異。

🌴 第一節　有關活動方案設計類型的探討

活動規劃者在進行休閒活動規劃與設計作業時，也應該伴隨著休閒商品／服務的發展，以形成完整的休閒活動，這就是本書一直將休閒商品／服務／活動當作論述主軸的原因。這乃因為任何休閒組織（不論是政府機關、營利事業或非營利組織）所提供各種類型的休閒活動，也是會抱持著活動本身能夠完全回本，甚至於期望能夠有一筆利潤被創造出來，例如：1.政府大筆經費支持各地區的文化或地方特色產業活動，最大的目標乃在於能夠為活動舉辦地點創

造／引進多少商機或經濟收入；2.政府投入大筆經費的多元就業開發方案，乃在於創造在地產業發展與居民就業機會之目的；3.歌手新歌發表會往往耗資數百萬元，若單靠門票收入可能會入不敷出，但是卻期望CD或唱片能帶來銷售長紅，甚而躍居排行榜冠軍。

另外活動方案的規劃設計是否成功，乃在於是否能夠滿足顧客的需求與期望，若能夠符合並滿足顧客的需求與期望，則此一活動方案的設計與規劃作業績效乃是顯著的，否則將是一個失敗的方案設計。而要能深切瞭解並鑑別顧客的需求與期望，最有效與方便的方式乃是引導顧客能夠參與設計規劃的某一部分作業，如此下來的活動方案對於顧客來說，可以說他也是方案的設計者之一，而且他也一定會將其自己與其人際關係網絡中人們的需求與期望予以引導進入該活動方案之中，如此的活動方案自然比較貼近市場／顧客關注的焦點，所以本節也將一併探討顧客的參與計畫。

活動方案設計類型乃是以參與者／顧客的休閒體驗方式，來進行各種有關休閒體驗價值的順序排列與銜接流程之設計，其目的乃在於促進顧客休閒需求與期望的目標達成。如上述所說，同樣的活動類型若以不同的方案設計方式，將會呈現不同的體驗價值與結果，這就是我們要探討方案設計類型的理由所在，再舉幾個例子來說，在不同的活動進行情境中，雖是同樣的一個休閒活動，卻會有不同的休閒體驗結果，如：1.一個為健康養生概念參與一項球類活動的體驗結果，當然會和某些以比賽得獎概念參與者所體驗的結果有所不同；2.活動規劃者為災區兒童辦理的關懷活動之規劃活動內容，自然會與其在商業考量的同樣關懷兒童之活動規劃內容有所差異；3.同樣的訪問災區活動，參訪者若是公益團體，則其參訪行程與活動方式自然會和政治團體有所不同，當然與媒體人士的參訪活動也有所差異。

活動方案設計類型具有如此的影響力，自然值得加以探討有關活動方案設計之類型有哪些？在文獻中也有不少文章討論到活動方案設計類型，本書整理如**表**11-1所示。

表11-1　文獻上有關活動方案設計類型的討論

代表性學者	簡要說明
Farrell, P. & Lundegren, H. M. （1991：101）	他們認為休閒體驗所採取的形式就是活動方案設計的類型，也提出五種活動方式：1.自我成長；2.競爭；3.社交性；4.旁觀者；5.自尊性。並提出休閒體驗結果和顧客所選擇的活動方式有直接關聯性。
Russell, R. V. （1982： 212）	指出活動設計類型有：1.俱樂部；2.競爭性；3.旅行與郊遊；4.特定活動；5.課程；6.開放設施；7.志工服務；8.工作坊與研討會等類型。
Kraus, R. G. （1985：186）	則提出八種休閒活動方案之類型：1.講授；2.自由非結構式的參與；3.有組織性的競爭；4.展演；5.領導能力的訓練；6.特殊興趣小組；7.其他特定活動；8.旅行與郊遊。
Rossman, J. R. （1995：53）	則提出了六種不同類型：1.自我引導非競爭性，2.俱樂部與團體，3.隨意式參與，4.競爭聯盟與錦標賽，5.特定活動，6.技能發展。
Edginton, C. R., Hanson, C. J. ,Edginton, S. R., & Hudson, S. D. （1998，譯著，2002：297）	則提供八種不同活動方式的類型：1.競爭性，2.隨意式或開放式設施，3.課程，4.俱樂部，5.特定活動，6.工作坊／研討會，7.興趣小組，8.外援服務活動。

　　在上述有關學者的文獻中所持的活動類型分類定義，在於休閒活動體驗的結構與其活動類型／內容之組織方法上，乃是提供給休閒組織／活動規劃者在進行休閒活動之設計與規劃上的具體參考依循。事實上在數位時代休閒者的休閒主張與休閒體驗要求已呈現多元化、個性化與量身打造的要求，所以在這個時代的休閒組織／活動規劃者也就必須嘗試著如何為其目標顧客規劃設計出具有多種類型或內容，以及符合他們的特殊或部分要求之量身打造的休閒活

◀◀兒童合唱表演

兒童合唱表演，乃為提升兒童音樂水準，並以文化扎根為宗旨，培養兒童合唱基礎，給予音樂專業訓練，讓孩子們在快樂的氣氛中，迅速進入合唱領域，使他們能感受音樂的美感與樂趣。

照片來源：董淑雅

動，這樣的趨勢也就是所謂的客製化，這也是當前休閒組織的經營管理階層與活動規劃者／策略管理者所必須體現與關注的議題。

第二節　主要的活動方案設計類型

　　本書在休閒活動類型之分類體系的定義方面，則採取了如下十一個不同的活動類型：1.競爭性、2.社交性、3.特定活動、4.自我成長、5.隨興性或無目的參與、6.俱樂部或會員式、7.特殊興趣小組、8.外援服務、9.志工服務、10.會展活動、及11.開放設施等活動方案設計之類型。

一、競爭性

　　競爭性的休閒活動可以分為兩大系統，其一為針對個人的表現之與既定標準、以往個人表現或與他人的表現來做比較，其二則為針對團隊或群體的表現之與既定標準、以往團隊／群體表現或與其他團隊／群體的表現來做比較，這兩大系統均具有競爭的因子存在，也就是：1.以自己或自身團隊／群體為競爭對象，來評估是否有所進步？進步多少？2.以本身或團隊／群體和其他人或團隊／群體在相同的水準／標準之下做比較，誰較突出／進步多一點？或者直接就面對面競爭比較看誰能勝出？在這裡所謂的團隊／群體可能是雙人式（例如：國際標準舞、球類的雙打或混合打……等），可能是團隊的對抗（例如：棒球、籃球、自行車……等）；而所謂的個人競爭則有可能是和大自然或環境的對抗，如：爬山、攀岩、滑冰、釣魚、泛舟、溯溪、狩獵、滑翔……等均是。

　　事實上競爭性的活動也可以分為兩種基本模式的競爭活動，也就是有可能是競賽（contest）的模式，也有可能是比賽（game）的競爭模式，至於兩者的不同點，本書予以列表，如**表11-2**所示。基

本上不管是競賽或比賽，其類型也有很多種，諸如：對抗賽
（meet）、聯盟賽（league）、錦標賽（tournaments）等類型（如**表
11-3**與**表11-4**及**圖11-1**與**圖11-2**所示）。

表11-2　競賽與比賽的定義與不同點

項目	區分	簡要說明
定義	競賽	競賽乃指的是在相同的水準／環境之中所進行的競爭性行為，而且參與者彼此之間不做互相干預彼此表現的競爭活動。例如：國際標準舞競賽、射擊比賽、射箭比賽、保齡球比賽、拼字比賽……等均是。
	比賽	比賽則指參與競爭者之間，可能以策略性或技術／經驗的干預所面對的個人或團體之競爭，企圖影響其對手的表現結果之競爭活動。例如：棒球賽、籃球賽、馬拉松比賽、圍棋賽、電玩大賽、網球賽、龍舟賽……等均是。
差異點	活動過程	1.競賽活動之中彼此之間不互相干預對手的表現。 2.比賽活動則彼此之間會運用策略與表現來干預對手，以取得優勝，甚至於有不擇手段的干預對手（如自由車賽與籃球、足球賽就常見到以犯規的手段贏取對手之情形）。
	競爭策略	1.競賽活動之中應該沒有運用策略或權謀來克敵制勝之情形，頂多只是觀摩對手的技能截長補拙而已。 2.比賽活動則充滿了策略、權謀、手段與詭計，其目的乃在於智謀戰勝對手，而且這些策略可能需要多套的戰術與戰略，以應付對手各種可能的意外情況。
	對手選擇	1.競賽活動之中，參與者只能隨遇而安，大都無從選擇對手的機會，也就是即使有機會做選擇，也無法特別做選擇。 2.比賽活動則因充滿權謀與詭計，以至於有許多需要做技術性干預或選擇機會（如跆拳道一直為世人所詬病的，乃在於賽程與對手／裁判的受到操縱）。

圖11-1　單淘汰制錦標賽程（範例）

表11-3　比賽或競賽的活動方案設計類型

方案類型	簡要說明
對抗賽	一、意涵：在進行比賽時，某個人或隊伍在比賽技巧上或得分上比對手或隊伍更傑出，則表示某個人或隊伍勝利。 二、例如：游泳比賽、跳高比賽、棒球賽、馬拉松賽、八百公尺比賽……等。
聯盟賽	一、意涵：在有組織的聯盟賽裡，由參與各所屬的組織裡的個人或隊伍進行比賽，而在同組織中的個人或隊伍均有相同場次的對手機會，其優勝者乃以在該組織中的個人或隊伍贏得最多場次或得分高低來決定。 二、例如：台灣的中華職棒聯盟、美國職業籃球聯盟NBA與女子職業籃球聯盟WNBA……等。
錦標賽	一、意涵：乃是藉由不同的比賽形式來決定最後的優勝者之比賽，其形式有單淘汰制錦標賽、雙淘汰制錦標賽、落選制錦標賽、梯形制錦標賽、循環制錦標賽等。 二、單淘汰制錦標賽（如圖11-1所示）：由參賽者用抽籤方式兩兩配對進行比賽，在比賽中只要輸掉一場比賽即告淘汰出局，而未曾被擊敗者就是優勝者。 三、雙淘汰制錦標賽（如圖11-2所示）：開始時如同單淘汰制錦標賽，只是失掉第一場者再兩兩配對比賽，當輸掉兩場者即告淘汰出局，最後由勝部優勝者與敗部優勝者對打，以決定最後優勝者。 四、落選制錦標賽：有點類似雙淘汰制錦標賽，乃是由第一輪比賽被淘汰的參賽者組成淘汰制錦標賽，以選出落選賽的優勝者（同樣的，輸掉兩場者被淘汰出局），所以優勝者就有未曾敗過的優勝者與落選賽的優勝者兩個。 五、梯形制錦標賽：參賽者事先予以分級者，參賽者必須挑戰高於他一階的比賽者，勝利者取代失敗者位置而後再逐級往上挑戰，至於分級排名可以採取先到先排名之原則，此種比賽並沒有人或隊伍會被完全淘汰，這種錦標賽可以說是非淘汰制錦標賽。 六、循環制錦標賽乃每個參賽者連續地與其他每一個參賽者進行比賽，所有參賽者均有相同場次的比賽，沒有參賽者即告淘汰，這個比賽制相當受歡迎，一般最常被用在聯盟比賽中，惟隊伍過多時，則以組成一個以上聯盟（如美國職籃與職棒均有一個以上的聯盟存在）。

圖11-2　雙淘汰制錦標賽（範例）

表11-4　第27屆（2005）瓊斯盃國際籃球邀請賽男子組賽程表

	中華	俄羅斯	韓國	美國	菲律賓	卡達	澳洲	哈薩克	日本	印度
中華	＊	7/27 20:00	7/31 20:00					7/29 20:00	7/23 18:00	7/25 20:00
俄羅斯		＊	7/30 18:00	7/28 18:00			7/25 14:00			7/23 12:00
韓國			＊			7/26 18:00	7/28 14:00	7/23 14:00	7/29 14:00	
美國	7/24 20:00		7/27 18:00	＊		7/29 16:00	7/23 16:00	7/25 16:00		
菲律賓	7/30 20:00	7/29 18:00	7/25 18:00	7/31 18:00	＊	7/23 20:00	7/27 16:00			
卡達	7/28 20:00	7/31 12:00				＊	7/24 16:00		7/25 12:00	7/27 14:00
澳洲	7/26 20:00						＊	7/31 14:00		7/29 12:00
哈薩克		7/26 12:00		7/24 18:00	7/30 16:00			＊	7/27 12:00	
日本	7/24 14:00			7/26 14:00	7/28 12:00		7/30 12:00		＊	
印度			7/24 12:00	7/30 14:00	7/26 16:00			7/28 16:00	7/31 16:00	＊

備註：1.共有十隊參加，採單循環制錦標賽，每隊須出賽9場。
　　　2.第27屆冠軍隊爲美國隊全勝封王，亞軍隊爲中華隊（7勝2負）

第十一章　休閒活動類型的設計規劃

341

基本上休閒組織／活動規劃者在進行競爭性活動時，規劃設計之應該考量到如下幾個問題：

1. 競爭性活動的辦理應該注意到這些活動所可能帶給觀眾或社會的價值觀判斷、觀感與迷失，例如中華職棒的簽賭案、知名歌手簽唱會所刻意與其競爭對手互別苗頭之誇張動作、奧運選手嗑藥事件、男性變性為女性而參與女性運動比賽……等爭議性的方法或手段，在默默之中卻帶給社會的批評與有心者的模仿，因而其產生的後遺症往往影響到社會的價值觀、觀感與爭取勝利不擇手段之迷失。

2. 參與競爭性活動者若其參與的動機在於勝出而受到激勵獎賞，或取得支持者、粉絲與社會的掌聲而來參與此項競爭性之活動，基本上與休閒體驗之價值與目的是有差別的，所以若為辦理／規劃競爭性休閒活動時，應考量不要刻意去強調報酬獎賞之類的激勵因子。

3. 參與競爭性活動者在參與該項活動之後，若能獲致愉悅、快樂、回復潛力與鬥志、幸福與活力的體驗價值時，則應是活動規劃者在規劃設計活動方案時應予以納入考量的方向，因為如此的活動方案將會帶給參與者／顧客持續進步／表現與自我挑戰／成長之基因。

4. 參與競爭性活動者均各有其施展技能、經驗與策略之技巧與方法，同時也會因人們參與勝出之感受與興趣高低而異，所以活動規劃者在規劃設計時，應該盡可能的站在參與者的立場來看他們的希望與可能採取的方式，而將之納入在競爭性活動方案設計之中。

5. 只是在設計規劃時要能夠站在競爭者各方的均衡點立場來考量，以減少發生強弱勢分明的競爭性活動參與者，在活動進行中，弱勢的一方失去參與的興致或顯得意興闌珊，強勢的一方則顯得不可一世，根本不把對方當競爭者的吊兒郎當態度（例如：將強勢一方列為種子球員、弱勢一方得分上予以

加分以拉近差距、強勢一方讓分、高爾夫球的比差桿……
等）。

6. 調整競爭性活動的進行規劃〔如：（1）視參與者多少而編組競爭團隊方式；（2）原定六隊參加的籃球邀請賽因一隊發生事故而未到達時，更改賽程或比賽方式；（3）修改比賽方式，如將棒球改用慢速棒球與縮小壘區，以適合中老年人參與……等〕，以為吸引更多人參與，或減少原定活動規則無法順利進行之機會發生。

7. 依據參與者性別、年齡、區域之別分別規劃設計公平、合理與合情的競爭性活動，例如：（1）男女選手各自有其所屬性別之聯盟或比賽；（2）分年齡別處理（例如：少棒、青少棒、成人棒球）；（3）依種族體型差異而分區辦理選拔各區優勝隊伍，再由各區優勝隊伍參與做總冠軍之比賽（例如：世界足球大賽即由各洲先做選拔賽，再由各洲優勝隊伍做總冠軍賽）。

二、社交性

休閒組織／活動規劃者為達成培養其參與者／顧客的社交能力，所運用的活動類型有相當多形式，諸如：運動、戲劇、音樂、舞蹈、遊戲、工藝、藝術與戶外活動等形式的活動，惟此類型活動目的乃在於增進參與者／顧客之社交互動能力，並不是放在這類型活動的競賽性上面，因而活動本身反而不會過於強調。一般來說，社交性休閒活動可以運用在會議、工作坊、俱樂部、郊遊露營、家庭聚會或派對、健行踏青、園遊會、宴會、登山、舞會……等各種場合之中，予以形塑／凸顯出其社交休閒遊憩的特質與目的。不論是運用哪一種形式或場合的社交休閒遊憩活動，均強調了參與者應該要能適應其參與之團體的不同或類似年齡、社會／工作經驗、技術／能力、興趣／知識、所得／經濟水準等特性／特徵的人們之社

交互動活動。一般常見的具有如上特性特徵之社交互動活動團體有：扶輪社、獅子會、同濟會、青商會、慈善會、男／女童子軍、婦女聯誼會、讀書會、俱樂部、協會／基金會……等橫向團體的活動；而不同如上特性特徵之社交互動活動團體則有：臨時性的園遊會、宴會、聚會、慶生會、遊憩活動……等，以及定期性的家庭聚會／派對、工作研習營、登山／郊遊活動……等縱向團體活動。

一般在規劃設計社交性活動時，乃是要有如下幾個認知或思考問題：

（一）參與社交互動活動的人們並不必然需要具備有參與過的知識、經驗與技能

因為一般的社交互動活動之進行，只要簡單的知識／經驗／技能即可參與，而不需要複雜的知識／經驗／技能，同時也不必太執著於活動規則的設定。例如：1.為讓參與者剛到達活動場地時不會感到陌生、彆扭、不舒服或緊張，而設計不必等到特定時間的開始，即可進行所謂的相見歡（first-comer）活動；2.為使個性拘謹、內向、不善表達、害羞或被動的參與者在一開始即能排除其心理上不舒服的感覺，而設計的破冰（ice-breakers）活動；3.提供參與者之間能夠直接溝通以達相互熟悉的活動設計，也就是主活動的規劃設計（可分為動態性的遊戲或靜態性的遊戲）。

（二）社交活動之規劃設計要考量到社交活動曲線（social action curve）的變化（Ford, 1970：134）

此社交活動曲線也就是類似生命週期曲線一般，乃指的是參與者在參與之初，由期待性與低度興奮程度的心理與生理的需求與感覺參與活動，而隨著參與的過程，逐漸達到享受與較高興奮的程度的心理與生理的刺激、感受與感動性層次參與活動，然而會隨著活動的趨近尾聲而導致其參與的熱情與興奮程度的下降，也就是參與活動者由參與的期待到參與而感受到逐漸的高度興奮，以至於興奮

度之疲軟與結束的曲線變化。所以活動規劃者在規劃設計活動方案時，要能夠掌握住參與者的社交活動曲線之變化情形，而加以考量到如何讓參與者休閒價值與感受價值不會因設計上的疏忽，而導致參與者的感覺與感受性太快達到興奮的高點與太早結束其興奮度，如此才能維持其參與活動的滿意度。

（三）社交活動之規劃設計要考量到如何結合其他活動方案來進行

因為參與活動者的多元化與多樣化需求乃是時代的潮流，任何活動方案的設計規劃若只有一個主題活動，則會顯得缺乏吸引參與人潮的影響力或吸引力。一般來說，任何一個社交活動若能結合其他活動方案，將會是很重要的思維，例如：1.露營活動若不來個營火會，好像就是少了露營活動的味道；2.會議活動期間何不加上旅遊、購物與運動休閒活動的搭配？如此或可吸引參加會議活動的人們攜家帶眷來參加，而在其參與會議時，其親友的休閒活動就是活動規劃者可以著墨思考的方向；3.美術展演活動會場若再加上親子活動場地或餐飲美食場地，那麼前來參加美術展演活動者，將會較能自由來參加，而不會因小孩無人照顧而使其要分心關注孩童，以至於對參觀美術之吸引力降低。

（四）社交活動的規劃設計過程要能秉持PDCA的精神

也就是設計規劃社交活動時要能夠從計畫、執行、檢討與改進的系列程序中，一步一步地進行活動規劃。所謂的PDCA事實上不限於社交活動的規劃設計作業而已，其他各類型的活動方案均應秉持這個原則來進行規劃設計，這就是本書前面章節所提的（$P_1 \rightarrow D_1 \rightarrow C_1 \rightarrow A_1$）→（$P_2 \rightarrow D_2 \rightarrow C_2 \rightarrow A_2$）→……（Pn→Dn→Cn→An）之原理與精神。

（五）社交活動的規劃設計也應考量到員工的工作生涯規劃

　　因爲活動的規劃設計作業中大都只重視顧客／參與者的體驗休閒價值，而往往疏忽掉員工的工作生涯規劃，以至規劃出來的活動方案無法爲員工所深刻理解與認知，因而造成服務品質的低落及對顧客參與的價值／目的大爲降低。所以說在任何休閒活動的規劃設計作業之中，也要爲員工的專業技術／知識、未來的職業發展、理財規劃、身體心理健康規劃、醫療急救與安全訓練等方面，予以納入在活動規劃設計因素之內，如此將可使員工工作順利、愉快與成長，進而給予強烈的工作信心與熱忱、高度的服務品質與職業道德、優質的品德與歸屬情感，以及主動積極的學習與進取意志，當然這一切就是提供給顧客滿意、員工滿意與股東滿意的活動方案設計的基本DNA。

三、特定活動

　　休閒組織／活動規劃者在進行活動方案設計時，往往也會抱著相當嚴謹的態度，將其所擬規劃設計的活動方案，和某些社區性、地區性、區域性、族群性或全國性的節日、紀念日、民俗慶典、藝文活動相結合，以規劃出具有特殊性、紀念性、慶祝性或凸顯其核心價值性的特定活動（special event）。諸如：台中縣大甲媽祖國際觀光文化節、屏東春遊——黑鮪魚文化觀光季、客家桐花祭、賽夏族矮靈季、阿美族豐年季、萬聖節、聖誕節、感恩節、復活節、西洋情人節、白色情人節……等。這些特定活動乃是藉由這些具有特殊意義或目的之節日、慶典與季節的串聯，進而考量到如何將此等傳統題材以極具有吸引人們參與欲望的吸引力方式，將其所規劃設計的活動方式予以傳遞出去，並促使人們產生極大的興趣與熱忱前來參與（如**表11-5**所示）。

表11-5　特定活動的範例

特定活動類型	舉例與範例
1.節慶紀念日	1.1 華人的春節、元宵節、清明節、端午節、七夕情人節、中元普渡、中秋節、重陽節、冬至……等節日。 1.2 西洋的聖誕節、感恩節、復活節、情人節、萬聖節……等節日。 1.3 紀念日則有台灣的二二八和平紀念日、美國華盛頓與林肯誕辰、日本的廣島原子彈爆炸紀念日、美國珍珠港事變日、英國自治領日、二次大戰終戰紀念日、中國的八一建軍節……等。
2.藝術文化	交響樂團巡迴公演、流行歌曲大賽、調酒藝術大賽、電影節、植物染產品拍賣會、新歌新曲發表會、美食大展……等。
3.國際性	威尼斯之夜、莫斯科午夜節、加拿大日落節、國波爾卡舞日、英國日……等。
4.季節性	夏日之夜、冬季之歌、秋季之舞、春季之詩、春分、夏至、秋分、冬至……等。
5.特殊性	同性戀日、戲劇節、小丑遊行、遊民尾牙宴、日本陽具節、登陸月球日、二次大戰諾曼第登陸日……等。
6.宣傳性	開幕典禮、明星棒球對抗賽、職棒全壘打大賽、籃球自由投籃大賽、來就送好禮、總統府開放民眾參觀、戲劇明星會影迷巡迴聯誼會……等。
7.教育性	研討會、論文發表會、演講會、展示會、座談會、工作坊、討論會……等。
8.專長性	吃水餃大胃王比賽、吃西瓜吐西瓜子大賽、尋寶活動、圍棋挑戰賽、吹氣球比賽、接吻比賽、大聲公比賽……等。
9.其他	汽機車模型比賽、一級方程式賽車、電玩大賽、寵物選美大賽、釣魚比賽、物理奧林匹亞、自行車比賽……等。

　　特定活動的規劃與設計，應考量到如下幾個因素，以為宣傳與吸引人們參與的興趣與熱忱：

(一) 特定活動需要和傳統的題材相結合

　　所謂的傳統題材包括有：1.傳統的節慶紀念日，如：各國的國慶日、各地區的開發紀念日、歷史賢哲明君誕辰、宗教慶典、寺廟慶典……等；2.特定的自然主題，如：陽明山櫻花時節、阿里山日出、八卦山賞鷹、北海道冬季泡湯、中國四川九寨溝春天風情……等。

（二）在季節性活動中呈現出特定活動的特色與價值

　　季節性休閒活動的規劃乃可以特定活動方式將其原貌予以呈現出來，以提高這些季節性活動的價值與重要性，如：1.屏東春遊——黑鮪魚文化觀光季；2.屏東夏戲——大鵬灣海洋嘉年華；3.巴西冬季嘉年華……等。

（三）基於特定目的或對象而辦理的特定活動

　　特定活動可以基於某些特定目的或對象而予以規劃設計出來，以供達成該等特定目的或協助／達成特定對象的期望與需求，諸如：1.為某個地區因天災人禍所造成的災難救助目的而辦理的特定活動，如：南亞海嘯勸募演唱會、九二一大地震慰問災區兒童關懷演唱會、飢餓三十活動……等；2.為某一個弱勢族群勸募基金而辦理的特定活動，如：為腦性麻痺者辦理的時裝展義演，為某地區水災辦理的明星演唱會義演、美國為鼓舞駐日本琉球海軍士氣而辦理的吃醃黃瓜大賽（pickle eating contest）……等。3.為激發社區共識或族群興趣而辦理的特定活動，如：為社區舉辦的「河川生態維護大參與日」，使社區中每一個人均應該有一些他們可參與的活動、為凝聚社區多防參與意識而辦理的「里民多防研討會」、台中地區為延續傳統媽祖文化而經地方士紳發起的「十八庄媽祖輪流繞境活動」……等；4.為宣傳當地特色產業文化而辦理的「中寮鄉植物染文物展」、「霧峰菇類文化美食週」、「南投陶展示與DIY活動」……等；5.為凝聚相同愛好、興趣或專長的特定活動，如：「健身美姿俱樂部」、「老人槌球聯誼賽」、「兒童陀螺大賽」、「地方管弦樂大會賽」、「拋繡球活動」、「吃派比賽」、「吃漢堡比賽」……等。

四、自我成長

　　自我成長型的活動乃指規劃設計出一種具有讓參與者／顧客得以經由教學／學習的情況下，進行有關知識、智慧、技術與經驗的

學習或傳承活動，而達到參與者智識技能的成長之目的。這個自我成長的活動在基本上乃是經由課程的安排與規劃設計，促使參與者在某個時段裡聚在一起學習共同的主題，而且這個經由事先規劃設計的課程內容之學習，在其學習成效的評量上也較爲容易進行。惟學習與自我成長的休閒活動在基本上應爲傾向於開放性及非正式的參與，只不過經由休閒組織／活動規劃者設計好的學習／自我成長活動，仍然免不了會有某些的組織與學習架構存在，在這方面乃指的是參與者／學習者經由與指導者／老師間的互動交流，而達成學習與成長的體驗，只是老師／指導者或休閒組織必需要有學習情境的安排，以及負起安全與指引學習／成長的責任。

　　休閒組織／活動規劃者在進行自我成長／學習型的活動規劃設計時，應該考量到的如下幾個重要因素，則是活動設計規劃是否成功的重要思考方向：

（一）營造出具有智識與學習情境的設施設備與場所

　　活動場所的設施與設備包括有：教室的地點、大小、規模、色澤、光線、溫濕度控制、音響控制、教學器材、教學所需的設備與教材……等。這些設施與設備的規劃設計乃在於活動正式實施的時候，能帶給參與者／學習者有舒適的學習情境，以方便他們在此一情境之中能夠輕鬆、自然、愉悅、有效率與快樂地進行學習／自我成長性活動的參與／學習。另外，活動規劃者也應該考量到學習環境中的一些必需的設施設備之規劃，以免讓參與者產生不方便或壓迫感，這些設施設備乃指：衛浴設施、睡覺或休息環境、飲食狀況、通信與網路設施情形……等。

（二）提供符合參與者需求與特色的活動規劃

　　參與者也許有不同的年齡層差別、族群別、參與需求／目的別及身體狀況等方面的差異，所以在規劃設計這類活動時，也就需要有不同的考量與設計，例如：1.爲年長者開辦的課程應該著重在健

康養生、通識智識與人身經驗傳承方面，而其活動場地則應朝無障礙空間與設施、燈光要柔和且要足夠明亮、桌椅要舒適、音響須有聽覺與視覺輔助設備……等；2.為青年男女開辦的課程應著重在兩性相處藝術、兩性交往智識與婚姻經營方面，活動處所則須帶有浪漫情境與氣氛，如此他們才會藉學習而進一步交往；3.為回教徒與基督教、印度教、猶太教、佛教徒辦理的活動，就必須考量到各教派所有的禁忌（包含食、衣、住、行與育樂方面在內），以免觸動各宗教的敏感神經；4.有些參與者是抱著參觀與休閒的態度來參與這類的活動，而有些參與者則是以學習成效擺第一的心態來參與，這個時候的活動規劃者就應該瞭解參與者的需求與動機，分別予以規劃設計有關的課程，如此才能讓他們各取所需，甚至於滿載而歸；5.參與者對於課程安排及休閒活動安排的主張，活動規劃者更應深入瞭解，並做好妥善規劃。例如：（1）白天上課晚上聯誼或舞會、酒會；（2）一天上課一天參觀或旅遊、觀光；（3）上課者與其眷屬各做不同的安排……等）。

（三）使用教材及教學方法的規劃與設計

　　1.所使用的教材是否要紙本、影音檔或動畫檔？2.教學方法是採取老師授課方式，或是研討方式、實地演練方式？3.課程進行中的社會結構是採取民主的方式，或是老師與參與者均投入方式？4.課程的組織是採取緊密的組織方式，或是鬆散的組織方式？5.班級大小如何？採大班級授課方式？或授課之後進行小組討論方式？

（四）活動規劃時應考量到教學活動範圍、課程目標與達成目標的方法

　　在進行學習／自我成長活動的規劃設計時，應該考量到教學活動的範圍、課程的目標及達成該目標的方法，如此才能縝密、妥善地規劃好一個足以讓參與者體驗的活動課程出來。當然這類的活動規劃是可以採取固定式的設計，也可以做有彈性的安排，但是不管

怎麼樣做規劃，應該考量到如何將具體的細節與替代方案和所規劃的課程做結合，如此才能讓參與者有足夠的機會體驗到其參與活動的樂趣與成果，同時活動規劃者或者教師也才能夠體驗到教學相長的樂趣與目的（如**表**11-6所示）。

（五）應該思考短程與長程的課程規劃

這類活動的課程規劃不僅設計整個活動長程的課程規劃，同時也應針對每天的課程做深入規劃，如此的規劃乃在於讓參與者與老師均能對活動的流程與活動進行方法有所瞭解與共識，經由共識之後的進行也才能導引參與者與活動組織／老師均能獲致其體驗該項活動之價值與成效。所謂的長程的課程規劃乃將該活動的辦理起訖時間裡全部的課程予以揭露出來（如**表**11-6所示），而短程的課程規劃則將每堂課的上課內容做細部規劃，也就是對整個活動課程做規劃，同時也針對每日的課程做規劃。

五、隨性式或無目的的參與

休閒活動中的隨性式參與或無目的之參與類型之活動，最常出現在某些特殊的休閒遊憩場所之中，例如：公家機關的開放給社區居民／遊客、政府經營的休閒遊憩場所、某個休閒園區的非管制區域、社區活動中心、老人活動會址、圖書館、美術館、文化活動中心、社福中心、動物園、植物園、海水浴場、公園、風景區……等場所。在這些場所之中或有收費情形（但是費用額度均很低），但是只要你想進入參與休閒，大都是臨時起意的參與其中相關的休閒活動，而且所參與的休閒活動大都是人們自動自發的前來，既沒有剛性的活動管理規則（當然會有請愛惜公物、花草、樹木之類的警語），而且也少有經過刻意的活動規劃設計，甚至於參與人們可以三三兩兩地隨意進進出出而絲毫不加以干涉。同時，參與活動的人們也無須依照既定的日程表或流程進行參與，只要參與者之間想要

表11-6　2005小小藝術家體驗營（個案）

　　夏天來了，開始準備要放暑假了嗎？有沒有在為暑假的活動安排傷腦筋？在7月19日至7月23日，我們除了安排可以發揮藝術創作、DIY的課程外，為了讓小小藝術家能放眼國際，還加入了生動有趣的英語繪本課程，更為了能培養領袖氣質，特別邀請漢霖魔兒說唱團規劃一個既生動又有趣的說唱藝術最菁華課程。

　　此刻，港區藝術中心雅書廊小山坡上的阿勃勒正開滿了小黃花，花朵隨風飄落時宛如下著黃金雨，伴隨耳邊時而傳來的蟬鳴鳥叫，相信參加的小朋友除了能實際親身體驗當一位小小藝術家外，又能擁有一個充實、有趣又健康的暑假！

一、日期：2005年7月19日（二）起至7月23日（六）止，為期五天。

二、課程內容：

時間	第一天7/19	第二天7/20	第三天7/21	第四天7/22
08:30	報到			
09:00～12:00	‧園區巡禮 ‧參觀展覽室 ‧紙提袋的化妝舞會	我的秘密花園 ‧彩繪蝴蝶 ‧花器鑲嵌 ‧小小植栽	‧參觀展覽室 09:30小小油畫家	夏日風情～印染方巾 我的海洋～精油皂
12:30~13:30午餐、午休				
13:30～16:30	手拉坯、陶板創作	英語故事導讀（小書製作、手指謠）	手創繪手紙～明信片製作	我的海洋～ ‧蠟燭DIY ‧門簾DIY
16:40～17:30DIY、故事時間準備賦歸				
第五天7/23	09:30~16:30	漢霖魔兒說唱藝術（每堂課五十分鐘，共六堂課） 1.說清楚、講明白，掌聲自然來 2.創造聲音的表情 3.來唱數字歌 4.經典數來寶「雜貨鋪」演練 5.舞台上的一顆星		

三、上課地點：台中縣立港區藝術中心雅書廊研習教室D（台中縣清水鎮忠貞路21號）

四、費用：（略）

五、報名地點：台中縣立港區藝術中心服務台（04）2627-4568分機568

六、報名時間：週二至週日上午09：00起至下午5：00

七、報名方式：現場報名或以電話報名後劃撥報名費用（劃撥帳號：（略））

八、參加對象：國小一至六年級學童

九、名額：30人額滿為止

主辦單位：財團法人臺中縣港區文化藝術基金會、臺中縣立港區藝術中心

協辦單位：國立彰化社教館清水社教站、中華民國國際藝術協會、沙轆窯、漢霖魔兒說唱團

資料來源：該活動宣傳海報。

做團體互動交流就可以形成團體的休閒活動（例如：打太極拳、法輪功、土風舞、鄉土歌曲歡唱、放風箏……等），而且該等設施的擁有者或活動規劃者／領導人根本不必給予參與者任何承諾，所以不用去做人員管制或活動管制（但是設備設施之管理則是必要的，因為還有許許多多場次或人們正要等著上場活動，所以設施設備應要求堪用狀態）。

隨性式或無目的參與類型的活動，在基本上仍會存在有活動進行的規則與基本活動參與的禮儀，因為若是將某些活動打破其進行規則，很可能會無法順利運作下去，例如：籃球友誼賽就須依照人人通曉的籃球規則來進行，棒球更是如此，布袋戲與歌仔戲／京劇展演也是有其既定的且人人通曉的進行規則。但是所謂的隨性式或無目的性的參與，最主要的精神乃在自由自在參與有關的活動，而不會有競賽或競爭的性質存在，而參與人員可以不分族群、男女、老幼與士農工商，只要想參加就可以排隊等候參與（例如：球類活動在球場上有一定的人數限制、歌唱的麥克風與音響有限、滑草也有一定的場地限制），或隨時參與（例如：登山、健行、慢跑……等）。

當然這類型的活動，就可能不需要活動規劃者去進行活動之設計與規劃，但是這些場地則有可能需要加以規劃設計的（例如：滑草場、籃球／網球／排球場、表演台、健康步道與衛浴設施……等），也有些場地不須進行太多的規劃設計的（例如：河濱小路、田間小路、山區產業道路、田野、山岳……等）。但是這些場地的保養與維護則是必要的，例如：1.彰化八卦山稜線台一三九號道路因為有些人騎自行車運動，因而逐漸形成彰化縣與南投縣民騎自行車運動的一條道路，惟路的寬度太小且時有塌落危機，故而政府投入經費予以擴充寬度與修整道路；2.霧峰玉蘭花谷素有鄉民晨間登山運動之風氣，惟因全程缺乏休息及上廁所之設施，因而鄉公所爭取農委會經費而予以修建道路、建置中途休息涼亭及補助玉蘭谷農園興建廁所等措施。

六、俱樂部或會員制

　　總體來說，人們均是喜歡進行互動交流的，因此也可以說是人們是喜歡社交／交際的，尤其在此數位化時代裡，人們更是有志一同地投身在社交場合之中進行交流聯誼的。在此二十一世紀裡，俱樂部活動方式已為時代的潮流，因為俱樂部在人們的生活中有其一定的互動性與聯誼性，而且不論你從事的工商產業、休閒產業，或是家庭生活、個人生活，俱樂部具有能夠提供許許多多的多樣化、多元化的設施與服務。同時更由於社會的多元化與跨國化，俱樂部本質上雖然仍具有一群人為某一種特定之目的而成立的組織，但是卻受到時代潮流的演變與日新月異的經營管理技術的影響，因而俱樂部的經營形式也就呈現更多元的俱樂部形態，但是一般來說，俱樂部的運作特性與特質則有一般特性與特殊特性之分（如**表**11-7所示）。而其經營管理的形式則有會員制、所有權制、分時使用制與使用權制等四種（如**表**11-8所示）。

　　休閒組織／活動規劃者在發展俱樂部時，應該考量如下幾個原則：1.每一個俱樂部均應該建置其組織該俱樂部的團體願景、使命與目標標的，以供顧客之間有其長期性的互動交流關係與情誼；2.所設計規劃的俱樂部乃是以服務本身顧客／會員為最高指導原則，因為俱樂部的成立或存在乃依據其顧客／會員而存在的，並不是其組織中進行顧客服務的專業人員，所以俱樂部應該適合其對應的社區或族群；3.會員／顧客的資格不宜以等級來區分，也就是不應以會員等級來限制其權益。基於如上的認知，我們可以很肯定的說，俱樂部對於會員／顧客與休閒組織的價值乃是透過參與體驗的過程，可以讓會員／顧客經由教育性、互動交流性、溝通協調性及自我成長性的過程，而得以使顧客／會員之間達成學習領導與被領導、相互尊重與競爭合作、溝通說服與談判、自我成長與他人引導成長……等方面的專業化學習機會之實現。

　　俱樂部的會員與休閒組織之間應建立內部運作機制，以為該俱

表11-7　俱樂部的特性與特質

區分	特性特質	簡要說明
一、一般特性	1.1　獨特性	俱樂部所具有的因某種特殊興趣而組成的特質,故其分類乃是以活動方式為主。
	1.2　無法儲存性	俱樂部的主要商品乃是以無形商品為主,有形商品則類似旅館產業的有形商品一般,大致上乃是具有商業/服務業的特質。
	1.3　固定性	俱樂部所提供的商品/服務/活動大致上具有局限性,不是任何要求增加即可隨予增加的。
	1.4　信賴性	俱樂部大都採會員制之經營形態,要不就是所有權制、分時使用制與使用權制,所以會員或使用者對俱樂部的信賴度很高。
	1.5　固定成本高	參與者大都具有先繳會員費或投資一定費用之特質,而且經營者也須有相當的經營規模或設施設備投資,方能吸引顧客參與,故其固定成本相當高。
	1.6　長期性	會員制大都一年以上,而且俱樂部活動規劃也是以一年為期,在休閒活動來說乃是長期性的,而且其使用時機大都要預約(例如:預約訂房、預約使用、定期使用……等)
	1.7　競爭性	俱樂部經營也是相當競爭的,如度假俱樂部、健身俱樂部……等。
	1.8　無形性	俱樂部大都以服務、感受、感覺與感動式體驗為主力商品,而此等乃是無形的商品範疇。
	1.9　人情味	俱樂部的顧客乃以具有類似或相同特殊興趣的人們所組成,自然較具有共通議題與人情味之特性。
	1.10　地理性	一般來說,俱樂部會員/顧客大都以鄰近地區人們所組成(例如:健身或運動俱樂部、社會服務俱樂部)或是特定地區供會員/顧客選擇(例如:度假俱樂部、分時度假中心……等)。
	1.11　多元化	俱樂部的分類不是以其團體或事業分類的,而是其採行的不同活動方式,故其分類就是具有多元化的特性。
二、特殊特性	2.1　封閉特性	俱樂部一般而言具有member only之特質,也就是僅對會員/投資者/使用者服務,不是來者不拒的服務。
	2.2　服務至上	俱樂部的商品以無形的服務為主力商品,且以服務其member為最高指導原則。
	2.3　流通性高	會員證有其一定的價值(例如:高爾夫俱樂部、賽車/賽馬俱樂部),且會員證有其一定的市場流通性(因市場價值高於會員證定價)。
	2.4　無休特性	一般來說,俱樂部可以說全年無休,即使平時會有下班的制度,但是卻是不會有假日或節日不開放的(尤其度假俱樂部更是如此)。

（續）表11-7　俱樂部的特性與特質

區分	特性特質	簡要說明
二、特殊特性	2.5　飽和特質	俱樂部大都只對會員或投資者／使用者服務，不對外開放，也就是對有限的顧客服務。
	2.6　社會價值	俱樂部具有社交、聯誼、休閒、遊憩、運動、親子……等特性與機能，對社會整體貢獻方面有其一定的價值存在。
	2.7　投資特性	良好的俱樂部的經營績效會帶給會員相對的投資價值，如：會員證轉讓之投資利得與保值的效益。
	2.8　特定族群	參與俱樂部的會員大都具有明確的共同或類似愛好與興趣特性，故參與者的共通屬性或興趣乃相當明顯的。
	2.9　行銷成本高	俱樂部因投資成本高，為讓原始投資者快速回收，通常會給予激勵或獎金的措施，以吸引早期即可完成會員招募。

表11-8　俱樂部的經營管理模式

經營形式	簡要說明
會員制（membership）	俱樂部的招募會員基準，大致上尚無一套頗為客觀或可供驗證的計算公式，但是不可否認的，會員招募名額的基準大都會以俱樂部本身可提供的理論服務對象數額做依據計算出來，例如：（1）鄉村俱樂部大都以其客房數量的三十倍作為其會員招募數額的依據；（2）健身俱樂部以會員每一個人須有○‧五坪的活動空間來計算其應招募會員數的依循。
所有權制（ownership）	這一類型也就是產權持分制，也就是會員即持有該俱樂部一定百分比的產權，而在美國來說，大都將客戶數量×15（日本則有12或16為基數）作為其可銷售的單位，而每個會員一年擁有二十天的使用權。
分時使用制（timesharing）	這一類型就是以客房×50為基數作為計算銷售單位之依據，並且會依假日節日、平時及連續假期等時段分別訂定銷售價格。此處可說依一年五十二個日曆週扣除兩個保養維護時段外的五十個週做單位。
使用權制（right-to-use）	這一類型乃是銷售度假權，也就是此類型俱樂部將其設施設備、餐飲、住宿、活動、往返接送、機票與其他服務，依經營策略規劃設計為系列套裝商品，分為不同的時段、日程與食宿等級設定其單位計價。此類型經營方式乃是以會員為服務對象，而且會員權利大都為一年，若其中間曾中斷繳交會費，在其再度參加時須補足其中斷時之會費。

樂部的經營管理指導原則與方針，而此一運作機制就是俱樂部的章程與規章，在章程與規章之中予以明文化制定有關經營俱樂部的休閒組織之管理運作機制（例如：會員資格、職員、執行董事會、會議、法定人數、業務規則、辦事規則與修正……等），而對於會員的權利義務也做明確的界定〔例如：入會費、保證金、季（月）會、季（月）最低消費、會員可享受的權益等〕。但是我們在此要提及的是，俱樂部的目的乃在提供適合參與者的各種不同興趣／愛好的活動，所以在設計規劃俱樂部時，活動規劃者與休閒組織必需要瞭解的是，其參與者／顧客／會員與其組織內的服務人員在領導能力與活動規劃方面，應該要能夠做到多方面的合作，以掌握住其顧客／會員的需求，及提供正面的互動交流與高品質的發展，也就是俱樂部活動規劃往往比其他形式的活動會要求較多的合作關係。

七、特殊興趣小組

特殊興趣小組（interest groups）在組成的動機與組織的結構上，與俱樂部有點類似，特殊興趣小組乃是依照某項活動、某項指定主題，或是某項活動內容而集合一群人形成的。一般來說，特殊興趣小組與俱樂部較大不同點，乃在於其組織相當鬆散，沒有如俱樂部般的嚴謹，而且此小組的壽命週期往往很短暫，不像俱樂部要求永續經營。有些特殊興趣小組的成立乃是經由休閒組織的經費贊助，以鼓勵的方式來支持成立的（Kraus, 1985：188）。

特殊興趣小組往往與鄰近地區的人士相結合，而形成針對該地區的某些議題（例如：環保、生態、勞工、兒童、婦女……等方面）予以關注，期盼藉由關注而影響該等議題能為社區／政府當局所重視，進而達成其小組成立之目標與標的。休閒組織／活動規劃者在和特殊興趣小組進行合作時，一般來說，參與人數不宜過多（一般大都以六至十人為參與成員），以免因人多嘴雜而影響議題的共識。另外特殊興趣小組的參與者乃是自願的，也就是因為太多的自

願反而不易使成員的需求與期望能夠順利地取得共識，所以此種小組的運作過程中，往往會有意或無意的塑造成一個或多個領導人，企圖對有關的運作產生影響，甚至於掌控整個小組運作之現象，但是此小組以和諧回應方式為基本運作原則乃是不會改變的。所以休閒組織／活動規劃者必須在發展此類型團體時，不要忽略掉資訊分享、人際關係、溝通協調、反應回饋與討論決策的進行，與養成輔導所有小組成員的重要性，以為協助參與者能夠及早取得妥協共識與合作團結的認知與行動。

　　特殊興趣小組一般常見到的模式，如：1.社區發展協會、2.運動協會、3.兒福聯盟、4.婦女聯盟、5.文化協會、6.生態協會、7.旅遊協會、8.活動諮詢團體、9.服務會或姐妹會、兄弟會、10.讀書會、11.聯誼會、12.網路家族、13.工藝發展協會、14.聯絡網、15.其他特定興趣／議題之小組／協會／基金會／學會……等。但不管如何，休閒組織／活動規劃者對於特殊興趣小組活動的規劃設計，應該包括有指引、協助、組織、資源支援與贊助、鼓勵小組成員在能力、技能、知識與經驗等方面的能力培養工作任務。

八、外援服務

　　在此資訊、通信與網際網路高度發展的時代中，休閒著所需要的休閒活動已不再是休閒者到休閒活動處所去進行休閒體驗，因為在這個多元化與講究行動服務的時代裡，人們或許會因社會、身體、經濟、科技、通信或心理因素的影響與限制，無法親自到休閒組織／活動場所參與其需求的休閒活動，以至於興起了由休閒組織提供主動到場的外援服務活動（outreach）。外援服務活動的概念基本上乃是一種機動的休閒活動（如**表**11-9所示），由於外援活動乃是由休閒組織將其服務的處所與活動方案延伸到顧客的要求服務地點，也就是休閒組織將其商品／服務／活動拉到其要服務對象的處所，而在其顧客所要求的處所中依照顧客的文化需求、休閒需求與

表11-9　外援服務活動與機動的休閒活動（舉例）

活動類型	活動名稱
一、文化藝術	移動式舞台、電子花車、馬戲團巡迴展覽車、樂隊花車、鼓號樂隊巡迴表演、儀隊巡迴表演、工藝品巡迴展覽車、流動圖書館、電影巡迴放映車、舞蹈巡迴表演、戶外舞蹈課程、資訊電腦巡迴展、資訊高速公路、卡拉OK……等。
二、文學活動	現場直播辯論賽、戶外或肥皂箱演說、古典文學公開巡迴研討會、詩歌小說發表會、戶外或森林學校……等。
三、自我成長／教育活動	森林求生活動、野外／大自然巡迴展覽車、生態保育巡迴展覽車、成功人生技能工作坊、工藝DIY工作坊、自行設計展覽活動、健康／保育／養生知識巡迴教育……等。
四、運動休閒	棒球巡迴表演賽、運動巡迴展覽車、野外遊戲、巡迴滑冰場、巡迴直排輪場、巡迴游泳池、馬術教學與訓練、有氧舞蹈巡迴表演、拳術或武術巡迴表演……等。
五、戶外遊憩	生態旅遊、攀岩訓練、釣魚活動、野炊露營、生態嘉年華、公園遊憩活動、園藝展覽、盆栽DIY、徒步旅行、登山、健行、營隊活動……等。
六、健康體適能	戶外舞蹈、太極拳、健康巡迴義診活動、安全衛生與消防救災巡迴演講、職業健康及員工援助活動、戒煙戒毒巡迴義演、婦女乳癌巡迴宣傳活動、高血壓防治巡迴研討……等。
七、社交遊憩	營火會、野餐、戶外遊戲、虛擬遊戲、明星新歌新曲巡迴發表會、化裝舞會與遊行、宴會、MSN……等。

休閒主張，融合在其活動方案內容之中，達成滿足其顧客的特定需求。一般來說，外援服務活動應該是依照其顧客的特定需求設計規劃出一套活動方案，同時其活動之設計規劃可能尚包含有：1.活動的互動交流網絡；2.活動流程與內容；3.服務作業程序與標準；4.緊急事件反應系統與處理措施；5.績效監視與量測標準等等的複雜資訊與計畫在內。

　　外援服務之所以為機動服務（mobile service delivery），乃是因為外援服務活動除了提供活動之外，也包括有交通工具、設施設備與活動器材之準備與提供，因為有些外援服務活動乃是需要將活動處所拉到野外或偏遠地區去進行，所以在這個時候的外援服務活動就是相當具有機動性的服務活動了，例如：營火會、體育活動巡迴表演……等類型的活動方案，就是把其顧客由各個偏遠的地方拉到

一個集中的中央地點來進行活動,所以外援服務活動規劃者就必須具有「指導、領導與機動性」的能力。當然購物中心、超級百貨公司與明星會粉絲會等活動,也具有此一活動的功能與特性,因為此等產業也是將其顧客由四面八方找來其活動的定點,進行其有關的鬧場活動與主題歌曲發表等活動。

外援服務活動具有如下的服務特性:1.機動服務;2.特定目標顧客的服務(例如:專為青少年服務的青少年服務,或為在校學生服務的在校型青少年服務,或為行動不便人士服務……等);3.夥伴關係的服務(指以社區、學校、社團、族群或地區的某些特定需求對象服務的活動,(例如:社區青年發展服務、社區老人送餐服務、社團義診與關懷獨居老人活動……等);4.家庭關係的服務(指送愛心、學習教材、學習活動或休閒活動到某些特定需求對象的家裡之服務,例如:幫助獨居老人清掃環境、幫助低收入戶青少年的課外輔導課程、幫助外籍新娘的認識鄉土文化教學……等);5.網路外援服務活動(指利用教室或組織網路設備與休閒組織的網路連結,以提供其需求與期望的資訊與資料之服務);6.倫理關係的服務(指藉由青少年或老年人的服務活動,以化解開所謂的代溝問題、三明治問題、婆媳或姑嫂問題);7.導師與學徒關係的服務(指經由外援服務活動,促進服務對象在心理上、生理上與知識學習上的成長,此種外援服務活動有點類似師徒制的精神。

九、志工服務

志工服務乃是在利用個人的部分休閒時間去為某些團體/族群/個人做服務,而藉由休閒組織之志工所提供的服務活動,所以志工服務活動在基本上乃是一種休閒遊憩的活動。由於志工服務所存在的精神有:1.志工在提供其服務活動時並不支領薪酬;2.志工雖不支領薪酬但是卻必需要履行其擔任志工的種種責任與義務;3.從事志工服務者乃利用其部分的休閒時間來推動服務活動,所以休閒組

織／活動規劃者就必需要能夠充分瞭解與掌握到志工的需求、志工的認知與如何管理運用這些志工等方面的因素內涵，而且更應該在志工服務推展前與推展時，能夠具備有組織志工服務人員之能力，及領導志工推展志工服務活動之知識與技能，同時更須以服務為最高指導原則，來引領其志工人員針對其所要服務的對象進行服務。

休閒組織／活動規劃者要規劃設計志工服務類型之活動時，就必需要能夠進行志工服務證的編訂與執行，一般來說，志工服務證所應具有的主要內容大致上有如**表11-10**所示。志工服務對於參與志工服務的個人、休閒組織與受服務的對象，在基本上乃是具有相當的價值，因為志工服務活動的進行，對於志工及其所屬組織來說，至少有如下的價值：1.志工可以將其專長、知識、技能、信心與人生觀藉由志工服務的機會，使其有表現活用機會及驗證其價值性；2.志工也可藉由參與志工服務活動機會，發掘出其自身潛在的技術、專長與能力；3.志工更可藉由參與志工服務活動機會，開發或培養出其更深遠或廣闊的技術、專長與能力；4.藉由志工服務活動的推動，以培植與擴大志工本身與休閒組織的公眾關係網絡；5.

表11-10　志工服務活動證主要內容（舉例）

一、志工服務活動之名稱及活動依據
二、志工服務活動之目的
三、志工召募方式
四、志工召募對象／資格
五、志工甄選方式
六、志工之訓練（分基礎訓練與特殊訓練）
七、志工服務項目
八、志工服務時間
九、志工服務地點
十、志工之權利與義務
十一、志工之管理
十二、志工之福利
十三、活動計畫之推動與管理
十四、活動績效之評量與回饋
十五、其他

藉由志工服務活動的展開，使其志工個人與休閒組織的願景、使命與目標標的得以實現或達成；6.藉由志工服務活動的推動，以扎實與強化該休閒組織的既有商品／服務／活動的營運績效；7.同時志工更可在參與過程中，除了完成其參與志工服務活動之使命與責任之外，尚可藉此擴大其服務的層面。

十、會展活動

　　會議展覽活動乃是休閒組織／活動規劃者的另一類型活動方案，會議展覽活動乃涵蓋了研習營、研討會（conference）、工作坊（workshop）、座談會、論文發表會、年會、工作會議、工業展、商品展、藝術文化展覽會……等有關會議與展覽性質的活動。本書基於會議展覽活動涵蓋政治、經濟、社會、文化、貿易、技術、藝術、商業及交流服務等範疇的活動特性與特質，而且這些會展活動的規劃設計與推展運作，常會爲會展活動當地與鄰近區域帶來觀光、休閒、遊憩、交通、餐飲、住宿、商業、工業與就業市場的發展，甚至於會引導休閒產業、購物產業、會展產業及農業工業商業的發展方向，所以作者就將會展活動的休閒組織與其有關經營管理活動當作是一種產業的活動，再者因爲這些會展活動（如**表11-11**所示）在辦理時，往往會帶引相當多類型休閒活動的配合，而這些相關的休閒活動也伴隨著會展活動辦理成功而相對地順利推展，相反地，若會展活動不成功，則其相關的休閒活動就會緊縮，甚至於無法辦理下去，所以本書就將會展產業歸屬在休閒產業之範圍內。

　　任何一項會展活動的展開，往往需要如同處理其他類型休閒活動一般，安排某些休閒活動做搭配，以爲促進該等會展活動得以順利進行，同時也能讓參與會展活動的參與者及其親友經由此些休閒活動帶來互動交流。而這樣的會展活動就必須經由具有文化性、藝術性、旅遊觀光性、娛樂休閒性、遊戲性、遊憩性、增長自我成長性與競爭性的休閒活動與其搭配，所以會展活動的設計過程就需要

表11-11　會展活動之有關形式介紹（舉例）

種類	用途／目的	簡單重點說明
研習營	訓練與經驗分享	互動交流與具有教育訓練學習特性，促使大家齊聚一堂，針對既定議題經由討論過程，以取得大家共識與達成學習效果的一種活動。通常是面對面或小組分組討論、公開發表學習心得的模式來進行。
研討會	經驗分享	乃是互動交流與參與程度相當高的一項會議活動，一般由會議領導人主持某些議題的多面向交流，會議領導人須主導議題，控制流程，促使會議結論成形，而不是提供議題之內容。
工作坊	訓練與學習	強調高參與度的面對面進行方式，參與者本身具有資源提供者與資訊知識吸收者的功能特色。
座談會	訓練、學習與經驗分享	針對既定議題做討論，通常是面對面的溝通與討論，參與者大都屬於接受訓練之學習者角色，而主持人大都是提供訓練資訊知識者，也就是經由訓練、學習與經驗分享的過程，讓參與者達成參與的目標。
論文發表會	經驗分享與訓練	針對既定議題做研究成果發表，並鼓舞參與者就論文議題提出互動交流，以達成論文發表者之研究成果傳遞與修正被質疑之論點。
年（月）會	年度或月份例行聚會	每年年會大都是提供組織的預決算與表決事務，每月或定期例行會議則屬資訊提供、意見交流、交流互動與緊急事務之票決，在會議進行中往往夾雜次級團體運作在內。
工作會議	專案規劃與討論、問題分析與矯正預防措施討論	大都由工作專案成員（例如：董監事、理監事、專案小組……）做面對面研討與表決，具有高度參與之角色。
工業展	工業產品、技術、資訊與知識的發表、上市試銷及聯誼交流	例如：德國機械展、台北機械展、東京玩具展……等均屬此範圍，大都由產品製造者或經銷者做主導人，配合各地區的展覽組織進行定點展示，展覽期中不太重視產品交易機會，但重視客戶資訊蒐集與產品資訊提供。
商品展	商業商品、服務與活動之新知發表、新品發表及試銷與交流	新商品／服務／活動的發表展示，這類展覽大都在酒店、營業地點或特定展覽組織辦理，與工業展有點類似，但交易機會、訊息蒐集與商品資訊提供往往會視為同等重要。
藝文展覽	藝術、文化訊息與商品／服務／活動訊息傳遞、帶動學習風氣	工藝產品、美術書法、文化講座、文學作品……等的展覽，有的是純展覽不交易，而有的兼具銷售交易之行為。
發表會	知識與技術的訊息發表與傳遞	音樂會、新作品／新書發表、新歌發表、新技術交流……等，大都是互動交流、凝聚人氣為目的，少有當場交易之行為。

妥適的規劃，其目的如同前面所說的，乃在促使會展活動得以順利進行，並且達成會展活動辦理的目的。這就是藉由會展活動達成參與者與休閒組織之間的互動交流，促使參與者踴躍參與該等會展活動，而使參與者與休閒組織之間形成共生共榮的價值鏈關係之最重要價值所在。

　　會展活動的規劃設計一如其他類型的休閒活動規劃設計過程，同樣的需要進行進行有關活動內容的設計規劃，但是另外尚須一併納入考量與進行的休閒活動方案之內容與提供支援的服務方案，以利該項會展活動進行期間的食宿交通、會議展覽、參與者及參與者親友參與休閒等方面得以順利進行。所以會展活動類型的規劃者與組織經營管理者必須考量到此方面的會展本身的活動規劃，會展參與者休息時間的休閒活動、參與者親友在參與者進行會展活動參與時間中的休閒活動，以及參與者參與結束後與其親友共同參與的休閒活動，如此的議題正是會展活動規劃者與休閒組織必須注意的重點。

十一、開放設施

　　開放設施乃指的是自由參與或開放性設施（drop-in or open）提供給活動參與者的自由參與，而這些設施最常見於某些公營機構（例如：國中小學的附屬球場、田徑場與林蔭大道、社區的活動中心、老人活動中心與公園等），及某些特殊的休閒組織開設的健康步道、賞花玩草小徑與庭院建築等處所。而這些開放設施有可能是參與者臨時起意來參與的，也有可能是參與者有組織有計畫地來參與，但是不管是否為參與者的臨時性、隨性式或刻意參與，最重要的乃是這些設施是要夠讓參與者任意自由的參與，才算是開放設施的活動類型。

　　而休閒組織要規劃設計此類的活動方案，就要能夠瞭解各種開放設施的開放時間、所有的休閒設施設備，以及此等開放設施的所有者／管理者所制定／公開的管理守則，因為這些開放設施的活動

提供機會與地點可能會基於設施保養維護的需要、社區居民的安寧與安全要求，以及管理者／所有權人的策略考量而有所規範與設限，例如：1.在某些時段是開放的或禁止的（例如：學校大都在晚上十點以後禁止民眾進入，圖書館則可能在星期一是休館的，登山步道在豪大雨警報發布時是禁止使用的……等）；2.在某個設施或區域是開放的，而在此區域外則是禁止的（例如：台灣省諮議會的會議期間其會議室周邊是不開放參觀的；博物館的展演區是開放的但辦公區則是不開放的；某些機構的網球場不對一般民眾開放等）；3.設施使用有所限制（例如：某些設施可自由免付費使用、某些設施要使用須付清潔費或維護費、某些設施則是完全比照市場機制收費……等）。

　　由於規劃設計此等類型的活動規劃者更要考量到參與者的自由參與特性（例如：1.可能不願意依照既定的行程表進行活動參與、2.不需要休閒組織／活動規劃者的督導或引導、3.不需要休閒組織／活動規劃者對其參與活動之體驗過程與結果做管制），所以活動方案之設計規劃就有需要依此自由參與的特性來進行活動規劃。雖然參與者不願意你對他們限定參與時段，但是你卻可以分別設定不同的時段供他們選擇，因為可能有些人喜歡早上晨間活動，有些人喜歡下午的午休活動或晚上的傍晚活動，活動提供者只要在某些時段提供給他們參與的方便性，即使張三李四可能無法參與早上的既定時段，但是王五趙六卻有可能認為是其方便的時段，所以休閒組織與活動規劃者在如此的活動設計下，可以使人們熟悉你的活動方案與內容，因而將之導入計畫性的活動規劃設計之內。至於人們參與活動時所使用的設施與參與過程，雖然是在他們自由參與的意志與行動之下來參與的，但是卻也需要活動組織予以進行某些管理，例如：1.設施的使用方法與用後歸還；2.活動進行時的秩序維持；3.活動進行的標準與內容等方面，也需要有一定程度的管理，否則開放性設施類型的活動將會遭到設施管理人或所有權人的抱怨，或者收回開放措施之禁制使用。

▲布農的勇士化腐朽為神奇

布農族從前分布在台灣中部中央山脈，海拔一千五百公尺高
山之上，人口約四萬人，分布範圍也因此擴展遍布於南投、
高雄、花蓮、台東等縣境內。布農族沒有炫人耳目的遊樂設
施，沒有驚世駭俗的奇珍異獸，有的只是大自然的鬼斧神
工，布農族是中央山脈的守護者、敬老的父系社會，永恆的
天籟—八部合音蜚聲國際。

照片來源：中華民國區域產業經濟振興協會洪西國

第一節　活動目標的經營管理計畫

第二節　活動設計的顧客參與計畫

Easy Leisure

一、　探索活動目標管理與活動設計顧客參與計畫

二、　釐清目標管理實施步驟與顧客需求問題

三、　瞭解目標策略規劃步驟與顧客需求決策計畫

四、　認知目標經營與顧客參與活動行為過程

五、　學習目標制定與促進顧客參與活動設計策略

六、　界定目標經營管理方向與顧客參與活動行為過程

七、　提供有效目標管理與顧客參與活動設計規劃程序

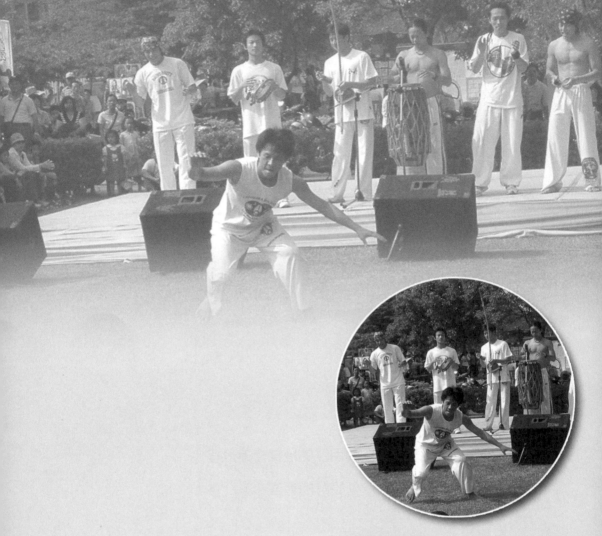

▲ 體適能活動

如：有氧舞蹈、羽球、桌球、慢跑或快走（一
定距離或一定時間）、健身操、跳繩、騎腳踏
車、游泳、立定跳遠、屈膝抱胸仰臥起坐、引
體向上、伏地挺身、背負走步、抱體負重、柔
軟伸展（頸部伸展、雙臂伸展、腰側伸展、直
膝前彎伸展、交叉直膝前彎伸展、前分腿伸
展、側分腿伸展、坐姿直膝伸展、坐姿屈膝伸
展、臥姿側轉腿伸展）等。

照片來源：德菲管理顧問公司許峰銘

　　確立休閒組織／活動的方向，乃為協助經營管理階層／活動規劃者瞭解其組織／活動資源的運用，同時在制定目標標的之前，更應該要深入瞭解其組織的文化（organizational culture），因為組織文化乃牽涉到一個組織及全體員工所表現的一般規範、習慣、價值與行為，組織文化可能是影響到休閒組織與其規劃設計的休閒活動之成敗的最關鍵因素。例如：某些組織強調品德規範，有些則採自由放任；有些採取利益導向來經營活動，有些則以非營利為目的；有些活動乃專門為老年人設計規劃，有些則為兒童來規劃；有些強調健康養身，有些則強調休閒治療形態……等。

　　所以我們在進入探討活動目標的經營與管理計畫時，首先應該由組織文化的培養與塑造開始，有計畫地塑造組織文化將可把其組織行為做一番改變，而將其組織導引到具有高品質績效、高服務績效、高度創新能力、高昂的服務士氣與高優質的組織／活動品牌形象之境界。這個時候的休閒組織則可藉由其優質及高價值的商品／服務／活動，達成其組織、顧客、員工、股東及其他利益關係人的期待與價值／利益，這目標與標的的達成就是其組織／活動的勝利方程式。然而組織文化的塑造與發揮關鍵影響力，乃是緩慢的，所以要形塑出高優質與高前瞻的組織文化乃是逐漸的而不是速食主義的，是要全體員工採取積極的態度來促進達成的，而不是急就章式的，更不是被動與非積極的心態所可達成的。

🌴 第一節　活動目標的經營管理計畫

　　目標標的經營管理計畫，乃是藉由目標管理的實施步驟，將目標設定與推進檢核的行動方案予以建構在組織與活動的使命、願景、經營理念、管理政策與組織文化的基礎之上，並且使之明確的結合，則目標標的之經營管理將會順利成功，否則目標標的勢必變為空談而無成效，所以休閒活動的規劃設計必須將組織／活動策略

規劃與目標經營管理做結合。

一、目標管理的實施步驟與要領

為什麼要進行目標管理？因為目標管理的制定、經營與管理之目的，乃在於達成休閒組織的經營管理階層與活動規劃者之任務，及促進其組織與活動的繼續成長。此處所謂的任務，一般乃指的是：1.提高組織／活動的競爭力與促進組織／活動的優質經營管理能力；2.由於使其經營管理獲致績效，因而得以獲取合宜的利潤，並藉此利潤使其組織能夠繳交稅金，員工獲取工作機會與薪資報酬、股東得能分配股利……等回饋社會與發展經濟；3.使得休閒組織永續經營、活動持恆被規劃設計與推展上市，進而促進整個休閒市場的活絡與提高人們的休閒體驗機會／價值。

所以目標管理的目的最重要的乃在於促使休閒組織與活動經營管理績效的成長，而其目標管理計畫之制定與執行之目的簡要說明如**表**12-1所示。

（一）策略規劃的實施步驟與要領

策略規劃的實施步驟與要領如**圖**12-1所示。

（二）組織、部門與個別活動方案／個人的目標展開體系

經由休閒組織的策略規劃過程所擬定的目標管理計畫，應該依據目標管理體系的展開為組織／活動的短期、中期與長期目標，同時並據以延伸為組織的各個事業部、各個部門與各個活動方案／個人的年度／季／月經營目標，作為各個事業部／部門／個人與活動方案規劃者的執行目標管理之依據，其展開關係如**圖**12-2所示。

（三）目標管理的實施步驟與流程

目標管理計畫擬定之後，即應予以付諸實施，而其實施步驟流程如**圖**12-3所示。

表12-1　目標管理計畫之目的

目標管理計畫之目的	1.為使休閒組織與活動方案之經營管理績效向上提升之目的。 2.為使休閒組織之活動方案的創意構想與創新經營發展之目的。 3.為使休閒組織與活動方案得以永續發展之目的。	
目標管理計畫之制定	計畫之程序	計畫的責任者
	1.組織的願景與使命	由休閒組織之最高經營管理階層負責建立與在組織內部推動。
	2.詳細的計畫之擬定與成案	由各個活動方案的規劃者負責制定與立案。
	3.綜合的計畫整理	由組織的企劃部門或由策略管理者負責進行各種活動方案計畫之整合。
	4.整理與審查	由組織的經營會議或管理審查會議負責執行有關方案計畫之討論與審查。
	5.確認	由經營會議／管理審查會議或最高經營管理階層審定與確認。
目標管理計畫之執行	1.乃在於追求標準化、程序化與系統化的計畫。 2.預期目標與實際目標之比較分析與矯正預防、持續改進。 3.建立目標計畫實施之作業程序、作業標準與激勵獎賞方案。	
備註	1.目標管理計畫必須由最高經營管理階層帶頭引領全體員工，尤其第一線服務人員的推動執行決心與行動。 2.目標管理計畫乃是向組織與全體利益關係人揭示組織／活動的未來經營形態與方向，也就是一種行動的決意表現。 3.目標管理計畫裡面的數字，乃是在於表達某一個方向的符號而已，需要全員動起來才有意義，否則並無所謂的價值。	

二、目標經營與管理目標之設定

　　目標的設定項目相當多，大都乃是依據休閒組織／活動方案的需要，以及經營管理階層與活動規劃者所想要達成的方向而予以設定的（如**表12-2**所示）。

外部的分析	内部的分析
顧客分析、競爭對手分析、產業分析、環境分析……等。	經營績效分析（五力分析）、策略檢討分析、策略困擾分析、内部組織分析、管理機能分析、成本分析、商品／服務／活動擬案分析、財務資源及限制分析、優勢劣勢分析……等。
機會與威脅、策略困擾、策略限制、策略疑問。	優勢與劣勢、策略困擾、策略限制、策略疑問

策略的認定與選擇：

1.研議組織的事業宗旨與定位、經營文化與理念、經營管理政策與方針。

2.認定策略擬案：

 2.1 對商品／服務／活動之市場組合與投資策略：撤退、擠入、固守或進入與成長策略。

 2.2 對求取不敗的競爭優勢策略：差異化、低成本或集中策略。

3.選定策略：考慮策略疑問後的選擇，及審議策略擬案後的選擇。

4.執行目標行動方案之有關計畫與目標。

5.策略實施過程中與結束後的檢討：廢棄、繼續或修改。

圖12-1　策略規劃的實施步驟與要領

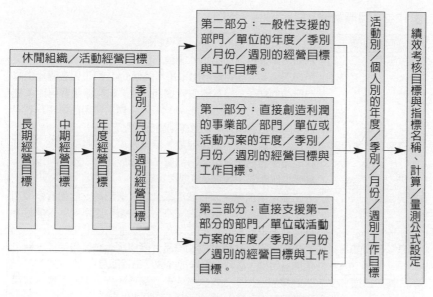

圖12-2 組織／活動目標的展開關聯圖

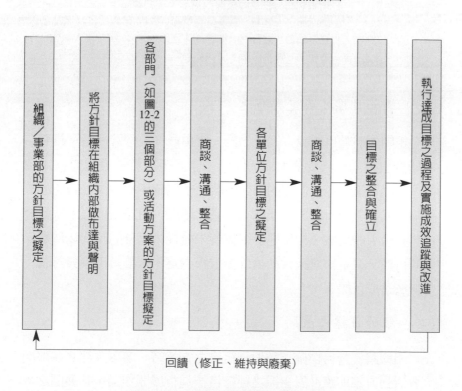

圖12-3 目標管理實施步驟與流程

表12-2　目標管理之設定項目（舉例）

目標分類	目標名稱
損益目標	例如：總費用增加比率＜業績增加比率，純益增加比率＞費用增加比率，變動費用比率每年降低5%，員工人數兩年後降為目前的80%，但業績收入增加20%，研究開發費用比率提高到5%，今年償還銀行貸款兩億元，廣告費用比率調升到與競爭同業之水準，每股盈餘提高到四點五元……等。
生產服務作業目標	例如：生產效率、品質效率、保養效率、設備稼動率、進度達成率、服務績效、服務品質、設備故障率、設備利用率、顧客抱怨件數、顧客滿意度……等。
成長目標	人工費用增加率、人員增加率、銷貨增加率、附加價值增加率、純益增加率、稼動增加率、故障減少比率、工安事故降低比率……等。
創新發展目標	原材料／零組件開發率、商品／服務／活動開發目標、新技術開發目標、專利申請增加件數、市場開發目標……等。
人力資源目標	人員發展目標、工資水準、勞資關係目標、組織目標、教育訓練經費率、勞工福利目標、工安衛生目標……等。
營業目標	銷貨總額、主要商品構成情形、主要商品市場佔有率、內外銷比率（A/B率、顧客分布情形、ABC分級情形（商品／服務／活動、顧客別、地區別、通路別）、入園參與人數、平均客單價、營銷總值、市場佔有率、客戶分布概況……等。

（一）經營目標之設定與布達

組織之經營目標設定完成之後，應由最高經營管理階層具名布達於全組織同仁（如表12-3所示），作為組織整體發展方向之依據，當然組織之經營目標的細節應該力求明確。組織同仁若能瞭解組織發展之經營目標，當能建立共識之基礎，對於組織之未來發展當具有極大的助益，相反地，組織若未能投入充分的時間以為建立共同目標，只是快速獲致結論或由上級指定，未讓員工參與討論，將無法達成目標。

（二）經營目標之展開

組織將經營目標確立並做全組織之宣達時，各事業部／各部門／各活動方案即應針對組織之經營目標進行展開作業，其展開之步

表12-3 經營目標聲明書

ABC購物中心2006年營業成長目標

主旨：為建構中部地區最大的購物中心經營目標，及邁向永續發展的標竿企業目標。謹公告本公司2006年年度經營目標如下：

經營目標名稱	單位	A棟	B棟	C棟	全中心
1.淨營業額	萬元／月	30000	25000	27000	82000
2.平均員工每月附加價值	萬元／月	150	145	140	146
3.平均客單價	元／人次	5000	4200	4400	4450
4.平均每平方公尺營業額	萬元／平方公尺月	3.0	2.5	2.7	2.73
5.提袋率	%	85	85	85	85
6.總成本降低	%	7	10	9	8.35
7.廠商進駐率	%	90	86	90	87.5

說明：一、目標必需要有計畫，計畫必需要有行動方案，行動方案必需要落實執行。

二、此乃本購物中心2006年必須達成的目標。

三、企盼全體員工與進駐廠商務必同心協力，全力以赴，實現本目標。

ABC購物中心

董事長：劉大中

2005年12月31日

驟如下：

1. 確立事業部／部門／各活動方案之各項經營目標展開計畫專案負責人。

2. 各專案負責人召集專案小組成員，進行各項經營目標的歷史成果與目標做行動方案之討論，可應用統計技術（如要因分析等）做各項經營目標的達成行動計畫方案的分析，與瞭解其影響執行成效的關鍵因素，同時在分析進行中，可召集專案小組成員（必要時應召集非小組成員的相關人員）共同參與分析討論，進行分析討論時，並可引用腦力激盪會議（brainstorming）之集體創意思考模式，與會人員發揮群策群力精神，找出達成經營目標的行動方案，以供展開目標之經營管理業務。

（1）利用要因分析技術瞭解組織經營目標的主要行動計畫，並予以制定其各行動計畫之展開行動方案。

　　A.事業部／部門／活動方案主管制定行動計畫與行動方案，並分派各部門／單位之權責與活動方案之負責人（如**表**12-4所示）。

　　B.利用要因分析技術瞭解上述各項經營目標的主要行動計畫並予訂定之（以業績提升爲例說明如**圖**12-4所示）。

　　C.各部門／活動方案主管（配合事業部主管）之行動計畫的展開：針對事業部所擬定之行動方案，凡事業部經營目標有關於本部門／活動方案部分，本部門／活動方案須配合事業部之行動方案，各予擬定出部門／活動方案的行動方案，以爲配合執行（如**表**12-4）。

（2）經營目標之經營與管理：

　　A.若發生差異時，事業部主管即召集各部門／活動方案主管做差異分析，以瞭解其發生差異之原因，並探討其改善對策，以爲消弭差異原因再度發生。

　　B.一般先由各部門開會討論其部門落後要因及研擬改善措施之後，再由事業部主管召集事業部檢討改善會議。

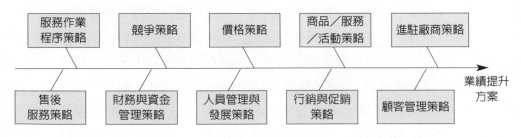

圖12-4　ABC購物中心A棟提升每月業績之要因分析圖（舉例）

表12-4　ABC購物中心A棟平均客單價提升行動計畫與方案（舉例）

行動計畫	行動方案	行銷	服務	品保	稽核	採購	財務	管理	企劃	研發	進駐廠商	預計完成日期
1.篩選低貢獻度商品予以再造為高貢獻度商品	1.1 盤點全部商品之貢獻度並予以列表呈報	●	●	●	●		●	⊙			●	×月×日
	1.2 研究商品再造使其成為較高貢獻度新商品			●			●	●	⊙	⊙		×月×日
	1.3 研究商品功能再開發新的目標客群，以提高貢獻度	●		●			●	●	⊙	●	⊙	×月×日
2.將缺乏貢獻度之商品予以下架	缺乏貢獻度商品若已無法改造或轉變其目標市場時，則予以下架	⊙	●	●			●	●	●	●	⊙	×月×日
3.開發或引進高貢獻度新商品並予以上架	3.1 開發創新商品並將之上市	●	●	●			●	●	●		⊙	×月×日
	3.2 外購或引進高貢獻度商品予以上架，並加強促銷活動	⊙	●	●		●					⊙	×月×日
4.活化／熱場活動	配合新上架高貢獻度商品時，大力進行促銷與會場之活化活動的積極進行	⊙	●				●	●	⊙		●	×月×日
5.高貢獻度商品上架並陳列在最佳位置及增加陳列面積	5.1 高貢獻度商品之展示／上架品之品質必須最好，不容許有瑕疵現象	●	●	⊙	●				●		⊙	×月×日
	5.2 爭取最佳陳列位置及增加能見度	●	⊙	●					●		⊙	×月×日
	5.3 製作POP展示擴大知名度與能見度	●	●						⊙		⊙	×月×日

表12-4　ABC購物中心A棟平均客單價提升行動計畫與方案（舉例）

行動計畫	行動方案	責任部門										預計完成日期
		行銷	服務	品保	稽核	採購	財務	管理	企劃	研發	進駐廠商	
6.專櫃員工行銷技術加強與精進	6.1 訓練解說與行銷話術以提高業績	●	●						⊙	●	⊙	×月×日
	6.2 訓練禮儀、服務技能與推銷技能	●	●						⊙	●	⊙	×月×日
7.購物中心強化進駐廠商知名度與遴選優良廠商進駐	7.1 購物中心定期推展媒體報導	●	●	●				●	⊙			×月×日
	7.2 購物中心遴選優良企業形象與商品形象之廠商進駐	●	●					⊙	⊙	●	●	×月×日

⊙ 表示主導部門，● 表示協辦／配合執行部門

C.原則上每月10日之前召開部門檢討改善會議，事業部則每月15日之前召開，全組織則每月20日前召集之。

三、經營目標計畫之推進與檢核

組織制定其經營目標並正式傳達給各事業部／各部門／活動方案主管進行目標之推進與展開，在各事業部／各部門／活動方案依照組織之經營目標策定其經營目標展開之行動計畫與方案，各權責人員須依照行動方案予以推進實施，惟在過程中若未能予以稽核其執行目標之成效，則整個行動方案不易如期、如量、如質地完成。故組織應指派稽核人員針對其經營目標計畫之推進情形予以檢核，查驗經營目標（績效指標）之實際結果與預期目標之差異情形，若實際結果大於預期目標則屬可持續觀察，若小於預期目標時則應即予進行差異要因分析，找出改進對策與採取矯正預防措施，防止再度發生落差情形。

　　各個活動方案之經營目標乃基於各個事業部／部門之經營目標而加以擬定的，而各事業部部門之經營目標則依據該組織的經營目標而加以制定，所以各個活動方案的經營目標之行動方案，也就必需要和其所屬部門／事業部與休閒組織的經營目標有密切的關聯，而且其所關注的議題也必須一致。所以各個活動方案的經營目標及其達成的行動方案之制定，就是為了確保其所屬部門／事業部與休閒組織的經營目標能夠持續有效與不偏離的運作，所以我們在此願意指出，為達成活動方案經營目標的各個有效指標，乃是推進與檢核其經營目標是否有效運作之基礎。

　　經營目標（績效指標）之制定與頒布，乃為向全組織同仁傳達與聲明該組織所希望達成之經營目標實績狀況，以作為各事業部／各部門／活動方案主管人員之經營計畫與利益管理之評核與查驗標準，績效指標乃為達成其經營目標計畫之最起碼要求水準，其制定乃為組織將歷史之經營成果予以彙總分析，並參酌當時之市場情況與競爭環境、組織之願景／使命／目標、股東的要求（含董事會）等內部與外部環境情形而予以確立其短期（一年）、中期（一至三年）與長期（三至五年）的經營目標（績效指標）（這方面的討論本書擬在往後的章節中再做說明）。

<div style="float:right">第十二章　活動目標經營與顧客參與</div>

◀◀ 兒童蹈舞

透過舞蹈的各種訓練，讓兒童達到智能與身心的平衡發展，培養出兒童的典雅及優美體態，利用肢體律動、體能、基本動作之現代舞、芭蕾舞、民族舞、土風舞等兒童舞蹈活動，來提升兒童肢體的協調性、反應力、柔軟度、音樂節奏的靈敏度，加上活潑的、優美的音樂旋律，以及啟發想像力的創作，讓小朋友愉悅地舞動於三度空間中，並獲得成就感與自信心。

照片來源：中華民國區域產業經濟振興協會
　　　　　洪西國

🌴 第二節　活動設計的顧客參與計畫

　　休閒活動之參與者／顧客之需求（needs）、期望（wants）、價值（values）、態度（attitudes）、確認需求（needs identification）、評估需求（needs assessment）等幾項顧客需求之評估概念，乃爲瞭解其對休閒活動的興趣、意見、態度、習慣、欲望知識和經驗，藉以瞭解休閒組織進行設計與推展休閒活動之行動方案與策略規劃之重要議題與焦點。

一、顧客參與計畫

　　儘管休閒產業組織與休閒活動規劃者多麼想擁有市場，但是若休閒商品／服務／活動市場對某休閒組織無法認同或不加理睬，則此一休閒組織與休閒活動當會退出市場，不能夠順應市場與顧客的策略根本沒有成功的機會，因此知彼知己的顧客參與計畫，乃是具備有開花結果與成功擴獲市場與顧客之不二法則。

　　顧客參與計畫乃爲培育共存共榮、創造組織與顧客共有引力之一項方法，其乃透過休閒組織與休閒市場間之休閒商品／服務／活動之需求間共有引力，進行調查與評估顧客需求與期望相關議題（如**圖12-5**所示）。

（一）創造共有引力的基礎

　　休閒組織與休閒活動之經營管理者與活動規劃者必須體認到如何滿足市場與顧客之需求與期望，及鑑別分析其組織內部之需求，並將顧客之需求與組織員工之需求間的距離予以縮短，方能使休閒活動之供需雙方能夠產生具體之共有引力。當然顧客與市場之需求應予鑑別、分析與篩選，並結合休閒組織與休閒活動有關供給面資源，予以創造與規劃其所提供之休閒活動有關的行動方案，如此才

能使顧客之需求面和組織之供給面產生共有引力。

　　當然在規劃其休閒活動行動方案時，不應對於潛在顧客疏忽或偏離，即使偏離其休閒活動之需求仍應存有危機意識，隨時將其偏誤或窘境予以修正，以降低打擊共有引力之力道，甚或消除之。而休閒組織經營管理者與休閒活動規劃者更應蒐集時代之需求與顧客普遍性需求，進而推展或設計出能適應時代需求之休閒活動，如此不斷地創新經營顧客與創意之休閒活動方案設計，將能夠透過市場的共有引力激發休閒組織活力，保持顧客高滿意度及組織永續經營發展的競爭優勢。

　　創造共有引力的基礎之創造步驟大致如下：

1. 蒐集、分析與鑑別休閒市場與顧客之需求（包含顯現的與潛在的需求）。
2. 蒐集、分析與瞭解休閒組織與活動本身對市場顧客需求之適合度。
3. 創新研發休閒組織與活動對休閒需求的適合度與供給能力。
4. 建立縮小休閒組織與活動和市場顧客間的需求度差距之行動方案，以縮小供需兩方面時間、空間、心理、生理與感覺距離。
5. 塑造出休閒供需兩方面的休閒需求共有引力。

　　至於共有引力基礎的關鍵要素則如圖12-5所示，諸如：1.休閒服務之優質人力資源策略，乃為拉近供需兩方面之差距的最直接操作議題；2.供需兩方面各自體認之休閒主張與休閒哲學；3.休閒組織供應休閒活動能力與感受能否為休閒顧客認同與接受；4.休閒活動之資源規劃能否吻合休閒顧客之理念與需求；5.如何衡量供需兩方面對休閒服務體驗之價值與效益；6.供需兩方面在心理層面與物理層面之距離是否能夠拉近縮小差距；7.休閒活動場所內部設備規劃、場地規劃、停車設施、入出休閒場所之交通設施等，均是左右供需兩方面是否具備了共有引力的關鍵要素，若是供需雙方面均有

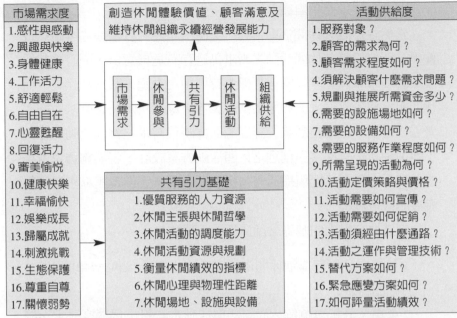

市場需求度	創造休閒體驗價值、顧客滿意及維持休閒組織永續經營發展能力	活動供給度
1.感性與感動		1.服務對象？
2.興趣與快樂		2.顧客的需求為何？
3.身體健康		3.顧客需求程度如何？
4.工作活力		4.須解決顧客什麼需求問題？
5.舒適輕鬆		5.規劃與推展所需資金多少？
6.自由自在		6.需要的設施場地如何？
7.心靈甦醒		7.需要的設備如何？
8.回復活力		8.需要的服務作業程度如何？
9.審美愉悅		9.所需呈現的活動為何？
10.健康快樂	共有引力基礎	10.活動定價策略與價格？
11.幸福愉快	1.優質服務的人力資源	11.活動需要如何宣傳？
12.娛樂成長	2.休閒主張與休閒哲學	12.活動需要如何促銷？
13.歸屬成就	3.休閒活動的調度能力	13.活動須經由什麼通路？
14.刺激挑戰	4.休閒活動資源與規劃	14.活動之運作與管理技術？
15.生態保護	5.衡量休閒績效的指標	15.替代方案如何？
16.尊重自尊	6.休閒心理與物理性距離	16.緊急應變方案如何？
17.關懷弱勢	7.休閒場地、設施與設備	17.如何評量活動績效？

圖中流程方塊：市場需求 → 休閒參與 → 共有引力 → 休閒活動 → 組織供給

圖12-5　休閒市場與休閒組織共有引力創造之相關議題

了充分之需求分析與休閒活動規劃設計時，當可易於建構供需雙方之共有引力基礎（如圖12-6所示）。

（二）創造休閒體驗價值與顧客滿意

休閒市場與顧客之需求常常受到許許多多的時代（過去、現在、未來）替換，而更新輸入其休閒之主張與哲學觀，惟若一經變換之休閒需求度的高低強度，將會相當直接或間接地衝擊休閒組織與休閒活動之跟隨轉換。雖然轉換受到時間與空間、價值觀與哲學觀等之影響，顯然其轉換構想乃對其休閒需求的思維替換具有相當之關鍵影響力（如圖12-7所示）。

由於休閒市場供需雙方往往受到休閒需求思維替換之影響，發生休閒組織／活動無法滿足休閒市場／顧客之需求，而此一不滿足需求或供給不適宜的需求給其顧客時，休閒組織／活動為能掌握住

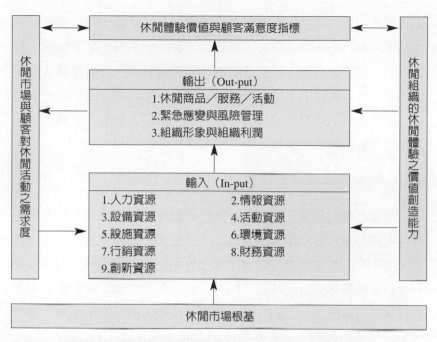

圖12-6　創造休閒體驗價值與顧客滿意度之關鍵要素

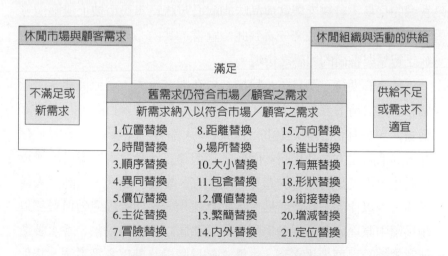

圖12-7　休閒需求思維之替換構想

顧客因而創造的其供給不敷需求之新的需求或供給，以為滿足顧客之需求，並將不合宜之需求因素排除。如此的新需求將予以納入符合市場／顧客之需求，其創造的新休閒體驗將能充分供應顧客之需求，並且可以將休閒市場的市場高度經由休閒組織／活動的研究發展、設計規劃與服務作業技術等要素，予以創造出來，以為供應休閒市場與服務顧客，進而達成高的顧客滿意度。

（三）顧客需求期待之模組化

無論怎樣的顧客，在其進行實際體驗休閒服務之前，均會做某種程度的想像，當然顧客的想像往往是要求休閒服務品質之水準方面，其所有的需求與期望均會在其預先的想像之中構築，不管其進行參與或體驗休閒活動時是否能符合其原先的想像，大都數的顧客對於休閒組織所進行之顧客滿意度調查或顧客溝通時，通常不會發表公正無私的觀點（也許偏向好的一面，也許偏向不好的一面）。所以對於顧客的期待不宜膨脹，也不宜降低，因為如此均會有後遺症，諸如某民宿業者在廣告文宣或導覽上說：「某某民宿乃藝術與智慧的化身，若缺乏觀賞與品味的耐心，將為本民宿披上無藝術無智慧之可能。」若顧客一看到此一宣言，其內心立即湧上其平素的缺乏智慧與藝術的惶恐之情境。

顧客的期待，乃是防止目標／潛在顧客流失，避免為顧客所厭惡和唾棄之情形發生之方法，因為顧客大都數是盲目的，其在決定購買／參與休閒組織之休閒活動時，大都會有不安的風險因子存在。其消除之方法乃是將休閒商品／服務／活動之內容盡可能予以具體化，也就是將顧客的感覺透過文宣、導覽、簡介、電話與人員說明，予以休閒服務或商品、活動具體化、諸如騎馬運動俱樂部以馳馬躍中原之意象、手機為塑造無遠弗屆之登高峰景象、香水製造情意綿綿表現萬人迷之姿、生態之旅以鷹揚八卦為名等手法，將休閒活動之內容予以具體化，把服務如何兌現做一具體的交代，以減少顧客消費前、消費時與消費後之疑慮。

　　當然休閒組織／活動若能經由公眾關係宣導或媒體傳播其休閒理念、主張與哲學，則對於目前之顧客與未來潛在的顧客將會是一種保證，而給予顧客安全感、自信心與自尊心。經由服務行為之進行則為另一模式的溝通，因為溝通乃將服務介紹給顧客，以建立顧客之信心與信賴感，方能接受休閒組織所提供之休閒活動的服務。

　　策略管理不是裝滿妙計的錦囊，也不是技巧的集合，而是分析性思考，並致力把資源化為行動。但計畫不只是量化的議題，對於那些無法量化的問題，通常是策略管理中最重要的。

二、顧客需求問題解決的決策計畫

　　休閒組織／活動規劃者對於顧客的參與計畫之瞭解，與開放給予顧客參與有關其休閒需求與期望的納入活動方案之規劃設計要素之中，其目的乃在於掌握住顧客的消費／參與活動決策過程（如圖12-8所示）。由圖12-8顧客消費／參與活動的決策模型之中，我們瞭解到顧客的消費／參與活動的決策，乃包含有情感與認知的所有層面（例如：從其記憶／過去經驗中喚醒的知識、意義、信念與主張，以及在此一解釋或參與的休閒市場環境之中的新資訊之注意與理解的過程。事實上，顧客的消費／參與活動決策的整合過程乃是其參與決策的關鍵過程，而這個整合過程在基本上乃是顧客／參與者經由兩個或以上的替代行為（alternative behaviour），而從其中選擇出一個符合其需求與期望的活動方案之過程，而此一選擇的行為意圖也可稱之為其消費／參與活動之決策計畫。

（一）決策就是將問題解決

　　休閒活動參與者／顧客在參與任何一項休閒活動時，大都會設定有他們想要達成或滿足的目標，因此我們將顧客的休閒參與決策過程當作是為一項問題的解決過程，而這裡所謂的問題乃指的是顧客的休閒需求與期望，以及休閒的主張／哲學。這些問題解決基本

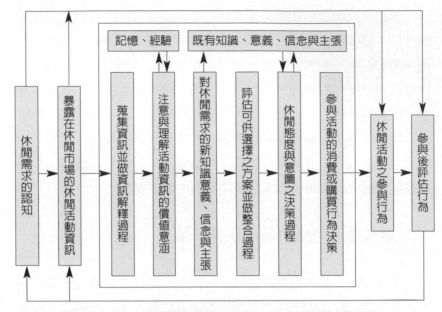

記憶、經驗　　既有知識、意義、信念與主張

休閒需求的認知　→　暴露在休閒市場的休閒活動資訊　→　蒐集資訊並做資訊解釋過程　→　注意與理解活動資訊的價值意涵　→　對休閒需求的新知識意義、信念與主張　→　評估可供選擇之方案並做整合過程　→　休閒態度與意圖之決策過程　→　參與活動的消費或購買行為決策　→　休閒活動之參與行為　→　參與後評估行為

圖12-8　休閒活動參與者的購買／參與活動行為過程

上乃是休閒活動的環境因素、認知與情感過程，以及其參與活動的決策行爲之間交互作用的過程，這個過程在**圖12-9**之中即有所說明，在**圖12-9**中明白的告訴我們有關休閒參與者的問題解決模型大致上分爲五個階段：認識需要、蒐集活動資訊、評估可供選擇的活動方案、參與活動的決策，及參與之後的體驗價值評估行爲（如**圖12-9**所示）。

（二）問題解決的要素

休閒參與者的決策特點有哪些？決策過程有關要素有哪些？下次參與休閒活動決策有無一套標準來依循？這些問題就是我們討論有關休閒參與／購買的問題要素／過程所在。

1.問題概述

事實上休閒參與者的參與／購買決策，大致上乃指的是「從兩個或以上的可供選擇的參與／購買休閒活動方案之中，找出並做出

認識需求、問題確認	察覺或感受到參與休閒活動的需要,同時基於以往參與的經驗而對休閒市場中的各項活動方案的疑惑,及理想與實際參與休閒體驗的差異性之困惑。
蒐集資訊及活動方案	從休閒市場中,及以往的參與經驗與對各休閒組織的形象認知之中找出其以往不如預期目標/價值之問題所在,並蒐集休閒市場中的有關活動方案資訊以供他/她們做評估選擇。
評估可供選擇的方案	基於本身的休閒主張與哲學及休閒組織/活動的品牌形象來評估選擇符合其需求與期望的活動方案,之後以其本身的智識、興趣、經驗與技能來決定其想參與的活動方案。
參與活動的購買決策	選定活動方案之後,設立自己的休閒體驗目標及決定選擇某一項活動方案,而決定之後即付諸行動進行該項活動方案的休閒體驗。
參與後體驗價值評估	在休閒參與/體驗之後,針對其參與的體驗目標及其參與後的感受、感覺與認知之價值做比較,以評量出其休閒體驗價值是否滿足,同時做為下次參與活動的評估標準。

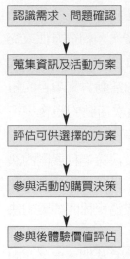

圖12-9　休閒參與者的問題解決過程

選擇的一項過程」,也就是休閒活動參與者要在:(1)要不要參與某類型休閒活動?(2)到底要選擇哪一個休閒組織與其的哪一個活動方案?(3)參與休閒活動之預算經費與時間是多少?另外休閒參與者也應針對其休閒需求/問題的各個層面加以解釋或表達:(1)最終的休閒目標;(2)總的休閒目標乃是由好些個休閒子目標所構成;(3)有關的活動方案之智識、經驗、內容、價值與技能;(4)應該運用如何蒐集、評估與整合這個參與休閒活動的知識,以為確定選擇哪一個活動方案。

　　一般來說,休閒參與者/顧客的問題決策與參與決策有如下幾個方法:

　　(1)依據休閒參與者的購買/參與活動決策的不同決策類型可分為:A.要不要購買/參與某種活動方案的基礎決策;B.依據參與活動的體驗價值與目的做決策(例如:為什麼要參與某個活動方案?是為了符合/滿足自己的休閒主張或朋友已進行了參與選擇而和朋友一起參與?或是可藉此而炫耀自己的品味?……等);C.以

某項活動方案之休閒組織的品牌認知／形象而選擇；D.以參與的通路或交通的便利爲依據（例如：參與報名、繳費、預約很方便或交通方便……等）；E.以活動的起訖時間做決策（例如：休閒與時間吻合、定期參與休閒之計畫……等）；F.參與的活動方案項目的組合做決策（例如：一日遊、二日遊、主活動與次活動的組合……等）；G.由於廣告與媒體公衆報導而參與……等。

（2）依據參與活動決策所需要的資訊多寡及決策過程展開的決策類型可分爲：A.以大量休閒活動資訊的蒐集來做爲參與活動的決策；B.針對有限的備選活動方案做決策；C.依據過程休閒經驗的決策行爲。

問題解決的選擇方案（choice alternative）乃是休閒參與者在確認需要與問題解決過程中的決策行爲，選擇方案之過程乃將其在參與活動決策時所需考量的休閒活動方案之類型、活動內容、活動與休閒組織的品牌形象……等項目列入。而且活動參與者在選擇諸多活動方案時的評估標準也是各式各樣的：（1）有些選擇乃是採取較正面的與其想要參與休閒的目標，以及在感受上、感覺上與感動上有所回應爲其評量依據；（2）有些選擇則以價格爲依據；（3）更有些選擇採取負面的評量因素，如：本身或其友人曾有令人不愉快的結果、媒體曾有過的負面報導、想要避免的知覺風險……等。所以活動規劃者就要瞭解其潛在或既有顧客的休閒需求，採取服務品質的保證方案，以降低其參與活動的負面選擇標準或知覺風險，以及更爲提升其正面選擇標準的回應。

2.整合參與決策的具體過程

我們已討論過參與活動的決策過程，實際上就是在諸多備選方案中選出其參與活動的決策過程，在此一問題解決的過程中，整合過程的基本任務有二：其一爲選擇標準以用來選擇與評估有關的選擇方案；其二爲做出決策選擇出決定參與的方案來。基於上述的討論，我們在此提出三個整合過程（integration process），以作爲評估與選擇問題解決的過程：

（1）補償性決策過程

這個決策過程，乃是基於負面評分的選擇標準，可以被正面評分的選擇標準來補償。也就是針對休閒活動參與者所要求的活動方案所必備的屬性，然後分別計算出各個備選方案在此等屬性上的加權平均分數或總分數，形成各個選擇方案的整體評估，然後針對得分最高者列為其選擇的活動方案。所謂的補償乃在於某個活動方案可能在某個屬性上是積極評估（較高的得分），與在另一個屬性上的消極評估（較低的得分）相互補償或互補，因此各個選擇方案均有各自的優勢屬性與劣勢屬性，惟得分最高的選擇方案乃因其優勢屬性上得到較高的評估分數，恰可以補償其在劣勢屬性上的較低評估分數。

（2）非補償性決策過程

這個決策過程與補償性決策過程正好相反，也就是不針對備選方案的優勢與劣勢屬性評估得分做相互補償，而是要求決策者將那些在其中一項屬性上達不到標準的備選方案予以剔除掉，縱使其所具有的優勢屬性項目相當多，也不能補償其在某項屬性的劣勢，這樣子的決策過程就是非補償性決策過程。一般來說，此一決策過程約可再分為四種決策原則：A.連結（各個選擇方案均有其最低的可接受標準，各個方案的選擇標準都應等於或超過其最低可接受標準，方才接受該一選擇方案）；B.分離（各個選擇方案均有其可接受的水準，某個活動方案之所以被接受，乃在於其屬性評估得分最少有一個標準超過此一可接受水準）；C.逐次比較（將選擇方案的選擇標準由最重要到最不重要的評估標準得分依序排列，以得分最高的為其選擇的最佳方案，惟若最重要的選擇標準得分相同時，則以次要的標準做選擇，依此類推）；D.逐次刪除（訂立最低選擇標準得分為刪除水準，找出一個選擇標準以刪所有低於此刪除標準的方案，持續進行下去直到某個留下來的方案，即為其最佳活動方案。

（3）綜合性決策過程

也就是在進行休閒參與決策時，依前述兩種決策過程同時予以運用，在不同的決策階段做不同的決策方法，此一決策過程乃爲適應環境之需求而做不同的選擇。例如：某個人要爲其父親在2005年辦理一個父親節的餐宴，由於其父親不喜歡沒有吸煙室的餐廳，所以他會拒絕所有沒有設置吸煙區的餐廳（非補償性決策策略），然後在他的考量之中大約只剩五家餐廳可供他選擇，接著他以價格、多樣菜色、氣氛、安靜等選擇標準來進行補償策略的決策評估。

3.決策計畫

在上述的問題解決過程裡，活動的參與者歷經活動的選擇方案之確認、評估與方案選擇之後，應該會產生一個或多個的行爲意圖所組成的決策計畫（decision plan）。所呈現出來的決策計畫並不盡然只有一個，因爲會受到計畫本身的特殊性與複雜性影響，而有不同的計畫被呈現出來，例如：某個人想要參與一項營隊活動時，在參與決策行爲之後的決策計畫就有許多種：（1）在他已確定要參加救國團所舉辦的營隊活動時，他只要想選擇要參加哪一個梯次或哪個地方的營隊活動即可；（2）在他尙未有高度確定狀況下，則他會選擇救國團舉辦的哪個營隊活動，或是金車文教基金會舉辦的營隊活動，或是其學校社團所辦理的營隊活動；（3）或是他選擇了救國團辦理的營隊活動，但是已經報名額滿，所以他決定參加金車文教基金會所辦理的營隊活動……等。而此等決策計畫有時候就會出現不可預期的額外選擇方案，或改變其對選擇標準的信念，而修正其決策計畫，例如：當他看到佛光山也在辦理營隊活動的訊息時，他就決定參與佛光山的營隊活動，而不參加救國團、金車文教基金會與其學校社團辦理的營隊活動。

（三）問題解決的影響因素

休閒活動參與者在休閒活動參與決策之問題解決過程中，也會受到：1.休閒參與者／顧客的休閒體驗目標的影響；2.他們對選擇方案與選擇標準的知識，以及使用這些知識的啓發；3.他們參與／

涉入的程度；及4.環境的影響。

1.休閒體驗目標的影響

休閒參與者／顧客的參與休閒活動目標會影響到其不同的問題解決過程：（1）參與者／顧客若是將其參與活動的目標放在獲取最大的滿足或最正面的結果，那麼他們就要用最大的努力去蒐尋可能的最佳活動方案，例如：想在最豪華的餐廳用餐，其目的乃是要獲取生理與心理層次的最大滿足；（2）若他們只是為了避免發生不滿意的結果，那麼他們會將「預防」放在其參與活動的最終目標，此時他們的問題解決過程自然放在預防的需求蒐尋與決策上，例如：參與休閒活動乃在於運動以防止疾病纏身之目的，則可選擇太極拳、瑜伽、散步……等類的活動；（3）若他們選擇參與旅遊觀光的基本動機，乃在於必須旅遊品質好、服務好而且價格不貴，則其參與旅遊觀光的最終目標乃在解決價格與品質的衝突問題；（4）若他們選擇參與志工服務活動的基本動機，乃在於避開他人對其從事污染行業的指指點點，那麼他們的參與志工服務的最終目標乃在於逃避他人的攻擊與批判；（5）若他們因為是新婚夫妻，而想要藉由運動來維持兩人的甜蜜夫妻生活，因而選擇了最便宜最不用耗費體力的散步來進行，則其最終的活動目標乃在於維持夫妻甜蜜生活又可健身。

所以活動規劃者要對於其顧客的參與休閒動機與目標有所瞭解，並且嘗試開發／創新出某些行銷策略、商品／服務／活動的設計規劃策略，以為影響顧客的上述抽象的最終目標，當然若是可以由活動設計與規劃策略及行銷策略來著手，將活動類型與屬性能夠和顧客的參與最終目標結合起來，則顧客滿意之目標乃是可以達成的。

2.顧客的方案選擇與選擇標準知識之影響

若是顧客由於未具有方案選擇與選擇標準設立，以及使用這些知識的啟發之目標層級，則他們的決策過程可能會經由試誤或嘗試犯錯的方法，去找尋其參與休閒的目標層，也就是他們有點類似

「閒逛」的方式去找尋出令他們滿足的最終目標。所以活動規劃者也應考量到此一層級的顧客的需求與期望，及問題解決的最終目標的誘導與喚醒，以協助他們進行相關的決策計畫，而且活動規劃者必須不斷的發掘出各種顧客族群的不同目標、需求、期望與價值，如此才能協助其顧客建立有效的決策計畫。

3.顧客的參與／涉入程度之影響

顧客參與活動的問題解決過程，往往會受到其以往參與休閒活動的體驗經驗與知識，以及其對休閒活動或參與決策過程的涉入程度的影響。顧客的參與活動之目標，以及選擇方案、選擇標準與其啓發（已於上述有所討論），本就具有相當強大的顧客對參與活動決策計畫之影響能力，而顧客對於活動規劃設計之決策參與／涉入程度，不可否認的也會有相當的影響能力（本書在本章前面章節已有所討論，故不再說明）。

4.活動環境的影響

活動環境因素也會影響到活動參與者／顧客的決策，因爲休閒活動的環境往往會干擾或中斷正在進行的問題解決過程，其影響的環境約有五種：（1）在環境之中出現了非預期的資訊或和既有的知識結構不協調時，會影響活動參與者之決策過程，而重新確認新的最終目標。例如：你想到某個主題遊樂園參加體能測驗之活動，結果因爲某個場地受到海棠颱風影響而暫時關閉，這個時候你就會改變你的參與活動之決策，而改做其他活動的參與。（2）在環境之中出現的明顯環境刺激也會影響到活動參與者的問題解決過程。例如：當你到台北101的電腦賣場想要購一套桌上型電腦，以作爲克服家裡因小孩放暑假返家以至電腦不能同時兩人一起使用電腦之窘境時，結果當你一到台北101電腦拍賣場時，因看到筆記型電腦的促銷活動正如火如荼地進行，因而干擾了你的問題解決過程，並將你的決策計畫改爲購買筆記型電腦，因爲你這個時候已將你來此的目標與你的職業上也需求一部筆記型電腦結合，所以你的決策計畫也就改變了。（3）在環境之中出現的情感狀況的改變，也會干

擾到你的參與活動之決策計畫。例如：在你參與一項露營的活動中，突然看到在旁邊做團康活動隊伍裡有一位帥哥（是你夢中的白馬王子型男子），於是你就想辦法中途插入對方的活動隊伍之中，找機會接近你的白馬王子，因而你就從露營活動轉到團康活動之決策計畫了。（4）在活動參與決策過程之中出現目標衝突時，也會干擾到決策計畫的問題解決過程。例如：當你想參加喜馬拉雅山聖母峰登山，但是你的參與目標是「只求參與而不求登峰成功」，然而你的隊友卻是抱著「非成功登峰」不可之目標時，那個時候除非你能說服你的隊友接受你的目標，否則你就只好以隊友的目標為最終目標了。（5）活動環境中的干擾影響力乃取決於如何去解釋這一個干擾事件，若你認為必須為這個干擾問題尋求解決的方案選擇時，這個干擾就會產生出新的最終目標與新的問題解決過程。例如：你本來想參與馬拉松賽，但是你的男朋友卻要求你陪他去拜訪未來的公婆，這個時候你的參與馬拉松的活動決策就會被干擾，而且是很強烈的干擾；那麼你就面臨了問題決策過程與決策計畫是否來個大改變的苦悶了，你不想放棄參加馬拉松時，你就有可能會失掉這個男友，反之選擇與男友去拜見未來公婆時，只有放棄馬拉松賽了！

◀◀ 工藝技能競賽活動

想不想用你的耐心及細心，組合加工出一把精緻細膩、物超所值、自己親手打造的鎖。最優質的工藝家，教導你認識各種不同的鎖、鎖的特性及製作，藉由這些課程你將親近鎖、喜愛鎖、瞭解鎖，還可帶著一副DIY鎖回家。靈巧的動作，純熟的技術，不論是傳統的手工巧藝或先進的工業技術，在競賽場上可以見到自己如何展現一流的技藝水準，建立自信，學習一技之長與貢獻社會。

照片來源：牛屎崎鄉土文史促進協會
洪金平

Easy Leisure

一、　探索休閒商品服務活動與休閒活動計畫之發展

二、　釐清暢銷休閒商品定義與活動計畫主要內容

三、　瞭解休閒商品暢銷計畫與活動計畫專案管理方案

四、　認知發展休閒商品服務與活動計畫的主要內容

五、　學習暢銷休閒商品計畫與活動計畫編製建立程序

六、　界定感動的休閒服務管理計畫與活動計畫專案管理方案

七、　提供休閒服務作業程序與活動計畫策略管理程序

▲ 英文研習營活動

全方位外語學習環境，著眼於英文文法學習技巧、英文閱讀學習技巧，英文寫作學習技巧、及各項英文學習競賽活動，以建立學生能夠積極參與快樂的英語學習環境。

照片來源：王香詅

　　在前面章節所談到的活動方案設計與規劃過程之後，休閒組織與活動規劃者就要考量到如何將有關的休閒商品與服務予以加入在活動方案之中，如此完整的規劃設計才是一套完整的休閒活動之設計與規劃過程，因爲唯有以嶄新的活動設計規劃理念與提供活動參與者／顧客的一次購足式」的體驗機會，才能滿足現今顧客的休閒需求與期望。同樣地，休閒組織／活動規劃者若無法以完整的包套服務提供給顧客進行參與／購買／消費的話，勢必也無法爲其休閒組織創造出永續經營的利基。若只有能力提供活動方案給顧客參與體驗、卻無法提供顧客在參與活動的「育、樂」需求之餘所衍生的「食、衣、住、行」需求之滿足，勢必無法滿足顧客的完整休閒需求。當然對於休閒組織而言，更會是無法將其活動投資成本予以回收的致命傷，因爲不論是公營機構或是非營利組織所提供的休閒活動，也無不企盼能回收活動本身所投資的成本，甚至於要能夠因活動的提供而創造出利潤；何況是以營利爲目標的休閒組織，當然是更期望以休閒活動爲其組織、員工與股東創造經營利益，所以本書以爲休閒活動必須併合休閒商品／服務／活動，方能成爲完整的休閒活動。

第一節　發展休閒活動與商品服務

　　依據Crompton、Reid和Uysal（1987: 22）指出：「所謂的休閒服務產業乃指的是：以提供顧客在休閒體驗時，所需要之事物作爲其組織的經營主要目標者」。此處所謂的顧客所需要之事物，一般來說應該包括「食、衣、住、行、育、樂」等各層次的商品／服務／活動之滿足，也就是必須將休閒活動視之爲商品、服務與活動的綜合定義，所以活動規劃者不僅需要規劃活動方案，更要將休閒活動的商品與服務一併予以發展出來，也就是休閒商品的設計開發、生產製造與市場行銷事物，以及規劃設計與推展行銷過程之服務作

第十二章　發展商品服務與活動計畫

397

業活動，將是和活動方案一併需要予以深入考量的關鍵議題，所以現代的休閒組織與活動規劃者必須在推展休閒活動時，除了關注到休閒的社會意義與功能之外，尚必須關注到其組織與活動所具有的潛在利益，否則其組織推展的任何類型活動勢必會夭折掉，甚至會導致該組織的提早退出休閒產業之厄運。

一、暢銷的休閒商品企劃

休閒產業乃是屬於服務業的範疇，一般來說其產業的製造概念較為模糊，甚至於可說沒有製造的概念，所以休閒商品在基本上比較不具有工業產業的所謂產品的意涵，而是具有服務與活動的意涵，所以本書一直在說明休閒商品或休閒活動的定義乃是商品／服務／活動之意涵也於此。惟在此知識經濟時代的休閒產業，基本上乃是一個完整的休閒活動的設計規劃與提供者，所以本書在此章節之中增加發展休閒活動的商品服務之介紹，原因也在於此。

（一）商品企劃

基本上商品企劃乃是為使其休閒活動得以順利上市行銷為目的，商品企劃乃是發掘顧客／活動參與者的需求與期望，並思考實現其組織與活動規劃者之行銷目的，藉由休閒活動的處所、設施、設備與活動的辦理，而將其商品構想予以推出上市的一系列計畫、管理、督導與績效評估之活動，以為建立商品化的橋梁。

1.商品知識層級

任何一位活動參與者／顧客均是各自不同的商品知識層級（levels of product knowledge），他們基於其各自所認知的商品知識層級，而對其所採取活動參與的決策有所不同的決定，惟若對於其在參與活動過程中將其商品概念予以組合，也就是其商品知識層級的形成。一般來說，商品知識層級應該涵蓋有（1）商品的類別；（2）商品的形式；（3）商品的品牌；（4）商品的型號／特徵，及

（5）商品的價值等有關的商品知識。休閒組織／活動規劃者就必須對其目標顧客／活動參與者在商品知識層級的認知有所瞭解，例如：活動參與者／顧客到休閒活動處參與活動或消費／購買的商品類別（例如：在購物中心購買健康美麗商品、度假俱樂部住宿休息、休閒農場體驗農村種茶活動……等）、商品形式（例如：在購物中心參與瘦身課程、電影城看電影、主題遊樂園觀賞主檔秀……等）、商品品牌（例如：在購物中心參與亞力山大健康俱樂部的瘦身課程、環球影城觀賞○○七影集、主題遊樂園觀賞俄羅斯舞蹈表演……等）、商品型號／特徵（例如：在購物中心亞力山大俱樂部購買一百小時瘦身課程、在度假俱樂部購買一年二十四天的分時度假權利、在休閒農場參與野炊焢地瓜活動……等）、（6）商品價值（例如：在五星級觀光旅館住宿一夜、在植物染工作坊參加兩小時五百元的DIY課程活動、在麗晶酒店參與三小時一萬元的美國策略專家面對面研討會……等）。所以休閒組織／活動規劃者必須瞭解到目標顧客的商品知識層級認知，以為規劃符合其認知之商品供應在其休閒活動之中。

2.活動參與者／顧客的商品知識

一般來說，活動參與者／顧客大都會具有三種商品知識：（1）商品的屬性特徵；（2）參與活動或購買／消費某種商品之後的感覺、價值與效益；（3）能協助活動參與者／顧客滿足或達到預期之效益、目標與價值等方面的商品知識，所以休閒組織／活動規劃者也就必須深入瞭解活動參與者／顧客在此三方面的知識層級，如此才能規劃出符合顧客認知的有效行銷執行策略。

（1）休閒活動／商品乃是屬性與特徵的組合

這方面可在活動參與者參與休閒活動時，對於休閒活動／商品的屬性具體性知識（例如：溫泉是冷泉或熱泉、雲霄飛車是三百六十度旋轉等）或是抽象性／無形的知識（例如：溫泉池是否有防針孔設施、雲霄飛車設施保養維修是否依SOP來進行並SIP來查驗？等），當然也包括有顧客／活動參與者對每一個屬性特徵之情感評

估（例如：我不敢在旁人面前寬衣解帶、我有懼高症或心臟無力症等）在內。由於此些休閒活動／商品的屬性與特徵，對於活動參與者／顧客而言是影響其購買／參與休閒之決策的重要商品知識層級，所以行銷人員與商品企劃人員必須換個角度，以顧客／活動參與者之角度與立場，來進行其商品知識層級的組合行動。

（2）休閒活動／商品乃是感覺、價值與效益的組合

活動參與者／顧客在決定購買或參與休閒活動之後，其所發展出來的體驗（例如：感覺、價值與效益）結果將會形成其社會結果（social consequences）（例如：參與後成為他人羨慕或敬佩、讚賞、模仿……之對象）與功能結果（functional consequences）（例如：參與後壓力鬆弛、健康、活力、歡娛等效果），而此社會心理結果與功能結果可能會因參與使用後發生正面或負面之結果，此為活動參與者之可能利益／價值或潛在風險。在活動參與者／顧客進行其購買參與決策時，會考量其正面與負面之資訊，來作為決策時之利益或風險的選擇，一般而言，休閒參與者較不會冒險參與高風險的休閒活動／商品，而此點正是行銷人員與商品企劃人員應該努力管理活動參與者／顧客之潛在風險與負面結果的重要關鍵所在。

（3）休閒活動／商品乃是滿足活動參與者之效益、目標與價值

參與休閒活動之後的結果往往會和活動參與者／顧客之感情相連結，滿足的休閒體驗會引起休閒參與者之正向情感發展（例如：歡欣、愉悅、滿意、感動、快樂、幸福、活動等），而不能滿足的休閒體驗會引發負向情感反應（例如：失望、生氣、憤怒、挫折、悲情、不滿意等）。所以活動參與者／顧客的商品知識層級中的個人體驗價值，對於其再度消費或決定參與休閒活動的經驗乃是相當深刻的，而休閒組織與其休閒活動／商品之企劃則為吸引更多的購買／參與之決策，休閒組織之行銷人員與商品企劃人員更要瞭解參與其商品／活動者之體驗價值趨向，以為提升參與者／顧客之參與／購買決策。

3.商品企劃時應考量參與者／消費者之涉入程度

　　休閒活動／商品在某些參與者／顧客之特定情境下，可能會有相當濃厚的動機來維護其認同之休閒活動／商品，甚至會嚴重向休閒組織抗議或關切，而此種乃是所謂的消費者之涉入（involvement）行為，涉入程度高低端視休閒活動／商品與某些活動參與者／顧客之高低關係，兩者呈正比關係。一般而言，對某品牌或商品之涉入可涵蓋到其對商品的認知與情感知覺層面，而此動機正是左右購買／參與之決策，所以行銷人員與商品企劃人員在進行商品企劃時，宜考量參與者／顧客之涉入程度高低，惟若環境改變時，此涉入的感覺也會消失，一直到另一個時空背景下，可能再度出現消費者之感覺涉入。此方面例子以實體商品較常出現，諸如：1985年可口可樂改變已用三百九十年的配方，引起美國消費者激烈憤怒要求可口可樂把舊配方還給他們，因而使可口可樂付出相當大的代價來學習消費者涉入；量販產業萬客隆為吸引社區居民前來消費因而改變其會員制，致使企業／組織之顧客流失，其於2003年撤出台灣，可說是成也會員制敗也會員制。

（二）商品化計畫

　　商品化計畫（Merchandising; MD）依據美國管理學會的定義：「實現作業之行銷目的，而以最適切的場所、最合適的時間、最適合的數量與最合理的價格，行銷特定之商品或服務的計畫與督導活動。」

　　休閒產業最基本的立足點乃在於滿足活動參與者／顧客的需求與期望，而顧客對於休閒商品／服務／活動的期待不外乎如下幾點：（1）方便活動參與者之期待；（2）休閒場所給人良好溫馨而具有人性、尊重與自我成長的氣氛之期待；（3）休閒組織服務人員給人舒適、自由、自在、愉悅與尊嚴的感覺之期待；（4）休閒商品予以方便參與、購買、接受與消費之期待；（5）休閒活動給予合理、適宜或價值超越價格之期待；（6）休閒體驗價值與效益

之期待；（7）休閒資訊與情報提供之期待。休閒組織應針對上述幾個期待時時加以自我檢討與查驗，其所提供之商品／服務／活動是否已能滿足參與者／顧客的需求與期望？若有所不符合時應極力改進，以求符合參與者／顧客之要求與期待。

1.新時代的商品化計畫之意義

在二十一世紀的新時代中，活動參與者講究休閒體驗之價值與效益，而有人稱為「休閒者MD」，其意義乃指：「休閒者為實現其參與休閒體驗價值的休閒商品／服務／活動之場所、設施、設備、價格、商品、服務與活動所構成的休閒組合。」此乃表示休閒組織要如何蒐集符合活動參與者／顧客需求與期望的休閒商品／服務／活動，經由策略性整合規劃休閒組織有關之人力資源、服務作業、市場行銷、研發創新、財務資金、資訊通信與時間運用等方面資源，以為呈現與提供給活動參與者／顧客最有價值與效益之休閒體驗等活動，乃稱之為休閒商品化計畫。

2.商品化計畫的具體實施策略與活動

休閒組織為達成實踐其組織願景、使命與目標，並為追求符合活動參與者／顧客之需求與期望，休閒組織必須將其組織所能提供之休閒商品／服務／活動進行市場競爭優勢機會分析、活動方案、設計、試銷，以測試顧客回饋與反應意見、活動方案之計畫、管理與控制，也就是將休閒活動方案予以商品化計畫。

休閒組織／活動之呈現給活動參與者的商品／服務／活動，最主要的乃是販售其活動、服務或商品的體驗價值與效益，所以休閒產業之商品化計畫乃是讓活動參與者／顧客能夠享受其參與休閒時的感性、感受、感覺與感動的體驗。休閒產業要能夠發展商品化計畫，乃須朝向如下幾個策略與活動予以具體實施：（1）目標顧客之設定與潛在顧客之開發；（2）休閒場所、地點與設施之選擇與規劃策略；（3）活動方案之設計與設備之開發；（4）活動場地的設計與活動流程規劃設計；（5）解說、導覽、參與作業標準程序之規劃；（6）休閒商品／服務／活動之方案開發；（7）休閒之活

動方案組合構成；（8）參與／消費／購買／接受休閒活動方案之價格策略；（9）服務作業管理程序制定與服務人員訓練；（10）參與者／顧客參與流程系統規劃；（11）商品化業務活動規劃；（12）販售／展示／參與休閒活動之管理；（13）支援性服務之提供；（14）創造參與者／顧客再度參與消費之氣氛與促進活動；（15）提供緊急應變計畫與風險管理對策；（16）其他相關之販售／參與／消費／購買／接受等各項作業之進行；（17）售後服務與成效檢討改進活動。此些商品化計畫實施之具體事項，其目的乃在於符合參與者／顧客之基本期待，以達成活動參與者／顧客前來參與活動的高顧客滿意度。

3.商品化計畫體系

休閒商品／服務／活動之商品化計畫可予以有系統的整理成一個體系（如**圖13-1**所示），而此一體系中較為重要且須為休閒組織關注之焦點如下：

（1）商品化計畫之擬定：舉凡休閒商品／服務／活動之行銷計畫、市場動向分析、需求預測、參與人數預測、競爭分析、現況分析、目標市場分析、商品／服務／活動行銷戰術與戰略等。

（2）商品組合與構成：休閒商品／服務／活動之組合策略與分類、品質水準、品牌定位等。

（3）設備設施之規劃與管理：休閒活動使用的設施與設備之選擇與施工、景觀設計、附屬設備之規劃與施工、安全措施之訂定等。

（4）服務作業管理程序：參與休閒者參與休閒活動之作業管理（始自入場前、入場參與休閒活動到離場後之服務為止）程序之擬定與訓練所有員工。

（5）價格策略：定價策略、價格政策與調整變動政策等。

（6）場地、場所規劃與管理：休閒場所與場地之動線、活動空間、有形實體物品之配置與陳列、入口與出口設計、停車

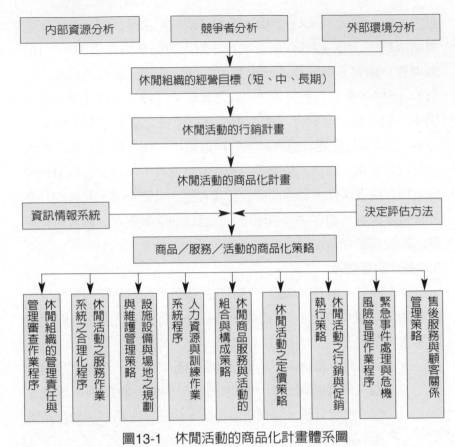

圖13-1　休閒活動的商品化計畫體系圖

場規劃等。

（7）組織系統之責任、職權與溝通：休閒組織系統、各部門各人員職責、部門內溝通系統與跨部門溝通系統、授權權限、職務代理人等。

（8）資訊情報系統建置：組織內部資訊情報系統與外部資訊情報系統、顧客資料庫建立與顧客關係管理、POS系統／EOS系統／SCM系統／MIS系統等。

（9）緊急應變與風險管理：緊急意外事故應變、參與人員超負荷應變、入場管理、兒童協尋等。

二、感動的休閒服務管理

一般來說，休閒活動市場中有關的商品／服務／活動之提供給活動參與者／顧客的過程中，會自然而然地發展出活動作業的不同服務，而這些不同的服務乃是左右了該休閒組織與其休閒活動是否能夠滿足顧客／活動參與者之需求與期望的關鍵要素。此等服務大都以如下五種形式呈現出來：1.活動提供過程的服務作業；2.組織及第一線服務工作人員的個人服務；3.活動結束後的後續服務；4.活動參與前的售前服務；5.休閒組織的社會責任與服務承諾傳遞等，此五個方面的服務活動則是可以在不同的地方、場合與活動之中，各以不同的形式來呈現出來。

(一) 活動參與／開放上市前的售前服務

休閒組織／活動規劃者與策略管理者不是只將其服務作業管理系統放在活動參與者／顧客在參與活動時，給予貼心、誠懇、關懷、愉悅與感動的服務品質，就是完美的服務，相對的，在售前與售後的服務乃是一件不可忽視的服務重點。所謂的活動參與／開放上市前的售前服務，大致上乃著重在：1.蒐集活動參與者／顧客參與／購買／消費休閒活動的需求與期望之動機資訊蒐集、整理、分析與鑑別；2.依據活動參與者／顧客的需求與期望修正／規劃設計出符合其要求的休閒活動；3.並據以制定能夠達成符合顧客／活動參與者要求之服務作業流程及其品質標準；4.制定能夠促進潛在的／目標的顧客／活動參與者前來購買／消費／參與的行銷與促銷計畫；5.執行符合組織所規劃設計與顧客／活動參與者的活動方案有關的宣傳、推展與廣告計畫等方面。

上述五個方面的策略規劃與執行，乃是將其休閒組織／活動的規劃設計基礎，予以建構在顧客／活動參與者的休閒主張與休閒哲學基礎之上，並且以能夠符合其感覺、需求、期望、感受與感動的體驗價值與目的，如此的售前服務作業過程將可規劃設計出符合顧

客／活動參與者的參與／購買／消費決策需要，也才能吸引顧客／活動參與者之休閒參與的行動，否則將會無法促使顧客／活動參與者將參與／消費／購買決策付之行動。當然在此時候，也就是表示出休閒組織所規劃設計的商品／服務／活動將會淪爲「孤芳自賞」與乏人問津之地步。所以休閒組織／活動規劃者必須努力於售前服務作業的管理，同時必須將此一過程予以設計一套評估與評核的作業標準（SOP/SIP），以爲在進行售前服務時的執行依據（按：售前服務作業與市場調查、行銷研究應併同進行，故其作業有些相同，特此聲明）。

（二）活動開放後的活動提供過程之服務作業

在休閒商品／服務／活動已經正式上市與開放顧客／活動參與者進行參與／購買／消費之後，即告進入實質的與顧客／活動參與者之交流互動與休閒活動的銷售服務作業過程。在此過程中，本書將以如下幾個面向加以討論：

1.制定休閒活動場所的工作管理規則

在這個面向中，乃是休閒組織／活動規劃者／行銷管理者所必須進行之服務作業管理規劃與執行重點，在此過程中最重要的工作重點爲：（1）制定服務人員（尤其第一線服務人員）的服務作業標準（例如：上班作業標準、制服、禮節與禮儀、面對顧客／活動參與者的工作重點、顧客抱怨及反應事項之處理與回饋準則、設施／設備的利用與引導顧客使用的作業標準、協助顧客解決疑問與困難的作業標準、服務作業現場之用品管理、緊急事件處理與應變作業標準、下班作業標準……等）；（2）設定服務人員及服務主管的基本條件並予以教育訓練（例如：任職要件與訓練方案；敬業精神；活動有關知識、技術、能力與經驗；健康身體與應變能力；服裝儀容與執行服務區域五S的認知；說話技巧與應對禮貌禮儀……等）；（3）建立服務人員及服務主管的應具備知識庫（例如：商品服務）活動資料、顧客抱怨處理流程與技能、組織／活動的概

況、服務作業管理程序與作業標準……等）；（4）銷售／服務顧客的作業標準〔例如：介紹休閒活動、銷售休閒活動、接收門票或費用（含找零）、指導與協助顧客進行活動參與，整理整頓與清潔清掃服務設施設備與環境衛生、送客作業……等〕；（5）服務人員自我管理與自我成長（例如：參與訓練與學習新知識／技能……等）。

2.執行休閒服務作業標準與流程管理

在執行過程中，最重要的乃在於：（1）滿足顧客／活動參與者的活動參與需求，尤其休閒活動乃偏重在無形商品之銷售，唯一能讓顧客／活動參與者滿足的，乃在於使他們獲取幸福、愉悅、感受與感動的滿足，所以說滿足感商機刻正蔓延在休閒產業之中；（2）促使快樂感覺得以傳遞給顧客／活動參與者，讓他們能夠獲取感性與感動的休閒體驗，方能給予顧客／活動參與者滿足與滿意的休閒體驗價值與效益；（3）減少顧客／活動參與者在參與休閒活動時產生的羞恥感與不被關心感，也就是休閒組織／活動規劃者在硬體規劃上，務必考量參與者的年齡別與行動方便性而予以客製化的設計，另外在軟體上的服務作業人員（尤其第一線服務人員）之要求與訓練，使其具有耐心、細心、關心、愛心與貼心的關懷所有的顧客／參與者，並因人而異給予指導與協助，使顧客不分男女老少或行動方便與否，均可有自信地參與／購買／消費有關的休閒活動；（4）構築令人愉悅的氣氛以為催眠顧客快樂地進行活動體驗，不論在聽覺、嗅覺、味覺、視覺與觸覺等各方面，均予以營造出令顧客／活動參與者能夠輕鬆、自由自在、快樂、幸福與愉悅的生理與心理感覺與感受之下，進行互動交流與活動參與、商品購買及服務體驗，而達成其前來參與／購買／消費的休閒價值與目的；（5）執行以顧客觀點的顧客滿意服務作業，以促使顧客／活動參與者在參與／購買／消費之後，在感覺上值得再度前來參與，在活動參與決策上得以促使其再度回流，及在其人際關係網絡上感覺值得推薦其親友與同儕前來參與。

3.策定銷售活動以為創造休閒組織與顧客的效益

所謂的銷售活動大致上有七個方法：（1）銷售休閒活動指導與訓練課程；（2）設施設備的出租與收取租金；（3）場地的出租與收取場地使用費；（4）出售活動參與過程所需的消耗器材（例如：高爾夫球場的高爾夫球或球桿、野外求生訓練場地的個人護具與器材、釣魚場的釣具、魚餌……等）；（5）活動規劃與費用收取（例如：代客規劃大型節慶活動費用、代客規劃戶外活動費用、代客規劃選美競賽活動費用……等）；（6）支援服務人員與收取服務費用（例如：支援／協助兒童康樂活動而收取服務費用、支援／協助節慶活動而收取費用、支援／協助深海潛水之救生員費用……等）；（7）銷售活動補給品及商品（例如：工藝產品、美術圖畫、古物複製品、餐飲美食、住宿休息、交通運輸、服飾配件……等）。

（三）組織及第一線人員的個人服務

1.參與者／顧客需要的個人服務

個人服務（personal services）乃指的是：因為顧客／活動參與者在參與／購買／消費某種休閒活動時，或許是自己沒有經驗、知識、技術、能力與時間等原因，以至於無法自己進行參與某項活動所需的基本準備或某類功能需要，因而需要休閒組織代替顧客／活動參與者準備這些事情，他們才能進行此類活動的參與，否則他／她們就只好放棄參與此類活動。這類的個人服務最常見於：（1）高爾夫球場的桿弟服務（因為打高爾夫球的參與者沒有自備桿弟）；（2）到風景區旅遊觀光者往往不自己攜帶食物與飲料，而採取向風景區的休閒組織（例如：旅舍、民宿、飯店等）預約有關食物與飲料；（3）要到海上進行海上摩托車活動者，大都向業者租用摩托車；（4）租用個人遊艇到海上夜航賞景者，大都要業者將遊艇做一番整理、修補及準備個人需要的物品（例如：酒精飲料、旗幟、餐飲美食、活動場地、活動主持人……等）；（5）登

山時請嚮導帶隊服務（尤其在較為陌生的山岳時最常見）。

2.組織必須提供的個人服務

組織／活動規劃必須為其顧客／活動參與者做好符合顧客需求的服務人員之個人服務，例如：（1）例假節日（尤其連休假期時）的售票服務窗口的增加，以及採取購票動線規劃以方便顧客／參與者購票入場；（2）活動設施設備的專人導覽解說服務，以方便顧客／參與者及早進入狀況，與採行參與哪一項活動的決策；（3）各項活動設施設備的服務人員的服務作業技術訓練與制定一定的品質水準，以為高品質的服務參與者，使其能夠在安全、舒適、快樂的情境下，參與活動及體驗活動價值；（4）培育與訓練專責的顧客抱怨處理與回應的服務人員，以利快速為顧客服務，使其覺得受到尊重與關懷；（5）在活動場地方便與可見之處，提供有關活動簡介與設施設備使用摺頁，方便顧客選擇其參與之活動項目。

3.組織提供顧客自由選購的個人服務

組織／活動規劃者應該找出顧客／活動參與者可能需要的額外服務，以使顧客感受到方便與被關心，並可增加休閒組織的服務收益。例如：（1）在活動場地設置出租加鎖的置物櫃；（2）提供個人需要的特殊服務（例如：健身俱樂部的按摩師、潛水／游泳教練、SPA溫泉提供美容護膚專業服務……等）；（3）提供活動處所可能需要的服務（例如：高爾夫球場的桿弟、網球場的網球拍修護、風景區的拍立得相機或底片……等）。

（四）活動結果後的售後服務

休閒組織／活動規劃者／策略管理者必須為顧客／參與者在參與活動結束之後，進行有關的售後服務之規劃與執行，因為休閒組織乃為追求永續經營的組織，若是無法有效做好售後服務，曾經參與過的顧客很可能會遺忘掉你的存在。而且休閒產業環境競爭相當激烈，同時休閒活動參與者也是相當善變，以至於休閒組織必須為售後服務規劃一套服務作業程序與標準，並且予以落實執行，否則

屢為開發新客源的促銷費用將會吞噬掉休閒組織的經營利潤，甚至於發生虧損與無法經營下去的窘境。

所以休閒組織必須建構售後服務的策略與行動，例如：1.顧客／參與者在參與活動時可能購買商品或參與某項活動（例如：DIY）之成果，往往不方便隨該顧客往下一個活動行程，因而休閒組織可能需要收取費用代客將該商品送到其指定地點，而這個服務往往是透過宅配服務來完成；2.將參與活動之顧客資料予以建檔（可能是其地址或網址、電子信箱）、休閒組織有任何新創意或新休閒活動時一定向其顧客通報，讓其顧客能夠瞭解其休閒活動的最新訊息，方便他們選擇體驗之決策；3.顧客的重要事件日子（例如：生日、結婚紀念日……等）予以建檔，每年定期發出書面賀函或mail祝福其顧客，使其對休閒組織有更深切的認知與感受性；4.在活動參與過程中向休閒組織／服務人員抱怨或建議事項，若在其活動結束前無法及時回應，於完成回應決策時以書面或電話、e-mail通告其顧客瞭解處理進度與結論，使顧客感受到被重視；5.有關休閒組織的重大決策或紀念事件（例如：上市上櫃通過、策略聯盟對象、ISO通過驗證、優惠特價活動……等）及時通告其顧客，讓顧客加深對組織／品牌的瞭解，衍生為組織的忠實顧客。

（五）社會責任與服務承諾之溝通

休閒組織／活動規劃者應該建立的顧客的服務承諾，及善盡社會公民與責任之承諾，而將這些社會責任與服務承諾適時地透過媒體（包括平面媒體、網際網路與無線媒體在內）予以傳遞出去，使其參與過的顧客及未曾前來參與過的顧客，對休閒組織的社會責任與服務承諾有所瞭解，因而將休閒組織的品牌形象與活動資訊得以透過服務的溝通管道，讓所有的利益關係人與目標顧客、潛在顧客，以及社會大眾對休閒組織及其休閒活動有所瞭解，進而成為他們進行活動參與決策時的重要選擇目標。

至於將休閒組織的社會責任與服務承諾，與其顧客進行服務溝

通時應該注意的事件，約有如下幾種：

1. 讓顧客／社會大眾對休閒組織與其休閒活動之特性特色有所瞭解。
2. 讓顧客前來參與／購買／消費休閒活動時，產生事前期望值超過實際獲得體驗價值之落差現象降到最低。
3. 化解顧客前來參與／購買／消費休閒活動時的憂慮、困惑與害怕心理障礙。
4. 將服務承諾與社會責任轉為休閒組織規劃設計休閒活動時的政策與指導原則。
5. 克服顧客／活動參與者和休閒組織／活動規劃者認知誤差之風險。
6. 服務人員（尤其第一線服務人員）乃是提供服務承諾與社會責任，給予顧客／活動參與者驗證的最重要管道與責任人員。
7. 休閒組織／活動規劃者也須將溝通媒介納入管理，此等媒介乃指：代理商、經銷商、捐客、供應商、媒體、廣告文案、摺頁……等。
8. 服務人員與活動規劃者、行銷管理者、經營管理者間的內部溝通管道，乃是絲毫不可疏忽的重要課題，因為良好暢通的內部溝通往往是取得顧客需求與期望之資訊，及落實於活動設計規劃與行銷推展有關活動的最佳管道。

◀◀懷古思前人生活與文化

「風鼓」乃是早年農業生產的重要農具，透過古文物與古工具的認識過程，將可以瞭解到先人的點點滴滴，更可啓發現代人的研究與探討前人生活與文化的價值，以及激發旺盛的追求具有文化性的理想休閒生活方式。

照片來源：黃鏸玉

9.對於社區居民及外部利益關係人（例如：主管機構、保險金融組織、社團組織、民意機關、顧客、供應商等）的溝通，更需要注意關懷與及時回應之服務品質要求。

第二節　活動計畫編製與建立程序

經由前面各章節的研究，我們將會把休閒組織／活動規劃者／策略管理者的策略意圖與休閒活動創意予以形成一份企劃書，而這份活動企劃書顯然的不會是單單經由活動規劃者或策略管理者就可以順利的完成；因為在企劃書編擬的過程中，若是沒有找來相關部門人員共同來討論的話，很可能所擬撰出來的活動計畫會有以偏概全的站在撰寫人員／部門的立場來建立，等到要真正寸諸實施執行時，很有可能會發生礙難推動的窘境。一份可行的活動計畫乃是要經由企劃部門、行銷部門、財務部門、管理部門，以及最重要的執行活動計畫的服務部門與營業部門有關人員，共同研究討論各個作業環節之細節，經由充分的溝通與討論之後，各個有關人員方易於取得共識，屆時在推動該份活動計畫時，方能順順利利的推動與執行。

事實上，不但工商產業需要有其營銷活動計畫，休閒產業也是一樣需要有一份完整可行的活動計畫，而活動計畫就如乙份專案計畫一般，需要具備有專案管理的特質、專案計畫的資源調配、專案之成本規劃與控制、專案管理之技術、專案管理的策略與專案管理的架構等技術能力與認知。簡單的說，休閒活動計畫若是沒有整合休閒組織內部或外部各領域的工作人員或專業來共同參與規劃的話，有可能所規劃出來的活動計畫將會在正式進行活動之發行與推展之際，出現一些必須重新修正的活動設計規劃上的缺陷或盲點。所以休閒組織與活動規劃者在進行活動計畫的編寫時，就必須借助專案管理的技術，邀請相關的部門與人員共同討論與溝通，如此的

概念將會如同建築師在進行工程計畫時，經由其工程藍圖或專案管理技術之PERT/CPM、LOB（Line-of-Balance Chart；LOB平衡線圖）、甘特圖或里程碑排程（milestone scheduling）等技術，則活動規劃者將可和各個相關部門／人員做溝通，而由於這些相關人員的參與，將可使活動計畫更臻於完善與可行。

在經由休閒組織的內部溝通研討之後，活動規劃者大致上已能清楚瞭解到整個休閒活動的設計規劃方向、內容與關鍵要素，這個時候活動規劃者就可以整合各相關部門／人員的意見與創意，進而進行活動計畫的編擬作業。當然在活動計畫的編製過程中，可能會有反覆修正前面已定案的計畫內容，因為在計畫的進行過程中，也需要有多次的反覆運作或體驗過程，如此的不斷重複往返與修正，才能將其活動計畫編製得能夠符合活動計畫的五大目的：1.勾勒出活動方案的具體與明確目標（不論是有形的結果或效益，或是無形的組織形象或知名度）；2.提出明確可供計算的活動時程；3.按照計畫的時程及所需資源編製預算（有的活動計畫甚至會進行獨立的成本預算控制）；4.提供作為組織的既有問題之現況資料與記錄；5.提供活動計畫正式實施執行時所需要的參考資料。

雖然活動規劃者及相關部門／人員已能進行充分與清楚的溝通討論，但是一份可行的活動計畫也要如同前面所說明的進行反覆運作與體驗之過程，才能促使該份活動計畫達成上述的活動計畫五大目的。不論休閒組織／活動規劃者所想要達成的目的是單一的或是多種的，大致上均應考量到活動規劃設計之專案管理的專案生命週期（如圖13-2所示），在專案開始時，有關活動規劃設計團隊之組成與運作默契尚未完全建立，而且各項的資訊資料蒐集尚不是很完整，以及各項資源的配置也未很妥善，所以在活動計畫編製初期的進度乃是較為緩慢的；隨著活動計畫內容的逐項推進，而逐漸步上軌道，所以計畫編製的腳步也轉為加快；但是在接近完成階段則因各相關部門／人員的步調並未能取得一致，所以在後期的協調溝通與互動交流，也就會是一項很重要的工作項目，因而會放慢其計畫

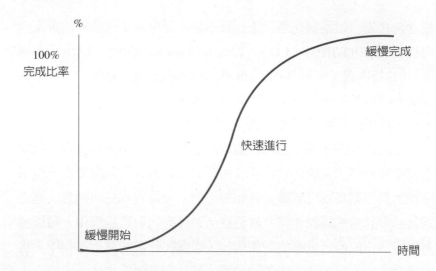

圖13-2　活動計畫之專案生命週期

編製的腳步，以迄於整份計畫的完成。

一、活動計畫的生命週期

　　任何活動計畫已如前面所說，均會出現不斷重複往返的運作與體驗，所以我們應可瞭解到從活動計畫的開始到結束，均應該會有明確的起點與終點，而且在不同的階段裡，其活動的重點也會有所不同。因此我們就引用生命週期的概念，將活動計畫的專案予以劃分為五個階段（如**圖13-3**所示），縱軸表示投入的資源（包括有人員、材料、資金、設備、設施……等），橫軸表示活動在各個階段的時間關係，在**圖13-3**中我們可以發現到各個階段的重點工作項目。

（一）構思階段

　　在這個階段，活動規劃者應該依據其組織的願景、使命與經營目標，並須和其組織的市場／活動定位與定義相聯結，以確認其活動需求與活動之目標，並據此蒐集市場／活動資訊以建構其活動創

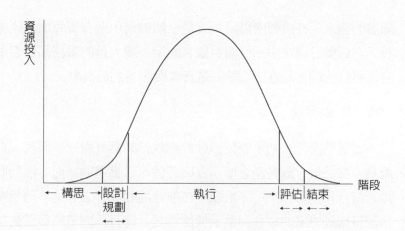

圖13-3　活動計畫的各個階段

意的企劃構想，在此階段，大致上參與人員為休閒組織的經營管理者、策略管理者、行銷管理者、活動規劃者以及相關的主管與幕僚人員。

（二）設計規劃階段

在這個階段，最主要的工作乃在於活動規劃者必須能與活動設計者取得共識與共鳴，以及設立活動類型設計、活動方案規劃、活動計畫（含時程進度、資源投入與預算、控制與稽核系統、人力資源規劃、服務作業管理規劃、環境設施管理規劃、市場促銷規則、緊急應變系統……等），及確定活動體驗價值與其他活動的互動活化整個活動之計畫。在此階段，參與人員為活動規劃者、活動方案內容設計者、行銷管理者，以及相關的主管與幕僚人員。

（三）執行階段

在這個階段，乃是要確實執行活動計畫，控制活動方案中的各個活動項目與內容的商品／服務／活動品質，並且確實做好休閒活動與服務體驗過程的品質，以及快速解決各種問題（包括顧客的申訴抱怨、請求服務援助、緊急事件處理與危機預防……等），回應

顧客的要求。在這個階段可以說是全體動員，所有資源均將陸續地投入在活動計畫之中，而面對顧客的第一線人員的服務品質要求乃是不可打折的，曲線的頂點則是資源與收益的最高點。

（四）評估階段

在這個階段，乃是查證活動計畫執行的落實程度、服務人員的服務作業品質、顧客滿意度調查與評估、活動體驗情形、活動收益是否符合預期目標……等重點。在進行活動計畫之評估，乃是爲評估該份活動方案的經營利益或價值性是否符合休閒組織與活動規劃者之需要與期待，另外也是活動計畫執行過程的全面品質管理（total quality management; TQM）計畫，其目的乃在於取得顧客的高滿意度與再回流／參與的機會。

（五）結束階段

在這個階段，則是由活動規劃者引領活動方案設計人員、服務作業人員與相關人員，進行有關活動體驗價值與績效評估所得之結論，並透過活動規劃者的心象體驗技巧，予以修正有關的活動方案內容，以爲修正往後的活動方案內容，或是試銷之後的正式上市推展活動方案內容做一番影像化模擬，以爲正式上市推展做準備。

所以活動計畫專案管理，乃在於上市推展之前的試銷活動中予以做一番模擬體驗，以測試活動方案內容是否能夠符合顧客的需求與期望。若是能夠符合預期需要與期待，活動規劃者即可正式將活動計畫移轉給市場行銷與服務作業部門，正式上市推展；若有所缺口現象，即應做檢討修正，並將修正後的活動方案內容進一步的進行影像模擬與正式上市推展。

二、活動計畫編製的重要項目

基本上一份完備的活動計畫書，乃是包含了整個活動方案之執

行過程的所有細節（如**表**13-1所示），由於一份活動計畫書有那麼多細節，所以爲求在往後實際執行時能夠有所依循，就應該把活動計畫的各項實施步驟與內容予以清晰地臚列出來。

（一）活動計畫的主要內容（如**表**13-1所示）

表13-1　活動計畫主要內容（舉例）

一、活動的名稱（包括主辦的休閒組織、贊助／協辦的機構在內）
二、活動的目的與目標（例如：休閒組織的願景、使命與休閒主張／哲學）
三、活動的需求、定義與目標
四、活動規劃與執行權責
五、活動的參考／相關文獻資料
六、活動的作業內容與說明
　　（一）活動方案進行服務作業流程圖
　　（二）活動場地設施設備安排
　　（三）活動特殊需求安排
　　（四）無障礙空間及參與活動之協助計畫
　　（五）活動之資源預算與定價策略
　　（六）促銷與宣傳計畫
　　（七）人員配置與教育訓練計畫
　　（八）試銷計畫
　　（九）正式上市行銷推展計畫
　　（十）活動報名或參與／購買計畫
　　（十一）緊急事件應變與處理計畫
　　（十二）經營管理與利益計畫
　　（十三）活動場地整理整頓五S計畫
　　（十四）活動場地設備設施安全管理計畫
　　（十五）活動活化措施計畫
　　（十六）活動之服務品質管理計畫
　　（十七）活動績效評估
　　（十八）活動持續改進計畫
　　（十九）其他（例如：摺頁設計、文宣報導資料、廣告CF文案……等）
七、使用表單或工具

（二）活動計畫的資源調配

　　由於活動計畫的執行在生命週期的各個階段中，各有不同的資源需要，所以活動規劃者必需要能夠整合各項資源，並依計畫的流程予以妥適的分配，以期該項活動計畫能夠在預定的進度裡，以最經濟的成本來完成計畫的階段任務需要。在基本上，活動計畫的資源調配可分為三個層面來探討：

1.資源的調配方面

　　一個活動計畫所需要的資源相當多，例如：多少面對顧客的服務人員、多少支援服務人員、多少活動設施設備？場地要大？多少商品準備或需求？多少資金需求？要多少資料／資訊？所需的管理技術有哪些？所需的組織系統如何？所要具有的策略概念與規劃設計程序有哪些？這些資源乃需要運用動態管理技術來進行，以確保活動計畫的完成。而在活動計畫各作業的所需資源之投入，往往會影響次一作業的資源投入，也就是各作業的資源投入會影響其效益的產出，而其效益的產出將會影響次一作業資源的投入及其次一作業效益的產出，所以我們在進行活動計畫時，必須考量到每一個活動方案內容之各項作業之優先順序與重要性，以為調配資源，方不致產生不符預期的結果。

2.成本的調配方面

　　在活動計畫的各個活動方案內容之作業所需要的成本，乃是被組織所定位為低成本的原則，所以活動計畫在成本函數關係中，我們必須找出所需的成本為最少的前提，當然活動計畫之活動規劃設計階段的成本管理，將會是很重要的關鍵管制點，此乃因休閒產業的硬體投資成本往往相當龐大，所以活動規劃者要如何進行成本的調配，乃是一件相當重要的課題。

3.時間的調配方面

　　在活動計畫中的各個階段的進行起訖時間之管制，往往會影響到該活動計畫之試銷與正式上市行銷的時程，而這個時程卻是活動計畫是否能夠在最適當的資源與成本調配之平衡點上發展出來的一

項重要因素，尤其時程計畫若是提前達成或是延後達成，均會導致整個活動計畫的成本大幅上升或資源閒置現象發生。而在硬體設施設備之進行時程是否如預定時程安裝與試車，則往往會影響到該活動計畫之推出時程，同時有可能為競爭者捷足先登而喪失商機。

（三）活動計畫的成本規劃與控制

擬訂活動計畫的目的乃在於使該項活動計畫能夠在適當的時間，以最符合休閒組織經濟利益的成本來完成，活動計畫往往具有時效性，所以有些休閒組織在規劃設計活動方案時，往往會有趕工或延遲落後之窘境，當然趕工完成活動方案之規劃設計與上市推展可能會導致成本上升，而延後則可能喪失商機徒然造成資源浪費。因此，整合成本與時間的策略，乃是為求取成本規劃的最佳決策，以及經由活動成本的控制管理而達成休閒組織的活動目標。

1.活動計畫的成本規劃

在這個領域裡，最重要的乃是進行執行時間之進度時間表規劃、預估的活動參與者／顧客人數預測、估算成本與銷售定價之估算……等方面。

2.活動計畫的成本控制

針對活動方案內容、各項設施設備或部門，以建立責任中心及編配責任目標，作為成本預算與收益預算之基礎，同時應做計畫執行完成之後的差異分析。遇有未達預期目標時，應做差異的要因分析，並提出矯正與預防措施。

（四）活動計畫專案管理的技術

1.甘特圖

甘特圖（Gantt chart）為一般常用的進度管制工具，其主要使用方式乃是將預定與實際進度，以橫條形式繪製在時間標尺上。其優點乃是易於繪製，及易於瞭解某項作業活動的起訖時間，也可標示出實際進度與預定進度間之差異（如**圖13-4**所示）；而其缺點則

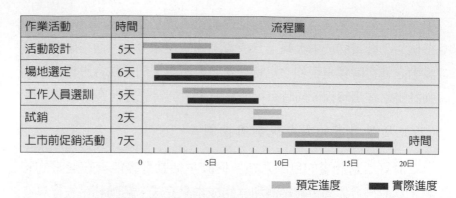

圖13-4　以甘特圖顯示之活動流程圖（前段）

是無法顯現整個活動計畫專案中各個作業之間的相互關係，也就是無法陳述某一項作業活動超前或落後對整個活動計畫專案的影響程度。

2.長條圖

　　長條圖（Bar chart）又稱之為里程碑排程（如圖13-5所示），其目的乃在於顯示出各個作業活動之預定與實際的進度，其優點乃在表明預定進度與現在進度，以及呈現出各項作業活動間的關係，而可據此找出其要徑，以供萬一發生進度落後時的要因分析與矯正預防措施所需採取的進行時點或作業活動。事實上長條圖與甘特圖之差異性不大，所以可將長條圖法併入甘特圖中使用。

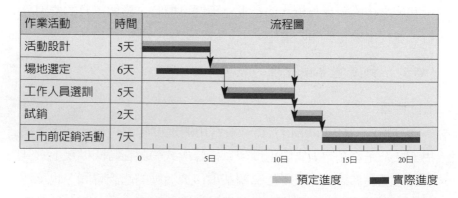

圖13-5　以長條圖顯示之活動流程圖（前段）

3.要徑法與計畫評核術

要徑法（critical path method; CPM）與計畫評核術（program evaluation and review technique; PERT）乃是專案規劃、日程安排與控制的常用技術。PERT常被運用於不確定時間的計算，乃是採用樂觀時間（optimistic time, minimum time）、悲觀時間（pressimistic time, maximum time）及最可能時間（most-likely time, mode time）等三時法來評估各個作業所需的時間，進而計算出完整的活動計畫總時間；CPM則採取單一時間表示法，用於活動計畫時間與成本之調整，並找出最少時間或最少費用的最佳規劃時間。PERT與CPM均以網路圖為基礎，同時其計算過程也頗為相似，故大都以PERT/CPM稱之，而此一技術主要乃基於網路關係（如**圖13-6**所示），進一步調配各項資源，以為最有效的運用，並於作業進行過程之中予以查核，以便在進度與成本的控制範圍內達成各活動計畫之目標。

（五）活動計畫專案管理的組織

事實上專案組織的形式有好多種（例如：功能性組織、專案式組織、矩陣式組織、混合式組織），基本上每一種形式的組織均各有其優缺點（如**表13-2**所示），休閒組織的經營管理者與活動規劃者到底要採取哪一種形式的組織，則應取決於組織篩選／選擇的步驟（如**圖13-7**所示），以尋求出一個最適宜的平衡點。

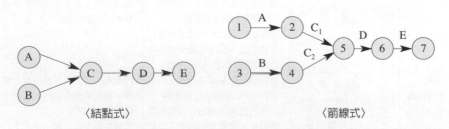

〈結點式〉　　　　　　　　　　　　　〈箭線式〉

圖13-6　以PERT/CPM顯示之活動流程圖

表13-2　專案組織的特性

組織形式	組織簡圖	優點	缺點
功能性組織	總經理 部門A　部門B　部門C　部門D　部門E	1.指揮領導與協調容易 2.同部門專業程度較高 3.同部門人員易於調配 4.技術的延續性較高 5.易於符合人員專長的成長與表現需求	1.本部門工作順序高於專業任務 2.計畫擬定流於本部門主義而欠缺整合各部門之考量 3.欠缺專案領導人做統合管理 4.欠缺整體目標 5.欠缺專案誘因以至績效不彰
專案式組織	總經理 專案A　專案B　專案C	1.專人負責，專案溝通管道暢通 2.專案負責人等同直線主管，易於管理與控制其部屬 3.專案形成常設組織易於養成專業技術與知識經驗 4.專案目標即為成員目標相當明確，同時也能賞罰分明，具有激勵獎懲之因子 5.能培養出高階主管及具整體策略觀的領導人	1.專案組織與一般功能性組織的功能會有交叉重疊現象，徒增資源與成本的浪費 2.專案組織易因專業程度不及於功能組織，致推動過程與效果均會比功能組織差一點 3.專案組織易形成以各自專案為中心的區分，而形成團隊間的競爭氣氛與衝突 4.專案結束時，成員的畏懼團隊解散壓力，以至形成成員的不確定感
矩陣式組織	總經理 部門A　部門B　部門C　部門D 專案A 專案B 專案C	1.計畫有專人負責，在既定時間與成本規範下達成計畫之目標 2.專案人員由各功能組織成員支援，避免資源浪費與活動重疊 3.專案目標、優先順序、資源與成本由總經理統籌整體運用與調整，以追求組織的績效 4.專案計畫結束，其成員歸建到各部門，消除人員不穩定性 5.能快速反應顧客要求至最高主管，及時採取顧客因應措施	1.專案組織與功能組織併存，易生管理權混淆，徒增成員困擾 2.各專案組織之間會發生競爭與衝突之現象 3.專業領導人必須能夠具備有相當的溝通、說服、諮商與談判之能力 4.指揮系統有點混淆，有點雙頭或多頭領導現象
混合式組織	總經理 部門A　部門B　部門C　專案A　專案B	1.功能組織與專案組織並存的混合式組織，易於長期性培育出成功的專案，而得以另行成立一個事業組織或功能部門 2.專案的組織具有和功能組織的同等功能，以至於使整個專案組織的運作具有較大的彈性	1.專案組織與功能組織的責任目標不同，以至於易產生摩擦 2.獨立的組織易使資源與作業活動發生重疊與浪費
功能性幕僚組織	總經理　　專案負責人 部門A　部門B　部門C	1.有點類似於矩陣式組織，故也具有矩陣式組織的優點特質 2.此形式組織頗適合在休閒組織規模不大及其專案計畫期間較短之專案中實施	1.因專案負責人處於非直線的幕僚，僅有協調各部門的職權，以至於缺乏彈性 2.專案負責人在此組織形式下乃顯得相對的弱勢

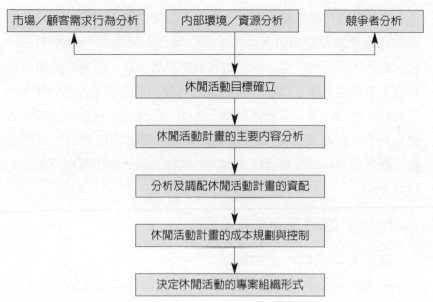

圖13-7　休閒活動計畫的規劃專案組織形式決定之模式

（六）活動計畫的專案資源預算

　　由於休閒組織在進行活動規劃設計時，必須妥善地將有限的資源分配到各個活動計畫內容裡的各個作業活動，同時資源的配置是否適當，將會影響到整個活動計畫的績效與成敗，也就是說，若在某個作業活動中投入過多的資源，將會導致該項作業活動的資源浪費與不經濟，相反的，若其資源投入不足，則會導致該作業活動無法如預期目標完成。所以活動計畫的專案管理資源預算具有如下的重要角色：1.休閒組織的各項管理政策的表達工具；2.休閒組織之活動規劃的資源調配計畫；3.休閒活動規劃設計作業的控制與衡量評估標準；4.休閒活動規劃設計與執行績效的預期與實際比較差異分析之依據；5.當差異顯著地偏離預期目標時，應行採取的矯正與預防措施，以扭轉異常的再度發生。

　　資源預算在活動規劃設計與執行的整個過程乃是相當重要的，只是不管如何的一種休閒活動之規劃設計，其活動計畫之資源預算

必須要能與其休閒組織的願景、使命與經營目標相吻合，而且其預算的過程更需要能夠與其休閒組織所期待的績效與時程規劃相結合，否則休閒活動計畫之資源預算只能算是空談，徒具形式而不具有實際效益與效能。因此活動計畫的資源預算必須秉持著PDCA管理循環的精神，其須有計畫與執行之外，更宜將訊息及時回饋到活動規劃者（即專案負責人），而且回饋的訊息必需要正確，以利活動規劃者及時採取改善及矯正預防的措施，適時地扭轉可能發生的危機。

（七）活動計畫專案的策略選定

基於上述的討論，活動規劃者應可進行活動計畫之策略規劃作業，在進行活動計畫的編製過程中，乃是活動計畫專案管理的實踐，也就是在這個過程之中，要由活動規劃者擬定一個最能夠讓休閒組織達成組織經營目標的決策（如**圖**13-8所示）。

這一個決策乃是該組織的經營管理者與活動規劃者在擬定與編製其休閒活動計畫之策略具體展現，而所謂的營運策略大致上可分

圖13-8　活動計畫的策略擬定步驟

為穩定策略、擴張策略、緊縮策略與混合策略等四大類型：1.擴張／成長策略：乃對其市場或活動之產業前景抱持樂觀的看法，而且其休閒組織的資源分配也能配合時，所採行的往水平方向與垂直方向之整合，進行其產業的經營規模或活動經營規模之決策。2.穩定／維持策略：乃是對其市場或活動之產業前景的不明朗或是受到外部環境與內部資源的限制，同時也許其休閒組織的經營管理者經營心態趨向保守面向，則可採取維持既有市場／活動經營規模，及改進內部管理迷失與突破活動經營瓶頸的決策。3.退縮／緊縮策略：則因其休閒組織的經營績效不佳、現金流量不足，或對其產業／市場之前景不抱有樂觀的期待時，則可採緊縮之策略，例如：縮小經營規模、設施設備分割出租或出售，活動場地分割出租或出售、降低經營成本……等策略。4.綜合／混合策略：乃對未來（也許一年或兩年以上的未來）仍抱有期待，而在此等待破繭而出的時刻中，一方面改進內部經營管理績效、降低成本與提高服務品質，以維持休閒組織的生存；另一方面則看經濟環境之變化情形，適時出手擴充其設施設備與場地，以待時機成熟時，一舉攀上標竿（此四大策略可參考本書第八章的討論）。

◀◀野鳥自然生態

台灣特有野鳥包括：台灣山鷓鴣（深山竹雞）、藍腹鷴、黑長尾雉（帝雉）、烏頭翁、栗背林鴝、台灣紫嘯鶇、台灣噪眉（金翼白眉）、紋翼畫眉、冠羽畫眉、白耳畫眉、黃胸藪眉（藪鳥）、火冠戴菊鳥、黃山雀、台灣藍鵲等。

照片來源：德菲管理顧問公司許峰銘

Easy Leisure

一、　探索休閒活動計畫的主要內容及其意涵

二、　釐清休閒活動計畫各項內容的注意事項

三、　瞭解休閒活動計畫編製與建立作業程序

四、　認知休閒活動計畫設計規劃應考量重點

五、　學習如何制定一套有效可行的休閒活動計畫

六、　界定制定休閒活動計畫的策略作業程序

七、　提供制定有效可行活動計畫的作業程序

▲ 獨木舟運動

獨木舟運動是很有鍛鍊價值的水上運動，能有效
地增強心血管系統和呼吸系統的功能，加大肺活
量，發展全身肌肉力量和耐力素質。國際獨木舟
聯合會（International Canoe Federation）用Canoe
代表皮艇和划艇。皮划艇的種類有：單人皮艇
（K1）、雙人皮艇（K2）、四人皮艇（K4）、單人划
艇（C1）、雙人划艇（C2）、四人划艇（C4）、單
人旅遊艇（T1）、雙人旅遊艇（T2）。

照片來源：梁素香

在前面已有簡單地將活動計畫的主要內容予以臚列在表13-1中，同時在本書的前面章節與筆者另一著作《休閒活動經營管理》的章節之中也有所詳細的討論，所以在此處我們將僅做簡要的說明如下：

第一節　活動計畫名稱與有關說明

一、活動名稱

此部分乃是一份完整的活動計畫名稱，當然活動的進行可能會有主辦單位、協辦單位或贊助單位，另有些接受政府機構經費支援的活動，則有可能會有指導單位之列名在活動名稱之內，而若政府機構委外辦理活動時，則有執行單位之列名在活動名稱之內（如**表14-1**所示）。而且在活動名稱中也會有將活動計畫的有關人、事、時、地、物、辦理緣由、辦理方式與辦理時間等內容的簡介，予以列在活動名稱之內，期能使顧客一看到活動名稱，即產生相當大的興趣就其活動的安排、報名方式、費用與有關內容等方面做更進一步的瞭解，因而激發顧客想要前來參與活動體驗的需求與期望。

二、活動的目的與目標

休閒組織／活動規劃者應該在撰寫／編製活動計畫時，把其組織的願景、使命及休閒主張／休閒哲學等方面的資訊予以呈現在活動計畫之中，使其利益關係人（尤其是員工及顧客）能夠對於該項活動的舉辦緣由與活動體驗價值有更進一步的瞭解，同時也能促使內部員工明瞭其參與該活動方案之規劃設計的價值與利益，因而促成該項活動方案的規劃設計完成，以及提供給顧客參與活動方案規劃設計作業的誘因與動機。

表14-1　活動名稱（舉例）

活動名稱	燦爛黃金雨公館旅遊季	大家來Walking走出健康2005	金雞報喜迎媽祖2006台中縣大甲媽祖國際觀光文化節
活動時間	2002.06.08~06.30	2004.12.26. AM9:00~11:30	2006.02.26~2006~05.14
指導單位	行政院農委會、經濟部中小企業處、苗栗縣政府	*	行政院文建會、行政院新聞局、交通部觀光局
主辦單位	苗栗縣文化局、公館鄉公所、公館鄉農會	康健雜誌、國立中興大學、台中市政府	台中縣政府、台中縣農會、財團法人大甲鎮瀾宮
執行單位	苗栗縣公館鄉觀光產業文化協會、中華民國管理科學學會、造士行銷公關顧問公司	*	策辦單位：台中縣文化局、台中縣立文化中心、台中縣立港區藝術中心
協辦單位	苗栗縣社區大學協進會、苗栗縣觀光協會、苗栗縣陶藝協會、中華香草家族協會、中國石油苗栗探勘處	中區大專訓協中心、台中市工業區廠商協進會	*
主要活動場地地點	公館鄉台六線17K起老營房旁空地	國立中興大學（台中市南區國光路250號）	大甲鎮瀾宮前、大甲蔣公路
贊助單位	*	OSIM、巨大機械公司、華南金控、西德有機醫藥生技公司、誠品書店、全國廣播	*
其他（舉辦緣由、促銷簡介、活動內容……等）	1.開幕表演活動： (1)舞台區活動（硬頸大樂園、婚紗秀、花飾秀、手拉坏表演、歌唱秀、麻糬大胃王、趣味競賽、竹藝編織體驗） (2)乘馬車遊公館活動 (3)祈福之花─掛黃金雨樹活動 (4)街頭素描秀 (5)街頭咖啡座 (6)燦爛黃金雨園遊會 (7)香草料理自助餐飲 2.展示表演活動： (1)超大荷缸製作表演 (2)超大陶甕製作暨傳統腳踏轆轤表演 (3)歡樂假日田園交響樂 (4)音樂火車展演 (5)公館鄉觀光藍圖展示 (6)公館鄉老照片暨老農具展 (7)松林陶坊迷你盆栽展售 (8)蠶絲用品特賣會 3.DIY系列活動 (1)黃金雨押花DIY教學 (2)捏陶拉坯示範及DIY教學 (3)黃金雨擂缽製作DIY教學 (4)客家擂茶會大賽（擂茶DIY） (5)彩陶大賽（彩陶DIY）	1.Walking比散步有效，比慢跑安全 Walking沒有能力限制，不是劇烈運動 Walking已經成為世界新風潮 康健邀請您與家人一起來健走，用活力迎接新年！ 2.來就送：參加就送Walking手冊，「康健活力遮陽傘」（本活動個人不須事先報名，15人以上團體請上網列印報名表、團體報名將可另外獲贈精美小禮品） 3.看表演：國際級優人神鼓的精彩表演 4.免費送：走完全程40分鐘，有機會獲得精選《康健雜誌》。 5.抽大獎：OSIM i-sense、捷安特城市休閒車MEME、運動用品、GORE-TEX兩用背包、天添800貝鈣、聯華萬歲牌堅果等大獎	1.活動目的： (1)促進地方文化產業發展及帶動觀光產業的復甦 (2)擴大全球華人宗教活動參與廣度 (3)創造話題並強化媽祖繞境活動之文化內涵（深度）。 2.2006大甲鎮瀾宮遶境進香行程： 起駕時間：95年3月25日晚上11時05分【農曆2月26日】 第一天：95年3月26日【農曆2月27日】（星期日），駐駕彰化市『南瑤宮』。 第二天：95年3月27日【農曆2月28日】（星期一），駐駕西螺鎮『福興宮』。 第三天：95年3月28日【農曆2月29日】（星期二），駐駕新港都『奉天宮』。 第四天：95年3月29日【農曆3月01日】（星期三），駐駕新港都『奉天宮』，於上午八時舉行祝壽典禮。 第五天：95年3月30日【農曆3月02日】（星期四），駐駕西螺鎮『福興宮』。 第六天：95年3月31日【農曆3月03日】（星期五），駐駕北斗鎮『奠安宮』。 第七天：95年4月01日【農曆3月04日】（星期六），駐駕彰化市『南瑤宮』。 第八天：95年4月02日【農曆3月05日】（星期日），回駕大甲鎮『鎮瀾宮』。

三、活動的需求、定義與目標

　　休閒活動計畫中應該將其活動計畫為什麼要做此等活動方案的
設計與規劃、是基於什麼樣的休閒需求與期望、而這些需求與期望
又是如何評估、活動需求評估時的調查對象有哪些、評估方法是使
用什麼樣的技術或工具來進行……等類的問題，在其活動計畫中予
以呈現出來。同時在此處也應將從活動需求的調查與評估起，到整
份活動計畫的完成過程，所使用的特定或特殊的文獻／關鍵字應一
併予以定義清楚，好讓閱讀者能有所更深入的理解。另外應該將該
份活動計畫的活動／市場予以定義、定位與再定義清楚，也就是說
目標顧客／潛在顧客的定位，以及各個活動方案所預期的體驗價值
與目標利益，乃是必須在活動計畫中予以說明的事項，因為將體驗
價值與目標利益予以呈現出來，其目的乃是活動規劃者及相關的專
案團隊成員能夠據此作為其資源分配的指導原則，而且這些目標更
是活動規劃者所必須引領其專案團隊努力達成的。

四、活動規劃與執行權責

　　在這個階段，乃是將整個活動計畫有關的活動方案之規劃設計
與上市行銷營運的有關成員的權責予以界定清楚，同時將此份活動
計畫的編製、修訂與廢除的權責一併予以明確界定，當然此份活動
計畫的核准者也必須明確陳明。

五、活動的參考／相關文獻資料

　　本項活動計畫的編製過程中，所參考的報章、雜誌、論文、研
究報告、技術報告、書籍及網站資訊，應該予以明確的陳述出來。
當然本項活動計畫之依據來源，也應一併說明清楚，例如：1.依據
政府主管機關的來函或法令規章與行政規則；2.休閒組織的董事會

／股東會會議記錄；3.休閒組織的管理審查會議決議事項；4. 休閒組織內部員工／股東提案經最高主管核准者；及5. 外部利益關係人（尤其顧客或同業／異業聯盟夥伴）之建議案且經組織最高主管核准者。

▶▶觀光大使講習

藉由「2004 Taiwan Host台灣觀光大使研討會」的推廣宣傳，以協助觀光旅遊及相關產業推動精緻化服務品質，讓台灣觀光發展成為全民運動，使每位國民成為營造友善、整潔、國際化之旅遊環境及宣傳台灣觀光的最佳宣傳員。讓國際旅客能直接感受到全體國民的熱情友善，並提高來台旅客人次，創造台灣成為「觀光之島」，提升台灣觀光形象，增加國際曝光度。

照片來源：南投中寮阿姆的染布店吳美珍

🌴 第二節 活動計畫內容與作業程序

　　本階段的主要任務就是將活動計畫的細部執行計畫予以明確設計，其細部執行計畫乃在於陳明如何執行該份活動計畫的內容，與有關各項活動方案的細部活動與執行資訊。而這些細部活動與執行資訊在基本上乃是將有關活動執行／營運作業的內容、流程、使用設施設備與場地、權責人員，及異常處理對策……等方面的枝枝節節予以呈現出來，以利在該計畫轉由營業服務部門負責執行／營運時，就能夠知道要怎麼執行此等活動方案，要如何達成顧客滿意與服務品質目標，要如何因應緊急事件之處理與應變，要如何改正不被顧客接受的服務活動，要如何創造顧客感動及再回流……等一系列的問題，均應在活動計畫中予以界定清楚。至於活動計畫的細部執行計畫／作業內容，則分別說明如後：

一、活動的服務作業流程圖

本單元就是將整份的活動計畫之細部執行計畫以流程圖的方式予以繪製出來，其作業流程圖實際上乃包含活動的作業內容之所有項目，當然有些作業是不易以流程圖方式呈現的，但是各項作業的前作業與次作業的連結關係則是應予以考量，將之形成一份過程管理機制的流程圖，以利移轉到服務或營運部門，使其能夠充分瞭解到整個活動計畫中各個作業的關聯性（例如：input → output）。

而流程圖之繪製也可以使用PERT/CPM的技術予以呈現，也就是以網路關係圖解方法將各項作業依先後順序予以呈現的一種方法。此一方法可以用來進行活動計畫之執行過程的管理，以及讓執行者在執行過程減少失誤或疏漏的機會，所以說，不論是流程圖法或PERT/CPM法均是一種有用的管理技術與工具。

(一) 流程圖法

事實上使用流程圖法（flow chart method; FCM）在ISO9001、ISO14001、ISO13485、ISO/TS16949、OHSAS18001、QS9000……等國際性的管理系統裡，乃是相當常見的（例如**表14-2**所示）。

表14-2　夏季禪七活動計畫的執行作業流程圖

責任者	作業	作業說明	使用工具／資料	需要時間	最後期限
活動規劃者與專案小組	活動設計	針對禪七的參與者之年齡、性別與需求規劃設計其主要活動與次要活動之項目	活動需求評估表、活動計畫書	14天	1/15
活動規劃者、活動營運主管	場地選擇	依據場地選擇作業標準進行活動場地的選擇與評估	場地基本資料、場地選擇作業標準書	7天	1/30
活動營運主管	制定服務人員職責	研擬服務人員的任職資格與職務規範，並循組織系統經權責人員核准	職務工作規範、服務團隊組織表	10天	2/28
活動營運主管	制定服務作業標準	研擬服務作業程序／標準書，以供服務人員遵行	服務作業程序／標準書	14天	3/15
活動營運主管	服務人員篩選	依服務人員職務規範開放組織內部人員與工讀生申請，並做篩選合宜人員	職務工作規範、服務人員申請表	2天	4/10
活動營運主管	組成服務團隊	經篩選合格人員予以集中做初級訓練、淘汰不適任人員後正式編組成服務團隊	服務團隊組織表、公司願景使命、基本禮儀規範	1天	4/30

表14-2　夏季禪七活動計畫的執行作業流程圖

責任者	作業	作業說明	使用工具／資料	需要時間	最後期限
活動營運主管、管理部門	服務人員組訓	進行服務作業程序／標準書的密集進階訓練，並建立訓練成果考核標準	服務作業程序／標準書、訓練考核表	7天	6/15
活動營運主管、企劃行銷人員	活動促銷方案擬定	促銷廣告宣傳及收費標準制定、績效評估標準與預算編製	促銷與宣傳計畫	10天	3/10
經營管理者	審核 NO OK	呈報最高主管或其授權主管審核，核准後據以實施之	促銷與宣傳計畫	2天	3/12
活動營運主管、企劃行銷人員	DM製作與散發	DM設計、呈核與製作，並依活動營運計畫推出	文宣報導資料、DM/摺頁、廣告CF文案	14天	4/15
企劃行銷人員、管理部門	公眾報導	向有關媒體發布新聞稿	文宣報導資料、DM/摺頁、廣告CF文案	7天	5/15
管理部門、活動營運團隊	設施設備與補給品採購	研究設施設備、補給品之品項與數量，並進行請購與採購作業	活動設施設備與補給品需求表、請採購作業程序書	20天	5/31
管理部門、活動營運團隊	送達活動地點	須指定日期與地點	採購合約	1天	6/13
活動營運團隊	制定報名作業程序	制定報名註冊作業程序／標準書，呈核後實施之	報名註冊作業程序／標準書	2天	4/30
活動營運團隊	活動報名	受理參與者報名	報名表	7天	5/15
活動營運團隊	報名聯繫	篩選過濾及有關報到事宜聯絡	報名表	7天	5/20
活動營運團隊	參與者報到	受理活動參與者報到	報名表、參與者基本資料表	1天	6/15
活動營運團隊	分派床位及編組	參與者予以編組、分配床位、說明有關活動規範	報名表、參與者基本資料表、床位布置圖	1天	6/15
活動營運團隊	正式活動執行	正式進行禪七活動，共分四梯次進行	活動的細部計畫	28天	8/20
管理部門、活動規劃者、企劃人員、行銷人員	活動績效評估	研擬評估作業標準書，蒐集評估資料進行績效評估	活動績效評估作業標準書、績效評估報告表	4天	8/24
管理部門、活動規劃者、企劃人員、行銷人員	後續行動	資訊評估之結果若不符合預期，須做改進，並將有關評估結果回饋相關部門／人員	績效評估報告表、異常矯正預防措施單	7天	8/31
活動規劃者	結束	結案（活動計畫正式結束）	活動計畫書及參與者資料評估報告表、異常矯正預防措施單	1天	8/31

2.PERT/CPM法（如圖14-1所示）

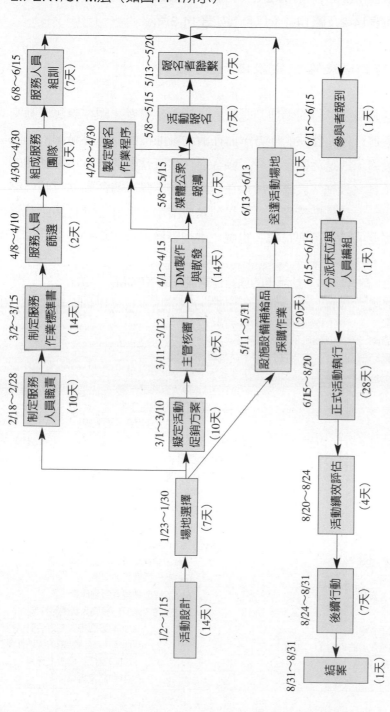

圖14-1　夏季禪七活動計畫的執行作業圖（PERT/CPM）

　　依據Murphy和Howard（1977）及Russell（1982）的流程圖法，將**表14-2**及**圖14-1**予以重製如**表14-3**所示：

二、活動場地與設施設備之安排

　　活動所要進行的場地乃是提供給活動參與者／顧客參與互動交流，與進行休閒體驗的地方，而在活動場地裡面或周界範圍內的設備與設施，則是活動參與者／顧客進行交流互動與進行休閒體驗的重要工具／設施／設備，所以在活動計畫中應該將活動執行時所需要的場地、設施與設備一一予以列表成清單，另外在進行活動體驗時所需要的補給品與材料，也應一併列表為清單，均列入在活動計

表14-3　夏季禪七活動計畫的執行作業流程圖（FCM）

日期作業區分	1月	2月	3月	4月	5月	6月	7月	8月	9月	10月	11月	12月
1.活動設計	·1/15前完成活動設計與規劃											
2.場地選擇	·1/30前完成活動場地選擇											
3.服務團隊編組		·2/28前完成服務人員職務說明書 ·3/15前完成服務作業程序／標準書 ·4/10前完成服務人員篩選作業 ·4/30前完成服務團隊編組作業 ·6/15前完成服務人員訓練										
4.市場行銷			·3/10前完成活動促銷方案 ·3/12前呈主管核審通過 ·4/15前完成DM與摺頁設計，呈報核准後發包製作 ·5/15前完成媒體公眾報導稿件分發									
5.報名註冊				·4/30前完成報名註冊作業程序 ·5/15前完成活動報名作業 ·5/20前完成活動報名者聯繫作業								
6.設施設備與補給品					·5/31前完成設施設備與補給品採購作業 ·6/13前分送到活動場地							
7.參與者報到						·6/15前完成參與者報到作業 ·6/15前完成床位分發與人員編組作業						
8.活動正式執行								·8/20前分四梯次完成活動執行作業				
9.活動績效評估								·8/24前完成活動績效評估作業				
10.後續行動								·8/31前完成後續改進作業				
11.結案								·8/31前結案歸檔				

畫書內。

（一）活動場地的安排

　　休閒活動所辦理的處所包括有：1.建築物（例如：活動中心、文化中心、體育場、購物中心、戲院、遊戲場、博物館……等）；2.自然環境形成或稍加人工整理的活動場地（例如：海水浴場、湖泊、海灘、溯溪之溪流、天然滑草場、天然溜冰場、國家公園……等）；3.大部分是由人工打造之活動場地（例如：露營營地、健康步道、賽車場、賽馬場、賭場、人造滑冰館、觀光飯店……等）。這些活動場地大都會有符合其活動目標與需求的特殊設施要求，而這些特殊設施要求均需要在活動計畫中予以載明清楚（例如：（1）在酒店中召開會議活動時，就要載明有關會議設施的要求；（2）在衝浪滑水的活動計畫裡，就要說明衝浪與滑水設施或救生衣是否須自備或由場地組織出租提供／免費提供；（3）露營活動計畫就應說明烤肉之食材是自備或由場地組織收費／含在票價內供應……等）。

　　活動場地若非辦理活動之組織所有時，則應考量到該活動場地的所有權人或使用權人的場地使用／出租的情形，也就是必須提早敲定場地的租借作業，以為確保屆時場地使用無礙。活動場地若為辦理活動之組織所有時，同樣也應及早將活動時間納進在該場地的使用時間計畫表之中，以免屆時鬧雙包，活動場地之所以顯得相當重要的理由也在於此。當然在活動計畫中，除了須考量到場地使用的撞期之外，尚應將舉辦活動場地的交通路線圖、場地位置圖、活動使用分區配置圖、設施配置圖、場地租金（含押金）、租借合約……等方面的資訊予以揭露。

（二）設施設備的安排

　　休閒活動場地之有關設施與設備之需求，乃為使活動能夠順利進行與滿足參與者／顧客的休閒體驗要求，因為在活動進行過程

中，設施與設備往往是左右休閒體驗成敗的重要因素。所謂的設施設備是指在進行活動時所需要的設施與設備，諸如：1.划船時的湖泊／海洋、船、救生衣／圈、划槳等；棒球活動時的棒球場、棒球與球棒、球套、壘區等；2.志工服務活動時的志工服裝、志工識別證、志工服務所需的工具（例如：打掃器具、造橋土木器具……等）；3.露營活動的帳篷、炊具等；4.舞蹈表演的舞蹈場地、音響設備等。休閒組織在辦理休閒活動時所需要的設施設備，若不在活動規劃時即予規劃清楚，尤其在大型活動裡就很可能在正式執行時會發生臨時找設施設備的窘境（例如：演唱會時的音響設備產生短路或回音現象、舞台不堪負荷而塌陷……等），辦理時，除了要將這些設施設備一一予以列出清單之外，更應在活動辦理前，實地查驗是否堪用、設施設備所需的周邊設備與補給品、材料是否足夠，當然若須採購時，更應及早辦理採購作業，以利在活動進行前得以送到舉辦活動之地點。

（三）補給品與材料的安排

所謂的補給品，乃指在活動進行中所使用的消耗品，有可能是只使用一次就消耗掉的東西，如：1.會議活動中的筆、筆記本、紙張與粉筆；2.陶藝DIY活動中的陶土與顏料；3.餐飲美食展中的食物、免洗碗、免洗筷、紙杯、咖啡濾紙與盛食物外帶的容器……等。而所謂的材料則指用來增強或建構某些設施設備的材料，如：1.DIY學習樁的木材、鋼釘等；2.露營活動中焢窯之磚塊、泥土等；3.土風舞練習場的水泥、木材與油漆等。這些補給品與材料在休閒活動中，說起來也是滿重要的，也許缺少了一樣，很可能會使休閒活動無法進行下去，即使可以進行下去也會效益大打折扣的，所以在活動計畫之中也要一一予以列出清單，以利及早準備妥當，在活動進行時方可順利進行下去。

三、活動特殊需求的安排

　　休閒活動之進行也許會需要和其他（可能是同業，也可能是異業）組織做策略聯盟或合作，方能使該項活動得以順利進行，例如：酒店會議業者在規劃某種大型國際研討會時，往往須與其他業者（例如：旅行社、購物中心、展演場等）簽訂合作契約，因為參與研討會者有可能攜家帶眷來參加，在他參與研討會時，其家眷則須安排其他參觀、旅遊、遊憩、購物或觀光之活動，如此的貼心安排才能使其酒店會議活動更順利與更活潑。另外，在進行休閒活動時，也應考量到保險服務、理髮美髮服務、美容塑身服務、車輛／飛機／遊艇的維修服務、購物宅配服務、交通運輸接駁服務、運動健身服務……等方面的特殊安排。凡此種種的服務均為滿足活動的特殊需求而進行。同時這些特殊服務卻也有可能影響到休閒活動之品質績效與顧客滿意度，所以休閒活動規劃者就有必要將這些特殊需求一一予以妥善安排，方能在活動進行時順利達成顧客高滿意度的目標。

四、無障礙空間及參與活動之協助計畫

　　身心障礙者與肢體障礙者雖然在總人口數的比例上不高，但是在二十一世紀凡事講究包容、尊重與平等之原則，當然這些身心障礙者與肢體障礙者均應有與一般正常人相同的休閒活動之參與權利。所以休閒組織／活動規劃者在進行活動之設計與規劃作業時，就應針對這些弱勢族群，將其辦理活動的場地與設施設備做一番調整，以無障礙空間的環境吸引他們前來參與活動，並且在其參與的過程裡給予其關心、關懷與無分大小的尊重，協助他們能愉快、自信、滿足與幸福地參與活動。在這個議題上，我們願意提供如下幾個方向／項目供讀者參考：1.設置進出場地的無障礙走道、導盲磚、升降台、扶梯……等設施設備；2.提供盲人點字機、聾啞人士

手語解說、肢體不便者的服務人員照顧等服務；3.將走道與場地重新調整以合適的場地供身體殘障人士使用；4.緊急狀況（例如：天氣突然大變化而打雷、傾盆大雨、洪水氾濫、土石流危機與火災、地震……等）時的協助計畫（當然此計畫應包含正常人士及婦孺在內）；5.給予身心障礙與肢體障礙者在費用上的優惠……等。以上的說明，主要在於休閒組織與活動規劃者在規劃設計休閒活動時，均應將此等計畫涵蓋在活動計畫裡面，如此才能在活動正式發展與執行時，有完善的依據。

五、活動資源、預算與定價策略

一份完善的活動計畫應該把其可用資源與收益予以妥善分配與預算，同時對於活動資源的投入及產出，則應有一套詳實的計畫，例如：預估投入多少成本？預估有多少人會來參與／消費／購買？預估報名費／入門票／商品服務與活動之定價是多少？預估會有多少收入與支出？預估會有多少利益／利潤？預估顧客滿意度與回流率是多少？凡此種種的活動資源、預算與定價策略，均應在活動計畫中加以研究與探討（這個部分將在本書作者另一著作《休閒活動經營管理》中予以論述，請讀者參閱）。

六、促銷與宣傳計畫

休閒活動一經規劃設計完成，就應該進行市場行銷與推展銷售的活動，否則即使有再好、再美、再真的休閒活動，也只能落入「孤芳自賞」的窘境。所以當活動規劃設計完成之前，也要一併探究該份活動計畫應該要如何以市場行銷之策略予以在市場裡推展，以吸引更多的活動參與者／顧客的參與，否則到了休閒活動臨上市行銷時，就會不知所措（例如：顧客到底在哪裡？顧客接受的體驗價值如何？要用什麼樣的廣告宣傳？要用什麼樣的公眾報導？……

等）。所以在活動計畫中，應該將其促銷與宣傳計畫一一予以研究與陳述，以利在市場行銷活動得以順利地推展（這部分將在本書作者另一著作《休閒活動經營管理》中予以討論，請讀者參閱）。

七、人員配置與教育訓練計畫

休閒服務產業的人力資源管理包含有：工作評價、人力需求、人才招募、人才甄選與任用、人員教育訓練、人員配置與安置、人員職務規劃與組織管理、管理指揮與監督考核、薪資報酬、激勵獎賞及人員職業生涯規劃⋯⋯等。任何一個休閒組織均和工商產業組織一樣，必須相當重視其人力資源管理的策略規劃，尤其休閒產業的產業經營形態有相當明顯的淡季旺季或平常假節日之分，而且休閒活動的品質要求更著重在顧客的體驗價值、感覺與感動的滿足，所以休閒產業的人力資源管理的需求，比起工商產業來說，更是有過之而無不及。

活動計畫中，則應將人員配置與教育訓練計畫予以說明，雖然可能會比其所屬組織對人力資源管理績效的要求來得簡單些，但是活動計畫裡若未能將計畫執行與服務人員的甄選訓練與管理發展有關的事項予以研擬編製的話，將很有可能會在正式執行時，發生人員配置錯誤與人員服務品質不為顧客所認同的紊亂現象，甚至於導致整個活動計畫的失敗與黯然退出市場（這部分將在作者另一著作《休閒活動經營管理》中加以討論，請讀者參閱）。

八、試銷計畫

任何新商品、新服務與新活動在進入市場行銷活動之前，大都會有所謂的試銷、試遊、試玩、試吃與試用的過程，而這個過程本書統稱之為試銷。休閒活動計畫為何需要有試銷計畫的規劃？乃著眼在其任何休閒活動在正式進入市場時，並不全然能夠掌握住顧客

／參與者的需求、期望、認知與接受之參與互動交流的動機與行動，甚至於其顧客／參與者所願意支付的費用水準也是有點迷惘，所以休閒組織／活動規劃者就必須將其所規劃設計的休閒活動，放到某一個特定市場中接受其顧客／參與者的體驗與評核，如此才能測試出其顧客／參與者的真正接受與付諸行動的水平或底線所在。而在這個測試市場或顧客／參與者的過程，就是所謂的試銷計畫的執行過程，一般來說，在休閒產業裡應該將之列爲一項重要的上市行銷活動的前哨戰，是值得休閒組織、活動規劃者與行銷管理者加以關注與執行的一項重要議題（這個部分將在本書作者另一著作《休閒活動經營管理》中予以探討，請讀者參閱）。

九、正式上市行銷推展計畫

當活動計畫進行到試銷計畫時，即應針對商品／服務／活動類型（product）、價格（price）、通路與場地（place）、促銷宣傳（promotion）、人員（person）、實體設施設備（physical equipment）、服務作業程序（process）、行銷規劃（programming）與夥伴（partnership）等九P一一予以詳細規劃一套或一套以上的市場行銷計畫，以供正式上市行銷推展時之所需。當然休閒活動的正式上市行銷推展之行銷計畫也應備妥一套以上的備份計畫，以爲因應在行銷上市過程中所可能發生的突如其來的變化，避免被打亂掉原先的計畫，而發生不知如何應變的窘境（此部分將在本書作者另一著作《休閒活動經營管理》中加以討論，請讀者參閱）。

十、活動報名或參與／購買計畫

在此議題可依休閒活動類型予以區分爲兩個層面來說明，其一乃爲所辦理的休閒活動需要經過報名註冊之程序者（例如：露營活動、登山活動、烤肉活動、觀光旅遊活動、志工服務活動、戶外或

海上／水中活動……等），那麼活動計畫就應該將報名註冊的有關細節予以明確列出，這些細節包括：活動報名註冊作業由組織內部的什麼部門負責管理？而外部受理報名註冊的組織有哪些與哪些地點受理？所謂的報名註冊程序與要準備的活動參與者個人基本資料有哪些？要不要繳交費用或定金／押金？若要收費／定金／押金是多少？參與者的資格限制有哪些？其二則為所辦理的休閒活動不需要事先報名註冊之程序者（例如：到博物館參觀、到主題樂園休閒遊憩、到公園遊憩、到購物中心購物、到海水浴場游泳……等），就不需要將參與／購買的細節予以明確列出，但是有關於一些有收費的活動則須將票價或定價予以列出來，而免費的活動則不必將此方面的細節列出（此部分將在本書作者另一著作《休閒活動經營管理》中再深入說明）。

十一、緊急事件應變與處理計畫

在休閒活動進行過程中，常常會遭受突如其來的變化與衝擊，所以休閒活動計畫中應該將以前本身或同業曾經發生與有潛在可能會發生的意外事件，予以納入考量，並且擬妥因應各種可能發生的緊急或意外事件的應變與處理計畫。事實上，休閒產業所可能存在的緊急意外事件之風險因素相當多，例如：1.2005年貢寮海洋音樂祭就受到兩次颱風的威脅，因而延遲開唱；2.演唱會已經大打廣告與宣傳，而且知名歌星也到達演唱會場地，卻因演唱會主辦單位的疏忽，致使舞台安檢未通過，而被迫暫停演出，直到安檢複檢通過之後再舉行；3.研討會開始前發生主持人因急病住院開刀而被迫取消該場研討會；4.主題樂園的馬戲團表演過程中突然發生表演者被老虎咬傷致死事件，致遭到主管機關禁止演出；5.大型活動場地臨辦理前夕，卻發生未合法申請核准辦理該項活動，致為主管機關勒令停止活動……等事件。

當然休閒活動的辦理過程中，有可能會發生政治因素的介入、

社會輿論因素的批評、壓力團體的施壓、天氣因素的突變、天災的發生、交通事故的發生、工安／公安事件的發生、環境保護與生態保育的要求、主導活動進行人員的生病或意外、流行病毒的爆發，及社區鄰居的抗爭……等緊急與意外事件，而這些意外事件的發生就考驗到活動的舉辦組織及其有關第一線服務人員、活動規劃者、行銷管理者之智慧了。例如：1.戶外活動因豪大雨發生而改到室內辦理或延期辦理；2.主題樂園發生遊客摔傷事件時的急救送醫，對外說明與加強安全措施；3.SARS疫情爆發時的加強消毒、優惠促銷與入園量體溫，或封園暫停營業與請衛生主管機關協助……等措施。

事實上，活動規劃者應該在活動計畫書予以模擬有可能發生的緊急／意外事件之處理與應變計畫，但是對於一些處理緊急／意外事件之基本概念，則應有所認知，例如：1.戶外活動因天氣無法配合戶外活動時，活動規劃者應該抱著不到最後關頭絕不輕言取消活動的心態，也就是在辦理之前夕只要天氣尚可配合辦理活動時，主辦活動的組織即應要有準備隨時可以開場辦理活動的認知；2.即使天候的確不行了，應該由主辦活動的組織透過媒體通知報名或參與人員，或責成服務人員於預定時間內在現場告知參與人員更改地點或日期等訊息；3.若遇工安／公安意外事件時，應立即處理受害者的完善醫療服務，並於第一時間勇敢面對媒體或社會大眾，及採取賠償與災後復原行動；4.對於已報名參加人員因受到天氣異常取消或展延／變更地點之活動，應該可以接受辦理退費或換票／原票仍有效之措施；5.活動規劃者應該具有隨時準備因緊急／意外事件而停止、展延或取消活動的心理準備，而且更要有能力處理與應變任何有關緊急／意外事件所帶來的衝擊。

十二、經營管理與利益計畫

休閒組織在辦理各種類型的休閒活動時，不是單靠活動規劃者或經營管理人員就可以順利運作的，而是需要全組織人員的同心協

力共同合作無間，方能達成活動的進行。當然活動規劃者在規劃設計休閒活動時，若只重視在活動方案的設計與規劃，而忽略掉在活動方案或活動計畫中加入經營管理與利益計畫時，可能會發生活動是順順利利辦完了，然而其主辦活動的組織卻是入不敷出，那麼這一個休閒組織勢必會落得無以為繼的下場。當然所謂的經營管理與利益計畫，在基本上乃是活動計畫的執行計畫與展開方案，而一個休閒組織若是不以提供有形的商品給予其顧客／參與者為其主力經營業務時，則其休閒活動計畫將會是做為該組織的經營管理與利益計畫目標實現之一系列的服務與活動（當然也許會涵蓋到某些有形的商品在內），而且這樣的經營管理與利益計畫乃是該組織賴以永續經營發展下去的最好活動方案目標。

　　至於該休閒組織將有形商品的銷售當作該組織的主力經營業務時，雖然有形商品可能是一再重複的產銷活動，但是仍然需要有經營管理與利益計畫的建構，因為不論是營利事業或非營利事業／政府兼營事業，均需要至少能夠追求收支平衡以上的經營管理成果，尤其若是營利事業則更須有經營利潤的存在，否則勢必會被迫退出產業／市場。既然如此，休閒組織／活動規劃者就應將有關經營管理的技巧與其有關的系統網絡規劃予以納入在活動計畫裡面，而這些經營管理技巧乃可利用專案管理技術（例如：PERT/CPM等），將各項活動方案項目之間的關係及其既定時程與成本、資源均予以訂定完成，以便在休閒活動展開或上市行銷時能夠有系統化、程序化與進行PDCA管理循環之模式，能夠順利進行及達成活動經營之目標（這方面本書將於作者另一著作《休閒活動經營管理》中再予以討論，敬請參閱）。

十三、活動場地整理整頓五S計畫

　　休閒活動辦理之場地應該要求是一個令人不會看了就有點討厭、作噁、有衛生堪虞的活動場地，因為顧客／活動參與者前來進

行活動體驗時，不論是購買／消費有形商品或是參與／體驗無形服務／活動時，均會有如此的要求。例如：某些休閒農場滿是蚊子或蒼蠅時，對於前來參與的顧客會作何感想？他們會安心地、自由地、愉快地進行有關的休閒活動體驗嗎？我們不必想也知道他們絕不會安然地既來之則安之地參與活動體驗的！所以活動場地的五S（整理、整頓、清潔、清掃與整紀）乃是會被活動參與者／顧客認定爲相當強烈的要求。

　　休閒組織應該建立一套五S整理整頓的作業程序，當然此一範圍並非局限在活動場地的地板與四周而已，尚且包括到場地內的各種設備設施以及服務人員（尤其面對顧客的第一線人員）的服裝、儀容與作業標準在內。所以我們在此對於活動計畫中，就會建議休閒組織／活動規劃者應該建構符合其活動計畫裡的五S整理整頓計畫，並且要能落實執行。

十四、活動場地設備設施安全管理計畫

　　休閒組織所經營的業務範圍涵蓋了商品／服務／活動等內容，不管是有形的商品或是無形的服務或活動，均會是被其顧客／活動參與人，以及社會大眾與政府主管機構強烈的要求需要有一套完善的安全管理計畫。所謂的安全管理計畫應該包括有：1.各種有形商品之製造、銷售與顧客使用過程裡的安全要求（例如：食品的衛生與無害無毒的最低要求、遊玩與嬉戲商品的安全不會傷人與不具危險潛在因子之要求……等）；2.各種無形的活動體驗過程中的安全、無障礙與無潛在危險因子的安全要求；3.各種提供休閒遊憩之設施設備的安全檢查、安全防護與無潛在危險因子的安全需求……等方面的基本安全需求之一種安全執行與維持，及危機排除、預防與緊急應變措施。

　　任何休閒組織不但要制定有緊急事件應變與處理計畫，更要有安全管理計畫的制定，並且要將安全管理作業程序／標準依據其活動

特性與設備設施的安全需求特性，予以制定完成，同時必須召集組織內有關人員進行教育訓練與模擬演習，以強化各個活動方案的安全無害。另外更要注意汲取同業或異業間所曾發生過的危害／工安意外事件作為訓練教材，供全體人員深切瞭解與認知必須執行安全管理計畫之必需性。而且各個設備設施的定期性與預防預測性保養維護計畫更應一併建立，頒布給整個組織的各個員工遵行，同時有關設備設施的檢測量具與儀器校驗作業標準也須併入規劃與執行。

十五、活動活化措施計畫

　　休閒組織／活動規劃者必須為其休閒活動方案規劃出完整的活性化結構，與構築一套以上的演出熱鬧的活化措施計畫，而這樣的活化措施計畫乃是將其有關活動方案實施的關鍵場景、熱鬧情境轉換方式，以及演出熱鬧的活動情節等等，一一在活動計畫中予以規劃出來。

（一）建構休閒活動的活性化結構

　　休閒活動的活性化結構乃建構在如下幾個構面上而得以建構者：
1. 活動規劃者必需要具有強而有力的活動規劃設計能力。
2. 休閒組織的經營管理階層的活動投資經營計畫需要有長期回收能力，也就是須要能夠具有休閒活動的投資風險之承擔與管理能力，而不是想到一上市推展就要回收（即轉嫁給參與者／顧客）之認知與能力。
3. 休閒組織的活動經營理念必須以參與者／顧客能夠滿足其休閒體驗之需求與期望為基礎概念。
4. 休閒組織的活動規劃者、策略管理者與行銷管理者，以及其團隊必需要懂得活動經營的基本態度，即：（1）要能站在參與者／顧客的立場來進行活動規劃設計與經營管理活動；（2）要能夠與顧客／參與者學習活動體驗的態度；（3）要

能夠將顧客／參與者的任何建議與回饋，當作其活動經營管理的基本態度，同時更需要及時回應他們的要求。

5. 需要能夠尊重顧客／參與者的自主休閒體驗要求，與時時為顧客／參與者服務，及保持和他們的暢通溝通管道。

6. 休閒活動的場地與體驗主題／價值要相當明確。

7. 必須重視活動場地鄰近社區的需求，做好公眾關係、敦親睦鄰、支援與協助社區價值、回饋社區居民的就業機會，或關心地方事業等重要議題。

8. 對於休閒活動處所的環境衛生、交通措施與社會治安之維持，應該給予相當重視的支援、協助與關懷。

9. 對於活動之目標市場／顧客、潛在顧客人數、停車場與設施……等，應做客層與人氣調查，針對活動重點能夠預估／預測，及估算出活動的預期經營利益。

10. 商品／服務／活動的管理必需要能整合整個休閒組織的資源，及隨時能夠進行PDCA管理循環的持續改進機制之建立與執行。

11. 休閒組織在其活動上市推展時，應該要有實際的組織或活動的管理者，不宜是由掛名人物充場面。

（二）建立活性化循環機制

休閒活動的活性化與發展乃有賴於該組織與活動規劃者建立一套良好的活性化循環機制，使休閒活動的氣氛得以帶動及引領向上擴大延伸，如此休閒活動方能廣泛吸引顧客／活動參與者，也就是物流產業、通路產業與購物中心產業所謂的集客措施。所謂的集客措施，也就是休閒組織與行銷管理者／活動規劃者以完整的計畫來全力集客，如此的匯聚人潮將可帶動整個活動的經營成效，既可提高活動收入與商品業績，更可以建立該休閒組織與休閒活動的聲譽與形象，如此的良好形象將可引進更多的休閒參與者／顧客的來臨與參與（如圖14-2所示）。

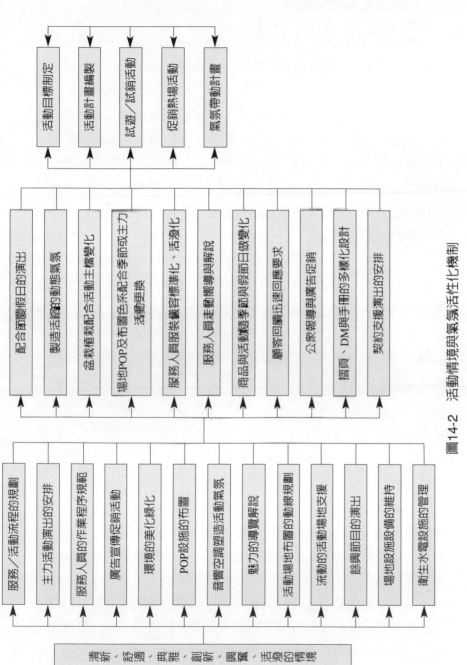

圖14-2 活動情境與氣氛活性化機制

活動目標制定
活動計畫編製
試遊／試銷活動
促銷熱場活動
氣氛帶動計畫

配合節慶假日的演出
製造活絡的動態氣氛
盆栽植栽配合活動主檔變化
場地POP及布置色系配合季節或主力活動更換
服務人員服裝儀容標準化、活潑化
服務人員主動嚮導與解說
商品與活動檔季節與階段別做變化
顧客回饋迅速回應要求
公眾報導與廣告促銷
摺頁、DM與手冊的多樣化設計
契約支援演出的安排

服務／活動流程的規劃
主力活動演出的安排
服務人員的作業程序規範
廣告宣傳促銷活動
環境的美化綠化
POP設施的布置
音響空調塑造活動氣氛
魅力的導覽解說
活動場地布置的動線規劃
流動的活動場地支援
餘興節目的演出
場地設施設備的維持
衛生水電設施的管理

清新、舒適、典雅、創新、興奮、活潑的情境

第十四章 活動計畫主要內容與說明

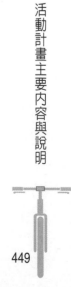

（三）推動氣氛帶動計畫

圖14-2中所謂的氣氛帶動計畫（animation plan），乃是說明休閒組織／活動規劃者依據其休閒組織之資源分配，並利用其活動情境的塑造，使其具有清新、舒適、典雅、創新／挑戰、興奮／愉悅、活潑／自然……等意涵與氣氛，而將這些氣氛轉化在其休閒商品／服務／活動之上市行銷推展與顧客／參與者之休閒體驗過程之中，藉由服務人員及組織／活動品牌形象和參與者／顧客的結合，以為塑造出特殊的活動體驗與互動交流機會，讓顧客／活動參與者的休閒需求與期望得到滿足，同時也達成休閒組織與活動之經營管理目標的一系列過程。

氣氛帶動計畫乃是透過組織的服務人員與場地設施設備，將其有關計畫一步一步地呈現給活動參與者／顧客，及供給他們能夠在體驗過程中得到感性、感覺與感動的活動體驗計畫。在這個計畫中，最重要的乃是必需要能夠完全地瞭解休閒體驗的需求、期望與動機，否則將會無法達成所謂氣氛帶動計畫的實現，例如：1.假若活動規劃者瞭解農曆春節期間參與活動者一定會很多，那麼活動規劃者若在入園區或購門票處予以規劃等候線或排隊線時，前來參與者就會依循此一規劃路線購票或入園；2.某個團體之顧客前來參與之目的乃在於獲得挑戰性／競爭性目標，那麼活動規劃者就應該為他們量身打造符合其休閒體驗要求的活動，否則他們很可能會將該次的體驗經驗當作痛苦／失敗／不願再參與的經驗；3.為配合某個節慶而辦理的活動，就要為其活動過程與設施設備營造出有該節慶氣氛的熱鬧氣氛，如此的活動情境與顧客／活動參與者互動交流，才能提升顧客／活動參與者的休閒活動體驗。

氣氛帶動計畫的推動乃為塑造演出熱鬧的機制，而休閒組織／活動規劃者在進行活動熱鬧機制或氣氛帶動計畫時，應該體會到不是花錢去辦理熱場活動，而是要如何活用活動場地與設備設施，如何將期待會有什麼新鮮或值得參與體驗活動之顧客的心予以串連起

來，並且將這些顧客／活動參與者作爲核心，提供給他們體驗休閒與互動交流的機會與價值，如此他們將會獲得愉悅、自由與興奮的體驗價值，以及透過他們傳遞更多活動資訊給予他們人際關係網絡中的親友，及鼓勵其親友前來參與的活動持續性演出的熱鬧機制。

同時在活動進行中，如何營造出所有的參與者及尚未前來的參與者有很高很大的興緻與企圖心要投注在活動體驗過程中，如此的氣氛帶動計畫就是讓來參與的人們均會有其正面的休閒遊憩體驗。例如：1.廟會活動過程中的國樂團演出，及神像、神轎、民俗雜技團的配合，同時各種活動單元均有一幕一幕的演出順序，以爲廟會節慶活動帶到最高潮；2.藉由氣球施放比賽以促進家庭親子的活動，則主辦單位已預期到遊客會幫助孩童施放氣球與享受親子間施放氣球的樂趣，進而可帶動家庭與家庭間、親子間的交流互動，因而主辦單位將施放氣球區域劃分爲幾個，在報到處製作家族名牌或吉祥物名牌綁在氣球上，由工作人員引導到規劃的區域內，以小群體的對話方式指導參與者進行互動及施放氣球，當然在活動帶動的元素激化下，使整個會場氣氛熱絡，而達到親子互動、家族與家族聯誼，及該主辦單位達成施放氣球帶引家庭互動與親子互動的活動目的；3.購物中心藉由在建築物前的花車與小攤位的設置，讓駐足或路過的人們停下來欣賞餘興活動，進而被吸引進入該購物中心一探究竟，結果只要人們眼光被聚焦到購物中心內部各個承租攤位／店鋪的促銷活動，就會採取購買／消費／參與其各個承租攤位／店鋪的商品／服務／活動，因而提高購物中心的經營目標達成與超越的機率。

十六、活動服務品質管理計畫

休閒活動的規劃設計過程中，應該設定其各個活動方案之內容的服務作業程序與作業標準、品質績效指標之衡量公式與評估方式

／評估頻率、品質維持與提升的責任人員，以及異常矯正預防措施……等標準，而這些品質要求就是休閒活動的品質管理計畫。品質管理計畫的引進與執行可以依循ISO9001（2000）的標準管理系統來進行規劃與設計，而且休閒組織／策略管理者／活動規劃者也應帶引全體人員率先宣示執行ISO9001（2000）品質管理系統，及設置商品／服務／活動的各項監視與量測機制（包含商品／服務／活動稽核、內部稽核、售前／售中／售後稽核在內），如此才能達成預期的品質績效目標，以提高顧客／活動參與者的體驗滿足感與滿意度。

十七、活動績效評估

事實上休閒活動的績效乃是要加以定期或不定期的監視與量測，也就是要制定一套妥適完整的評估績效的機制與技巧，如此才能確保休閒活動績效符合休閒組織／活動規劃者的期待，及達成滿足顧客／活動參與者的休閒體驗價值／目標／利益。

十八、活動的持續改進計畫

任何活動的推展與進行過程中，往往會受到許許多多的意外或變數所左右，以至於常會發生活動績效目標與實際成效產生差異，而這個差異或許是不如預期目標，也許是超過預期目標，但是我們在此願意提出：「不論是達成／超越目標或低於目標，均需要活動設計規劃人員與策略管理人員、各部門／活動主管加以關注。因為即使達成／超越目標所代表的意義除了值得激勵獎賞之外，尚應考量到當初規劃設計其目標時，或許資訊蒐集不完整以至於低估組織戰力，因而在次一個活動計畫時，就應該調整其未來活動規劃設計的活動計畫，應以能夠追求活動目標更高更好的境界，進而以更先進或更具企圖心的態勢進行次一活動計畫的規劃設計。至於實際成

效不如預期目標，就必須進行活動的SWOT分析與組織的PEST自我診斷分析，以瞭解到底問題出在何處，並及時採取矯正預防措施，以為扭轉失敗的局面與成為成功／高競爭力的休閒活動。

十九、其他部分

此部分乃指在活動計畫中有需要加以列出以利相關人員的瞭解，例如：活動的摺頁、商品的DM／照片、廣告文稿、公眾報導資料、廣告CF文案、電子檔案……等項目。此等資訊／資料基本上乃是補充整份活動計畫的功能，而這一部分往往也是在整份活動計畫執行時的必要資訊，所以本書將此等資訊也列為活動計畫的一部分。

◀◀ 社區街頭藝術

藝術市集活動，具體展現台灣在音樂、舞蹈、傳統戲劇、現代戲劇、街頭藝人等多元表演藝術團體的專業性與生動的創造力。社區街頭演藝活動乃是邀請有興趣的在地居民參與，配合社區內特設的公共藝術小舞台與民俗節慶祭典活動，讓民眾實際體驗街頭藝人的表演實力，讓參觀的民眾領略在地味的表演特質。

照片來源：德菲管理顧問公司許峰銘

Easy Leisure

一、探討各類型休閒活動的設計與規劃重點
二、釐清休閒活動設計規劃作業過程之盲點
三、瞭解休閒活動設計規劃應思考與重視方向
四、認知休閒活動設計規劃策略管理方案
五、學習如何規劃設計出一套有效的休閒活動方案
六、界定設計與規劃有效的休閒活動方案的要素
七、提供設計與規劃休閒活動方案的合理化作業程序

色彩的魔法師
CLASSICAL NEW DESIGN
植物染學苑成果展暨2005阿姆新品發表會

▲ 活動宣傳文稿

休閒活動的傳遞乃是借助於活動宣傳文稿、廣告宣傳文案、摺頁或海報、媒體的公眾報導與人員的直接銷售。活動宣傳文稿的好壞，對於休閒活動是否能夠成功，具有相當的影響力，任何休閒活動的規劃者與經營管理者均須特別予以關注！

照片來源：南投中寮阿姆的染布店吳美珍

2004.11.20

時　間	活　動　內　容
10:00	社區推廣-認識植物染DIY
10:35-10:50	長官致詞
10:50-11:00	開幕儀式"色彩魔法師"
11:00-11:10	文化技藝的延展與傳承
11:10-11:30	2005阿姆新品發表會
11:30-11:35	簽約儀式
11:35-12:00	園區參觀導覽

植物染學苑成果展

誠摯邀請

南投縣植物染文教協會

名譽理事長　申屠光
專案經理　吳美珍

阿姆的染布店

負責人　陳健仁
店長　林伯燕
及全體員工敬邀

中港交流道 > 中彰快速道路 > 接國道3往南投 > 下中興新村走投139線往南投方向
地址：南投縣中寮鄉永平村永平路263-2號(中寮鄉消防隊對面)　電話：049-2694635

個案一、2004日月潭國際花火節─超值日月潭賞火花

花火源流：煙火這門民俗藝術，早在宋朝初期即已為人們所廣泛應用，而且形成相當受歡迎的風潮。在宋朝文獻資料中，煙火大致上可分為：爆仗、五色煙火、起輪、走線、流星火爆、地老鼠、煙火屏風、成架煙火⋯⋯等玩法。

花火賞法：由於花火與鞭炮的剎那爆破聲響之噪音可達一百九十分貝，所以人們在觀賞花火的時候，就必須備妥有關耳朵、臉部、頭髮、身體⋯⋯等各部位的防護設備或物品，以防止聽覺受到損傷，另外口、眼、鼻、手、腳等暴露身體部位也應防止受到煙火灼傷。

花火寫真：觀光與嬉玩花火節時，應該準備好三腳架、小型手電筒以及四方角巾，以利在觀賞煙花時得以拍攝煙火之美，而拍攝位置宜在順風及較少煙霧、遠離雜光與路燈的位置，拍攝負片100度至400度為最佳。

花火達人推薦行程：

（一）一日遊行程：台北→台中→日月潭→聖愛營地→龍鳳宮→水社大霸→朝霧碼頭→台中→台北

（二）遊憩流程：

07:00　集合上車（台北火車站東三門）

07:30　準時出發（歡樂前往日月潭）

11:00　水社碼頭乘船（先看看湖光水色的日月潭，再搭船遊湖，經拉魯島）

11:30　水上自由活動（獨木舟、水上腳踏車、划浪板、風浪板，無限次數，親身體驗聖愛營地最好玩的水上活動）

12:00　聖愛營地烤肉（桃花源的仙境、享受無人打擾的優游時間、午餐BBQ）

15:00　尋找月下老人（早期的拉魯島上月下老人在九二一之

後到底去那裡？）

16:00　水社大壩漫步（這裡乃是最佳欣賞黃昏景色的地方，相當的浪漫、唯美，值得駐足觀賞）

16:30　朝霧碼頭水舞（水舞表演、名勝街閒逛、漫步涵碧樓步道乃是最佳享受）

18:00　邵族麵（別具特色的邵族麵可以隨您所欲，在店內享用或端到日月潭畔浪漫賞景與享用邵族麵）

19:30　主題表演（晚上的日月潭景色足以讓人心曠神怡、而且充滿著神秘與撩人情懷，並同時觀賞國際主題表演秀，乃是人生一大樂事）

20:30　欣賞花火節（帶入國際花火節的花火欣賞主題，足以令人回味無窮，而且又可以拍攝花火美景為您留下美麗的回味）

21:30　回程（專車在水社碼頭停車場接您回台北）

※早餐（不供應）、午餐（BBQ）、晚餐（邵族麵）

※旅館（無）

（三）參加說明：

1.此行程適合闔家出遊或同事朋友一起，免除自行開車麻煩！

2.可節省預算，充分利用時間！

3.本行程須達十六人以上成團。

4.凡人數達十八人以上之公司機關行號可自選出發日期或集合地點全程包車服務。

5.本行程如遇颱風、地震、豪雨等大自然不可抗拒之因素，本公司保有延期出發或全額退費之權利。

6.請於規定時間內準時集合，行程中如旅客因個人因素私自脫隊或集合不到，本公司不予退費。

7.以上行程載明之車行時間僅供參考，因路況或假日遊客眾多，行程順序將視情況前後更動。

8.本行程全程搭乘巴士，請旅客自備暈車藥或其他隨身藥物。

9.如有公司機關行號團體包車之需求，歡迎來電洽詢。

10.日月潭早晚溫差大，濕度較高，請準備外套。

11.行程包含：

(1)遊覽車一日來回車費（十九人座中型巴士）。

(2)聖愛營地水上活動費用（日月潭來回船票）、BBQ餐飲、交通、旅遊門票。

(3)兩百萬履約責任險+三萬醫療險（雄獅保險）。

(4)行程不包含：領隊、司機服務費每人一天一百元。

（資料來源：http://www.travel.pchome.com.tw/comm/2Dom/
TRS/Hotsale /hanabi.htm）

▲ 沙巴海中遊憩

馬來西亞沙巴有座神山、浩瀚與美麗的海洋、魚、珊瑚礁、如夢似幻般的日出與陽光、遐想的逐浪和沙灘，都是歡笑與不一樣的歡樂時光代表。

照片來源：黃怡華

個案二、成功大學附設醫院社工部志工服務管理規則

第一章　制度

第一條　成大醫院（以下簡稱本院）志工隊的志工係指經過社工部招募、訓練及評核等程序，並且由本院授證的志工。

第二條　志工隊由社工部社工員管理及運作，社工部主任負責督導及決策。

第三條　志工隊之期數計算為一年一期，上半期之服務時間為9月至2月、下半期為3月至8月，寒暑假均視為正常服務時段。志工大會上下半期各舉辦一次。

第四條　社工部評核認證可登錄於服務證之服務時數，為在各組之例行排班服務、志工隊或社工部等之活動支援、社工部服務台之輪值服務、志工大會等。而在職教育或職前訓練時數，則另行登記不列入服務時數計算。

第五條　志工幹部會議係社工部推動志願服務工作之協助決策的團體，每月召開會議一次，若有緊急事務得臨時召開。該會由志工幹部及社工員出席參加，會議中之決議由社工員及社工部主任認定後，公布於志工活動室。

第六條　曾按程序辦理離隊手續且服務年資一年以上、服務狀況良好之舊志工若欲返隊服務，則由各組長視各組人力狀況以決定歸隊時間，並知會社工員即可視為舊志工。但在志工任內曾有商業行為、本院指示須處置之志工或曾滋事等不良記錄者，不接受其辦理返隊服務。

第七條　服務時段之簽到簽退時間須確實簽錄，每一時段之基本服務時數為三小時。社工部予認證登錄之方式以半小時為單位來計算，如二點五、三、三點五小時等。簽到簿由當天在社工部服務台輪值之幹部協助核對後，經社工員認證，至於急診夜間志工由檢傷小姐協助簽章認證。

第八條　除非是代班、調班或特定活動支援及組長緊急人力調配或其他特殊情況，志工請按排定之服務時段前來服務。

第九條　志工若排班時間無法前來服務須事先調班或請人代班，填妥「請假單」交給社工部輪值之幹部或社工員，連續三次未請假則視為自動離隊。

第十條　志工請人代班必須找同組夥伴（但服務時數歸於代班者、代班者請在自己的簽到簿上簽上自己本人之名），補班則請選擇人力缺乏時段前來補班。

第二章　志工幹部

第十一條　大隊長之產生採多數票當選制，任期一年，連選得連任二次。現任隊長經社工部推薦，可執行優先連任權，不再經由投標選舉。大隊長參選資格須曾擔任一期(一年)之志工幹部或經志工隊總人數十分之一以上志工連署提名，並經社工部推薦。幹部則由大隊長自組內閣方式產生。

第十二條　大隊長之工作職掌：

一、對外為本院志工隊之代表；對內與社工部協調、規劃，共同推展志工服務。

二、掌握志工隊之服務狀況向社工員反應。

三、協助志工隊志工之間及志工與社工員間之良好溝通。

四、慎重選擇幹部人選並督促各組組長執行相關工作或改善方案。

第十三條　各組組長之工作職掌：

一、各服務組別設置組長一名。但依大隊長之規劃設立各行政組別者，亦各分置組長一名。

二、服務體系之組長負責調配該組志工之服務時段和時間安排；評估該組之服務需求或問題，並向大隊長及社工員反應；掌控該組之人力狀況及組員之服務

情形並督促其改進。

三、協助社工員及大隊長推動有關志工方案之執行。

四、聯繫組員間之感情等及協助辦理志工隊之聯誼活動。

五、支援社工部服務台之輪值服務工作，包括：

1.志工簽到退時間之核對及請假之登記。

2.協助志工餐券之登記及管理。

3.志工活動室之置物箱鑰匙登記及管理。

4.協助當天志工人力之緊急調配及催促志工準時前往服務。

5.支援社工部服務台諮詢服務。

第三章　教育與訓練

第十四條　社工部每一期（一年）為志工隊至少舉辦兩次在職訓練，並得針對全體志工或各組分別受訓。

第十五條　本院其他科部所舉辦之相關演講及院外講習訓練，鼓勵志工參加。

第四章　考核

第十六條　對於一期（一年）中「全勤」之志工設有「全勤獎」，其標準如下：

一、在排定之服務時段均到勤（包含調班，但不包括代班、補班），且每次服務時段均滿三小時。

二、須包含一次或以上之在職訓練。

三、服務時段恰為志工旅遊活動而參與者，或社工部推薦參加研習會、表揚者，則視同公假。

四、若跨組則分組計算全勤。

五、其他未盡事項由社工部及幹部會議共同決定之。

第十七條　於本院服務滿三、五、十、十五、二十年以上之「績優」志工及每期之幹部，由社工部評核後報請院長於每月院

慶或志工大會時間表揚，其「績優」之標準：

一、一年服務時數須達一百三十小時以上，且每年至少
參加一次在職訓練。

二、服務時之品質狀況良好。

三、積極參與志工隊或社工部所舉辦的活動。

四、個人無重大過失或違背服務倫理守則。

五、其他重大績優事項。

第十八條　社工部評核每位志工服務狀況等而決定發予聘書與否，
其功效在於肯定志工適任可持續為病患家屬提供服務及
社工部對志工資格之承認。聘書發給之審核先由志工幹
部會議及社工員初審，再由社工部主任裁決確定後，公
布於志工活動室並發予個人。另服務證應每年更換。

第十九條　新志工須服務三個月後，經評定服務時數達到應出席時
數80%，服務品質良好，且無重大過失等，始得授證為
正式志工。而志工服務聘書之發給，須無重大違紀及其
他特別考量外，其服務時數原則上須每年達一百一十小
時以上之資格。

第二十條　有關外界單位之表揚，除考慮個人服務品質外，獅子會
方面採年資輪流方式申報。其他相願志願服務協會等之
表揚，則先由各組組長圈選符合規定資格之組員、次由
志工幹部會議及社工員決選出最合適人選，再由社工部
推薦。

第二十條　志工個人服務如有重大過失或品行不佳等足以影響志工
隊名譽，各組組長應主動向社工員報告，並由組長先向
志工個人瞭解原因，再由社工員面談，若查證屬實者，
則請社工部主任裁決確定後離隊。

第五章　促進社會福利措施

第二十二條　每一時段服務滿三小時之志工，可登記領取院方供應

之誤餐券一張，至營養部餐廳用餐。

第二十三條　本院補助志工部分相關活動經費。

第二十四條　由本院補助每年兩次（上下期各一次）之志工旅遊車資，路途以當天來回為限。

第二十五條　志工可享本院員眷就醫優待及機車免費停放，但須由社工員開立證明單。

第二十六條　由本院補助來院服務志工之汽車停車費用。

第二十七條　志工可使用社工部之硬體設備等。

第六章　附則

第二十八條　本規則經志工大會通過後實施，修正時亦同。

（資料來源：http://www.ncku.edu.tw/~swhos/v_r.htm）

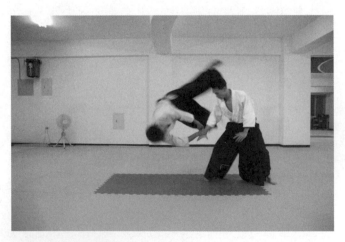

▲ 合氣道之呼吸摔

合氣道中的摔技原理乃是對於關節的壓迫，而對方便使用護法身導法摔出以防受傷技法，呼吸摔則是較為高級的技法，必須借力使力再配合呼吸的律動摔出，沒有學習超過兩年是無法熟練的。

資料來源：武少林功夫學苑www.wushaolin-net.com

個案三、漆彈戰鬥營活動計畫（舉例）

一、主旨：為提高本公司各同仁的工作潛能，特舉辦漆彈生存遊戲及攀岩活動，遊戲方式頗為緊張刺激與富有挑戰性，對於同仁的企圖心與戰鬥力相當有助益。

二、適合參加人員：凡本公司同仁除心臟有隱疾者外，皆可自由報名參加。

三、活動內容：

3.1　漆彈生存遊戲每六人為一隊，採奪旗對抗賽方式，每人六十發漆彈。

3.2　攀岩活動由三層樓高度之岩壁進行攀爬，以優先到達頂點為優勝，採個人到達時間、每組採全體人員攀爬總時間計算之比賽方式。

四、活動行程：

AM8:00之前	到△△指定營地報到集合
AM8:00-AM8:30	攀岩規則與安全講解、示範說明
AM8:30-AM11:30	攀岩比賽
AM11:30-PM1:00	烤肉聯誼及歡暢同樂（MTV）
PM1:00-PM1:30	著漆彈戰鬥服及漆彈比賽規則說明
PM1:30-PM4:30	漆彈生存遊戲
PM4:30- PM5:00	沖洗換裝
PM5:00- PM5:30	頒獎及董事長／總經理精神鼓舞
PM5:30起	賦歸＆珍重再見

五、活動費用：

5.1　漆彈生存遊戲每人四百元（含教練費、迷彩服、專用面罩護貝、漆彈槍、六十發漆彈在內）。

5.2　攀岩比賽每人兩百元（含教練費、裝配費、設施費在內）。

5.3 烤肉及歡暢MTV費用，採每人三百元（含餐飲、設施、清潔費在內）。

5.4 本公司同仁參加者所需費用悉由本公司支付，參與員工完全免費，惟攜帶之眷屬或朋友參加者則照5.1至5.3費用預算收取。

六、說明事項：

6.1 本項活動採個人與組隊報名方式，若人數未達三十人(含)以上時，則取消本項活動計畫。

6.2 參加人員請穿著運動鞋，請勿穿著涼鞋與皮鞋參加。

6.3 服裝不拘，惟女士請勿穿著裙子。

6.4 烤肉用品及烤肉爐、烤肉用木炭、大型陽傘均由△△營地負責處理與供應。

6.5 凡參加者（含親屬朋友）均須提報身分證字號給主辦者，以利辦理保險事宜。

七、其他：

7.1 活動主辦單位：總管理處員工福利部

7.2 活動聯絡人：△△△小姐（電話：○○○○○○○○、傳真：○○○○○○○○、email：○○○○○、Blog：○○○○○○）

7.3 活動營地地址：
（電話：○○○○○○○○，傳真：○○○○○○○○）

附註：以上所有課程活動內容以出發前協調確定者為準。

▶▶植物染走秀

<<植物染培訓班培訓的學員到了驗收時刻，就要將自己所學的展現出來，當然走秀更是參與培訓學員夢寐以求的畢業考。看照片中學員的自信與可愛亮眼的植物染服飾，就知道她已經通過了。

照片來源：南投中寮阿姆的染布店

個案四、觀光旅遊志工培訓課程規劃（舉例）

一、課程名稱：△△縣觀光旅遊志工培訓課程

二、課程地點：△△縣政府文化局會議室，本縣境內觀光旅遊景點

三、課程內容：

時間	日期	月 日(星期六)	月 日(星期日)	月 日(星期六)	月 日(星期日)	月 日(星期六)	月 日(星期日)	月 日(星期六)
8:00 — 8:20	課程	報到、開幕						
	主持人	(縣長△△△)						
8:20 — 9:10	課程	志願服務之倫理	志願服務之發展與趨勢	深度文化規劃	觀光旅遊產業之現在與未來	戶外學習與深度匯談	戶外學習與深度匯談	縣內宗教文物介紹
	講師							
9:20 — 10:10	課程	志願服務之倫理	志願服務之發展與趨勢	深度文化規劃	觀光旅遊產業之現在與未來	戶外學習與深度匯談	戶外學習與深度匯談	縣內宗教文物介紹
	講師							
10:20 — 11:10	課程	志願服務之內涵	志願服務經驗分享	生態旅遊行程設計與規劃	領隊與解說員的意義與責任	戶外學習與深度匯談	戶外學習與深度匯談	縣內交通住宿餐飲概況
	講師							
11:20 — 12:10	課程	志願服務之內涵	志願服務經驗分享	生態旅遊行程設計與規劃	領隊與解說員的意義與責任	戶外學習與深度匯談	戶外學習與深度匯談	縣內交通住宿餐飲概況
	講師							
12:20－13:10		午　餐　暨　休　息						
13:10 — 14:00	課程	志願服務有關法規	縣內觀光旅遊景點介紹	解說之技術與方法	縣內海洋生物介紹	戶外學習與深度匯談	戶外學習與深度匯談	解說導覽實務分享
	講師							
14:10 — 15:00	課程	志願服務有關法規	縣內觀光旅遊景點介紹	解說之技術與方法	縣內河川生物介紹	戶外學習與深度匯談	戶外學習與深度匯談	解說導覽實務分享
	講師							
15:10 — 16:00	課程	如何當個快樂的志工	縣內原住民及資源現況	領隊工作內容與技巧	縣內動物昆蟲概況	戶外學習與深度匯談	戶外學習與深度匯談	分組報告與互動交流
	講師							(班導師△△△)

時間 \ 日期		月日 (星期六)	月日 (星期日)	月日 (星期六)	月日 (星期日)	月日 (星期六)	月日 (星期日)	月日 (星期六)
16:10 \| 17:00	課程	如何當個快樂的志工	縣內原住民及資源現況	解說員工作內容與技巧	縣內植木花草概況	戶外學習與深度匯談	戶外學習與深度匯談	分組報告與互動交流
	講師							(班導師 △△△)
17:00 \| 17:30	課程							開幕式頒獎
	講師							(文化局長×××)

備註
1. 上述名單若有更適宜人選，敦請建議填列。
2. 上述師資名單尚未聯繫，奉核後連絡聘請。
3. 為使課程更具效益，實際課程、時數將依老師專才適度彈性調整。
4. 戶外實習，由不同性質（文史、地質、生態等）老師搭配隨同戶外講課。

▲ 台灣難得三月雪
台灣旅遊四季皆宜，2005年三月雪，讓許多意外賞雪的旅人為之瘋狂，氣溫一路盪到零度以下，積雪達十餘公分厚，室外一片銀白世界，上山賞雪遊客興奮地發現到連樹木都已為雪所覆蓋，儘管冷到發抖，但看到這場罕見的三月雪，大家都大呼「值得」！

照片來源：張芳瑜

個案五、2006九族櫻花祭—春之攝影比賽

　　台灣最美麗的琉璃湖與亞洲最早的賞櫻花活動暨台灣首創夜間賞櫻，邀你一同見證捕捉。

　　指導單位：交通部觀光局

　　主辦單位：交通部觀光局日月潭國家風景區管理處

　　　　　　　九族文化村

　　協辦單位：台灣省旅遊攝影學會

一、攝影主題：

　　　A組：日月潭周邊（含水里、車埕、魚池等日月潭國家風
　　　　　　景區範圍內，景觀、人文活動，或與旅遊、生態、
　　　　　　景觀、遊憩、風土人情等有關之題材。

　　　B組：九族文化村內拍攝與櫻花祭系列活動相關之題材。

二、參賽資格：愛好攝影人士均可參加。

三、作品規格：正片、負片或數位不拘，作品一律放大為長邊
　　　十英寸，短邊不限之彩色照片，不得裝裱、裁切及格放，
　　　張數不限，連作四張以內。

　　　◎電腦合成者請勿投稿。

　　　◎每張作品背面須浮貼作品表。

四、參賽照片收件地址：作品一律郵寄555南投縣魚池鄉大林
　　　村金天巷45號　九族文化村企劃部攝影小組收，請註明
　　　「攝影比賽」。

　　　洽詢電話：049-2895361轉213企劃部

五、收件日期：2006年3月13日前（郵戳為憑）。

六、評審：2006年3月18日於九族文化村公開評審。

　　　由主辦單位聘請攝影專家組成甄選委員會評選之，分別就
　　　日月潭風情與九族風情兩組評選，作品未達水準者，獎項
　　　得以從缺。

七、獎勵：日月潭風情與九族風情二組，各選出：

金牌獎一名：獨得獎金三萬元、獎狀一張、九族文化村門票十張。

銀牌獎一名：獨得獎金兩萬元、獎狀一張、九族文化村門票六張。

銅牌獎一名：獨得獎金一萬元、獎狀一張、九族文化村門票四張。

優選獎十名：各得獎金兩千元、獎狀一張、富士軟片六捲、九族文化村門票兩張。

佳作獎五十名：各得獎狀一張、富士軟片十捲、九族文化村門票兩張。

八、得獎公布：3月23日公布於九族文化村網站／日月潭國家風景區網站／台灣省旅遊攝影學會網站並具函通知領獎。

九、附則：

1.請勿一稿多投，參加攝影比賽之作品一律不退件，所有參賽作品須未曾公開發表並未參加其他攝影比賽之作品，凡參加此活動即視同承認本簡章之各項規定。

2.本次入圍得獎作品及著作權歸屬主承辦單位所有，主承辦單位有權重製、發表、媒體廣告、雜誌報導、發表於各種平面或電子媒體的權利，不另給酬。

3.優選以上獎項，每人限得一獎，且將得獎作品之原稿底片或高階電子檔（350dpi以上）交主辦單位。審核後頒獎，底片使用權歸主辦單位所有，得獎人須簽署該作品著作權讓渡書。

4.嚴禁盜用他人作品參賽，違者若原作者提出異議時，主辦單位除取消得獎資格並追繳獎金及獎狀外，其違反著作權之法律責任自負，概與主辦單位無關。

5.若違反本規定經查屬實者，則予以取消其得獎資格，獎狀、獎金應繳回，獎項不遞補。

（資料來源：http://www.nine.com.tw/2006sakurafestival）

▲ 兒童化裝舞會

人生猶如一場化裝舞會，男男女女、老老少少都戴著面具，
充滿未知的人生成了最大舞台，戴著面具者有主演、有客
串，或有意或無意，交織出複雜難解的謎團，當面具被揭開
時舞會也將落幕，只是藏於面具之後的自私、殘酷與不幸是
應予剷除者。

資料來源：張淑美

第十五章　休閒活動的設計規劃個案

個案六、2005年全國中等學校運動會─聖火引燃儀式流程

一、日期：2005年4月7日（星期四）

二、地點：嘉義縣北回歸線標誌塔─水上太陽館

三、傳遞流程：聖火於水上北回太陽館引燃後，分成兩種方式，開始傳遞

（一）縣長主官車聖火隊傳遞路徑：

聖火傳遞將於2005年4月7日（星期四），配合本縣聖火母火引燃儀式中，恭請陳縣長以車隊配合東石高中聖火隊方式傳遞，經省道轉一六八線改車運至縣府。

（二）十八鄉鎮聖火令（旗）傳遞路徑：

4月7日上午11點30分於水上太陽館點燃聖火後，經由縣長頒發各鄉鎮聖火令旗立即往各鄉鎮出發，每鄉鎮各一組宣傳車隊（警車＋聖火宣傳車＋聖火令旗車）分南北方向各九組車隊，傳至各鄉鎮公所後，由各鄉鎮中心國中規劃市區踩街遊行路線、宣傳遊行，活動完後，宣傳車隊於當日17點20分回至縣府廣場集合。

四、第一階段活動流程：

■引燃主題：北回歸線、日照取火

■特色：運用太陽光聚焦引燃聖火，「日照取火」係古希臘奧林匹克運動會最正統方式，而取其意涵引燃聖火。

（一）序幕表演：

程序		活動流程	內容說明	執行單位	備註
00	09:30-10:00	準備工作	貴賓室及記者席規劃及佈置，觀禮人員座椅、聖火車集結區及交通動線規劃。 縣長及貴賓簽到接待分發帽子 觀禮學生及民眾約600人	鉅秀 接待組 北回國小 水上國中 水上國小 萬能工商	

程序	時間	活動流程	內容說明	執行單位	備註
01	10:00-10:01	司儀報幕	□司儀報幕(OS)： 「嘉義縣2005年全國中等學校運動會」聖火引燃典禮，序幕表演開始	主辦單位 典禮組	貴賓及媒體報到
02	10:01-10:10	序幕表演節目一	「東石高中」樂儀隊震撼開場 □司儀介紹表演內容	東石高中	
03	10:10-10:20	序幕表演節目二	社團國小大小鼓隊表演 □司儀介紹表演內容	社團國小	
04	10:20-10:30	序幕表演節目三	「重寮國小」隍將舞表演，護送縣長上台點火 □司儀介紹表演內容	重寮國小	

（二）水上太陽館引燃典禮

程序	時間	活動流程	內容說明	執行單位	備註
05	10:30-10:35	預備時間	□司儀預告距離典禮時間 □司儀請與會貴賓及工作人員迅速就位		
06	10:35-10:37	司儀報幕	□司儀報幕(OS,)： 「嘉義縣2005年全國中等學校運動會」聖火引燃典禮，序幕表演開始	主辦單位	
07	10:37-10:45	縣長致詞	□司儀恭請縣長致詞 □縣長介紹現場貴賓暨致詞	主辦單位	
08	10:45-10:55	貴賓致詞	□縣長或司儀邀請重要貴賓致詞	主辦單位	
09	10:55-11:00	宣讀祝禱文	□司儀或宣讀代表 □聖火祈禱祝文宣讀完畢後，司儀再度邀請縣長及貴賓上台。 □倒數啟動 一、在司儀引導現場民眾倒數10秒。 二、司儀恭請縣長及貴賓共同啟動魔球。 三、魔球引爆切斷固定在「聚焦鏡」旁的繩索，運用事前裝飾在聚焦鏡上方的空飄氣球，隨即將覆蓋在聚焦鏡上的布條拉起。 註：布條「勇敢追夢，世界看我」的字樣	主辦單位	

程序	時間	活動流程	內容說明	執行單位	備註
10	11:00-11:10	引燃聖火	□當聚焦鏡對著聚光鼎，在經過大約三十秒鐘後，由聚光鼎中心逐漸有少許白煙冒出，緊接著即由聚火鼎中引出火花並將鼎中的煤油棉球引燃。 四、司儀引導縣長向後轉，面向聚光鼎 五、工作人員將「毛公鼎造型聖火把」，交給縣長及舞台上貴賓。 六、司儀：引燃聖火 七、縣長聞司儀高喊「聖火引燃」口令，趨身將火把置聚光鼎上方將母火引燃；引燃後隨即轉身將母火傳遞給舞台上貴賓。 八、一一點然後，縣長及貴賓隨即共同高舉聖火，面對群眾高舉接受歡呼。 □此時在北回歸線的飛碟造型塔上，倏然擊發出千萬條彩帶紙花，滿佈天空，製造引火典禮系列活動的第一高潮。 □聖火隊長看到彩帶佈滿天空，下口令引導聖火隊跑至縣長及貴賓前方（看齊、敬禮→接下縣長及貴賓手上火把） □七人聖火隊接受聖火之後，即轉身下舞台，完成聖火薪火相傳的歷史任務。（接待組負責引導18鄉鎮鄉鎮長上台接受聖火令旗） □聖火隊接下聖火之後，先於台下待命。	主辦單位 鉅秀 順益汽車 贊助	
11	11:10-11:15	聖火令旗交接	□司儀：聖火令旗交接 一、司儀依序唱名，誘導接受聖火令旗各鄉鎮市代表上台，接受縣長授旗。 二、縣長授旗後，各鄉鎮市代表於舞台上一字排開，揮舞大旗。	主辦單位	

程序	時間	活動流程	內容說明	執行單位	備註
12	11:15-11:20	聖火令旗傳遞	□聞司儀：聖火令旗交接 一、各鄉鎮市聖火令旗代表步下舞台，走向各鄉鎮所屬吉普車上車。 二、警車開道，令旗前往各鄉鎮市。		
13	11:20-11:25	聖火傳遞	□在司儀宣布「聖火傳遞」，聖火隊開始起跑聖火傳遞，此時在舞台區再次擊發彩帶紙花特效，歡送聖火隊出發。		
14	11:25	禮成	縣長主官車將主火帶回縣府，各單位帶回		

資料來源：http://sport94.cyc.edu.tw/page3_4.html

五、第二階段引火至毛公鼎活動流程

故宮南院設計圖

程序	時間	活動流程	內容說明	執行單位	備註
01		準備工作	一、四月五日前完成縣府中庭佈置	活動部	
02	16:30-18:00	集結區造勢表演	縣府中庭民和國小旗舞隊表演 縣府門口六嘉國中樂儀隊、朴子國中及義竹國中管樂隊分列式表演（不重複動員學生）	民和國小 六嘉國中 朴子國中 義竹國中	
03	18:00-18:30		一、表演團隊出發至故宮南院前五百公尺就定位 二、一級主管及校長於縣政府大門口集結分發火把 三、人員集結出發前往故宮南院	鉅秀 活動部	樂隊位置配置圖
04	18:30-18:40	迎接聖火隊抵達	□17:30-聖火隊及車隊從縣政府出發 □司儀隨機向與惠來賓報告抵達盛況 一、聖火隊在樂儀隊(六嘉國中、朴子國中、義竹國中、民和國小)演奏歡迎下，緩緩進入會場。 二、聖火隊到達定點，樂儀隊停止演奏。	主辦單位	表演團隊依序接在聖火隊伍後面前進
05	18:40-18:42	引燃母火	□司儀：嘉義縣2005年全國中等學校運動會母火引燃典禮 典禮開始，恭請縣長就位 □縣長走上舞台，面對觀眾	主辦單位	

程序	時間	活動流程	內容說明	執行單位	備註
06	18:45-18:50	獻聖火	□司儀：獻聖火 一、聖火隊隊長（建議由大會聖火組組長）步上舞台。 二、縣長在接受聖火隊長的火把後，高舉火把接受歡呼。	主辦單位	
07	18:50-18:55	引燃母火	□司儀：引燃母火 一、縣長轉身將聖火引至毛公鼎母火爐內，當母火引燃，縣長再次轉身高舉火把，並由承辦單位主管（建議由教育局局長）接下聖火把。 二、此時舞台四周千萬條彩帶紙花飛揚，群眾歡欣迎接聖火。	主辦單位	
08	18:55-19:00	縣長致詞			
09	19:00-19:05	網路聖火傳遞啟動儀式	□透過200吋LED螢幕，連結網頁畫面。 □恭請縣長啟動小魔球（或操作電腦），正式開啟全台首見的網路傳遞聖火活動（4/7~4/16）。		
10	19:05-19:10	禮成			
11	19:05-19:10		高空煙火施放		

▶▶ 南投集集影雕

影雕工藝就是將您喜愛的影像、文字或線條在被加工物上做出與雕刻一樣的鏤刻感覺，可以做成紀念品，也可以自己DIY，發揮自己的創意，把自己的藝術思維發揮得淋漓盡致，透過影雕技術，將您的特有巧思風格，化為獨一無二的作品。

照片來源：展智管理顧問公司王素珠

個案七、主題活動設計規劃考量元素（應用範例）

一、主題活動設計規劃的十大元素：

　　據Rice1986在Director V corps Recreation Center所提出，主題活動乃是在遊憩中心或其他設施中所辦理的活動，而主題活動在設計規劃上至少要能涵蓋如下十種元素中的六種，此十種元素乃是：1.活動、2.餐點、3.裝飾與道具、4.娛樂活動、5.視聽器材、6.戲服、7.燈光、8.獎賞、9.音樂與10.花招等。

二、主題活動設計規劃的應用範例：

2004中縣兩馬觀光季主題活動

一、活動緣起：

　　「兩馬文化」乃是台中縣獨有的特色，后里馬場有駿馬，東豐自行車綠廊有鐵馬，台中縣更是發揚自行車王國的美譽，闢建了中部地區規模最大、景觀最美的自行車專用道，利用廢棄鐵道規劃自行車道，完成東豐自行車綠廊、后里鐵馬道、雅潭神綠圍道；而后里馬場更是國內設備最完善的馬場，擁有著名的馬術訓練中心及馬匹百餘隻。所以透過單車與駿馬等地方產業及觀光特色形塑文化流行風采，政府運用了台中縣的地方特色創造出新的生命力。

　　「兩馬齊奔騰，魅力新中縣」，誠摯邀請您來參與「中縣兩馬觀光季」，和我們一起「奔馳」在中縣的美麗風景。

二、活動名稱：2004中縣兩馬觀光季

三、參與對象：一般民眾

四、活動時間：2004年9月19日～10月24日（AM8:00~PM5:00）

五、活動地點：台中縣后里鄉廣福村寺山路41號（后里馬場）

六、資訊提供：

　　（一）指導單位：行政院九二一震災災後重建推動委員會、行政院新聞局、交通部觀光局

　　（二）主辦單位：台中縣政府

七、活動內容：

（一）主題活動流程：

日期	活動內容說明
9/19	開幕式‧街頭藝人表演‧馬術表演‧釘蹄秀2004國際無車日‧自行車藝術博覽會及創作模型設計展
9/25	釘蹄秀‧街頭藝人‧套馬蹄趣味賽‧天馬行空‧自行車組合設計競賽
9/26	馬術表演‧自行車競速趣味賽‧街頭藝人表演‧套馬蹄趣味賽‧馬不知臉長競賽‧我的馬尾最長趣味競賽
10/3	飛馬盃馬術錦標賽‧街頭藝人表演‧西部牛仔趣味賽‧釘蹄秀‧套馬蹄趣味賽‧2004單車快樂行
10/9	釘蹄秀‧自行車競速趣味賽‧英語嘉年華‧套馬蹄趣味賽‧兩馬創意設計競賽
10/10	馬上幸福集團結婚‧馬術表演‧釘蹄秀‧西部牛仔趣味賽‧套馬蹄趣味賽
10/16	釘蹄秀‧自行車競速趣味賽‧街頭藝人表演‧套馬蹄趣味賽‧原住民歌舞暨成年禮‧捷安特盃國際自行車邀請賽
10/17	自行車極限運動熱身‧馬術表演‧釘蹄秀‧自行車極限運動表演‧捷安特盃國際自行車邀請賽
10/23	釘蹄秀‧自行車競速趣味賽‧張連昌薩克斯風‧原住民／客家文化‧套馬蹄趣味賽
10/24	馬術表演‧釘蹄秀‧自行車競速趣味賽‧街頭藝人表演

（二）旅遊行程規劃：

一日遊	1.泰安舊火車站→后里馬場→東豐自行車綠廊→石岡水壩
	2.后里馬場→張連昌薩克斯風紀念館→月眉糖廠
	3.后里馬場→毘盧禪寺→潭雅神綠園道→筱雲山莊
	4.后里馬場→谷關溫泉→新社→山林田園景觀特色餐廳
	5.后里馬場→月眉糖廠→梧棲漁港→高美夕照
	6.后里馬場→后里踩風→后里農場（田園風情）
二日遊	1.（第一天，泰安舊火車站→后里馬場→東豐自行車綠廊→石岡水壩→東勢林場（宿））→（第二天，東勢林場→生態體驗→賦歸）。
	2.（第一天，后里馬場→月眉育樂世界→谷關溫泉→谷關（宿））→（第二天，谷關溫泉區→新社休閒農場（採果樂、特色餐）→賦歸）。
	3.（第一天，后里馬場→張連昌薩克斯風紀念館→高美濕地→省農會休閒牧場（宿））→（第二天，省農會休閒牧場→大甲文化巡禮→賦歸）。

八、主題活動元素說明：

（一）活動元素1：活動

　　1.本主題活動包括有活潑具有發揚主題活動的內容、遊憩與題材之活潑性、價值性等意涵。

　　2.本項活動足以顯示活潑主題的活動內容有：馬術表演、釘蹄秀、套馬蹄趣味賽、天馬行空自行車組合設計競賽、馬術錦標賽、兩馬創意設計競賽、自行車競速趣味賽、自行車極限運動表演、自行車藝術博覽會……等。

（二）活動元素2：餐點

　　1.本主題活動包括有餐飲美食與飲料，以供參與者食用。

　　2.本項活動的區域乃在后里馬場，在馬場中的兩馬城邦中設有休閒小站、美食家天堂、主題商品區及WC洗手間等，足可供參與者選購或使用。

（三）活動元素3：裝飾與道具

　　本主題活動包括有駿馬百餘隻、自行車、馬術運動各項裝配與自行車運動各項裝配，及跑馬場與自行車道。

（四）活動元素4：娛樂活動

　　本主題活動內容相當多種（例如：馬術表演、釘蹄秀、自行車競速賽、自行車極限活動、街頭藝人表演……等），相當具有現場趣味、活潑的活動體驗價值。

（五）活動元素5：視聽器材

　　本主題活動對於馬的一生與自行車演化，除了靜態展示外，尚有CD/VCD/DVD之紀念片/幻燈片/書籍等介紹與展示兩馬的文化珍貴資料（綺麗的台灣影像館）。

（六）活動元素6：戲服

　　本項主題活動之參加者乃需要馬術與自行車之裝飾與服裝以為襯托，而且參加競賽者更在安全考量上，必須全套馬術或自行車服裝。

（七）活動元素7：燈光

本項主題活動區域內的照明燈配合影像展覽所需之各種顏色燈光則是必備的。

（八）活動元素8：音樂

本項主題活動在薩克斯風及其他輕快音樂陪伴下，當可讓參加者除了享受兩馬文化之外，更有一番不同的音樂饗宴。

（九）活動元素9：獎賞

本項主題活動在競賽活動有激勵獎賞的制定，以刺激參加者的企圖心與趣味性。

（十）活動元素10：花招

本項主題活動中的西部牛仔趣味賽、馬不知臉長競賽、英語嘉年華、街頭藝人表演均為促進參與者的感覺與親身體驗的花招。

（十一）其他：在進行主題活動規劃設計時，除了要對該項主題有深入的瞭解之外，並參考如上十種活動元素加以設計規劃。

▶▶ 原住民的歌舞表演

台灣原住民與大自然和諧相處，山與海幾為原住民生命所有的記憶。多才多藝多潛能的台灣原住民，擁有豐富祖傳文化智慧，以原住民各族群日常生活之勞動作息為素材，用歌舞舞動原住民旺盛的生命力。

照片來源：展智管理顧問公司陳瑞新

個案八、生態旅遊活動—發現綠蠵龜系列活動企劃緣由

活動主旨：探訪綠蠵龜的故鄉—蘭嶼

活動緣由：

　　農委會在1989年已將台灣可見的五種海龜（即：綠蠵龜、赤蠵龜、玳瑁、欖蠵龜與革龜等）列為瀕臨絕種的保育類野生動物。綠蠵龜乃是海龜中（全世界目前約有七種海龜，而台灣則可見到上述五種海龜）體型較大的一種，成龜體長可達九十至一百二十公分，背甲直線長，體重可達一百公斤公上。綠蠵龜的英文名稱為Green Turtle，乃因體內脂肪含有其主食海草之葉綠素而得名，綠蠵龜的背甲顏色有棕色與近墨色等色澤。綠蠵龜在台灣俗稱黑龜或石龜，牠們除了上岸產卵之外，終生大都生活在大海之中。

　　以往台灣東部與南部沿岸，及澎湖與蘭嶼等地均是海龜的活動地區，且均有上岸產卵的記錄，然而近年來受到台灣的工業化與土地開發的結果，造成上述地區沿岸的沙灘大幅減少，因而壓縮了海龜的產卵空間，而且國人對生態保育觀念的不夠重視，以至於濫捕濫殺的行為，大大地干擾與驚嚇到這些海龜的生存環境，以至於近來已少發現海龜上岸產卵的記錄。有鑑於此，特地舉辦此次的「發現綠蠵龜」活動，其目的乃在於希望藉由人們的參與生態旅遊，就近做實地的觀察體驗，以瞭解如何維持保護這些海龜棲地的重要性，當然最重要的乃是企圖要進一步喚起民眾主動去關心牠們的生活環境，保護人與動物植物的自然資產，使得人們與大自然得以和諧共存相處下去。

　　蘭嶼，乃是台灣的遺世珍珠，她的美麗、自然與純真，乃是台灣的化外之地，尤其島上達悟族原住民的永續利用自然資源的生活方式及獨特熱帶海洋民族原始文化，更是受到其地理位置的特殊性而孕育了豐富多種的自然資源，許許多多的珍貴稀有動物—植物與昆蟲均在此得以悠然地生存下來，堪稱是我國一個重要生態資產所在地。

本活動將邀請長期研究綠蠵龜生態的知名教授（預定邀請△△△老師）親自導覽，企望能給予參加者第一手最有權威性的綠蠵龜生態知識。當然，此次蘭嶼行除了探訪綠蠵龜之外，我們仍將特別規劃許多相當值得參與的生態體驗活動，探訪達悟族原民文化行程、飛魚故鄉的文化行程，期望能讓您對於此趟生態之旅─探訪綠蠵故鄉之行感受深刻，並能藉此體驗到原民生活的智慧。

歡迎有興趣的朋友們一起來參與，共同體驗此趟蘭嶼探訪綠蠵龜故鄉的原住民生活風情與綠蠵龜生態環境，趕緊行動報名哦！

活動行程及注意事項：（略）

▲ 攀岩活動

現代人在辛苦工作、學習之餘，還要適度放鬆自己，攀岩活動正是最近發展的正當休閒育樂活動。雖然攀岩被視為高危險、少數人從事的運動項目，但是只要政府和民間團體通力合作，一起推廣攀岩運動，提供場地、經費、人力、設備，並舉辦小型比賽，攀岩將不再是少數人的專利，而是一種全民共享的休閒活動。

照片來源：梁素香

個案九、花車巡迴展廣告企劃案（舉例）

一、主題：春節花車巡迴廣告

二、主旨：

　　（一）本公司文宣小組向鄰近社區居民拜年。

　　（二）恢復在地社區居民的向心力與支持度。

　　（三）提高廣告與宣傳效果。

三、時間：2006年1月29日～2月12日（農曆正月1日～15日）

四、巡迴廣告路程：

01/29	霧峰鄉、大里市、太平市、台中市（東區、南區、中區、北區、西區）
01/30	台中市（西屯區、南屯區、北屯區）、潭子鄉、大雅鄉、神岡鄉、豐原市
01/31	東勢鎮、新社鄉、石岡鄉、后里鄉、卓蘭鎮、公館鄉、大湖鄉
02/01	苗栗市、三義鄉、苑裡鎮、通霄鎮、外埔鄉、大甲鎮
02/02	清水鎮、梧棲鎮、沙鹿鎮、大肚鄉、烏日鄉、彰化市
02/03	和美鎮、伸港鄉、鹿港鎮、線西鄉、溪湖鎮、芳苑鄉、二林鎮
02/04	大村鄉、花壇鄉、員林鎮、田中鎮、社頭鄉、埤頭鄉、埔鹽鄉
02/05	芬園鄉、草屯鎮、南投市、中寮鄉、名間鄉、竹山鎮
02/06	集集鎮、水里鄉、魚池鄉、埔里鎮、國姓鄉
02/07	斗六市、斗南市、虎尾鎮、古坑鄉、刺桐鄉
02/08	西螺鎮、元長鄉、土庫鄉、四湖鄉、口湖鄉、台西鄉
02/09	北港鎮、嘉義市、嘉義縣
02/10	南投市參加地方特色產業展活動
02/11	在休閒遊憩中心辦理新春聯歡酬賓活動
02/12	台中市參加燈會遊行活動

五、巡迴對象：

　　（一）各鄉鎮市中心擇地並商洽當地有關機關／店家做定點展示宣傳。

　　（二）一般百貨店、購物中心、廟口做定點展示宣傳。

　　（三）沿各鄉鎮市主要道路做行動展示宣傳。

六、巡迴車輛：

　　卡車改裝花車一台、巡迴服務轎車二台。

七、巡迴人員：

　　卡車司機一名、導覽解說人員三名、服務人員三名、幹部二名（由本公司市場企劃部經理選派人員擔任）。

八、展示商品：

　　本公司宣傳海報、POP旗幟、DVD/VCD放映、摺頁、商品樣品及照片。

九、花車裝飾：

　　美觀、醒目、防雨、防震、照明設施、花燈及本公司遊憩中心主題海報與旗幟。

十、交際用品：

　　本公司往昔辦理活動的DVD/VCD、本公司宣傳摺頁、小禮品（與本公司主題相契合或可在包裝上顯示本公司的遊憩中心Logo）、糖果、巧克力等。

十一、宣傳單：

　　綜合性商品／服務／活動目錄（已備妥）、摺頁／DM、小旗幟等。

十二、宣傳器具：

　　擴聲器、夜間照明、電腦等（已備妥）。

十三、宣傳申請：

　　向各縣市政府暨警察局申請核准（已核准）。

十四、經費預算：

　　1.出差旅費：

　　司機：1人×2500元×15天＝37,500元

　　導覽解說員：3人×1800元×15天＝81,000元

　　服務人員：3人×1500元×15天＝67,500元

　　幹部：2人×2500元×15天＝75,000元

　　2.燃料費用：

　　卡車：22.5元×500公升×1輛＝11,250元

　　轎車：22.5元×400公升×2輛＝18,000元

3.交際費用（臨時招待）＝30,000元

4.花車裝飾費＝150,000元

5.贈品費用＝200,000元

6.餐飲費用（每餐100元，每天2餐）＝27,000元

7.其他費用（雜支及工作人員獎金）＝75,000元

合計　872,250元

十五、備註：

（一）參加人員由市場企劃部負責行前訓練及查驗行前應帶
　　　物品是否齊全。

（二）參加人員於結束本活動之後，每人給予有給休假三
　　　天，休假時間由各部門主管調配。

（三）參加人員於結束本活動之後，每人核給五千元之激勵
　　　獎金，以資慰勉，並以2月底全公司週會時公開發給。

▲ 伴娘的一天

人們的一生是可以處處休閒與時時休閒的，我們假如把婚禮辦得就
像休閒活動一般，那麼當伴娘的也就能快樂體驗婚禮了，相信台灣
的結婚率應可以大為提升的！

照片來源：林虹君

參考書目

一、中文部分

1.王秉鈞譯（1995年），Stephen P. Robbins著。《管理學》（四版）。台北市：華泰書局。

2.石文典、陸劍清、宋繼文、陳菲（2002年）。《市場營銷心理學》（一版）。台北市：揚智文化事業公司。

3.宋瑞、薛怡珍（2004年）。《生態旅遊的理論與實務》（一版）。台北縣：新文京開發出版公司。

4.汪明麗譯（1995年），Stephen George & Aronld Welmerskirch著。《全面品質管理》（一版）。台北市：智勝文化事業公司。

5.李宗黎、林惠真（2003年）。《管理會計學：理論與應用》（一版）。台北市：新陸書局。

6.李芳齡譯（2003年），Henry R. Luce著。《未來式領導人》（一版）。名北市：商智文化事業公司。

7.李紹廷譯（2004年），Stephen J. Hoch, Howard C. Kunrchther & Robert E. Gnnther著。《決策聖經》（一版）。台北市：城邦文化事業公司商周出版。

8.李銘輝、郭建興（2000年）。《觀光遊憩規劃》（一版）。台北市：揚智文化事業公司。

9.吳克振譯（2001年），Kevin Lane Keller著。《品牌管理》（一版）。台北市：華泰文化事業公司。

10.吳克群、周昕（2003年）。《酒店會議經營》（一版）。台北市：揚智文化事業公司。

11.吳松齡（2002年）。《國際標準品質管理：理論與實務》（一版）。台中市：滄海書局。

12.吳松齡（2003年）。《休閒產業經營管理》（一版）。台北市：揚智文化事業公司。

13.吳松齡（2003年）。《創新管理》（一版）。台北市：五南圖書公司。

14.何文榮、黃君葆譯（1999年），Stephen P. Robbins著。《今日管理》（2版）。台北市：新陸書局。

15.林仁和（2001年）。《商業、心理學》（一版）。台北市：揚智文化事業公司。

16.林志軍（2002年）。《管理會計》（一版）。台北市：五南圖書出版公司。

17. 林柄滄（1995年）。《內稽核理論與實務》（一版）。台北市：作者自行出版。

18. 林財丁、賴建榮譯（1999年），Paul E. Spector著。《工業與組織心理學》（一版）。台中市：滄海書局。

19. 林隆儀譯（1988年），Stanley R. Rich & David E. Gumpert著。《經營計畫實務》（一版）。台北市：清華企業管理圖書中心。

20. 林耀川、黃南斗譯（1984年），《名倉康修著。管理者取勝之道》（一版）。台北市：中華企業管理發展中心。

21. 周文賢、柯國慶（1994年）。《工程專案管理》（一版）。台北市：華泰書局。

22. 金樹人（1999年）。《生涯諮商與輔導》（一版）。台北市：台灣東華書局。

23. 洪順慶（2003年）。《行銷學》（一版）。台北市：福懋出版社。

24. 高登第譯（2002年），Erich Joachimsthaler等著。《品牌管理》（一版）。台北市：天下遠見出版公司。

25. 徐堅白（2002年）。《俱樂部的經營管理》（一版）。台北市：揚智文化事業公司。

26. 張火燦（1997年）。《策略性人力資源管理》（一版）。台北市：揚智文化事業公司。

27. 張宮熊、林鉦琴（2002年）。《休閒事業管理》（一版）。台北市：揚智文化事業公司。

28. 張進德、陳道青譯（2004年），Ronald W. Hilton著。《管理會計精要》（一版）。台北市：美商麥格羅‧希爾國際公司台灣分公司。

29. 國立政治大學編著（1998年）。《服務業管理個案》（一版）。台北市：智勝文化事業公司。

30. 程紹同等著（2004年）。《運動賽會管理：理論與實務》（一版）。台北市：揚智文化事業公司。

31. 游文志（2000年）。《永續的海洋生態旅遊—尋找台灣賞鯨活動與鯨豚保育的平衡點》。台北市：財團法人牽成永續發展文教基金會獎學金研究論文。

32. 黃天中（1998年）。《生涯規劃概論》（二版）。台北市：桂冠圖書公司。

33. 黃秀媛譯（2005年），W. Chan Kim & Rence Mauborgne著。《藍海策略》（一版）。台北市：天下遠見出版公司。

34. 黃俊英（2002年）。《行銷學》（二版）。台北市：華泰文化事業公司。

35. 黃營杉譯（1999年），Charles W. L. Hill & Gareth R. Jones著。《策略管理》（四版）。台北市：華泰文化事業公司。

36. 黃鴻程（2003年）。《服務業經營》（一版）。台中市：滄海書局。

37. 陳惠美、鄭佳昆、沈立等譯（2003年），J. Robert Rossman & Barbara Elwood Schlatter著。《休閒活動企劃—原理與構想發展》（一版）。台北市：品度股份有限公司。

38. 楊明賢（2002年）。《觀光學概論》（二版）。台北市：揚智文化事業公司。

39. 楊仁壽、俞慧芸、許碧芬譯（2002年），Gareth R. Jones著。《組織理論與管理》（一版）。台北市：台灣培生教育出版公司。

40. 陳嘉隆（2002年）。《旅行業經營與管理》（二版）。台北市：作者自行出版。

41. 逢甲大學建築與都市計畫研究景觀研究室（1991年）。嘉義縣番路鄉龍頭休閒農業區規劃研究報告。行政院農委會委託。

42. 經濟部商業司（1996年）。《大型購物中心—開發經營管理實務手冊》（一版）。台北市：財團法人中衛發展中心。

43. 鄭平吉（1991年）。《企業經營範典》（十一版）。台北市：投資與企業社。

44. 鄭健雄（2002年）。《休閒與遊憩產業分析—Case Study》。台中縣：台中健康暨管理學院未出版講義。

45. 賴甚勖譯（2001年），J. Paul Peter & Jerry C. Olson著。《消費者行為》（一版）。台中市：滄海書局。

46. 劉平文（1993年）。《經營分析與企業診斷》（一版）。台北市：華泰書局。

47. 劉錦秀譯（2005年），鈴木敏文口述，緒方知行編撰。《7-Eleven零售聖經》（一版）。台北市：英屬蓋曼群島商家庭傳媒公司城邦分公司。

48. 蔣明晃（2001年）。《管理科學概論》（一版）。台北市：華泰文化事業公司。

49. 蔡碧鳳譯（1998年），Wright, Kroll, & Parnell著。《策略管理》（一版）。台北市：台灣西書出版社。

50. 鐘永香、葉晨美譯（1987年），國友際著。《報告書》（一版）。台北市：遠流出版事業公司。

51.戴久永審訂（2002年），S. Thomas Foster著。《品質管理》（一版）。台北市：台灣培生教育出版公司。

52.謝其淼（1999年）。《購物中心（Shopping Center）的經營管理》（一版）。台北市：詹氏書局。

53.謝其淼（1998年）。《主題遊樂園》（一版）。台北市：詹氏書局。

54.謝森展（1987年）。《服務業指南—促銷服務的規劃與實施》（二版）。台北市：創意力文化事業公司。

55.顏妙桂等譯（2002年），Christopher R. Edginton等著。《休閒活動規劃與管理》（一版）。台北市：美商麥格羅‧希爾國際公司（台灣）。

二、英文部分

1.Albrecht, K. & R. Zemake(1985). Service, Americal! Homewood. IL: DowJames-Irwili.

2.Allen, L. R. & McGovern, T. D. (1997). BBM: It's working: Parks and Recreation, 32(8), 48-55.

3.Blumer, H.(1969). Symbolic imteractionism. Englewood Chiffs, NJ: Prentice-Hall.

4.Bullock, C. C. & Coffey, T.(1980). Trlangulation as applied to the evaluative process. Journal of Phyeical Education and Recreatlon, 51(8), 50-52.

5.Carroll, A. B.(1979, October). A three-dimensional conceptual model of corporate performance, Academy of Manoyement Review, P.499.

6.Carroll, A. B.(1979, October). A three-dimensional conceptual model of corporate performance, Academy of Manoyement Review, P.499.

7.Crompton, J. L.(1981, March). How to find the price that's right. Parks & Recreation, 32-40.

8.Crompton, J. L., Reid, I. S., & Uysal,, M.(1987). Empirical identifaction of product life-cycle patterns in the delivery of municipal park and recreation services. Journal of Park and Recreation Administration, 5(1), 17-34.

9.Denzin, N. K.(1975). Play, games and interaction: The contexts of chieldhood socialization. The Sociological Quarterly 16: 458-478.

10.Denzin, N. K.(1978). The research act(2nd ed.). New York: McGraw-Hill.

11.Edgintio, C. R., Hansen, C. J., & Edginton, S. R.(1992). Leisure

Programming: Concepts, trends, and professional practice. Dubuque, IA: WCB Brown & Benchmark.

12. Eisentadt, S. N. & Curelarn, M.(1977). Macrosociology theory, analysis, and comparative studies. Current Socialogy, 25(2), 44-47.

13. Farrell, P. & Lundergren, H. M. (1978). The process of recreation programming. New York: Wiley.

14. Farrell, P. & Lundergren H.M.(1991). The process of recreation programming theory and technique(3rd ed.). State college, PA: Venture Dublishing.

15. Foster, K.(1990). How to create newspaper ads. Manhattan. KS: Learning Resources Network.

16. Francoise Simon & Philip Kotler(2003). Building global biobrands-tiking biateahalogy to market. Commonwealth Publishing CO., Ltd.

17. Freeman J. Dyson(1997). Imagined World. Commonwealth Publishing Co., Ltd.

18. Gavin Barrett(2001). Forensic marketing: Optimizing results from marketing communication. McGraw-Hill Intl Enterprise Inc.

19. Goffman, E.(1959). The presentation of self in everyday life. Garden City, NY: Doubleday.

20. Henderson, K. A. & Bialeschki, D.(1996). Evaluating leisure services. State College, PA: Venture.

21. Henderson, K. A.(1995). Evaluating leisure services: making enlightened decisions. State college, PA: Venture.

22. Heyel, C.(1982). The encyclopedio of management(3rd ed.). New York: Van Nostrand Reinhold.

23. Howard, D. R. & Crompton, J. L.(1980). Financing, managing, and marketing vecreation and Park resources. Dubuque, IA: Wm. C. Brown.

24. Trout, Jack & Rivkin, Steve (2000). Differentiate or die. John Wiley & Sons Inc.

25. Welch Jack, & Welch, Suzy (2002). Winning. Commonwealth Dublishing CO, Ltd.

26. Kotler, P., & Kaluger, M. F.(1984). Human development: The Span of life(3rd ed.). St. Louis: Times Mirror/Mesby College Publishing.

27. Kelly, J. R.(1987). Freedom to be: A new sociology of leisure. New York: Macmillan.

休閒活動設計規劃

28.Kleiber, D., Caldwell, L., & shaw, S.(1992, October). Leisure meaning in ado-lesceuce. Paper presented at the 1992 Symposium on Leisure Research, Cincinnati, OH.

29.Kotler, P. & Andreasen, A. R.(1987). Strategic marketing for nonprofit organi-zation(3rd rd.). Englewood Cliffs, NJ: Prentice-Hall.

30.Kotler, P., & Armstrong, G.(1990). Markefing: An introduction(3rd rd.). Englewood Cliffs, NJ: Prentice-Hall.

31.Lawler, E. E.(1996). From the ground up: Six principles for eveating the new logic corporation. San Francisio: Jossey-Bass.

32.Lawler, E. E.(2000). Rewarding excellence: Strategies for the new economy. San Francisio: Jossey-Bass.

33.Little, S. L.(1973). Leisure program design and evaluation. Journal of Physical Education, Recreation and Dance, 64(8), 26-29. 33.

34.Martilla, J. A. & James, J. C. Importance-performance analysis. Journal of Marketing, 41(1), 77-79.

35.Mathis, R. L. & Jackson, J. H.(1982). Personnal: Contemporary perpectives and applications(3rd ed.). St. Paul, NN: West.

36.Mavar, N. A rational for leisure skill assessment with handicapped edults. Therapeutic Recreation Journal, 14(4): 21-28.

37.Miller, W. C.(1988). Techniques for stimulating new ideas: A matter of fluen-cy. In R. L. Kuhn(Ed.), Handbook for creative innovative mangers. New York: McGraw-Hill.

38.Murphy, J. & Howard, D.(1977). Delivery of community leisure serrices: A holistic approach. Philadelphia: Lea & Febiger.

39. Ricci, Ron & Volkmann, John (2001). Mamentum: How companies become unstoppable market forces. Leviathan publishing.

40.Rossman, J. K.(1994). Recreation programming: Designing leisure experience champaign; IL: Sagamore.

41.Russell, R. V.(1982). Planning programs in recreation. St. Louis: C. V. Mosby.

42.Ryan, M. & Tankard, J. W., Jr.(1977). Basic news reporting. Palo Alto, CA: Mayfield.

43.Steward, W. P. (1998).　Leisure as multiphase experiences: Challenging tradition.　Journal of Leisure Research, 30. 391-400.

44.Suchman, .E. A.(1967).　Evaluation research.　New York: Russell Sage Foundation.

45.Tillman, A.(1973).　The program book for recreation professionals.　Palo Alto, CA: Mayfield.

46.Tinsley, H. E. A. & Kass, R. A.(1978).　Leisure activities and need satisfaction: A replication extension.　Journal of Leisure Research, 10, 191-202.

47.Worthun, B. N. & Sanders, J. R.(1973).　Educational evaluation: Theory and practice.　Belmont, CA: Wadsworth.

休閒活動設計規劃

作　　者／吳松齡

出 版 者／揚智文化事業股份有限公司

發 行 人／葉忠賢

總 編 輯／閻富萍

地　　址／台北縣深坑鄉北深路三段260號8樓

電　　話／(02)2664-7780

傳　　眞／(02)2664-7633

　E-mail ／service@ycrc.com.tw

郵撥帳號／19735365

戶　　名／葉忠賢

印　　刷／鼎易印刷事業股份有限公司

I S B N ／978-957-818-799-3

初版四刷／2010年9月

定　　價／新台幣550元

國家圖書館出版品預行編目資料

休閒活動設計規劃 = The process of leisure
programming / 吳松齡著. -- 初版. -- 臺北
縣深坑鄉 : 揚智文化, 2006 [民95]
　　面；　公分. -- （休閒遊憩系列；3）

ISBN 978-957-818-798-6(平裝)

1. 休閒活動　2. 休閒活動-設計-個案研
究

990　　　　　　　　　　　95021239